천년의
그림여행

천년의 그림여행

One Thousand Years of Painting

스테파노 추피 지음

서현주 · 이화진 · 주은정 옮김

예경

겉표지
로히르 반 데르 베이덴
<젊은 여인의 초상화>, 1432–35
슈타틀리헤 미술관, 베를린

책등
라파엘로
<의자에 앉은 성모 마리아>, 1513
팔라티나 미술관, 피렌체

뒤표지(왼쪽부터 시계방향 순으로)

얀 반 에이크
<아르놀피니 초상화>, 1434
국립미술관, 런던

프랑수아 클루에
<목욕 중인 숙녀>, 1750년경
국립미술관, 워싱턴 D.C.

아메데오 모딜리아니
<아기를 안고 있는 집시 여인>, 1918
국립미술관, 워싱턴 D.C.

루초 폰타나
<공간적인 개념. 예상>, 1962
개인 소장

빈센트 반 고흐
<까마귀가 나는 밀밭>, 1890
반 고흐 미술관, 암스테르담

뒤표지 배경그림
산드로 보티첼리
<비너스의 탄생>, 1484–86
우피치 미술관, 피렌체

pp. 14 –15
소(小) 다비드 테니르스
<리오폴드 윌리엄 대공의 갤러리>
1650년경
슐레스하임 성

pp. 366 –367
히에로니무스 보스
<세속적 쾌락의 정원> 세폭제단화
바깥 패널 : <천지창조의 넷째 날>
1500 –10
프라도 미술관, 마드리드

일러두기

이 책은 두 부분으로 구성되어 있다.
그림여행의 지도 역할을 하는 본문과, 위도와 경도를 나타내
는 부록이다.

지도

본문은 140개의 주제를 펼침면마다 하나씩 다루고 있다. 펼침
면의 첫머리에 장소와 시대, 화가의 이름이나 작품명을 밝혀
주제를 제시했으며, 색띠를 넣어 지역을 표시했다.

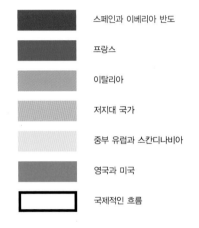

스페인과 이베리아 반도

프랑스

이탈리아

저지대 국가

중부 유럽과 스칸디나비아

영국과 미국

국제적인 흐름

두 지역을 함께 다룰 때는 각각의 색을 섞어서 나타냈다.
140개의 주제 가운데는 시대를 초월하는 35점의 걸작에 대한
이야기가 포함된다. 명화를 심층적으로 다루는 페이지는 검은
바탕색을 써서 한결 눈에 잘 띄게 했다. 그러나 주제어의 형식
이나 색띠는 다른 페이지와 동일하다.

위도와 경도

부록은 본문을 보조하는 수단으로 활용하면 된다.
연표는 15세기부터 20세기 사이에 활동했던 100명 이상의 화
가들의 생몰연대를 담고 있다.
마치 지도에서 위도와 경도를 통해 특정 장소를 찾을 수 있는
것처럼, 이 표를 통해 동시대 작가들의 영향관계와 활동무대
를 한눈에 파악할 수 있을 것이다.
끝으로 '찾아보기'를 통해 화가들을 이름순으로 찾아볼 수 있
게 했다.

차 례

여행에 앞서

우리는 의견과 감정, 생각 등을 전달하기 위해 끊임없이 새로운 수단과 방법을 찾아낸다. 이러한 노력이야말로 인간과 다른 동물을 구분 짓는 결정적 요소이다. 지난 천년 동안 이루어진 끊임없는 노력의 자취를 따라가 보는 일은 대단히 흥미롭고 지적인 모험이 될 것이다. 그 결과 아득히 먼 옛 문명에서 우리와 비슷한 감정과 정서의 흔적을 발견하게 될 것이다.

그런데 이러한 '메시지'는 대부분 시각 예술에서 발견된다. 그림은 문자보다 먼저 생겨났고 이후 문자와 함께 발전했다. 문자는 그 '비밀'을 풀이할 줄 아는 몇몇 선택된 소수에게만 접근을 허락하지만, 그림은 본질적으로 음악이나 무용 같은 다른 유희처럼 누구나 쉽게 다가갈 수 있다.

'미술'이 실용적인 목적에서 생겨난 것인지 아닌지는 확실하게 알 수 없다. 선사시대 동굴 벽화의 동물 그림은 종교적 의미로 그려졌거나, 젊은이들에게 사냥을 가르치는 용도로 사용되었을 수도 있다. 그렇지만 그 시기에 제작된 도기들의 기하학적 무늬를 보면 시대와 문화와 지역을 불문하고 사람은 누구나 '아름답고', '개인적인' 사물들을 곁에 두길 원했다는 것을 알 수 있다.

화가, 주문자, 대중

의사소통 수단은 각기 다른 기호와 도구로 이루어지지만, 메시지가 전달되기 위해서는 적어도 '발신자'와 '수신자' 두 사람이 있어야 한다. 미술의 경우에는 바로 화가와 대중이 될 것이다.

화가는 대중과 동일한 지적 환경에서 교육을 받고 그림을 그린다. 따라서 미술작품은 화가 개인의 재능 및 창조성과 대중적 취향의 상호관계 속에서 태어난다. 그 결과 대중의 취향과 조화를 이루어 찬사를 받을 수도 있지만, 반대로 그림에 대한 대중의 오해를 낳을 수도 있다. 카라바조를 비롯해 20세기 화가들에 이르기까지

'불행한 화가(peintre maudit)'가 이러한 오해의 대표적인 예이다. 화가와 대중의 갈등은 그림을 이해하는 데 빼놓을 수 없는 요소이다.

그런데 그림을 보다 잘 이해하려면 화가와 대중 사이에 숨어 있는 세 번째 요소를 포착해야 한다. 화가는 주문을 받아 작품을 제작할 수도 있고 완성된 작품을 시장에 내놓고 팔리기를 기다릴 수도 있다. 따라서 주문자는 작가와 대중을 매개하는 동시에 작품 제작에 지대한 영향을 미치게 된다.

특히 중세부터 18세기까지의 세계적인 걸작품들을 제대로 이해하기 위해서는 그림을 주문한 사람들의 문화적 정체성이나 요구사항, 역사적 상황 등을 알아야 한다. 후원자들은 특별한 재료를 사용하라고 하거나 특정한 세부나 인물들을 그릴 것을 요구하곤 했다. 그들은 군주, 귀족, 상인, 공공기관 등으로 현대의 스폰서라고 할 수 있다. 대중적인 전시를 위해 제작한 작품의 경우에도 후원자를 나타내는 '상징물'이 색과 위치까지 정확하게 드러나야 했다. 이러한 상징물은 당시에는 모든 사람들이 알 수 있는 표시였으나 오늘날엔 이에 대한 설명이 필요한 경우가 많다.

그러나 후원자를 단순히 작품 창조를 방해하거나 화가의 작업 활동에 재정적으로만 필요했던 존재로 생각해서는 안 된다. 주문자들의 지성과 개방적인 사고는 미술 발전에 강력한 자극이 되곤 했다.

프랑스 혁명은 미술계에도 과거와의 분명한 단절을 가져와 오래된 관행을 바꿔놓았다. 그때까지 미술의 후원자들은 주로 두 계층, 즉 성직자와 귀족이었다. 그러나 혁명 이후 부르주아의 등장으로 성직자와 귀족의 영향력은 점차 줄어들었다. 그 결과 미술시장은 후원자의 주문으로 그림을 제작, 판매하는 방식에서 자유시장으로 전환되었다. 화가는 더 이상 어떤 사람이 자신의 작품을 살지 알 수 없게 되었고, 그림은 대중에게 직접 팔리거

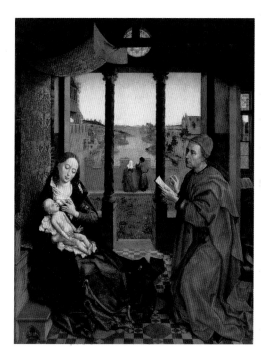

로히르 반 데르 베이덴
〈성모를 그리고 있는 성 루카〉
1435–38년경
보스턴 미술관

나 주로 화랑, 경매, 전시회를 통해 매매되었다.

이러한 방식은 겉으로는 자유로워 보이지만 실상 이전의 방식 못지않게 구속적이었다. 미술시장에는 몇 가지 규율이 생겨났다. 무엇보다도 작품은 대중의 마음에 들어야 하고 비평가의 인정을 받아야 했다. 그러나 이 경우에도 예외는 있었다. 몇몇 과감한 화랑 주인들은 20세기의 전위 미술가들을 후원하였고, 선도적인 미술 비평가들은 그들의 작품을 대중에게 소개했다.

감각, 주제, 의미

화가와 대중, 시장, 비평가가 맺는 관계는 넓은 의미의 의사소통이라고 할 수 있다. 미술작품은 시나 신문 또는 복잡한 문구처럼 매우 다양하게 해석될 수 있다. 단 하나의 '올바른' 해석이란 없으며 실로 천을 짜듯 여러 해석이 만나 작품의 새로운 의미가 나오기도 한다. 미술사

가의 일은 작품과 역사적, 사회적, 전기적, 문화적 환경을 재구축해서 분석하고 연구하는 것이다.

의사소통의 시각적 수단으로서 미술은 지성뿐만 아니라 감각에도 호소한다. 시각예술과 시는 바로 이런 점에서 다르다. 문학작품은 호화로운 장서본이나 문고판에 상관없이 그 내용이 중요할 따름이다. 이와는 달리 시각예술에서 '의미'는 시각적 자극을 통해 전달된다.

그림을 보고 등장인물이나 그 내용에 대해 특별한 부가 설명 없이도 이해하려면 자세한 세부나 '단서'를 통해 정신적이고 시각적인 소통의 두 단계를 통합해야 한다. 영화나 텔레비전을 볼 때 '착한 편'과 '나쁜 편'을 구분할 수 있는 것도 이러한 '단서' 덕분이다.

이 때문에 미술 작품은 도상학의 전통에 따라 제작되곤 했다. 도상학(iconography)은 '묘사하다' 또는 형상으로 의사소통하는 방식을 뜻하는 그리스어의 '에이코노그라피아(eikonographia)'라는 단어에서 유래되었다. 예를 들어, 그림에 자주 등장하는 그리스도나 성모 마리아는 변화하는 시대와 양식 속에서도 똑같은 신체적 특징, 의상, 색채를 띠고 있다. 성 베드로의 열쇠나 성 마태오의 사자와 같이 그림의 등장인물들은 그 사람이 누구인지를 알게 해주는 특별한 사물이나 동물, 의상, 기호, 신체적 특징을 지니고 있다. 이러한 상징물은 때로 인물과 상관없이 분리되어 자율적으로 나타날 정도로 강한 전달력을 갖고 있다. 예를 들어 앞서 말한 성 베드로의 열쇠와 성 마르코의 사자는 각각 바티칸 공화국과 베네치아의 상징이 되었다.

그렇지만 이러한 표현 장치는 기독교의 이미지를 받아들이고 이해할 준비가 된 관람자에게만 유효하다. 불교나 힌두교의 미술작품을 서양의 관람자가 이해하기 어려운 것처럼 다른 문화권의 사람들은 기독교 문화권의 그림을 이해할 수 없을지도 모른다.

일단 그림의 주제를 파악했다면, 더 깊은 의미가 숨겨져

있는지, 좀더 미묘하고 심오한 이야기를 전달하는 것은 아닌지 다시 살펴보아야만 한다. 피카소의 긴장감 넘치는 작품 〈게르니카〉와 같은 그림은 역사적 사실을 나타냈을 뿐만 아니라 보편적인 의미를 표현하는 화가의 능력을 표출했다는 점에서도 중요하다. 한편 보티첼리의 〈봄〉에 등장하는 인물들이 누구를 뜻하는지는 알 수 있지만, 이 그림의 전반적 의미에 대한 전문가의 의견은 일치하지 않는다.

미술 형태와 주제의 서열

'미술사'라고 말할 때 우리는 보통 '회화의 역사'를 떠올린다. 그러나 이는 19세기에 발생한 두 가지 현상에서 비롯된 오해이다. 인상주의자들이 성공을 거두게 되자 자연히 회화 제작과 미술시장이 활발해졌고, 2차원적 이미지를 제작하는 데 적합한 예술 복제 수단으로서 사진이 발달하게 되었던 것이다. 게다가 전시회와 박물관이 활성화되면서 거대하고 무거운 조각품들보다 쉽게 운송할 수 있는 회화작품이 선호되었다. 그러나 미술사의 긴 흐름동안 회화가 항상 주요한 시각 예술이었던 것은 아니다. 오히려 오랜 세월 동안 회화가 아닌 다른 매체가 더 인기를 끌었다. 더구나 미술의 분류는 수세기 동안 공개적인 논쟁거리였다. 르네상스

시기에는 드로잉, 회화, 조각, 건축은 고급미술로, 가구 제작, 도자, 직물, 보석장식 등은 저급미술로 분류되었다. 화가, 조각가, 건축가는 도예가, 가구제작자, 대장장이, 조판공들보다 더 좋은 대우를 받았고, 이른바 저급미술들은 재료, 공구, 장비를 아주 능숙하게 다뤄야 했음에도 불구하고 장인이라는 지위에 머물러 있었다.

'고급미술' 내에서도 매체와 주제에 따라 서열이 정해졌다. 르네상스 전성기에 미켈란젤로는 만능 예술가, 예술가를 평가하는 이상적인 잣대, 회화와 조각의 선도적인 권위자로 여겨졌다. 따라서 프레스코 화가들은 패널이나 캔버스에 그림을 그리는 화가들보다 더 과감하고 '남자답게' 여겨졌다. 또한 미켈란젤로에 따르면, 예술가는 숭고한 주제를 목표로 해야 했고, 인물은 단독으로 있거나 '서사' 속에 있어야 했다. 따라서 종교적인 장면이나 문학, 신화를 다룬 그림이야말로 고상한 주제로 여겨졌다. 그러나 대중과 수집가들은 점차 일상생활의 에피소드, 풍경, 정물을 그린 그림들을 선호하게 되었다. 19세기 후반에 인상주의자들이 성공함에 따라 이러한 장벽들이 무너졌고, 더 이상 미술작품의 주제가 특별히 중요하지 않게 되었다. 사실상 상황이 거의 역전되어서 종교적이고 문학적 내용을 주제로 삼은 미술은 거의 사라져버렸다.

추상과 구상

우리가 주제에 대해 말할 때는 당연히 구상미술을 언급하는 것이다. 특히 지난 세기엔 구체적인 장면과 인물, 사물을 묘사하는 구상미술과 추상미술 사이에 깊은 균열이 있었기 때문에 이러한 구분은 매우 중요하다.

그렇지만 추상은 20세기에 발견된 것이 아니었다. 처음부터 미술에는 현실에 영감을 받은 형상(구상)과 자연에 얽매이지 않는 창조력에 영감을 받은 형상(추상)이 동시에 존재해 왔다. 기하학적 디자인, 양식화된 기호,

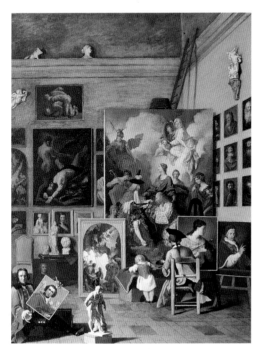

피에르 수블리라, 〈작업실의 화가〉
1740년경, 빈 예술 아카데미

수천 점의 미술 작품 등이 그 예이다.

그럼에도 불구하고 14세기 이후 거의 대부분의 서양 미술 작품은 구상이었다. 그러나 20세기 초, 특히 1차 세계 대전의 결과 전통적인 가치가 뿌리부터 흔들리기 시작했다. 유럽의 여러 국가에서 면밀히 계획되어 탄생한 추상미술은 지난 세기동안 시각예술 분야에서 이루어진 가장 급진적인 혁신이었다.

점, 선, 면: 화가의 자세와 기호

추상이든 구상이든 그림을 그리기 위해서는 면이 있어야 한다. 그리스 철학이 연구한 고대 전설에 따르면, 회화의 탄생은 땅이나 벽에 투영된 그림자, 즉 깊이 없이 면과 형태로 단순화된 인물의 영상에서 이루어졌다고 한다. 이러한 점에서 회화는 자연과 구분된다. 다시 말해 모든 실제 사물은 높이, 넓이, 깊이의 3차원을 갖는 반면, 그림은 깊이를 제외한 2차원만을 지닌다. 자연을 '흉내 내기' 위해서 화가들은 3차원을 만드는 시각적 장치를 통해 환영을 창조하려고 한다. 화가들의 끊임없는 딜레마는 그리스어로 '미메시스' 라고 하는 자연의 모방과 독립적인 창조인 '이데아' 중 어느 것을 선택하느냐의 문제였다.

화가가 그림을 그릴 때 처음으로 마주하는 것은 종이, 금속판, 양피지, 벽, 캔버스 등의 부드러운 면이다. 이 면은 작업의 영역 또는 물리적 한계를 결정한다. 이 공간은 그림 밑으로 사라지지만 운동을 하기 위해서는 운동장이 필요하듯 작품 제작에 필수적인 부분이다.

다음으로 화가는 이렇게 준비된 '면'을

디르크 야콥츠
〈아내의 초상화를 그리고 있는 화가〉
1550년경
톨레도(오하이오) 미술관

장식적 패턴과 같은 추상미술은 자연주의라든지 구상 미술과 번갈아 나타나면서 선사시대부터 지금까지 줄곧 미술의 중요한 흐름을 이루어 왔다. 그리스-로마 미술은 주로 자연을 모방하는 경향을 띠었고, 이민족의 침략기와 서양 중세 동안에는 형상이 단순화되고 인물이 완전히 사라지는 형태로 간략해졌다. 이슬람의 미술과 유대 미술은 완전히 추상이었는데, 신의 형상을 재현하는 것이 금지되었기 때문이다.

기독교 유럽에서도 수세기에 걸쳐 신학자, 지식인, 혁명가, 정치가들이 미술의 영향력에 대해 비판을 가하곤 했다. 비잔틴 제국 시기의 성상파괴 운동, 마르틴 루터의 그림 퇴치 운동, 15세기 피렌체에서 있었던 사보나롤라의 '허영의 화형', 프랑스 혁명기 왕실의 상징물 파괴, 나폴레옹 시기의 미술 작품 도용, 나치 독일에서 파괴된

탐구해야만 한다. 단순히 어떤 매체를 사용할지 결정하는 것이 아니라(물론 프레스코화를 그리기 위해서는 필사본을 그리는 데 필요한 시간이나 장소, 공구와는 다른 준비가 필요하다) 어떤 주제를 다룰지, 나아가 작품과 대중 사이의 시각적 관계를 탐구하는 중요한 문제이다. 지난 세기에 어떤 화가들은 마대라든지 플라스틱, 스펀지, 거울 등 갖가지 비전통적인 재료를 활용했으며, 표면을 강조하기 위해 종종 재료들이 눈에 보이도록 놔두기도 했다. 그러나 과거에는 준비 단계가 매우 중요했으며, 특히 패널화와 프레스코화의 경우에는 정성껏 표면을 준비해야만 했다.

일단 모든 것이 준비되면 첫 번째 붓질은 창조 행위의 시작을 나타냈고 화가의 에너지는 그 순간에 초점이 맞춰졌다. 그것은 심리적으로 대단히 섬세한 행위였고, 20세기 미술이 그 순간에 특별한 관심을 갖는 것은 우연이 아니었다. 심지어 선택한 용어에서 음악과 유사점을 찾을 수 있다. 첫 붓놀림(음악에서는 첫 음이나 첫 화음)에서 선(음악의 선율)이 시작되고 구성(음악의 작곡)이 점차적으로 형태를 이루게 된다.

그 붓질은 창조적 순간에 화가가 한 동작을 증명한다.

피에르로 롱기
〈작업실의 화가〉
1740년경
카레초니코, 베네치아

배경그림: 게리트 도우
〈이젤 앞의 자화상〉
1640년경
개인 소장

예를 들면 반 고흐는 붓질을 분할하고 그대로 보이도록 남겼기 때문에, 그 움직임을 눈으로 따라갈 수 있다. 각 붓놀림은 모두 극적인 의미를 가지고 있다. 비록 그 붓질들이 최종 결과물인 작품에 포함되어 파묻힌다고 해도 반 고흐가 캔버스에 남긴 흔적은 배우가 연기하는 단어나 몸짓처럼 표현적인 순간들이 모인 것이다. 반 고흐의 붓질은 기술적인 이유 때문이 아니라 내적인 필요성에 의해 만들어졌다.

같은 시기에 동일한 지역에서 전혀 다른 방향에서 접근을 시도한 화가가 있었다. 조르주 쇠라는 서로 분리된 아주 작은 붓질로 그림을 그려, 감춰지면서 동시에 밖으로 발산되는 빛을 만들어 냈다. 쇠라는 물리학과 사진의 발달을 바탕으로 수많은 작은 색의 점들을 조밀하게 칠

했고, 멀리서 보면 색점들은 녹아서 조화로운 색조를 형성한다. 반 고흐와 반대로, 쇠라는 개별적인 붓질의 효과를 없애고 전체의 인상을 창조하고자 하였다.

드로잉, 색채, 빛

요컨대 반 고흐는 '객관적으로' 실제와 유사하게 그리는 것이 아니라 개인적 감정을 표현하는 데 주력했다. 반대로 쇠라는 빛의 굴절과 확산에 대한 물리적 법칙을 연구해 이를 그림에 적용하고 빛과 색채의 시각적 효과를 추구하였다.

색채는 드로잉처럼 미술에서 가장 중요한 요소 중 하나이다. 인간의 눈은 동물들의 눈과 달리, 색채의 다양한 농도를 통해 빛의 변화와 재료 및 윤곽선을 감지한다. 미술 작품에 색을 칠한다는 것은, 정물화에서 꽃이나 과일을 '모방' 하거나 인상주의자들이 야외에서 맑은 날의 효과를 묘사하고자 하는 것처럼, 조금이라도 자연과 닮고자 하는 노력을 뜻한다.

인상주의자들은 이탈리아 르네상스 미술, 특히 레오나르도와 조르조네를 출발점으로 삼았고 빛과 색채를 융합시킴으로써 대기의 효과를 포착하고자 했다. 예를 들면 그림자를 검은색으로만 표현하지 않고 다른 색조를 조심스레 섞어서 어둡게 그렸다.

현실을 재현하는 것은 색채의 기능 중 일부분에 불과하다. 색채는 풍부한 상징적 의미를 가지고 있다. 빨강이 파랑이나 검정보다 더 즐겁게 보이는 것처럼 단순히 느낌에서 생기는 의미도 있지만 수세기 동안 전해 내려온 전통에 바탕을 둔 경우도 있다. 중세 시대에서 오늘날 광고에 이르기까지 많은 색채들은 특별한 의미를 지니고 있다.

모든 색채는 빨강, 노랑, 파랑으로 이루어진 삼원색의 배합에서 나온다. 그림에 사용된 원색은 폭발적인 힘과 에너지를 갖는다. 보초니, 칸딘스키, 몬드리안 같은 미래주의자나 추상화가는 삼원색을 즐겨 사용했으며 그 결과는 각자 다르게 나타났다. 미래주의 회화에서 빨강, 노랑, 파랑은 현대적 사상과 긍정적인 역동성을 표현하며, 보초니의 〈도시 봉기〉의 광란의 행위가 일례이다. 칸딘스키의 작품에서 삼원색은 충돌하는 파편이 되고 격렬하고 무질서한 대조를 만들어낸다. 한편 몬드리안은 화면을 간결하고 단순한 정사각형, 직사각형의 공간으로 분할하기 위해 직선으로 된 엄격한 격자무늬를 사용하였다.

여기서 우리는 선과 색채 중 어느 것이 우월한가라는 오랜 논쟁을 떠올리게 된다. 이 논쟁은 미술의 발전에서, 특히 16세기 이탈리아에서 상당히 중요한 의미를 띠고 있었다. 화가들과 비평가들은 두 편으로 갈라졌다. 토스카나인들은 선에 우위를 두었고, 선이야말로 모든 미술의 출발점이어서 화가가 인물을 측정하고 조정하고 재현하는 데 기본이 된다고 여겼다.

반면 베네치아인들은 티치아노의 작품에서 보듯 색채를 중요시했고 인물과 자연을 실감나게 하고 생명력을 부여하기 위해 색채를 사용하였다. 선과 색채 사이의 대립은 미술의 진정한 의미를 논의하는 데까지 나아갔다. 토스카나인들에게 미술은 '인공적인 자연' 의 창조였고, 베네치아인들에게 미술은 '삶의 표현' 이었다.

그 결과는 명백하다. 토스카나 그림의 뚜렷한 윤곽선은 모든 것을 분명하게 드러내주는 반면 베네치아 미술에서 형태의 윤곽은 빛과 색채의 변화에 따라 부드럽게 드러난다. 이러한 색조의 효과는 유화의 사용, 캔버스의 도입과 같은 매체의 발달이 있었기에 가능했다.

구성

이제 시각적인 재료를 조직적으로 활용해 복잡한 이미지를 그리는 방법에 대해 살펴보자. 구성은 말 그대로 사물, 인물, 건축 등을 한 문맥 안에 조합하는 것을 뜻한

배경그림 : 프란시스코 고야
《이젤 앞의 고야 (또는 전신
자화상)》
1793
프라도 미술관, 마드리드

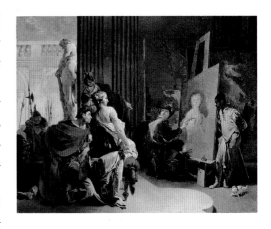

잠바티스타 티에폴로
《캄파스페의 초상화를 그리고 있는
아펠레스》
1726–27년경
몬트리올 미술관

다. 그림의 구성은 어학의 구문론과 같아서 시각예술의 언어에서 빼놓을 수 없는 핵심적인 요소이다. 구성은 무엇보다 작품의 기법, 재료, 크기, 배경과의 관계와 같은 객관적인 조건을 고려해야 한다.

그림에 나오는 인물이나 사물의 배열을 결정하는 세 가지 주요 기준이 있다. 도상학적 전통, 특정 인물의 강조, 그리고 미술가의 상상력이다. 독창적인 구성이야말로 걸작을 결정짓는 중요한 특징이며, 색채사용이나 드로잉과 마찬가지로 거장의 위대함을 드러낸다.

일반적으로 그림의 구성을 통해 주인공은 중요한 위치에 배치되고 화가가 중요하다고 생각하는 요소들에 관람자의 시선을 모으게 된다. 대부분의 경우 주인공은 화면의 중앙에 위치하며, 원근법의 선들도 그곳으로 수렴한다.

주변 인물들과 부수적인 요소들은 주인공에 대한 관심이 분산되지 않게 대칭적으로 배열된다. 시각 디자이너들이 익히 알고 있는 것처럼 관람자의 시선은 정해진 길을 따라가고 관심의 초점은 수평선보다 약간 위쪽의 중심축에 고정된다. 따라서 화가들은 주인공을 높이기 위해 계단, 받침대, 지지물, 옥좌 같은 장치들을 사용했다. 또한 여러 명의 성인들에 둘러싸인 성모 마리아를 묘사하는 경우처럼 인물들을 삼각형이나 피라미드식으로 배열하는 것이 일반적이었다.

구성의 개념은 세 폭 제단화 대신 정사각형이나 직사각형으로 된 하나의 패널이 제단화로 사용되기 시작한 15세기 이후 매우 중요해졌다. 분할되지 않은 제단화에서 인물들은 서로 직접적인 관계를 갖게 된다. 그러므로 모든 인물을 효율적으로 담아내며 하나의 공간에 등장인물을 배치할 수 있는 건축적, 자연적 배경을 만드는 일이 중요해졌다.

피에로 델라 프란체스코의 《몬테펠트로 제단화》를 예로 들어보자. 르네상스 시대 교회 안에 열 세 명의 인물들이 멈춰 서 있다. 건물과 인체가 일정한 비율을 이루고 정확한 원근법이 사용되어 있어서 교회 전체의 실제 크기를 파악할 수 있다. 배경에 걸려있는 유명한 타조알은 상징적 중요성과는 별개로, 공간의 깊이를 창출하는 전체적인 효과를 한눈에 보여준다. 거의 모든 인물들의 눈은 하나의 수평선에 고정되어 있다. 화면 오른편에는 우르비노의 공작인 페데리코 다 몬테펠트로가 번쩍이는 갑옷차림으로 성인들 앞에 무릎 꿇고 있다. 그를 제외한 다른 인물들은 건축물의 선을 따라 자리하고 있다. 피에로 델라 프란체스카는 신비롭게 조화된 정적인 분위기를 해치지 않으면서도 전체적인 대칭구도를 교묘히 흩뜨려서 주문자의 초상을 효과적으로 부각시켰다. 그런데 이러한 구조는 그림이 교회의 주제단(主祭壇) 위에 놓여지는 경우처럼 정면에서 바라볼 때 효과적이다. 측면에서 바라본다면 부조화스럽고 균형이 안 맞아 보이게 된다. 어떤 화가들은 고정된 각도에서 봐야 하는 이러한 문제를 매우 독창적으로 처리하였다. 예를 들면 카라바조는 좁은 예배실의 측벽에 《성 마태오의 소명》을 그리게 되었을 때, 길게 늘인 구성을 선택해 인물들을 탁자 주위에 배치했고, 사선으로 비추는 빛을 이용해 그리스도의 몸짓과 성인의 반응을 긴밀하게 연결했다.

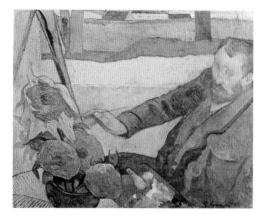

폴 고갱
〈해바라기를 그리고 있는 반 고흐〉
1888
반 고흐 미술관, 암스테르담

태는 내용 못지않게 중요하다.

'기법(technique)' 이라는 단어는 '예술(art)' 을 의미하는 그리스어 '테크네(tékne)' 에서 유래했다. 따라서 용어의 본래 의미에서 볼 때, '기법적' 측면은 이미 창조적 사고와 떼어 놓을 수 없는 긴밀한 관계에 놓여있다. 수세기 동안 우리는 이러한 창조적 사고를 통해 아름다움에 경탄하고 다양한 감정을 경험할 수 있었다.

20세기에는 구성의 리듬에 대한 관심이 높아져서, 알아볼 수 있는 형태를 줄이거나 심지어 없앰으로써 구성 자체를 훨씬 더 강조하였다. 실제로 칸딘스키와 몬드리안 같은 거장들은 음악용어와 같다는 이유로 '구성' 이라는 단어를 그림 제목으로 사용하였다.

형태와 내용, 기법과 창조성

미술 비평과 '예술지상주의' 는 오랫동안 '형태' 와 '내용' 을 구분하는 경향을 띠었다. 전통적으로 비평가는 미술의 역사를 형태적 측면에 관심을 둔 시기와 감정, 열정, 개념에 중점을 둔 시기로 구분해 왔다.

과거에는 화가의 작품 세계나 한 편의 미술 작품 내에서도 형태와 내용을 구분 짓곤 했지만 오늘날에는 그러한 구분이 점차 무의미해졌다. 현대의 미술사가들은 '형태' 를 '내용' 의 일부를 이루는 핵심적이고 필수 불가결한 요소라고 본다. 화가는 창조적으로 선택하고 시대의 요구사항 및 대중의 성향을 평가함으로써, 관람자와 소통할 수 있고 전달 가능한 의미의 범위를 확대할 수 있다. '형태' 를 단순히 '내용' 을 감싸는 포장물로 정의하는 것은 미술의 가장 중요한 기능을 간과하는 것이다. 미술은 본질적으로 눈으로 바라보는 '대상' 이므로 형

르네 마그리트
〈불가능의 시도〉
1928
이지 브라쇼 궁중 미술관
브뤼셀–파리

스페인

11세기

산티아고로 가는 길

새로운 유럽의 회화와 필사본 삽화

로마네스크가 유럽 전역에 널리 퍼져 유럽의 '공통 언어'가
된 계기는 유럽 순례 여행이었다. 중세에 기독교 순회 예배
의 종착지는 스페인에 있는 성 야고보의 무덤과 로마에 있는
성 베드로의 무덤이었고 순롓길은 프랑크 왕국을 거쳐 중부
유럽과 연결되었다. 유럽을 여행하는 수많은 순례자들 사이
에 광범위한 문화교류가 이루어졌다. 서유럽인의 눈을 통해
사물을 새롭게 바라보게 되면서 서양미술은 비잔틴 문화에
서 이탈하기 시작했다. 그리고 화가들은 특정 인물과 이야
기를 전달하기 위해 매혹적인 상징체계를 개발하기 시작했
다. 그리스도, 성모 마리아, 사도들과 같이 계속 등장하는 몇
몇 인물들은 항상 비슷한 방식으로 그려지고 조각되었다. 특
정한 동물, 식물, 괴물, 용, 공상적인 인물들은 인간의 미덕
과 악덕을 표현했다. 그러나 똑같은 모델의 확산이 양식의
획일성을 의미하는 것은 아니었다. 오히려 표현에 있어서
지역 간에 현저한 차이점들이 생겨났는데, 이는 영향력있는
후원자와 화가 그리고 그 지역의 재료와 전통 및 수요에 의
해 이루어진 결과였다.

〈복자 페르난도 1세〉 필사본
1047, 국립도서관, 마드리드

배경그림: 〈네 명의 기사〉
〈세베르 성인의 묵시록〉 필사본
11세기 중반, 국립도서관, 파리

로마네스크 시기에 스페인에서
제작된 필사본은 주로
묵시록이었으며, 환상적 형상으로
가득한 작품들이 대담한 색채로
그려졌다.

〈옥좌에 앉은 카스티야의 알폰소
7세〉, 〈특권대전(The Great
Book of Privileges)〉 필사본
12세기, 산티아고 데 콤포스텔라
대성당 고문서실

로마네스크 시기에 형성된
스페인의 기독교 미술은 이슬람
조형 전통의 영향을 보여주며, 이
시기에 안달루시아 지방에서는
건축과 장식 분야에서 놀라운
걸작품들이 제작되었다.

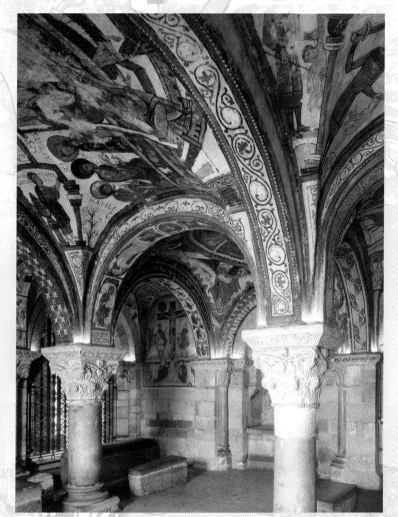

〈왕실 판테온의 모습〉
1063-1100년경, 성 이시도로
교회, 레온

레온은 지금도 산티아고 순롓길에
있는 가장 중요한 도시 중의
하나이다. 성 이시도로 교회에
있는 왕실 판테온에는 보존
상태가 좋고 매력적인 로마네스크
시기의 프레스코화들이 소장되어
있었다. 이 시기에 제작된 거대한
그림들은 고유의 표현 형태를
찾아가고 있었다. 세밀화나 필사본
채식과 달리, 이곳의 장면들은
순백색의 바탕에 장엄하고
엄숙하게 펼쳐져 있으며 각
부분은 장식적이고 정교한
띠무늬에 의해 나눠진다.

> **순례자들이 산티아고에 도착하자, 선지자들은 그들을 미소로 맞이한다**

'영광의 현관 (The Portico de la Gloria)'은 산티아고 성당의 역사적인 출입구
로 11세기에 조각된 생기있는 예언자상들이 특징이다. 수주 동안의 힘든 여행
끝에 마침내 목적지이자, 반짝이는 별이 신비롭게 야고보 성인을 인도했던 콤
포스텔라에 도착한 순례자들을 미소를 띤 예언자들이 오랫동안 기다렸다는 듯
반긴다. 유럽에서 거의 서쪽 끝인 갈리시아에 있는 사도 야고보의 무덤으로 가
는 길은 보통 프랑스의 네 도시에서 시작되었는데, 여러 나라의 순례자들이 그 도시들에 모여 무리를
이루어 긴 여행의 고통과 위험을 함께 극복했다. 피레네 산맥의 스페인 지역에서 네 개의 길이 만나 한
길이 되는데, 그곳에 호텔, 병자를 위한 피난처, 수도원과 시골의 여관들이 줄지어 있었고 이들은 오
늘날에도 많이 남아 있다. 순례자들은 의복으로 쉽게 알아볼 수 있었는데, 지팡이, 헐렁한 망토, 테가
넓은 특유의 모자를 착용하고 있었다. 순례자의 전통적인 문장은 성 야고보의 가리비 조개껍질이며,
길을 따라 있는 석조 파사드에 새겨진 조개 문양은 성인이 순례자들과 함께한다는 의미인 동시에 성
인에 대한 경배의 기호였다. 이는 일종의 도로표지이자 위로를 주는 존재가 되었다.

이탈리아 중부와 남부

11-12세기

몬테카시노의 영향

이야기가 있는 그림이 주는 기쁨

많은 성직자들의 후원, 관심, 취향은 11세기 동안 미술의 발달에 기여했다. 예를 들면, 생-드니의 쉬제 대수도원장은 보석과 스테인드글라스의 다채로운 광채를 선호했던 반면, 힐데스하임의 베른바르트 주교는 '베른바르트의 문'으로 알려진 성당의 문과 유명한 '그리스도 기둥'과 같은 거대한 청동 걸작품들을 주문했다. 클뤼니의 대수도원장들은 수도원과 복잡한 건물을 장식하는 주두 조각을 주문했던 반면, 어떤 종류의 장식에도 적대적이었던 클레르보의 베르나르 성인은 고딕 양식의 길을 닦은 시토 수도회의 수도원 건축을 발전시켰다. 가장 중요한 기여를 한 사람은 몬테카시노의 베네딕트회 대수도원장 데시데리우스로, 그는 1086년에 교황 빅토리우스 3세가 되었다. 그는 거대한 프레스코 연작부터 필사실의 수도승들이 제작한 아름다운 채색 필사본에 이르기까지 모든 종류의 회화를 장려했다. 그의 지도 아래 중남부 이탈리아에서 비잔틴 회화의 독특한 형태가 발달했다. 회화는 흐름이 있는 이야기를 하게 되었고 '삽화'의 개념은 필사본 페이지에서 벽으로 확장되어 역사와 실제 생활을 묘사하였다. 이탈리아어로 된 최초의 법률문서는 몬테카시노에 보관되어 있으며, 이 문서의 보존상태는 매우 훌륭하다. 제2차 세계대전 중에 몬테카시노 수도원은 처참하게 붕괴되었으나 지금은 16, 17세기 당시의 모습대로 재건되었다.

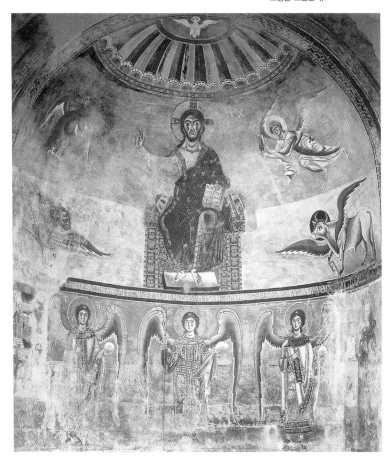

〈복음사가의 상징들과 봉헌자,
데시데리우스 대수도원장과
대천사들 사이에 있는 옥좌의
그리스도〉, 1072-86
포르미스(카세르타)의 산탄젤로
교회

몬테카시노의 프레스코 연작과 모자이크가 소실되었기 때문에 데시데리우스 대수도원장이 주문한 이 그림 연작은 특히 중요하다. 그리스도의 생애를 묘사하는 많은 장면들은 미술을 통해 구원의 개념을 전달하려는 소망을 표현한다.

〈데시데리우스 대수도원장이
서적과 신성한 건물을 성
베네딕트에게 봉헌하다〉
〈레치오나리오 카시네세〉 필사본
1080년경, 아포스톨리카 바티카나
도서관, 바티칸

이 작품은 믿음을 위한 새로운 공간과 언어를 창조하려는 데시데리우스의 '계획'에 대한 명쾌한 선언이다. 그리스

정교회와의 분리(1052년)를 받아들이고 십자군 운동을 겪으면서, 많은 사람들은 새로운 표현 형태를 개척할 필요성을 느꼈다. 이 시기에 회화는 비잔틴이나 동방의 감각을 지닌 그리스의 전통적이고 세련된 화풍에서 벗어나 덜 세련되지만 쉽게 이해되는 언어를 받아들이기 시작했다.

알베르토 소치오
〈십자가 처형〉 세부
1187, 스폴레토 대성당

데시데리우스 시대로부터 백 년 후에 그려진 대성당 십자가의 훌륭한 세부는 그림의 에너지와 위력을 불러일으킨다.

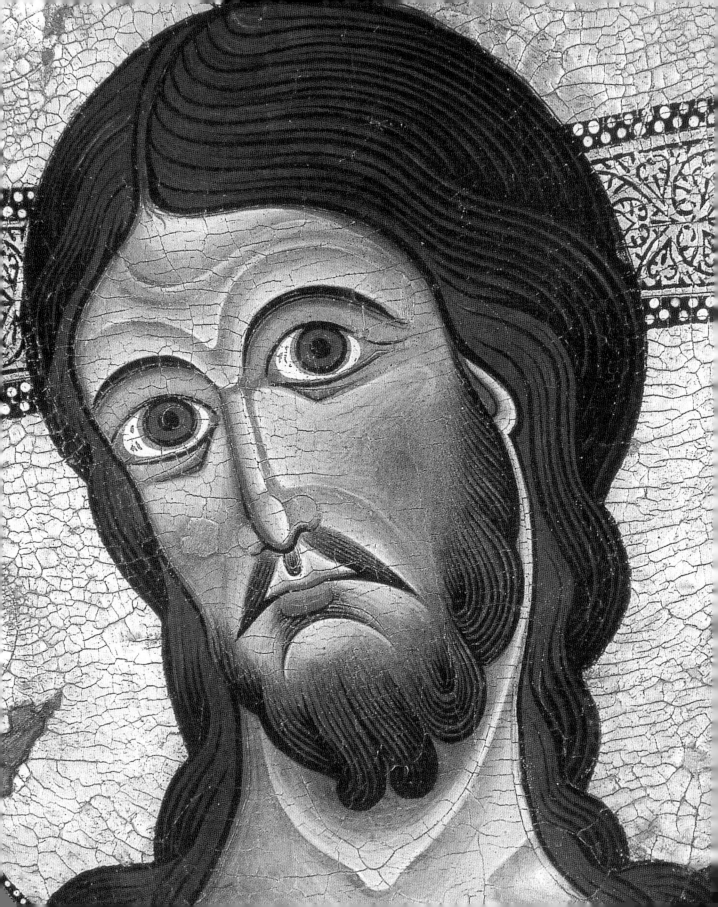

라이티아와 알프스 산맥

11-12세기

로마네스크 프레스코화

유럽 기독교 세계의 형상언어

한때는 로마의 행정, 언어, 법으로 통합되었던 게르만 세계와 지중해 세계는 분리 기간을 거친 후 다시 마주치게 되자 서로를 이해하는 데에 어려움을 느꼈다. 지리적인 가까움에도 불구하고 역사에 의해 두 세계 사이에 깊은 분열이 생겼고, 오늘날 두 세계는 알프스 산맥과 공통된 종교에 의해서만 연결될 뿐이다. 그들은 여러 언어와 방언으로 나뉘어졌는데, 이 시기에 그려진 종교화들은 문맹을 포함한 모든 기독교인들을 결합시키고자 했다. 예를 들면, 스위스의 그라우뷘덴과 북부 이탈리아는 《가난한 사람들을 위한 성경》이라는 해결책을 마련했다. 한편 고대 라이티아와 이와 이웃한 알토 아디제 골짜기의 벽화들은 소박하지만 열정적인 인물들과 성인 이야기, 기독교의 신비적 교리들을 자세히 설명하는 장면들을 묘사하여, 성경에 구체적이고 가시적인 의미를 부여했다. 이 그림은 중세 시대의 길이 지나가는 알프스의 외딴 숲 속에 자리잡고 있다. 그리고 수세기가 지나면서 보존 상태가 나빠지긴 했지만 모든 사람들이 이해할 수 있는 보편적인 이미지로 그려진 중세 유럽의 위대한 문화 업적이다.

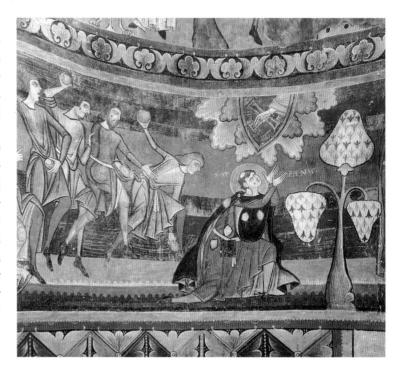

〈돌을 맞는 스테파노〉
12세기, 성 요한 수도원 교회
뮈스테르

뮈스테르는 스위스의 그라우뷘덴 주에 위치한 중요한 종교적 중심지로, 로마네스크의 장대한 프레스코 벽화들을 소장하고 있다. 그 벽화들은 생생한 서술이 특징이었으나, 안타깝게도 서투른 복원작업으로 인해 손상되었다.

〈그리스도와 바다괴물 이야기〉
천장 패널, 1120년경, 성 마르틴 교회, 칠리스 (그라우뷘덴)

칠리스는 스플뤼겐 산맥 근처, 그라우뷘덴 주의 티치노에서 코이라로 올라가는 길목에 있는 마을이다. 훌륭하게 보존된 153편의 패널화들은 성 마르틴 교회의 천장을 장식하고 있다. 천장화의 주요 주제는 그리스도의 생애이다. 가장자리를 따라 있는 이 패널 연작들은 서술적인 장면들이 아니라 전설적인 바다괴물의 우화를 묘사하고 있다. 공상적이고 기괴한 동물, 무서운 짐승, 유혹적인 사이렌들이 끝없는 바다의 파도 속에서 헤엄치고 있으며, 그 바다에는 악마의 생물들이 숨어 있다. 반면 일종의 상징적인 세계지도가 되는 천장의 네 귀퉁이에는 날개를 편 천사들이 그려져 중요한 지점이라는 것을 나타낸다. 이 작품은 중세 필사본 전통이라든지 비잔틴 미술, 오토 대제 시기의 조형 문화의 영향을 받아 매우 강력하고 종합적이며 효과적인 양식을 만들어내는 데 성공했다.

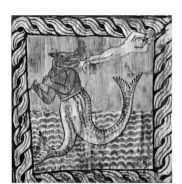

〈묵시록의 용을 물리치는 대천사〉
11세기 말, 산 피에트로 알 몬테
교회, 시바테(레코)

산 피에트로 알 몬테 교회는
스플뤼겐 산맥에서 내려오는 길과

롬바르드 평원 쪽에 있는 코모
호수를 내려다보는 언덕에 자리
잡고 있는데, 로마네스크 미술의
보배이다. 완벽하게 보존된
스투코화와 정교한 프레스코
연작들은 악에 대한 선의 승리를

자세히 설명하고 있다. 이 그림은
태양에 감싸인 성모 마리아와
아기예수를 구하기 위해, 천사들의
군대가 창을 던져 사악한 용을
찌르는 장면에서 절정을 이룬다.

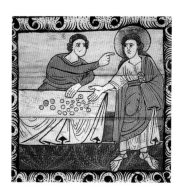

〈그리스도와 바다괴물 이야기〉
천장 패널, 1120년경
성 마르틴 교회
칠리스(그라우뷘덴)

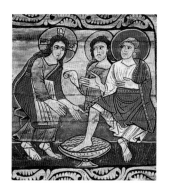

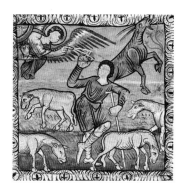

베네치아

12-13세기

산 마르코 교회의 모자이크

아드리아 해변에 있는 동방의 금빛

비잔틴과 로마의 세계가 결합하여 독특한 양식을 이루고 있는 산 마르코 교회당은 9세기 초 마르코 성인의 유골이 도착한 이래로 베네치아 문화의 심장부이자 상징이 되었다. 이후 베네치아의 기적은 인근의 군도로 잔잔한 파도처럼 퍼져 나갔다. 토르첼로, 무라노 등의 지역은 주요 중세 건물과 모자이크의 고향이라 할 수 있는 곳이다. 산 마르코 교회에는 12세기에서 16세기 사이에 제작된 장대한 모자이크들이 가득하며 모두 빛나는 금색 배경에 장식되어 있다. 주의깊게 관찰하면, 이러한 모자이크들이 똑같지 않고 베네치아 회화의 양식적 발전을 따르고 있음을 분명히 알 수 있다. 즉 순수한 비잔틴 양식에서 시작하여 굴곡있는 고딕 형태, 15세기 인문주의 시기에 출현하여 토스카나에서 퍼져나간 원근법, 그리고 장엄한 르네상스 양식으로 진행된다. 1204년 로마의 콘스탄티노플 함락 이후 13세기에 제작된 모자이크들은 특히 중요하다. 베네치아인들은 자신들의 도시를 '제2의 비잔티움'으로 생각했고 로마와 비잔틴 제국으로부터 중립을 지킨 이 도시의 정치적, 종교적 독립에 대해 자랑스러워했다.

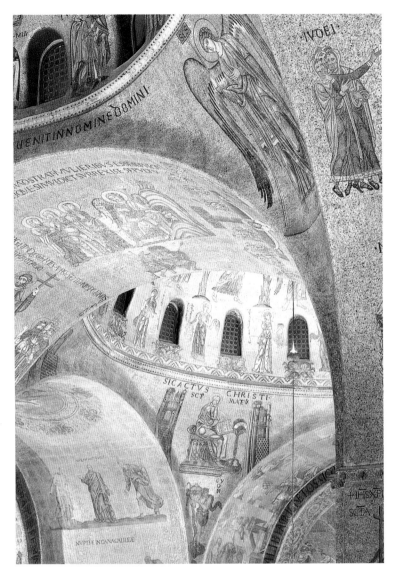

〈살로메의 춤〉
14세기 중반, 산 마르코 교회
세례당, 베네치아

세례당의 생기있는 모자이크는 독특하게도 비잔틴의 전통보다는 고딕의 특성을 보인다. 유연한 살로메의 몸은 생동감있는 리듬을 타고 있으며 이국적인 매력을 풍긴다.

〈그리스도의 수난 장면들〉
12세기 전반, 산 마르코 교회
베네치아

눈부신 금빛의 모자이크로 인해 이 교회는 단순한 건축물로만 보이진 않는다. 본당 회중석의 모자이크들은 초기의 작품들로, 인류의 구원에 바탕을 둔 엄격한 도상적 순서를 따르고 있다. 모자이크들은 태양의 경로와 상징적으로는 인류의 운명을 따라 동쪽에서 서쪽으로 배열되었다. 그리고 후진(교회당 동쪽 끝에 있는 반원형 또는 다각형 부분-옮긴이)에서 시작하여 둥근 지붕의 연작들을 따라 계속되고 출입구 아치의 안쪽 벽에서 끝난다.

후진에는 우주의 지배자 그리스도가 그려져 있다. 회중석 부분의 둥근 지붕에는 구세주 그리고 그리스도 속에 살아 있는 교회의 상징인 예수 승천, 사도들을 통해 실행되는 교회의 상징인 성령 강림이 묘사되어 있다. 이 연작은 장엄한 최후의 심판 장면으로 끝난다.

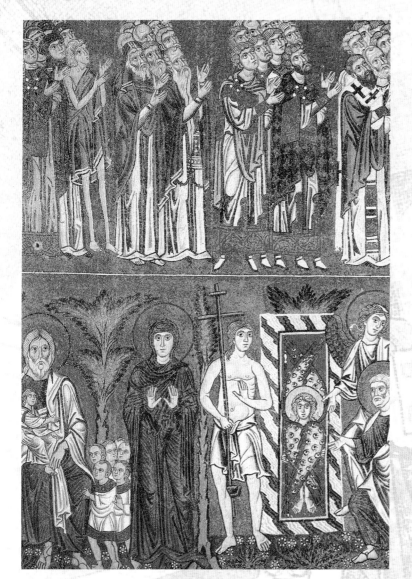

〈기도하는 성모 마리아〉
13세기 전반, 후진의 반원형 돔
산티 마리아 에 도나토 교회
무라노

키가 크고 관념적인 모습의 성모
마리아는 베네치아의 비잔틴
거장의 작품으로, 빛을 발하는
금빛 배경과 신비롭게 구별된 채
표현되어 있다.

〈최후의 심판〉 세부
12-13세기, 산타 마리아 아순타
대성당, 토르첼로

토르첼로의 화려한 성당의 내벽을
덮고 있는 거대한 모자이크들은
층층이 얹은 단으로 조직화되었고,
놀랄 만큼 명확한 구성이
특징으로, 베네치아에 있는 비잔틴
미술의 걸작품 중의 하나이다.
위의 세부 중의 상단 부분은
축복받은 자들을 보여주고 있으며,
이들은 동정녀, 순교자, 수도승 및
주교의 그룹으로 나뉜다. 하단부
인물들의 발치 아래 꽃이 피어
있는 풀밭은 에덴동산을 나타낸다.
맨 왼편에 조상 아브라함이 올바른
영혼을 맞이하고 있고, 그 옆으로
기도하는 성모 마리아, 십자가를
지닌 선한 목자, 세라핌(하느님의
권좌를 수호하는 날개 달린 천사—
옮긴이)이 지키고 있는 천국의 문,
마지막으로 천사와 함께 있는 성
베드로가 보인다.

팔레르모, 몬레알레, 체팔루

12세기

아랍 – 노르만 시칠리아

"고대 이래로 어떤 왕도 제작하지 못했으며 이를 본 모든 사람들이 경이감에 사로잡힐 만한 작품"

비잔틴 제국과의 전쟁 이후, 902년 아랍인들은 지중해에서 가장 큰 섬 시칠리아를 정복하고 정교한 이슬람 건물과 사치스러운 정원을 지었다. 아랍인은 1061년 노르만의 루지에로 1세에게 정복될 때까지 이 섬을 통치하였다. 노르만 왕조는 루지에로 2세의 통치기에 절정에 이르렀고, 이 왕은 1130년에 팔레르모 성당에서 즉위했다. 이 노르만 왕은 평화적인 공존을 위한 관용정책의 일환으로 이슬람교도, 비잔틴 제국, 서구 공동체를 설득하고자 몇 십 년 동안 노력했다. 이는 오늘날의 기준으로도 눈부신 위업이다. 문화적으로 뛰어난 이 시기의 가장 매력적인 결과물은 왕실 건물의 모자이크이다. 가장 놀라운 작품은 몬레알레 성당에 있는 것으로 루지에로 2세는 "고대 이래로 어떤 왕도 제작하지 못했으며 이를 본 모든 사람들이 경이감에 사로잡혔다"라고 묘사하였다. 거대한 교회의 내부는 금빛 바탕에 8,000평방미터가 넘는 모자이크로 장식되어 있으며, 이곳의 성경 이야기는 세계 역사와 인류의 운명에 대한 한 편의 장대한 보고서가 된다.

〈세라핌과 천사들〉
12세기 후반, 대성당, 체팔루

사제석과 중앙 후진을 장식하고 있는 건축과 모자이크로 인해 체팔루 대성당은 아랍–노르만 양식의 유명한 예가 되었다. 그러나 조형적인 부분에서는 대부분 비잔틴 미술의 양식과 내용을 따르고 있다. 모자이크의 시간, 공간, 동작, 힘은 후진부의 반원형 돔 안에 있는 우주의 지배자 그리스도에게 집중되고 있으며 몬레알레의 작품보다 훨씬 압도적이다.

〈사냥 장면〉
1170년경
노르만 궁, 팔레르모

현실의 요소들과 공상적인 인물이 혼합되는 페르시아 미술의 영향이 뚜렷하게 나타난다.

〈별들의 창조〉
1172-76, 대성당, 몬레알레

몬레알레 대성당에서 모자이크의 금빛은 후진부를 가득 채우고 아치 밑으로 흘러서 조형물의 윤곽선을 이루기도 하며 창문으로 흐르기도 하는데, 이로써 공간감이 사라지고 시간의 장벽이 무너지는 최면 효과가 생긴다. 구약과 신약 성서의 이야기들은 현재에 일어나는 사건처럼 전개되어 있어 성서 속의 옛 조상들이 살아서 사건이 일어나기를 기다리고 있는 듯하다. 하느님의 형상은 성부 또는 성자의 모습으로 쉰여섯 번 나타나는데, 이 도상 디자인은 매우 정교하다. 기획자는 아마도 기독교의 신비적 교의들에 정통하고 대담한 해석을 할 수 있었던 베네딕트회 수도승이었을 것이다. 모자이크를 제작한 실제 화가는 그림을 통한 의사소통의 가치를 인식한 천재였다. 그는 방대한 연작 이야기의 리듬을 잃지 않으면서 각 이야기가 지닌 메시지의 힘을 요약하고자 했다. 분주히 움직이는 일상생활의 순간이 고상하고 상징적인 장면들과 번갈아 나타나고 있다.

〈그리스도의 탄생〉
1150년경, 산타 마리아 델 아미랄리오 교회, 팔레르모

루지에로 왕에 의해 1143년에 건립되기 시작한 이 교회는 근처 베네딕트 수녀원의 설립자의 성을 따라 '라 마르토라나'로도 알려져 있다. 이곳에는 성모 마리아의 생애를 다룬 우아한 비잔틴 양식의 거대한 모자이크 연작이 있다. 그리스도 탄생의 일화는 성모 마리아가 강보로 감싼 아기 예수를 말구유에 눕히고 있는 애정어린 장면을 묘사하고 있다. 그 아래로 한 여인이 작은 목욕통의 수온을 재고 있다.

카탈루냐

12-13세기

피레네 산맥의 프레스코화와 패널화

유럽 로마네스크의 성가대에서 강하게 울려 퍼지는 음성

로마네스크 시기의 조형예술은 건축물과 밀접하게 연결되어 있다. 현관의 조각, 저부조 작품들, 프레스코화 및 그림들은 교회의 건축과 조화를 이루며 창조되었다. 작품 보존을 위해 또는 먼 비보호 지역에 귀중한 미술품들이 분산되는 것을 막기 위해, 작품들은 원래 있던 장소에서 박물관으로 옮겨졌다. 카탈루냐 지방이 대표적인 사례이다. 1919-23년에 그림이 그려진 제단 정면과 프레스코화 전체가 피레네 산맥의 작고 외진 교회에서 분리되어 바르셀로나에 있는 카탈루냐 국립미술관의 전시실로 옮겨졌고, 최근에는 가에 아우렌티가 재설계한 전시실로 옮겨졌다. 교회에서 프레스코화를 떼어내는 작업은 논쟁을 불러일으켰다. 그러나 덕분에 유럽의 변방에 있던 놀랍고도 위대한 업적을 재발견할 수 있게 되었다. 이 작품들은 지역적 특성을 강하게 나타내고 있긴 하지만, 양식적으로는 프랑스의 조각과 필사본의 영향을 받은 변형된 롬바르드 양식이다.

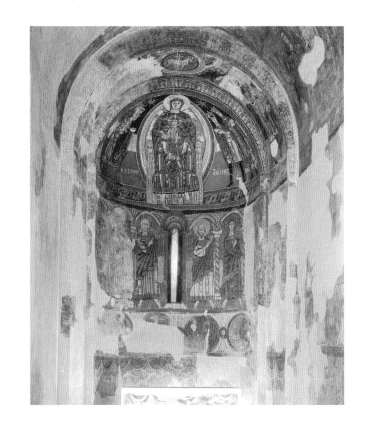

〈성모 마리아와 옥좌의 아기예수, 동방박사〉
산타 마리아 교회(타울)의 후진에서 분리된 프레스코화

옆 페이지 배경그림: **〈옥좌의 그리스도〉**, 산 클레멘테 교회(타울)의 중앙 후진에서 분리된 프레스코화, 1120년경, 카탈루냐 국립미술관, 바르셀로나

타울이라는 작은 도시는 피레네 지역 로마네스크의 수도와도 같은 곳이다. 가장 크고 잘 보존된 프레스코화 두 편이 이곳에서 나왔다. 롬바르드의 거장과 이 교회를 지은 장인이 이 프레스코화를 제작했을 것이다.

〈사도들 가운데 옥좌에 앉아 있는 그리스도가 그려진 제단 정면〉
세오 데 우르겔에 위치한 산타 마리아 대성당에 있던 패널화 12세기, 카탈루냐 국립미술관 바르셀로나

제단 정면의 패널에 그려진 이 장면은 당대 필사본의 영향을 뚜렷하게 보여준다.

〈게세라의 제단〉 정면
13세기, 카탈루냐 국립미술관
바르셀로나

이 정면상은 해부학적으로
이상하고 원시적이며 부정확함에도
불구하고 의사전달 능력이
풍부하며 피카소에 의해 다시
그려지기도 했다. 그림은 사막에
있는 세례 요한을 묘사하고
있는데, 그는 가시 돋친 선인장
앞에 있다. 그의 양편에 신자들의
무리와 야생동물 혹은 기괴한
동물들이 줄지어 배열되어 있는데,
이는 사막의 척박함을 보여준다.
보존상태가 우수해서 망토 주름의
금색 선에서 금세공 기술과 에나멜
작업 기술의 영향을 볼 수 있다.

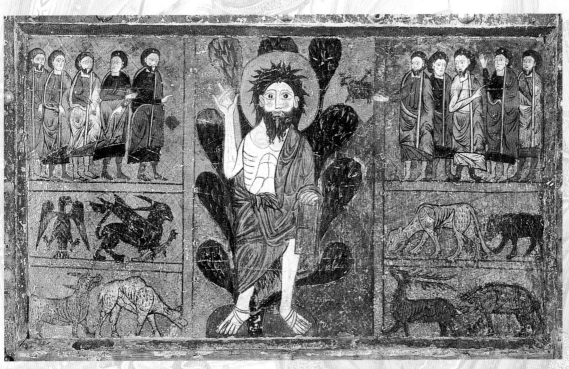

로마

11-13세기

영원한 도시 속의 중세

암흑의 시대, 찬란한 경이로움

중세의 로마는 동족간의 전쟁과 내분에 시달렸으나 미술은 계속해서 발전했다. 1099년에 선출된 교황 파스칼 2세는 고대 바실리카를 복원하는 거대한 계획을 실행했다. 거대한 후진의 모자이크, 바닥과 회랑의 다채로운 상감에서 보여지는 제작기법은 우아함의 극치에 도달했다. 13세기 후반에 치마부에, 아르놀포 디 캄비오, 조토 같은 토스카나의 위대한 화가들이 13세기 전반기에 개별적으로 활동한 로마 화파의 피에트로 카발리니, 필리포 루수티, 야코포 토리티 등과 합류함으로써, 로마는 미술의 중심지로 새롭게 부각되었다. 로마의 화가들은 조토와 이탈리아 회화 전반에 대단한 영향을 미쳤고 비잔틴 양식은 쇠퇴하기 시작했다. 프레스코화와 모자이크에 모두 능했던 피에트로 카발리니는 혁신적인 색채의 선택과 빛의 사용으로 후대에 가장 많은 영향을 미친 화가이다. 아시시의 산 프란체스코 성당과 로마의 산타 산토룸 예배당의 장식에 그가 참여했는지는 아직 확실하지 않다. 교황 보니파티우스 8세의 정체성에 대한 논란 이후 아비뇽으로 교황청이 옮겨지면서(1309년) 이 창조적인 시기는 갑작스럽게 끝나게 되었다.

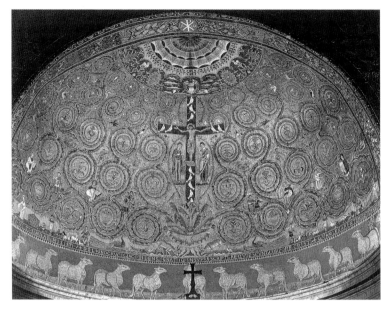

〈십자가의 승리〉
후진의 반원형 돔의 모자이크 장식, 1128, 산 클레멘테 성당 로마

이 작품은 가장 추상적이고 지적인 로마의 모자이크 중 하나이다. 여기서 십자가는 아칸서스 식물에서 솟아나 있는데, 이 아칸서스 잎은 금빛 바탕을 배경으로 파란색과 녹색의 규칙적인 소용돌이 모양으로 변하고 있다. 이러한 아라베스크의 꽃무늬 사이에 부활의 메시지를 암시하는 성서의 장면들과 신비한 인물들 및 상징적인 동물들이 등장한다.

마지스터 콘술루스
〈히포크라테스와 갈레노스〉
1231-55, 대성당의 지하실, 아나니

중세에 종종 교황의 여름 거처였던 아나니라는 작은 도시에는 인상적인 로마네스크 대성당이 있다. 이곳의 지하실에는 피에트로 카발리니 이전의 로마 화파가 제작한 크고 매혹적인 프레스코화가 소장되어 있다. 화가는 마지스터 콘술루스로 추정되며 그는 비잔틴의 영향하에 있었다. 그는 이후에 수비아코의 사크로 스페코에 있는 베네딕트 성인의 생애에 대한 프레스코화를 그렸다.

피에트로 카발리니
〈최후의 심판〉, 1293년경
트라스테베레의 산타 세실리아
교회, 로마

비록 손상되었지만, 천사들의
무리에 둘러싸인 심판자
그리스도의 이미지는 피에트로
카발리니의 탁월한 능력을
보여준다. 완벽한 정면성은 비잔틴
전통에 속하지만, 따뜻한 색채와
그림자를 표현한 솜씨는 매우
혁신적이다.

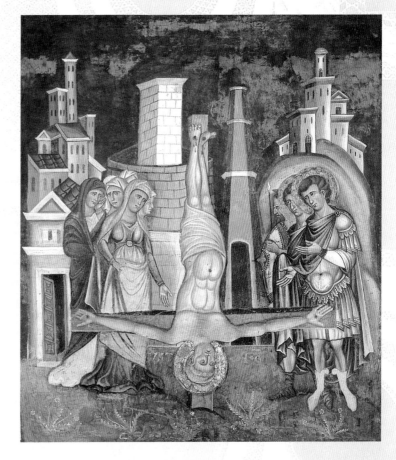

〈베드로 성인의 십자가 처형〉
12세기 말경, 산타 산토룸 예배당,
로마

비문에는 "이 도시에 이보다
신성한 곳은 없다"라고 씌어 있다.
산타 산토룸은 13세기의 로마
미술이 완벽하게 보존된 보배로,
중세에 교황의 거처였던 라테라노
궁에 있던 고대 교황의
예배당이다. 1279년에 교황
오르시니의 니콜라우스 3세에
의해 축성된 고딕식 홀은 우주

같은 특이한 바닥(이 페이지
배경그림)으로 되어 있고
모자이크와 프레스코화들로
섬세하게 장식되어 있다. 이러한
그림들은 1272년 로마에 머물렀던
치마부에의 영향을 받은 무명의
지방 화가의 작품이다. 몇몇
전문가들은 이 작품들이 젊은
시절의 피에트로 카발리니가
제작한 것이라고 주장한다. 거꾸로
매달린 성 베드로의 십자가 처형
장면은 특이한 도시 풍경을
배경으로 표현되어 있다.

피렌체와 아시시

1272년에서 1302년까지의 발전

치마부에

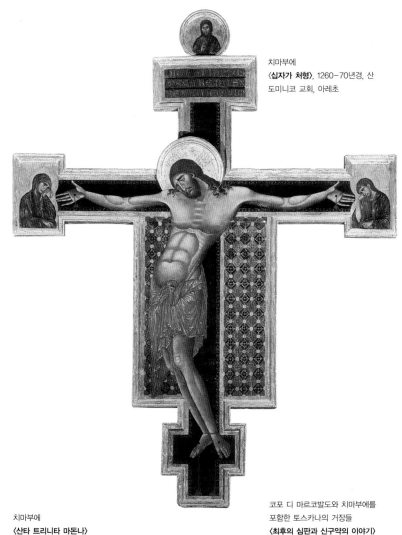

치마부에
〈십자가 처형〉, 1260-70년경, 산
도미니코 교회, 아레초

"한때는 치마부에가 최고의 화가로 여겨졌으나 지금은 조토
가 최고의 인기를 얻고 있어, 그의 명성이 사그러들고 있다"
치마부에는 이탈리아 회화의 아버지라 할 수 있다. 이 전통
은 14세기 초에 단테에 의해 《신곡》에서 시작되었으며,
1550년 《미술가 열전》에서 조르조 바사리가 이어받았고 이
를 수세기 동안 미술사가들이 반복하였다. 치마부에는 14세
기가 시작되었을 때 피렌체 화파를 형성했는데, 이 화파의
회화양식은 이탈리아 전역에 영향을 미쳤다. 이는 이탈리아
회화 발달의 실제 역사와 완전히 일치하는 것은 아니다. 왜
냐하면 이탈리아 회화사가 지나치게 토스카나 미술 중심으
로 기술되어 13세기의 위대한 미술가들이 그늘에 묻혀버렸
기 때문이다. 그럼에도 불구하고 이는 위대한 이탈리아 회
화의 기원을 해석하는 주요한 접근이다. 비잔틴 양식에서
벗어나 고전주의를 본받고 현실을 관찰하는 미술로 이행한
전환점이었던 것이다. 1272년에 로마에서 잠시 머문 후, 치
마부에는 아시시의 산 프란체스코 성당의 프레스코화를 작
업하기 시작했다. 보존 상태가 그리 좋지 않지만 교회에 있
는 〈십자가 처형〉과 같은 작품은 이미 성숙한 그의 표현 양
식을 극적으로 보여준다. 루브르, 우피치, 볼로냐에 있는 패
널화 〈옥좌의 성모〉는 점점 성숙한 원근법을 보여주었다.
이 외에도 십자가 모양의 패널 위에 그린 〈십자가 처형〉과
피렌체의 세례당, 피사 대성당의 모자이크 밑그림을 보면 치
마부에의 위대함을 알 수 있다. 그 중 산타 크로체 교회에 있
던 〈십자가 처형〉은 1966년의 홍수로 손상되기도 했다.

치마부에
〈산타 트리니타 마돈나〉
예언자들의 상반신, 세부
1285-86, 우피치 미술관, 피렌체

코포 디 마르코발도와 치마부에를
포함한 토스카나의 거장들
〈최후의 심판과 신구약의 이야기〉
모자이크, 13세기 후반, 산 조반니
성당, 피렌체

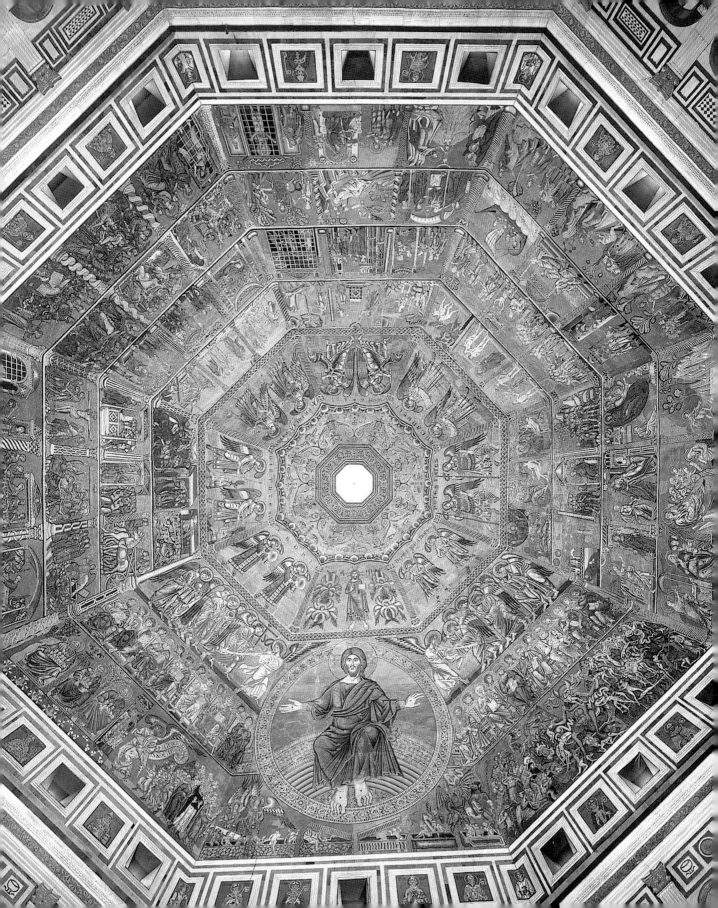

피렌체, 아시시, 파도바

1267-1337

조토

인간과 역사에 대한 믿음

조토는 작품 속의 일화와 인물을 자연주의적이고 서술적으로 재현하기 위해 수세기에 걸쳐 내려온 오래된 비잔틴 전통의 규칙과 관례에서 과감히 탈피하여 회화사에서 결정적인 전환점을 이루었다. 조토는 아시시에서 작품활동을 시작하였으며 성 프란체스코의 생애를 그린 프레스코화에서 매우 구체적인 풍경과 건축물을 배경으로 다양한 일화들을 묘사하였다. 또한 그림에 사실과 더불어 감정을 표현하면서 역동적인 인물들을 등장시켰다. 이를 위해 조토는 인물 구성을 다르게 하여 정면이나 측면뿐만 아니라 등을 돌리고 있는 모습도 표현하였다. 그는 오랫동안 성공적인 작품활동을 했고 자신의 표현력을 점차 풍부하게 만들었다. 파도바에 있는 스크로베니 예배당의 프레스코화(1304년경)와 피렌체에 있는 산타 크로체 교회의 프레스코화는 특히 탁월하다. 말년에 그는 건축작업에도 참여하여 산타 마리아 델 피오레 대성당의 유명한 종탑을 설계하였다. 단테와 동시대인이자 고향 친구였던 그는 미술에 인간의 심오한 감성을 불어넣었고, 개인에게 정체성과 역사적 역할을 부여했다. 조토의 인물은 자신만의 공간과 볼륨감을 지니며, 이로 인해 조토는 르네상스 원근법의 선구자로 평가받는다.

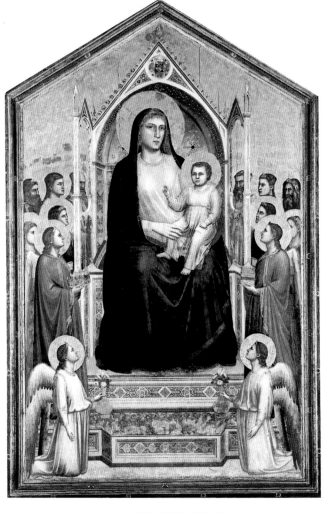

조토
〈오니산티 마돈나〉, 1306-10
우피치 미술관, 피렌체

최근에 복원된 이 제단화는 토스카나의 전통적 형태인 오각형의 패널에 금빛을 배경으로 성모 마리아를 묘사하고 있다. 규칙적인 기하학적 형태의 선들 위에 면밀하게 배치된 인물의 견고한 볼륨감은 섬세하고 우아한 고딕식의 옥좌와 대비되어 뚜렷하게 드러난다.

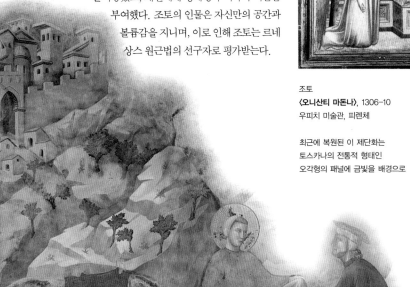

조토
〈가난한 자에게 자신의 망토를 주는 성 프란체스코〉, 1297-99
산 프란체스코 교회, 아시시

프란체스코 성인의 생애를 다룬 프레스코화를 조토의 작품으로 추정하는 것에 대해 몇몇 비평가들이 의문을 제기하기도 한다. 그러나 유럽 고딕 회화의 이 걸작품은 여전히 매력적이다.

조토
스크로베니 예배당의 내부
1304-06, 파도바

파도바에 있는 프레스코화는 각 개인이 움직이고 행동하는 공간적 측면을 다시 보여준다.

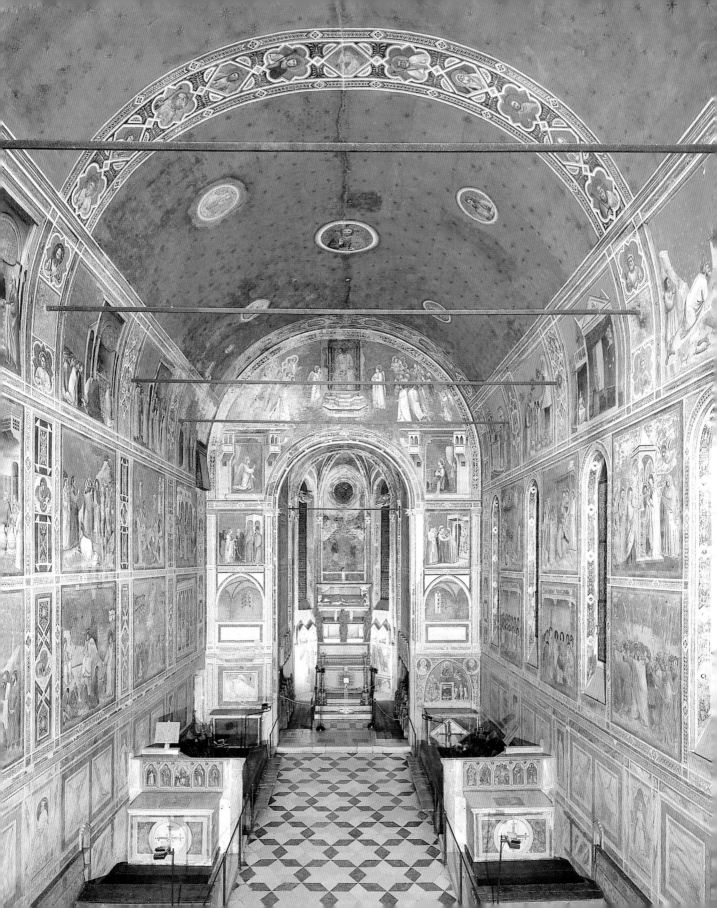

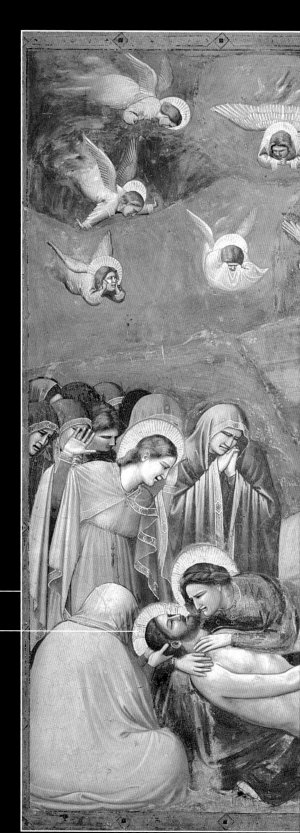

조토

1304

〈애도〉

〈애도〉는 그리스도 수난사의 정점을 이루는 일화이자 표현의 절정으로, 파도바에 있는 스크로베니 예배당의 왼쪽벽 하단부분에 있다. 파도바에 있던 고대 로마 원형극장의 폐허 위에 건립된 이 예배당은 중세 미술의 가장 중요한 보배 중 하나로, 내부에 장식된 프레스코화는 회화 발달에 있어 결정적인 순간을 표현하고 있다. 조토의 프레스코화는 비잔틴 전통에서 탈피하여 근대적인 면모를 보여준다. 풍부하고도 복잡한 상징을 지닌 구도와 인물들이 움직이는 공간의 새로운 구성이 그 특징이다. 단테의 《신곡》에서 시의 각 연과 등장인물이 작품 전체의 주제에 통합되듯이, 조토가 그린 각 장면도 중세 후기에 자주 다루어지던 주제인 '구원에 이르는 길'로 통합된다. 따라서 이야기는 그림 밖 주인공인 관람자를 동반하게 되고, 그는 예배실을 두루 움직이면서 그 일화들을 관찰한다. 〈성모 마리아의 생애〉와 〈그리스도의 유년기〉에 나오는 장면들은 구원을 위한 배경이나 전제를 이루는 반면, 〈미덕〉과 〈악덕〉의 대조되는 알레고리적 인물들은 선과 악이 계속해서 교차되는 것을 상징한다. 〈최후의 심판〉은 인류의 마지막 운명을 나타낸다.

조토의 〈그리스도의 수난〉 프레스코화에서 분위기는 점점 비극적으로 변해가고 감정은 뚜렷하게 고조되고 있어, 치마부에의 작품을 상기시킨다. 그러나 두 화가의 차이점은 뚜렷하다. 치마부에가 선과 악의 영원하고 극적이며 초인적인 투쟁을 묘사한 반면, 조토는 인간에게 집중하고 있다. 슬픔, 고뇌, 절망은 인간의 범주에 속하며 인간이 느끼는 그 감정들이 표현되었다. 〈애도〉는 다른 평면에 인물들을 배치함으로써 공간의 깊이감을 얻은 작품이다.

둥근 기하학적 볼륨감을 지닌 이 인물들의 평정과 위엄은 고전 조각의 위대한 걸작품들 그리고 조토의 시대에 보다 가까운 니콜라 피사노와 조반니 피사노의 대리석 부조들과 비교할 수 있다. 동심원의 잔물결처럼 성모 마리아가 죽은 그리스도를 절망적으로 안고 있는 모습이 비극적 장면의 중심이다. 뒤로 물러서서 바라보면 감정은 보다 억제되어 보인다. 이와 비슷한 효과가 레오나르도 다빈치의 〈최후의 만찬〉에서 나타난다.

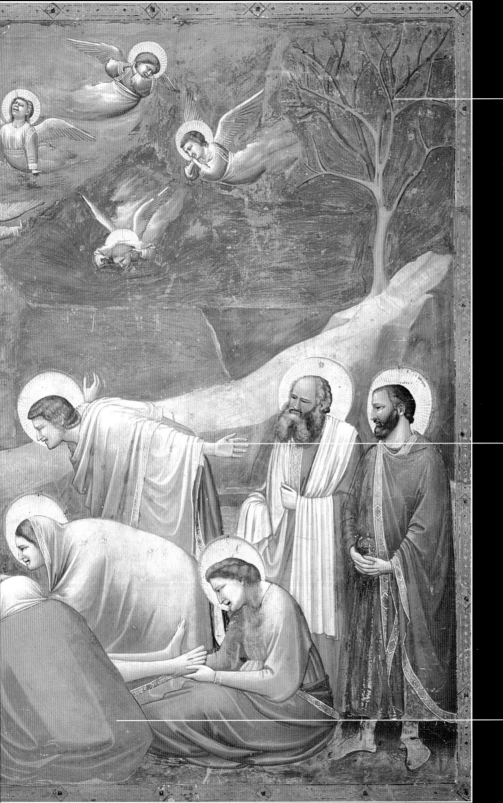

주의깊게 고안된 자연적 또는 건축적 배경에서, 고전 미술에서만 겨우 발견할 수 있었던 잊혀진 듯한 감성이 서양미술에 재등장한다. 동물, 나무, 바위, 구름 같은 자연은 분위기를 더욱 고조시키고 심지어 하늘에서 비통해 하는 천사들도 인간의 처절한 절망을 보여준다. 오른쪽에 있는 언덕의 경사진 선은 관람자의 눈을 장면의 중앙으로 인도하는데, 이는 조토가 아시시의 프레스코화에서 사용했던 시각적 장치이다.

사도 요한의 뻗은 팔은 3차원의 환영을 창조하고 기존의 공간 구성 방법을 깨뜨리려는 조토의 소망을 보여준다.

그리스도의 신체를 붙잡고 있는 전경의 경건한 여인들은 관람자에게 등을 돌리고 있으며 단순한 기하학적 형태처럼 보인다.
이것은 매우 대담한 선택인데, 왜냐하면 비잔틴 미술에서 인체의 등을 보이는 것은 완전히 부적절한 묘사로 간주되었기 때문이다. 반면에 조토는 정신, 감정, 육체 간에 위계를 두지 않고 인간을 하나의 전체로 다루었다. 막달라 마리아는 그리스도의 발을 어루만지면서 긴 금발머리로 쓰다듬고 있는데, 이는 바리새인의 집에서 있었던 저녁식사의 일화를 상기시킨다. 그때 막달라 마리아는 그리스도의 발을 자신의 눈물로 씻기고 머리카락으로 닦았다.

시에나

1308-1348

두치오에서 로렌체티까지

찬란한 도시를 위한 밝고 화려한 미술

14세기의 시에나와 피렌체는 끊임없이 피흘리는 경쟁을 하면서도 회화에 대한 논의가 활발하게 이루어지는 곳이기도 했다. 시에나는 일상생활, 인간의 감성, 그리고 당시 점점 더 아름다워지던 도시에 대한 자부심을 자유롭게 표현함으로써 조토의 근엄하고 웅장한 미술에 대응했다. 14세기 시에나에서 가장 재능있던 화가들은 모두 아시시에서 한동안 작업하였다. 시에나의 첫 번째 위대한 화가는 두치오 디 부오닌세냐로, 그는 시 당국으로부터 시에나 대성당의 주제단을 위한 거대한 〈마에스타〉 그림을 의뢰받았다. 당시 교황청이 있던 도시이자 페트라르카의 고향이기도 한 아비뇽에서 작업활동을 하던 시모네 마르티니와 수많은 패널화와 프레스코화를 제작한 피에트로 로렌체티와 암브로조 로렌체티 형제를 포함한 두치오 다음 세대의 화가들은 그의 공방에서 훈련받았다. 시에나의 사회적, 문화적 발전은 14세기 중반에 갑작스럽게 끝났다. 3년간의 기근과 1348년에 있었던 끔찍한 흑사병의 창궐에 유럽 전체가 굴복했고 시에나는 황폐화되고 말았다. 로렌체티 형제의 죽음은 한 시대의 종말을 상징했다.

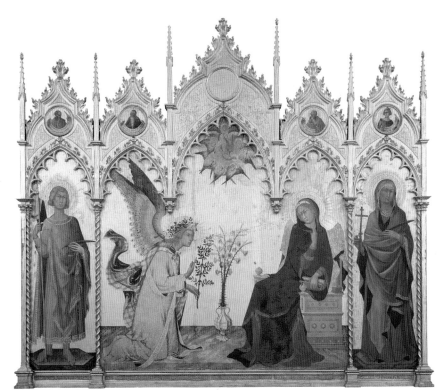

시모네 마르티니
〈수태고지〉, 1333
우피치 미술관, 피렌체

동료 시민인 피에트로 로렌체티와 암브로조 로렌체티와 달리, 시모네 마르티니는 건축적 배경과 실험적인 원근법을 사용하지 않았다. 빛나는 금색은 두 주인공들의 귀족적이고 비현실적인 외모의 배경인 반면, 중앙의 꽃병에 있는 백합은 이 장면에 현실감을 증가시킨다. 집요한 가브리엘 천사와 두려워하는 마리아의 동작과 감정의 역동적인 상호관계는 순수한 선과 2차원적 패턴에 의해 거의 추상적으로 표현되어 있다.

피에트로 로렌체티
〈성모 마리아의 탄생〉
1342, 두오모 오페라 박물관
시에나

피에트로 로렌체티는 일상생활을 표현하는 데 관심이 있었다. 천장과 성 안나의 침대로 강조된 통일된 공간은 세폭제단화의 세 부분을 통합시킨다. 인물들의 동작과 표정은 매우 사실적이다.

미술, 정치, 역사

정치적으로 고립된 작은 지역의 중심인 시에나 같은 도시의 경우, 회화는 도시의 자랑스러운 업적들을 기념하기 위한 수단이었다. 미술 작품의 제작과 장엄한 대성당의 건축이 왕성하게 활기를 띠면서 도시의 사회적, 정치적 생활은 미술품의 주문에 반영되었고 다른 나라와 비교가 안 될 정도였다. 두치오의 〈마에스타〉를 대성당으로 운반하는 시민들의 즐거운 행렬이 있은 지 몇 년 후에, 시 위원회는 시 공회당을 위한 같은 주제의 프레스코화를 전도유망한 화가인 시모네 마르티니에게 의뢰함으로써 대성당의 참사회와 겨루기로 결정했다. 마르티니는 같은 방의 반대편 벽에 귀도리치오 다 폴리아노의 인상적인 기념 기마 초상화도 그렸다. 이후 암브로조 로렌체티는 9인회실에 〈선한 정부와 나쁜 정부〉라는 매력적인 프레스코화를 그렸다. 이 작품은 일종의 정치적 성명서로, 새로우면서도 감동적이었다. 또한 '비케르네'라고 불리던 세금 등기부조차도 유명화가들이 그린 권두화로 장식되곤 했다.

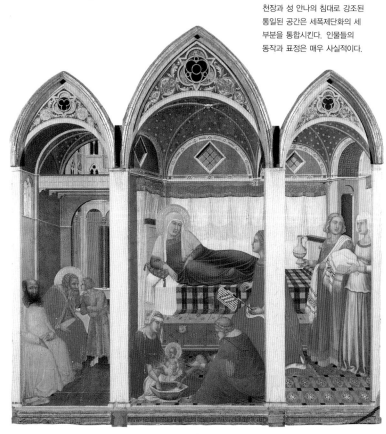

암브로조 로렌체티

1337 - 1339

〈선한 정부가 도시와 시골에 미친 영향〉

자부심에 찬 14세기의 시에나 정부는 시행정의 미덕을 찬미하기 위해, 도시에서 가장 위대한 화가들에게 일련의 작품들을 의뢰했다. 시공회당의 대회의장에 시모네 마르티니의 프레스코화가 소장되어 있었고, 그 옆방에는 암브로조 로렌체티가 그린 매우 정치적인 작품이 있었는데, 이는 일종의 시각적 선전이라고 볼 수 있다. 이 작품은 선한 정부와 나쁜 정부에 대한 알레고리적 의인상으로 구성되며 각 의인상은 미덕들과 악덕들로 둘러싸여 있고 긴 벽에 두 유형의 정부가 주는 효과를 예시하는 장면이 나온다. 보존 상태가 보다 안좋은 나쁜 정부의 알레고리를 묘사하는 벽에는 폭력, 무질서, 질병의 장면들이 그려져 있다. 반면에 도시와 시골에 미치는 선한 정부의 효과가 그려진 벽은 거의 그대로 보존되어 있으며 14세기의 일상생활이 활기 넘치게 묘사되어 있다. 로렌체티는 아주 능숙하게 각 일화를 도시나 시골의 단일 장면 속에 배치시키고 있다. 시에나 화파의 대표적 화가인 로렌체티는 두치오 밑에서 수학하였으나 조토와 피렌체의 화가들과도 친교를 유지하였으며 피렌체도 몇 번 방문한 적이 있었다. 그의 초기작품에서 인물의 몸짓은 정적이지만 특유의 인물 표정은 생생하다. 로렌체티는 1320년대에 점점 신임을 얻게 되었고, 복잡한 배경과 역동적인 장면으로 이루어진 위대한 작품을 창조하였다. 선한 정부 연작은 암브로조 로렌체티의 성숙한 양식을 보여주는 작품이다. 암브로조와 형 피에트로는 흑사병이 돌던 1348년에 죽음을 맞이하였다.

이 프레스코화의 정치적 메시지는 시에나에만 해당되는 것이 아니라 보편적이라고 할 수 있다. 이러한 이유로 암브로조 로렌체티가 묘사한 도시는 선한 정부의 보호를 받는 일종의 '이상적인 도시'로 보아야 한다. 그럼에도 불구하고, 고딕 건축은 명백하게 14세기 시에나의 양식이며, 종탑의 외형과 시에나 대성당의 돔은 왼편 맨 위의 구석에서 분명하게 볼 수 있다.

선한 정부 치하에서 도시는 번영하고
석공들은 새롭고 더 편안한 집을 짓는다.
일하고 있는 건설노동자들을 비롯한 모든
등장인물에 대한 정다운 묘사에서 로렌체티는
감정적 깊이와 인간적인 따뜻함을 보여준다.

시민들은 망루가 달린 견고한 벽 안에서 보호되며
도시와 시골은 분명하게 구분된다. 이것으로 도시
거주자들과 시골 사람들의 교류가 전혀 없다는
것을 알 수 있으며, 그들은 완전히 다른 두 세계에
속한 것처럼 보인다.

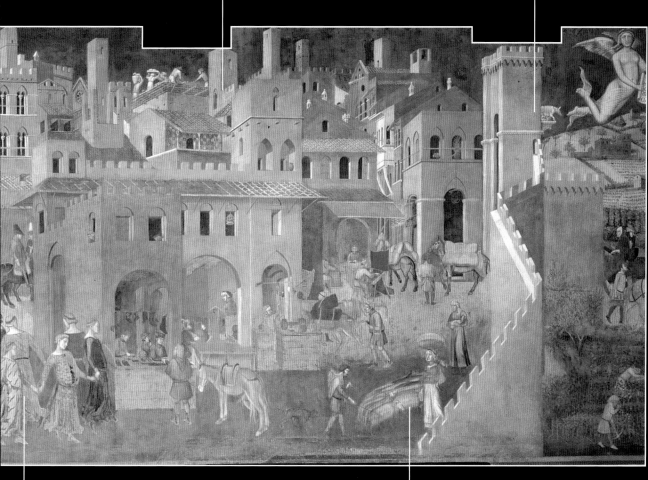

분주한 광장의 중앙에서 춤추고 있는 소녀들의 무리는
일상생활의 관심사에서 벗어나 있음을 나타낸다. 이 작품이
14세기 시에나의 사회적 현실을 면밀하게 반영하고 있음을
전제할 때, 춤은 상징적 중요성을 지니며 이는 소녀들이 다른
인물들보다 더 크게 그려진 점에서 뒷받침된다. 또한 소녀들의
숫자가 고대의 뮤즈들처럼 아홉 명이라는 것도 고려해볼
만하다. 이러한 고전적인 상징을 통해, 로렌체티는 모든 예술이
사회적 조화 속에서 번영할 수 있다는 것을 보여준다.

평화로운 도시는 분주한 시민들로 활기를
띤다. 모든 사람들은 자신만의 장소와
자신만의 역할을 갖고 있으며, 각자의
직업은 뚜렷한 사회적 계층으로
나뉘기보다는 상호보완적이다. 상인들,
석공들, 교사들, 법률가들, 단순한 행인들
및 성직자들은 생산적인 조화를 이루며
통합되어 있다.

아비뇽과 파리

1309 - 1378

14세기의 프랑스

교황과 군주의 후원 속에 번영하는 회화

교황 클레멘스 5세가 1309년에 교황청을 로마에서 아비뇽으로 옮긴 후 아비뇽은 유럽 궁정의 모델이 되었다. 요새처럼 보호된 건물의 내부에, 회합과 의식을 위한 넓은 방과 사적인 구역이 번갈아 있으며 각 방의 분위기는 그림에 의해 결정되었다. 이 그림들은 종교, 일상생활, 자연주의적 묘사 등을 다양하게 다루었다. 아비뇽의 교황청에 따라 유럽의 궁정 양식이 변했는데, 이는 고딕 양식의 새로운 변형으로 중세 세계와 르네상스를 연결하는 국제 고딕 양식으로 알려져 있다. 프랑스 궁정은 새로운 양식을 빨리 받아들였고 규모가 큰 그림보다 세밀화와 태피스트리가 많이 제작되었다.

마테오 조바네티와 조수들
〈궁정 생활 중 사냥과 낚시〉
1343, 샹브르 뒤 세르프, 교황청
아비뇽

교황청의 장식을 맡은 수석화가는 이탈리아 화가 마테오 조바네티였다. 비테르보에서 태어나 1340년대에 아비뇽에서 활동한 그는, 장식적 주제에 대한 생생하고 상상력이 풍부한 해석 능력과 색조를 자유자재로 다루는 놀라운 능력을 가지고 있었다.

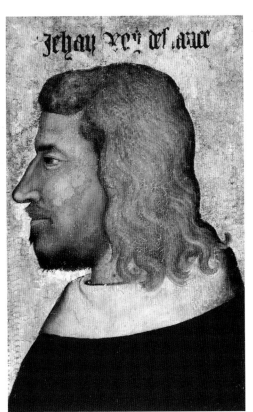

무명의 프랑스 화가
〈선량왕 장의 초상〉
1349년경, 루브르 박물관, 파리

국제 고딕 양식에서는 세속적인 삶과 개인적 책임감의 가치가 재발견되었다. 이러한 변화 때문에 자신만의 시간과 장소에서 행동하는 정확한 정체성을 지닌 등장인물들을 묘사하는 회화가 나타났다. 프랑스 왕의 이 초상화는 회화사에서 초기 작품에 해당한다. 페트라르카는 아비뇽 지역에 체류하는 동안 시모네 마르티니가 그린 사랑하는 라우라의 초상화에 소네트를 헌사했는데, 그는 실물과 그림의 유사성과 초상화의 용도를 '기억을 돕는 것'으로 소개하고 있으며 이는 수세기 동안 초상화의 본질적인 개념이었다. 마르티니의 그림은 지금은 소실되었으나, 부드러운 윤곽선, 섬세한 얼굴, 색채의 신중한 사용이 특징인 그의 양식은 프랑스 미술에서 초기 패널 초상화의 모델이 되었다.

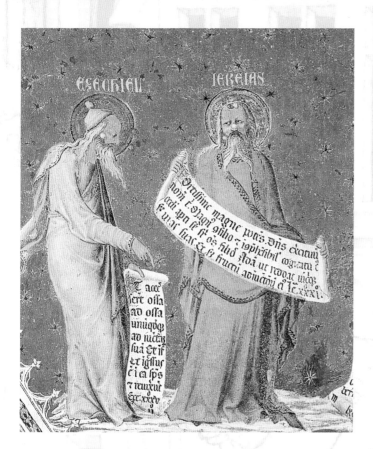

마테오 조바네티
《예언자 에제키엘과 예레미아》, 1352
접견실, 교황청, 아비뇽

보존 상태가 좋은 프레스코화에서 분명히
나타나 있듯 마테오 조바네티는 고딕 궁정
양식의 선구자인 시에나의 화가 시모네
마르티니의 영향을 받았다. 그러나 아비뇽
대성당에 있는 그의 프레스코화는
불행히도 모두 소실되었다.

《저주받은 자들의 수확》
묵시록 태피스트리 시리즈
1374-81, 앙제르 성

묵시록에 대한 70편의
태피스트리들은 앙주의 공작이자
프랑스의 선량왕 장의 둘째 아들인
루이 1세가 의뢰한 것으로 고딕
시기의 걸작품 중 하나이다.
1370년대에 화가이자 필사본
삽화가인 헤네퀸 드 브뤼헤는
파리의 태피스트리 직조자인
니콜라 바타유가 직조한
태피스트리를 만들기 위한 예비
드로잉을 제작했다. 헤네퀸은
고딕의 영향을 받은 기괴한
동물들과 일상생활을 조합한

14세기 필사본의 묵시록 장면들을
개작하고 확대했다. 수십 개의
베틀을 동시에 사용하여,
태피스트리 시리즈는 7년 만에
완성되었다. 필사본 삽화의
영향으로 태피스트리에는 3차원의
장면이 2차원의 표면 위에
투사되어 있다. 하늘과 땅, 건물이
있는 풍경과 인물들이 모두 깊이감
없이 표현되어 있는
이 태피스트리에는 우리를
강력하게 끌어당기는 매력이 있다.
앙제르 성의 태피스트리는
고결하고 정중하며 낭만적인
동시에 경이롭고 상상력이 넘치며
공포스럽기까지 한 중세 미술의
표현력을 보여준다.

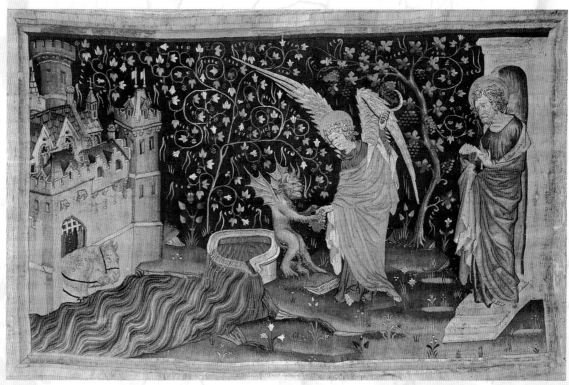

보헤미아

1346-1378

카를 4세 재임기의 번영

국제 고딕 양식의 중심부에 있는 프라하 궁정

1346년에 보헤미아의 왕이 되고 1355년에 신성로마제국의
황제가 된 카를 4세는 14세기 역사와 문화에서 가장 뛰어난
인물 중의 한 사람이다. 그의 노력으로 프라하는 동서 교역
의 중요한 중심지가 되었다. 몰다우 강 위에 놓인 유명한 카
를대교는 이러한 새로운 역할의 상징이었다. 프라하는 외
국의 영향을 받기 시작했고 1348년 대학이 설립되면서 이
러한 경향은 더 두드러졌다. 그리고 이는 회화에 새로운 자
극을 주었다. 마티유 다라와 페터 파를러는 후기 고딕 시기
의 야심찬 설계였던 성 비투스 대성당 건설작업에 참여하였
고, 보헤미아의 금세공인들은 카를 황제의 문장과 같이 눈
부시게 경이로운 작품을 제작하였다. 1350년에 이탈리아
의 거장 토마소 다 모데나가 카를슈타인 성에 있었다는 사
실로 미루어 보헤미아의 화가들이 조토의 강건한 형태를 알
고 있었음을 확인할 수 있다. 그러나 이들은 프랑스와 독일
의 고딕 양식 필사본의 우아하고 유연한 선으로부터 더 큰
영향을 받았다. 프라하의 보헤미아 화가들은 일찍이 현실
과 환상, 탄탄한 구성과 이야기하는 재능을 결합시켰는데,
이는 고딕 궁정의 명백하고 환상적인 언어를 형성하였다.
카를 4세의 사망 이후 요하네스 후스의 종교개혁과 이에 따
른 시민투쟁으로 인해 보헤미아 회화는 쇠퇴하였다.

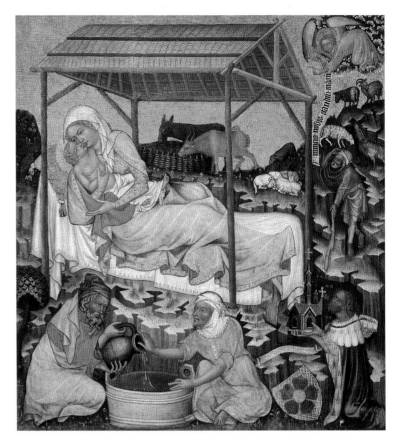

비시 브로드 제단화의 거장
⟨그리스도의 탄생⟩
1350년경, 국립미술관, 프라하

거장 테오도릭
**⟨성 아그네스, 볼프강, 암브로시오,
추기경⟩**
1357-67, 국립미술관, 프라하

테오도릭은 카를슈타인 성의
예배당을 위해 방대한 회화연작을
제작했다. 이는 성모 마리아와
그리스도의 생애, 묵시록 장면이
그려진 제단화, 프레스코화 및

128편의 매우 독창적인 성인
패널화로 구성되며, 이 중 몇
작품들은 프라하에 있는
박물관으로 옮겨졌다. 그림의
장면은 신비한 의미를 지니지만

테오도릭은 날카로운 기지로
액자의 틀까지 넘나들면서
성인들의 몸짓, 얼굴, 의상을
묘사했다.

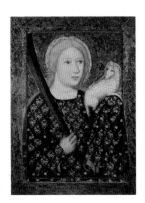

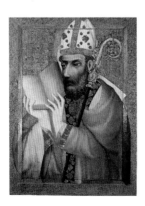

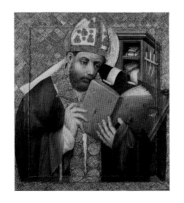

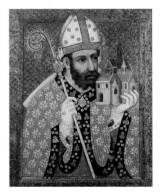

〈성 비투스 대성당의 성모 마리아〉
1396년경, 국립미술관, 프라하

트레본 제단화의 거장
〈동산에서의 기도, 부활〉
1380년경, 국립미술관, 프라하

대단한 에너지를 지닌 이 무명의
화가는 이 제단화가 있는 도시의
독일식 이름인 비팅가우의
거장으로도 알려져 있으며, 14세기
후반 유럽 미술의 거장이었다.
그의 작품은 선명하고 긴장된
구성을 보여주며 번쩍이는 빛과
독특한 색채의 사용으로 세련된
감각을 자랑한다.

디종, 부르고뉴, 플랑드르

1363-1476

부르고뉴 공국

중세의 가을, 금색과 군청색의 전성기

14세기 내내 프랑스는 활기 넘치고 풍요로운 미술의 중심지였다. 물론, 14세기 후반부에는 백년 전쟁으로 인해 파리에서 의뢰하는 작품 수가 다소 줄어들었으나, 이는 교황의 아비뇽 유수와 부르고뉴 공국의 급격한 성장으로 만회되었다. 부르고뉴 공국은 용담왕 필리프 대공에서부터 용맹왕 샤를 대공에 이르기까지 정략결혼 정책을 통해 부유한 상업 도시 플랑드르에서 프랑스 북동부까지 뻗치는 번창하는 독립국가로 발전했다. 공작과 친척들 및 궁정의 일원들은 미술에 관대한 후원자들이었고 14세기 말부터 1475년경까지 유럽에서 제작된 필사본, 조각, 회화, 태피스트리 다수는 그들이 주문한 것이었다. 부르고뉴 미술은 절제되고 우아한 동작, 완벽한 기법, 정제된 재료의 사용, 현실과 환상 사이에 있는 궁정 로맨스의 세련된 분위기가 특징이다. 부르고뉴 공국의 사례는 유럽의 모든 궁정에서 칭송되었다. 이 양식은 새로운 국제 고딕 양식으로 발전해 중세 세계와 고전적 인문주의 확산 사이의 연결고리 역할을 하였다.

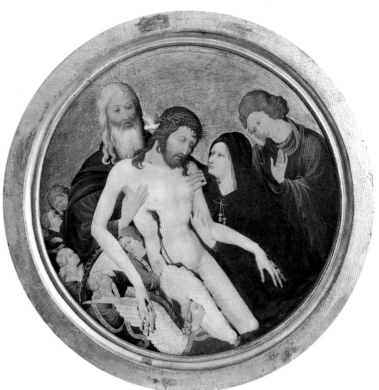

장 말루엘, 《피에타》, 1400-10
루브르 박물관, 파리

주름의 부드러움과 유연한 몸짓은
원형 틀에 완벽하게 어울린다.

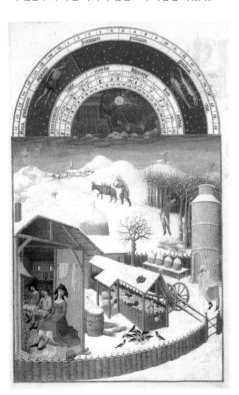

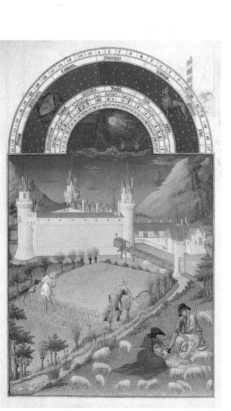

랭부르 형제
《2월과 7월》
《베리 공의 매우 호화로운
기도서》에 수록, 1410-16
콩데 미술관, 샹티

랭부르 형제의 눈부신 필사본은
들판, 잔디, 성을 배경으로 귀족의
여흥뿐만 아니라 일련의 농업과
전원 활동을 묘사했다. 이들을
자연과 계절에 따라 배치한 것이
특히 인상적이다. 오른쪽 페이지의
배경에 있는 유명한 점성학 관련
이미지도 이 필사본에 수록된
것이다.

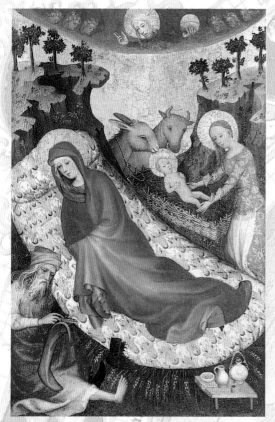

뫼장의 무명 화가
〈그리스도의 탄생〉
1400년경
용담왕 필리프 대공을 위한 다폭
제단화의 안쪽 패널, 메이어 판 덴
베르흐 박물관, 안트웨르펜

부르고뉴 궁정의 주문은
플랑드르의 '사실주의' 탄생의
서곡이었다. 신성한 장면에서
신발을 수선하고 있는 성 요셉,
출산 후에 쉬고 있는 성모 마리아,
말구유에 아기예수를 눕히는
앞치마 차림의 여인 등 인간적인
요소가 두드러져 보인다. 얼굴에
떠오른 희미한 미소는 작품의
신비한 분위기를 강조한다.

멜키오르 브뢰덜람
〈성전에서의 헌신과 이집트로의 도피〉, 〈수태고지와 방문〉, 1392–99
캠몰 제단화의 측면 패널
디종 미술관

카르투지오회 수도원은
후기고딕미술 양식의 걸작들이
태어난 곳이고 부르고뉴의
공작들은 이곳에 많은 후원을
했다. 그 걸작들 중에는
브뢰덜람의 패널화와 클라우스
슬루터의 거대한 조각들도
포함된다.

독일과 한자 동맹의 도시들

1390 – 1440

독일 고딕의 거장들

마술과 기적의 시기

자치권이 있는 영지의 출현으로 15세기 초 독일 문화는 매우 생기를 띠게 되었다. 자유로운 제국 도시, 한자 동맹의 상업 도시, 큰 강을 따라 생긴 무역과 미술의 중요한 길에 의해 회화의 풍부한 맥이 형성되었다. 그러나 화가들의 이름은 알려져 있지 않은 경우가 많다. 특히 중요한 작품은 거장 베르트람(1415년 사망)이 함부르크에서 기획한 대형 다폭제단화로, 그는 보헤미아 화파의 유산을 이어받아 거대한 연속 장면을 창안하였고, 15세기 초반 북부 독일과 발트해 지역에서 활동한 화가들에게 영감을 주었다. 쾰른 화파는 자연에 대한 꿈꾸는 듯한 명상과 플랑드르 거장들과의 교류 때문에 매우 섬세한 특징을 지녔다. 슈테판 로흐너가 이 화파의 대표적인 화가이다. 남쪽의 부유한 도시 바젤 근처에서 활동하던 콘라트 비츠는 새롭고 사실적이며 강건한 양식의 발달을 촉진시켰다.

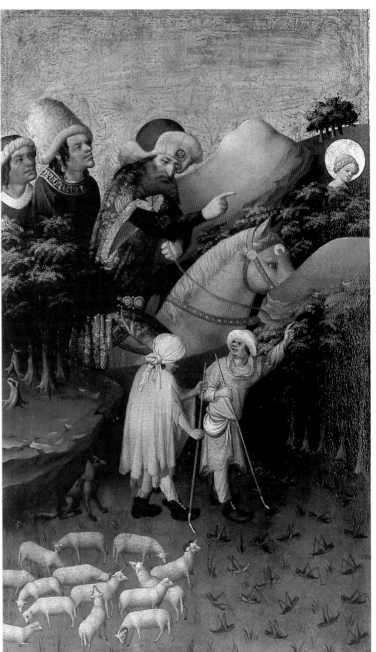

거장 프랑케
〈박해 받는 성녀 바르바라〉
투르쿠 대성당의 성녀 바르바라
제단화 패널, 1410–15
국립박물관, 헬싱키

프랑케는 비례를 무시하고 플랑드르 회화와 부르고뉴 채색 필사본의 서술적 기술, 섬세한 세부와 베르트람 제단화의 강렬함을 결합시켰다.

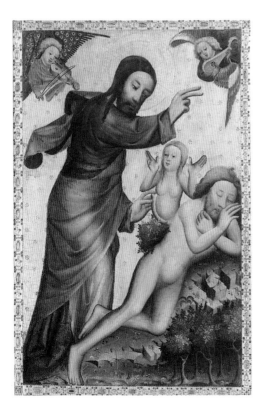

거장 베르트람
〈이브의 창조〉
그라보 제단화의 부분
1379–83
함부르크 미술관

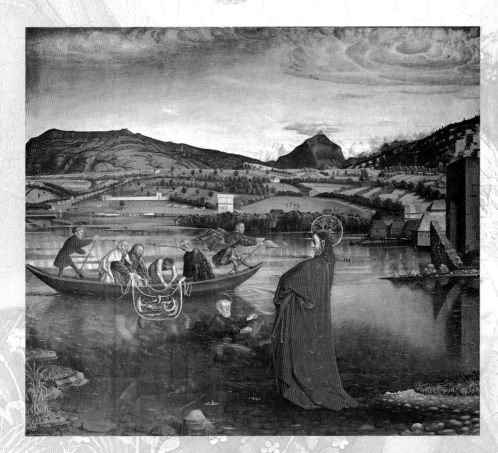

콘라트 비츠
〈기적의 고기잡이〉
제네바 대성당의 성 베드로 제단화
패널, 1444, 제네바 박물관

제네바 제단화의 4편의 대형
패널화는 남부독일
미술(1400-46년경)에서 독특한
화가라고 할 수 있는 콘라트 비츠
작품의 진수를 보여준다. 슈바벤
태생이지만 주로 바젤에서 활동한
비츠는 건장하고 견고해 보이는
인물을 창조해냈고 강력하고
생생한 현실감각을 인물들에
부여했다. 고기잡이 기적의 일화는
제네바 호수의 실제 풍경을
배경으로 하고 있다. 해변의
조약돌에서부터 멀리 있는
몽블랑의 빙하까지, 자연환경은
꼼꼼하고 정확하게 묘사되어 있다.

작가 미상
〈천국의 정원〉, 1410년경
슈태델쉬 미술관, 프랑크푸르트

이 환상적인 걸작품은 원숙한 고딕
양식의 좋은 예이며, 쾰른 화파의
서정적인 정신을 잘 나타내고
있다. 쾰른은 라인지방의 주요
도시였고, 이곳의 활발한
귀족정치와 교회의 야심찬 후원은
미술 번영의 토대가 되었다. 쾰른
화가들은 부드러운 양식을
발달시켰고, 이는 독일 회화의 전
역사상 가장 감동적이고 시적인
특징을 보여준다.

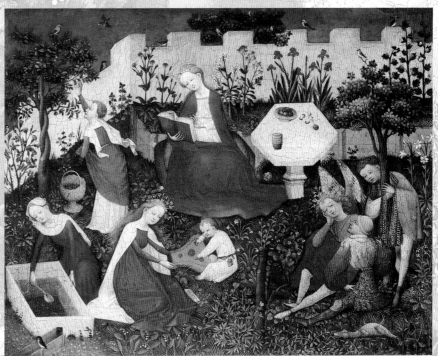

마르케, 베네치아, 피렌체

1370/80 - 1427

젠틸레 다 파브리아노

후기 고딕의 번영과 인문주의의 시작을 잇는 비범한 인물

마르케 출신의 거장, 젠틸레 다 파브리아노는 15세기 초 가장 추앙받은 이탈리아 화가였다. 그는 미술과 문화의 중심도시에서 작업하였고 피사넬로, 야코포 벨리니, 도메니코 베네치아노를 위시한 다음 세대의 많은 지도적인 미술가들을 훈련시켰다. 그의 중요한 초기 작품은 발레 로미타 수도원의 〈성모 마리아의 대관식〉 세폭제단화이며 지금은 밀라노의 브레라 미술관에 소장되어 있다. 1408년에 젠틸레는 지금은 소실된 몇 편의 프레스코화들을 베네치아의 총독 관저에 그렸다. 1419년 브레시아에서 잠시 체류한 후에, 그는 피렌체에 정착하였다. 당시 피렌체에서는 도나텔로, 기베르티, 브루넬레스키와 같은 화가들이 활동하고 있었다. 젠틸레의 양식은 우아함, 세부에 대한 관심, 세련된 기법으로 유명하며 고전 조각에 대한 관심을 보여준다. 1423년에 그는 지금은 우피치 미술관에 소장된 〈동방박사의 경배〉를 완성하였다. 이후 1425년 콰라테시 제단화를 제작했으며 이 작품은 현재 다른 박물관에 분리, 소장되어 있다. 젠틸레는 시에나와 오르비에토에서 작업을 한 후, 1427년 1월에 로마에 도착하였고, 그곳에서 같은 해 8월에 사망하였다.

젠틸레 다 파브리아노
〈그리스도의 탄생〉, 1420년경
폴 게티 박물관, 로스엔젤레스

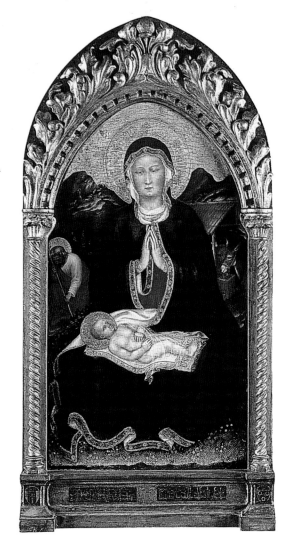

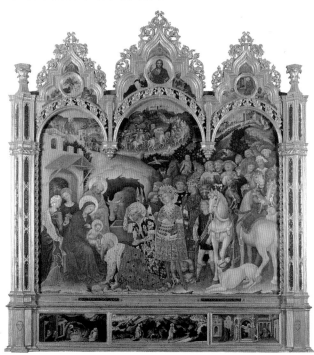

젠틸레 다 파브리아노
〈동방박사의 경배〉, 1423
우피치 미술관, 피렌체

당시 피렌체에서 가장 부유했던 팔라 스트로치가 주문한 이 찬란한 제단화는 젠틸레의 가장 위대한 걸작이다. 여기서, 궁정 로맨스의 정중한 분위기는 잘생긴 금발 영웅들, 금제 마구를 두른 말, 날렵한 그레이하운드, 이국적인 의상, 값비싼 선물로 가득한 풍요로운 그림으로 표현되었다. 신비롭고 세련된 분위기 속에서

동방박사의 행렬은 환상적인 풍경 속에 나있는 구불구불한 길을 따라가 마침내 웃고 있는 통통한 아기 그리스도에게 다다른다. 아기예수는 어머니와 두 여인의 보살핌을 받고 있는데, 사실 이들은 하류층 여인이었지만 귀족의 옷차림을 하고 있다. 젠틸레 다 파브리아노의 국제 고딕 양식 작품은 우아한 환상을 일으킨다. 재료들도 값비싼 것들이다. 순금은 밝게 반짝거리며 군청색은 보석의 결을 지니고 있고 붉은색은 루비처럼 빛난다.

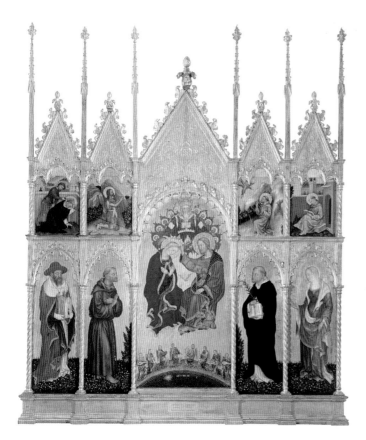

젠틸레 다 파브리아노
〈발레 로미타 다폭제단화〉, 1400-10
브레라 미술관, 밀라노

이 초기 걸작품은 파브리아노 근처에 있는
발레 로미타의 사원에서 브레라 미술관으로
옮겨왔다. 이 다폭제단화는 국제 고딕
양식의 주제들을 다루고 있는 완벽하고도
세련된 작품집이다. 중앙의 〈성모 마리아의
대관식〉 장면은 천상의 배경이 되는
풍부하고 빛나는 금빛 속에 떠있는 것처럼
보이는 반면, 등장인물들은 눈부시고
정교하게 늘어진 옷자락에 감싸여 있다.
아래쪽의 작은 천사 음악가들은 천상의
궁륭에 자리하고 있고, 천사들 바로 밑의
별이 빛나는 하늘에 화가의 서명이 보인다.

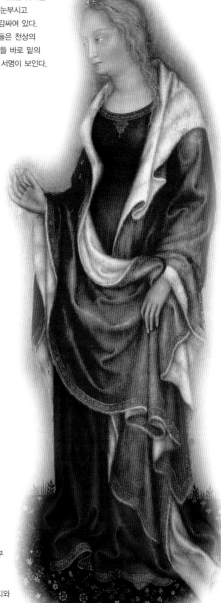

젠틸레 다 파브리아노
〈성녀 카탈리나〉
발레 로미타의 다폭제단화 세부

측면 패널에 있는 네 명의
성인들은 아름다운 정원의 잔디와
꽃 위에 서있다. 그림 전체는
섬세한 외형, 감미로운 표정,
꿈꾸는 듯한 분위기가 특징이다.

피사넬로, 젠틸레가 지정한 상속자

로마의 라테라노에 있는 산 조반니 성당의 장대한 장식을 완성할
수 없었던 젠틸레는 죽기 바로 전에 작업 도구들을 피사넬로에게
넘겨주었는데, 이는 상징적 몸짓이자 그의 날카로운 통찰력을 보
여준다. 비록 피사넬로가 귀족 궁정에 봉직하며 월급을 받는 화가
로 일하면서 점점 유행하는 세속적 주제를 그리기 시작했지만, 그
럼에도 모든 제자들 중에 젠틸레가 지시한 길을 따르기에 가장 적
합한 화가였다. 1395년경에 베로나에서 태어난 피사넬로는 고향에서 교육받은 후에 베
네치아로 가서 1418년에서 1420년까지 젠틸레 곁에서 작업을 했고, 60세쯤에 만토바
에서 사망했다. 로마에서 젠틸레가 미완으로 남긴 장식을 완성한 후에, 그는 밀라노의
비스콘티 가문, 리미니의 말라테스타 가문, 페라라의 에스테 가문, 무엇보다 만토바의
곤차가 가문, 그리고 나폴리의 아라곤 가문을 포함한 크고 작은 다양한 이탈리아 궁정
을 위해 일했다. 이탈리아에서 고딕양식의 마지막 영광은 낭만적이면서도 아이러니한
그의 미술에서 빛을 발하였다. 작품들이 많이 소실되어 그에 대해 부분적인 지식만이
남아 있지만, 다행히도 그의 훌륭한 드로잉들과 기념 메달들이 현존한다. 사물의 세부
와 자연 및 인간의 감성에 대한 관심을 지닌 피사넬로의 미술은 토스카나 지방 인문주
의를 보완하고 있다. 이것은 널리 퍼진 그의 명성과 문필가들이 그에게 헌정한 시들에
서 명백하게 드러난다. 그 시들은 그의 양식을 설명하는 한편 아낌없는 찬사를 담고 있
다. 15세기 중반에 북부 이탈리아 궁정에서 인문주의와 고전 문화가 확산되면서 그의
명성은 급격히 퇴색하였고, 그가 죽은 후에는 거의 잊혀졌다.

쾰른
1410-1451년경
슈테판 로흐너

쾰른 화파의 부드러운 양식

뒤러 이전에 가장 위대한 독일화가라고 할 수 있는 로흐너는 국제 고딕 양식의 매력적인 지파인 쾰른 화파의 대표적인 화가였다. 성서의 등장인물들은 천국의 정원, 천사들의 노래, 그치지 않는 미소의 부드러움을 동경하는 매력적이고 시적인 전설의 영웅들로 나타났다. 궁정 미술의 우아한 분위기를 지닌 라인강 상류지역의 콘스탄스 호수가에서 훈련받은 로흐너는 그 강의 경로를 따라 북쪽으로 가서 알자스, 부르고뉴, 플랑드르 화파들과 접촉하였다. 그가 분명히 당시의 이탈리아 회화, 특히 프라 안젤리코의 회화를 어느 정도 알고 있었을 것이라고 몇몇 학자들이 주장할 정도로, 그는 당시에 발달한 원근법을 잘 알고 있었다. 예를 들면, 쾰른 대성당의 다폭제단화의 측면 패널에 그려진 〈수태고지〉는 3차원의 공간을 강조하는 각도로 배치된 가구와 정밀하게 묘사된 집 안에 있는 거대한 인물들을 보여준다. 그러나 그는 대체로 조밀한 금색 배경이나 꽃으로 가득한 정원에 동화 속의 인물을 배치하는 것을 선호했다. 1430년대에 로흐너는 쾰른에 정착했고 유행성 페스트가 돌던 1451년에 젊은 나이로 그곳에서 사망하였다.

작가 미상
〈수건을 들고 있는 성녀 베로니카〉
1420년경, 알테 피나코텍, 뮌헨

괴테가 찬미한 바 있는 이 패널화는 19세기 독일에 '르네상스 이전의 화가들에 대한 재발견'이 일어나도록 만들었다. 미술사가들이 1395년에서 1425년 사이 도르트문트에서 쾰른에 이르는 화가의 생애와 미술의 경로를 추적하고자 애썼음에도 불구하고 화가의 이름은 밝혀지지 않았다. 보는 이를 감동시키는 신성한 장면의 연출, 미묘한 색채의 사용, 얼굴의 부드러운 선과 옷주름에서, 이 무명의 대가가 로흐너에게 직접적인 영향을 미쳤음을 알 수 있다.

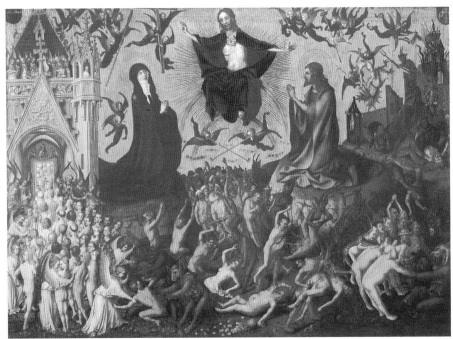

슈테판 로흐너
〈최후의 심판〉, 1435년경
발라프-리카르츠 박물관, 쾰른

〈최후의 심판〉은 쾰른의 성 로렌스 교회를 위해 제작된 다폭제단화 중 현존하는 중앙 패널이다. 로흐너는 천사와 악마 사이에서 실랑이를 벌이고 있는 무수한 영혼들과 신성한 인물들을 중세의 전통대로 서로 다른 크기로 그렸다. 지옥의 생물들의 공포스럽고 혼란스런 형상은 베드로 성인이 지키고 있는 천국의 문을 향해 가는 축복받은 자들의 평온하고 질서를 이룬 행렬과 뚜렷하게 대조된다. 망루가 있는 고딕식의 큰 문과 천사들의 합창은 멤링의 그다인스크 다폭제단화에서도 볼 수 있다.

슈테판 로흐너
〈장미 덩굴의 성모 마리아〉
1450년경, 발라프-리카르츠
박물관, 쾰른

로흐너는 정원의 바닥에 앉아 있는
'겸손한 마리아'라는 주제를
우아하게 묘사했다. 도미니크회
수사들의 마리아 공경에서 유래한
이 이미지는 유럽 전역의 후기
고딕 미술에서 자주 나타났다.

로흐너의 선명한 파란색

로흐너의 〈아기예수에 대한 경배〉(1440 – 45, 알테
피나코텍, 뮌헨)에서 볼 수 있는 금발 천사들의 옷
과 날개는 진한 파란색을 띠고 있으며, 이 천사들은
로흐너의 서명 역할을 한다. 로흐너는 선명한 색을
내기 위해 분말로 된 청금석(lapis lazuli)을 사용했
는데, 이것은 그가 배경에 사용한 순금보다 훨씬 더
비쌌다. 쾰른 출신의 로흐너에게 이 색은 분명히 천
국의 색이었을 것이다. 그는 이 색을 마리아의 베일
과 성인들의 깃발에 즐겨 사용했다. 그가 하늘에 그
린 아기 천사들은 거의 '몸이 없다.' 천사들의 얼굴,
팔, 날개에는 부피감이 나타나는 반면, 그들의 몸은 금색 배경에 붓을 살
짝 휘둘러 만들어낸 푸른 소용돌이 장식 정도에 불과하다. 로흐너의 천
사들은 황홀한 세계에 속하는 환상적인 피조물들이다.

슈테판 로흐너
〈동방박사의 경배〉
쾰른의 수호성인 제단화의
중앙 패널, 1435-40
쾰른 대성당

쾰른 시가 의뢰한 이 제단화는
로흐너 미술의 위대한 예이며
1430년대 유럽 회화의 최고의
성취물 중의 하나이다. 중심
장면은 쾰른 대성당에 있는
동방박사의 성골의 존재를
연상시킨다. 프레데릭 바바로사가
밀라노에서 가져온 그 성골은
니콜라스 데 베르둔의 빛나는
성골함에 안치되어 있다. 성인들의
호화로운 외투, 기사들의 반짝이는
갑옷, 동방박사의 선물을 담은
정교하게 세공된 보석함을
묘사하는 즐거움 속에서, 로흐너는
마치 위대한 중세의 금세공인과
겨루는 것처럼 보인다.

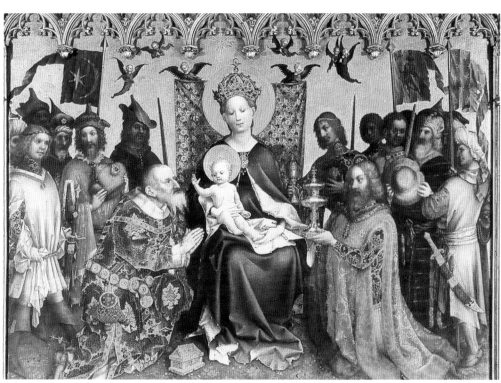

피렌체

1401-1428

마사초

르네상스의 문턱에 있는 시골 소년

1424년 즈음, 피렌체인들은 젠틸레 다 파브리아노의 〈동방박사의 경배〉에 매료되어 있었다. 그리고 마솔리노 다 파니칼레는 피렌체의 산타 마리아 델 카르미네 교회에 있는 브랑카치 예배당의 프레스코화를 제작하기 시작하였다. 한편, 발다르노 출신의 젊은 남자가 있었다. 그의 이름은 토마소였으나 모두 그를 마사초라고 불렀다. 마사초는 고향 근처에서 작품활동을 시작한 다음, 이미 세련된 화법을 구사하던 마솔리노의 조수가 되었다. 부지런하고 영리한 마사초는 조토의 프레스코화를 모사하면서 산타 크로체 성당에서 오랜 시간을 보냈다. 브루넬레스키와 도나텔로가 함께 피렌체의 거리를 걷고 있을 때, 마사초는 원근법이라는 새로운 기술의 비밀을 배우고 싶은 열망으로 그들을 따라갔다. 브랑카치 예배실의 작은 무대는 23세의 젊은이가 새로운 회화 형식의 발견을 선포하는 무대가 되었다. 젠틸레의 〈동방박사의 경배〉가 완성된 지 1년 후, 마사초의 극적인 작품 〈낙원추방〉이 탄생되었다. 에덴 동산에서 쫓겨난 아담과 이브는 고뇌와 절망 속에서 눈물을 흘리며 울부짖고 있다. 그는 이 예배당의 왼쪽 벽면에 〈성전세〉를 그렸는데, 이 작품은 위협적으로 응시하고 있는 남자들의 조용한 무리를 그린 것으로 이 화가의 엄숙하고 강력한 양식을 대표한다. 마솔리노와 함께 로마로 간 마사초는 1428년 초 갑작스런 죽음을 맞이했다. 그는 27세의 나이로 사망했으나, 이미 많은 업적을 이루었다. 그의 주요 작품으로는 지금은 분리되어 세계의 여러 박물관에 있는 피사 세폭제단화, 피렌체의 산타 마리아 노벨라 교회의 〈성 삼위일체〉 프레스코화가 있다.

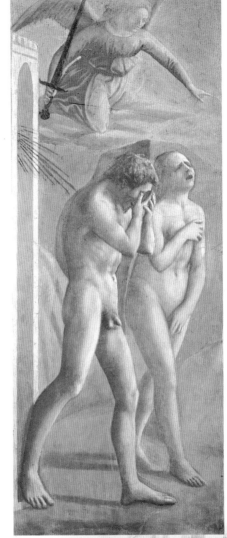

마사초, 〈낙원추방〉, 1424-25
브랑카치 예배당, 산타 마리아 델 카르미네 교회, 피렌체

죄로 절망하고 짓눌린, 아담과 이브는 황폐한 사막을 향해 첫걸음을 내딛는다. 그러나 그들에게 내려진 형벌은 인류에게는 대단한 기회였다. 왜냐하면 에덴을 떠난 아담과 이브가 황무지를 정원으로 바꾸고, 슬픔을 떨쳐내어 몸과 마음으로 인류를 구원함으로써 창조주를 모방해야 했기 때문이다.

마솔리노와 마사초
〈성모자와 성 안나〉 세부
1424-25, 우피치 미술관, 피렌체

〈성모자와 성 안나〉는 마솔리노와 마사초가 함께 그린 가장 유명한 첫 작품이다. 굳건해 보이는 성모 마리아는 마사초가 그린 것이다. 그는 항상 성모 마리아를 매우 흰 피부를 지닌 금발의 여인으로 표현하였다.

마사초, 〈성전세〉, 1425년경
브랑카치 예배당, 산타 마리아 델 카르미네 교회, 피렌체

세금 징수자였던 펠리체 브랑카치가 주문한 연작의 핵심 장면이다. 몸짓과 자세의 엄숙한 장엄함 속에서, 이 작품은 조토와 미켈란젤로를 연결시킨다.

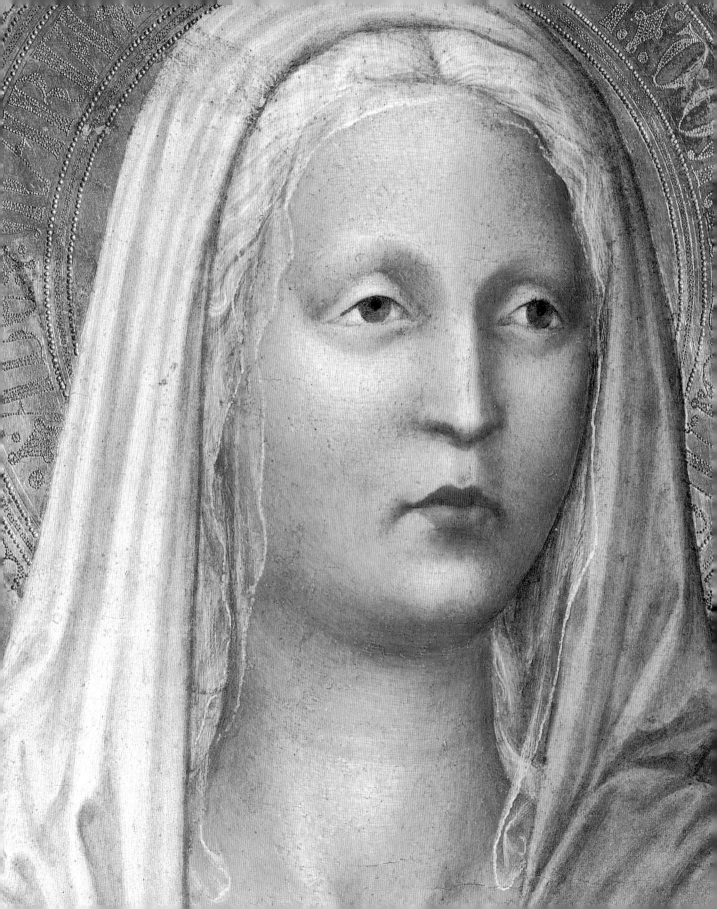

겐트와 브뤼헤

1390-1441

얀 반 에이크

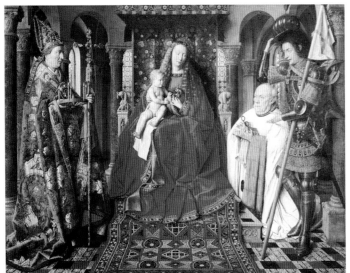

비길 데 없는 빛의 마술

서양 미술사의 핵심 인물인 얀 반 에이크는 화가 집안 출신
이었다. 즉 그의 형 휘베르트(〈어린양에 대한 경배〉 세폭제
단화 제작 동안 사망)와 바르텔르미(프로방스에 거주)도 화
가였다. 플랑드르 화파의 설립자인 얀 반 에이크는 예술가
와 지식인들 사이에서 유명한 인물이었고, 그의 명성은 정치
권에도 미쳤다. 부르고뉴 공은 그에게 여러 외교적 임무를
맡겼고, 이러한 여행으로 그의 미술은 유럽적인 웅대함을 지
니게 되었다. 그의 명성은 역사상 가장 번창했던 플랑드르
지방의 상업도시인 브뤼헤와 겐트에 퍼져 나갔고 거기서 그
는 로베르 캉팽과 로히르 반 데르 베이덴과 접촉하였다. 초
기 작품의 특징은 세부에 대한 꼼꼼한 묘사와 미묘한 빛의
처리였다. 전에는 운 좋은 몇몇 대부호들에게만 알려진 플랑
드르와 부르고뉴의 채색 필사본의 세계가 얀 반 에이크에 이
르러 대형 제단화라는 매체를 통해 대중적으로 알려지게 되
었다. 1430년대에 형 휘베르트가 미완으로 남긴 〈어린양에
대한 경배〉를 완성한 후, 그는 뛰어난 일련의 종교적 걸작품
들을 제작하였다. 그는 초상화에도 지대한 영향을 미쳤다.
그는 또한 기름과 광택제를 사용하는 기법을 완성하였고, 이
를 통해 수세기에 걸쳐 그의 작품들은 빛나는 색채를 유지할
수 있었다.

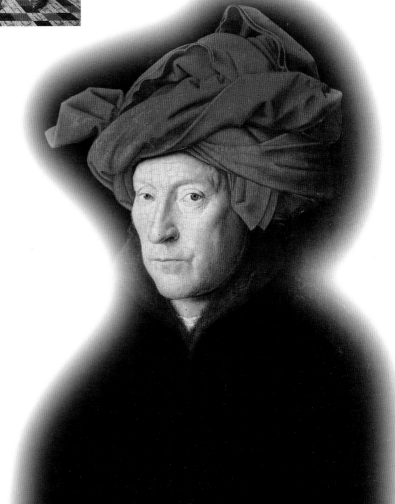

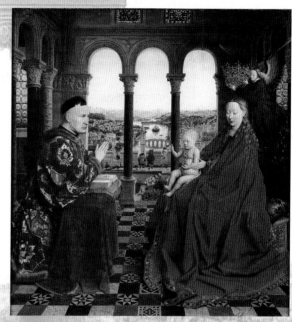

얀 반 에이크
**〈조반니 아르놀피니와 그의 아내의
초상(아르놀피니 초상화)〉**, 1434
꾝립미술관, 런던

토스카나의 상인 조반니
아르놀피니의 결혼을 기념하는 이
그림에서 반 에이크는 현실과
상징을 교묘하게 결합시켰다. 작품
구도의 실제 중심으로, 도금된
청동의 빛이 사실적으로 반사되고
있는 금속 샹들리에는 방의 규모,
광선의 근원과 방향을 강조한다.
질서정연한 사물의 배열, 우아한
의상, 신랑과 신부의 세련된
모습은 이들이 높은 사회계층에
속해 있다는 것을 보여준다. 한편,
작은 개와 나막신은 결혼의
필수적인 미덕인 충실함을 암시할
뿐만 아니라 보다 가정적인
분위기를 더해준다. 매우 유명한
시각적 장치인 볼록거울을
이용하여 반 에이크는 거울에 비친
두 명의 결혼 증인을 묘사했다.

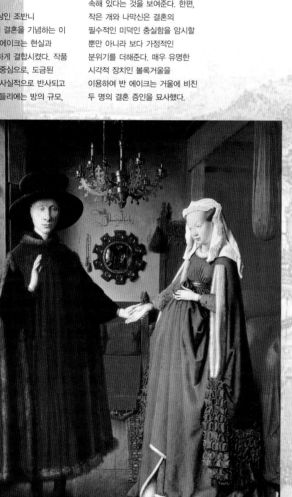

얀 반 에이크
〈대법관 롤랭과 성모 마리아〉
1435년경, 루브르 박물관, 파리

그림 속의 독특한 빛의 효과는
마지막 세부까지 꼼꼼하게 계산된
하나의 거대한 원근법에 의해
연출된다. 빛이 들어오는 세 개의
창문과 나란히 흐르는 강을 통해
시야는 먼 수평선까지 확대된다.
저 멀리 난간에서 바라보고 있는
두 명의 인물들은 플랑드르와
네덜란드 회화에서 오랫동안
모방되곤 했다

휘베르트 반 에이크와 얀 반 에이크

◦ 1425 – 1432

〈어린양에 대한 경배〉 다폭제단화

이 다폭제단화는 플랑드르 회화의 불후의 명작이자 15세기 유럽 미술의 초석으로, 겐트의 성 바폰 대성당에 소장되어 있다. 이 제단화는 경첩이 달린 총 12개의 패널로 이루어져 있으며 그 중 8개는 양면에 그림이 그려져 있다. 겐트에 있었던 성 요한 교회를 위해 1425년에 얀의 형인 휘베르트 반 에이크에 의해 시작되었으나, 중앙 패널의 밑그림을 시작한 바로 다음 해에 그는 사망하였다. 이후 작품의 제작은 동생 얀에게 위임되었다. 전체적으로 볼 때 얀이 이 작품의 진정한 작가라고 할 수 있으며, 제단화는 1432년에 완성하였다. 15세기 신학의 발달에 영향을 받은 얀은 피조물의 아름다움은 창조자의 흔적이라고 믿었다. 그는 물체의 표면, 빛, 다양한 물질을 끈기를 가지고 놀라울 정도로 훌륭하게 묘사함으로써 세상의 기적을 찬미하였으며, 그 결과 우리는 그가 묘사한 자연의 세부 하나하나에 애정 어린 시선을 보내게 된다.

남자 예언자 두 명과 여자 예언자 두 명은 메시아의 탄생을 알려주며, 패널화의 경첩 맨 위 아치 속에 묘사되어 있다. 반 에이크는 너울거리는 긴 두루마리를 그려 넣어 좁은 공간을 더욱 조화롭게 만들고 있다.

반 에이크는 빛과 원근법을 뛰어나게 구사하여 수태고지를 묘사하는 4개 패널의 배경을 짜임새 있게 통합시켰다. 그리고 신비로운 장면을 일상의 현실을 배경으로 표현했다.

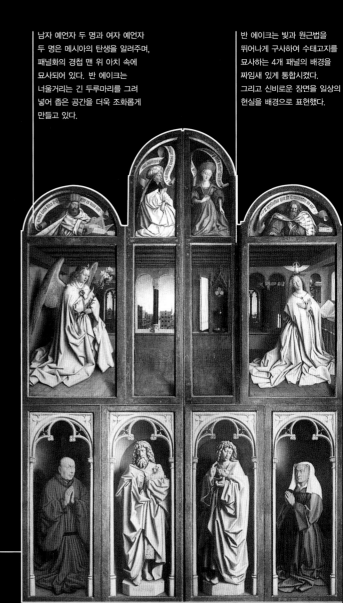

이 제단화의 후면이라고 잘못 설명되곤 하는 측면 패널의 바깥쪽에는 작품을 주문한 요도쿠스 베이트와 그의 아내가 고딕식 아치로 장식된 벽감 속에서

반 에이크는 제단화의 양끝에 있는 길고 좁은 패널에 아담과 이브를 그려 넣었는데, 이들의 머리 위에 각각 '카인과 아벨의 제사'와 '아벨의 살인'을 마치 반부조처럼 환영적으로 묘사했다. 아담과 이브는 반 에이크의 사실주의와 빛의 마술을 가장 잘 보여준다. 아담은 그늘진 벽감 속에서 힘차게 등장하고 있고, 자신의 죄를 후회하는 기색이 역력히 나타나며 발의 각도는 관람자를 향하고 있다.

생기 넘치는 천사 음악가들은 중앙 인물들의 엄숙하고 진지한 분위기를 완화시킨다. 유화물감의 능숙한 사용으로 진하게 흠뻑 스며든 색채는 미묘한 빛을 발산하며 상징적 의미들로 가득하다. 아름다운 직물과 악기는 미의 창조자인 인간의 예술적 능력을 암시한다.

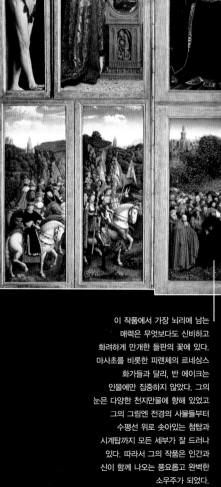

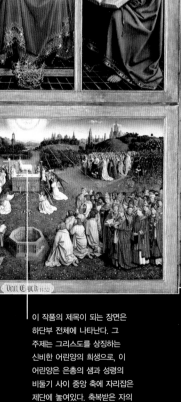

이 작품에서 가장 뇌리에 남는 매력은 무엇보다도 신비하고 화려하게 만개한 들판의 꽃에 있다. 마사초를 비롯한 피렌체의 르네상스 화가들과 달리, 반 에이크는 인물에만 집중하지 않았다. 그의 눈은 다양한 천지만물에 향해 있었고 그의 그림엔 전경의 사물들부터 수평선 위로 솟아있는 첨탑과 시계탑까지 모든 세부가 잘 드러나 있다. 따라서 그의 작품은 인간과 신이 함께 나오는 풍요롭고 완벽한 소우주가 되었다.

이 작품의 제목이 되는 장면은 하단부 전체에 나타난다. 그 주제는 그리스도를 상징하는 신비한 어린양의 희생으로, 이 어린양은 은총의 샘과 성령의 비둘기 사이 중앙 축에 자리잡은 제단에 놓여있다. 축복받은 자의 장렬한 행렬은 어린양을 향해 나아간다.

하단부의 왼편 패널에는 판관들과 그리스도의 군대가 있고, 오른편에는 은둔자들과 순례자들이 묘사되어 있으며 이들은 신록의 언덕과 자갈길이 있는 풍경 속에 나타난다. 맨 오른편에는 키가 큰 크리스토퍼 성인이 우뚝 서 있다.

플랑드르, 브뤼셀, 부르고뉴

1400-1464

로히르 반 데르 베이덴

유럽 미술의 심장부에 있는 플랑드르의 대가

브뤼셀은 1430년 선량공 필리프 시기에 공국의 수도가 된 이후, 거대한 광장을 둘러싸는 궁전을 건축하는 계획이 추진되고 도시 고유의 화파가 형성되는 등 문화의 새로운 중심지로 꽃을 피웠다. 이 화파의 지도적인 인물은 왈롱 출신의 '로젤 레 드 라 파스튀르'로, 그는 로베르 캉팽의 제자였고 얀 반 에이크보다 몇 살 아래였다. 그는 이름을 플랑드르어로 바꿔 로히르 반 데르 베이덴으로 불리게 되었다. 여러 도시와 부르고뉴 궁정인들에게 고용되었던 반 데르 베이덴은 국제적인 명성을 얻은 화가였다. 그의 대표작 중 하나는 본느에 있는 〈최후의 심판〉 세폭제단화이다. 그는 배경에는 원근법을 적용하고 인물은 크게 그리는 이탈리아 미술의 종교적 장면을 플랑드르 회화에 도입하였고, 다른 한편으로는 정교한 세부와 투명함과 대기의 효과를 내기 위해 여러 번 덧칠하는 새로운 유화 기법을 남부 유럽에 전파하였다. 1449-50년에 반 데르 베이덴은 대희년을 맞이하여 로마로 여행하였다. 여행 중에 그는 피렌체에서 마사초와 프라 안젤리코의 작품들을 접할 수 있었다. 페라라에 잠시 들렀을 때, 그는 장려한 에스테 궁에 초대되어 피에로 델라 프란체스카와 레온 바티스타 알베르티를 만났고 이후 훨씬 더 웅장한 작품을 제작하게 되었다.

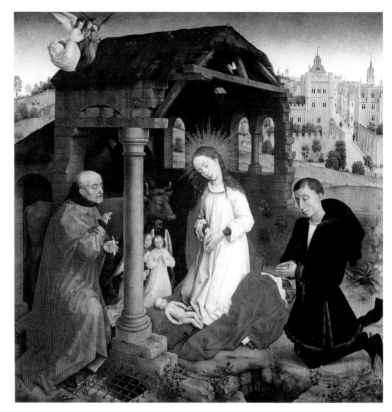

로히르 반 데르 베이덴
〈그리스도의 탄생〉, 1450-55
블라들랭 세폭제단화의 중앙 패널
슈타틀리셰 미술관, 베를린

이 제단화는 부르고뉴 궁의 고관이었던 피에르 블라들랭이 주문한 것으로, 그는 성스러운 장면에 함께 묘사되었다.

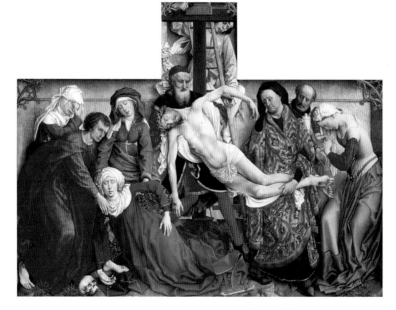

로히르 반 데르 베이덴
〈십자가에서 내려지는 그리스도〉
1430-35
프라도 미술관, 마드리드

15세기 유럽 회화의 걸작품인 〈십자가에서 내려지는 그리스도〉는 반 데르 베이덴과 반 에이크의 차이점을 보여준다. 반 에이크는 공간을 수평선 쪽으로 확장시키는 반면, 반 데르 베이덴은 서로 다른 위치에 큰 인물들을 밀집되게 배열함으로써 형상을 상자 같은 원근법 안에 밀어 넣었다. 반 데르 베이덴의 보다 감정적인 화풍은 기절하는 성모 마리아에서 분명히 드러나는데, 성모의 자세는 내려지는 그리스도의 자세와 같다.

로히르 반 데르 베이덴
〈젊은 여인의 초상화〉 세부
1432-35
슈타틀리헤 미술관, 베를린

인물의 특성을 면밀하게 관찰하고 생김새를 정확하게 그리는 화가인 반 데르 베이덴은 15세기 초 가장 세련되고 영향력 있는 초상화가였다.

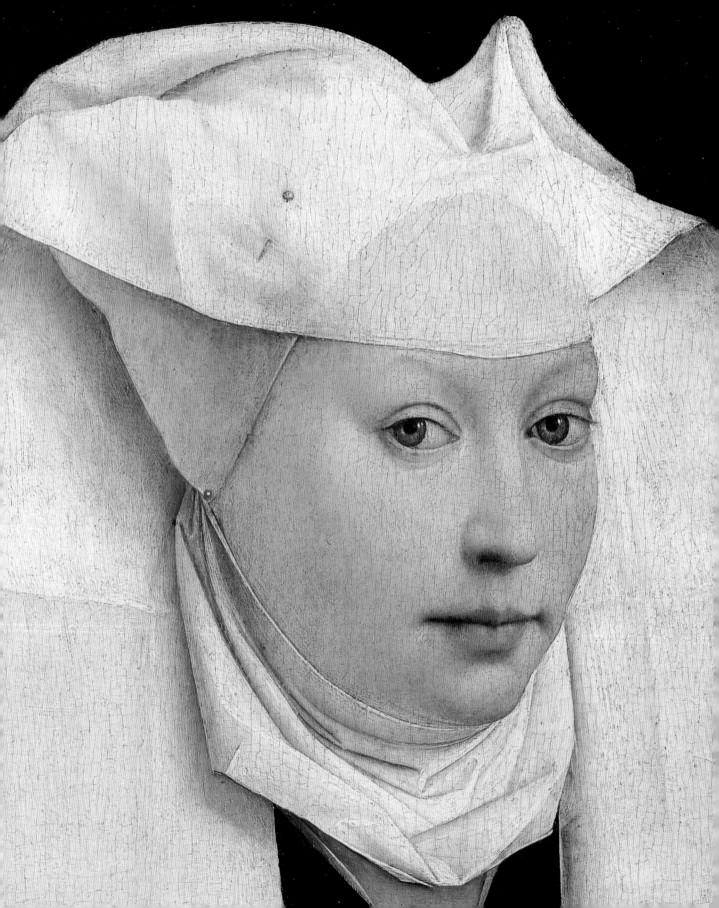

피렌체
1395-1455년경, 1397-1475년
프라 안젤리코와 파올로 우첼로

하늘의 확 트인 수평선과 지상의 계산된 원근법

마사초의 때 이른 죽음으로 지도자를 잃은 1430년대의 피렌체 화가들은 기하학의 법칙에 근거한 발견들을 토대로 새로운 예술을 창조하고자 모두 힘을 모았다. 미술계에 '복자 안젤리코'로 알려진 도미니크회 수사 조반니 다 피에솔레는 한 폭으로 된 제단화를 발달시켰는데, 이 형식이 종교화의 새로운 모델이 됨에 따라 시대에 뒤떨어진 세폭제단화 형태는 점차 사라지게 되었다. 산 마르코 수도원에 있는 그의 프레스코화들과 눈부신 패널화들에서 우리는 이탈리아 르네상스의 위대한 걸작들의 특징인 엄숙한 분위기, 정확한 공간감, 지적인 태도, 개인적인 몰입을 발견한다. 파올로 우첼로는 아마 피렌체 화가들 중에 가장 재미있는 화가였을 것이다. 그는 '사랑스러운 원근법(sweet perspective)'이라는 응용 기하학에 몰두하여, 전체적인 효과보다 오히려 구성적인 측면에만 집중하였다. 산타 마리아 노벨라 교회의 키오스트로 베르데를 위한 프레스코화와 메디치가를 위해 그린 3편의 〈전투〉 그림은 고대와 근대 사이에 놓인 과도기적인 작품일 것이다.

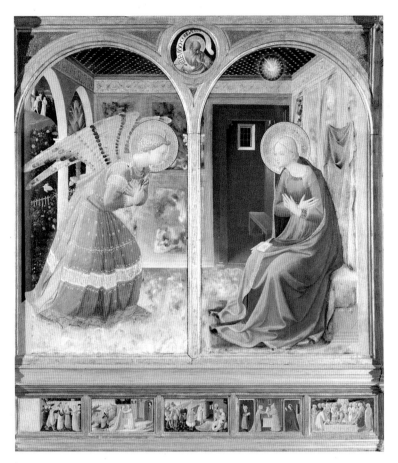

프라 안젤리코
〈수태고지〉, 1430년경
산타 마리아 델레 그라치에
지성소, 산 조반니 발다르노

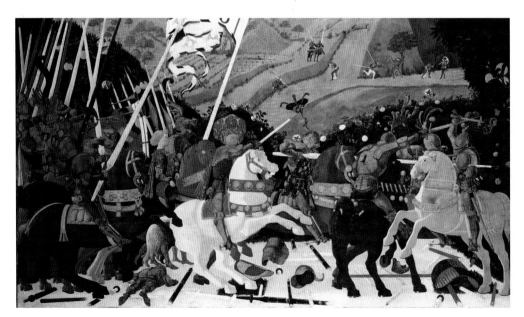

프라 안젤리코
〈어둠의 성모 마리아〉 세부
1450년경
산 마르코 수도원, 피렌체

파올로 우첼로
〈산 로마노 전투〉
1465년경, 국립미술관, 런던

전투는 궁정의 경기처럼 보인다.
땅바닥에 부러져 있는 창들,
쓰러진 말들과 병사 등 모두
정확한 원근법으로 꼼꼼하게
제작되었으나, 전체적인 장면은
다소 인위적이고 중세의 기사
이야기처럼 비현실적이다.

카탈루냐, 카스티야, 아라곤

1440-1492

제단화의 시대

영광스러운 새로운 세력의 탄생

스페인의 성당들에 있는 거대한 회화와 조각 작품들은 자주 방문객들을 놀라게 한다. 위로 쌓아 올린 정교하고 웅장한 다폭제단화들은 제단을 다 차지하여 거의 건축적 배경의 일부를 이룬다. 제단화의 활발한 제작은 스페인의 활기 있는 예술적 분위기를 반영한 것이다. 당시 스페인은 영토적, 종교적 재통일로 나아가고 있었고 이 목표는 '카톨릭 군주' 인 아라곤의 페르디난드와 카스티야의 이사벨라에 의해 15세기 말에 달성되었다. 스페인의 제단화들은 다양한 예술적 영향을 지역적으로 다르게 표현했고 매혹적이며 독창적이었다. 1428년에 스페인에 얀 반 에이크가 머물렀다는 것은 스페인이 플랑드르 회화에 관심이 있었다는 것을 나타내며, 또한 나폴리로 가는 무역로를 통해 스페인 화가들은 이탈리아의 발전된 원근법을 접할 수 있었다. 가장 중요한 스페인 화가들은 또한 열렬한 여행가들이었다. 즉 카탈루냐의 자우메 바소 자코마르트는 나폴리와 로마에서 시간을 보냈으며, 안달루시아의 바르톨로메 베르메호는 플랑드르에서 수학하였고 아라곤과 카탈루냐를 두루 여행했다. 또한 페드로 베루게테는 1474년에 우르비노로 이주하여 페데리코 다 몬테펠트로의 궁정을 위해 작업했다. 그러나 스페인에서 일반적으로 나타나는 양식은 고딕과 긴밀하게 연결되어 있었고, 고딕의 전통은 15세기 스페인에서 화려한 광휘를 이루며 새로운 전성기를 맞이했다.

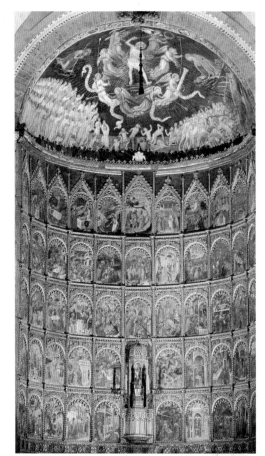

델로 델리(니콜로 피오렌티노)
주제단의 제단화와 〈**최후의 심판**〉
프레스코화, 1445년경
살라망카 구 대성당

53편의 패널로 구성된 다폭 제단화는 최초의 그리고 가장 장대한 스페인 제단화이다.

바르톨로메 베르메호
〈**실로스의 성 도미니크**〉
제단화의 중앙 패널, 세부, 1477
프라도 미술관, 마드리드

똑바로 정면을 향한 모습이 인상적이고 엄숙한 성인은 금으로 화려하게 수놓은 대법의를 입고 있는데 이는 마치 금세공사가 만든 작품처럼 보일 정도이다. 보석이 박힌 이음새, 화려한 성직자용 홀, 눈부시게 금세공된 왕관은 생생하고도 사실적으로 그려진 성인의 엄숙한 얼굴과 강렬하게 대조되어 장중한 이미지를 자아낸다.

자우메 바소 자코마르트와 그의 조수(호안 레하크?)
〈**최후의 만찬**〉, 중앙 패널, 1446
세고브레(카스테욘) 대성당 박물관

자코마르트는 아라곤의 알폰소 왕의 부름을 받고 이탈리아로 가는 바람에 이 작품을 미완성으로 남겨두었다.

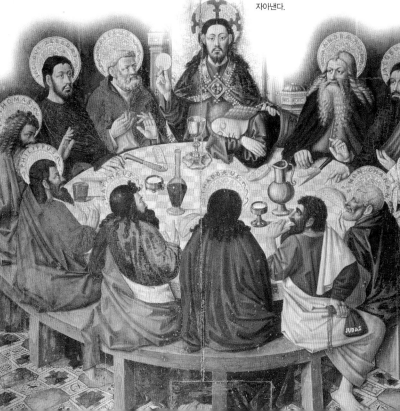

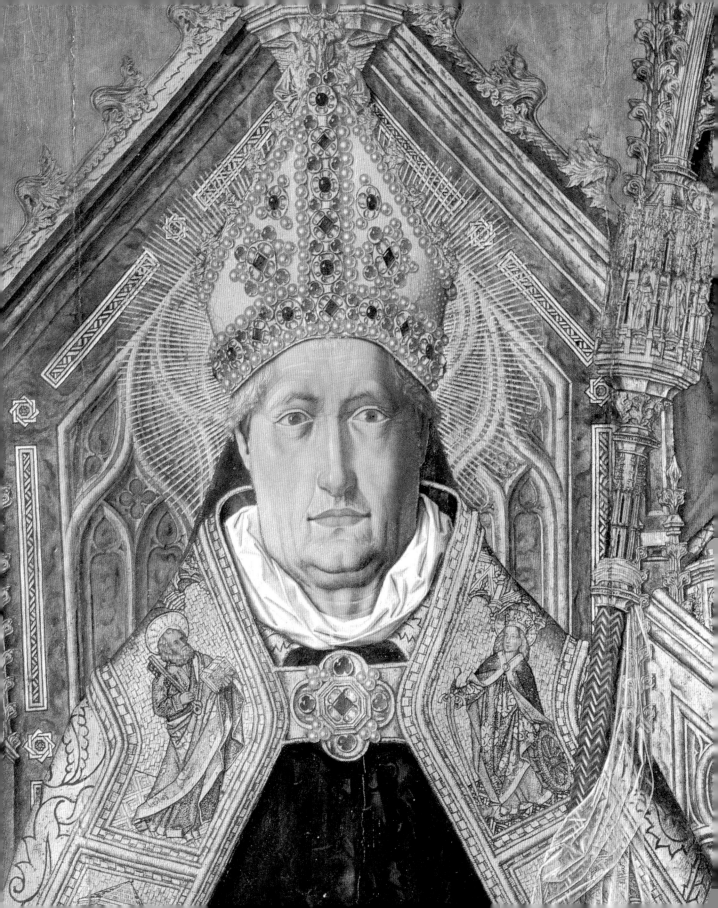

아비뇽과 프로방스

1444-1476

남부 프랑스의 거장들

중세의 가을에 반짝이는 지중해의 빛

교황들이 떠나간 후 아비뇽 궁에는 프레스코화, 추억, 논쟁, 어리석은 야망만이 남아 있었다. 끝이 날 것 같지 않은 영국과의 전쟁에 참여한 프랑스의 왕들은 평화와 안식을 찾아 계속해서 궁정을 옮겼고, 프로방스는 영향력 있는 미술 후원의 중심지라는 예전의 역할을 되찾았다. 지중해를 가로지르는 경제적, 문화적 교역뿐만 아니라 편리한 무역로가 된 옛 순롓길로 인해 아비뇽과 프로방스의 다른 도시들은 밀접한 네트워크의 중심지가 되었다. 즉 코트다쥐르에서부터 론 계곡까지, 남부 프랑스는 미술 제작의 황금시기를 맞이하였다. 이곳은 지형적, 문화적으로 부르고뉴와 가까웠기 때문에 플랑드르의 영향을 폭넓게 받았으며, 반 에이크 형제 중 셋째인 바르텔르미가 이 지역으로 이주함으로써 그 영향력은 더욱 더 커졌다. 플랑드르 화풍의 섬세함은 이탈리아 회화의 힘과 융합하였고, 무엇보다도 북유럽의 차갑고 분석적인 빛과는 전혀 다른 태양빛과 결합하였다. 프로방스 미술은 작품의 규모가 커졌으며 궁정의 장중함과 보통 사람들의 전형적인 감성이 합쳐진 독특한 특성을 지니게 되었다.

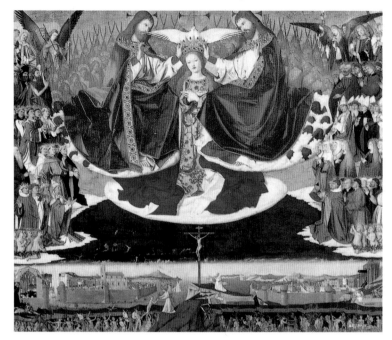

앙게랑 콰르통
〈성모 마리아의 대관식〉, 1453-54
뮈제 드 로스피스 빌레뇌브-레-자비뇽

15세기 프로방스 거장들의 위대하고 독창적인 점은 플랑드르의 정확함, 지중해의 빛, 피에로 델라 프란체스카의 엄격한 구성을 결합시켰다는 것이다. 이 그림은 신학적 개념을 종합하여 하나의 이미지에 조화롭게 표현하였다. 오른쪽 페이지의 배경그림인 아비뇽의 〈피에타〉도 콰르통의 작품이다.

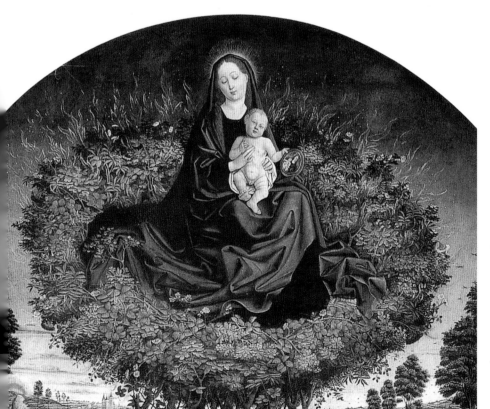

니콜라 프로맹
〈모세에게 나타난 성모 마리아〉
불타는 떨기나무 세폭제단화의 중앙 패널 세부, 1475-76
생 소뵈 교회, 엑상프로방스

앙주의 르네 왕이 주문한 프로맹의 이 걸작은 이탈리아 회화에서 영향받은 공간 처리 방식을 보여준다.

프로방스는 오래 전부터 세상의 고통으로부터 벗어날 수 있는 매혹적인 은신처가 되어 왔고 이 역할은 1, 2차 세계대전 기간에도 재확인되었다. 15세기 동안 프랑스 궁정은 영국과의 백년전쟁으로 황폐화되었고 남부 지역도 예외가 아니었다. 피에드몽 화파와 접촉한 프로방스의 화가, 조스 리에페링스는 더 나은 삶을 위해 성인들의 성골에 기도하는, 거지, 절름발이, 순례자, 병자들을 그린 감동적인 이 그림을 남겼다.

바르텔르미 반 에이크,
《수태고지》, 1443–45
샹트 마리–마들렌 교회
엑상프로방스

미술사에서 가장 흥미로운 수수께끼 중의 하나는 세련된 '엑상프로방스 지방 수태고지의 거장'의 정체로서, 플랑드르, 프로방스, 부르고뉴, 이탈리아 궁정의 양식적 연결고리를 이해하는 데 핵심적인 인물이다. 이 화가는 얀 반 에이크과 휘베르트 반 에이크 형제의 동생인 바르텔르미인 것 같으며, 그는 독자적으로 국제적인 명성을 얻기 위해 남부 프랑스로 이주하였다.

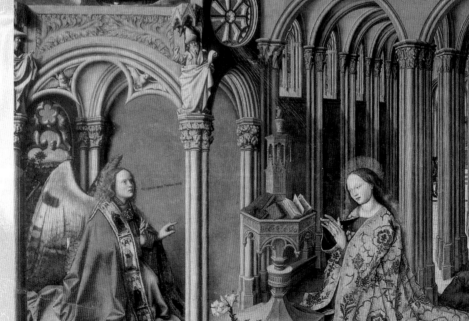

파리

1425 - 1480년경

장 푸케

국가의 기록 화가이자 프랑스 인문주의의 설립자

1440년대부터 왕실 초상화가를 지낸 장 푸케는 1444년과 1447년 사이에 한동안 이탈리아의 로마, 나폴리, 피렌체를 여행하면서, 프라 안젤리코, 도메니코 베네치아노, 피에로 델라 프란체스카와 같은 원근법 대가들을 만났으며 고대의 미술을 연구했다. 프랑스 궁정으로 돌아오자마자 푸케는 플랑드르의 자연주의적인 세부와 이탈리아 회화의 위대한 공간감과 빛을 조합하였다. 그의 작품은 몇 점 남아 있지 않지만, 다재다능한 화가이자 장대한 필사본 연작의 작가인 푸케는 고딕에서 발전하여 새로운 조형언어인 인문주의적 회화 표현을 프랑스에서 발달시켰다.

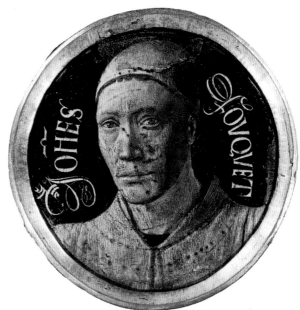

장 푸케, 〈자화상〉, 1450년경, 루브르 박물관, 파리

검은색 배경에 금색으로 그려진 이 귀중한 원형 그림은 원래 멜룬 두폭제단화의 그림틀에 새겨있던 것으로 보인다. 이것은 15세기 화가가 그린 '독립적인 자화상'의 첫 사례 중 하나이다. 형태는 동전이나 메달을 연상시키며 비슷한 시기의 피사넬로 같은 화가의 작품에는 주로 완벽한 옆모습이 그려지곤 했다.

장 푸케
〈성 스테파노와 함께 있는 에티엔느 슈발리에〉
멜룬 두폭제단화의 패널, 1450년경
슈타틀리셰 미술관, 베를린

장 푸케
〈성모 마리아와 아기예수〉
멜룬 두폭제단화의 패널, 1450년경
왕립미술관, 안트웨르펜

이 성모 마리아는 샤를 7세가 총애한 여인, 아그네스 소렐의 초상이고, 에티엔느 슈발리에는 샤를의 유언 집행인이었다.

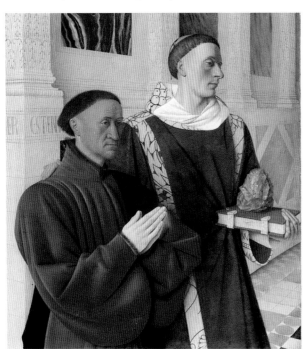

장 푸케
〈옥좌의 성모 마리아와 아기예수〉
〈무릎 꿇고 기도하는 시몬 드
바리에〉, 《시몬 드 바리의
기도서》에 실린 채색 삽화
폴 게티 박물관, 로스엔젤레스

푸케는 가장 위대한 필사가 중
한사람이다. 그의 작품은 형상들의
독창적인 조합, 배경과 자연의
세부 및 의상을 묘사하는 뛰어난
능력, 성모 마리아와 아기예수의
의상에 독특한 광채를 내는
금가루가 특징이다.

장 푸케
〈피에타〉, 1444년경
누앙 레 퐁텐 교구 교회

엄숙하고 극적인 이 그림은
조각들을 그림에 그대로 옮겨 놓은
것 같다. 등장인물들은 비애감과
살아있는 듯한 강렬함을 지니고
있는데, 특히 섬세하게 묘사된
주요인물들에서 뚜렷하게
나타난다. 이러한 특성은
부르고뉴의 조각가 클라우스
슬루터와 유사하다. 이 작품은
푸케가 이탈리아로 여행하기
이전에 제작된 몇 안 되는 현존
작품 중의 하나이다.

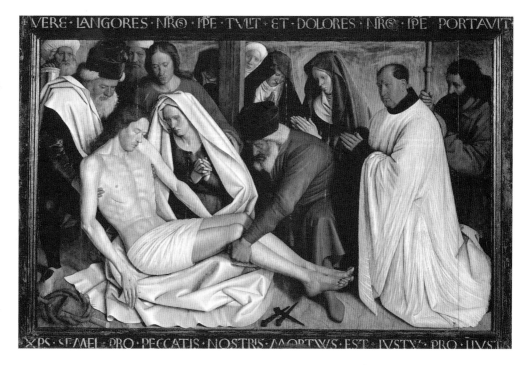

토스카나와 마르케스

1416/17 - 1492

피에로 델라 프란체스카

인간의 합리성과 '신의 비율'

피에로 델라 프란체스카는 15세기 이탈리아와 유럽 미술에서 중요한 위치를 차지한다. 2세대 르네상스 화가에 속하는 그는 미술과 기하학을 융합시켰고 영성과 엄격한 원근법의 규칙을 훌륭하게 결합시켰다. 그는 피렌체에서 교육받았으나 대부분의 작품활동을 산세폴크로, 아레초, 리미니, 페라라, 우르비노, 페루지아 등의 지방에서 하였기 때문에, 이탈리아에서 인문주의 미술이 확산되는 데 중요한 기여를 하였다. 그는 고향인 산세폴크로에서 가능한 한 많은 시간을 보냈는데, 이곳은 토스카나 동부에서 움브리아와 우르비노로 가는 길에 있다. 1440년대 동안 그는 고향과 로마를 비롯한 다른 도시들에 번갈아 머물면서 작업활동을 하였다. 그는 페라라에서 레온 바티스타 알베르티와 알게 되었고 아마도 로히르 반 데르 베이텐과도 만났던 것 같다. 1452년에 그의 가장 중요한 작품인 〈참된 십자가의 이야기〉를 아레초에서 시작하였다. 다양한 서술적 상황, 위대한 인물, 공간에 대한 치밀한 계산, 표정의 강렬함에서, 이 그림은 유럽 르네상스의 전형이 되는 작품이다. 1460년대에 피에로는 주로 우르비노에 있는 페데리코 다 몬테펠트로의 궁정에서 활동했다. 이 시기의 특징으로는 외국 화가들과의 잦은 만남, 기하학과 원근법 및 대수학에 관한 논문들, 그리고 몇 편의 탁월한 걸작품들을 들 수 있다. 1470년대 중반에 그는 시력을 잃기 시작해 그림을 포기해야만 했고, 산세폴크로로 돌아와 논문들을 완성하는 데 몰두했다. 15세기의 지적 세계를 상징하는 이 화가는 신기하게도 신세계를 발견한 날과 일치하는 1492년 10월 12일에 사망했다.

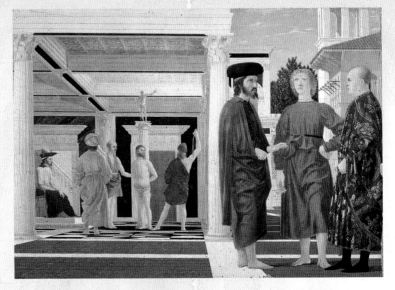

피에로 델라 프란체스카
〈채찍질 당하는 그리스도〉
1450-60
마르케 국립미술관, 우르비노

15세기 중반의 이탈리아 미술의 특성들을 완벽하게 종합시켜 놓은 이 작품에서, 공간은 엄격한 기하학적인 격자눈금에 맞춰 계산되고, 자연스런 빛이 원근법을 강조하며, 실내와 옥외의 차이를 드러낸다.

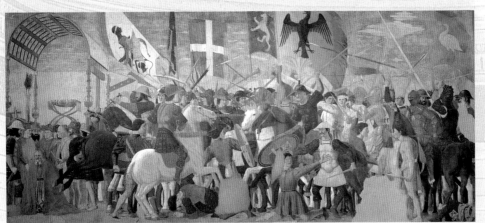

피에로 델라 프란체스카
〈헤라클레스와 코스로스의 전투〉
〈참된 십자가 이야기〉의 한 장면
1452-60
산 프란체스코 교회, 아레초

그림 전경에 기사들과 병사들은 아군과 적군이 모두 빽빽하게 모여 있는데, 마치 병법서에 실린 동작처럼 정확한 자세로 사투를 벌이고 있다.

피에로 델라 프란체스카
《수태고지》, 성 안토니오
세폭제단화의 상단부, 1460-65
움브리아 국립미술관, 페루지아

계단 형태의 그림들은 18세기에
잘려 나갔으나, 그림의 장면은
감동적인 명료성을 그대로

간직하고 있다. 구성의 근본적인
요소는 인물들을 연결하는 멋진
주랑 현관으로, 이는 그림자를
통해 빛의 방향을 알려주고 왼편의
자연 공간과, 정확하게 계산된
회랑 공간과의 조화로운 관계를
연출한다.

피에로 델라 프란체스카
《몬테펠트로 제단화 (브레라의
성모)》, 1472-74
브레라 미술관, 밀라노

페데리코 다 몬테펠트로 공작이
주문한 이 제단화는 우르비노의 산
베르나르디노 교회를 위해
제작되었다. 이 작품에서 위대한
화가의 두 가지 측면이 명백히
드러난다. 그는 한편으로는
기하학의 이론가이자 원근법에
대한 중요한 논문의 저자이며,
다른 한편으로는 이상적인 형상의
추구에 헌신한 창조적인 화가였다.
르네상스의 건물 내부를 배경으로
하여 건물의 비율은 주의 깊게
인물에 맞춰져 있다. 조용한
인물들은 매우 명료하게 명암을

이루며, 정확한 위계에 따라
배열된 이들은 천국 궁정의 고상한
분위기를 지닌다. 그림 구성의
중앙에 있는 성모 마리아는 의자에
앉아 있으며 그녀의 좌우로 6명의
성인들이 서 있다. 그녀 뒤에
4명의 천사가 있는데, 이들은
어깨 바로 위에 보이는 날개의
굴곡에 의해 알아 볼 수 있다.
또한 공작은 헌정과 겸손의 뜻으로
무릎을 꿇고 있다. 낮은 연단은
등장인물들의 배열을 보다
효과적으로 만든다. 타조알이
반원형의 궁륭에 걸린 쇠사슬 끝에
매달려 있는데, 이는 그리스도의
탄생과 몬테펠트로 가문의 문장을
암시한다. 이 부분은 상징적
가치와 깊이에 대한 묘사를
인상적으로 보여준다.

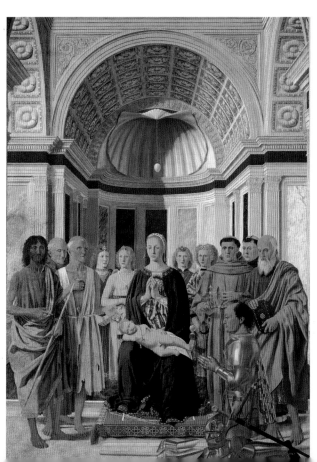

우르비노 공작

15세기 중반까지 우르비노는 로마냐,
토스카나, 움브리아 사이에 있는 마르
케스 지역의 푸른 언덕에 위치한 돌과
벽돌로 이루어진 작은 도시였다. 몬테
펠트로가(家)는 이곳을 '궁전 같은 도
시'로 변모시켰다. 지금 우피치 미술
관에 있는 피에로의 유명한 두 폭 초상화에 보이는 페데리코 다 몬테펠
트로와 그의 아내 바티스타 스포르차는 규모는 작지만 문화적으로 대단
히 중요한 궁정을 통치하였다. 페데리코는 마상시합에서 다쳐 시력을 잃
은 것을 숨기기 위해 항상 옆모습으로 그려졌는데, 그는 교양 있고 차분
하며 지각이 있는 진정한 왕이었다. 1465년에 그는 가문의 거처를 재건
하기로 결정하였다. 달마티아인 루치아노 라우라나와 시에나인 프란체
스코 디 조르조 마르티니가 설계한 두칼레 궁은 15세기 유럽에서 가장
중요하고 조화로운 건물이 되었다. 페드로 베루게테, 세련된 조각가들
과 조판사들, 피에로 델라 프란체스카, 후스 반 겐트, 파올로 우첼로 및
그 밖의 많은 사람들을 비롯해, 이탈리아 전역과 스페인, 플랑드르의 예
술가들이 이곳을 자주 방문하였다. 페데리코는 1482년에 사망하였고
아들 귀도발도가 그의 뒤를 이었다. 페데리코는 자신의 궁에 르네상스
의 멋진 '이상적인 도시'를 창건하였고 이곳에서 모든 것들은 '신의 비
율'로 자연과 조화되도록 만들어졌다. 이러한 분위기 속에서, 전성기 르
네상스의 위대한 두 예술가인 브라만테와 라파엘로가 태어났고 자신들
의 수련과정을 마치게 된다.

피에로 델라 프란체스카

1455년경

〈솔로몬 왕과 시바의 여왕〉

아레초에 있는 산 프란체스코 교회의 성가대석에 그려진 프레스코 연작은 이탈리아 르네상스 회화의 가장 위대한 걸작 중의 하나이며, 비례를 이룬 균형, 크기, 질서, 구성의 완벽한 승리이다. 피에로 델라 프란체스카는 1452년 이 작품을 시작했다. 재현된 사건은 13세기의 도미니크회 수사 야코포 다 바라지네가 편집한 성인들의 삶과 신비한 일화들의 모음집인,《황금전설》에 영감을 받은 것이다. 프레스코 연작은 아담의 죽음부터 콘스탄티누스 황제에 이르기까지 참된 십자가에 대한 복잡한 이야기를 전달한다. 그러나 피에로는 장면의 순서를 성실하게 지키는 대신 대칭을 이루는 리듬감 있는 구조를 선택하였다. 따라서 엄숙한 전례 장면과 혼란스런 전투장면, 서정적이고 명상적인 풍경, 생생한 서술적 일화들이 번갈아 나타난다. 감정이 억제되어 있으면서도 우수한 거장의 정신은 일관된 수학적 논리에 따라 움직임에 리듬을 부여하며 전체 화면을 지배한다. 피에로 델라 프란체스카의 진정한 위대함은 감정의 떨림, 부드러움, 심지어는 공포까지도 지적이고 엄격한 틀 안에서 울려 퍼지게 한다는 것이다. 감정의 세계는 작품의 기하학적 순수성을 해치는 것이 아니라, 오히려 따뜻함과 강렬한 정신으로 작품을 더욱 풍부하게 만들어 준다.

오랜 세월에 걸쳐 벽이 많이 손상되었으나 작품 전체가 섬세하게 복원되어서 밝은 색채와 빛이 충만한 풍경을 다시 감상할 수 있게 되었다. 그리고 그림자와 색채의 기하학적 논리도 잘 파악할 수 있다. 뒤로 돌아선 흰 말 옆에 앞을 바라보는 검은 말을 교차시킨 것을 주목하라. 허리에 단도를 차고 있는 신사의 옷옷에 진 주름과 같이 몇몇 세부들은 시각적으로 매우 완벽하게 표현되었다.

피에로는 작품 전체에 일정한 양감을 주고 있는데 시바 여왕의 수행원 중 미소 짓는 하녀의 경우에는 무한한 인내심으로 세부를 섬세하게 처리했다. 능숙하게 그려진 거대한 작품 전체에서 실외와 실내를 불문하고, 활기가 넘치는 사람들의 무리와 고요한 빈 공간은 서로 대조된다. 이러한 독특한 특징은 19세기 말의 쇠라와 이후의 추상화가들의 작품에서 다시 나타난다.

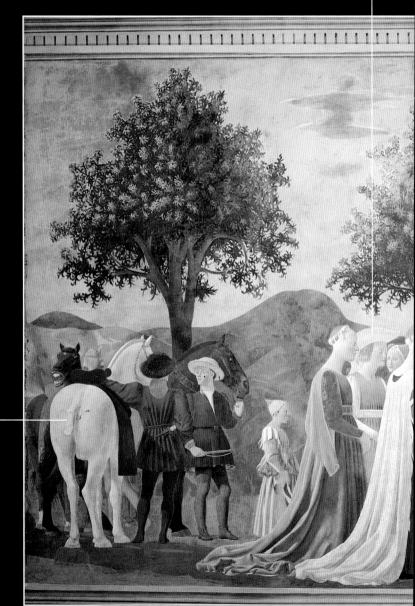

밝은 봄빛을 흠뻑 받은
배경의 언덕을 구분시킨다.
화가는 배경으로 실제 아레초
주변의 시골을 묘사했다.

위해 그림 밖을 똑바로 응시하고
있다. 이것은 전문가들이 모두
동의한 이 화가의 유일한
자화상이다.

연상시키지만, 이 작품이 훨씬 더
큰 규모로 전개되었으며 정확한
고전 건축을 배경으로 묘사되었다.

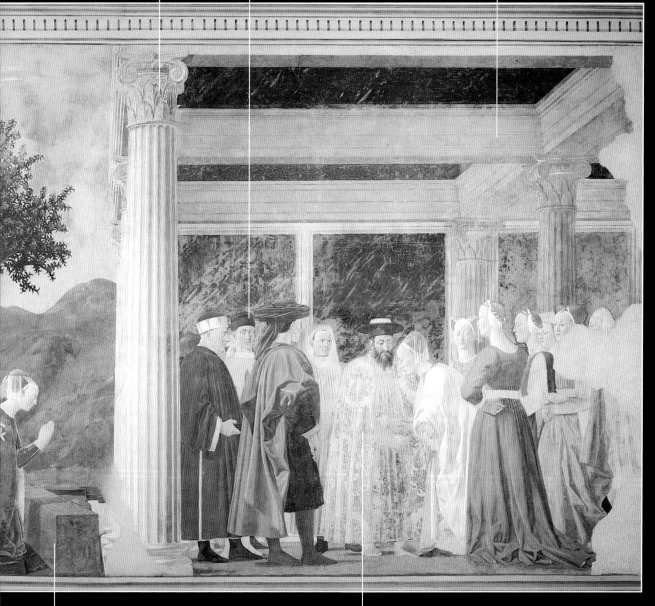

이 장면은 작품 전체에서 가장 유명하고 신성한 장면 중의
하나이다. 《황금 전설》에 따르면, 시바 여왕은 솔로몬을 만나기
전에, 단순하게 생긴 작은 다리의 거친 목재 난간 앞에서 무릎
꿇고 기도하였는데, 훗날 이 나무가 그리스도의 십자가로
쓰이게 되는 것을 예시한다.

주요 장면의 표정과 동작에서 절제된 감정이 느껴지며 이러한
특성은 피에로와 그의 선배 화가인 조토와 마사초의
공통점이다. 그러나 이 작품에서 피에로는 선배들을 능가하고
있다. 그는 초기 르네상스의 수준을 뛰어넘어, 인물과 건축,
자연과 지성, 빛과 움직임을 능숙하고 조화롭게 다루고 있다.

브뤼헤

1435/40-1494

한스 멤링

직물상들의 사랑을 받은 부드러움의 화가

2세대 플랑드르 화가 중 한스 멤링의 작품은 전성기 브뤼헤 화파의 면모를 보여준다. 독일에서 태어난 멤링은 쾰른에서 수학했고 이곳에서 슈테판 로흐너의 훌륭한 작품들에 감동받았다. 젊었을 때 브뤼셀로 이주한 멤링은 반 데르 베이덴이 가장 신임하는 조수가 되었다. 1464년 반 데르 베이덴이 사망하자 브뤼헤로 이주해 30년간 활발하게 작품을 제작했고 이 분주한 상업도시에 잘 적응했다. 그는 완벽한 기술, 섬세함을 갖춘데다가 절제할 줄 알았지만 결코 위대한 실험가는 아니었다. 그의 작품은 젊은 시절부터 전성기까지 본질적으로 바뀌지 않았고, 15세기 중반 플랑드르 화파의 전형을 보여주었다. 그는 여행을 했던 것 같지는 않지만 피렌체의 중개인과 긴밀하게 접촉했다. 그 중개인은 브뤼헤의 메디치 은행에서 일하고 있었다. 멤링은 첫 번째 걸작이자 지금은 그단스크에 소장되어 있는 〈최후의 심판〉을 타니 가문을 위해 그렸고, 포르티나리 가문을 위해서는 세폭제단화와 몇 점의 초상화를 그렸다. 멤링의 초상화는 풍경을 배경으로 한 3/4 측면의 반신상이었고, 이런 형식은 후에 플랑드르와 이탈리아 미술에서 자주 나타난다. 멤링의 종교화 중에는 건축물이나 풍경을 배경으로 많은 일화들을 한 화면에 묘사한 우아하면서 독창적인 작품이 여러 점 있다.

한스 멤링
〈성모 마리아의 꽃〉, 1485-90
티센-보르네미사 박물관, 마드리드

정물화가 공식적으로 '등장' 하기 거의 100년 전에, 멤링은 초상화의 뒷면에 이 놀라운 작품을 그렸다.

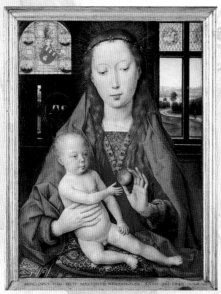

한스 멤링
〈마르틴 반 누벤호베의 두폭
제단화〉, 1487
멤링 박물관, 브뤼헤

이 제단화에서는 종교적인
신비감뿐만 아니라 초상화가로
멤링의 위대한 재능이 빛을
발한다.

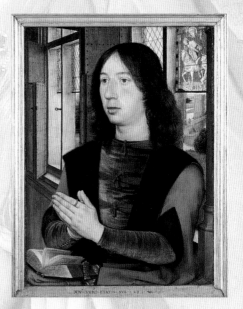

한스 멤링
〈밧세바〉, 1485-90
스타츠 미술관, 슈투트가르트

화가는 이 성서 이야기의
배경을 당시 브뤼헤의
부유한 상인 집안으로
바꿨다. 모든 세부가 가정의
안락함을 암시하고 있다.
여기서 시중을 드는 하녀가
발을 내디뎌 슬리퍼를 신는
젊은 여인에게 넓은 옷을
입혀주고 있다. 멤링은
사물에 대한 자세한 지식을
가지고 중산층의 생활을
사실적으로 묘사하였다.

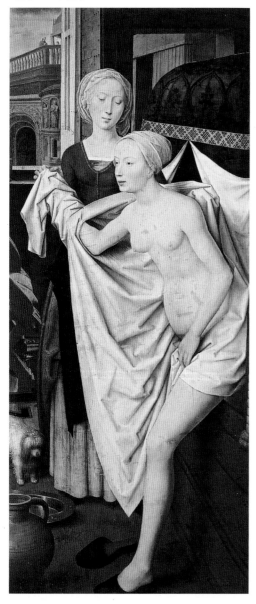

한스 멤링
**〈알렉산드리아의 성 카탈리나의
성혼(聖婚)〉**, 산 조반니
다폭제단화의 중앙 패널, 1474-79
멤링 박물관, 브뤼헤

이 장대한 제단화는 멤링의 가장
복잡한 걸작이다. 크기가 큰 중앙
패널은 브뤼헤에서 거래되었던
값비싼 직물들을 보여준다.

성 우르술라 성골함

성 우르술라 성골함은 예전에 성 요한
병원이었던 브뤼헤의 멤링 박물관에서
발견된 많은 대리석 조각 중 독특한 조
각이다. 이 성골함은 경사진 지붕과 첨
탑이 있는 작은 고딕 예배당의 형태이
다. 멤링은 측면의 아치 안에 사랑과 믿
음으로 항해를 감행한 금발의 공주 우르
술라 성녀의 환상적이고 비극적인 전설
을 소재로 작은 그림들을 그려 넣었다. 이 성골함은 우르술라 성녀
에게 봉헌되어 베네치아에 있는 카르파초의 그림 연작보다 몇 년
앞서 제작되었다.

천국의 예루살렘으로 들어가는 장엄한
입구에는 작은 탑이 있고 그곳에서
천사들의 성가대가 축복받은 자들의
도착을 축하한다. 이 고딕풍의 건축물은
브뤼헤의 건물들처럼 그려졌고, 첨탑의
있는 원형의 부조에는 이브의 창조가
묘사되어 있다.

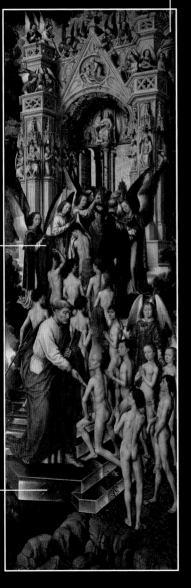

공허하고 황폐해진 세상에서 천사와 악마가
무방비 상태로 서 있는 겁에 질린 연약한
영혼들을 붙잡아 억지로 끌어당기는 등

등을 조합해 재해석했다. 이 작품 전체의
핵심이자 열쇠는 밝은 무지개이다.
무지개는 구약에서 신이 인간과 맺은
영원한 약속을 나타내는 상징이다.

넣었다. 빛으로 둘러싸인 구름이
중앙 패널의 하늘과 오른편의
하늘을 연결하고 있다.

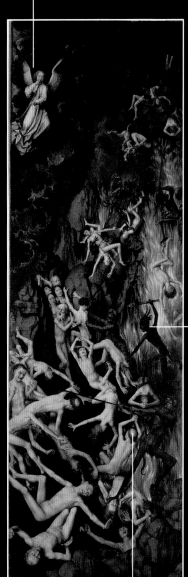

이 세폭제단화는 세 부분이
단절된 것이 아니라 하나의
거대하고 통합된 장면으로 볼 수
있다. 악마에 의해 강제로 떠밀린
저주받은 영혼은 중앙
패널에서부터 나타나며,
달아나려고 애를 쓴다. 지옥의
언저리에서 그들은 다시 영원한
화염으로 혼란스럽게 떨어진다.
다른 화가들과 달리 멤링은
잔인한 고통과 악마 등의 존재를
그리 강조하지 않았다. 죄를
선고받은 영혼의 찌푸린 얼굴,
이를 악물고 있는 턱, 부풀어 오른
눈 등 초상화에서 자신의 위대한
재능을 더 발휘하고자 했다.

최후의 심판은 신중하게 영혼의 무게를
재는 대천사 미카엘이 주도하고 있다. 이런
극적인 장면에 화가는 관능미를 지닌
여성을 그려 넣었다.

중세의 최후의 심판
작품들에서처럼 여기서도 지옥에
떨어진 성직자들은 대머리
모양으로 알아볼 수 있다.

시칠리아, 나폴리, 베네치아

1430–1479년경

안토넬로 다 메시나

플랑드르와 이탈리아의 연결

안토넬로 다 메시나는 15세기 중반 지중해 연안의 화풍과 국제 회화의 관계를 이해하는 데 열쇠가 되는 화가이다. 그는 예술적으로 개인적으로 남들이 부러워할 삶을 살았다. 처음에는 플랑드르와 프로방스의 위대한 화가들과 유대관계를 맺었고 이후 피에로 델라 프란체스카와도 접촉하였다. 나중에 그는 베네치아 화파의 발전에 지대한 영향을 미쳤다. 안토넬로는 1450년경 범세계적인 나폴리에서 화가 콜란토니오의 화실에서 그림을 시작하였고, 이곳에서 왕실의 플랑드르 미술품들을 접할 수 있었다. 초기 작품에서부터 그는 자연의 가장 작은 세부에 대한 관심과 광활한 공간감을 결합시키는 혁신적인 능력을 보여주었다. 빈번한 외국 여행과 시칠리아에서 의뢰받은 주문에 시간을 할애하면서, 안토넬로는 빠른 시일에 자신의 화풍을 발전시켰다. 이는 십자가 처형을 새롭게 해석한 작품들과, 매혹적이지만 신원이 밝혀지지 않은 남성 초상화들에서 볼 수 있다. 이탈리아를 두루 여행하는 동안 그는 로마와 우르비노에서 피에로 델라 프란체스카와 만나기도 했다. 1474년에서 1476년까지 베네치아에 체류하는 동안 안토넬로의 화풍은 절정기에 도달했다. 또한 이 지역의 회화가 중요한 양식적 변화를 하는 데 광범위하게 영향을 미쳤다. 이러한 변화를 재빨리 흡수한 화가가 조반니 벨리니였다.

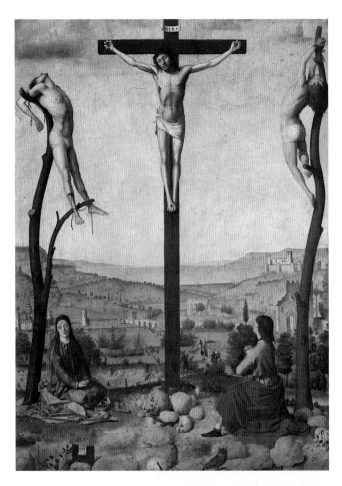

안토넬로 다 메시나
〈십자가처형〉, 1475–76
안트웨르펜 미술관

이 그림은 십자가처형의 주제를 그린 안토넬로의 많은 작품들 중 가장 복잡하고 극적이다. 모든 세부가 자세히 묘사된 풍경은 나무 십자가의 윤곽이 선명히 드러나는 하늘의 여백과 효과적으로 균형을 이룬다.

안토넬로 다 메시나
〈연구 중인 성 히에로니무스〉
1474–75년경
국립미술관, 런던

이 작품은 안토넬로의 능숙한 원근법과 예리한 관찰을 잘 보여주고 있어 이탈리아 회화사에서 매우 독특한 작품으로 꼽힌다. 이러한 특징 때문에 이 작품은 오랫동안 플랑드르 화가의 것으로 추정되었다. 빛의 발산, 배경의 창문으로 언뜻 자연이 보이는 것, 책장에 반영된 지식의 세계, 학문에 대한 개인적인 즐거움 모두가 이 걸작품을 매혹적으로 만든다.

안토넬로 다 메시나
〈수태고지〉, 1477년경
국립미술관, 팔레르모

이 그림은 전체 시칠리아 회화 작품 중에서 가장 유명한 작품이라고 해도 무방하다. 동작과 표정은 절제되어 있지만, 순수함과 정숙함 그리고 감동적인 느낌을 훌륭하게 표현했다. 이 작품에서 안토넬로는 색채와 볼륨감을 극도로 단순화시키면서, 피에로 델라 프란체스카의 기하학적이고 엄격한 화풍을 자신만의 방법으로 해석하고 있다.

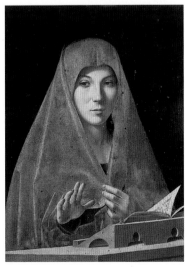

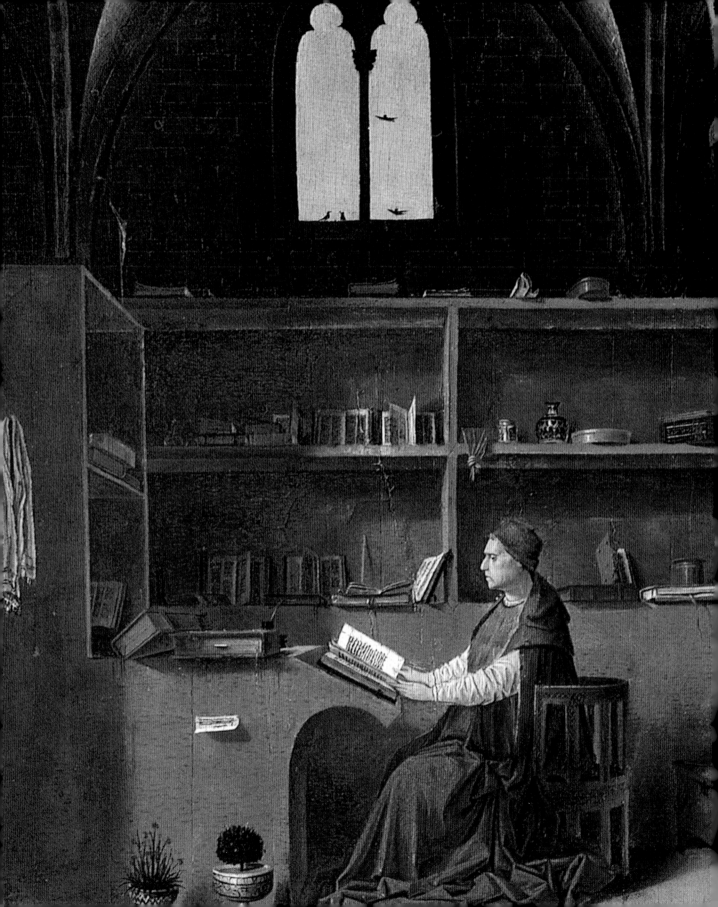

알자스와 티롤

1453-1491 1430/35-1498

마르틴 숀가우어와 미하엘 파허

독일 회화가 큰 전환점을 맞이하다

마르틴 숀가우어와 미하엘 파허는 15세기 후반 독일 회화에 지대한 영향을 미쳤다. 독일의 국경지역에 살던 두 화가는 다양한 예술 전통을 조화롭게 결합시켰고, 다르면서도 비슷한 방식으로 독일 미술에서 르네상스 양식을 발전시켰다. 그들이 다양한 전통을 받아들일 수 있었던 데는 둘 다 완전히 '독일인'이 아니라는 점이 꽤 작용했다. 마르틴 숀가우어는 알자스의 콜마르 출신이었는데, 이곳은 플랑드르와 부르고뉴의 영향을 받고 있었다. 미하엘 파허는 알토 아디게의 브루니코 출신으로 파도바에서 도나텔로, 만테냐와 함께 보냈고, 인문주의 학문과 원근법에 정통했다. 그는 성모 마리아와 평화로운 종교 장면을 아름답게 그렸고, 동판화 분야를 개척하기도 했다. 그의 판화는 유럽 전역에 보급되었으며, 젊은 시절 미켈란젤로는 파허의 유명한 동판화를 모사하기도 했다. 파허의 엄숙한 작품들은 동시대 피렌체 미술의 질서정연하고 장엄한 분위기를 지니면서도 후기 고딕 양식의 투명한 빛과 은은하게 빛나는 색채로 활기를 띠었다. 뒤러는 이 두 거장의 영향을 받았고 이들의 유산을 이어갔다.

마르틴 숀가우어
〈양치기들의 경배〉, 1472년경
국립미술관, 베를린

숀가우어는 후기 고딕 양식을 따라 얼굴과 옷감을 꼼꼼하고 부드럽게 묘사했다.

마르틴 숀가우어
〈장미 정원의 성모 마리아〉, 1473
성 마르틴 교회, 콜마르

알자스라는 활기 있는 미술 중심지에서 숀가우어는 많은 종교 기관들과 접촉하였다. 이젠하임에 있는 성 안토니오회 수도원도 이 중 하나인데, 이곳은 후에 마티스 그뤼네발트의 작품을 소장하게 된다.

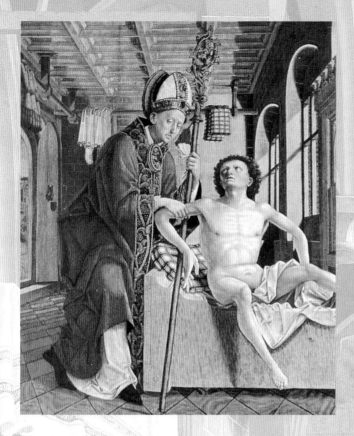

미하엘 파허
**〈죄수를 석방시키는 성
아우구스티누스〉**, 〈네 명의 라틴
교부들의 제단〉의 바깥쪽 패널
1482년경
알테 피나코텍, 뮌헨

파허의 그림들은 원근법을 적용해
깊고 조화로운 공간을 만들었고,
건축물과 가구들은 여전히 고딕
양식을 뚜렷이 보이면서도 알프스
지역의 특징을 간직하고 있다.
완벽한 인체의 비례를 이룬 인물은
놀라서 북부 유럽 미술 특유의
강렬한 표정을 짓고 있다.

미하엘 파허
〈네 명의 라틴 교부의 제단〉 안쪽
패널, 1482년경
알테 피나코텍, 뮌헨

이 장엄한 제단화는 브레사노비
근처에 위치한 노바첼라의
아우구스티누스 대수도원을 위해
제작되었다. 그림 부분은 완벽하게
보존되어 있으나, 파허가 직접
조각을 새겨 제작한 액자는
소실되었다. 사실 파허는 뛰어난
조각가였고 린덴 목재 제단화를
전문적으로 제작하였다.

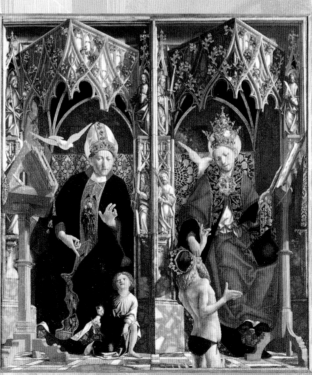
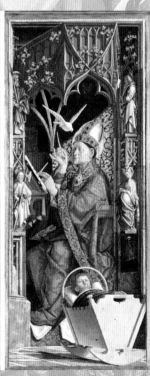

우르비노, 만토바, 페라라

1453 - 1499

르네상스의 궁정

이탈리아 미술의 열쇠, '중심부'와 '주변부'의 소통

15세기 동안 이탈리아의 수많은 미술 중심지들은 어떤 나라와도 견줄 수 없을 정도로 번영을 누렸다. 이 시기에 이탈리아는 밀라노, 베네치아, 피렌체, 로마, 나폴리와 작은 도시들로 이루어져 있었다. 도시의 크기를 불문하고 영주와 군주들은 광범위한 예술과 문화의 주도권을 차지하고자 세력을 다퉜다. 이러한 상황은 15세기 후반기에 절정에 이르렀다. 이 시기에 많은 궁정들이 고유의 예술적 유파를 발전시켰는데, 이는 다른 도시의 화가들과 계속 교류했기에 가능하였다. 페데리코 다 몬테펠트로 공작 통치하의 우르비노 궁정은 완전하고 매혹적인 유파를 발전시켰다. 그것을 주도한 미술가는 피에로 델라 프란체스카였다. 우르비노에서 그의 작품은 기하학의 법칙과 고요하고 당당한 분위기의 완전한 조화를 달성하였다. 페라라 공국의 에스테 공작가문은 코스메 투라가 이끄는 화가들의 자율적인 그룹을 후원하였다. 피사넬로, 피에로 델라 프란체스카, 레온 바티스타 알베르티, 그리고 플랑드르 화가 로히르 반 데르 베이덴 등의 활약으로 페라라에는 국제적 분위기가 조성되었다. 그러나 만토바는 상황이 달랐다. 만토바의 후작 곤차가 가문은 1460년 베네치아인 안드레아 만테냐를 궁정화가로 임명하였다. 만테냐는 50년에 걸쳐 혼자 힘으로 작은 롬바르드 궁정을 르네상스 회화의 선구적인 공방으로 변모시켰다.

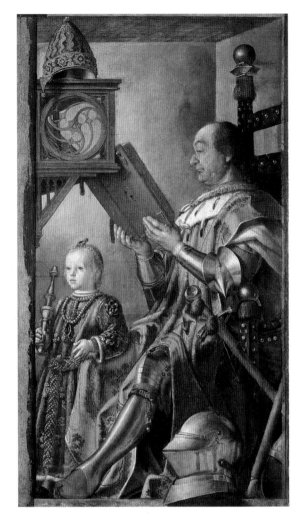

페드로 베루게테
〈아들 귀도발도와 함께 있는 페데리코 다 몬테펠트로〉, 1474-77
팔라초 두칼레, 우르비노

우르비노의 거대한 궁전에서 화가와 궁정인들은 '이상도시'의 형태, 원근법의 규칙, 유명 인사들의 도덕적, 역사적 유산에 대해 논쟁을 벌였다. 피에로 델라 프란체스카 외에 피렌체 출신의 파올로 우첼로, 플랑드르 출신의 겐트의 유스투스, 공작의 이 공식 초상화를 그린 스페인 출신의 페드로 베루게테 등의 화가들이 당시 이 궁정에서 활동하였다.

안드레아 만테냐
〈루도비코 곤차가 궁정〉
1465-74
팔라초 두칼레, 만토바

소위 '카메라 델리 스포시(신부의 방)'라 불리는 이곳에 그려진 프레스코 연작은 이탈리아 르네상스 궁정에서 그려진 세속적인 주제의 그림 중 가장 유명한 작품이다. 눈의 착각을 일으킬 정도로 사실적인 원근법과 정확한 자연 묘사로 이루어진 광활한 장면이 후기 고딕 미술의 정교한 세부를 대신하였다.

작가미상 (루치아노 라우라나 혹은
프란체스코 디 조르조?)
〈이상 도시〉, 1480년경
마르케스 국립미술관, 우르비노

르네상스 시대 인문주의의 정수를
보여주는 이 이미지는 15세기
이탈리아 미술을 고무시킨 지적인
절제를 드러내고 있다.

피에로 델라 프란체스카
**〈수호성인 앞의 시지스몬도 판돌포
말라테스타〉**, 1451
템피오 말라테스티아노, 리미니

말라테스타는 리미니라는 작고
분주한 도시의 봉건영주로서
호전적인 성격을 갖고 있었다.
그는 르네상스의 천재 화가 레온
바티스타 알베르티와 피에로 델라
프란체스카를 리미니로
불러들였다.

코스메 투라
〈봄(뮤즈 에라토)〉, 1460년경
국립미술관, 런던

이 작품의 고전적인 제목은 청동
돌고래로 장식된 옥좌에 앉아 있는
매혹적인 여인과 어울리지 않아 보인다.
원래 이 여인은 벨피오레에 있는
에스테가(家)의 작은 서재에 그려진
뮤즈들 가운데 하나였다. 이 방의
우아한 장식은 페라라의 공작을 위해
작업한 몇몇 화가들의 작품이었으나
현재는 불행하게도 떨어져 나가고 없다.
이 중 코스메 투라는 기발하고 기괴하며
끊임없는 천재성으로 15세기 유럽에서
가장 독창적인 화가로 꼽혔다.

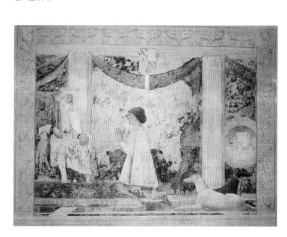

파도바와 만토바

1431 – 1506

안드레아 만테냐

그리스어로 서명한 궁정화가

미천한 목수의 아들로 태어난 만테냐는 파도바에서 미술을
공부하는 행운을 얻었는데, 당시 이 도시에는 도나텔로, 파
올로 우첼로와 같은 토스카나의 거장들이 모여 있었다. 만
테냐는 일찌감치 '시대를 앞서가는' 재능을 보였고, 원근법
의 새로운 발견에 관심이 있었다. 그는 화가로서 빠른 성장
을 이루었다. 그가 처음 제작한 주요 작품은 파도바에 있는
오베타리 예배당에 그려진 프레스코화이다. 조반니 벨리니
의 여동생 니콜로지아와 결혼함으로써 만테냐는 베네치아
의 유력한 미술가 집안과 연결되었다. 그리고 젊은 시절 마
지막 작품으로 1457년부터 1459년까지 머물던 베로나의 산
제노 교회에 장엄한 제단화를 제작했다. 1460년 그는 만토
바로 이주해 궁정화가의 지위를 차지하였다. 만테냐는 1489
년부터 1490년까지 단 한 차례 로마에 갔을 뿐, 죽을 때까지
곤차가 가문이 다스리는 이 도시에서 살면서 작업하였다.
만테냐는 궁정의 미술을 화려하고 환상적인 후기 고딕 양식
에서 고고학과 원근법을 강조하는 르네상스 양식으로 빠르
게 변화시켰다. 〈신부의 방〉은 만테냐의 화풍과 분석력,
드로잉 솜씨를 가장 잘 확인할 수 있는 작품이다. 조반니
벨리니, 레오나르도와의 친분에도 불구하고, 만테냐는 섬세
하고 부드러운 색조 변화를 표현하는 스푸마토 기법을 받아

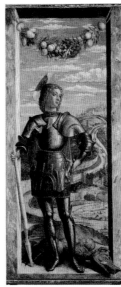

안드레아 만테냐
〈성 세바스티아노〉, 1459년경
미술사박물관, 빈

안드레아 만테냐
〈성 조지〉, 1467
아카데미아 미술관, 베네치아

안드레아 만테냐
〈파르나소스〉, 1497
루브르 박물관, 파리

이 작품은 만토바에 있는 이사벨라
테스테의 아름다운 '작은 방'에
그려진 프레스코의 시작 부분이다.

들이지 않고, 자신만의 고유한 투명하고 오차 없는 시각적
정확함을 지켰다. 사실 만테냐의 작품들은 현재 만토바에
남아 있지 않다. 대다수의 이탈리아 르네상스 시기 궁정 미
술품들처럼 유럽 전역에 흩어져 있다.

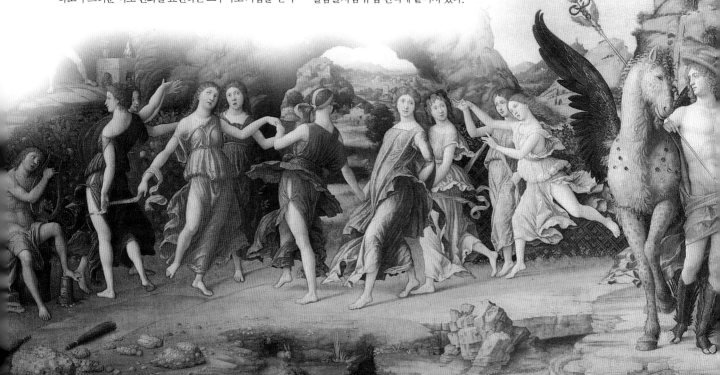

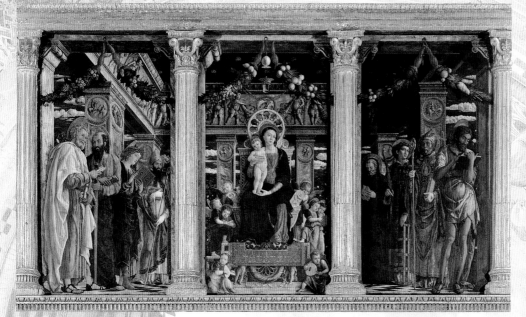

안드레아 만테냐
〈성인들과 함께 있는 옥좌의 성모 마리아〉(다폭제단화), 1456-59
산 제노 성당, 베로나

세 패널로 구성된 그림의 형식에도 불구하고, 만테냐는 세 그림을 하나의 배경에 묘사함으로써 웅장하고 통일된 제단화로 성공적으로 변모시켰다. 기둥이 늘어선 건축물 입구에는 과실과 나뭇잎으로 엮은 화환을 걸었고, 배경의 트여 있는 기둥 사이로 하늘이 보인다. 이를 배경으로 세밀하게 묘사된 엄숙한 인물들이 서 있다.

안드레아 만테냐
〈돌아가신 그리스도〉, 1500년경
브레라 미술관, 밀라노

만테냐는 말년에 자신의 장례 예배실을 위해 거칠지만 놀라운 이 걸작품을 그렸던 듯하다. 이 작품은 캔버스에 그린 몇 안 되는 그림 중 하나로, 기법과 구도, 극단적인 단축법에 이르기까지 지극히 실험적이다. 차가운 대리석 위에 누운 그리스도의 주검은 감정을 배제한 채 죽은 뒤의 고요함을 묘사하고 있는 반면, 슬퍼하는 사람들은 구석에 밀려 있다. 이 작품은 암울한 잿빛이 주조를 이룬다. 만테냐는 미묘하면서도 무정할 정도로 엄격한 양식을 극단적으로 추구하였고, 16세기 초 베네치아 회화에서 매우 인기를 끌던 부드러운 양식을 사용하지 않았다.

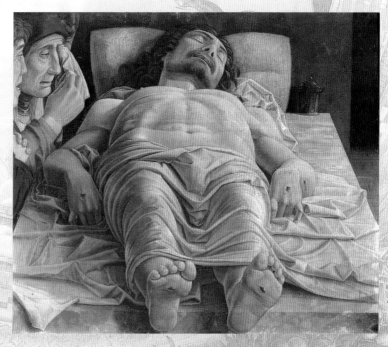

피렌체

1445 - 1510

산드로 보티첼리

로렌초 일 마니피코의 영광을 함께 한 화가

<봄>은 로렌초 일 마니피코 시대 피렌체의 영광을 상징적으로 표현하는 작품인 동시에 보티첼리가 역사상 뛰어난 화가였음을 확인시켜 주는 작품이다. 보티첼리의 긴 예술 활동은 르네상스의 전성기에 시작되어 매너리즘 시기까지 계속되었다. 1464년 보티첼리는 프라 필리포 리피의 제자로 들어가 그림을 시작했고 이후 베로키오의 문하에서 <성모 마리아와 아기예수>를 그렸다. 1472년에는 피렌체 화가들의 길드에 가입하고 메디치 가문에서 일하게 되었다. 보티첼리는 메디치 가문을 위해 수많은 초상화를 그렸고, <동방박사의 경배>(1475, 우피치 미술관) 같은 중요한 작품들을 제작했다. <봄> 이후 많은 알레고리 그림들을 그렸는데, <비너스의 탄생>과 <켄타우루스를 정복하는 팔라스>도 이에 포함된다. 그의 명성이 절정에 달하던 1482년에는 시스틴 예배당에 프레스코화를 그리기 위해 로마로 향했다. 피렌체로 돌아온 후 보티첼리는 피렌체 화파의 지도적 화가로 확실하게 자리를 잡았다. 로렌초 일 마니피코의 죽음으로 한 시대가 마감하고 사보나롤라의 설교에 영향을 받아 보티첼리는 자신의 미술을 철저히 재검토하게 되었다. 말년에 접어든 보티첼리는 마지막으로 전력을 쏟아 <십자가에서 내려지는 그리스도> 두 점과 <그리스도의 신비한 탄생>(1501, 런던 국립미술관) 같은 위대한 정신성이 녹아나는 작품을 제작했다.

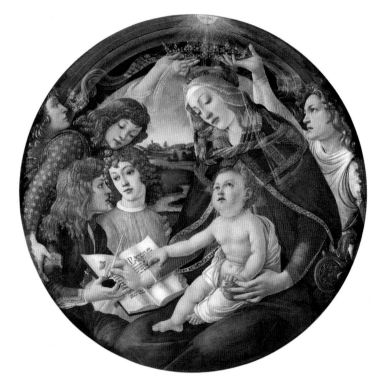

산드로 보티첼리
<대공의 성모 마리아>, 1483-85
우피치 미술관, 피렌체

원형 그림 구도는 피렌체 르네상스 회화에서 전형적인 형식이었다. 보티첼리는 원형의 나무판으로 인해 생기는 구도와 원근법의 문제를 훌륭히 처리했다. 빛을 받아 환한 성모 마리아에게 천사들이 책을 펼쳐 보인다. 여기에는 마리아의 노래가 실려 있다. 그림의 윗부분에서 확실히 드러나는 시각적 왜곡이 오목 거울의 효과를 내고 있다.

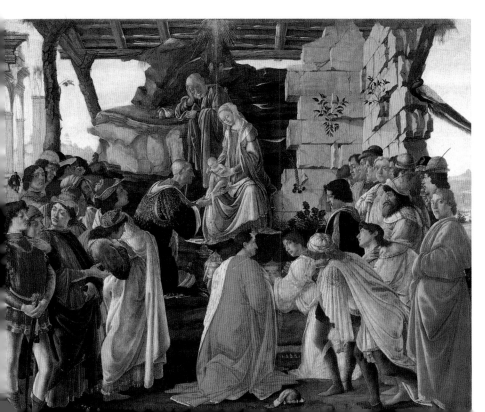

산드로 보티첼리
<동방박사의 경배>, 1475
우피치 미술관, 피렌체

동방박사가 베들레헴의 마구간을 찾아가는 이 장면은 메디치 가문이 즐겨 주문하던 주제였다. 이 그림의 등장인물 가운데에는 메디치가의 사람들이 포함되어 있다. 그림 맨 오른편에 노란 옷을 입은 젊은 남자는 보티첼리의 자화상이다.

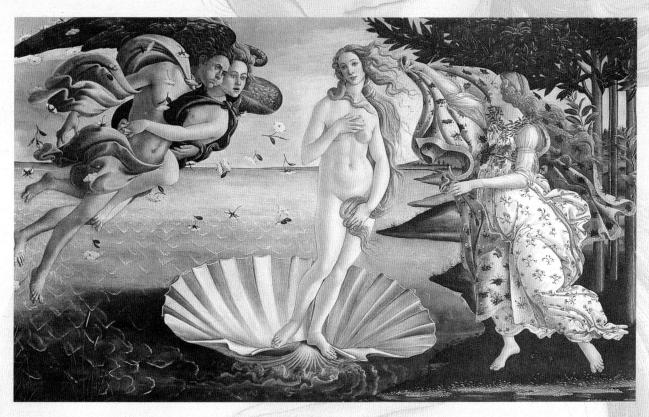

산드로 보티첼리
〈비너스의 탄생〉, 1484–86
우피치 미술관, 피렌체

메디치가를 위해 고대 신화를
그린 이 작품은 시, 미술, 사상이
완벽하게 어울린 인문주의적 문화
안에서 고대 신화와 가치,
상징적인 인물들을 얼마나
훌륭하게 나타낼 수 있는지를
보여준다.

프라 지롤라모 사보나롤라의 설교와 큰 햇불

1492년 로렌초 일 마니피코가 급작스럽게 사망하자 피렌체는 도덕적, 정치적 위
기를 맞았다. 산 마르코 교회의 부수도원장이자 동료 수사인 프라 바르톨로메오
가 그린 이 초상화에서 보듯 도미니크회 수사인 지롤라모 사보나롤라의 뇌성 같
은 설교가 피렌체를 꿈에서 깨웠다. 6년 동안 피렌체는 회개와 명상의 물결에 휩
쓸렸다. 사보나롤라는 당시에 대해 참을 수 없이 천박하고 부패한 시대라고 신랄
하게 비판하면서 교회의 개혁을 이끌었다. 이후 열성적인 사보나롤라 추종자들의
집단인 피아그노니는 일상생활에까지 엄격한 규율을 적용하면서 끝없는 속죄와 불시단속을 강요하
였다. 또한 1498년까지 불온하다고 여겨진 서적과 물건 및 미술작품(그리스 신화를 주제로 한 보티첼
리의 몇몇 그림도 여기 포함됨)을 모아 큰 햇불로 태웠다. 1498년 사보나롤라 본인도 화형을 당했다.
사보나롤라의 시대는 미술의 역사와 특히 보티첼리에게 지울 수 없는 끔찍한 상처를 남겼다. 말년의
보티첼리는 신경쇠약에 시달렸다. 당시 그린 그림들은 여전히 아름답지만 절망적인 느낌이 배어나오
고 있다.

산드로 보티첼리

1482년경

〈봄〉

전성기의 보티첼리는 그리스 로마 신화를 바탕으로 한 그림을 많이 그렸다. 〈봄〉은 그 첫 번째 작품이자 가장 복잡한 작품이다. 로렌초 일 마니피코의 사촌인 로렌초 디 피에르프란체스코 데 메디치를 위해 제작된 이 그림은 미덕을 장려하려는 교훈적 목적과 미에 대한 찬미를 담고 있다. 피렌체 화가와 후원자들에 힘입어 로마제국이 몰락한 지 천년 만에 서부 유럽에서 대형 신화 그림이 다시 등장하게 되었다. 우피치 미술관에 있는 〈비너스의 탄생〉과 비너스의 수행원으로 플로라와 삼미신이 함께 등장하는 〈봄〉 외에도, 작은 크기의 작품 두 점, 〈켄타우루스를 물리치는 팔라스〉(우피치 미술관 소장)와 〈마르스와 비너스〉(런던 국립미술관 소장)를 그렸다. 학자들은 이 그림들의 정확한 제작연도(1480년경)를 규명하고 도상학적으로 완벽하게 해석하려고 수세기에 걸쳐 노력을 기울인 결과 수많은 이론들을 제기했다. 즉, 이 작품들은 폴리치아노의 글에 나오는 구절을 그린 것, 마르실리오 피치노의 신플라톤주의 철학을 시각적으로 묘사한 것, 그리고 고전 문학의 구절을 인문주의적으로 개역한 것이라는 가설들이 발표되었다. 이런 가설들을 참조하지 않더라도 보티첼리가 그린 알레고리 그림들의 의미는 명확하다. 즉 인간과 세상의 조화로운 유대관계는 잔인한 무력과 전쟁을 누르고 이성과 지성, 미가 승리를 거둘 때에만 성취될 수 있다는 것이다. 비록 이탈리아가 작은 나라들 간의 분쟁으로 어려움을 겪을지라도, 이것이 본질적으로 이탈리아 인문주의 운동의 정신이라고 말하고 있는 것이다.

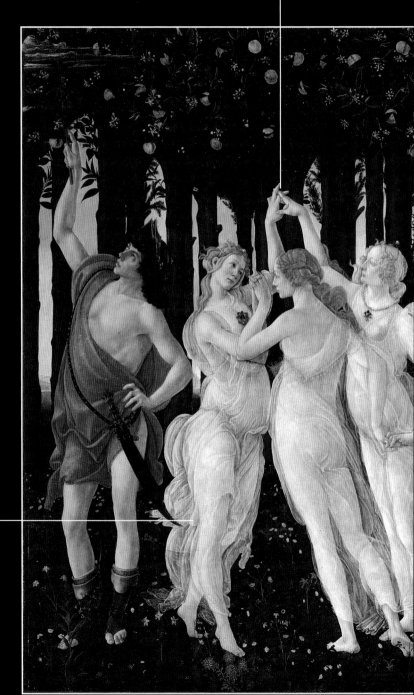

즐겁게 춤을 추며 서로 얽혀 있는 삼미신은 바로 조화와 평온의 이미지이다. 그 왼편에 있는 헤르메스는 지팡이로 흐린 하늘에서 구름을 걷어내고 있다. 원근법적인 깊이감 없이 모든 인물들은 하나의 평면에 정렬되어 있다.

삼미신의 옷이 매혹적으로 투명하게 비친다. 여기서 보티첼리는 플랑드르 회화에서 배운 기법을 성공적으로 적용시켰다. 그는 두껍고 진한 템페라 안료 대신 아마유를 용매제로 사용하여 밑에 칠한 색채가 보이게 안료를 얇은 층위에 덧발랐다. 이러한 점을 볼 때 사보나롤라가 세력을 누리던 시대에 보티첼리가 그린 신화적 그림들이 일으킨 물의를 짐작할 수 있다.

비너스 위를 날아다는 작은 큐피드가 열정의 화살을 쏘려고
준비하고 있다. 홍조를 띤 비너스는 팔을 올리고 맑은 하늘로
뻗어나간 울창한 암녹색 관목을 배경으로 서 있다.
빛-어둠-빛의 순서가 피렌체에서 그린 레오나르도의 초기
작품들을 연상시킨다.

울창한 나무들이 휘장처럼 둘러져
공간이 리듬감 있게 나눠지고 있다.
등장인물들은 태피스트리에 표현되는
인물처럼 전경으로 나와 있다.

조급한 제피루스(서풍의 신)이
숲속에서 연인 클로리스를 뒤쫓고
있다. 봄바람에 안긴 클로리스는
플로라로 변신하여 세상에 꽃을
가져온다. 〈봄〉은 15세기 말을
주도한 양식을 수립한 것 외에,
문학과 고전의 인용에 대한 당시
사람들의 열정을 보여준다. 그리고
우아한 선적인 양식이 원근법을
수학적으로 탐구한 초기 화가들의
양식을 대신하고 있음을 보여준다.
로마 시스틴 예배당의 벽을
프레스코로 장식하는 장엄한
작업에서 중심적인 역할을 한
것에서 확인되듯이, 보티첼리는
피렌체 화파의 지도적인 화가로
떠올랐다.

꽃이 핀 아름다운 풀밭에 150여
종의 식물이 세밀하게 묘사되어
있다. 자연의 세부에 대한
보티첼리의 면밀한 관찰은
플랑드르 화가들과 맞먹는다고 할
수 있다. 당시 플랑드르 화가들의
작품은 아르놀피니, 피니스,
포르티나르 같은 메디치
은행가들과 상인들이 주문을
하면서 피렌체에 잘 알려져 있었다.

베네치아

1430 - 1516년경

조반니 벨리니

베네치아 회화의 봄

조반니 벨리니는 아버지 야코포 밑에서 그림을 배웠고 삼십대가 되어서야 독립적으로 활동했다. 그럼에도 불구하고 새로운 색조를 도입하고 르네상스 모델에 근접해감으로써 베네치아 회화의 위대한 혁신자가 되었다. 조반니 벨리니의 몇몇 초기 작품들은 매제였던 안드레아 만테냐가 그린 작품에서 영감을 받았으나 곧 빛과 공기의 표현에서 자신만의 독특한 방식을 보여주었다. 〈산 빈센초 페레리 다폭제단화〉(산자니폴로 교회, 베네치아)로 그의 이름이 처음 알려졌다. 곧 조반니는 중부 이탈리아의 위대한 미술가들과 어깨를 나란히 하게 되었다. 베네치아에 있던 안토넬로 다 메시나의 엄숙한 대형 작품에 고무된 조반니는 미묘한 빛의 처리를 탐구했다. 조반니는 1483년에 베네치아 공화국의 공식화가가 되었고 성공적으로 공방을 이끌어 이 지역에서 지도적인 화가가 되었다. 그의 공방에서 로렌초 로토와 티치아노 등 2세대 화가들이 훈련받았다. 조반니 벨리니는 다양한 주제의 그림을 그렸다. 초상화와 제단화뿐만 아니라, 그가 좋아했던 '성모 마리아와 아기예수'를 그린 작품이 상당수 남아 있다. 16세기 초반에는 빛의 효과를 섬세하고 진지하게 연구한 작품들을 제작했다. 노년에는 조르조네의 독특한 회화에서 영향을 받아 세속적인 그림까지 주제를 확대했다.

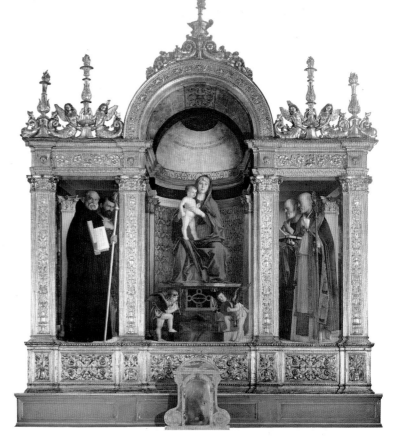

조반니 벨리니
〈프라리 세폭제단화(성인들과 함께 있는 성모 마리아와 아기예수)〉,
1488
산타 마리아 글로리오사 교회 성구실, 베네치아

훌륭하게 잘 보존된 이 제단화는 아직도 조반니 벨리니가 도안한 원래의 액자를 간직하고 있다. 목조 액자의 건축 요소는 그림 배경에 그려진 건축 요소들과 완벽하게 조화를 이룬다.

조반니 벨리니
〈거울 앞의 누드 여인〉
1515
미술사박물관, 빈

죽기 바로 전 해에 제작된 이 그림은 벨리니의 지치지 않는 창의력을 분명하게 보여준다. 이것은 벨리니의 첫 번째이자 유일한 대형 여성 누드화이다. 사랑스럽고 순진하고 순결한 자태를 지닌 여인을 빛이 부드럽게 어루만지고 있다.

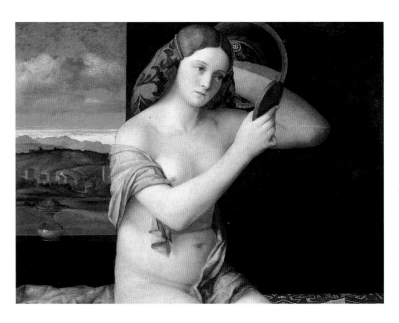

베네치아 공화국의 화가들

마우로 코두시가 건립한 산 마르코 광장의 시계탑 위에는 베네치아를 상징하는 날개 달린 사자가 지금까지도 자리를 지키고 있다. 이 사자는 티치아노가 조반니 벨리니를 대신하여 베네치아 공화국의 공식화가가 되었을 때에도 전망 좋은 그곳에서 굽어보고 있었다. 베네치아의 공식화가는 총독의 초상화를 그리는 것이 거의 유일한 의무였고 소금에서 걷어들인 세금으로 많은 봉급을 받았다. 또한 세금면제 외에도 많은 특혜를 받았다. 조반니 벨리니는 1483년에 임명되어 1516년 12월에 사망할 때까지 이 자리를 지켰다. 벨리니가 사망한 다음 주에 그의 자리는 열의에 찬 젊은 화가 티치아노가 차지하였다. 그는 60년 동안 궁정화가를 역임하였다. 티치아노가 그 자리를 떠났던 때는 총독궁을 위한 특별한 그림의 납기를 재차 지키지 않아 평의원회가 징계를 내렸던 매우 짧은 기간뿐이었다. 그리하여 베네치아 화파는 르네상스 시기 내내(1483년에서 1576년까지) 뛰어난 두 거장에 의해 주도되었고 최고의 기량을 지닌 화가들이 다수 배출되었다.

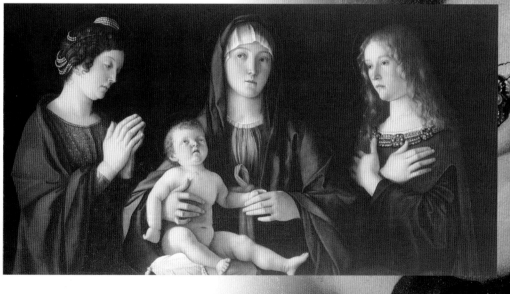

조반니 벨리니
〈성 카탈리나와 성 막달라 마리아 사이의 성모 마리아와 아기예수〉
1500년경
아카데미아 미술관, 베네치아

조반니 벨리니의 섬세한 빛 처리는 인물뿐만 아니라 햇살 가득한 선명한 풍경에도 드러나고, 이 작품처럼 어둡거나 회색조의 그림에서도 능숙함을 보여준다. 어둠 속에서 등장한 오른편의 막달라 마리아는 극화된 순수미를 보여준다.

베네치아

1480–1520

초기 르네상스

빛, 색채, 자연의 비전

15세기 말 베네치아 공화국은 키프로스 섬을 차지함으로써 영토 확장의 절정에 이르렀다. 이 무렵 베네치아 공화국은 지중해에서 강력한 세력을 떨치고 있었고 정치와 상업에서도 주도적인 역할을 맡고 있었다. 15세기 중반까지 베네치아의 미술은 산 마르코 교회의 모자이크와 같은 비잔틴 미술과 화려하고 환상적인 고딕 양식의 영향을 받았다. 그러나 조반니 벨리니가 주도해 독창적인 혁신을 이뤄내면서 베네치아 화파는 변모되었다. 이 새로운 양식은 그들만의 방법으로 대기를 표현하여, 빛과 색채, 풍경의 세부가 완벽하게 융화되고 윤곽선은 희미하게 구분될 뿐이다. 조르조네, 로토, 티치아노, 세바스티아노 델 피옴보 등 탁월한 화가들의 노력으로 베네치아 회화는 색채를 중시하는 회화기법을 완성하였다. 그들은 안료를 얇게 발라, 덧칠한 층이 자연의 대기와 융화되어 색채가 부드럽게 퍼지는 효과를 연출하였다. 베네치아의 각종 조합은 자신들의 수호성인의 생애를 서술하는 대형 연작을 베네치아의 화가들에게 주문하였고, 이것이 베네치아의 회화 발전에 주요한 밑거름이 되었다.

비토레 카르파초
〈성 우르술라의 생애: 성 우르술라의 꿈〉, 1495 아카데미아 미술관, 베네치아

성 우르술라의 생애를 다룬 연작은 카르파초(1460–1526년경)의 그림 중 가장 유명한 작품이다. 이른 아침 햇살이 드리워진 가운데, 순교자의 종려나무 잎을 든 한 천사가 자고 있는 우르술라의 침실로 들어서고 있다. 꿈속에서 그녀에게 죽음이 임박했음을 알리는 것이다. 잠들어 있는 성인의 방에 놓인 사물과 가구는 날카로우면서도 섬세하게 묘사되어 있다. 이 그림은 15세기 말 베네치아의 한 부유한 가정의 실내를 충실하게 재현한 몇 안 되는 현존 작품들 중 하나이다.

비토레 카르파초
〈성 우르술라의 생애: 약혼자와의 만남과 성지순례의 출발〉, 1495 아카데미아 미술관, 베네치아

이 그림에서는 실제와 환상적 요소를 능숙하게 조합시켜 매혹적인 배경을 만들어내고 있다. 이 동화 같은 베네치아에서 우르술라 공주의 희비가 엇갈리는 모험이 일어난다.

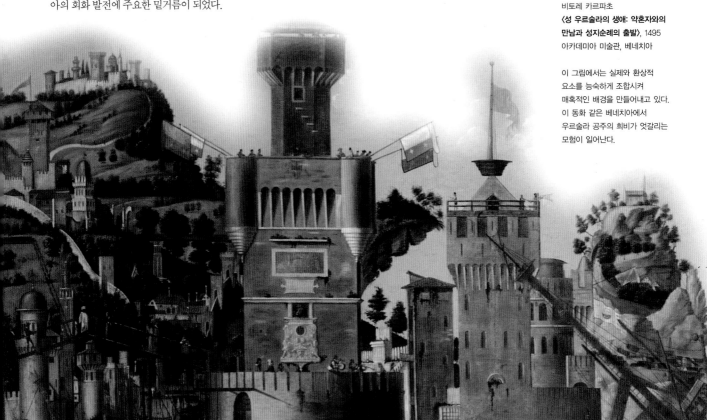

치마 다 코넬리아노
〈오렌지 나무의 성모 마리아〉
1495-97
아카데미아 미술관, 베네치아

코넬리아노(1459-1517년경)는
이탈리아 대륙 출신이었으나,
베네치아 화파의 주요 인물이
되었다. 정적인 그의 대형
제단화는 밝게 묘사된 풍경,
인물들의 품위있는 몸짓,
날카로운 윤곽선이 특징적이다.
북유럽 회화의 요소들을 반영한
이 양식은 색채를 중시하는
화풍의 출현으로 곧 퇴조한다.
이러한 변화는 이 작품과 팔마 일
베키오가 한 세대 후에 그린
제단화와 비교하면 쉽게 파악할
수 있다. 베키오는 베르가모 지방
출신이었으나, 티치아노의
매혹적이고 뛰어난 색채 사용에서
영향을 받았다.

야코포 팔마 일 베키오
**〈성 조지, 성녀 루시아와 함께
있는 성모 마리아〉**, 1521
산토 스테파노 교회, 비첸차

포르투갈

1495-1521

마누엘 양식

지리상 발견의 시대 미술과 대양

포르투갈 미술의 절정기는 마누엘 1세의 통치기, 신대륙의 정복, 무역로의 개척시기와 일치한다. 이 시기의 포르투갈 미술은 진취적인 마누엘의 이름을 따서 '마누엘 양식' 이라 불리는데, 유럽의 가장 서쪽에 위치한 나라인 포르투갈에서 고딕 미술이 마지막으로 화려한 꽃을 피웠다. 또한 주앙 2세의 미망인이자 마누엘의 여동생이었던 엘레노르 여왕의 후원을 받아 장엄한 수녀원과 수도원이 등장하기 시작했다. 이 건축물들은 대담하고 독특한 형태가 특징이었고 정교한 조각과 장식품으로 호화롭게 장식되었다. 포르투갈의 새로운 화파는 이러한 건물들의 장식과 관련되어 발달하였다. 대체로 이탈리아의 화풍을 따랐던 이 시기 스페인의 화파와 달리 포르투갈은 안트웨르펜 화파와 연결되어 있었는데, 이는 항해 조합의 영향을 받았기 때문이다. 엘레노르 여왕과 마누엘 1세의 사망 이후 웅대했던 마누엘 시기는 갑작스럽게 종식되었고 바탈하 수도원의 예배당은 완공되지 못했다.

무명의 플랑드르계 포르투갈 화가
〈천사들과 함께 있는 성모 마리아와 아기예수〉, 1515-18
국립고대미술박물관, 리스본

포르투갈 화가들과 안트웨르펜 화파의 교류는 마누엘 1세 시기 동안 매우 빈번하게 이뤄졌다.

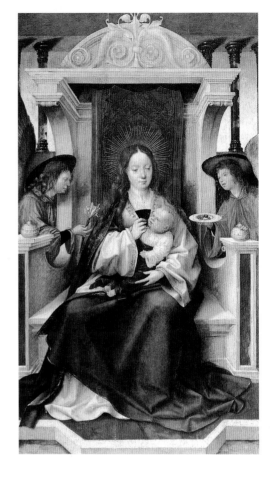

누노 곤살베스
〈성 빈센트 다폭 제단화〉
1460년경
국립고대미술박물관, 리스본

포르투갈 화파의 뛰어난 선구자인 곤살베스(1450-92년으로 추정)는 15세기 유럽에서 가장 신비로운 화가였다. 그는 1492년에 사망한 것으로 추정되는데 그해 지리상 발견의 시대가 시작되었다. 곤살베스는 옛 문필가들에 의해 칭송되었으나, 그의 생애나 작품에 대한 증거가 거의 남아 있지 않다. 그에 대해 알려진 것은 플랑드르 화풍으로 그린 이 작품뿐이다. 이 다폭 제단화에는 60여 명의 인물이 등장하고 있는데, 매우 통찰력 있게 묘사되어 있어 포르투갈 사회의 집단 초상화라고 할 수 있다.

에두아르도 오 포르투게스
작품으로 추정
**〈리스본의 마드레 데 데우스
교회에 도착한 성 아우타의 성골〉**
1522년경
국립고대미술박물관, 리스본

매우 정확하게 묘사된 배경의
건물이 마누엘 양식의 전형적인
건축을 보여주고 있다.

에두아르도 오 포르투게스
작품으로 추정
**〈성 클라라, 성 아그네스,
성 콜레테에게 다가가는 천사〉**
16세기
국립고대미술박물관, 리스본

이 우아한 작품은 1500년경
세투발에 있는 가난한 클라라
수녀원을 위해 그린 그림을 퀜틴
메치스가 패널에 옮긴 것이다. 이
그림은 프란체스코 수녀회에서
상당한 명성을 얻었다. 메치스
밑에서 수학한 에두아르도 오
포르투게스는 이 작품에서
플랑드르 화풍으로 인물들을
묘사하였으나, 배경은 아주 다르게
처리하였다.

땅이 끝나고 바다가 시작되는 곳

이것은 카보 다 로카를 이르는 말이다. 카보
다 로카는 유럽의 맨 서쪽 끝에 있는 지점으
로 자연스럽게 대양을 내려다볼 수 있다. 변
방의 작은 나라에 머물러 있던 포르투갈인들
은 먼 수평선을 응시하였다. 마누엘 1세 시대
에 그들은 인도로 가는 항로를 찾아, 지금까
지 알고 있던 세계의 경계 너머로 모험을 하였다. 1498년 바스코
다 가마는 희망봉을 돌아 아프리카를 항해하였다. 1500년에 카브
랄은 브라질을 발견했는데 당시에 많은 사람들은 이곳을 에덴 동
산이라고 믿었다. 마젤란은 1519년에서 1522년 사이에 38일간의
고된 항해 끝에 혼 곶을 돌아 최초로 세계일주에 성공하였다. 이러
한 대양의 항해는 포르투갈인들의 영혼, 문화, 예술에 깊은 영향을
주었다. 포르투갈에서는 그물, 밧줄, 돛대, 노, 지구의, 측정기구들,
타륜, 배의 작은 모형, 돛, 아스트롤라베, 육분구 등의 해양 관련 모
티브들을 쉽게 볼 수 있다. 예를 들어 포르투갈 국내외의 건물 외
관에 사용된 장식적인 조각과 전통적인 장식 타일에서 이러한 모
티브들을 흔히 찾아볼 수 있다.

피렌체, 밀라노, 앙부아즈

1452-1519

레오나르도 다 빈치

"자신을 매혹시킬 아름다움을 원한다면, 화가는 자신이 직접 그것들을 만들어낼 수 있다."

레오나르도는 이탈리아 르네상스의 상징이면서 또한 근대적 인간의 전형이다. 그의 회화는 그의 광범위한 활동 영역과 재능을 보여주고 있다. 그는 발명가, 건축가, 엔지니어, 도시 계획가, 해부학, 식물학, 천문학의 전문가였고 논문과 시의 저자였다. 레오나르도에 따르면, 회화는 모든 과학의 총체로 세상을 알게 하고 세상을 창조하게 한다. 토스카나의 작은 마을에서 태어난 레오나르도는 페루지노, 보티첼리와 함께 피렌체에 있는 베키오의 공방에서 도제수업을 받았다. 공방에서 레오나르도는 회화, 조각, 장식미술 등 다양한 분야의 기법을 섭렵했다. 그는 어려서부터 인상 깊은 사물, 관찰한 것, 떠오르는 착상을 즉시 스케치하였다. 1470년대 말 레오나르도는 피렌체에서 가장 촉망받는 젊은 예술가가 되었다. 그러나 공방의 규율을 혐오해 토스카나의 미술 무대에서 멀어졌다. 1482년에 그는 밀라노의 무어인 루도비코의 궁정으로 갔고, 롬바르디아는 그에게 제 2의 고향이 되었다. 그는 그곳에서 두 번의 긴 기간(1482-99년과 1506-13년)에 걸쳐 24년을 지냈다. 첫 번째 기간 동안 그가 그린 작품 가운데 〈암굴의 성모〉와 〈최후의 만찬〉이 있다. 1499년 밀라노 공국이 몰락했을 때, 레오나르도는 피렌체로 돌아와서 지금은 소실된 베키오 궁의 프레스코화를 맡기 위해 미켈란젤로와 경쟁하였으며 〈모나리자〉를 그리기 시작하였다.

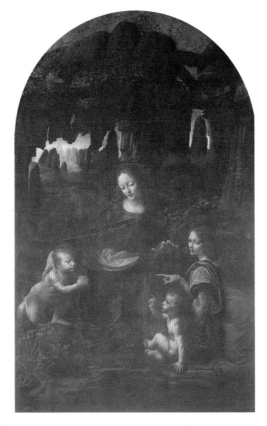

레오나르도 다 빈치
〈암굴의 성모〉 1483-86
루브르 박물관, 파리

밀라노에 있는 레오나르도의 첫 번째 걸작인 이 작품을 본다면 드 프레디 형제 화가의 겸손에 감사해야 할 것이다. 그들은 제단화 주문을 받았으나, 겸손하게도 중앙 패널은 유명한 피렌체 손님에게 남겨 두었다. 그림이 완성되었는데도 작품 제작 비용에 대한 합의가 이루어지지 않자 레오나르도는 몇 년 후에 작품의 복제본을 보냈고 원작은 자신이 평생 동안 보관하였다. 반짝이는 암굴의 배경은 매우 혁신적이다. 매혹적인 자연스런 빛과 반사 그리고 멀리 연한 안개가 보인다.

레오나르도 다 빈치
〈수태고지〉, 1474년경
우피치 미술관, 피렌체

경험이 부족한 화가에서 보이는 약간은 미숙한 어색함에도 불구하고 레오나르도의 작품은 피렌체 화파의 윤기나고 공허해 보이는 화풍과는 거리가 있다. 습윤하고 안개 긴 대기가 배경에 퍼져 있다.

1506년에 밀라노로 돌아오자마자 〈성 안나와 성 모자〉를 제작하였다. 말년에 레오나르도는 프랑수아 1세 왕의 초청을 받아 프랑스로 이주하였고, 거기서 자신의 마지막 작품을 그렸다. 그는 앙부아즈 근처의 클로 성에서 사망하였다.

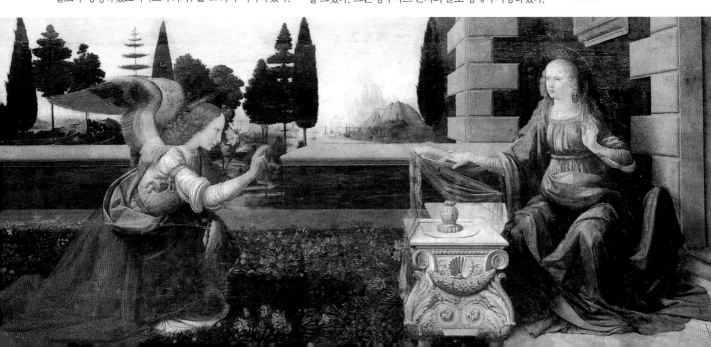

레오나르도 다 빈치
〈성 안나와 성모자〉, 1510-13년경
루브르 박물관, 파리

레오나르도는 이 그림을 밀라노에 두 번째 체류하는 동안 시작해서 프랑스에서 완성하였으나, 밑그림은 피렌체에서 그려둔 것이었다. 이 그림은 레오나르도의 후기 화풍을 훌륭하게 보여주고 있다. 그는 하늘, 물, 바위, 들판, 동물, 인물, 감정들이 상호작용 속에 끊임없는 밀접한 관계를 가진다는 것을 추구하고자 했다.

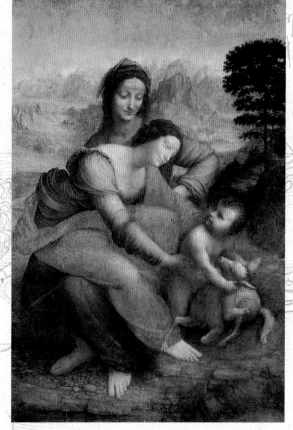

레오나르도 다 빈치
〈모나리자(라 조콘다)〉
1503/06-1513
루브르 박물관, 파리

미술사에서 가장 유명한 초상화인 이 그림은 길고 고통스러운 과정 끝에 맺어진 열매이다. 레오나르도는 작품들을 끈기있고 꼼꼼하게 제작하는 성격을 갖고 있었고, 작가에게 작품을 수정할 권리가 있다는 것을 수년간에 걸쳐 주장하였다. 모나리자의 애매한 미소는 물감을 수없이 덧발라 많은 얇은 층이 겹쳐지며 나타난 것이다.

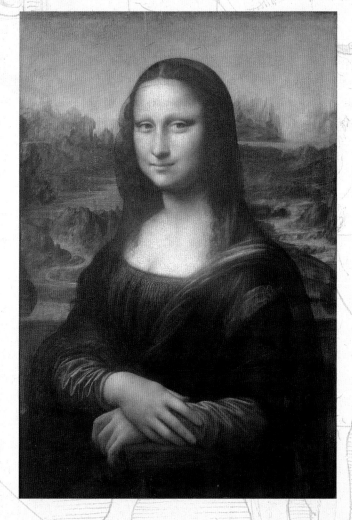

레오나르도는 궁정화가?

레오나르도는 밀라노의 공작, 프랑스의 왕, 만토바의 후작부인과 교황의 사생아인 케사레 보르지아 등 강력한 군주 밑에서 거의 평생동안 작품활동을 하였다. 군주들을 위해 레오나르도는 궁정화가들이 흔히 의뢰받는 작품들, 즉 초상화, 문장, 대연회와 극장의 행사를 위한 무대배경 등을 제작하였다. 1482년에 레오나르도는 무어인 루도비코(위 초상화)를 위해 밀라노로 갔다. 30세의 레오나르도는 자신을 발명가, 시민과 군대의 기술자, '평화시에는' 위대한 화가라고 열거한 편지를 공작에게 건넸다. 무어인 루도비코는 레오나르도와 동시대인이었고 '근대' 국가의 야심찬 군주였으나, 생활양식은 여전히 고딕 궁정의 기호와 화려함에 젖어 있어 자신에 대한 찬미가 중심 주제가 되기를 원하였다. 레오나르도는 60세가 넘었을 때 프랑스에 초청되었다. 그가 앙부아즈에 도착함으로써 프랑스 문화는 전환점을 맞이했다. 프랑수아 1세(아래 초상화)는 그에게 이탈리아 르네상스의 모델을 따를 것을 종용하였다. 프랑스 궁정에서 노년의 레오나르도는 원로이자 예언자로 존경받았다. 왕이 죽어가는 이 천재화가를 마지막으로 껴안았다는 일화는 전설로 남아 있다.

레오나르도 다 빈치

1494-1497

〈최후의 만찬〉

무어인 로도비코가 주문한 이 그림은 밀라노의 산타 마리아 델레 그라치에 수도원의 식당에 그려져 있다. 당시 밀라노에서 12년 동안 지냈던 레오나르도는 전통적인 프레스코 기법을 사용하지 않았다. 대신 그는 미묘한 효과를 내기 위해 이중으로 밑칠을 하여 안료가 벽에 부착되게 하였다. 게다가 그는 전통적인 구성방식을 근본적으로 변형시켰다. 이전의 모든 최후의 만찬 그림에서는 탁자 앞에 앉아 있는 그리스도와 사도들 뒤로 벽이 있고 유다는 대체적으로 반대쪽에 앉아 있다. 이 작품에서 레오나르도는 모든 인물을 한 평면에 위치시키고 세 명씩 무리지어 구분되도록 하였으며, 배경은 원근법을 이용해 인물들 뒤로 깊이 물러나도록 하였다. 또한 실물보다 크게 그려진 인물의 얼굴모습과 동작도 혁신적이다. 레오나르도는 복음서에서 가장 극적인 순간, 즉 그리스도가 사도들 중 한 명이 자신을 배반할 것이라고 선언하는 순간을 선택하였다. 구성의 역동적인 중심이 되는 그리스도의 선언을 들은 사람들의 얼굴에 분노, 체념, 고통, 충격, 당황, 공포 등의 모든 종류의 감정이 표출된다. 사도들 각자가 독특한 반응을 보이는데, 레오나르도가 말했듯 '영혼의 감정들'을 드러내고 있다. 이는 개인의 심리를 강조한 것이다.

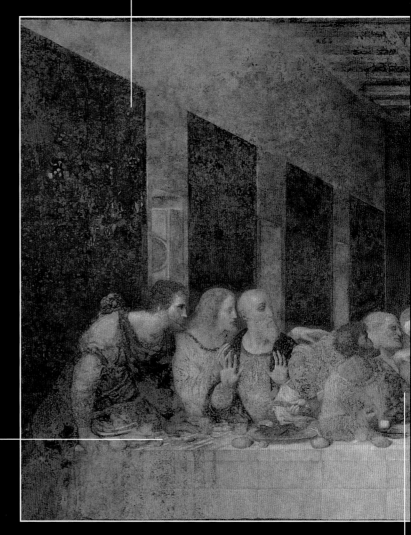

〈최후의 만찬〉은 최근에 복원되었고 원근법에 의해 벽을 따라 뒤로 물러나는 규칙적인 직사각형이 보다 뚜렷하게 보이게 되었다. 지금도 그림 속의 벽에 걸려 있는 플랑드르 태피스트리를 알아볼 수 있다.

음식이 차려진 식탁 위에 놓인 식탁보의 레이스세공, 백랍접시, 유리잔, 물 주전자와 포도주 주전자, 그리고 최후의 만찬의 주 요리인 주황색 소스를 얹은 오리가 담긴 쟁반을 분명히 알아볼 수 있다. 이처럼 사실적으로 꼼꼼하게 묘사된 세부들이 정물화 탄생을

배반자 유다는 혼자서 탁자에 팔을 올리고 팔꿈치에 기댄 채 몸을

상자모양으로 장식된 천장으로 인해 빛이
들어오는 방향을 알 수 있고 뒤로 물러나는
원근법의 움직임이 확연해진다. 이러한 원근법의
효과로 그림 전체가 조화를 이룬다. 이
천장형식은 브라만테가 산타 마리아 델레
그라치에 교회에 사용한 건축설계를 연상시킨다.

도마는 집게손가락을 세워 위를 가리키고 있는데, 이는 의심을 나타내는
동작이다. 도마는 부활한 그리스도의 상처에 자신의 손을 넣어 보고
싶어했으므로 이 동작으로 그를 쉽게 알아볼 수 있다. 그러나
레오나르도는 여러 작품에서 이러한 동작을 완전히 다른 맥락에서
사용하기도 하였다. 라파엘로 또한 〈아테네 학파〉의 중앙에 집게손가락을
들고 있는 레오나르도를 그려 넣었다.

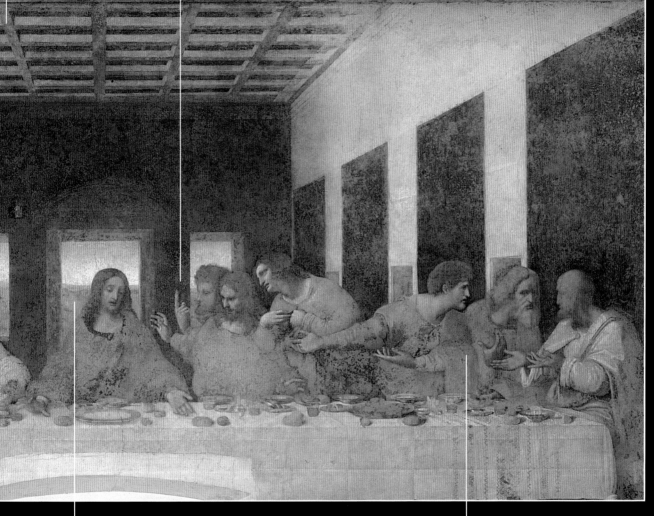

배경의 세 개의 커다란 창을 통해 늦은 오후의
따뜻하고 시적이며 선명한 빛이 들어오고 있다.
멀리 롬바르드 지방의 풍경이 보이고 야외의 빛이
창문으로 들어와 관람자의 왼쪽 벽에 비치는 식당
안의 빛을 연결시킨다. 그림의 오른쪽은 빛을
충분히 받고 있는 반면, 왼편은 어둡다.

레오나르도는 의사소통을 하기 위해 새로운 수단을
사용하였다. 그것은 예술적 관례를 따른 것이 아니고 지극히
감정적인 인간의 상황에 바탕을 둔 것이다. 레오나르도는
회화를 '조용한 시'라고 말한 바 있는데, 회화의 한계를
인식한 그는 새롭고 독특하며 약간은 불경스럽기도 한
방법을 주저 없이 채택하였다. 예를 들면 그는 실제로 살아
있는 모델을 묘사하기 위해 거리에서 일반인들에게 멈춰
서도록 요구한다든가, 웅변가와 설교자가 말을 강조하기
위해 하는 몸짓을 관찰하였으며, 농아들의 수화를 면밀히

네덜란드

1450-1516년경

히에로니무스 보스

바다에서 표류하는 '바보들의 배'

서양 미술사 전체에서 가장 수수께끼 같은 화가 보스의 본명은 예로엔 안토니스준 반 아켄이었다. 그러나 그는 작품에 '제르토겐보스'라는 고향 이름으로 서명을 남겼다. 보스는 충격적이거나 특별한 사건을 겪지 않고 평화로운 삶을 살았다. 그가 조용한 삶의 단조로움을 깬 적은 이탈리아 북부로 긴 여행을 했던 때뿐이며, 거의 대부분 제르토겐보스에서 지냈다. 민속적인 요소와 인문주의적 요소, 연금술, 과학, 종교적인 믿음, 다른 화가들과의 접촉이 모두 보스의 그림에 문화적 배경이 되었다. 그는 《마녀들의 망치》, 수사 루이스 브렉의 설교집인 《톤달로의 환상》, 《죽음의 기술》, 세바스찬 브란트의 《바보들의 배》, 야코포 다 바라지네의 《황금전설》과 같은 문학 작품에서 소재를 취해 자유롭게 그렸다. 그의 작품에서 광범위한 암시는 정적이지만 본질적으로는 중세적인 이질적인 문화적 배경에서 기인한 것이다. 보스는 이러한 배경을 독특한 방식으로 사용했기 때문에 화가로서 그의 위치를 규정짓기는 불가능하다. 전통적인 도상을 지닌 작품과 종교적 주제를 신성 모독적이고 악마적으로 다룬 작품을 번갈아 제작했기 때문에, 그가 이교적인 종파에 동조하였을 것이라는 추정이 숱하게 제기되어 왔다. 이처럼 보스의 독특한 미술은 여러 영향들이 혼합되어 출현한 것이며, 역사적 배경과 긴밀하게 연결되어 있더라도, 영원한 도덕적 가치들을 표현한다. 그가 즐겨 사용한 형식은 세폭제단화이다. 그는 이 형식으로 시공을 초월한 이야기를 전개시켜 나갔고, 바깥쪽의 덮개 패널에 배경이 되는 사건과 교훈적인 해설도 덧붙였다.

히에로니무스 보스
〈유혹받는 성 안토니오〉
1505-06
국립고대미술박물관, 리스본

이 세폭제단화는 보스의 성숙기의 걸작이다. 중앙 패널은 악마의 미사의식을 목격하게 된 성인을 보여준다. 왼편 패널에서는 두꺼비로 변장한 악마가 성 안토니오를 실어다가 떨어뜨리고 있다. 오른편 패널에는 그 은둔자가 성경에 몰두하려 하지만, 악령과 연금술의 요소들과 마녀가 그 주위에 가득히 있다.

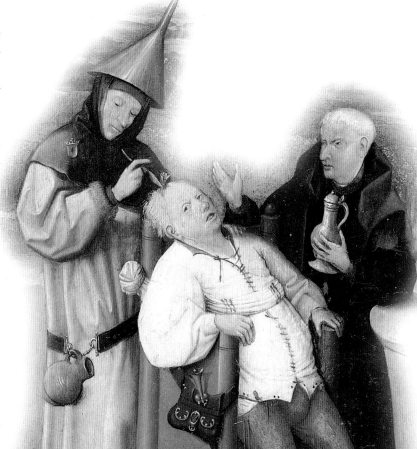

히에로니무스 보스
〈광기의 치료〉, 1475-80
프라도 미술관, 마드리드

'머리 속에 돌이 들었다'라는 말은 정신착란을 빗댄 속담이다.

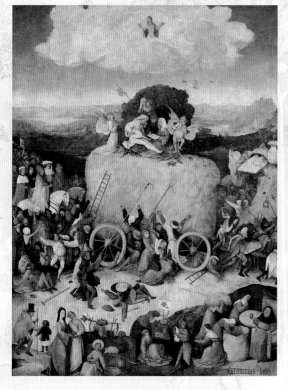

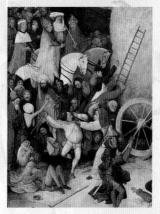

히에로니무스 보스
〈십자가를 진 그리스도〉, 1503-04
켄트 미술관

그리스도 주위에 무자비하게
묘사된 소란한 인물들이 밀집해
있다. 악은 상징물이 아니라 인간의
형상으로 등장하고 있다. 일그러진
얼굴, 매부리코, 움푹 들어간 눈,
이가 빠진 입이 어두운 배경
속에서 두드러진다. 배경의 어둠은
이 인물들이 쓰고 있는 두건의
화려한 색채로 완화된다. 빈 공간
없이 19명의 인물들이 중앙에
빽빽하게 밀집해 있어 관람자의
시선은 십자가를 따라 그리스도의
평온한 얼굴에 이르게 된다. 보스의
인물 표정의 묘사는 레오나르도에
버금갈 정도로 뛰어나다.

히에로니무스 보스
〈건초마차〉, 세폭제단화의 중앙 패
널, 1500-02
프라도 미술관, 마드리드

플랑드르의 속담에, "세상은
건초로 이루어진 산이라서, 모든
사람은 그들이 잡을 수 있는
만큼만 갖는다"라는 말이 있다. 이
그림은 세속적 쾌락과 광기로
타락하여 영원한 저주를 향해
맹렬히 나아가는 인류를 그리고
있다. 반인반수의 괴물들이 인간의

탐욕을 상징하는 건초 더미를
지옥을 향해 천천히 끌고 가고
있다. 무리 가운데는 교황이나
황제와 같은 높은 지위의
인물들도 끼어 있다. 아래의
난장판과 분리된 수레
꼭대기에서는 또 다른 사람들이
육욕의 죄를 저지르고 있다. 농부
한 쌍은 덤불 속에서 입맞춤을
하고 있고, 다른 이들은 허영을
상징하는 트럼펫 모양의 코와
공작새 꼬리를 한 악마의 반주에
맞춰 음탕한 노래를 부르고 있다.

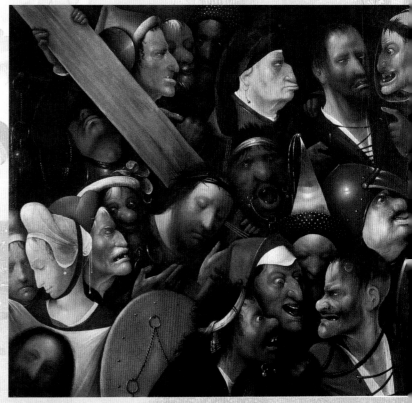

히에로니무스 보스

1503-1504

〈세속적 쾌락의 정원〉

이것은 보스의 작품 중 가장 불가사의하고 많은 것들을 환기시키며, 서양 미술 전체에서 가장 많이 연구되고 다양하게 해석되는 작품이다. 이 그림은 마드리드의 프라도 미술관에 소장되어 있다. 프라도 미술관은 보스의 패널화를 가장 많이 소장하고 있다. 이 작품의 주제나 후원자에 관한 확실한 자료나 문서가 없기 때문에, 비밀주의나 연금술 및 문학 구절과의 연관성, 화가와 이교적인 천년왕국운동의 관련성 등 수많은 이론이 제기되어 왔다. 이 세폭제단화의 제목이 되기도 하는 중앙 패널에는 독특한 도상들이 나타나며, 측면의 두 패널에는 매력적이고 독창적인 장면들이 묘사되어 있다. 따라서 세 편의 패널화로 이루어진 이 작품은 거의 길이가 4m이고 높이가 2.2m에 달하며, 순서대로 읽어야 한다. 출발점은 이브가 창조된 지상낙원의 정원이다. 그러나 같은 시간과 장소에서 태어난 기괴한 생물들도 인간과 함께 중앙 패널의 환영적인 행복을 같이 누리고 있다. 인간과 이 생물들은 오른편의 무시무시한 지옥 장면에서 다시 등장한다. 신의 율법에 귀 기울이지 않고 구제될 수 없는 죄악에 빠진 이들은 보복의 규율에 따라 끔찍한 방법으로 징벌을 받고 있다. 특이하게도 보스는 루트, 하프, 허디거디 같은 악기들을 악마의 고문 도구로 묘사했다.

보스는 매혹적인 정원으로 알고 있는 천국에 대한 성경의 이미지를 아주 새로운 모습으로 표현한다. 풍성한 과실나무가 있는 전통적인 에덴과 달리, 이 작품에는 파스텔톤의 색채로 된 이상하게 생긴 바위 봉우리가 있다.

왼쪽 패널의 도상은 에덴을 그린 이전의 보스의 그림들과 상당히 다르다. 이 작품에서 창조, 원죄, 추방의 관례적인 장면 대신 이브의 창조만을 표현하였다. 이 장면의 선택이 제단화를 지배하고 있는 육욕이라는 도덕적 주제를 이해하는 열쇠가 된다.

왼쪽 패널과 중앙 패널에서는 비슷한 자연 배경에 의해 이야기가 하나로 이어진다. 육욕은 여성의 창조에서 기인한 것이라는 논리적인 결론에 이른다.

매혹적인 정원의 중앙에 있는 완전하게 둥근 연못은 젊음의 샘이며, 상상의 동물을 탄 누드 인물에 둘러싸여 있다.

이 제단화에는 동물들이 가득한데, 일부는 천국과 지옥 모두에 등장한다. 코끼리, 기린처럼 이국적인 세계를 환기시키는 짐승들이 상징적 의미를 지닌 평범한 동물들과 함께 그려져 있다. 당시의 다른 그림에서도 나타나곤 했던 동물들과 화가의 상상력이 낳은 진귀하고 환상적인 동물, 괴물같은 혼종들은 옛 동물우화집과 대조시키려는 작가의 의도대로 모두 뒤섞여 있다. 보스의 세계에서 결국 악은 존재의 모든 측면에 숨어 있다는 것이다.

지옥의 어두운 배경은 다른 두 패널의 맑은 하늘과 분명하게 대조된다. 그러나 지옥은 소멸하지 않는 불의 무시무시한 작열로 희미한 빛을 어슴푸레 받고 있다.

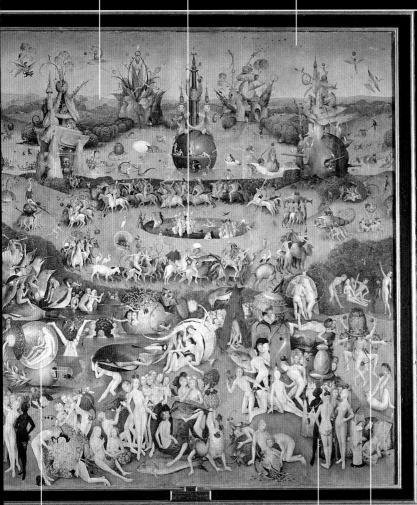
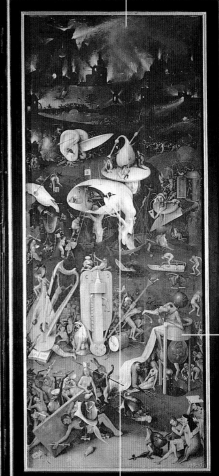

육욕의 죄는 투명한 이국적인 식물에서 자라난 투명하고 커다란 방울에 갇힌 연인들에 의해 저질러지고 있다. 유리 구체라는 모티브는 연금술사의 도구들과 플랑드르의 속담, "행복은 유리와 같아서 빨리 부서진다"를 연상시킨다.

보스의 등장인물에는 흑인 남성과 여성이 종종 등장한다. 연금술에서 검은색은 물질의 본래 상태를 나타낸다. 어떤 학자들은 오른편의 털이 많이 난 여인을 수녀를 풍자하는 이미지라고 해석한다.

그림 전체에 등장하는 다양한 딸기류는 세속적인 것들에 대한 탐욕을 상징하며, 육욕의 또 다른 상징이다.

사탄은 탐욕스러운 식욕을 상징하는 냄비를 머리에 쓰고 있는 새 머리의 악의 존재다. 그는 저주받은 자들을 집어삼킨 다음 이들을 구덩이에 배설한다. 탐욕스런 인간은 그 구멍에 금화를 토해내도록 선고받은 반면, 다른 죄인은 폭식에 대한 징벌인 구토를 하고 있다. 벌거벗은 한 여인이 사탄의 옥좌의 발치에 가만히 누워 있다. 그녀의 가슴 위에는 두꺼비가 있다. 그녀는 악마 뒤의 거울에 비친 자신의 모습을 보도록 선고받았는데, 이는 허영에 대한 징벌이다.

보스는 지옥의 중앙에 뿌리(팔)가 두 척의 배에 고정된 나무(남자)의 모습을 한 자화상을 그렸다. 속이 텅 빈 그의 몸 안에는 악마가 '잠깐 쉬기 위해' 자주 들리는 지옥의 선술집이 있다. 그는 악과 육욕의 상징인 백파이프가 달린 회전대를 머리에 쓰고 있다. 왼편에는 화살에 찔리고 긴 칼에 잘린 거대한 두 개의 귀가 있다. 신빙성 있는 해석에 따르면 이 기묘한 지옥의 물건은 신약의 말씀에 "귀 있는 자는 들을지어다"라는 귀가 어두운 인간들을 상징한다.

베네토

1478-1510년경

조르조네

자연스런 빛에 대한 놀라운 발견

조르조네는 전설적이고 모험적인 인물이 아니라 성문화된 언어와 난해한 상징 및 자연의 찬미를 선호하는 환경에서 작업한 지적인 예술가였다. 그는 조반니 벨리니의 제자였고 후에 레오나르도와 뒤러 등 베네치아를 거쳐간 '외부 화가들'의 새로운 개념을 빠르게 흡수하였다. 그의 모든 작품에 나타나는 공통적인 특징은 모든 것을 감싸는 따뜻하고 자연스런 대기이다. 이 때문에 인물과 풍경의 윤곽선이 흐릿하고 뚜렷하지 않아, 색채와 빛의 단계적인 변화가 두드러지는 효과가 생긴다. 조르조네의 활동시기는 16세기의 첫 12년 동안으로 끝난다. 페스트로 인해 갑작스럽게 세상을 떠났기 때문이다. 그의 개인적인 전환점이 된 것은 자연스런 빛을 흠뻑 받은 시골의 넓은 전망을 그린, 카스텔프랑코 베네토에 있는 제단화(1504)였다. 조르조네가 운영하던 공방은 매우 번성했다. 1508년에 그의 견습생이었던 티치아노와 함께 베네치아의 대운하를 따라 서있는 테데스키 협회의 외장을 프레스코화로 장식하였으나 현재는 일부만 남아 있다. 그가 소장가들을 위해 그린 그림은 웅장한 풍경을 배경으로 한 초상화와 종교화, 신화화, '인생의 세 단계'를 다룬 알레고리화, 음악 연주회 장면, 여인의 반신상 등 해박한 신화적, 문학적 주제를 망라한다. 또한 조르조네의 서정적 그림들은 많은 혁신적인 도상을 처음으로 선보이기도 했다. 그가 사망하자 가장 뛰어난 그의 두 제자, 티치아노와 세바스티아노 델 피옴보가 남은 몇몇 작품을 완성했다.

조르조네
〈세 철학자〉, 1505년경
미술사박물관, 빈

나이, 외모, 의상이 서로 다른 세 인물이 숲가에 멈추어 서 있다. 가장 신빙성 있는 해석에 따르면, 이들은 베들레헴으로 가는 길을 찾는 세 동방박사를 나타낸다. 가장 젊은 사람은 마치 계시를 기대하는 것처럼 시골을 뚫어지게 쳐다보고 있고, 다른 두 명은 뭔가를 논의하고 있다. 따라서 세 동방박사는 인생의 세 단계 또는 삶의 다양한 단계에 처한 인간의 내적인 '여행' 등으로 풀이된다.

조르조네
〈잠자는 비너스〉, 1510
드레스덴 미술관

이 그림은 조르조네가 사망하였을 때 미완성으로 남겨져 티치아노가 완성했을 것으로 보인다.

조르조네
〈성 리베랄레, 성 프란체스코와
함께 있는 성모 마리아와
아기예수〉, 1504
카스텔프랑코 베네토 대성당

이 작은 제단화는 지금도
조르조네의 고향인 카스텔프랑코
베네토의 대성당에 있다. 사크라
콘베르사치오네(신성한 대화)라는
주제의 발달과정 중 중요한 단계를
보여 주는 그림이다. 고요하게
생각에 잠긴 아름다운 성모
마리아는 옥좌의 다마스크 천과

가을의 아름다운 석양 사이에 걸려
있는 듯이 보인다. 연속된 색조의
흐름 속에서, 색채는 금색에서
붉은색으로 그리고 녹색으로
나른한 계절의 흐린 파란색으로
변화된다. 그림 전체에 퍼져 있는
시골의 부드러운 빛은, 배경에
솟은 탑의 노랗게 물든 돌을 타고
천천히 아래로 움직여 계단 판벽의
벨벳 천과 성 프란체스코의 결
거친 수사복의 두꺼운 주름으로
스며든다. 또한 은색과 검은색이
섞인 성 리베랄레의 번쩍이는
갑옷에도 빛이 미묘하게 반짝인다.

조르조네
〈폭풍우〉, 1506년경
아카데미아 미술관, 베네치아

자연의 마술에 보내는 열렬한
찬사인 이 작품에 제기된 해석과
가설은 유난히 많다. 그 중에서도
가장 널리 인정받는 것은 당시의
다른 여러 작품과 비교해서 추정한
이론이다. 이 해석에 따르면
작품에 등장하는 두 인물은
천국에서 추방된 아담과 이브라고
한다. 따라서 하늘을 가르는
번개의 섬광은 대천사의 불타는
검을 상징한다. 이 작품에 대한
해석이 어떻든 간에, 조르조네는
아마도 처음으로 자연의 영광과
경이로움에 주된 역할을 부여한
화가였을 것이다.

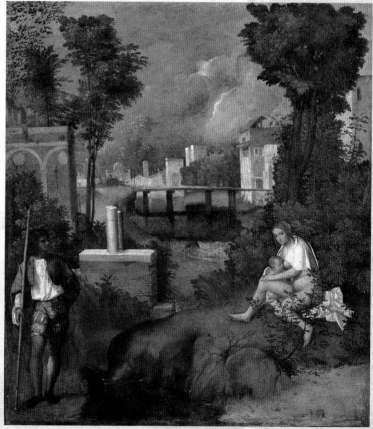

뉘른베르크

1471 – 1528

알브레히트 뒤러

"그러나 나는 미(美)가 무엇인지 모른다."

뒤러는 한없이 매력적인 인물이었고 시대를 선도하는 인물이었다. 그는 군주, 예술가, 사상가와 교제하였고 당대의 논의의 중심에 항상 있었다. 19세의 나이에 뉘른베르크에서 도제훈련을 마친 그는 더 배우기 위해 바젤, 스트라스부르, 빈, 베네치아 등을 여행하였는데, 이를 통해 조형미술에 대한 유럽적인 시각을 갖게 되었다. 다른 화가들이 여전히 전문화된 장인으로밖에 여겨지지 않던 때에, 카리스마와 날카로운 자의식을 타고난 뒤러는 신념이 있는 지성인이었다. 그는 예술적 역량이 절정에 달했던 때인 1505년에서 1507년까지 이탈리아에서 지내면서 광휘의 극치에 이른 이탈리아 르네상스를 접하였다. 유럽 회화 전체에서 가장 흥미진진한 몇몇 작품이 이러한 교류에서 나왔으며, 탁월한 데생 솜씨가 특징인 이 시기의 뒤러 작품은 미술사에 영원히 남게 되었다. 이상적이면서 자연스러운 미를 창조하고 싶어하는 그의 욕구는 점점 강해졌다. 1521년에 안트웨르펜과 네덜란드를 여행하던 중 뒤러는 퀜틴 메치스와 루카스 반 레이덴을 만났다. 독일을 휩쓸었던 분쟁 중에 말년을 보내게 된 그는 어렵지만 미술과 중용을 통해 평정을 찾고자 애썼다. 뒤러는 경이로운 창조력을 지녔으며 다양한 주제, 형식, 기법을 받아들인 진정으로 다재다능한 예술가였다.

알브레히트 뒤러
〈시스킨의 성모 마리아〉, 1506
국립미술관, 베를린

성모 마리아는 뒤러가 선호했던 주제로 그의 그림과 드로잉, 동판화에서 계속해서 등장한다. 이 매력적인 작품은 벨리니와 로토의 영향을 받았다는 것을 보여주는데, 그가 베네치아로 두 번째 여행했던 시기의 작품임을 쉽게 알 수 있다.

(왼쪽, 105쪽 아래)
알브레히트 뒤러
〈성 조지와 성 유스타스〉
파움가르트너 제단화의 측면 패널
1502–04
알테 피나코텍, 뮌헨

세폭제단화는 큰 규모로 제작된 뒤러의 첫 작품 중 하나로, 중앙 패널은 그리스도의 탄생을 묘사한다. 측면 패널에 있는 갑옷차림의 위풍당당한 성인들은 각기 상징적 지물을 지니고 있어 누구인지 쉽게 알 수 있다. 패배한 용은 성 조지를 나타내며 사슴의 머리가 그려진 깃발은 성 유스타스를 나타낸다. 이들의 얼굴은 분명히 이 작품을 주문한 파움가르트너 형제의 초상일 것이다.

알브레히트 뒤러
〈네 명의 사도〉, 1526
알테 피나코텍, 뮌헨

뒤러는 이 패널화를 뉘른베르크 시에 기부하였다. 말년에 그는 중요한 역사적 사건과 자신이 목격한 심리적, 사회적, 종교적 변화를 해석하고자 하였다. 무언가 안 좋은 일이 일어날지도 모른다는 것을 육감으로 알고 있었던 그는 미술의 한계, 그리고 인문주의의 유토피아와 현실 사이의 현저한 차이를 깨닫게 되었다. 말년의 작품을 통해 뒤러는 영속적인 감동을 주려는 열망, 그리고 그의 생애를 바쳐온 이상이 실패하고 말았다는 확신을 보여 준다. 조반니 벨리니와 레오나르도와 친분을 쌓은 후, 뒤러는 자신과 미켈란젤로의 관점이 같다는 것을 알았다. 두 사람은 나이도 거의 비슷했다. 이들은 종교개혁 시기의 유럽에 대해 가장 신랄하게 비판하고 격분하며 환멸을 느꼈던 사람이었다.

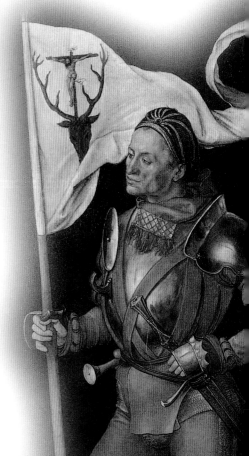

알브레히트 뒤러

1511

〈성 삼위에 대한 경배〉

이 제단화는 현재 빈의 미술사 박물관이 소장하고 있다. 나이 든 장인들을 도와주던 '열 두 형제의 집'이라는 기관의 예배당을 위해 뉘른베르크 출신의 부유한 상인 마테우스 란다우어가 주문한 작품이다. 이 의뢰에는 뒤러가 디자인하고 뉘른베르크의 조각가가 조각한, 장식이 풍부한 도금 목재 액자도 포함되었다. 그러나 1585년 합스부르크의 황제 루돌프 2세가 이 그림을 왕실 소장품으로 가져갈 때, 액자는 뉘른베르크에 그대로 남겨 두었다. 액자 윗부분에 조각된 최후의 심판과 패널에 빽빽하게 그려진 성인들은 성 아우구스티누스의 《신국》에 바탕을 둔, 하나로 통합된 도상 체계의 일부분이다. 성 삼위 주변에 성인들을 특이하게 반원형으로 배열함으로서 뒤러는 가장 숭고한 이탈리아 작품들과 겨루면서 독일 미술사에서 전례 없는 절정에 도달하고 있으며 특히 화려한 색채 사용이 매우 돋보인다. 광활하게 펼쳐진 배경과 장중한 고전적 구성과 더불어 뒤러는 꼼꼼하고 세밀하게 등장인물의 의상을 그렸는데 이는 전형적인 북유럽의 특징이라고 할 수 있다. 그리하여 그는 대담하게 북유럽 양식과 이탈리아 양식을 결합시키고 있다.

그리스도의 수난의 도구를 들고 있는 천사들은 생생하고 화려한 색채를 발산하고 있다. 강렬하고 밝은 색채는 뒤러와 동시대인인 마티스 그뤼네발트의 작품을 연상시킨다.

성인들은 두 개의 반원을 이루면서 하늘의 성 삼위를 둘러싸고 있는데 이러한 구성은 바티칸의 라파엘로의 방에 있는 라파엘로의 프레스코화, 〈논쟁〉(1508)의 구성과 비슷하다. 성녀들은 종려나뭇잎을 들고 있는데, 이는 순교의 상징이면서 그리스도의 예루살렘 입성을 찬미하기 위해 가져온 종려나무를 시각적으로 연상시킨다.

뒤러는 십계명을 들고 있는 모세, 하프를 들고 있는 다윗, 왕족의 상징인 담비털을 단 가운을 걸친 솔로몬 등 구약의 인물과 당대의 의상을 입고 있기도 한 수많은 성인을 그렸다. 이렇게 훌륭한 초상화가 모여 있는 이 작품은 독특한 개개인이 서술적 구조 안에서 강렬하게 어울리게 그려졌기 때문에 '셰익스피어적'이라고 표현할 수 있다.

맨 왼편에 이 그림의 주문자인 마테우스 란다우어의 초상이 보인다. 그는 겸손하게 무릎 꿇고 헌신적으로 기도하고 있다. 그의 수수한 어두운 외투는 진한 붉은색 주교복을 입은 성 히에로니무스와 금색옷을 입은 대(大) 그레고리 교황의 눈부신 망토와 매우 대조적이다.

뒤러의 자화상은 하단부 오른편에 자신의 서명과 라틴어로 연도를 써 넣은 커다란 기념비와 함께 보인다. 뒤러는 매우 잘생긴 남자였고 자신의 외모에 자부심을 갖고 있었다.

한없이 넓은 고요한 강물이 있는 풍경은 뒤러가 베네치아 여행 때 칭송했던 가르다 호수일지도 모른다.

피렌체와 로마

1475 – 1564

미켈란젤로 부오나로티

"나는 좋은 곳에 있지도 않고, 화가도 아니다"

미켈란젤로는 시스틴 예배당의 천장에 프레스코화를 그릴 때 자신이 지은 소네트에 이런 구절을 썼다. 세계에서 가장 위대한 걸작품을 창조하는 동안, 35세의 미켈란젤로는 쉽게 고통을 느꼈으며 "나는 좋은 곳에 있지도 않고, 화가도 아니다"라고 말하면서 화가임을 부인하였다. 또한 같은 소네트에서 그는 자신의 작품을 '죽은 그림'이라고 폄하하였다. 그가 르네상스의 엄격한 양심이자 르네상스의 쇠퇴를 지켜본 유력한 목격자 역할을 할 수 있었던 것은 이러한 정신 덕분이다.

미켈란젤로는 조각가로서뿐만 아니라, 탁월한 건축가이자 화가로서 16세기 유럽 전체를 지배했고 압도했다. 그는 메디치가 치하의 피렌체에 있었던 기를란다요의 공방에서 도제훈련을 받았는데 이곳에서 조각이 아닌 그림을 공부하였다. 젊은 나이에 로렌초 일 마니피코의 인문주의자 모임에 들어간 그는 곧 위대한 대리석상을 만들기 시작했다. 1500년이 되기 전에 그는 이미 로마의 산 피에트로 교회에 있는 〈피에타〉와 피렌체에 있는 〈다윗〉 같은 걸작품을 조각하였다. 1510년경까지 미켈란젤로는 피렌체에서 그림에 몰두하였고, 피렌체의 베키오 궁을 장식할 프레스코화를 놓고 레오나르도와 경쟁하였으나 이 프레스코화는 지금은 소실되었다. 이 시기에 그는 유일하게 목재에 그린 그림 〈성가족(도니 톤도)〉을 제작하였다. 이후, 그는 교황 율리우스 2세의 주문을 받고 로마로 가서 시스틴 예배당의 천장을 장식하는 길고 고통스러운 작업을 시작하였다. 이 작품은 인간의 극적인 역사와 천지창조의 아름다움에 대한 장엄한 찬미라고 할 수 있다.

1508년에서 1512년까지 거의 쉬지 않고 작업한 후, 심신이 피로해진 미켈란젤로는 20년 동안 그림을 사실상 그만 두고 조각과 건축에만 전념하였다. 피렌체에 있는 산 로렌초 교회의 새 성구실이 이 시기의 작품이다. 그는 시스티나 예배당에 〈최후의 심판〉을 그리기 위해 1530년대에 다시 붓을 잡았으며, 이 그림도 오랫동안 고생하며 제작하였다. 이후 그는 바티칸에 있는 파울린 예배당을 위해 〈성 베드로의 십자가 처형〉과 〈성 바울의 개종〉을 제작하였다. 말년에 그는 마지막으로 한 쌍의 〈피에타〉를 제작했다. 이 조각은 대리석으로 된 두 편의 죽음에 대한 명상이라 할 수 있으며, 지금은 피렌체의 오페라 미술관과 밀라노의 스포르제스코 성에서 각각 소장하고 있다.

미켈란젤로
〈성가족(도니 톤도)〉, 1504년경
우피치 미술관, 피렌체

레오나르도가 사용한 명암법과 스푸마토와는 달리, 미켈란젤로의 그림은 과장되게 밝고 희미하게 빛나는 색채를 지닌다. 각각의 형태는 마치 빛나는 금속으로 덮여있는 것처럼 보인다.

미켈란젤로
〈최후의 심판〉, 1537-41
시스틴 예배당, 바티칸 시

창조적 자유를 최대한 발휘하고
정열적으로 작품에 몰입했던
미켈란젤로는 미술사에서 가장
감동적이면서도 논쟁의 대상이
되는 작품을 제작하였다.
미켈란젤로의 〈최후의 심판〉은
많은 점에서 이 예배당 천장에

그가 그린 천지창조 프레스코화와
대구를 이룬다. 선택받은 자와
저주받은 자를 구분하는 심판자
그리스도의 동작은 물과 육지를
가르는 성부의 동작과 매우
유사하다. 공간적, 시간적 깊이도
없이 맑고 동일한 하늘을 배경으로
서 있는 역동적인 모습의
그리스도는 4백 명이 넘는
인물들이 밀집한 장엄한 장면의
구심점이다. 거의 나체 상태의

군중들이 천국과 지옥 사이에 걸려
있다. 인물의 누드는 더 이상
영웅적인 모습이 아니라 트럼펫의
소리에 동요하고, 기절하며, 귀가
멍멍해지는 겁먹은 사람들의
그림자에 불과하다. 〈최후의
심판〉은 정신과 육체 모두를
압도한다. 미켈란젤로가 천장에
있는 누드 인물을 통해 찬미하였던
인간상은 이제는 무너졌다. 환영의
시대는 끝난 것이다.

미켈란젤로 부오나로티

1508 – 1512

시스티나 예배당의 천장

교황 식스투스 4세가 건립한 시스틴 예배당은 새로운 교황의 선출 등 가톨릭 교회의 가장 신성한 의식을 주관하는 직사각형 건물로 바티칸에 있다. 예배당을 지을 때 보티첼리, 페루지노, 기를란다요를 포함한 여러 화가들이 건물 벽에 프레스코화를 그렸다. 당시 천장은 별이 반짝이는 밤하늘로 그려졌다. 1508년에 율리우스 2세는 미켈란젤로에게 1,000 평방미터가 넘는 천장을 고상한 프레스코 연작으로 장식하는 작업을 맡도록 하였다. 마음속으로 자신은 화가가 아니고 조각가라고 여겼음에도, 미켈란젤로는 그에게 명성은 가져다주지만 건강을 해칠 작품을 그리기 시작했다. 그는 4년 반 동안 발판위에서 누운 채로 작업하였으며, 이로 인해 척추가 휘고 관절염, 근육경련을 얻었으며 얼굴에 떨어지는 안료로 눈병도 생겼다. 그는 이 작품을 1512년 10월 11에 완성하였다. 창문의 루네트에 그린 그리스도의 선조들로 시작하여, 천정의 네 구석에 각각 구약의 네 가지 대사건을 그렸다. 미켈란젤로는 환영을 불러일으키는 건축 구조를 이용하여 기념비적인 구성을 창조하였다. 복잡하면서도 통일성 있는 이 작품은 예언자, 무녀들, 창세기의 몇몇 장면들로 끝이 난다. 그러나 미켈란젤로는 전체적인 구성도 소홀히 하지 않았는데, 이것이 시스티나 예배당 천장의 가장 압도적인 측면이다. 강하고 밝게 빛나는 색채가 작품의 각 부분을 결합하는 요소이다. 최근에 이루어진 복원 작업으로 작품은 원래의 밝은 빛을 되찾았다.

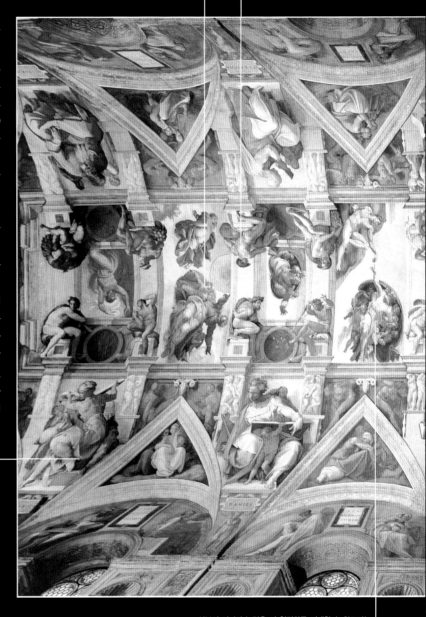

궁륭의 중앙에 있는 9개의 장면은 창세기에 실린 천지창조부터 대홍수까지의 일화들을 이야기한다. 이 장면들은 크고 작은 직사각형의 면 안에 있다. 건장하고 강건한 나체의 인물들은 보다 작은 직사각형의 구석에서 자세를 취하고 있다.

'이그누디' 들은 이 천정화의 전체적인 도상을 침범하는 불경스러운 요소 같아 보인다. 그러나 실제로는 그 반대로, 이들은 인체의 아름다움을 통해 신과 닮은 인간의 창조를 기리는 정신을 전달해 준다.

천장의 가장자리 근처에 번갈아 등장하는 예언자와 무녀들은 메시아의 도래를 예언한다. 미켈란젤로는 거인처럼 큰 이 인물들의 자세, 외모, 동작을 다양하게 그렸다. 이들은 책이나 문서를 들고 한정된 공간에 자리잡고 있으나 전형적인 학자풍으로 그려진 것은 아니다.

성부의 의지와 능력은 이 천정화를 지배한다. 창조자는 천장의 부분들을 움직인다. 성부의 모든 동작은 그가 내리는 명령이며, 모든 순간은 힘의 폭발이다. 이 작품은 성부와 인류 최초의 인간 손가락 사이의 측정할 수 없을 만큼 작은 공간에서 우주의 섬광이 일어나면서 아담이 창조되는 장면에서 절정에 이른다.

프레스코 연작은 보통 집단적으로 기획하고
제작한다. 그러나 〈대홍수〉 장면을 그린 피렌체 화가
줄리아노 부기아르디니와 프란체스코 그라나치를
테스트해 본 후, 미켈란젤로는 육체적인 고통을
견디더라도 작품 전체를 혼자서 받침대 위에서
작업하기로 하였다.

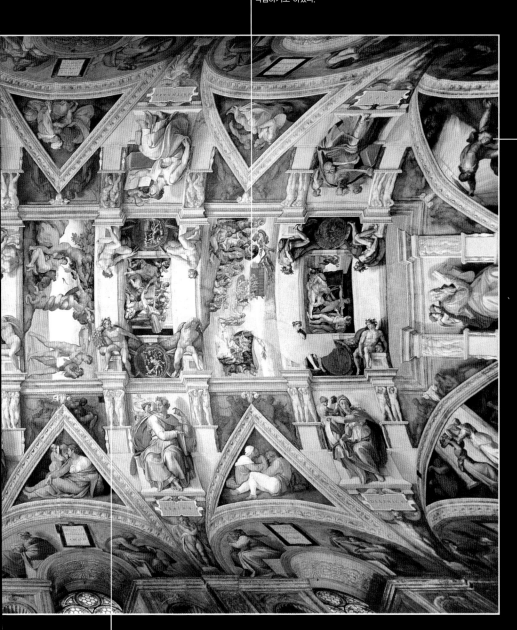

다윗과 골리앗, 유디트와
홀로페르네스, 아담의 징벌, 청동
뱀을 보여주는 장면이 궁륭
구석의 구획된 부분에 묘사되어
있다. 전체적인 주제는 선택받은
사람들을 위한 신의 개입과
침략자에 대한 징벌이다. 이
주제를 선택한 데는 미켈란젤로
시대의 사건, 특히 율리우스 2세의
군사적 실패와 관련이 있다.
정치적, 군사적 실패와 대규모의
작품제작은 교회의 재원을
고갈시켰다. 루터에게 매우 혹독한
비난을 받은 면죄부의 판매는
교황의 군대에게 임금을 지불하기
위해 도입된 것이었다. 이것이
신교 분리의 도화선이 되었다고
해도 과장이 아니다.

우리가 마음속으로 성경의 장면들을 '지울 수' 있다면,
건축물에 예언자, 무당, 나체의 인물들을 그려 넣은
미켈란젤로의 혁신적인 작품의 진가는 훨씬 명확하게
드러날 것이다. 공간은 규칙적으로 5쌍의 늑재로
구획되며, 우아하게 도금된 작은 기둥위에 서있는 작은

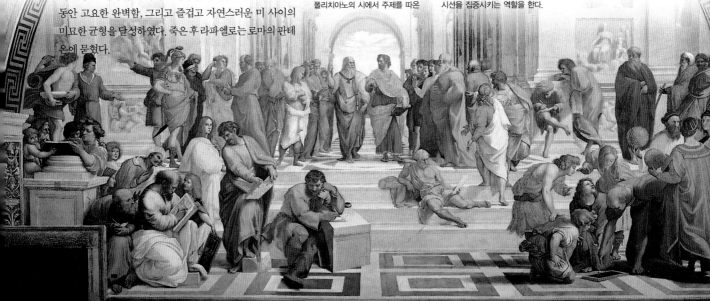

우르비노, 피렌체, 로마

1483-1520

라파엘로

신의 선물인 영원한 젊음

라파엘로는 몬테펠트로 가문의 영향 아래에 있던 우르비노에서 태어났다. 그는 훌륭한 화가이자 지성인이었던 조반니 산티의 아들이었다. 라파엘로는 젊은 시절부터 일찍이 국제적인 조형 교육을 받았는데, 감정, 빛, 인상학뿐만 아니라 공간표현의 문제까지 두루 연마하였다. 비범하고 조숙한 재능을 타고난 그는 우르비노와 마르케에서 도제생활을 마쳤다. 도제 기간 동안 피에트로 페루지노를 보조하기도 했다. 1504년에 21살이었던 그는 피렌체로 이주하여 레오나르도, 미켈란젤로와 가까이 있게 되었다. 이곳에서 그는 초상화와, 크기는 작지만 뛰어난 〈성모 마리아와 아기예수〉 몇 편을 포함해 수많은 작품을 제작하였다. 이러한 그림들에서 라파엘로는 조형에 대한 자신의 풍부한 교양을 단순하고 꾸밈 없이 자연스러운 양식과 결합시켰다. 1508년에 교황 율리우스 2세의 부름을 받아 로마로 간 그는 바티칸에서 훌륭한 프레스코 연작을 제작하기 시작했다. 이 연작을 그린 장소는 나중에 라파엘로의 방으로 알려지게 된다. 라파엘로의 그림양식은 해마다 빠르게 변화했다. 스탄자 델라 세냐투라(1508-11)에 모여 있는 투명한 그림에서, 스탄자 디 엘리오도로(1511-14)에 있는 작품들의 극적이고 뚜렷한 리듬을 가진 화풍으로 변화한 것이다. 그리고 스탄자 델 인첸디오 디 보르고(1514)와 로지아를 장식한 작품에서 그는 매너리즘의 기초를 닦았다. 그 후로 그는 계속해서 제단화, 초상화, 고전에서 영감을 얻은 작품을 제작하였다. 〈그리스도의 변용〉을 그리던 중 37세의 젊은 나이로 사망한 라파엘로는 짧은 생애 동안 고요한 완벽함, 그리고 즐겁고 자연스러운 미 사이의 미묘한 균형을 달성하였다. 죽은 후 라파엘로는 로마의 판테온에 묻혔다.

라파엘로
〈갈라테아〉, 1511
빌라 파르네지나, 로마

은행가인 아고스티노 키지가 주문한 이 작품은 라파엘로의 고대 미술과 문학에 대한 사랑을 보여 주는 수정 같이 순수한 장면이다. 피렌체의 시인 안젤로 폴리치아노의 시에서 주제를 따온

이 그림은, 못생긴 거인 폴리페모스가 아름다운 바다의 요정 갈라테아에게 사랑의 노래를 바치는 순간을 묘사한다. 이 작품에서 각 인물상은 서로 다른 인물상과 대응하며 하나의 움직임은 제각기 그와 상반되는 움직임과 대응하고 있다. 이 모든 움직임은 갈라테아의 모습으로 시선을 집중시키는 역할을 한다.

왼쪽에서 오른쪽으로 달리는 수레를 타고 있던 갈라테아는 못생긴 거인의 사랑노래를 듣자 얼굴을 돌리며 미소짓는다. 큐피드의 화살에서부터 갈라테아가 잡고 있는 고삐의 줄에 이르기까지, 그림 속의 모든 선이 화면 중앙에 있는 그녀의 아름다운 얼굴로 모인다.

율리우스 2세와 레오 10세

라파엘로는 로마에서 여러 해를 보냈으며, 그가 로마에 머물 당시 재임했던 두 교황의 초상화도 그렸다. 라파엘로에게 프레스코화 제작을 의뢰했던 율리우스 2세는 참을성이 없고 야심적이며 성급한 인물이었다. 그는 미켈란젤로에게 시스틴 예배당 천장화를, 브라만테에게 산 피에트로 교회의 설계를 의뢰하기도 했다. 한편 율리우스 2세를 승계한 레오 10세는 완전히 기질이 다른 교황이었다. 로렌초 일 마니피코의 아들이었던 그는 중용의 미덕을 지닌 예술 애호가였다. 라파엘로는 레오 10세 아래서 스탄자의 작업을 계속하였고 바티칸 궁의 로지에를 장식할 계획을 세웠으며 사도 행전을 묘사하는 태피스트리의 밑그림을 제작하였다.

(112쪽 아래)
라파엘로
〈아테네 학당〉, 1510
스탄자 델라 세냐투라
바티칸 박물관, 로마

플라톤과 아리스토텔레스가 고대 철학자들의 무리를 이끌며 이야기를 나누고 있다. 플라톤은 하늘을 가리키며 만물지식의 근원인 '이데아'를 이야기하고, 아리스토텔레스는 대지를 가리키며 변함없는 자연의 진리를 설파하는 듯하다. 맨 앞쪽에서 홀로 턱을 괴고 앉아 있는 헤라클레이토스는 만물의 끊임없는 변화에 대해 사색하고 있으며, 디오게네스는 계단에 비스듬히 걸터앉아 있다. 사람들에게 둘러싸여 흑판 위로 몸을 숙이고 있는 사람은 유클리드이며, 그 옆에 지구와 천구를 들고 있는 사람은 각각 프톨레마이오스와 조로아스터이다. 라파엘로는 동시대 화가들을 모델로 고대 철학자의 얼굴을 그렸다. 예를 들어 수염이 텁수룩하게 덮인 플라톤은 레오나르도의 얼굴이며, 다소 외로워 보이는 헤라클레이토스는 미켈란젤로의 얼굴이다. 그림 오른쪽 구석에 그려 넣은 화가의 자화상도 보인다.

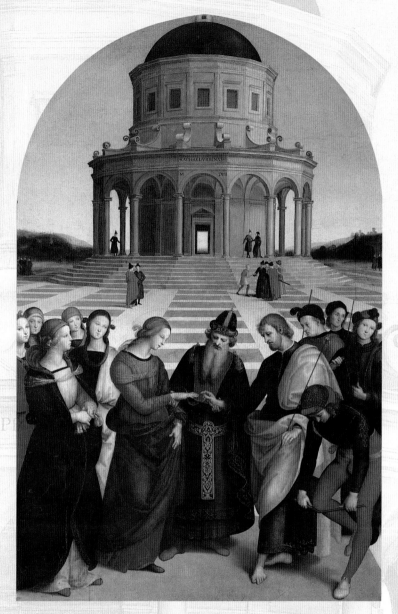

라파엘로
〈성모 마리아의 결혼〉, 1504
브레라 미술관, 밀라노

치타 디 카스텔로에 있는 교회를 위해 그린 그림이다. 라파엘로의 초기 활동기가 끝났음을 알리는 이 작품은 성전 앞에 펼쳐진 광장에서 일어나는 일을 보여준다. 멀리 보이는 언덕, 들판, 숲의 풍경으로 점점 사라져 가는 화면은 빛을 반짝이는 성전 중앙의 출입구에서 끝난다. 건축과 자연의 조화로운 결합 속에서, 인물들은 건물의 돔과 패널의 형태를 따라 반원형으로 매우 단순하게 배열되어 있다. 이 작품 전체에는 시적인 우울함이 감도는 우아함이 깃들어 있다. 사람들의 표정은 온화하고, 편향된 감정을 보이지 않는다. 실망하여 막대기조차 부러뜨리고 있는 구혼자조차 감정을 과다하게 표출하지 않는다. 라파엘로는 이 작품의 날짜와 서명 옆에 '우르비노의(Urbinate)'라는 글자를 정교한 고대 로마문자로 함께 적어 넣었다.

라파엘로

1513

〈의자에 앉은 성모 마리아〉

라파엘로의 가장 초기 작품 중의 하나는 보통 가정의 벽에 그린 프레스코화로, 아기 예수를 안고 있는 젊은 성모 마리아의 부드러운 모습을 보여 준다. 우르비노에 있는 이 섬세한 프레스코화는 성모 마리아와 아기 예수라는 주제에 대한 라파엘로의 시적인 실험이 시작되었음을 나타낸다. 이 주제는 그가 8살이 되던 1492년에 사망한 어머니의 잃어버린 품에 대한 가슴 아프고 비통한 기억을 재생한 것으로 보인다. 이 때부터 라파엘로는 일반적으로 가장 유명하면서 자주 다루는 주제, 성모 마리아와 아기 예수라는 주제를 진정으로 감동적이며 자연스럽고 위안을 주는 아름다운 미소와 함께 여러 번 묘사했다. 라파엘로의 성모 마리아는 매력과 최소한의 동작, 미묘한 미소, 부드러움의 결정체다. 성모자를 그린 그림을 보면 인물의 위치, 풍경, 상황, 빛 등을 화가가 얼마나 다양하게 사용할 수 있는지를 알 수 있다. 지금은 피렌체의 팔라티나 미술관에 있는 〈의자에 앉은 성모 마리아〉는 이러한 모든 면에서 최고의 정점을 보여 주는 작품이다. 관례적인 미술 비평의 기준으로 말한다면 레오나르도의 〈모나리자〉와 미켈란젤로의 〈성가족〉을 뛰어나게 혼합한 것이라 할 수 있는 이 그림은 고상한 감흥을 일으킨다. 이 작품에서는 '우리'가 성모 마리아를 바라보는 것이 아니고 '그녀'가 우리를 바라본다. 성모는 미술사 전체에서 가장 호소력 있는 감정과 미소, 포옹, 응시를 보여 줌으로써 우리를 작품 속으로 정중하게 초대하고 있는 것이다.

톤도는 상당히 중요한 구성 방식이다. 이러한 이유로 토스카나 르네상스 시기에는 화가의 능숙한 원근법 처리를 과시하기 위하여 톤도 형식을 자주 사용했다. 여관의 하루 숙박료를 지불하기 위해 라파엘로가 물통의 바닥에 이 걸작품을 그렸다는 옛 일화는 터무니없는 이야기이다.

성모 마리아는 우리를 똑바로 쳐다본다. 톤도 형식 때문에 중앙부분이 선명하게 강조된 이 잊혀질 수 없는 그녀의 응시는 관람자를 거의 최면상태에 빠지게 한다.

어린 세례 요한은 작은 갈대 십자가와 거친 털로 만든 옷을 입은 것으로 알아볼 수 있는데, 성모 마리아와 아기예수와 같은 방식으로 묘사되어 그림에 균형감을 준다.

성모 마리아의 의상과 머리모양은 이국적인 특성을 지닌다. 그녀의 의상에는 색채가 조화롭게 배합되어 있기는 하지만 일반적으로 잘 쓰지 않는 색상이 사용되었다. 보통 전통적인 도상에서 성모 마리아는 보통 파란색과 빨간색으로 이루어진 의상을 입고 있다.

아기예수의 팔꿈치는 기하학적으로 톤도의 정중앙을 차지한다. 라파엘로가 자연스러운 구성을 이룩하기 위해 인상적이고 지적으로 작품을 구성하고 있음은 아기 예수의 굽힌 팔꿈치로 확증된다. 이 팔꿈치는 광원에서 살짝 벗어나 있어서 볼록렌즈의 표면과 같은 환영을 창조한다. 이로 인해 인물들이 둥근 운동감을 가지게 되며, 세례 요한이 뒤로 멀어져 보이면서 비례가 약간 맞지 않아 보이는 것이 설명된다.

이 그림의 제목은 성모 마리아가 앉아있는 우아한 안락의자에서 나왔다. 면밀히 관찰하면 이 의자는 평범한 의자가 아니라, 브로케이드로 장식된 등받이와 우아한 진홍색, 금색의 술이 달린 조각된 목재로 만든 값비싼 가구임을 알 수 있다. 특별한 의자가 아닌 듯이 제시하는 제목 때문에, 그림 속의 등장인물이 보통 사람이라고 오해하는 경우도 있다. 이러한 혼동은 라파엘로가 한 작품 속에서 서로 상반된 방식으로 작업한 데서 그 원인을 찾을 수 있다. 즉 작품은 풍부한 세부를 지니고 있어 우아하면서도, 단순하게 묘사되어 일반 가정의 분위기를 전달한다. 의자의 팔걸이에 있는 둥근 금색 손잡이는 그림의 원형구성을 반복하고 강조한다.

그림의 중앙부분을 차지하고 있는 아기예수의 코, 팔꿈치, 왼쪽 다리는 구성의 수직적인 축을 형성한다. 그러나 실제 상황 같은 느낌을 주는 라파엘로의 표현 방식은 이러한 기하학적 배치가 주는 느낌을 완화한다. 토실토실한 아기예수는 다리를 끊임없이 움직이고 있는 것처럼 표현되었는데, 아마도 성모 마리아가 애정 어린 포옹으로 아기 예수를 끌어안고 있기 때문일 것이다.

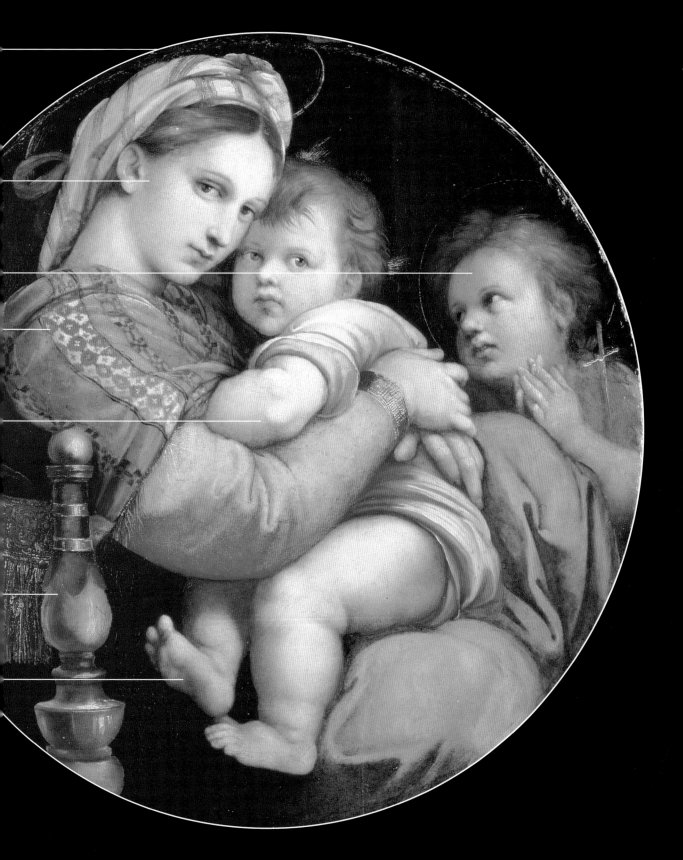

피렌체

1510 – 1529

매너리즘의 첫 소용돌이

르네상스 중심부에서 생긴 의구심, 제안, 긴장

빠르게 변하는 세계를 보면서, 이 시기의 화가들은 형태를 재검토해야 한다는 절박한 필요성을 느끼는 한편으로 당대의 미술에 부여된 규칙을 받아들였다. 이러한 분위기에서 매너리즘이 출현하여 점점 16세기의 지배적인 경향이 되었다. 16세기 첫 10년 동안의 위대한 거장들의 양식과 '현대적인 방식'의 출현을 연결시킨 화가는, 바자리가 '흠 없는 화가'라고 평가했던 안드레아 델 사르토(1486–1530)였다. 그의 화파는 대담한 혁신들을 양산하였다. 안드레아 델 사르토는 인문주의의 확실성과 매너리즘의 긴장상태 사이를 매개하는 인물이다. 그는 개개의 인물은 감정이 풍부한 자세로 그려 넣은 반면, 인물 집단은 15세기의 사크레 콘베르사치오니(신성한 대화)의 전통적인 삼각형 구조를 자유롭게 재해석하여 구성했다. 폰토르모(1494–1557)라는 이름으로 알려진 야코포 카루치는 산타 안눈치아타 교회의 프레스코화를 제작한 안드레아 델 사르토의 제자 중 한 사람으로, 곧 화가로서 명성을 얻게 되었다. 초기 작품에서부터 그의 인물들은 보티첼리와 페루지노와 같은 르네상스 화가가 그린, 감정이 정확하게 드러나지않는 인물과 구별되는 특별한 표현력을 지닌다. 폰토르모는 뒤러의 판화와 같은 새로운 조형적 영향을 받아들였다. 신교의 종교개혁에 고무된 그는 긴장감, 극적인 효과, 불안감을 전보다 더욱 고조시켜 종교화에서 대담한 혁신을 시도하였다. 이러한 양상은 1529년에 갑작스럽게 중단된다. 이 시기는 피렌체가 황제군대에게 포위되어 폰토르모가 깊은 우울감에 빠진 때이다. 안드레아 델 사르토의 제자 중 또 하나의 위대한 화가는 로소 피오렌티노(1495–1540)로 알려진, 조반 바티스타 디 야코포이다. 그의 영향력은 작품활동 말기에 국제적으로 확대되었다. 이 화가의 양식은 처음에 폰토르모와 안드레아 델 사르토를 통해 피렌체 화풍의 영향을 받았고, 다음으로 미켈란젤로에

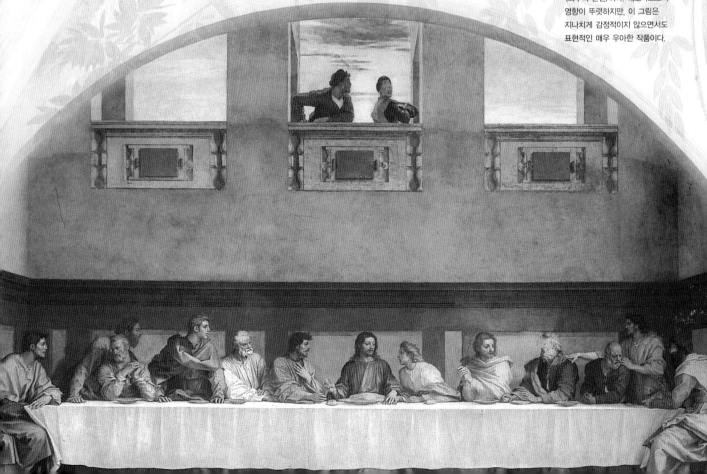

안드레아 델 사르토
《최후의 만찬》, 1519
산 살비 수녀원, 피렌체

이 작품은 피렌체 르네상스 시기에 마지막으로 제작된 《최후의 만찬》이다. 레오나르도의 영향이 뚜렷하지만, 이 그림은 지나치게 감정적이지 않으면서도 표현적인 매우 우아한 작품이다.

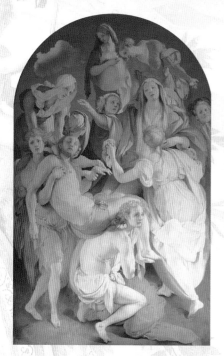

야코포 폰토르모
《십자가에서 내려지는 그리스도》, 1525년경
산타 펠리시타 교회, 피렌체

16세기 초 피렌체에서 제작된 가장 혁신적이고 경이로운
제단화인 이 작품은 매너리즘의 출현을 선포하는 작품이다.
인문주의 회화의 규칙적인 구조는 분해되어 모호한 구성이
되었으며, 건축물이나 원근법을 통해 확보하곤 하던 안정적
구성의 중심점이 사라졌다. 강렬한 자세와 표정을 지닌
인물들은 불명확한 공간에서 정처없이 배회하는 것처럼
보이는 반면, 차갑고 날카로운 빛에 의해 색채는 검푸르고
비현실적인 특성을 띠게 된다.

도메니코 베카푸미
《성모 마리아의 탄생》, 1530
국립미술관, 시에나

시에나에서만 활동한 도메니코 베카푸미(1486-1551)의
작품은 그가 작품 활동 내내 다양한 영향을 받아들였음을
보여준다. 그러나 그의 감각적인 작품에서 일관성 있게
나타나는 특징은 신비롭고 환영적인 효과와 번뜩이는 빛과
변하는 색채에 대한 추구이다. 말년에 그는 규모가 큰
제단화보다 친근감 있는 작품들을 제작하였다. 그러나 따뜻한
빛을 흠뻑 받은 부분에서 어두운 부분으로 변화되는 그의
채색 기법은 전혀 변하지 않았다. 독특한 이 그림은
베카푸미와 동시대의 피렌체 화가들과의 차이점을 보여준다.
베카푸미는 분명히 실험적인 화가였으나 15세기 후반의
방식을 거부하지 않았으며, 페루지노의 영향을 받았다.

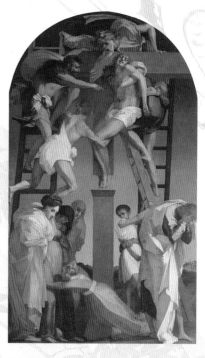

로소 피오렌티노
《십자가에서 내려지는 그리스도》, 1521
볼테라 미술관

로소 피오렌티노는 인물을 그로테스크하고 심지어
악마적인 인상으로 그려(바사리에 따르면, '잔인하고
절망적인 외모'이다) 후원자를 당혹스럽게 하였다. 볼테라
제단화는 심하게 왜곡된 인물들, 빛나는 색채가 자아내는
금속적인 광채 등 혼란스럽고 과감한 화풍을 가진 로소
종교화의 특징을 전형적으로 보여 준다. 매끄러운 사다리와
두꺼운 판자로 이루어진 부자연스럽고 비현실적인
구조물은 신파조의 자세로 전혀 움직이지 않는 인물들의
배경이 되고 있다. 검푸른 하늘은 도료를 칠한 납처럼,
뚫을 수 없는 층같이 짙고 음침하다.

의해 로마의 영향을 받았으며, 마침내는 파르미자니노의
영향을 받아 빠르게 전개되고 발전하였다. 1523년에 로소
는 로마에 정착하였고 이곳에서 그의 그림은 세련되고 명
료해졌다. 로마의 약탈(1527년 독일과 스페인 군대가 로마
를 약탈한 사건 - 옮긴이) 이후에, 그는 절망에 빠졌다. 1530
년에는 파리로 이주하여 퐁텐블로에 있는 프랑수아 1세의
성에서 작업하였으며(1532-37), 이러한 그의 활동은 유럽에
서 매너리즘이 확산되는 데 중요한 역할을 하였다.

라인란트와 알자스

1480-1528년경

마티스 그뤼네발트

회화와 자각의 새로운 지평

17세기의 전기(傳記)에 나오는 '그뤼네발트' 라는 이름은 잘 못 기록된 것이다. 당시의 문서에서 이 화가는 '마이스터 마티스(meister Mathis)' 라고 불렸다. 그뤼네발트는 1510년에 마인츠와 프랑크푸르트에서 작업을 시작하였으며, 1512년에는 자신의 작품 활동 전체를 대표하게 되는 〈이젠하임 제단화〉를 그리기 시작하였다. 그는 브란덴브르크의 알베르트 추기경을 위해 봉직하였는데 알베르트 추기경은 뒤러, 크라나흐, 홀 바인의 후원자였다. 이로 인해 그는 위대한 독일 거장들과 더욱 더 빈번하게 접촉하였다. 1520년에 그뤼네발트는 아헨에서 거행된 카를 5세의 대관식에 뒤러와 함께 참석하였다. 마인츠 대주교에게 고용된 상태였지만, 그뤼네발트는 점점 종교개혁에 동조하게 되었다. 토마스 뮌처가 이끄는 농민 전투에 연루된 이후에 그는 마인츠를 떠나야 했다. 그 후 프랑크푸르트로 이주하여 안료 장사를 하였고 제약 성분으로 비누를 제조하였다. 1527년에는 할레에서 수력 기술자로 일하기 시작하였으나 그 다음해에 사망하였다. 그뤼네발트는 종교와 사회의 외형적 변신에 깊이 관여한 화가였으며 그의 작품들은 극적인 시대에 대한 뛰어난 증언으로 남아 있다.

마티스 그뤼네발트
〈부활〉, 〈이젠하임 제단화〉의 측면
패널, 1512-16
운터린덴 박물관, 콜마르

그뤼네발트는 극적인 색채를 독창적으로 사용하여, 안에서 불꽃이 이는 얼음 기둥 같은, 빈 무덤에서 솟아나는 소용돌이를 창조한다. 구체 모양의 무지개색으로 폭발하는 빛이 그리스도의 얼굴을 감싸고 있고, 그리스도는 빛에 의해 변용된다.

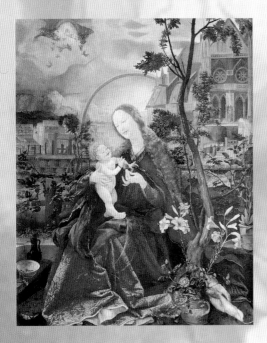

마티스 그뤼네발트
〈풍경 속의 성모 마리아와
아기예수〉, 1520년경
가톨릭 교구 교회, 스투파크

마티스 그뤼네발트
〈이젠하임 제단화〉
중앙패널: 〈십자가 처형, 성
세바스찬과 성 안토니오〉
제단의 대: 〈십자가에서 내려진
그리스도〉, 1512-16
운터린덴 박물관, 콜마르

시각적으로 크게 왜곡된
그리스도는 온 몸이 상처와
멍으로 뒤덮인 채 괴로워하고
있다. 그의 육체는 혐오스러운
회백색을 띠고 있고, 머리는
두꺼운 가시관으로 심한 고통을
받고 있으며, 손과 발은 못으로
찢겨져 있다. 이 모습은 서양
회화사 전체에서 가장 끔찍한
형상일 것이다. 이 작품이 제단에
걸렸을 때의 효과는 대단했을
것이다. 성 금요일의 어두운 하늘
아래서 피투성이가 되어
괴로워하는 그리스도의 모습이
그려진 공포스러운 그림이
감실에서 타오르는 촛불 앞에
있는 것을 상상해 보라. 부활의
일요일, 승리의 종소리와 함께
무덤이 열리는 소리가 들릴 때,
천주와 노아의 언약을
연상시키면서 부활의 기쁨과
희망이 펼쳐진다.

알베르트 추기경의 야심

그뤼네발트는 오랫동안 브란덴부르크의 알베르트 추기경의 궁에서 일했다. 성 에라스무스의 모습으로 그려진 알베르트 추기경의 초상화가 그의 제단화에 등장한다. 추기경은 로테르담의 에라스무스에 대한 존경과 우정 어린 유대관계를 나타내기 위해 이러한 모습을 직접 선택하였다. 추기경은 지적이고 종교적인 당대의 논쟁을 이끄는 인물이었고 성 유물에 대한 헌신적인 열광자였으며 종교화의 중요성을 확신하는 지지자였다. 그는 할레에서 한 설교를 통해 종교개혁에 대해 반론을 제기한 주요 인물 중의 한 사람이기도 하다.

마티스 그뤼네발트

1512-1516

〈이젠하임 제단화〉

현재 콜마르의 운터린덴 박물관에 있는 이 패널화 그룹은 원래 이젠하임에 있는 성 안토니오회 수도원의 주 제단을 위해 제작한 것으로 유럽 르네상스 시기의 가장 극적인 걸작품의 하나로 인정되고 있다. 동시에 이 작품은 20세기 표현주의의 모델이 되어 구설수에 오르기도 했고, 히틀러의 제 3제국 시기에는 '타락한 미술'로 비난받았다.

성령은 성모 마리아에게 빛을 비추면서 구름에서 내려오고 있다. 이 다폭 제단화 전체에서, 그뤼네발트는 투명함, 장면의 중첩, 무지개 빛 색채, 밝고 어두운 부분의 뚜렷한 대조 등으로 끝없는 빛과 색채의 경이로운 효과를 내고 있으며, 이를 통해 놀라울 만큼 독창적인 작품을 창조하고 있다.

그뤼네발트의 패널화들은 경첩을 달아 날개 모양으로 만든 구조로 제작되어 니콜라스 하그노버가 조각한 목조상들과 함께 중앙의 큰 상자에 연결되어 있다. 성령 강림절, 사순절, 부활절 같은 때에 이 날개 부분을 펼쳐서 공개했다. 이 제단화의 주제와 구성을 결정하는 과정에는 귀도 구에르시가 개입했던 것 같다. 신비주의에 대한 소양이 있었던 구에르시는 이 제단화의 주제를 성공적으로 선택했다. 다폭 제단화의 이 장면은 화려하게 빛나는 천사들의 관현악단이 등장한 가운데, 성모 마리아의 순결한 잉태와 그리스도의 탄생에 대한 독특하고 신비로운 상징들을 보여준다.

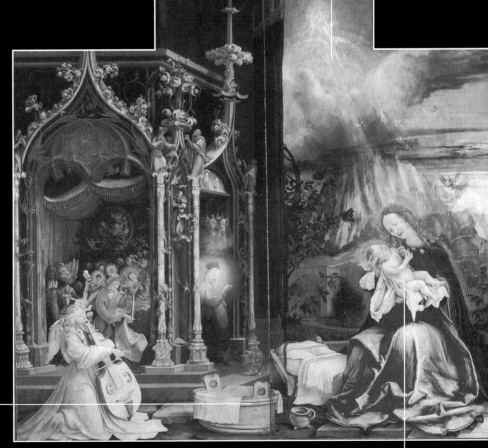

그뤼네발트는 상반된 조형 요소를 뛰어나게 사용하여, 가장 환영적인 장면에도 목욕통과 요강 같은 일상생활의 세부들을 그려넣고 싶어 했다. 신비한 일이 일어나는 절정의 순간에 그는 예기치 않게 현실의 일상을 생각나게 하는 물건들을

현실에 대한 예리한 관찰자인 그뤼네발트는 아기예수를 이상화시키지 않았다. 여기서 그는 응석부리는 아기를 사실적으로 묘사하였다. 아기예수의 관례적인

알자스에 있는 이젠하임 수도원은 성 안토니오회의 본원이었다. 성 안토니오회는 성 아우구스티누스의 규율을 따랐지만 매우 귀족적인 수도회로서, 자선사업과 관련을 맺고 있었다. 이젠하임 수도원의 수도승들은 포진, 대상포진, 매독, 간질, 흑사병과 같은 전염병의 치료에 당대의 가장 훌륭한 의사들로 여겨졌다. 이 제단화는 성 안토니오에게 헌정되었는데, 상상의 알프스 풍경 속에서 그가 은둔자 바울과 만나고 있는 장면을 묘사하고 있다.

두 명의 은둔자가 만나는 장면이 위엄 있으면서도 평온해 보이는 것과는 달리, 이와 마주 보는 패널은 성 안토니오를 유혹하는 악마들을 보여준다. 성인은 끔찍한 악마들에게 잔인하게 고문을 당하고 있지만 멀리 구름 사이의 하느님은 이에 개입하지 않고 지켜보고 있다. 성 안토니오가 고문당하는 장면은 16세기 초 북유럽 미술에서 자주 다루던 주제였다. 보스, 숀가우어, 루카스 반 레이덴 등의 거장들 모두 이 주제를 다룬 훌륭한 작품을 제작하였다.

후원자인 시칠리아의 귀족 귀도 구에르시의 문장이 그림의 왼편 아래에 보인다. 그는 이 제단화가 완성된 날인 1516년 2월 20일에 사망하였다.

그뤼네발트는 이 제단화에서 약에 대한 대단한 열정을 보여준다. 배가 부풀어 오르고 듬성듬성 난 종기로 온 몸이 뒤덮인 채, 뒤로 반쯤 젖힌 자세를 하고 있는 악마는 당시 이젠하임 병원에 입원해 있던 전염병 환자와 닮았다. 열과 곪은 종기 때문에 이 악마는 은둔자를 괴롭히지 못하고 있다.

바이에른과 작센 지방

1510-1531

종교개혁의 문턱에서

짧지만 눈부신 독일 르네상스

16세기의 첫 30년간은 독일 미술사에서 가장 흥미로운 시기 중의 하나였다. 이때 독일에서는 위대한 화가들이 많이 배출되어 뛰어난 세대를 형성하였는데, 이들은 다른 도시와 나라를 자주 여행하고 끊임없이 서로 교류하면서 각자의 경험을 나누고자 하였다. 뒤러가 이 나라의 문화계를 주도하긴 했지만 뒤러 주변의 다른 사람들을 중심으로 생산적이고 열정적인 예술적 논의가 전개되기도 했다. 이 기간은 짧지만 눈부신 르네상스의 시기였다. 이 시기에 정치권력은 뉘른베르크(뒤러의 고향), 레겐스부르크(알트도르퍼가 활동하던 지역), 아우크스부르크(홀바인 가와 부르크마이어가 있던 곳)와 같은 상업도시들과, 선제후들의 웅대한 대저택(크라나흐의 후원자인 작센 선제후), 공작(알트도르퍼의 후원자인 바이에른의 빌헬름), 세력 있는 추기경들(뒤러와 그뤼네발트를 자신의 궁정으로 초청했던 마인츠의 대주교인 브란덴부르크의 알베르트 추기경)과 같은 사람들에게 분산되었다. 1517년에 마르틴 루터의 '95개조 반박문'을 계기로 본격적으로 시작된 종교개혁은 곧 급속하게 확산되었다. 이후 루터는 1520년 7월 2일에 로렌초 일 마니피코의 아들 교황 레오 10세에게 파문당하였다. 종교개혁가들은 종교화를 거부하였고 독일 미술은 철저하게 정체되었다.

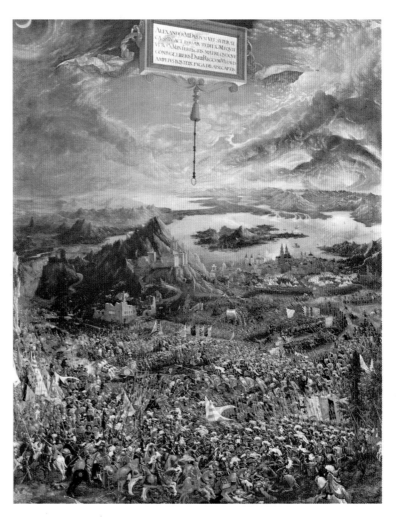

알브레히트 알트도르퍼
〈알렉산드로스의 전투(이소스 전투)〉,
1529 알테 피나코텍, 뮌헨

바이에른의 빌헬름 공이 주문한 이 패널화는 잘츠부르크 지역에서 영감을 받은 것 같은 흥미로운 풍경을 조감법으로 묘사한다. 매혹적인 대기의 모습을 자아내면서 태양은 산맥 뒤로 지고 있고 초승달은 이미 하늘에 모습을 드러내고 있다. 알트도르퍼의 뛰어난 묘사로 두 군대의 움직임과 야영지가 모두 구분된다. 전경에 황금 갑옷을 입은 알렉산드로스가 다리우스의 전차를 추격하고 있다.

알브레히트 알트도르퍼
〈이집트로 도피하던 중의 휴식〉, 1510
국립미술관, 베를린

주로 레겐스부르크에서 작업한 알브레히트 알트도르퍼(1480-1538년경)는 소위 도나우파의 지도적인 대표자이다. 이 화파는 자연에 대한 열정적인 묘사와 현실에 대한 따뜻한 시선이 특징인 남부 독일의 화가 집단이다. 매우 독창적인 이 그림에서 알트도르퍼는 아기 천사들로 붐비는 분수에서 아기예수를 씻기고 있는 성모 마리아를 묘사한다.

대(大) 루카스 크라나흐
〈성가족 제단화(토르가우 제단화)〉, 1509
슈타델쉬 미술관, 프랑크푸르트

도나우파에서 활동을 시작한 이후
1505년에 대 루카스 크라나흐(1472–
1553)는 작센의 선제후인 프레데릭의
초청을 받아 비텐베르크로 갔다. 실제로,
그는 약 50년 후에 사망할 때까지 계속
작센 궁정을 위해 일했으며, 독일 르네상스
시기에 가장 오래 살면서 활발하게 활동한
화가였다. 그의 양식은 초기 작품의
전설적인 표현에서 지적이고 장식적이며
추상에 가까운 특성을 보이는 후기
작품으로 발전하였다. 그는 제단화부터
고전적 누드, 초상화, 알레고리화, 사냥
장면, 루터의 선전까지 모든 분야의 그림을
그렸다. 종교개혁에 의해 일찌감치 신교로
개종한 화가인 크라나흐는 배경에 보이는
초상화의 주인공인 루터와 그의 아내인
카타리나 폰 보라, 멜란히톤의 초상화를
유포시키기까지 하였다.

대(大) 루카스 크라나흐
**〈홀로페르네스의 머리를 들고 있는
유디트〉**, 1530년경
미술사박물관, 빈

매우 인상적인 이 인물은 재질감을
묘사하고 빨간 천을 격조 높게
처리하는 방면에서 크라나흐의 솜씨가
얼마나 뛰어났는지 잘 보여준다. 매우
우아한 유디트는 초기 이탈리아
매너리즘을 독일식으로 수용한 결과인
듯하다.

바젤과 런던

1497/98 – 1543

소(小) 한스 홀바인

관찰자의 정확한 눈과 견실한 손

아우크스부르크에서 태어난 소 한스 홀바인은 대(大) 한스 홀바인의 아들이었다. 그는 고향에서 아버지에게 교육받았으나, 1516년에 바젤과 루체른에서 작품활동을 시작하였다. 롬바르디아를 여행한 후에, 홀바인의 여성 인물화와 초기 초상화는 레오나르도의 화풍을 닮게 되었고 심리적 통찰과 모델의 외모에 대한 꼼꼼한 묘사에서 뛰어난 실력을 발휘하게 되었다. 1520년대에 홀바인은 스테인드글라스 창문을 위한 동판화와 밑그림을 제작하는 한편, 바젤의 미술관에 있는 인상적인 작품 〈돌아가신 그리스도〉를 포함해서 대부분 종교적인 작품을 그렸다. 그는 1526년에 처음으로 영국에 가서 학자인 토머스 모어 경의 후원을 받았으며 2년 동안 머물렀다. 이후 다시 이탈리아로 여행을 떠났고, 여정 중에 로렌초 로토의 초상화를 연구하였다. 종교개혁 때문에 그는 1531년에 런던으로 이주하였고, 1543년에 페스트로 사망할 때까지 그곳에서 지냈다. 홀바인은 헨리 8세 궁정과 귀족을 위한 초상화가가 되었다. 그의 그림은 모델의 사회적 지위에 대한 상징물과 내면에 대한 통찰력을 감탄할 만큼 정확하게 보여준다. 홀바인은 심리적인 통찰력과 조각 같은 인물상, 사실적인 정확함으로 유럽 미술사에서 가장 균형 잡힌 자질을 지닌 뛰어난 초상화가가 되었다. 그는 또한 지적인 이해력이 깊었던 헨리 8세와 친분을 맺었다.

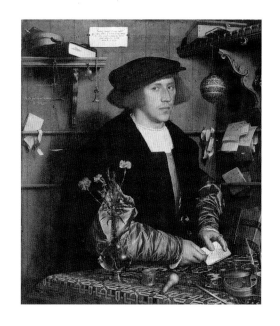

소 한스 홀바인
〈게오르크 기체, 런던의 한 독일 상인〉, 1532
국립미술관, 베를린

진기한 사물과 과학적 기구, 책, 꽃병은 홀바인의 초상화에 자주 등장한다. 몇몇 그림에서 이 사물들은 모델과 거의 대등한 위엄과 구성적 중요성을 지닌다. 이러한 점에서 홀바인은 정물화 장르를 예견했다고 볼 수 있다.

소 한스 홀바인
〈헨리 8세의 초상〉, 1539-40
국립고대미술관, 로마

1540년 1월 6일에 클레베의 앤과 네 번째 결혼식을 올리기 위해 만든 호화로운 의복을 입고 있는 헨리 8세의 초상이다.

소 한스 홀바인
〈프랑스 대사들〉, 1533
국립미술관, 런던

이 걸작품은 다소 일상적이라고
할 수도 있는 장면을 다룬다.
1533년 부활절, 차분하지만 맵시
있게 성직자 가운을 입은 조르주
드 셀브가 친구인 런던 주재
프랑스 대사, 장 드 당트빌을
방문한 일을 묘사하고 있다. 당시
25세와 29세였던 두 젊은이는
외교 경력을 성공적이고도 빠르게
쌓고 있었다. 드 셀브는 어린
나이에 주교에 임명되었고
교황청의 베네치아 주재 대사로
봉직하면서 개신교도와
가톨릭교도를 화해시키고자
노력하였다. 드 당트빌은
폴리지의 군주로, 프랑스 왕에게
국제적인 사안들에 대해 조언해
주는 가장 존경받는 고문들 중 한
사람이었다. 이 눈부신 그림에서
홀바인은 단순히 두 사람만을
묘사하지 않는다. 두 인물은
값비싼 악기와 과학적 기구들이
놓여 있는 가구에 우아하면서도
태연한 자세로 기대고 있다.
그러나 이 작품의 주요 주제는 미,
예술, 조화의 덧없는 속성이다.
무엇인지 알 수 없는 전경의
사물도 이러한 상징적 모티브와
관련된다. 이것은 시각적으로
왜곡된 인간의 해골로,
레오나르도 역시 이러한 기법을
사용한 바 있다.

로테르담의 에라스무스 초상: 위기에 처한 유명한 화가들

로테르담의 에라스무스가 1500년에 간행한 《아다지아》는 민속 문화, 학문적인 인용,
상식, 저자의 격렬한 열정이 낮은 인문주의적 초연함이 결합된 속담집이다. 그는 북유
럽에서 가장 존경받는 지식인이었고, 1509년에 《우신예찬》으로 굉장한 갈채를 받았
다. 에라스무스는 기독교에 대해서 비판적이었으나 결코 종교개혁을 지지하지는 않았
다. 에라스무스의 초상화를 그리는 것을 영광으로 여겼던 북유럽의 많은 화가들은 예
기치 않은 어려움에 직면하게 되었다. 이 유명한 인문주의자는 다소 평범한 얼굴이었
고 전체적으로 카리스마가 부족하였던 것이다. 아이러니하게도 에라스무스 자신도 이를 알고 있었다. 퀜
틴 메치스가 그린 초상화에서 에라스무스는 마치 회계사처럼 보인다. 메치스는 에라스무스의 정신을 뒤러
가 자신의 동판화(1526)에 실은 그리스어 제명에서 나타냈던 식으로 묘사할 수가 없었다. 오직 홀바인만이
정확한 열쇠를 찾았던 것 같으며, 그는 3편의 에라스무스의 패널 초상화를 그렸다. 루브르에 있는 가장 유
명한 초상화는 1523년에 제작된 것으로, 옆모습의 에라스무스가 편지를 쓰는 데 몰두하고 있다.

베네치아, 베르가모, 마르케

1480 - 1556년경

로렌초 로토

르네상스의 몸에 박힌 가시 같은 삶과 작품활동

1549년 어느 봄날 베네치아의 평범한 거리에서 초로의 로렌초 로토는 얼마 되지 않는 소유물을 경매에 넘기고 끝없는 방랑으로 점철된 말년을 시작하였다. 베네치아 공화국의 미술계에서 거절당할 때마다 로토는 "나는 베네치아의 화가다"라고 혼자 말했다. 조반니 벨리니의 제자였지만 북유럽 회화를 연상시키는 한결 날카로운 데생솜씨를 선호했던 젊은 시절의 로토는 주로 지방에서 작업하였다. 트레비소의 주교, 베르나르도 데 로시의 지적이고 활기 있는 얼굴은 로토의 예리한 통찰력을 보여주는 초상화들 중 첫 작품이었다. 그는 한동안 트레비소에서 지낸 다음 마르케에서 살다가 1509년에 로마로 소환되었다. 로토는 자신의 경력에 도움이 될 만한 지역을 찾아간 것이지만, 시기가 별로 적절하지 못했다. 그리고 불행하게도 이 같은 상황은 평생 되풀이되었다. 교황 율리우스 2세가 정한 바티칸의 높은 수준에 맞추려고 노력했으나, 30세도 안 된 로토는 자신이 그 일을 감당할 수 없다는 것을 알고 절망하여 로마의 화단을 떠났다. 1513년에 그는 베르가모에 초대되었다. 이곳은 레오나르도, 코레조, 가우덴치오 페라리, 한스 홀바인 등의 예술가가 연락을 주고받는 중심지였다. 1526년에 로토는 베네치아에 도전할 만큼 준비되었다고 느꼈으나, 베네치아는 그를 차갑게 맞이했고 티치아노 일파는 그에게 매우 적대적이었다. 20년이 넘는 기간 동안 로토는 베네치아 교회들을 위해 겨우 3편의 작품만을 그렸고, 이 그림들조차도 '엉터리 그림 중 다소 뛰어난 예'라고 비난받았다. 1549년에 그는 "이상한 불안감으로 마음이 몹시 괴로워서" 베네치아를 떠나 마르케로 향했다. 이곳에서 베네치아에서 얻은 공허함을 메우고자 했던 것이다. 로레토에 있는 산타 카사 수도원에 들어가고 싶다고 요청한 로토는 그곳에서 떨리는 손으로 감동적인 마지막 작품을 그렸다. 그는 1556년과 1557년 사이에 수도원에서 쓸쓸

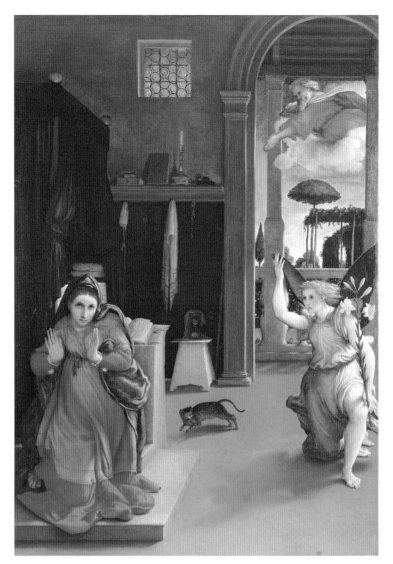

하게 사망하였다. 10년 후에 바사리는 이렇게 썼다. "그는 선한 그리스도인으로 품위 있게 살았고, 주께 자신의 영혼을 내어드리면서 역시 그렇게 죽었다. 그의 말년은 행복한 시기였고, 그의 영혼은 평안을 얻었으며, 흔히 말하듯이, 그는 천국에서 자신의 자리를 얻었다."

로렌초 로토
〈수태고지〉, 1527
레카나티 미술관

로렌초 로토
〈성 바르바라 이야기〉, 1524
수아르디 예배당, 트레스코레
발네아리오(베르가모)

로렌초 로토
⟨안드레아 오도니의 초상화⟩, 1527년경
왕실 소장품, 햄프톤 궁

로렌초 로토는 베네치아에서 활동하는 동안 별로 운이 없었다. 유일한 예외로 미술상 안드레아 오도니의 후원을 받은 일이 있다. 오도니는 매우 세련된 기호를 가진 사람이었고, 그의 소장품은 고고학적 작품에서부터 당대의 가장 현대적인 그림까지 아우르는 것이었다. 이 인상적인 초상화는 고대의 대리석상에 생기를 불어넣는 따뜻하고 부드러운 빛을 받으며 고미술의 파편에 둘러싸인 한 남자의 모습과 심리를 드러낸다. 마치 로토가 미의 덧없는 속성을 알 수밖에 없었다는 듯이, 부러진 조상과 부조들은 수심에 잠기게 하는 여운을 지닌다.

로렌초 로토
⟨젊은 남자의 초상화⟩, 1505
미술사박물관, 빈

로토는 이 초상화를 작품활동을 시작할 때 트레비소에서 그렸다. 이 작품에서 그는 16세기 유럽에서 가장 매력적이고 독창적인 초상화가 중의 한사람으로 자리잡은 자신의 재능을 보여준다. 자세와 표정을 다루는 기량뿐만 아니라 표면과 빛을 처리하는 능력 역시 뛰어나다. 각 개인은 충만하고 흥미로우며 때로는 고뇌하는 내면의 삶을 드러낸다. 모델의 특징을 충실하게 묘사하면서도 로토가 주로 관심을 기울였던 영역은 레오나르도가 '영혼의 감정'이라고 불렀던 것이었다. 이 그림에서 젊은 남자의 간소한 김은색 의복은 배경의 섬세한 은색 무늬 천과 뚜렷하게 대조된다. 그런 한편으로 오른쪽 맨 위 구석에서 타고 있는 작은 등잔과 같은 섬세한 세부도 등장한다.

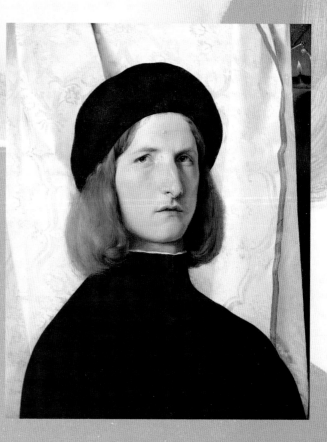

베네치아

1490 – 1576년경

티치아노

"화가가 되고 싶은 사람은 반드시 세가지 색, 즉 흰색, 빨간색, 검은색을 잘 알고 능숙하게 다룰 수 있어야 한다"

긴 생애 동안 티치아노는 독창성과 뛰어난 색채사용으로 회화를 지배하였다. 조반니 벨리니의 제자인 그는 조르조네와도 작업하였으나, 1515년경에는 명백한 베네치아 화파의 거장이 되어 지식인들의 찬사를 들었고 소장가들의 찬미를 받았으며 귀족이나 궁정의 부름을 점점 더 많이 받게 되었다. 1520년대에 그의 명성이 퍼져나가기 시작하면서 베네치아에서 주로 의뢰를 받는 것 외에도, 피에트로 아레티노를 사실상의 '대행인' 삼아 유럽에서 가장 각광받는 초상화가로서 입지를 세웠다. 그는 곤자가와 에스테 궁정을 위해 많은 작품을 그렸다. 1533년에 카를 5세는 티치아노를 수석 궁정화가로 지명하였고, 이때부터 30년이 넘도록 지속된 스페인 왕실과의 유대관계가 시작되었다. 티치아노가 로마를 방문한 것은 매너리즘이 도래하던 1540년대에 이르러서이며, 그곳에서 그는 미켈란젤로를 만났다. 카를 5세와 아우크스부르크의 황실 궁을 두 번 방문한 것과는 별개로 베네치아로 돌아오자 그는 점점 더 화단의 주류에서 고립되기 시작하였다. 그의 후반기 걸작들은 극도의 자유로운 붓놀림과 색채로 형태를 묘사하는 것이 특징이다. 티치아노는 르네상스 미술의 사회적, 문화적 한계를 뛰어넘었고 많은 점에서 근대 회화의 설립자로 볼 수 있다. 신화적, 고전적 장면에 대한 해석은 화가로서의 재능뿐만 아니라 인간의 운명에 대한 심오하고 시적인 탐구를 잘 보여준다.

티치아노
〈뮐베르크 전투의 카를 5세〉, 1548
프라도 미술관, 마드리드

이 작품은 기마 초상의 전형적인 모델로 바로크 시기 내내 자주 모방되었다. 배경의 나무들 사이로 새어나오는 타는 듯한 일몰은 특히 인상적이다.

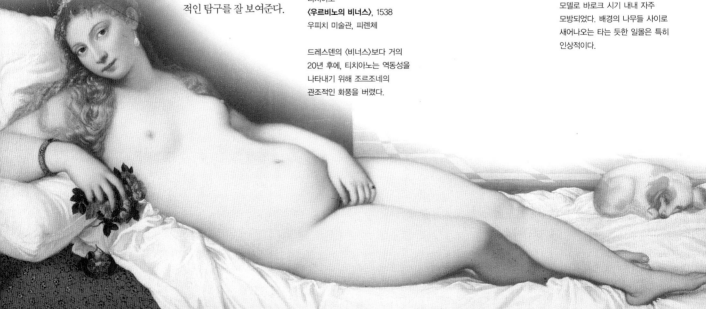

티치아노
〈우르비노의 비너스〉, 1538
우피치 미술관, 피렌체

드레스덴의 〈비너스〉보다 거의 20년 후에, 티치아노는 역동성을 나타내기 위해 조르조네의 관조적인 화풍을 버렸다.

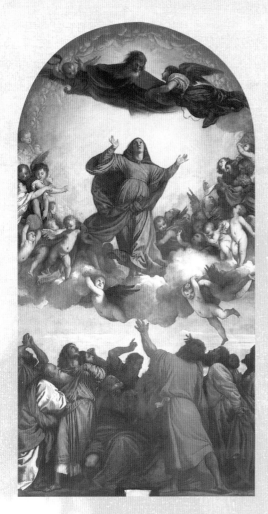

티치아노
〈성모 마리아의 승천〉, 1516-18
산타 마리아 글로리오사 데이
프라리 교회, 베네치아

이 작품이 공개된 1518년 5월
18일은 베네치아 회화사의 기념할
만한 날이다. 이 그림을 처음 본
사람들은 놀라고 당황하였다. 이
작품을 의뢰한 신부 제르마노
카살레는 거친 어부들의 모습이
사도들을 나타내기에 충분한
'규범'을 지켰는지 의아해했다.
오스트리아 대사는 이 그림을
구입하겠다고 했고 작가 로도비코

돌체는 1557년에 다음과 같이
기술하였다. "그때까지 양감이나
역동성 없는 벨리니, 비바리니
식의 생기 없고 차가운 그림만을
보았던 서투른 화가들과 어리석은
대중은 이 그림을 좋지 않게
평가했다. 그러나 그들의 시기가
저물었을 때, 사람들은
티치아노가 베네치아에서 이룩한
새로운 방식에 놀라기
시작하였다. 이 패널화에는
미켈란젤로의 위대함과
경이로움이 있고, 라파엘로의
즐거움과 우아함이 있으며,
자연의 진정한 색채가 있다."

티치아노
〈피에타〉, 1576
아카데미아 미술관, 베네치아

미완으로 남은 티치아노의 마지막
작품은 프라리 교회에 있는
자신의 무덤을 위해 그린 것으로
니고데모로 등장하는 인물은
자화상이다. 그는 50년 전에 같은
교회를 위해 성모 마리아의
승천을 그렸었다. 거의 90살이 된
티치아노는 색의 진한 얼룩으로
형태를 묘사하면서 최후까지
자신의 숭고한 후기 양식을
구사하였다.

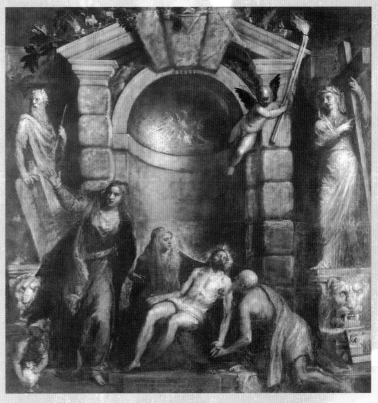

〈신성한 사랑과 세속적인 사랑〉

로마의 보르게세 미술관이 소장하고 있으며 아직도 관례적인 18세기 제목으로 알려진 이 그림은 베네치아 귀족 니콜로 아우렐리오가 그의 신부 라우라 바가로토에게 준 장려하고 경사스러운 결혼선물이다. 이 대형 그림을 그린 시기는 대형 화재로 베네치아 무역의 중추인 리알토 시장이 황폐화된 때였다. 스페인 왕실과 긴장된 관계를 맺고 있는 데다 달마치야와 프리울리에서 터키와 전쟁을 벌이고 있던 때에 일어난 이 비극적인 화재는 중상주의 시대의 종말을 의미했고 상업과 관련된 생활, 공공건물, 일상 습관에 근본적인 변화가 일어나야 할 필요성을 상징했다. 같은 해에 조반니 벨리니는 페라라 공작 알폰소 데스테를 위해 〈신들의 향연〉을 그렸다. 목가적 배경 위에 여러 인물을 그려 넣은 이 그림을 계기로 베네치아의 미술가들은 신화적 주제에 큰 관심을 쏟기 시작했다. 나이 든 벨리니의 뒤를 이어 공화국의 공식화가가 되기를 열망했던 티치아노는 〈신성한 사랑과 세속적 사랑〉을 제작하였다. 이 작품은 알레고리적 주제를 다룬 그림으로는 매우 독특하게 여성 누드를 그렸다는 점 외에도 크기 등 많은 면에서 대담한 혁신을 보여 준다. 조르조네의 섬세한 색조와 달리, 색채는 보다 진하게 칠해져 있고 풍부한 표현력을 가지고 있다. 보통 때는 미술 분야의 혁신이 신중하게 진행되는 쪽을 선호하던 베네치아 공화국의 평의원도 분명히 이 작품의 혁신성에 매혹되었던 것으로 보인다. 1514년에 티치아노는 총독궁을 위한 첫 번째 작품 의뢰를 받았고 눈앞에 성공의 길이 펼쳐졌다.

사실주의적 필체로 그린 활기찬 풍경을 배경으로 등장한 토끼는 다산을 상징한다.

옷을 갖춰 입은 젊은 여인은 명확하게 결혼을 가리킨다. 흰색의 드레스, 장갑, 허리띠, 은매화 화관, 늘어뜨린 머리와 장미가 결혼을 상징한다. 이 여인은 결혼, 다산과 사랑을 약속하는 알레고리일 뿐 신부복을 입은 라우라 바가로토의 초상화는 결코 아니다.

큐피드는 두 종류의 사랑 사이에 놓여 있는 물을 휘젓고 있다. 주제는
상징적이지만, 티치아노는 복잡한 문학적 주제를 직접적으로 묘사한 것도
아니며 신플라톤주의 철학을 위한 삽화를 그린 것도 아니다. 이 그림은
궁극적으로 미와 사랑의 찬미이다. 16세기의 작가가 표현하였듯이,
"티치아노의 붓은 항상 생명의 표정을 만들어 냈다."

조르조네 풍경의 목가적 평온함과 달리,
티치아노는 분주한 움직임이 넘치는
배경을 창조했다. 구름, 산들바람, 인물,
나무, 호수 모두가 끊임없는 우주의
리듬에 동참하고 있다.

젊은 여인은 욕조로 사용하던

아름다운 여인 두 사람의 얼굴은 쌍둥이처럼

파르마

1489 - 1534 1503 - 1540

코레조와 파르미자니노

아름다움과 우아함의 만남

1520년대와 1530년대, 포 강 계곡의 평화로운 도시 파르마는 중요한 예술 중심지였다. 이 고장의 두 예술가, 코레조라는 고향 마을로부터 이름을 딴 안토니오 알레그리와 파르미자니노라 불리는 프란체스코 마촐라는 풍요롭고 찬란한 아름다움과 지적인 우아함을 조화롭게 표현했다. 코레조는 다른 화가들과 매우 다른 방법으로, 유려하고 반짝이며 직접적이고 매우 독창적인 양식을 발전시켰다. 부드러운 표현과 놀랍도록 대담한 원근법을 사용한 코레조는 바로크 양식의 선구자였다. 예민하고 세련되었으며 지적인 파르미자니노는 스승 코레조와 양식적인 대비를 이루며 발전했다. 조숙한 재능이 넘치는 파르미자니노의 작품은 막 시작된 매너리즘의 세련된 형태를 보여준다.

코레조
〈다나에〉, 1531년경
보르게세 미술관, 로마

코레조
〈주피터와 이오〉, 1531년경
미술사박물관, 빈

이 두 작품은 '주피터의 사랑'이라는 연작의 일부로, 이 연작에는 빈의 〈가니메데스〉와 베를린의 〈레다〉가 포함된다. 특히 인상적인 것은 주피터가 구름으로 변신하여 님프인 이오를 끌어안고 입을 맞추어 황홀경에 빠뜨리는 장면이다. 부드럽고 신성한 구름은 님프의 빛나는 육신을 감싸 안은 채 그녀를 저항할 수 없는 포옹으로 휘감는 듯이 보인다.

파르미자니노
〈'안테아'로 알려진 젊은 여인의 초상〉, 1524-27
카포디몬테 박물관, 나폴리

파르미자니노는 극도로 정제된 기법으로 마법과도 같은 극사실주의적 효과를 내면서 매혹적인 초상화가의 지위에 올랐다. 파르미자니노가 그린 모델들의 얼굴은 종종 냉담한 고요 뒤에 숨겨진 의구심과 긴장감을 표출한다.

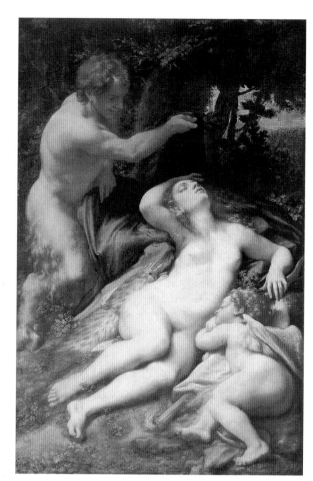

코레조
〈안티오페〉, 1528년경
루브르 박물관, 파리

코레조의 작품에서 보이는 우아함,
미소, 관능적인 아름다움은 확실히
천박하거나 외설적인 장면과는
거리가 있다.

코레조
〈성 히에로니무스의 성모〉, 1523
국립미술관, 파르마

코레조는 매너리즘의 방식을 사용하지
않으면서도 이 제단화의 구성과 느낌을
기존의 르네상스 작품과 다르게
만들었다. 그는 레오나르도의 부드러운
양식으로부터 영감을 받았는데,
이는 성모의 모습과 윤곽선을 흐릿하게
만드는 빛에서 나타난다. 코레조는 이
작품에서 부드러운 자유분방함과
굳건한 신앙심을 보여준다. 그는 이
작품의 제작비로 당시 에밀리아
지방(이탈리아 북부, 주도는 볼로냐―
옮긴이)에서 일반적인 수준의 보수, 즉
44제국리라, 두 단의 땔나무, 약간의
밀과 돼지 한 마리를 받았다.

볼록거울 속의 자화상

파르미자니노는 막 스무 살이 되었을 때 현재 빈에
소장되어 있는 이 뛰어난 자화상을 제작하였다. 그
는 대가다운 놀라운 솜씨로 볼록거울 속에 반사된
얼굴과 손, 방의 왜곡된 형태를 재창조하고 있다. 파
르미자니노는 자신의 재능에 대한 증거로 이 그림을
로마에 가지고 갔다. 교황 클레멘스 7세의 교황청에 감도
는 예술적 분위기 속에서, 파르미자니노는 섬세하고 자신감 넘치는 초
상화들과 매너리즘의 영향을 드러내기 시작한 종교화들을 그렸다. 1527
년 '로마의 약탈' 이후, 몇 년간 볼로냐에서 지낸 그는 1531년 파르마로
돌아와, 과거의 적수였던 코레조와 다시 겨루게 되었다. 고향 파르마에
서 파르미자니노는 마돈나 델라 스테카타 교회의 프레스코화를 제작했
는데, 매우 세련되고 양식화된 고전주의가 이 작품의 특징이다. 이 시기
에 파르미자니노의 인물들은 부자연스러울 정도로 길게 늘어나면서 거
만하게 구부린 자세를 취하기 시작했다. 파르미자니노는 짧았던 생애의
말년에 내면으로 침잠해서 연금술 실험에 강박적으로 몰두했다.

북부 이탈리아

1510 – 1540

위대한 프레스코의 시대

르네상스와 매너리즘 회화에서 각광받은 프레스코

16세기 이탈리아 회화에서는 이전과 마찬가지로 프레스코가 선호되고 있었다. 바사리를 비롯한 이 시기의 작가와 비평가들은 화가의 재능에 대한 궁극적 평가는 거대한 프레스코 벽화를 제작하는 능력에 달렸다고 믿었다. 프레스코 기법은 상상력으로 가득한 웅장한 구성과 확실한 기술을 요구했기 때문이다. 물론 베네치아는 예외였다. 습한 기후로 인해 프레스코화를 거의 제작하지 않았고, 대신 캔버스에 그려진 작품들이 이를 대체했기 때문이다. 도시 중심부를 벗어난 외곽에서조차, 16세기 초의 프레스코화들은 다양한 경향을 드러내고 있다. 1527년 로마가 약탈되기 전, 줄리오 로마노와 파르미자니노 같은 대가들은 고전으로부터 영감을 받은 독창적인 매너리즘 양식의 우아하고 지적인 요소들을 북부 지역에 전파했다. 코레조나 가우덴치오 페라리, 로렌초 로토, 포르데노네 등 중소 도시에서 활동하던 다른 화가들은 커다란 대중적 호소력을 지닌 양식을 발전시켰다.

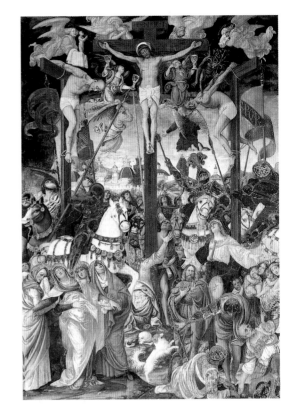

가우덴치오 페라리
〈십자가 처형〉, 1513
산타 마리아 델레 그라치에 교회
바랄로 세시아, 베르첼리

바랄로의 성지 사크로 몬테로 가는 길에 있는 교회에 그려진 이 작품은 운집한 군중들과 높이 솟은 십자가들로 이루어져 있다. 또한 대중적인 요소(투구, 갑옷, 마구 등)와 세련된 암시(페루지노와 레오나르도 풍의 조형물)가 훌륭히 조합되어 있다. 가우덴치오(1475년경-1546년)의

서술적이고 극적인 힘은 작품에 통일성을 부여하면서, 등장인물들을 압도적인 감정의 물결 속으로 밀어넣는다. 그는 복음서의 이야기를 자기 자신의 시대로 옮겨 놓았다. 십자가 밑동 오른편에는 바랄로 출신의 두 인물이 있는데, 그들은 장난치는 강아지와 아기를 안고 있는 여인들을 동반하고 있다. 부드러운 일상생활의 장면들은 그리스도의 옷을 걸고 주사위 놀이를 하는 병사들의 희화화된 모습과 인상적으로 대립된다.

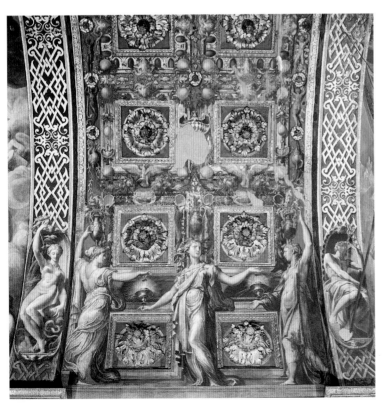

파르미자니노
〈현명한 처녀들, 우화의 인물과 식물들〉, 사제관 아치 내부
1535-39
마돈나 델라 스테카타 교회, 파르마

줄리오 로마노
⟨시골의 연회⟩, 1526-28
프시케의 방, 테 궁전, 만토바

곤차가 가문의 궁전 건축과
장식은 북부 이탈리아의
매너리즘을 가장 잘 보여준다.
건축가이자 화가인 줄리오
로마노(1499년경-1546년)는
라파엘로의 제자이기도 한데,
지칠 줄 모르는 상상력으로
궁전의 각 방을 놀라운
예술작품으로 만들었다.

배경 그림 : 코레조
⟨대수녀원장실⟩

⟨사냥 전리품을 든 푸토⟩
천장화 세부, 1519
산 파울로 수도원, 파르마

이 독특한 방은 르네상스의
취향을 완벽하게 보여주는
예로서, 수세기 동안 비밀로 남아
있었다. 사실 대수녀원장이
이처럼 이교도적인 그림이 그려진
방에서 사람들과 대화를 나눈다는
건 그리 적합한 일이 아니었다.
벽난로 위에 그려진 아르테미스가
다스리는 이 객실은 천장에
그려진 환각적인 프레스코로 인해
아치처럼 보인다. 단색조로
이루어진 벽의 윗부분들은 비록
약간 부식되어 있긴 하지만
여전히 장려한 모습이다.

안트웨르펜, 위트레흐트, 레이덴

1510 - 1560

이탈리아 미술과 저지대 국가들

안트웨르펜, 유럽 미술의 새로운 수도

16세기 초반, 플랑드르와 네덜란드 미술은 커다란 전환점을 앞에 두고 있었다. 위대한 15세기 대가들의 전통을 이어가던 세대가 쇠퇴하면서, 이탈리아 미술의 새로운 경향을 재정립하려는 흐름이 대두되었다. 새롭게 등장한 이 흐름은 남부 유럽을 여행한 경험을 바탕으로 풍부한 장식과 플랑드르 회화의 전형적 특징인 서술적 세부묘사를 결합시키려는 움직임이었다. 스헬데 지방의 항구 안트웨르펜은 북해 연안의 상업 중심지이자 예술 중심지가 되었다.

보스, 메치스, 마뷔즈, 스코렐 같은 화가들은 이탈리아 원근법이 지닌 불후의 감각을 습득하고 다른 주도적인 유럽 예술가들을 만나기 위해 베네치아와 로마를 여행했다. 그러나 북부 유럽의 미술가들이 이탈리아에서 단지 배우기만 한 것은 아니었다. 그들은 전성기 르네상스 회화의 발전과 회화의 '근대적 방식'이 탄생하는 데에도 크게 기여했다. 안트웨르펜의 '이탈리아파'는 다른 화가들과 뚜렷하게 구분되는 흐름을 형성했는데, 이는 뒤러의 영향이 가장 강했던 북부 지역의 예술 중심지들과 밀접한 관계가 있다.

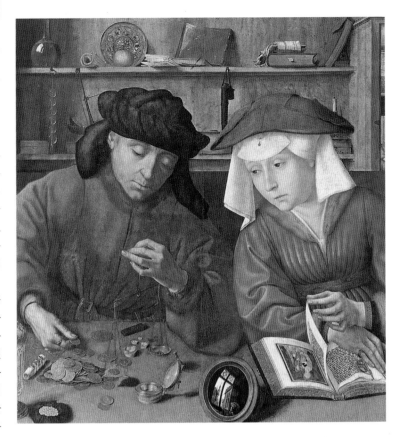

퀜틴 메치스
〈대금업자와 그의 아내〉, 1514
루브르 박물관, 파리

메치스(1466–1530)는 15세기의 회화와 달리, 놀랄 만큼 생생하고 사실적인 그림들을 제작하기 위해 종교적 주제를 이용하지 않았다.

마르텐 반 헴스케르크
〈콜로세움이 있는 로마에서의 자화상〉, 1553
피츠윌리엄 박물관, 케임브리지

이 그림은 이중 초상화이다. 화가는 자신을 검소한 검은 옷차림의 중년으로 그리면서 20년 전 로마에 머물렀던 시절을 상기시키고 있으며, 거대한 콜로세움의 폐허를 그리고 있는 젊은 화가로서의 자신 또한 보여주고 있다.

얀 반 스코렐
〈마리아 막달레나〉, 1528년경
국립박물관, 암스테르담

스코렐이 뒤러를 만났던 뉘른베르크를 비롯하여 베네치아, 로마에서 보낸 시기는 그의 활동에 있어서 근본적인 토대가 되어주었다. 위트레흐트 출신인 스코렐은 같은 지역 출신인 하드리아누스 6세가 교황이었던 시기에, 영원한 도시 로마에 머무르면서 라파엘로와 미켈란젤로로부터 강한 영향을 받았다. 또한 그는 바티칸의 고대 유물 관리자로 지명되었다. 네덜란드로 돌아온 스코렐은 다양한 문화적 경험들을 생산적으로 사용하였고, 플랑드르 전통이 거의 사라진 새로운 종류의 회화를 발전시켰다. 이제 플랑드르 전통은 막 떠오르기 시작한 매너리즘 양식으로 대체된 것이다.

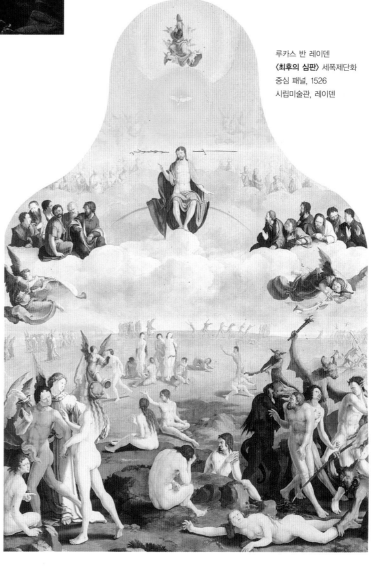

루카스 반 레이덴
〈최후의 심판〉 세폭제단화
중심 패널, 1526
시립미술관, 레이덴

마뷔즈의 혁신

얀 고사르트는 플랑드르 르네상스에서 가장 독창적이고 영향력있던 '이탈리아파' 가운데 한 사람으로, 그가 태어난 마을의 이름을 따 '마뷔즈' 라고 불렸다. 1503년 안트웨르펜 화가조합에 처음으로 기록된 그는 1508년 부르고뉴의 필리프 공작과 함께 로마로 여행을 떠났다. 여행에서 돌아온 후 그는 독창적인 양식을 선보이기 시작했는데, 15세기 플랑드르 회화의 전형적 특징인 세부에 대한 정확한 관찰이 어느 정도 남아 있었다. 또한 마뷔즈는 빛과 원근법, 건축적 배경들, 기념할 만한 인물들 그리고 인물과 그 주변 관계를 다루는 데 있어서 이탈리아적인 '근대 방식' 을 차용했다. 그의 초기 작품에서는 매우 강한 고딕적 특성과 매너리즘의 특징이 결합된 것 같은 과다한 장식적 요소들이 나타난다.

〈넵튠과 암피트리테〉(베를린 소장), 후기작인 〈다나에〉(1527, 뮌헨 소장)처럼, 신화적 주제를 다룬 마뷔즈의 그림들은 좀더 근대적이지만 여전히 서술적인 세부묘사가 그 특징을 이루고 있다.

마뷔즈는 1527년 루카스 반 레이덴과 함께 운하와 하천을 따라 배를 타고 플랑드르, 브라반트, 젤란트의 주요 도시들을 여행하기도 했다.

안트웨르펜과 브뤼셀

1525/30 - 1569

대(大) 피테르 브뤼겔

인생의 영원한 회전목마

대 피테르 브뤼겔은 역사적으로 파란만장했던 시기에 중요한 문화적 중심지에서 작업했다. 그럼에도 불구하고 그의 생애에 대해 알려진 것은 매우 적으며 그의 전기를 완전하게 재구성하기는 거의 불가능하다. 그러나 브뤼겔은 서명과 날짜를 작품에 기입하는 습관을 갖고 있었기 때문에 회화, 드로잉, 판화 작품들에 대해 신뢰할 만한 연대표를 작성할 수 있다. 안트웨르펜 화가조합의 일원이었던 브뤼겔의 작품에서는 고전에서 영감을 받은 그 지방 화파나 이탈리아 르네상스의 영향이 거의 나타나지 않는다. 그의 가장 초기 작품으로 알려진 풍경 드로잉들은 1552년작으로 추정된다. 1552년과 1556년 사이에 브뤼겔은 이탈리아를 여행하고 알프스를 넘었던 생생한 기억을 가지고 돌아온다. 그는 한동안 동판화 제작에 몰두한 뒤, 직업화가가 되기로 결심하고 1563년 브뤼셀로 이주하였다. 이곳에서 화가로 활동하게 될 두 아들이 태어나는데, 큰 아들 피테르와 1568년에 태어난 작은 아들 얀은 정교한 정물화 분야의 대가였다. 1565년 브뤼겔은 그의 걸작으로 꼽히는 거대한 연작 〈계절〉을 완성했다. 브뤼셀에서 그려진 그의 작품들은 새롭고 간결한 양식을 보여주며, 초기 작업의 전형적 특징인 과도한 세부묘사를 포기하고 있다. 그러나 1569년 9월 5일, 때이른 브뤼겔의 죽음으로 인해 이 전도유망한 발전은 중단되고 말았다.

대 피테르 브뤼겔
〈플랑드르 속담〉, 1559
베를린 미술관

브뤼겔의 작품은 그의 정신적 지주인 보스와 마찬가지로 주로 민속, 속담, 격언에 바탕을 두고 있다. 브뤼겔은 이 놀라운 그림에서 100개 이상의 서로 다른 속담을 그려내고 있는데, 단 하나의 풍경 내에서 이루어지는 시골생활로부터 영감을 얻은 것이다. 이 그림에 표현된 속담들은 주로 인간의 어리석음을 다루고 있다.

대 피테르 브뤼겔
〈죽음의 승리〉, 1562년경
프라도 미술관, 마드리드

민속문화에 뿌리를 둔 이 주제는 16세기 후반에 제작되었다는 것을 고려할 때 다소 시대에 뒤떨어진 듯 보인다. 그러나 브뤼겔은 이 주제를 다시 사용하여 그림의 내용이 지닌 지속적인 타당성을 드러낸다. 죽음이 끌고 가는 섬뜩한 손수레가 작품을 압도하고, 죽음은 젊은이와 늙은이, 왕과 추기경, 광대와 하녀 등 모든 사람을 가리지 않고 실어 나른다. 풍경은 고문과 파멸을 표현하는 세부들로 가득 차 있다.

오른쪽: **〈죽음의 승리〉** 세부

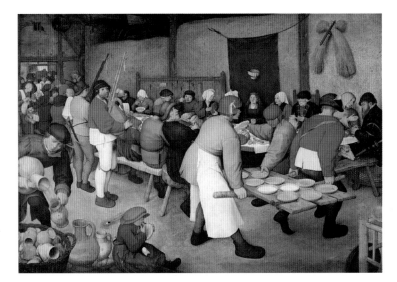

대 피테르 브뤼겔
〈농부의 결혼식〉, 1568년경
미술사박물관, 빈

웃고 있는 신부는 뺨을 붉힌 채 어색하게 녹색 장막 앞의 식탁 중심에 앉아 있다. 아마도 신랑은 음식을 게걸스럽게 먹어치우고 있는 젊은이인 듯하다. 이 연회는 '풍요의 나라'에 대한 시골식 변형이다. 손님들은 앞치마를 두른 두 남자가 옮기고 있는 음식 접시에 손을 올려놓고 있다.

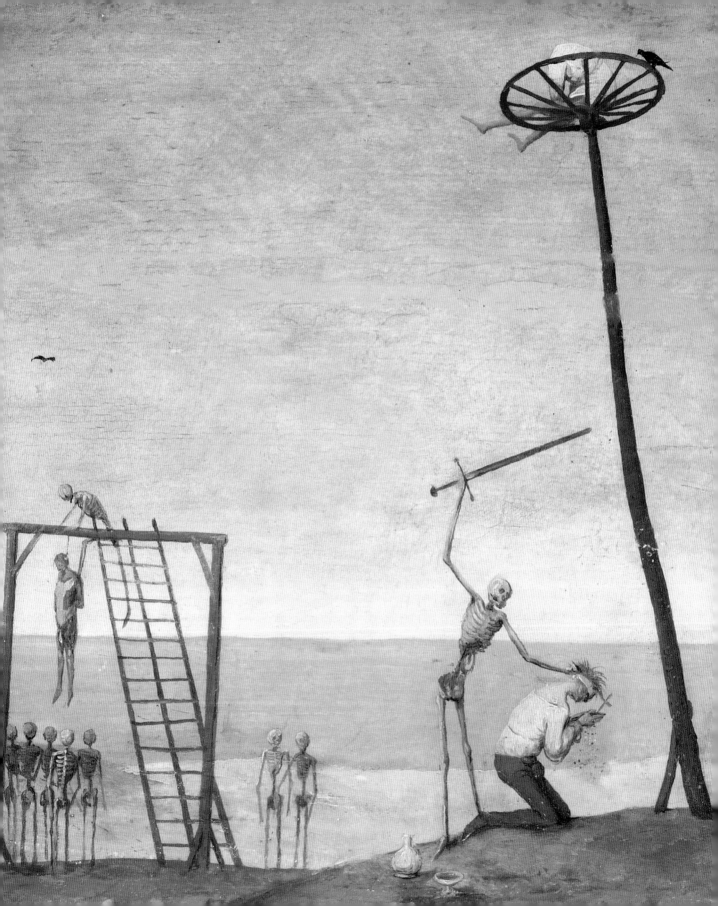

대(大) 피테르 브뢰겔

1565

〈계절〉

다양한 날씨와 빛의 효과들은 놀라운 감성과 자연스러움을 보여주는데, 이는 아마도 이 연작이 지닌 가장 눈부신 특징일 것이다. 풍경의 희미하게 빛나는 눈과 '흐린 날'의 대조는 브뢰겔의 위대한 능력을 증명해준다. 그의 화풍은 매우 독창적이어서 그는 때때로 경험 부족의 16세기의 화가로 오해받기도 했다.

〈계절〉 연작은 브뢰겔의 성숙기 작업에서 중요한 유기적 결합을 이루고 있다. 이 연작은 황제 루돌프 2세가 수집한 프라하 컬렉션의 일부로, 관습을 잘 따르지 않는 합스부르크 가문의 취향을 반영하고 있다. 30년 전쟁 동안 발생한 프라하 약탈 이후, 뿔뿔이 흩어졌던 이 연작은 현재 일부분만 모아진 상태며, 연작의 전체 구성에 관해서는 추측과 이론들이 난무하고 있다. 이 작품은 여섯 개의 패널로 이루어져서 한 계절당 두 달씩 배분되었을 것으로 추측된다. 그러나 지금까지는 다섯 점의 작품만 전해져 온다. 그 다섯 점은 뉴욕의 메트로폴리탄에 소장된 〈수확자들〉, 프라하 국립미술관에 있다가 최근 체크의 개인 소장가에게 돌아간 〈건초 수확〉, 그리고 빈의 미술사박물관에 있는 〈흐린 날〉, 〈눈 속의 사냥꾼들〉과 〈소떼의 귀환〉이다. 작품들은 대략 160×120센티미터로 같은 크기이며, 각각의 이력과 보존 상태에 따라 약간씩 변형되었다.

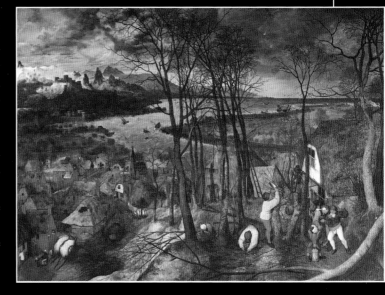

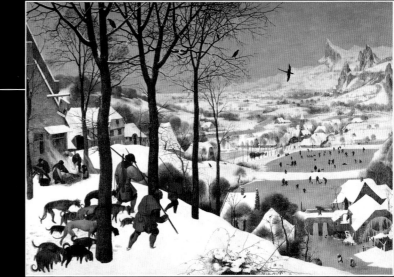

〈눈 속의 사냥꾼들〉이라는 작품은 한 해의 가장 추운 두 달을 나타낸 것으로, 이 연작 가운데 가장 유명하다. 시선은 전경보다 높은 시점에서 시작하며 하얀 눈과 인물들, 나무들, 건물들의 검은 윤곽선이 대조되고 있다. 이 단순한 구성, 특히 배경을 이루는 풍경은 브뢰겔이 얼마나 숙련되게 빛을 사용하는지 보여준다. 산봉우리를 감싸고 금방이라도 내릴 듯한 눈과 얼음같이 차가운 대기를 이처럼 뛰어나게 담아낸 회화작품은 없다. 벌거벗은 앙상한 나무들은 어두운 하늘을 배경으로 검은 막을 형성한다. 계곡 깊숙한 곳의 작은 마을은 우뚝 솟은 산줄기 아래에 자리잡고 있다. 얼어붙은 연못 위에서 벌어지는 아이들의 놀이는 그림에 즐겁고 명랑한 기운을 불어넣으며, 전체 장면에 생기를 부여하고 있다.

〈소떼의 귀환〉에서 브뢰겔은 전경과 배경을 연결짓는 색다른 원형 운율을 창조했다. 이와 동일한 구성이 다른 그림들에서도 사용된다. 인물들의 움직임과 흐린 하늘을 지나가는 구름의 흐름은 시간과 계절의 순환 리듬을 암시한다.

〈건초 수확〉은 시골 축제의 율동감과 유쾌함을 보여준다. 〈눈 속의 사냥꾼들〉에서처럼, 위에서 아래를 내려다보는 시점은 브뢰겔 특유의 뛰어난 풍경화 기법이다. 플랑드르의 시골 평지에서 태어나고 자란 브뢰겔에게 이탈리아 여행 중에 처음 본 알프스는 강렬한 인상을 남겼다. 뾰족하고 거친 산봉우리들에 대한 기억은 현실과 환상이 결합된 그의 그림 속에서 다시 재현되었다.

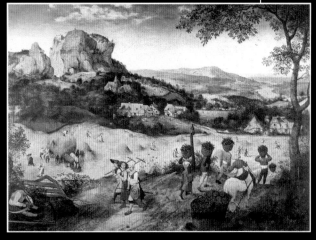

〈수확자들〉은 한여름의 나른함에 젖어 있다. 관찰자의 시선이 점점 더 멀리 광대한 파노라마와 같은 풍경 속으로 끌려들어가는 동안 무더운 대기, 농부들의 피로가 황금색 밀과 대조를 이룬다. 연작을 구성하는 다른 장면들에 비해, 이 패널은 인간적이고 사회적인 조건으로부터 더 많은 영감을 받은 것처럼 보인다. 이는 날씨와 풍경에도 반영되고 있다.

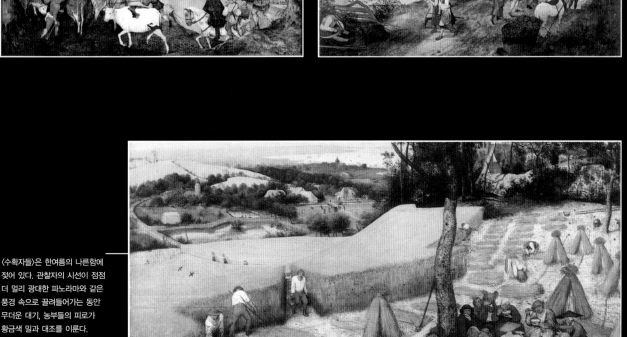

베네치아

1519 – 1594

야코포 틴토레토

"티치아노의 색채, 미켈란젤로의 드로잉"

옷감 염색자의 아들인 야코포 로부스티는(틴토레토라고도 불렸다) 16세기 후반에 열정적으로 많은 작품을 제작했던 베네치아 화가이다. 그는 초기작부터 근육질의 인물들과 극적인 몸짓, 매너리즘의 대담한 원근법을 사용했다. 한편 색채와 빛에 있어서는 전형적인 베네치아파의 특성을 유지했다. 거대한 크기의 작품을 자주 맡았던 그는 작업실 벽에 자신의 계획을 적어두었는데, 그것은 바로 "티치아노의 색채, 미켈란젤로의 드로잉" 이었다. 이 절충적이고 야심찬 목표는 베네치아 대중의 인정을 받게 되었고, 베네치아 교회들 내에 있는 수십 점의 그림들, 스쿠올라 그란데 디 산 마르코와 스쿠올라 그란데 디 산 로코에 있는 인상적인 작품들과 1577년의 화재 이후 총독 궁을 장식한 틴토레토의 작품은 당시 그의 인기를 증명해준다. 후기 베네치아 르네상스에 있어서, 틴토레토가 맡았던 역할은 결정적이면서도 논쟁적이었다. 몇몇 예술가들이 그의 독특한 양식을 모방했지만 결과는 지루하고 편협한 그림으로 나타났을 뿐이다. 틴토레토의 죽음 이후 베네치아파가 갑작스럽게 추진력을 상실한 것은 그의 잘못이 아니지만, 틴토레토는 베네치아파의 몰락을 예견했던 것처럼 보인다. 티치아노와 베로네세가 사망한 뒤, 틴토레토의 후기 작품들은 초자연적인 세계의 신비와 마법으로 가득 차 있었다.

야코포 틴토레토
〈성 마르코의 유해 발견〉
1562–66
브레라 미술관, 밀라노

틴토레토의 독특한 원근법과 인물 군상의 독창적 배열은 그가 나무로 만든 미니어처 모델을 사용했기 때문에 가능했다. 그는 밀랍과 천으로 제작한 인형들과 미니어처에 특이한 방식으로 빛을 비추면서 작품 제작에 자극을 받았다. 성 마르코의 시신 왼쪽에는 그의 거대한 영혼이 그려져 있다.

야코포 틴토레토
〈노예들을 구하는 성 마르코〉
1548
갈레리아 델라카데미아, 베네치아

스쿠올라 그란데 디 산 마르코 교회에 제작된 이 그림은 틴토레토에게 베네치아파의 대표자라는 명성을 안겨주었다.

야코포 틴토레토
〈목자들의 경배〉
1577-78
살라 수페리오레, 스쿠올라 디 산
로코, 베네치아

야코포 틴토레토
〈이집트로의 피신〉, 1583-88
살라 테레나, 스쿠올라 디 산
로코, 베네치아

(아래)
야코포 틴토레토
살라 수페리오레, 스쿠올라 디 산
로코, 베네치아

1564년 틴토레토는 스쿠올라
그란데 디 산 로코를 장식하기
위한 경쟁에서 이기며, 20년이

넘도록 자신의 모든 창조적
활력을 쏟아 부어야 하는 작업을
시작하게 되었다. 세 개의 홀에
그려진 수십 점의 작품들은
틴토레토의 초기 회화에 나타난
서술적 사실주의가 후기 작품들의
강렬한 환영으로 변화되는 과정을
보여준다.

베네토

1528-1588

파올로 베로네세

**"우리 화가들은 시인들과 미치광이들이 가진 것과
동일한 허가증을 지니고 있다"**

베로네세는 종교재판소가 〈최후의 만찬(후에 〈레비 가의 향연〉으로 주제가 바뀜 ― 옮긴이)〉에 50명이 넘는 인물들을 그려 넣은 이유를 설명하라며 소환하자 위와 같은 대답으로 창작의 자유를 주장했다. 그는 어떤 주제라도 축제의 모습으로 변형시키는 능력을 지니고 있었다. 그에게 문학적 주제, 심오한 알레고리, 제단화 그리고 최후의 만찬 같은 주제는 인생과 예술의 즐거움을 표현하기 위한 구실에 지나지 않았다. 그는 고향 베로나에서 공부를 마친 뒤, 단체 작업에 참여하기 시작했다. 1553년경, 베네치아 총독 궁의 살라 델 콘실리오 데이 디에치에서 작업하던 베로네세는 그곳을 대표하는 화가가 되었다. 그는 고전적인 대칭성과 밝은 색채를 지닌 명료하면서도 장려한 양식으로 인해, 중요한 주문을 많이 받았다. 마르시아나 도서관 천장을 위한 세 개의 톤도(1556), 산 세바스티아노 교회 장식(1556-67), 현재 루브르 박물관에 소장된 〈엠마우스에서의 만찬〉(1562)이 그 예이다. 또한 베로네세는 마세르 지방의 빌라 바르바로에서 위대한 건축가인 안드레아 팔라디오와 함께 작업했고, 미와 청춘, 풍요로운 수확을 칭송하는 프레스코로 중앙 방들을 장식했다. 1560년대에 베로네세는 베네치아의 교회들을 위해 거대한 연작을 제작했다. 그는 〈레비 가의 향연〉(1573)으로 인해 종교재판을 받은 후, 자신의 풍요로운 표현력을 잠재워야만 했다. 베로네세의 종교화들은 점점 명상적으로 변해갔으며, 말년에 이르러서는 앤티미슴(기법상 인상주의와 유사한 19세기 말의 회화 양식으로, 일상생활이나 실내 정경 등을 주로 보여준다 ― 옮긴이) 성향을 보이기도 했다.

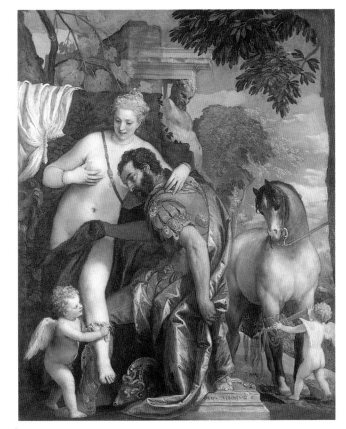

베로네세
**〈사랑으로 결합된 마르스와
비너스〉**, 1580년경
메트로폴리탄 박물관, 뉴욕

이 작품은 합스부르크가의 황제 루돌프 2세가 예술작품과 진기한 자연물을 수집했던 프라하 컬렉션을 위해 그려졌을 것으로 추정된다.

베로네세
〈레비 가의 향연〉, 1573
아카데미아 미술관, 베네치아

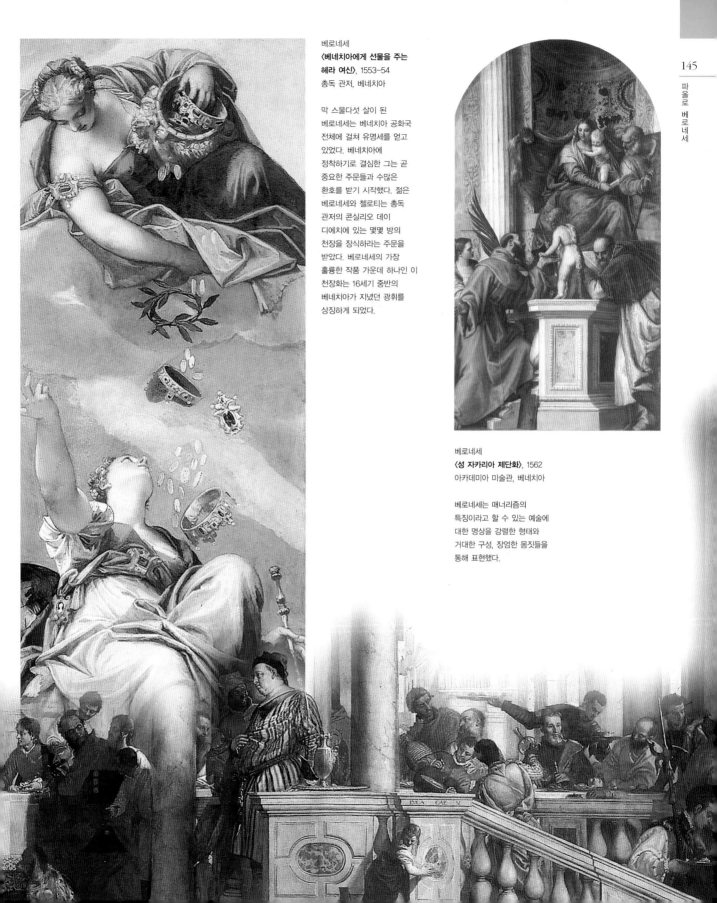

베로네세
〈베네치아에게 선물을 주는 헤라 여신〉, 1553-54
총독 관저, 베네치아

막 스물다섯 살이 된 베로네세는 베네치아 공화국 전체에 걸쳐 유명세를 얻고 있었다. 베네치아에 정착하기로 결심한 그는 곧 중요한 주문들과 수많은 환호를 받기 시작했다. 젊은 베로네세와 첼로티는 총독 관저의 콘실리오 데이 디에치에 있는 몇몇 방의 천장을 장식하라는 주문을 받았다. 베로네세의 가장 훌륭한 작품 가운데 하나인 이 천장화는 16세기 중반의 베네치아가 지녔던 광휘를 상징하게 되었다.

베로네세
〈성 자카리아 제단화〉, 1562
아카데미아 미술관, 베네치아

베로네세는 매너리즘의 특징이라고 할 수 있는 예술에 대한 명상을 강렬한 형태와 거대한 구성, 장엄한 몸짓들을 통해 표현했다.

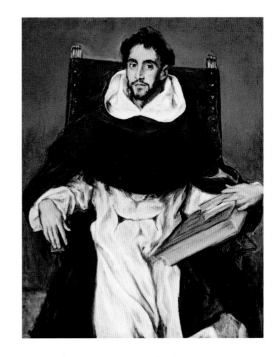

크레타, 베네치아, 톨레도

1541 - 1614

엘 그레코

스페인 반종교개혁 시대의 몽상적 율리시스

도메니코스 테오토코폴로스는 크레타의 아이콘 화가인 미카일 다마스키노스 아래서 훈련받았으며, 1560년경에는 이미 크레타에서 대가로 칭송받았다. 당시 크레타는 베네치아 공화국의 일부였다. 그는 베네치아를 여행하면서 티치아노, 틴토레토, 야코포 바사노와 친교를 맺고 풍부한 플랑드르적 색채감각과 정교한 구도를 배우게 되었다. 1572년경 그는 로마로 이주하여 미켈란젤로의 작품들을 연구했다. 1577년, 그는 제2의 고향이 되는 톨레도에 자리를 잡는다. 그가 엘 그레코(그리스인이라는 뜻)라는 별명을 얻게 된 것은 바로 톨레도에서였으며 이는 멀고 먼, 그러나 결코 잊을 수 없는 그의 고향 그리스를 상기시키는 이름이었다. 엘 그레코는 스페인 궁정의 호의를 얻고자 했지만 펠리페 2세는 그의 난해한 작품 〈성 마우리티우스의 순교와 그의 군대〉(1583, 에스코리알 궁)를 인정하지 않았다. 그러나 엘 그레코는 반종교개혁 시대의 종교화를 대표하는 선도적 화가가 되는 데 성공했으며, 그의 제단화들과 중간 크기의 종교화, 강렬한 초상화들은 르네상스와 바로크 사이에 위치한 스페인 미술의 전환점이 되었다. 엘 그레코의 그림에는 환상적이고 환영적인 색조, 부자연스럽게 늘어난 인물, 인광을 내는 색채, 어지러운 구성이 나타난다. 그는 톨레도의 교회에 〈오르가스 백작의 매장〉과 〈그리스도의 옷을 벗김〉 같은 명작들을 그렸으며, 후기 작품에서는 더욱 신비로운 양식을 발전시켰다. 프라도에 있는 위대한 작품들 외에도, 현재 워싱턴 D.C.에 있는 〈라오콘〉 또한 주목할 만한 작품이다. 이 그림은 엘 그레코의 수많은 작품 가운데 신화를 다룬 유일한 그림으로, 곧 다가올 스페인의 황금시대를 예고한다.

엘 크레코
〈오르텐시오 펠릭스 데 파라비시노 수사〉, 1609
보스턴 미술관

엘 그레코의 작품들은 매우 다양하지만, 그의 그림에 나타난 '손'은 오직 그만의 개성을 담고 있다. 초상화에서조차 모델들은 독특하게도 열에 들뜬 듯한 긴장감을 지니고 있다. 이러한 긴장감으로 인해 모델의 눈은 밝고 안색은 창백하며 귀족적인 손은 가냘프고 신경질적으로 표현된다. 무엇보다도 인물의 심리상태는 생생하게 움직이는 듯한 빠른 붓질과 뛰어난 빛의 사용을 통해 드러난다.

엘 그레코
〈신전에서 장사꾼들을 몰아내는 그리스도〉, 1600년경
국립미술관, 런던

이 그림은 엘 그레코가 선호했던 주제로, 그는 이 주제를 수없이 반복해서 그렸다. 이 주제를 다룬 다른 작품들과 이 그림을 비교함으로써, 엘 그레코의 양식적 발전을 알 수 있다.

엘 그레코
〈부활〉, 1590년경
프라도 미술관, 마드리드

16세기 후반에 엘 그레코의
구성은 수직적으로 움직이면서
부자연스럽게 비틀려졌다. 이러한
구성은 빛으로 강조되며,
신비스런 긴장감에 젖어 있다.

엘 그레코
〈그리스도의 옷을 벗김〉, 1577-79
성구실, 톨레도 대성당

인물들이 전경으로 밀려나오는
듯한 혼잡한 구성은 후일 고야와
피카소가 감탄하고 모방했던
것이다.

종교재판관의 검열

〈돈 페르난도 니뇨 데 게바라의 초상〉(1596, 메트로폴리탄 박물관, 뉴욕)은 엘 그레코가 활동했던 시대의 역사와 특이한 종교적 상황을 생생히 상기시키는 작품이다. 트리엔트 공의회(1563) 이후, 화가들은 신앙의 모범이 될 만한 인물들을 그려서 대중의 믿음을 고취시키도록 요구받았다. 작은 일탈도 종교재판관의 허가를 받아야 했으며 엄격한 정통 교리와 성서에 충실할 것을 강요당했다. 엘 그레코는 1573년 베네치아에서 열렸던 파올로 베로네세의 유명한 재판을 목격했을 것이다. 16세기 후반의 스페인은 아빌라의 테레사, 환영과 황홀경을 경험했다는 십자가의 요한과 같은 위대한 신비주의적 성인들의 시대이기도 했다.

엘 그레코

1586 - 1588

〈오르가스 백작의 매장〉

이 위대한 작품은 톨레도의 작은 교회인 산토토메 교회를 위해 그려진 것으로 지금도 그곳에 남아 있다. 이 작품은 14세기 초에 일어났던 기적을 묘사한 것이다. 신앙심 깊은 기사이자 오르가스의 귀족이었던 돈 곤살로 루이스가 사망하자, 성 스테파누스와 성 아우구스티누스가 직접 이 기사의 매장에 참여했다고 전해진다. 장례식에 참석한 모든 사람들은 하늘이 열리고, 성인과 천사들에게 둘러싸인 그리스도가 찬란히 빛나는 광휘 속에서 나타나는 것을 보았다고 한다. 세세한 역사적 기록들로 인해, 이 위대한 제단화가 주문되고 제작된 여러 단계를 추적할 수 있고, 더불어 비용에 관한 화가와 본당 사제 간의 지속적인 논쟁도 살펴볼 수 있다. 엘 그레코는 이 주제를 철저히 충실하게 다루었고, 그 결과는 놀라운 것이었다. 완숙기에 이른 엘 그레코는 인간으로서, 예술가로서 겪었던 길고 복잡한 경험을 바탕으로 매우 독창적인 걸작을 제작하게 되었다. 이 작품의 다양한 부분에서 우리는 티치아노의 색채, 라파엘로와 미켈란젤로의 로마식 구성, 신비스런 비잔틴 아이콘, 틴토레토와 야코포 바사노가 사용한 마법과 같은 빛, 매너리즘의 비틀린 몸짓들, 심지어는 뒤러의 구성까지도 찾아볼 수 있다. 그럼에도 불구하고, 〈오르가스 백작의 매장〉은 독창적인 그림이며, 앞서 언급된 화가들을 암시하는 부분들이 조각조각 붙여진 작품은 결코 아니다. 이 그림에는 열에 들뜬 듯한 표정과 떨리는 손들, 촉촉이 젖은 눈에서 명백히 드러나는 생생한 불안감이 스며들어 있다. 엘 그레코는 장대하고 놀랍도록 통제된 구성 안에서 전대미문의 효과를 창출하고 있다. 특히 광택이 반짝이는 백작의 갑옷에 나타난 사실적 표현과 천상의 인물들이 지닌 실체가 없는 듯한 투명함 사이의 대조가 인상적이다. 이 작품이 완성되었을 때 그림을 주문했던 산토토메 교회의 사제는 교회 일지에 다음과 같이 기록하고 있다. "이 그림은 스페인에서 가장 뛰어난 작품 가운데 하나로, 외국인들은 특별한 존경심을 가지고 이 작품을 보러 오고 있다."

심판자로서의 그리스도가 마리아와 성인들에게 둘러싸인 모습은 미켈란젤로의 〈최후의 심판〉을 연상시킨다. 엘 그레코는 로마에 머무는 동안 미켈란젤로의 〈최후의 심판〉을 깊이 연구한 바 있다.

그리스도를 둘러싼 성인들과 천사들 사이로 펠리페 2세의 옆모습이 보인다. 엘 그레코는 여러 차례 군주의 호의를 얻고자 했으나 허사였다. 그가 에스코리알 궁을 위해 제작한 그림들은 까다롭고 냉정했던 펠리페를 만족시키지 못했다. 다소 아부하는 듯한 이 세부는 펠리페가 익히 알고 있던 유명한 선례를 따른 것이다. 티치아노는 현재 프라도에 소장된 〈영광〉이라는 작품에 카를 5세의 모습을 삽입한 바 있다.

전체 구성은 명백하게 두 부분, 지상과 하늘로 나뉘어진다. 엘 그레코는 이 차이를 강조하기 위해 빛과 색채, 인물들의 비율, 붓질의 밀도를 비롯하여, 가능한 모든 수단을 사용하였다. 아래 부분의 인물들이 조각상처럼 충실하게 그려졌다면, 구름 사이에 운집한 성인들은 점차 흐릿해지며 신비롭게 사라지고 있다.

지상의 땅과 천국의 환영 사이에 존재하는 화면 중앙에서, 천사가 백작의 작은 영혼을 품은 채 하늘로 올라가고 있다. 백작의 영혼은 고치 혹은 포대기에 감싸인 아기처럼 보인다. 이러한 세부는 엘 그레코가 젊은 시절부터 기억하고 있던 비잔틴 아이콘화의 전형적인 표현이다.

등을 돌린 사제의 검은 사제복이 중백의를 통해 비쳐 보인다. 이 중백의는 대가의 기량을 보여주는 탁월한 표현이다. 여기서 엘 그레코는 베네치아에서 지내는 동안 만났던 베네토 출신의 대가 야코포 바사노의 작품을 참고하고 있다. 장례식 행렬에서 길게 늘려져 있는 횃불 또한 16세기 후반의 티치아노, 틴토레토, 야코포 바사노 등의 베네치아 회화를 상기시킨다.

검은 옷을 입은 고귀한 신사들의 초상은 반종교개혁을 주도했던 인물들을 훌륭히 열거하고 있다. 반종교개혁은 17세기 스페인 문학의 황금시대를 알리는 전주곡이었다.

무릎을 꿇고 있는 소년은 엘 그레코의 아들이자 미래의 조수인 호르헤 마누엘이다. 그는 아버지에 비하면 평범한 축에 속한다. 간소한 검은색 옷주름으로부터 비어져 나온 숫자는 마누엘이 태어난 해인 1578년을 뜻하며, 그리스어로 된 화가의 서명은 엘 그레코가 이 그림과 아들을 '만들었다'는 작은 말장난을 보여준다. 소년은 관람자를 바라보는 몇 안 되는 인물 중의 하나로, 관객과 직접적인 관계를 형성하고 있다. 반면 그의 손가락은 백작의 몸을 가리키면서 작품의 주제에 주목하게 만들고 있다.

성 스테파누스와 성 아우구스티누스는 이 작품의 초점이다. 이들은 황금실로 짜여지고 화려하게 수가 놓여진 섬세한 예복을 입고 있다. 성 아우구스티누스는 주교복을, 성 스테파누스는 부제복을 입고 있으며 돌에 맞아 순교한 성 스테파누스의 모습이 그의 옷에 묘사되어 있다.

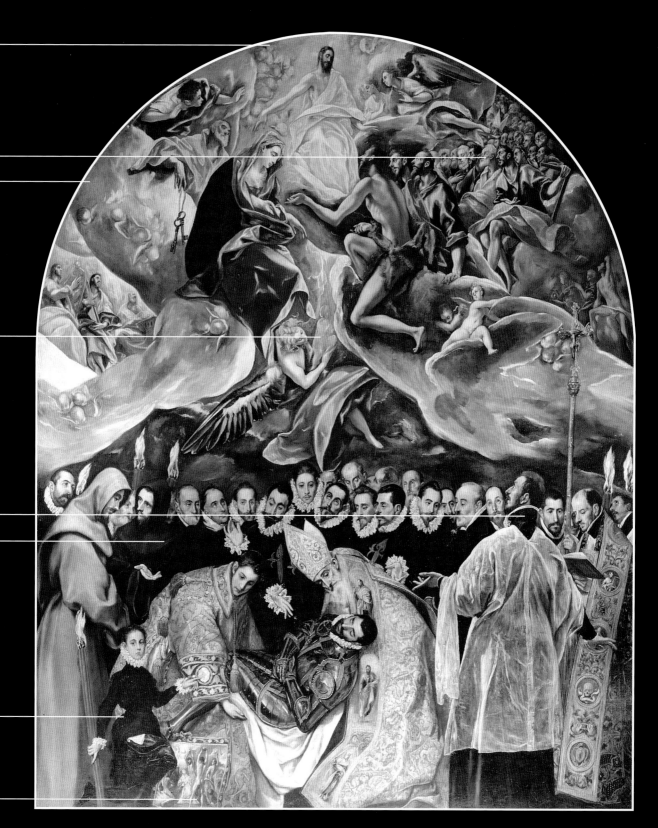

퐁텐블로

1527 - 1594

프랑스 매너리즘

사색적인 에로티시즘의 차가운 전율

1527년의 '로마의 약탈' 이후, 프랑수아 1세가 가장 유명한 이탈리아 화가와 스투코 제작자, 조각가, 건축가를 설득하여 프랑스로 이주시키는 데 성공했다. 이들은 프랑스에서 최고의 주문을 받아 작업했다. 로소 피오렌티노가 프랑스에 도착한 것은 특히 중요한 사건으로, 그는 퐁텐블로 성의 회랑을 프레스코로 장식했다. 그 뒤를 이어, 건축가인 세바스티아노 세를리오, 화가인 니콜로 델 라바테 그리고 조각가 벤베누토 첼리니가 도착했다. 이들은 근대적 방식을 바탕으로 퐁텐블로파를 결성하게 된다. 1540년경 이 근대적 방식은 '정권의 예술', 즉 확고한 절대권력의 이미지를 추구하던 모든 유럽 군주들이 공유한 일종의 형식적 규약이 되었다. 귀족적 이상, 궁정예법, 자신감 넘치는 권력 등이 고요하고 명확한 형태로 전달되었다. 고대의 조각상이나 라파엘로의 작품으로 만든 판화처럼, 작품에 나타나는 고전에 대한 암시는 매우 교양있는 몇몇 사람들만이 인식할 수 있는 것이었다. 따라서 그러한 암시는 시간을 초월하는 이미지의 차가운 매력을 감상할 수 있는 엘리트만이 접근할 수 있는 일종의 암호가 되었다. 또한 퐁텐블로파에겐 대상에 대한 유사성을 보여주기보다는 이상화된 궁정적 모델을 제시하는 것이 더욱 중요했다.

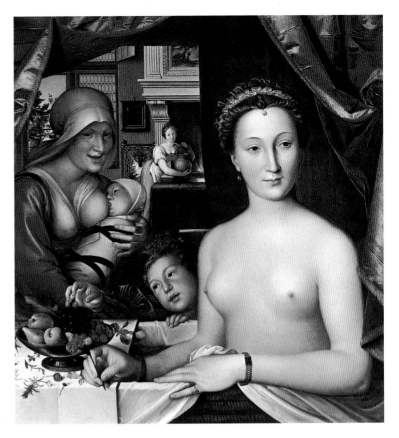

프랑수아 클루에
〈목욕 중인 숙녀〉, 1570년경
국립미술관, 워싱턴 D.C.

프랑수아 1세와 프랑수아 1세의 후계자인 앙리 2세, 샤를 4세의 궁정화가였던 클루에(1515–72)는 16세기 프랑스의 가장 중요한 화가이다. 지고한 우아함을 지닌 그의 그림들은 정교한 상징들을 숨기고 있다.

익명의 프랑스 화가
〈목욕 중인 두 숙녀〉, 1594년경
루브르 박물관, 파리

퐁텐블로파는 독특한 요소들을 조합하고 있다. 이들은 다소 자기만족적으로 고전적 모델들을 부활시키고 있을 뿐만 아니라, 여성 누드, 세심하게 그려진 꽃과 사물, 그리고 풍부한 서술적 세부묘사를 통해, 시각적 유혹에 대한 강박을 보여주고 있다.

앙리 랑베르로 추정
〈에로스의 장례식〉
루브르 박물관, 파리

퐁텐블로파 화가들은 에로스 신화에 대한 문학적 암시를 주제로 작업하는 것을 선호했다. 에로스 신화는 페트라르카로부터 영감을 받았던 동시대 프랑스 화가들의 작품에서처럼, 종종 상징적으로 해석되었다.

앙투안 카롱
〈아우구스투스와 무녀〉, 1571년경
루브르 박물관, 파리

퐁텐블로파 화가들의 주제, 양식, 성격은 서로 밀접하게 연결되어 있기 때문에, 개별 예술가들의 기법을 구별하기가 어렵다. 이 때문에 많은 작품들이 익명으로 남아 있다. 조금이나마 차이를 발견할 수 있는 화가들 중에는 기이한 화가였던 앙투안 카롱(1527–99)이 있다. 그는 격렬한 몸짓을 하고 있는 인물들과 환상적인 건축물들로 가득한 신화적이고 문학적인 상상 속의 장면들로 유명하다.

프라하

1583 - 1618

루돌프 2세와 후기 매너리즘

감각적이고도 사색적인 기교의 전율

1583년 합스부르크가의 황제 루돌프 2세는 제국의 수도를 빈에서 프라하로 옮기기로 결정했다. 그리하여 프라하는 16세기 말 중북부 유럽의 가장 빛나는 문화 중심지가 되었다. 랍비 뢰베와 골렘(죽은 자의 시종으로 무덤 주위에 세운 나무나 점토로 만든 인형. 랍비 뢰베는 프라하에 침략한 적들에 대항하기 위해 골렘을 만들었다고 한다 —옮긴이)의 신비한 도시 프라하에서 루돌프는 강박적으로 물건들을 수집했다. 그는 놀라운 보물과 진기한 물건, 훌륭한 예술작품, 신기한 발명품, 황금과 도자기, 목조로 된 명품들을 수집했다. 루돌프의 궁정을 중심으로 거대한 화파가 형성되었으며, 이들은 서로 다른 문화적 배경에도 불구하고 그들만의 독자적인 양식을 발전시켰다. 이 화파에는 바젤 출신의 요제프 하인츠(1564-1609), 독일의 한스 판 아헨(1552-1615), 이탈리아 출신의 주세페 아르침볼도(1527-93), 안트웨르펜의 바르톨로메우스 슈프랑거(1546-1611) 등이 포함된다. 이들은 모두 이탈리아에서 지냈다는 점과 매혹적이고 감각적인 방식으로 관능적인 주제를 그렸다는 것이 공통점이었다. 이 화파는 황제가 사망한 이후에도 계속 번성했다. 30년 전쟁은 '프라하의 약탈' 과 함께 시작되었으며, 스웨덴인들은 도시를 강탈하고, 황제의 수집품들을 흩어 놓았다.

한스 판 아헨
〈바쿠스, 데메테르, 에로스〉
미술사박물관, 빈

이 작품은 아헨의 걸작 가운데 하나로, 매너리즘이 아방가르드에서 공식적인 궁정 양식으로 변화되는 과정을 보여준다. 뚜렷한 관능성은 루돌프 황제의 육욕적인 취향을 반영하고 있으며, 완벽하게 절제된 형식과 세련되게 사용된 문화적, 조형적 비유들이 관능성과 결합되고 있다. 에로스가 안고 있는 과일 바구니는 뛰어난 소형 정물화이다

바르톨로메우스 슈프랑거
〈살마시스와 헤르마프로디테〉
세부, 1582년경
미술사박물관, 빈

슈프랑거는 오랫동안 퐁텐블로와 이탈리아에서 지낸 후 프라하의 루돌프 2세 궁정에 정착했다. 이곳에서 이루어진 그의 작업은 국제 매너리즘의 모든 특징들을 두드러지게 보여준다.

황제의 수많은 얼굴들

왼쪽에 있는 루돌프 2세의 초상화는 한스 판 아헨이 그린 것으로, 그다지 매력적이지 않은 전형적인 합스부르크가의 얼굴을 보여준다. 오른쪽 얼굴도 합스부르크가의 이 괴짜 황제를 그린 초상화인데, 1591년 주세페 아르침볼디가 그린 것이다. 일반적으로 아르침볼도라고 알려진 롬바르드 출신의 이 화가는 연금술과 과학실험을 열정적으로 사랑했던 황제를 신화 속의 신 포르툼누스의 모습으로 그렸다. 포르툼누스는 자신을 다양한 자연물로 변형시킬 수 있는 신이다. 화가는 꽃과 과일로 황제의 머리를 독창적으로 만들어 냈다. 이 그림은 원래 아르침볼도가 사계절과 사원소를 그린 여덟 점의 복잡한 작품 중 한가운데 위치한 것이었다. 루돌프 2세는 인위적으로 만들어진 놀라운 세계의 상징에서 중심이 되는 것이다.

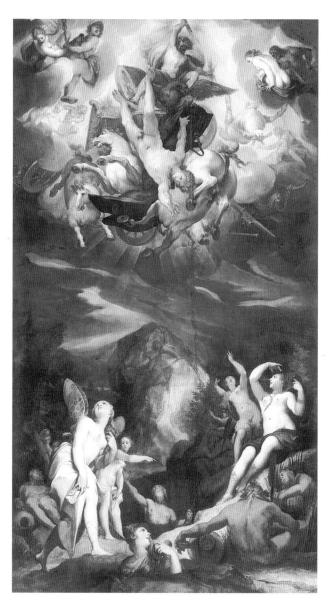

바르톨로메우스 슈프랑거
〈글라우코스와 스킬라〉, 1582년경
미술사박물관, 빈

슈프랑거는 예술적, 문화적인 비유와 도발적이면서도 초연함을 잃지 않는 차가운 관능성을 표현하여 지적인 관객에게 호응을 얻고자 하였다. 루돌프 황제는 이 장의 양쪽 가장자리에 실린 두 인물같이 슈프랑거가 관능적인 여성 누드를 그리기 위해 그리스, 로마 신화를 사용한 작품들을 특히 높이 평가했다.

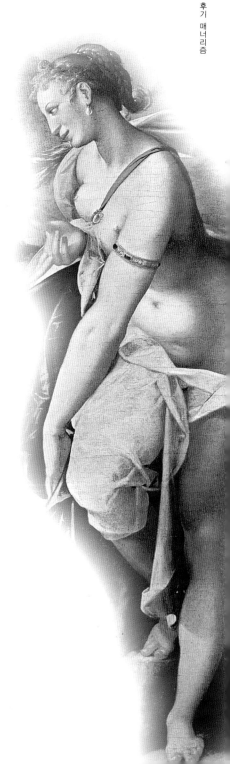

대(大) 요제프 하인츠
〈파에톤의 추락〉, 1596
조형예술박물관, 라이프치히

하인츠는 세련된 후기 르네상스의 경향들을 서로 결합시키고 다듬었다. 이 작품에서 신화의 내용을 담은 주제는 고전 조각상들을 상기시켜 화가의 교양을 과시하려는 구실에 불과하다.

16세기의 종말로부터
정물화의 탄생

미술시장을 변화시키는 새로운 장르

르네상스가 종말을 맞이할 즈음, 미술시장은 귀족과 고위 성
직자뿐만 아니라 부유한 부르주아지와 떠오르는 상인계급
을 포함할 정도로 확장되었다. 이러한 변화는 새로운 주제
를 도입하는 기회가 되었다. 인간의 존재는 배제한 채, 생명
이 없는 사물만을 그리는 것이 독자적인 주제가 되었다. 이
장르는 재능있는 전문가들의 작품으로 인해 그 자체의 위엄
을 갖추게 되었고, 곧 새로운 의뢰인들의 인기를 얻게 되었
다. 카라바조는 훌륭한 꽃 그림은 인물이 등장하는 구성의
그림만큼이나 그리기 어렵다는 것을 강하게 주장했다. 그는
밀라노 박물관에 소장된 〈과일 바구니〉에서 최상의 숭고한
정물화를 보여주었다. 이 당시 정물화 장르는 유럽 전반, 특
히 북유럽 국가에서 두드러지게 발전했다. 한편 스페인 정
물화는 단순하고 금욕적인 양식으로 제작되었으며, 신비주
의적 성향을 지니고 있었다. 특히 수르바란과 정물화 전문
가인 산체스 코탄이 이러한 정물화를 제작했다.

얀 브뢰겔
〈토기 화병 속의 꽃다발〉
1607년경
미술사박물관, 빈

대 피테르 브뢰겔의 아들인 얀
브뢰겔(1568~1625)의 명성은
무엇보다도 화려한 꽃다발을
배열하고 그려내는 능력에
기인한다. 이러한 꽃다발에는
동전, 벌레, 보석과 같이 색다른
작은 사물들이 첨가되었다. 얀
브뢰겔은 안트웨르펜과
브뤼셀에서 자신의 후원자인
밀라노의 추기경 페데리코

보로메오에게 보낸 편지에서, 수십
개의 다른 꽃들로 하나의
꽃다발을 구성하는 것은 힘든
작업이라는 사실을 강조하고 있다.
얀 브뢰겔의 모든 작품들은
생화를 보고 그린 것이기 때문에,
그는 다양한 품종들이 피어날
때까지 때때로 몇 달씩
기다려야만 했다. 브뢰겔은
네덜란드를 지배하던 대공비와의
친밀한 관계 덕분에 왕실 소유의
온실에 출입할 수 있었다.
그곳에서는 유럽 최초의 튤립을
비롯해 진기한 식물과 꽃들이
자라고 있었다.

루이스 에우헤니오 멜렌데스
〈사탕상자와 둥근 빵, 그 밖의
물건들이 있는 정물화〉
1770
프라도 미술관, 마드리드

멜렌데스(1716~80)는 고야 이전의
가장 위대한 18세기 스페인
화가였다. 그의 정물화에 나타난
놀라운 명료함과 완벽한 정확성은
매혹적이다.

게오르크 플레겔
〈후식 정물〉
알테 피나코텍, 뮌헨

독일 화가 게오르크
플레겔(1566~1638)의 작품에는
정확한 묘사를 통해 얻어지는
질서, 조화, 즐거움이 존재한다.
보헤미아에서 태어난 플레겔은
아마도 저지대 국가에서 공부했을
것으로 추정된다. 그는 최초이자
가장 중요한 원시 정물화의
대표자 가운데 한 사람으로,
종교적이고 상징적인 함축성이
특징이다.

루이즈 무알롱
〈복숭아와 포도가 담긴 바구니〉
1631
국립미술관, 칼스루에

정물화는 최초의 여성 화가들이
매우 선호했던 장르였다. 이
섬세한 프랑스 화가는 표면질감을
재창조하고자 노력하고 있다.
벨벳 같은 복숭아 껍질은 화가의
대가다운 솜씨를 보여준다.

에바리스토 바스케니스
〈악기들이 있는 정물〉, 개인 소장

베르가모 출신의 내성적인 사제
바스케니스(1617~77)는 악기들이
있는 정물화를 전문으로
제작하면서, 사라진 음악양식에
대한 향수를 숙련된 솜씨로
표현하였다. 바스케니스는
정물화를 성공적으로 다룬
롬바르드 지방의 오랜
전통으로부터 영향을 받았다.
빈첸조 캄피는 이 장르를
이끌어간 초기 대표자로서, 이
페이지의 배경 그림은 그가 그린
〈과일장수〉(1590년경)의 세부이다.
이 작품은 현재 밀라노의
피나코테카 디 브레라에 소장되어
있다.

로마, 나폴리, 시칠리아

1571 – 1610

카라바조

빈손으로 출발해 거장이 되기까지: 어느 천재의 오디세이

밀라노에서 태어난 미켈란젤로 메리시는 그의 가문이 있는 마을 이름을 따 카라바조라고 알려져 있다. 그는 39년이라는 짧은 생애 대부분을 로마에서 보내며 미술의 흐름을 급격하게 변화시켰다. 카라바조 작품의 가장 혁신적인 특징은 일상생활로부터 직접 이끌어낸 열정적이고 생생한 시적 사실주의였다. 그는 초기 작품들에서 개구쟁이들, 협잡꾼들, 집시들, 그밖에 온갖 종류의 불량스러운 인물들을 묘사하였으며, 그러한 작품들이 갖는 신선한 요소는 곧 유럽 전역으로 퍼져 유사한 작품들을 낳게 되었다. 처음에 카라바조의 그림은 가톨릭의 교리에 위배된다는 이유로 물의를 일으켰고, 실제 삶에 지나치게 가깝다고 여겨져서 거부되었다. 그러나 로마 교회들은 점차 회화의 새로운 시대를 알리는 카라바조의 작품들을 받아들이기 시작했다. 카라바조의 작품을 보면 측면에서 사선으로 들어오는 빛이 극적인 행위로 가득 찬 장면들을 비추고 있으며, 깊은 종교적 정신이 일상적인 삶 속에 스며들어 있다. 카라바조의 활동이 정점에 달했던 1606년, 그는 테니스 경기를 하던 상대와 다투다 그를 죽이고 사형선고를 받는다. 카라바조는 판결을 받아들이지 않고 로마에서 도망쳐 나폴리, 몰타, 시칠리아를 떠돌다가 다시 나폴리로 돌아온다. 1610년 그는 포르토 에르콜레에 도착해 그곳에서 사망했다. 카라바조는 여행을 하면서 매 단계마다 걸작을 남겼다. 그렇지만 이 작품들은 점차 커져가는 그의 고통을 드러내고 있다. 카라바조는 회화의 혁명을 일으켰다. 그것은 예술가뿐만 아니라 관람객도 참여했던 혁명으로, 관람객은 그림과 분리된 단순한 관찰자가 아니라, 눈앞에서 펼쳐지는 극적인 사건의 목격자로서 좀더 중요한 역할을 맡게 된 것이다.

카라바조
〈바쿠스〉, 1594–96
우피치 미술관, 피렌체

처음부터 카라바조의 작품에서는 사실적인 접근이 두드러지게 나타났다. 카라바조는 다른 화가와 비교할 수 없는 숙련된 솜씨 때문에 정물화 장르의 진정한 개척자로 여겨졌으며, 곧 수집가들의 인기를 끌게 되었다. 그는 꽃을 훌륭하게 그려내는

것은 인물화를 그리는 것 못지않은 기술을 요구한다고 밝힌 바 있다. 그러나 '순수한' 정물화로 꼽을 수 있는 작품은 오직 〈과일 바구니〉뿐이다. 1596년에 제작된 이 작품은 밀라노의 추기경 페데리코 보로메오가 소장해 왔으며, 추기경의 수집품은 1618년 피나코테카 암브로시아나에서 대중들에게 공개되었다.

카라바조
〈과일 바구니〉 1596
피나코테카 암브로시아나, 밀라노

카라바조
〈메두사의 머리〉
1596–98년경
우피치 미술관, 피렌체

카라바조
〈로레토의 성모〉
1603–5
산타고스티노 교회, 로마

이 작품은 소박하지만 매우 깊은
감동을 준다. 여기서 마리아는
이전까지의 전통적 도상과는 매우
다르게 평범한 여성으로 그려져
있다. 더러운 누더기를 걸친 두
명의 순례자들이 마리아 앞에
무릎을 꿇고 있는데 이들이야말로
이 그림의 진정한 주인공이다.
순례자들은 관람자에게 더럽고
짓무른 발을 들이밀고 있는데,
이러한 사실적 세부는 카라바조의
동시대인들로부터 거센 비난을
불러일으켰다.

카라바조
〈유디트와 홀로페르네스〉
1595–96
안티카 국립박물관, 로마

이 극적인 작품은 델 몬테
추기경과 카라바조가 교류를
시작할 무렵에 제작된 그림이다.
이 시기 작품에 나오는 인물들은
독특하게, 때로는 가차 없이
명료하게 그려져 있다(유디트와
함께 있는 늙은 하녀의 얼굴을
주목하라). 투명하고 고요한 빛은
가장 섬뜩한 세부들까지도
드러낸다. 잘린 머리와
흘러넘치는 피는 카라바조의
작품에서 주된 모티브로
등장한다. 그는 메두사, 유디트,
다윗과 골리앗, 세례요한 등
참수에 관련된 주제를 반복해서
그렸다. 처음에는 무의식적으로,
1606년 참수형을 언도받은
이후에는 자신의 삶을 가리키는
끔찍한 지시어로서 사용하였다.

카라바조

1599 - 1602

산 루이지 데이 프란체시의 그림들

1518년 줄리오 데 메디치가 착공하여 1589년에 완공된 산 루이지 교회는 로마에 살고 있는 프랑스인 공동체를 위한 교회였다. 프랑스 신사였던 마티유 쿠엥트렐(나중에 '콘타렐리'라는 이탈리아식 성으로 바뀌게 된다)의 장례교회인 이곳에는 콘타렐리의 수호성인인 성 마태오에게 바쳐진 회화 작품들이 있다. 이 그림들은 카라바조의 경력에서 가장 중요한 작품들이다. 예배당 장식에 관한 논의는 수십 년이나 지속되었고, 수많은 예술가들이 연관되었지만, 결국 콘타렐리가 카라바조에게 그림 세 점을 주문하겠다고 과감하게 결정함으로써 종결되었다. 카라바조는 복음서를 쓰고 있는 성 마태오를 묘사한 제단화와 성 마태오의 삶 가운데 가장 중요한 두 사건을 담은 벽화 두 점을 제작하였다. 그는 〈성 마태오와 천사〉부터 작업을 시작했는데, 첫 번째 그림은 교리에 어긋난다는 이유로 거절당했다. 카라바조는 제단화 작업을 다시 시작하기 전에 양쪽 벽의 작품들을 그리기 시작하였다. 마지막으로 그려진 성 마태오와 천사는 1602년에 제작되었는데, 이는 좀더 경쾌하지만 처음 것보다는 덜 강렬하다. 1600년경 완성된 이 그림들은 미술사에서 중요한 전환점을 이루고 있다. 관람자는 말 그대로, 극적인 절정에 다다른 장면 속으로 끌려 들어간다.

예배당 제단 위의 이 그림은 카라바조가 성 마태오와 천사를 두 번째로 그린 작품이다. 첫 번째로 그려진 성인과 천사는 교리에 맞지 않는다고 여겨졌으며 1945년 베를린의 화재로 소실되었다. 승인된 두 번째 작품에서 성 마태오는 날고 있는 아름다운 천사가 불러주는 말을 받아 적고 있는데, 그는 특이한 자세로 불안하게 균형을 잡고 있다. 천상의 사자인 천사는 검은색을 배경으로 밝게 두드러져 보인다.

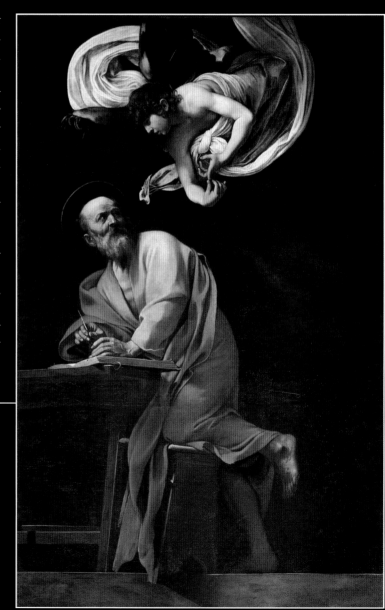

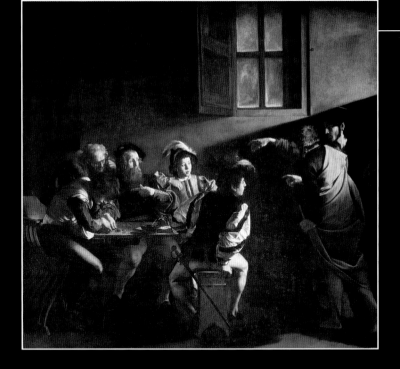

동료들과 함께 넓고 텅 빈 방에 앉아있는 마태오에게 그리스도가 나타나 자신을 따르라고 지시한다. 두 중심 인물 사이에서는 대단히 명료하지만 고요한 몸짓의 대화가 이루어지며, 이는 미켈란젤로가 시스티나 예배당의 천정에 그린 〈아담의 창조〉를 상기시킨다. 베드로에게 일부 가려진 오른쪽의 그리스도는 마태오를 가리키기 위해 오른손을 들고 있다. 이와 반대로, 놀란 마태오는 자기 자신을 가리키고 있다. 군인들이 탐욕스럽게 돈을 세고 있는 동안 자주색 모자를 쓴 젊은 남자가 불쑥 몸을 돌리고 있다. 아무것도 없는 벽과 먼지 낀 유리창을 따라 오른쪽에서 흘러 들어오는 빛은 작품을 해석하는 열쇠이다. 빛이 관찰자의 시선을 중심부로 이끌기 때문이다. 이 초라하고 사실적인 배경 속에서 빛은 일상생활에 침투해 있는 신의 은총을 상징적으로 나타내고 있다

〈성 마태오의 순교〉는 이 연작 가운데 가장 극적인 장면으로, 미사가 집전되는 동안 마태오를 죽이기 위해 교회로 난입한 살인자의 잔혹한 행위를 그리고 있다. 카라바조는 마치 레오나르도의 〈최후의 만찬〉을 떠올린 듯, 극적인 사건에 휩쓸린 군중들의 다양한 '영혼의 감정'을 그려내고 있다. 암살자는 소리 지르고 성 마태오는 신음하며 복사 소년은 비명을 지르며 도망치고 사람들은 뿔뿔이 흩어진다. 순교자는 홀로 남겨지며 교회는 어두운 공포로 가득 차 있다. 위로부터 한 천사가 성인에게 순교와 승천을 상징하는 종려나무가지를 건네주려고 내려온다. 그러나 마태오의 자세가 종려나무가지를 잡기 위해 손을 들어 올리는 것인지 혹은 스스로를 방어하려는 미약한 시도를 나타내는 것인지는 구분하기 어렵다. 배경 왼쪽에는 검은 수염을 기른 채 창백한 얼굴을 찡그린 서른 살 가량의 사내가 있다. 카라바조가 이 장면의 목격자로서 자기 자신을 그려 넣은 것이다.

17세기
유럽의 바로크

대우주와 소우주

17세기 유럽은 정치적, 사회적, 문화적으로 상당한 변화를 겪게 되었다. 이러한 변화들은 스페인 제국과 이탈리아 도시국가를 비롯한 전통적인 권력에 위기를 불러 일으켰으며, 새롭게 등장한 신생 국가들은 대양을 건너 먼 대륙까지 확장되었다. 17세기는 놀랄 만한 대립들로 가득 차 있던 시기이기도 했다. 이 시기의 예술가들은 상상력이 넘치는 양식을 발전시켰던 반면, 과학자들은 정교한 근대적 탐구 방법들을 고안하기 시작했다. 경제학자들은 부르주아 자본주의의 탄생을 목격하였고, 유럽의 지배자들은 장엄한 궁전들을 건축하였다. 이탈리아의 문화와 취향이 유럽 전체로 퍼져나가던 이 때, 국제 교역에 있어 이탈리아의 위상은 추락하고 있었다. 이러한 모순들에도 불구하고 바로크 시대는 놀라운 예술적 발전과 변화의 시기였으며, 새로운 사상들이 퍼져나가던 때였다. 또한 이 시기에 네덜란드의 렘브란트 화파와 스페인의 벨라스케스 화파 같은 새로운 국가별 화파들이 형성되었으며, 비슷한 화풍이 대륙 전체로 퍼져 나갔다. 카라바조, 베르니니, 푸생, 루벤스 같은 수많은 위대한 화가들이 전 유럽의 조형 예술가들에게 모범이 되었다. 카라바조의 키아로스쿠로(이탈리아어로 빛을 뜻하는 '키아로'와 어둠을 뜻하는 '오스쿠로'의 합성어로서 강한 명암대조법을 뜻한다 – 옮긴이)와 생생한 사실주의, 색채와 환상으로 가득 찬 바로크 장식, 네덜란드 화파의 가정적 앵티미슴 등이 바로크 미술에 영향을 미쳤다.

야콥 요르단스
〈정원의 요르단스 가족〉, 1621-22
프라도 미술관, 마드리드

안트웨르펜 화파는 유럽 바로크 미술에서 가장 성공한 사조 가운데 하나였고, 야콥 요르단스(1593-1678)는 그 중 가장 눈에 띄는 인물일 것이다. 요르단스는 자신을 이젤 앞에 서 있거나 화가의 작업복을 입은 모습으로 그리지 않고 우아한 옷차림을 한 채 팔레트 대신 류트를 들고 서 있는 모습으로 그렸다. 그의 가족은 저물어가는 여름날, 꽃들이 만발한 정원의 그늘에서 한가롭게 여유를 즐기고 있다. 분수는 솟아오르고 젊은 하녀는 포도 바구니를 들고 있다. 작은 금발 소녀는 수줍어하며 웃고 있는데, 부드러운 붓질이 그녀의 뺨과 부끄러우면서도 호기심어린 표정을 만들어내고 있다. 이 소녀의 모습은 르누아르 작품에 나오는 소녀에 비견될 만하다.

요하네스 베르메르
〈천문학자〉, 1670년경
루브르 박물관, 파리

현미경 발명가인 안토니 반 레벤후크 같은 과학자들과 친분을 쌓았던 베르메르는 사상가들과 학자들의 섬세한 초상화를 많이 제작했다. 베르메르의 초상화에서 이들의 지성, 근면, 직관, 집중력은 마치 천재성과 지식의 빛이 퍼져 나가듯 명백히 드러난다.

갈릴레오가 별이 가득한 하늘에 망원경을 들이대고 우주를 다스리는 '위대한 원리'에 대해 의문을 던지면서 이론을 만들어내고 있을 때, 이탈리아 예술가들은 엘스하이머의 '우주적 이미지'를 담은 작품을 만들지도 못했고 베르메르와 반 레벤후크, 또는 렘브란트와 튤프 박사 간의 우정처럼 과학자들과의 친교도 없었다. 이것이 아마도 이탈리아 문화가 쇠퇴하기 시작한 원인이었을 것이다. 이탈리아인들은 고대, 신화, 고전 문헌들을 통해 별을 바라보았고 그 일례로 구에르치노의 그림을 꼽을 수 있다. 이 작품은 현재 로마의 갈레리아 도리아 팜필리에 소장되어 있다. 무릎에 망원경을 올려놓고 잠든 목동은 달의 여신이 사랑한 신화 속의 엔디미온이다. 엔디미온은 신들로부터 영원한 젊음을 보장받았지만 그 시간을 잠든 채 보내도록 운명지어졌다. 이탈리아 예술가들과 문학가들이 계속해서 고전 문학의 렌즈를 통해 우주를 바라보는 동안, 갈릴레오는 그의 이론을 포기하도록 강요받았다. 이탈리아에서 하늘은 여전히 신비에 감싸여 있었으며, 19세기 초에도 가장 유명한 이탈리아 낭만주의 시인은 "오 달이여, 하늘에서 너는 무엇을 하고 있는가? 말해다오, 오 고요한 달이여, 무엇을 하고 있는가를 내게 말해다오"라고 노래했다.

세바스티엥 스토스코프
〈바구니 속에 담긴 유리잔들이 있는 정물〉, 1644
스트라스부르 미술관

고리버들 바구니 안에 들어 있는 각기 다른 모양의 유리잔들은 놀랄 만큼 정확하게 그려져 있으며 뛰어난 구성을 이루고 있다. 섬세한 유리잔들 가운데 하나는 깨져 있는데, 더 이상 어떤 목적으로도 사용될 수 없는 이 유리잔은 아름다움의 무상함이라는 주제를 전달한다.

아담 엘스하이머
〈이집트로의 피신〉, 1609
알테 피나코텍, 뮌헨

엘스하이머가 그린 이 매혹적인 밤의 비가는 그의 가장 유명한 작품이다. 만월이 은하수와 반짝이는 별들로 뒤덮인 하늘을 밝히고 있는데, 하늘에 대한 완벽한 묘사는 엘스하이머가 과학에, 특히 갈릴레오 갈릴레이의 발견에 깊은 관심을 갖고 있었음을 알려준다.

안트웨르펜

1577 - 1640

페터 파울 루벤스

인생과 회화의 감각적인 즐거움

17세기 초, 페터 파울 루벤스는 유럽 무대에 혜성 같이 등장하였다. 그는 몇 년 동안 이탈리아에서 대가들의 그림을 공부한 뒤, 1608년 안트웨르펜으로 돌아오자마자 대단한 성공을 거두게 되었다. 그의 그림은 열정적이고 활기가 넘쳤다. 루벤스는 가능한 다양한 주제와 다양한 크기에 도전하면서 그림을 즐겼고, 캔버스의 안료 사용에 몰두하였다. 그의 공방은 100명이 넘는 조수들을 동원해 방대한 작품을 생산해냈으며, 전 유럽으로 작품을 수출하였다. 루벤스는 1620년과 1640년 사이, 유럽에서 가장 인기 있는 화가였고 그에게는 주문들이 끊임없이 쏟아져 들어왔다. 그의 주요 활동 무대는 안트웨르펜이었지만 로마, 파리, 런던에서도 작업을 하였다. 루벤스는 당대 군주들과 우호적인 관계를 맺고 있었다는 점에서 이탈리아 르네상스의 위대한 대가들과 비슷하다. 루벤스의 값비싸고 관능적인 그림들은 왕실 소장품이 되었으며, 수집가들은 그의 작품을 손에 넣고자 애를 쓰곤 했다.

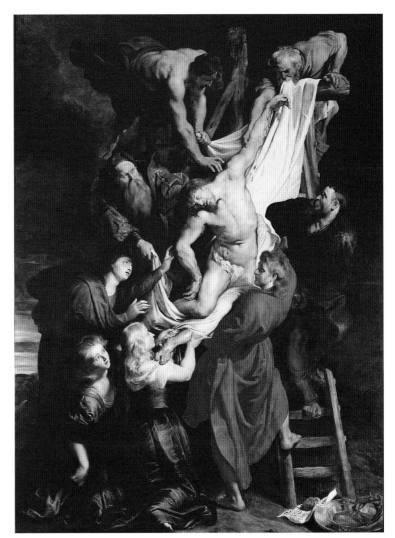

페터 파울 루벤스
〈십자가에서 내려지는 그리스도〉,
1612
안트웨르펜 대성당

이 거대하고 극적인 작품은 티치아노와 카라바조 같은 이탈리아 선구자들의 작품을 놀랄 만한 정력과 집중력으로 재구성한 것이다.

페터 파울 루벤스
〈인동덩굴 아래의 예술가와 그의 첫 아내 이사벨라 브란트〉
1609-10
알테 피나코텍, 뮌헨

자연 배경과 부부의 의상에 담긴 수많은 상징적 세부 사항은 정확한 연출로 더욱 강조되고 이들의 사랑, 신뢰, 높은 사회적 지위를 암시한다. 루벤스는 5개 국어에 능통했고, 훌륭한 예의범절과 자연스러운 우아함을 갖추고 있었으며, 오랫동안 유럽 궁정에서 생활하면서 더욱더 세련되어졌다. 화가로서 루벤스의 이미지는 카라바조나 말년의 렘브란트처럼 불운한 화가들과는 상당한 거리가 있다.

페터 파울 루벤스
〈은자와 잠든 안젤리카〉, 1630
미술사박물관, 비엔나

이 작지만 아름다운 루벤스의
후기 작품은 루도비코
아리오스토의 유명한 서사시
〈성난 오를란도〉의 한 이야기로,
어느 은자의 마법으로 불려 나온
악마가 잠자는 안젤리카를 섬으로
옮겨 놓는 사건을 묘사한 것이다.
주제를 다룬 방식은 매우
섬세하여 초기 렘브란트를
상기시키는 반면에, 양식적
표현에서 볼 때 이 그림은
티치아노와 들라크루아의
혼합이라고 할 수 있다.

페터 파울 루벤스
〈4 대륙〉, 1612년경
미술사박물관, 비엔나

이 그림은 지리학적인 주제를
다룬 바로크식 상징이다. 악어와
암호랑이, 그리고 젖을 빠는 새끼
호랑이 등 이국적인 동물들이
두드러지게 사실적으로 재현되어
있다. 안트웨르펜의 부두 근처에
살았던 루벤스는 이러한 이국의
동물들을 보고 탄복했을 것이다.
세계 여러 지역을 나타내는
동식물들, 그리고 고고학과
관련된 사물 외에도, 각 대륙을
대표하는 4명의 여성들은 각
지역의 강에게 안겨있다.
왼쪽에는 유럽이 수염 난 다뉴브
강과 함께 있으며, 가운데에는
검은 아프리카와 밀로 만들어진
왕관을 쓴 풍요로운 나일 강이,
오른쪽에는 아시아가 기운찬
갠지스 강과 함께 있고, 아시아
뒤로 아마존 강이 아메리카와
함께 있다.

페터 파울 루벤스

1618년경

〈레우키포스 딸들의 납치〉

신화를 다룬 루벤스의 작품들은 장엄한 회화에 대한 그의 생각을 한껏 표현하고 있다. 특히 기꺼운 마음으로 관능적인 여성 누드를 그리기로 선택한 경우에 더욱 그러했다. 뮌헨의 알테 피나코텍에 소장된 이 작품은 일반적으로 백조로 변신한 제우스와 레다 사이에서 태어난 쌍둥이 아들 카스토르와 폴룩스의 신화를 그린 것으로 해석되어 왔다. 테오크리토스와 오비디우스의 작품에서 따온 이 이야기는 아르고스의 왕 레우키포스의 딸들인 포이베와 힐라이라가 신의 쌍둥이 아들에 의해 겁탈당하는 사건을 보여준다. 소녀들이 납치당하자 약혼자들이 싸우게 되며, 결국 카스토르가 죽고 쌍둥이 형제는 하늘로 올라가 쌍둥이 별자리를 이루게 된다. 만약 이 주제를 그린 것이 맞다면 이 작품은 제우스의 쌍둥이 아들과 레우키포스의 딸들에 관한 이야기를 택한 유일한 그림이다. 두 남자가 쌍둥이처럼 보이지 않는다는 점, 그리고 말들 또한 서로 다른 색으로 칠해졌다는 사실을 바탕으로, 최근에는 작품 제목이 〈레우키포스 딸들의 납치〉에서 〈사비니 여인들의 약탈〉로 바뀌어야 한다는 주장도 제기되고 있다. 이 작품은 사랑과 폭력의 이미지이며, 사실 왼쪽의 큐피드는 다소 사악하게 표현되어 있다. 그러나 주제 자체보다는 인상적인 구성과 풍부한 화법이 두드러져 보인다. 이 그림은 신화를 다룬 장르의 진정한 걸작이며, 사색적인 우아함이 아니라 형태와 색채의 감각적인 흐름을 통해 이루어져 있다.

번들거리는 눈과 희끄무레한 콧구멍을 보이며 뒷발로 우뚝 서 있는 말은 하늘을 배경으로 거대하게 두드러져 보인다. 후일 벨라스케스는 스페인 왕실의 기마 초상화에서 이 말의 모습을 거의 똑같이 모사했다.

말들이 이 장면에 위험한 동물적 힘을 더하는 반면 쌍둥이 중 옆모습으로 표현된 사내는 고전적 모델을 상기시킨다. 루벤스의 고전주의는, 역동적 형태를 통해 격렬한 열정을 전달하는 헬레니즘 조각으로부터 영향을 받은 것이다.

루벤스는 두 명의 소녀와 제우스의 쌍둥이 아들, 말, 큐피드로 이루어진 거대한 인물군이 마치 한 덩어리를 이루며 요동치듯 그려냈다. 모든 것이 완벽한 균형을 이루며 마치 화가의 능숙한 손놀림 아래 움직이는 거대한 기계장치처럼 돌아간다.

관능적인 여성 누드들이 흩어지는 태양빛 속에서 공간을 메우고 있다. 땅을 짚고 있는 소녀의 금발과 실크 천에서 반사되는 찬란한 빛의 유희는 16세기 베네치아 회화를 상기시킨다. 소녀의 팔뚝에 찬 팔찌와 겨드랑이 아래에 놓인 남자의 손은 부드러운 육체가 지닌 충만함을 강조한다. 비록 그녀가 오늘날의 기준에서 볼 때 지나치게 풍만하게 보이긴 하지만, 그녀는 바로크 시대 남성 대중의 미학적 이상을 보여주는 완벽한 예이다.

구릉이 있는 풍경은 구름을 흘려보내는 바람, 그리고 잎사귀가 무성한 어두운 나뭇가지들과 더불어 베네치아 미술, 특히 티치아노의 영향을 보여준다. 진기한 우연이 역사 속에서 끊임없이 일어나듯 루벤스는 티치아노가 죽고 난 뒤 정확히 9달 후에 태어났다.

앤터니 반 다이크 경

유럽 귀족 계급의 얼굴과 영혼

반 다이크는 바로크 시대의 위대한 전문 초상화가로서, 17세기 초 가장 세련된 화가 가운데 한 사람이자 진정한 천재였다. 1615년, 16세의 반 다이크는 이미 자신의 공방을 가지고 있었고, 1618년 화가 조합의 일원이 되자마자, 학생으로서가 아니라 대가의 조수로서 루벤스의 화실에 참여하게 되었다. 그들은 서로 협력하며 공동으로 많은 그림을 제작하였다. 초상화가로서 반 다이크의 명성은 1620년부터 급속히 유럽 전체로 퍼져 나가기 시작했다. 그는 1621년 영국으로 짧게 여행을 다녀온 뒤 이탈리아의 제노바에 정착하기로 결심하였다. 반 다이크는 1626년까지 제노바에 머물렀고, 그동안 베네치아, 로마, 팔레르모에서 시간을 보내며 대가들에 대해 연구하였다. 그는 계속해서 제노바에 기반을 두고 있었는데 이 도시는 플랑드르와 상업적, 문화적으로 밀접하게 연관되어 있었다. 27세의 반 다이크는 안트웨르펜으로 돌아오자마자 곧바로 루벤스와 우위를 다투기 시작하면서, 그의 영역을 서서히 침범하였다. 그는 기념비적이며 대단히 성공적인 제단화들을 여러 개 제작하였고, 1628년에는 이사벨라 여왕의 궁정화가로 지명되었다. 자국에서의 성공에도 불구하고 반 다이크는 1632년 영국으로 이주할 것을 결심하였으며, 런던에서 찰스 1세의 궁정화가가 되었다. 수많은 학생들이 반 다이크를 따랐고, 영국에서 지내는 동안 그는 수백 개의 초상화를 제작했는데 이는 영국 회화의 발전에 지대한 영향을 미치게 되었다. 1634년에 안트웨르펜을 다녀오고, 생애 마지막 해에 파리로 여행한 것을 제외하고, 반 다이크는 기사 작위를 받은 영국에 영원히 정착하였다.

앤터니 반 다이크 경
**〈리치몬드와 레녹스의 공작,
제임스 스튜어트〉**
1634년경
메트로폴리탄 박물관, 뉴욕

반 다이크가 영국에서 그린 수많은 그림들은 귀족 초상화의 역사에서 가장 중요한 작품들에 속한다. 젊은 귀족의 우아한 검은 옷에서는 푸른 광택이 부드럽게

빛을 발하고 있는데, 키가 크고 냉담해 보이는 그의 모습은 곁에서 몸을 기대고 있는 그레이하운드에 의해 더욱 강조된다.

앤터니 반 다이크 경
〈자화상〉, 1621-22
알테 피나코텍, 뮌헨

일찍부터 뛰어난 재능을 보였던
반 다이크는 상당히 잘생긴
젊은이로, 자화상을 즐겨 그리곤
했다. 그의 자화상들은 모두
생기에 넘치며, 빠른 붓질과
자유로운 기법으로 제작되었다. 이
작품에서는 이제 막 화가생활을
시작한 젊은이가 미소를 지으며,
자신감과 예리한 지성을 띠며
세상을 바라보고 있다. 반
다이크는 자신의 작업실에
맞아들인 아름다운 귀족 여인들,
예를 들면 이 페이지의 바탕
그림인 매혹적인 엘레나 그리말디
카타네오 같은 귀족 여인들과
숱한 염문을 뿌렸다.

앤터니 반 다이크 경,
〈마르체사 발비〉, 1622-23
국립미술관, 워싱턴 D.C.

반 다이크는 제노바에서 지내는
동안 노인과 귀여운 아이들, 젊은
귀족여인과 기품 있는 신사 등
수많은 귀족 초상화를 그렸다.
대체로 그는 사람을 직접 보고
얼굴과 손을 그린 후 작업실에서
정교한 의복을 첨가하였다. 옛
속담에 "17세기 제노바에 왕은
없지만, 수많은 여왕들이 있다"고
했다. 반 다이크의 초상화에
등장하는 제노바의 숙녀들은 그
용모와 호화스런 옷차림에서 진정
여왕다운 분위기를 띠고 있다.

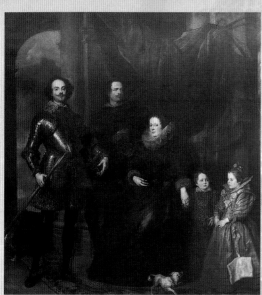

앤터니 반 다이크 경
〈롬멜리니 가족〉, 1625
스코틀랜드 국립미술관, 에딘버러

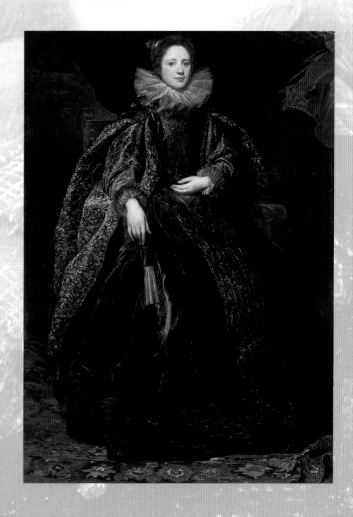

세비야와 마드리드

1599 - 1660

디에고 벨라스케스

우울한 스페인의 광휘 속에 나타난 색채의 천재

벨라스케스의 작품은 동시대의 위대한 문학과 마찬가지로, 시간을 뛰어넘는 감정, 상황, 인물들을 담으면서 동시에 당대의 삶과 정치를 효과적으로 그려냄으로써 17세기 전체를 반영하고 있다. 벨라스케스는 세비야의 활발한 문화적 풍토 속에서 자라났다. 일찍부터 그는 정물 요소가 가미된 일상 생활을 주제로 삼은 '보데고네스(bodegones)'를 그리기 시작했는데, 구성, 빛, 그림자의 유희에 있어서 카라바조의 영향을 보여준다. 1623년 펠리페 4세의 가장 영향력 있는 각료이자 세비야 출신인 올리바레스 백작은 벨라스케스를 마드리드로 불러들여 왕의 공식화가로 임명하였다. 공식 화가로서 벨라스케스는 티치아노의 양식을 사용한 초상화들을 제작하기 시작했다. 그러나 그의 기법은 이탈리아로 처음 여행(1629~31)을 다녀온 이후 좀더 다양해졌다. 마드리드로 돌아온 벨라스케스는 왕궁을 장식하기 위한 거대한 작품들을 그리기 시작했으며, 왕과 왕자들, 난장이와 어릿광대를 그린 수많은 초상화들을 남겼다. 이탈리아로 두 번째 여행(1649~51)을 다녀온 뒤, 벨라스케스의 양식은 이 시기의 렘브란트처럼 급격한 변화를 겪었다. 물론 두 화가의 개인적, 사회적 환경은 매우 달랐다. 벨라스케스는 길고 두터우며 분리된 붓질로 그림을 그리기 시작했으며, 이는 고도의 집중력을 필요로 하는 것이었다. 그의 극도로 자유로운 양식은 후일 마네와 같은 19세기 프랑스 화가들에 의해 재평가되었고, 심지어는 피카소와 현대 예술의 흐름에도 영감을 주게 되었다.

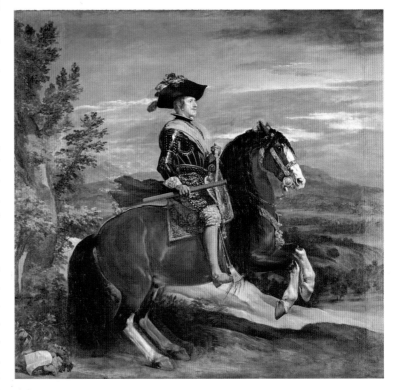

디에고 벨라스케스
〈거울 앞의 비너스 (로크비 비너스)〉, 1650
국립미술관, 런던

벨라스케스는 16, 17세기 이탈리아 예술에 대해 항상 찬탄했음에도 불구하고, 자신만의 위대하고 독립적인 재능을 끊임없이 연마하였다. 루벤스나 렘브란트 같은 당대의 유명한 대가들처럼 그 또한 전성기 르네상스의 위대한 회화 작품들을 면밀히 연구하였다. 벨라스케스가 그린 유일한 여성 누드인 이 작품은 티치아노의 풍부한 피부 색조, 자유로운 색채, 풍요롭고 생생한 붓질에 대한 경의를 담은 뛰어난 작품이다.

디에고 벨라스케스
〈말을 탄 펠리페 4세〉, 1635년경
프라도 미술관, 마드리드

벨라스케스는 티치아노가 그린 카를 5세의 기마 초상화(1548)를 토대로 이 작품을 제작했다. 왕은 티치아노의 작품에서와

마찬가지로 갑옷을 입은 옆모습으로 그려졌다. 그러나 티치아노가 고전에 대한 훈련을 바탕으로 드넓으면서도 청명한 배경 속에 일어나는 극적인 전쟁 장면을 그렸다면, 벨라스케스는 넓게 펼쳐진 시골 풍경 앞에 말을 타고 있는 왕을 배치시켰다.

궁정의 어릿광대들

왕실 가족을 즐겁게 해주는 일을 맡았던 난장이, 희극배우, 익살꾼, 어릿광대로 이루어진 기이한 '기적의 궁전'은 벨라스케스 작품의 독자적인 특징을 이룬다. 바보들을 그린 초상화는 이미 만토바의 카메라 델리 스포시, 페라라의 팔라초 스키파노이아 등 이탈리아 르네상스 시대의 궁정 프레스코에도 있었다. 그러나 이들이 이 시기만큼 중시된 적은 없었다. 때때로 벨라스케스는 이들의 전신상을 그리기 위해, 왕을 그린 작품의 크기와 자세를 그대로 사용하였다. 그는 익살꾼들이 지닌 변덕, 농담, 찡그린 얼굴, 해학적인 성격을 묘사하면서, 그들을 가련하거나 우스꽝스럽게 표현하지 않았다. 난장이를 그린 벨라스케스의 초상화는 궁정의 어릿광대 초상화들 가운데 가장 인상적이다. 그는 난장이들의 기형적인 모습에 대한 어떤 풍자도, 비웃음도 풍기지 않는다. 오히려 그는 이 불운한 사람들이 지닌 위대한 존엄성, 감성, 날카로운 지성과 소통했다. 인형의 몸처럼 보이는 육체 위에 얹혀 있는 이들의 얼굴은 표현적인 힘과 도덕적인 강인함을 지니고 있으며, 이는 바로크 회화에서 자주 나타났던 무기력하고 창백한 궁정인들의 초상화와는 큰 대조를 이루고 있다.

디에고 벨라스케스
〈로스 보라초스(술고래들 또는 바쿠스의 승리)〉, 1628-29
프라도 미술관, 마드리드

이 즐거운 술꾼들은 플랑드르와 네덜란드의 풍속화를 연상시키지만, 이 시기의 다른 화가들의 작품에 나타나는 초연하면서도 경멸하는 듯한 분위기는 사라졌다. 오히려 웃고 있는 민중들은 그들이 왕이든 왕자이든, 농부이든 어릿광대이든 상관없이 인간에 대해 지녔던 벨라스케스의 애정을 드러낸다.

디에고 벨라스케스
〈브레다의 항복〉, 1633-35
프라도 미술관, 마드리드

역사화의 걸작으로 꼽히는 이 작품은 1625년 스페인과 네덜란드 간의 전쟁에서 발생한 사건을 기념한 것이다. 패전한 나사우의 유스틴은 승리한 암브로히오 스피놀라에게 브레다 요새의 열쇠를 상징적으로 건네주고 있다. 전장의 불길이 아직도 연기를 뿜어내는 황량한 풍경을 배경으로, 두 장군은 서로를 존중하며 고요한 분위기 속에서 말에서 내려 조우하고 있다. 벨라스케스는 모든 수사적 기교를 배제하고, 이 사건의 핵심인 인간적 요소를 강조하고 있다. 줄을 맞춰 선 군인들은 어떤 과장된 몸짓도 취하지 않으며, 정복된 자와 정복한 자를 구분하는 것은 아무것도 없다. 군인들에게 전쟁이란 영웅적 행위의 여지가 없는 단지 소모적이고 더러운 사업일 뿐이다.

디에고 벨라스케스

1656

〈시녀들(라스 메니나스)〉

이 걸작은 17세기 스페인 미술을 대표하는 작품이며 마드리드에 있는 프라도 미술관의 보석이다. 벨라스케스의 활동 말기, 즉 이탈리아로 두 번째 여행을 다녀온 뒤 그린 이 작품은 궁전 안에 마련된 벨라스케스의 작업실에서 시녀들이 마르가리타 왕녀의 시중을 들고 있는 장면을 담고 있다. 그림의 중심을 지배하는 사치스런 옷차림의 작은 소녀는 흡족한 표정을 짓고 있는 인형처럼 보인다. 젊은 두 시녀가 주변에서 법석을 떨고 있으며, 마르가리타는 분명 전체 장면을 이끌어가는 힘이자 초점이 된다. 오른쪽의 난장이 마리바르볼라는 궁정 어릿광대를 그린 벨라스케스의 초상화 가운데 주목할 만한 것이다. 두 번째 난장이인 니콜라시토 페르투사토는 전경에 엎드려 있는 개를 발로 차면서 귀족처럼 폼을 잡고 있다. 겉으로 보기에 단순한 구성은 뒷벽 거울에 왕과 왕비의 얼굴이 반사됨으로써 좀더 복잡해진다. 벨라스케스는 예기치 않은 공간의 전복을 통해 세련된 유희 속으로 관람자를 몰아간다. '고전적인' 궁정 초상화라는 겉모습은 교묘하고 지적인 환영이라는 것이 드러난다.

벨라스케스는 마드리드의 알카사르에 있는 방을 그림의 배경으로 삼고 있는데, 이 방은 발타사르 카를로스 왕자의 거처 일층에 있는 회랑인 듯하다. 이곳의 창문을 통해 황제의 정원을 내다볼 수 있었다. 방은 왕의 방 근처에 있었는데, 젊은 왕자가 요절한 후 화가의 작업실로 사용되었다. 벽에 걸린 거대한 그림들은 신화를 다룬 것으로서, 벨라스케스의 사위인 후안 바티스타 델 마소가 루벤스와 요르단스의 작품들을 모사한 것이다

이 작품을 그리고 있는 벨라스케스의 자화상이 삽입됨으로써 모호한 구성이 강조된다. 커다란 캔버스는 우리에게 보이지 않도록 돌려져 있으며, 벨라스케스는 이러한 위치에서 오직 모델의 등만을 그릴 수 있을 뿐이다. 내부와 외부, 전면과 후면 간의 지적인 상호 작용은 진정한 미궁을 이루게 된다.

펠리페 4세와 오스트리아 출신의 마리안네 왕비는 이 장면에서 관람자이자 참여자이다. 거울 속에 반영된 그들의 모습은 그림 밖, 즉 관찰자 쪽에 있는 그들의 존재를 암시한다. 이는 수세기 전 반 에이크가 〈아르놀피니 초상화〉에서 사용했던 기법과 동일한 것이다.

이 장면의 주인공은 펠리페 4세의 첫 아이인 마르가리타 왕녀로, 벨라스케스는 말년에 그녀를 여러 번 그렸다. 이 작품에서 그녀는 아버지의 아름다운 금빛 머리칼을 물려받은 우아한 5살의 소녀이다. 부자연스런 미소를 띤 시녀들에게 둘러싸인 그녀는 완벽한 궁중의 인형으로 키워진 듯하다. 마르가리타의 장밋빛 얼굴은 점차 합스부르크가 특유의 긴 얼굴로 변할 것이며, 카를 5세로부터 물려받은 스페인 왕가 특유의 튀어나온 턱을 갖게 될 것이다.

난쟁이 마리바르볼라와 니콜라시토 페르투사토는 아마도 왕녀가 버린 듯한 옷을 우아하게 차려 입고 있다. 벨라스케스의 작품에서 왕실 광대들의 초상화는 중요한 위치를 차지하고 있으며, 후일 고야와 마네는 이러한 초상화들로부터 큰 감동을 받았다.

스페인

1598–1700

황금기(시글로 데 오로)

영광과 각성

17세기는 스페인 예술과 문학의 황금기였다. 이 시기의 꿈과 욕망, 불안과 영광을 이해하기 위해서는 스페인의 문화적 업적을 빼놓을 수 없을 만큼 스페인에 있어서는 영광의 세기였다. 의심할 여지없이 이 시대의 대표적인 화가는 벨라스케스였다. 그는 진정 위대한 17세기 미술가 중 한 사람으로, 모든 스페인 화가들, 특히 그의 고향인 세비야 출신의 화가들에게 영향을 미쳤다. 실제로 수르바란, 무리요, 발데스 레알을 비롯해 많은 위대한 화가들이 세비야 화파 출신이었다. 이들은 세계에 대해 자신만의 고유한 시각을 표현함으로써 스페인 바로크 미술에 나타난 다양한 감정의 영역을 보여주었다. 당시 스페인은 매우 모순된 국가로서, 영광을 향한 꿈과 비참한 현실, 국제적인 제국의 중추라는 자랑스러운 위치와 태양이 내리쬐는 땅의 비참한 일상이라는 양 극단이 공존하고 있었다. 사람들은 돈키호테처럼 희비극적인 세계관 속에서 피난처를 찾거나 신비주의와 망각 속으로 도피했다. 칼데론 데 라 바르카가 쓴 절망적인 서사시처럼, "인생은 꿈"이었다. 17세기 스페인 회화는 꿈과 삶, 환상과 현실에 대한 감동적인 이미지를 보여주고 있다.

바르톨로메 에스테반 무리요
〈창가의 두 여인〉, 1670년경
국립미술관, 워싱턴 D.C.

무리요는 열렬한 신앙심으로 가득한 종교적인 작품 외에도 보통 사람들의 일상생활에 나타나는 중요한 장면들을 그렸다. 그는 일반 대중과 교감하면서, 매우 섬세한 기법을 사용하여 그들을 묘사하고 있다.

프란시스코 데 수르바란
〈성 카실다〉, 1640–35
티센–보르네미사 미술관, 마드리드

수르바란(1598–1664)은 극적인 구성에는 관심을 두지 않았다. 그러나 그가 그린 정적인 장면과 인물은 영적인 강렬함과 내적인 생명을 지니고 있으며, 이는 행동과 사건의 전개보다 훨씬 더 중요한 것이었다. 그의 작품은 주로 강렬한 표정과 웅변적인 자세를 취하고 있는 수도승과 성인, 성녀를 포착하고 있다. 사치스러운 의복을 입은 어린 성녀들과 아기들의 이미지는 매혹적이면서도 불안한 느낌을 준다. 이들은 놀란 표정으로 관람자를 바라보고 있으며, 카라바조를 연상시키는 빛에 의해 강렬하게 그 모습을 드러낸다.

후안 산체스 코탄
〈과일과 야채가 있는 정물〉
1602-3
호세 루이스 바레즈 피사 미술관,
마드리드

이 시대의 다른 회화 작품들에서
나타나는 화려하고 장대한 모습과
달리, 스페인 정물화는 고독과
명상의 순간을 강렬하고
매혹적으로 결합하고 있다. 검은
장막 앞에 걸려 있는 과일과
야채들은 신비주의자인
카르투지오회의 수도승 산체스
코탄(1561-1627)에게는
절대성으로 향하는 창문이 된다.
이러한 작품은 환희에 가득 차고
복잡한 종교적 구성을 띤 스페인
바로크 회화의 모습을 하고
있지만 실상은 정반대의 의미를
드러내고 있다.

프란시스코 데 수르바란
〈마르가리타 성녀〉, 1635-40
국립미술관, 런던

후안 발데스 레알
〈골고다 언덕으로 가는 길〉
1657-60
프라도 미술관, 마드리드

발데스 레알(1622-90)은 열렬한
신앙심에 따르는 번민을 나타내는
화가였다. 대중적인 기적극처럼
스페인의 종교적 감정을 드러내는
이 그림은 그리스도의 수난을
재현하는 행렬에서 영감을 얻었을
것이다. 무시무시한 십자가의

무게에 짓눌리는 그리스도는
우리에게 갑작스럽게 다가오는
것처럼 보인다. 거친 나무는 그림
밖으로까지 뻗어 나가며, 가시관
때문에 그리스도의 얼굴에는 피가
흘러내린다. 17세기 스페인
예술에서 발데스 레알은
고통스럽고 절망적인 종교적
감성을 표현하는 것으로 유명하며,
감명 깊은 바로크 회화를
창작하였다.

나폴리

1606-1705

나폴리 화파

카라바조부터 루카 조르다노까지

1606년부터 1705년은 특히 나폴리의 예술과 건축이 비약적으로 발전한 시기였다. 카라바조는 1606년 나폴리에 도착했는데, 두 차례의 나폴리 방문 중 첫 번째 방문이었고, 두 번째로 나폴리에 머문 것은 비극적인 죽음을 맞이하기 바로 전인 1609-10년이었다. 이 두 번의 특별한 시기 동안, 카라바조는 불후의 명작들을 제작했으며 이 지방 화파 또한 빠르게 성장하였다. 1705년에 사망한 루카 조르다노는 뛰어난 재주를 지닌 예술가로서, 그의 작품은 17세기와 18세기에 일어난 이탈리아 예술의 변화를 이해하는 데 핵심이 된다. 17세기에 나폴리 화파는 훌륭한 화가들을 끊임없이 배출해냈으며, 유럽 조형예술의 활발한 중심지로 명성을 얻었다. 나폴리 화파의 예술가들은 바로크 교회의 거대한 프레스코에서부터 정물화, 개인 소장가들을 위한 작품들까지 다양한 규모의 작품을 제작하였다. 나폴리 화가들은 카라바조가 보여준 혁신적인 사실주의적 요소들과 빛, 강렬한 감정 표현을 재빨리 받아들여 당대의 수많은 제단화와 종교 작품에 반영했다. 1615년 나폴리에 도착한 스페인 미술가 주세페 데 리베라(1591-1652)는 그림의 주제를 확장했으며 일반 대중의 삶을 묘사함으로써 현실적인 요소들을 첨가하였다. 에밀리아 지역에서 고전주의 대가로 인정받은 귀도 레니와 산 제나로 예배당의 프레스코를 그리기 위해 온 도메니키노 같은 화가들은 카발리노(1616-54) 같은 화가들의 세련된 그림에 영감을 주었다. 또한 상상력이 풍부한 화가였던 마티아 프레티의 영향으로 예전보다 더욱 밝고 풍부한 색채가 유행했으며, 루카 조르다노(1634-1705)는 끊임없는 창조성으로 이 시기를 더욱 빛냈다.

마티아 프레티(1613-99)
〈발다사레의 향연〉, 1660년경
카포디몬테 미술관, 나폴리

마티아 프레티는 페스트가 창궐하던 1656년에 나폴리로 이주하였다. 체류 기간은 짧았지만 이 시기는 그의 경력에서 가장 활동적인 시기로 주목할 만하다. 이곳에서 보낸 5년 동안 프레티는 뛰어난 창작력과 기술적인 전문성을 보여주는 주요 작품들을 제작하였다. 그는 카라바조와 같은 빛의 사용과 16세기 화가들의 현란함을 자신만의 새로운 방식으로 혼합함으로써 나폴리 화파의 양식적인 전환점을 가져왔으며, 루카 조르다노의 절충주의를 위한 길을 마련하였다.

주세페 데 리베라
〈야곱의 꿈〉, 1639
프라도 미술관, 마드리드

리베라는 스페인 회화와 나폴리 화파를 이어주는 인물로서 가장 독창적인 카라바조 양식을 구사했다. 주로 이탈리아에서 활동했지만, 대다수의 작품들은 스페인의 주문을 받아 제작한 것이었다. 나폴리의 총독이었던 오수나 공작은 리베라를 궁정화가로 지명해 나폴리 예술가 화파에 그를 끌어들였으며, 스페인의 안달루시아에 있는 고향 하티바를 위한 작품들을 리베라에게 주문하였다.

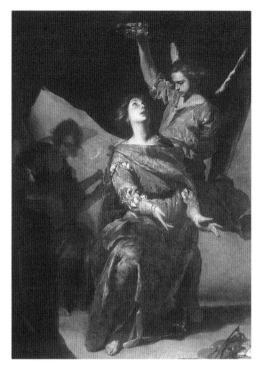

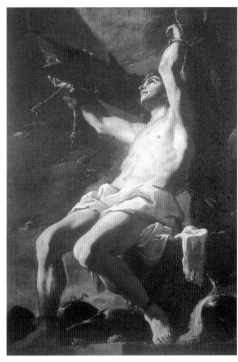

마티아 프레티
〈성 세바스티아노〉, 1660년경
카포디몬테 미술관, 나폴리

프레티는 나폴리에서 활동했지만
그를 특정한 화파로 구분하기는
어려운 일이다. 프레티는
칼라브리아에서 가족이 운영하던
다소 전통적인 공방에서 미술을
공부한 후, 아직 어린 나이에
로마로 이주하였다. 재능이
뛰어났을 뿐만 아니라
사교적이었던 그는 영원의 도시
로마에서 예술적이고 귀족적인
모임들의 주목을 받았고, 1642년
29세의 젊은 나이에 말타의
기사회에 선출될 정도로 빠르게
성공했다(카라바조도 40년쯤 전에
이와 동일한 영예를 얻었던 바
있다). 프레티의 작품에 나타난
강렬한 사실주의와 빛을 사용하는
데 영감을 준 것은 바로
카라바조였다.

베르나르도 카발리노
〈법열에 빠진 성 세실리아〉, 1645
카포디몬테 미술관, 나폴리

루카 조르다노
〈피네아스와 그의 추종자들을
돌로 만드는 페르세우스〉, 1680
국립미술관, 런던

루카 조르다노는 피에트로 다
코르토나 작품의 극적인 특성과
베네치아 전통에 매혹되었다.
조르다노는 처음에 사용했던 강한
명암 대조법을 포기하고,
나폴리의 여러 교회를 위해
제작한 그림들에서 좀더
반짝이고, 상상에 가득 찬 극적인
방식을 발전시켜 나갔다. 이
새로운 양식은 다양한 흐름들을
효과적으로 결합시킨 것으로 두
번째로 피렌체와 베네치아를
여행하는 동안 절정에 이르게
되었다. 루카 조르다노의
자유롭고 생생한 인물들은 고전
회화의 규범을 깨뜨렸으며,
18세기 회화를 예측하게 해준다.

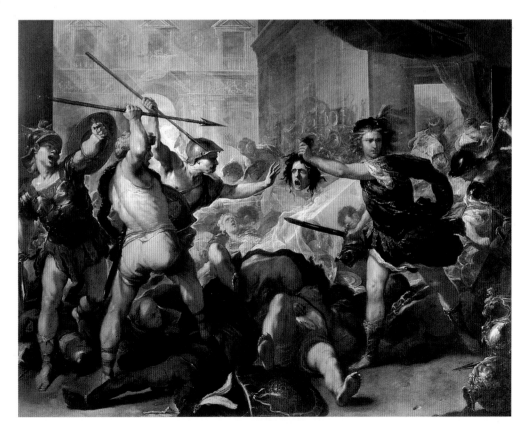

로렌

1593 - 1652

조르주 드 라 투르

고요한 촛불의 빛으로 삶을 비춰보다

수세기 동안 프랑스와 독일의 영토 분쟁 지역이었던 로렌에는 17세기 유럽 회화의 뛰어난 실력자였지만 고독했던 인물의 삶이 비밀스럽게 숨겨져 있다. 라 투르가 제작한 약 30점 정도의 경이로운 작품들은 전 세계의 박물관에 흩어져 있는데, 이상하게 오직 두 작품에만 정확한 날짜가 기록되어 있다. '태양의 화가'라고도 불리는 라 투르는 부인의 고향이었던 뤼네빌에서 조용히 살았다. 우리는 당대에는 분명 명성을 얻었을 이 예술가의 삶에 대해 아는 바가 거의 없다. 라 투르가 로마를 방문했는지에 관한 기록은 없지만, 카라바조에 대해서는 분명 잘 알고 있었던 것 같다. 카라바조의 영향은 라 투르의 작업 활동 전반에 걸쳐 나타나며 초기 작품의 주제 선택(사회 주변부를 떠도는 인간들을 묘사한 장면에 등장하는 사기꾼, 집시, 걸인, 거리악사, '불량배' 등)에서는 더욱 강하게 드러난다. 라 투르는 말년인 40대에 이르러 그의 작품이 갖는 독특한 매력을 배가시키는 촛불이라는 모티브를 사용하게 된다. 라 투르가 그린 밤의 장면들은 어둠 속에 잠긴 채 펄럭이는 불꽃에 의해 희미하게 밝혀진다. 흔들리는 불꽃은 얼굴, 표정, 몸짓을 놀랍도록 정확하게 드러내며 주변의 어둠으로부터 분리시킨다. 라 투르는 움직임이 없이 무엇인가에 전념하고 있는 인물들, 느리고 부드러운 움직임을 선호했으며, 이를 고요하고 시적인 유연함을 통해 표현하였다.

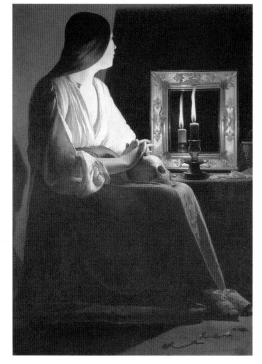

조르주 드 라 투르
〈참회하는 막달레나〉, 1638-43
메트로폴리탄 박물관, 뉴욕

마리아 막달레나의 회개는 라 투르가 선호했던 주제이다. 거울 속에 초가 반사되어 이중 이미지를 만드는 이 그림은 강렬한 시적 표현을 보여준다. 죄지은 여인은 깊은 고독의 순간 속에서 자신의 삶을 변화시키고 있다. 그녀의 손은 해골 위에 놓여져 있는데, 인생의 덧없음을 상징하는 이 해골은 지상의 모든 사물이 지닌 무상함, 즉 바니타스를 나타낸다. 라 투르는 매우 교묘하게 그림을 구성함으로써 거울에 반영된 양초의 영상만을 보여줌에도 불구하고 마리아 막달레나가 거울 속의 자신을 바라보고 있다는 인상을 준다. 따라서 그녀의 명상은 자기반성의 형태가 되며 그녀가 지닌 영혼의 이미지는 거울 속 깊이 잠겨들게 된다.

조르주 드 라 투르
〈에이스 카드 속임수〉, 1632년경
킴벨 미술관, 포트워스

선술집을 배경으로 한 이 장면은 17세기 유럽 미술에서 대단한 인기를 끌었던 풍속화의 주제를 생생히 다루고 있다.

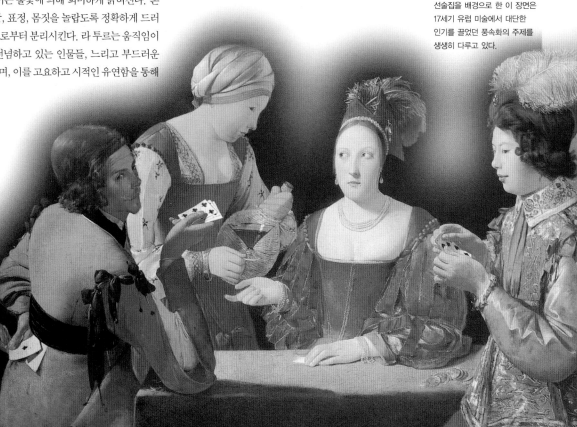

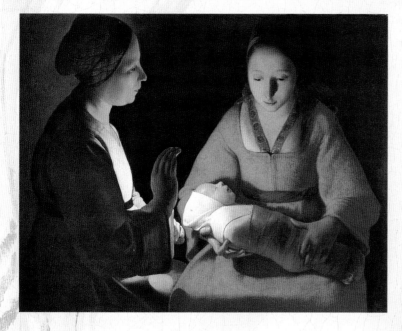

조르주 드 라 투르
〈신생아〉, 1648년경
렌느 미술관

일상에서 이러한 시적 정서를
표현해낼 수 있었던 화가는
17세기 유럽을 통틀어 베르메르
정도만을 꼽을 수 있을 것이다. 이
그림은 성모와 아기예수가 아니라,
잠든 아기를 부드럽게 어르고
있는 평범한 어머니의 모습을
그리고 있다.

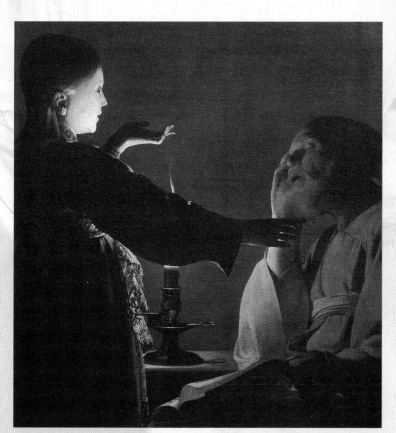

조르주 드 라 투르
〈성 요셉의 꿈〉, 1640-45
낭트 미술관

여기서 라 투르는 촛불로 밝혀진
밤이라는 주제를 정교하게
발전시켜가면서, 한층 뛰어난
대가적 기교를 보여주고 있다.
천사의 손과 팔에 부분적으로
가려진 양초는 반사와 역광이
일으키는 마법과 같은 효과를
창출해 내고 있다

양초와 혼돈

우리는 불꽃을 볼 때 자연적으로 '조심'이라
는 말을 떠올린다. 이와 마찬가지로 17세기 유
럽 미술가가 그린 양초나 횃불이 등장하는 밤
의 장면을 볼 때면 카라바조를 즉각적으로 떠
올리게 된다. 그러나 카라바조는 자신의 그림
에서 빛의 근원을 보여준 적이 거의 없다. 그는
밖에서부터 캔버스로 들어오는 측면 광선을 선호했다. 따라서 양초
가 존재한다는 것은 라 투르만의 특징으로, 카라바조로부터 시작된
양식을 독립적으로 발전시킨 것이다.

로마와 볼로냐

1590-1642

볼로냐 화파

두 세대에 걸친 위대한 미술가들

안니발레 카라치를 필두로 하여 에밀리아 지역의 화가들로 부터 고전주의가 폭넓은 인기를 끌었다. 이후 고전주의는 니콜라 푸생 등 프랑스 화가들에게 수용되어 발전했고, 마침 내는 17세기 회화의 주된 흐름이 되었다. 아카데미의 발전 이 이러한 고전 양식의 토대를 마련했다. 아카데미에서 예 비화가들은 기법을 연마하고 폭넓은 문화적 배경지식을 습 득했을 뿐만 아니라 그리스 로마 신화와 문학에서 선택된 복 잡한 주제들을 해석하는 훈련도 받았다. 이탈리아 교황령 가운데 로마 다음으로 중요한 도시였던 볼로냐는 유명한 화 가 여럿을 배출했는데, 그 가운데 많은 이들이 로마에서 오 랫동안 작업했다. 카라치 형제 이후 귀도 레니가 볼로냐 화 파의 지도자가 되었다. 귀도 레니의 작품은 이상을 바탕으 로 한 원숙한 예술미, 감정에 대한 형식적 통제와 빛, 색채, 표현, 데생, 구성 같은 회화적 요소 사이의 완벽한 균형을 보 여주고 있다. 귀도 레니의 절대적으로 순수한 양식은 정확 한 형태와 밀도 있는 표현 사이의 이상적인 균형, 충실한 주 제 표현, 조화로운 구성을 이루어낸다. 19세기 후반에 이르 기까지 레니는 가장 중요한 모범이자 참고해야 될 화가로 존 경받았다.

도메니키노
《쿠마에의 무녀》, 1610년경
피나코테카 카피톨리나, 로마

도메니키노(1581-1641)는 로마에 정착했던 볼로냐 출신의 고전주의 화가들 가운데 모범이 되는 대가로서, 라파엘로에 대한 존경심을 표했다. 라파엘로는 '근대적 고전주의' 화가들에게 절대적인 본보기로 여겨졌다.

도메니키노
《쿠마에의 무녀》, 1610년경
피나코테카 카피톨리나, 로마

도메니키노(1581-1641)는 로마에 정착했던 볼로냐 출신의 고전주의 화가들 가운데 모범이 되는 대가로서, 라파엘로에 대한 존경심을 표했다. 라파엘로는 '근대적 고전주의' 화가들에게 절대적인 본보기로 여겨졌다.

귀도 카냐치
《클레오파트라의 죽음》, 1658
미술사박물관, 빈

카냐치(1601-63)는 에밀리아 지역의 화가들 가운데 가장 감각적인 그림을 그렸다. 그의 누드화는 17세기 유럽 미술에 관능을 더했다. 화가로서 카냐치의 경력은 색다르게 마무리되었다. 동료들이 로마나 나폴리로 향한 것과 달리 카냐치는 1658년 북쪽으로 가서 죽을 때까지 빈의 레오폴드 1세 궁정에서 작업했다. 이 사건은 미술 중심지로서 이탈리아의 역할이 점차 쇠퇴하고 있음을 나타내는 작지만 중요한 징후로 해석될 수 있다.

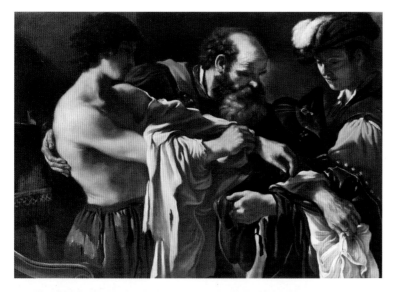

구에르치노
〈탕아의 귀환〉, 1619
미술사박물관, 빈

구에르치노(1591-1666)의
작품들은 얼핏 보면 모순적으로
비춰질 수도 있다. 초기 작품이
격렬하고 극적인 키아로스쿠로로
가득 차 있는 반면, 성숙기의
작품은 정제되고, 명쾌하며,
완전히 고전적이기 때문이다.
화가로서 구에르치노의 오랜
활동은 17세기 이탈리아 미술의
전개과정을 고스란히 요약하고
있다. 젊은 날의 작품에서 보이는
강한 키아로스쿠로와 강렬한
대조, 부분적으로 나누어 칠해진
물감 등은 카라바조에게 영향을
받은 것처럼 보이지만, 실제로는
티치아노와 페라라 지방의
미술로부터 직접 물려받은
유산이다.

안니발레 카라치
〈다이아나에게 바치는 경의〉 세부
파르네제 회랑의 프레스코
1597-1602
파르네제 궁, 로마

안니발레 카라치(1560-1609)가
파르네제 궁의 회랑을 장식한
길고도 힘든 작업은 그의
경력에서 정점을 이룬다. 카라치는
볼로냐 화파를 주도적으로
이끌었을 뿐만 아니라 아카데미아
델리 인카미나티를 설립했다.
파르네제 궁의 웅장한 홀은
이탈리아 르네상스의 종말과 유럽
바로크 시대의 주된 흐름 가운데
하나로 떠오른 고전주의의 시작을
알리고 있다.

귀도 레니
〈아탈란타와 히포메네스〉, 1622-25
카포디몬테 미술관, 나폴리

이 작품은 신화를 다룬 귀도
레니(1575-1642)의 그림 가운데
가장 중요하면서도 성공을 거둔
그림이다. 주제 자체는 역동적인
표현이 어울릴 듯 싶지만, 레니는
고도로 세련된 양식을 선택했다.
그는 하늘과 땅을 나타내는 청갈색을
배경으로 두 경쟁자의 달아오른
육체가 서로 균형을 이루도록

교차시키고 있다. 이 장면은 그리스
신화에서 눈에 보이지 않을 정도로
빠른 발을 지닌 아탈란타와 교활한
히포메네스가 벌인 달리기 시합을
묘사한 것이다. 히포메네스는
황금사과를 떨어뜨려 아탈란타의
여성적 허영심을 자극한다.
아탈란타가 황금사과를 줍기 위해
멈추는 순간 이 날쌘 청년은
앞질러 경주에서 승리한다. 이
정교한 고전적 그림에서 아탈란타와
히포메네스의 펄럭이는
페플로스만이 움직임을 느끼게 한다.

이탈리아

1600-1650

바로크 회화의 도시와 화가들

수많은 독주자의 협연

모든 길은 로마로 통한다는 말은 진실일 수도, 아닐 수도 있다. 그러나 이 영원의 도시는 분명 바로크 회화의 중심지였다. 또한 이탈리아 예술의 다중심주의도 17세기까지 계속되었으며, 당시 지방 화파들 사이에서는 양식과 경험, 사상의 교류가 활발하게 이루어지고 있었다. 이 시기에 볼로냐와 나폴리는 이미 별도의 지역으로 받아들여졌다. 베네치아와 피렌체에서는 별다른 변화가 일어나지 않았다. 토스카나와 베네토 지방 출신의 주요 화가들은 다른 지방에 정착하고 주도적으로 활동했다. 밀라노에서는 페데리코와 카를로 보로메오의 정신적, 문화적인 비호 아래 흥미로운 화가들이 배출되었다. 이들은 새로운 종류의 종교화를 창작하려는 열망을 지니고 있었다. 제노바의 귀족들은 플랑드르 화풍의 화가들을 지지했다. 사보이 왕국의 수도인 토리노에서는 회화의 혁신과 더불어 새로운 건축의 발전이 나타났다. 말하자면 회화 분야에서는 이탈리아의 여러 독립적인 '중소' 도시들이 15세기보다는 미흡하지만 꾸준히 발전해가고 있었던 것이다.

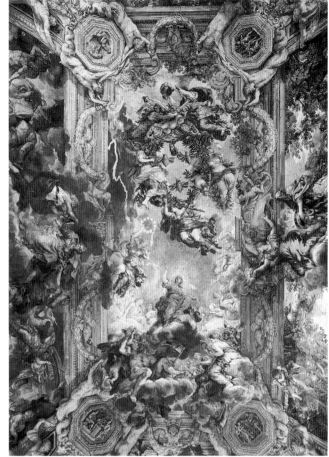

피에트로 다 코르토나
〈신의 섭리에 관한 알레고리〉
1633-39
바르베리니 궁, 로마

피에트로 다 코르토나
(1596-1669)는 상상력이 풍부한 화가이자 로마 바로크 건축의 대가였다. 이 작품에서 그는 17세기 유럽 회화에서 가장 연극적이고 화려한 흐름을 찬란하면서도 웅장하게 표현해낸다. 사실 코르토나는 17세기 가장 중요한 세 가지 예술적 흐름 가운데 마지막 양식의 전형을 보여준다. 세 가지 예술적 흐름은 카라바조의 자연주의, 카라치와 레니의 아카데미적 고전주의, 베르니니와 피에트로 다 코르토나의 호화로운 바로크를 일컫는다.

도메니코 페티
〈멜랑콜리〉, 1622년경
갈레리아 델라카데미아, 베네치아

이 그림은 맵시 있는 소녀의 사실적인 초상과 현학적인 알레고리를 결합함으로써 흥미진진한 문화적 접근을 보이고 있다. 페티(1589-1624)는 이미 뒤러가 유명한 동판화에서 사용했던 상징을 바로크적으로 해석했다. 소녀는 르네상스 시대의 의학, 철학 전통에서 "멜랑콜리적 기질"로 알려진 특정한 심적 태도를 의인화하고 있다.

베르나르도 스트로치
〈요리사〉, 1620
갈레리아 디 팔라초 로소, 제노바

이 작품은 이탈리아 미술과
플랑드르 미술을 이어주는 일종의
가교 역할을 하고 있다. 사실 부엌
장면은 17세기 플랑드르, 네덜란드
회화에서 자주 나타나던 주제였고,
제노바의 요리사는 북유럽인들을
닮아 있다. 그러나
스트로치(1581~1644)는 정신적
태도와 양식적 측면에서 혁신을
달성했다. 그는 플랑드르의
화가들처럼 깃털, 금속 그릇 등
다양한 표면을 뛰어나게
묘사하면서도 시선은 소녀에게
집중되도록 한다. 소녀는
생기발랄하고 매력적이다. 정리가
잘된 부엌살림과 화덕 사이에서
반짝이는 소녀의 미소는 너무나도
인간적인 특성을 드러내고 있다.

탄치오 다 바랄로
**〈페스트 환자에게 성체성사를
베푸는 성 카를로 보로메오〉**
1611~12
산티 제르바시오 에 프로타시오
본당교회, 도모도솔라

탄치오(1580년경~1635)는 17세기
롬바르드 지방의 대표적인
미술가로서 웅장한 구성을 통해
사람들의 감동을 자아냈다. 성인
뒤에 서 있는 고위 성직자들은
매우 인상적인 단체 초상을
이루고 있다.

오라치오 젠틸레스키
〈수태고지〉, 1623
갈레리아 사바우다, 토리노

이 토스카나 출신의 화가는 귀족
의뢰인들의 요구조건과
사실주의가 지닌 '근대성'
사이에서 교묘하게 균형을 잃지
않았다. 이 작품은 거칠거나
저속하지 않으면서도 온기를
보여준다.

파리와 로마

1594-1665

니콜라 푸생

가장 '고전적인' 바로크 화가

17세기 전 유럽은 모순과 과장으로 가득 차 있었지만 어느 곳보다도 프랑스에서 극단적으로 나타났다. 과학과 철학에서는 자연현상에 대한 근대적 연구방법의 토대가 마련되었고, 영혼과 정신의 잠재력이 찬양되고 있었다. 반면 태양왕 루이 14세의 궁정은 너무나 호사스럽고 사치스러운 분위기에 젖어 있었다. 교양 있고 세련된 니콜라 푸생은 매우 지적인 예술가였다. 그는 생애의 많은 시간을 로마에서 보냈고 프랑스 화가 가운데 '가장 이탈리아적인 화가'라고 알려졌다. 그의 그림들은 17세기 고전주의를 가장 훌륭하게 보여주고 있다. 푸생은 조심스럽게 선택된 고대의 모델과 이탈리아 르네상스의 주제들, 특히 라파엘로와 티치아노의 주제를 재해석했다. 또한 푸생은 풍경화를 훌륭하게 그렸다. 그의 풍경화는 로마의 시골에서 영감을 구했지만, 보편적인 조화를 표현하는 경지에까지 다다랐다. 푸생 덕택에 에밀리아 출신의 화가들이 그린 작품이 '공식' 회화라는 위상을 지니게 되었다. 이 화가들의 고전주의 모델은 19세기 말까지 적어도 2백 년간 전 세계 미술아카데미를 지배했다.

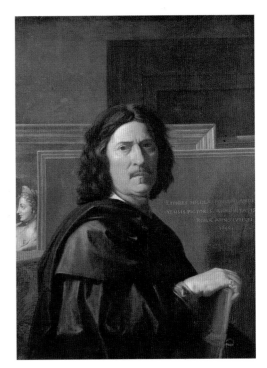

니콜라 푸생
〈자화상〉, 1650
루브르 박물관, 파리

푸생은 가난한 귀족 집안에서 태어났다. 험난한 어린시절을 겪은 푸생은 파리로 가서 바로크 시문학의 대가인 이탈리아 시인 잠바티스타 마리노를 만났다. 마리노의 충고에 따라 푸생은 1624년 로마로 갔다. 그는 고전주의적 화가들로 이루어진 볼로냐 모임에 가입하고, 바르베리니 추기경으로부터 주문을 받았다. 그러나 그는 프랑스 대중들과의 관계를 끊지 않고 있었다. 리슐리외 추기경은 푸생이 파리에 돌아와 있던 몇 년 동안(1640-42) 그를 '궁정 수석화가'로 지명했다.

니콜라 푸생
〈판의 조각상 앞에서 벌어지는
바쿠스 신도의 향연〉, 1631-33
국립미술관, 런던

니콜라 푸생
〈오르페우스와 에우리디케가 있는 풍경〉, 1648
루브르 박물관, 파리

고전주의의 전형을 보여주는 푸생의 풍경화는 세련된 고급문화의 한 흐름으로서, 폭력과 일상생활을 다룬 카라바조의 주제와 대립된다. 이 고전주의 대가는 화가로서 완벽한 솜씨 외에도 인문학에 조예가 깊어 문학, 신화, 역사적 주제에 통달했다. 푸생은 고전주의 작품에 고대 로마의 유적을 계속해서 그려 넣었다. 이 작품에는 배경에 산탄젤로 성(고대 로마의 성채)이 등장한다.

니콜라 푸생
〈폴리페모스가 있는 풍경〉, 1649
에르미타슈, 상트페테르부르크

이 작품은 푸생의 대표적인 풍경화 가운데 하나이다. 이 그림에서는 호메로스의 서사시에 보이던 극적인 요소들이 흔적조차 남아 있지 않다. 이것이 푸생이 고대를 해석하는 전형적인 방식이다. 배경에 등장하는 거인 폴리페모스는 언덕에 앉아 피리를 불고 있는 뒷모습으로 그려졌다. 이 목가적인 장면은 오히려 베르길리우스의 전원 세계나 인간과 자연, 신이 평화롭게 공존하는 세계를 연상시킨다.

로렌과 로마

1600–1682

클로드 로랭

풍경: 고전적 이상과 빛의 마법

클로드는 코로와 영국, 독일의 낭만주의자들이 등장할 때까지 모든 풍경 화가의 본보기였다. 그는 13세 때 로마에 정착하고 대부분의 삶을 그곳에서 보냈다. 클로드는 볼로냐 고전주의 화가의 모임에 참여했으며, 로마에서 여생을 보내던 프랑스 출신의 은퇴자들과도 교류했다. 그는 자연 풍경화를 전문적으로 제작했다. 고대의 폐허와 커다란 나무, 고요한 바다, 호수, 그리고 멀리 산맥들이 보이는 라티움 지방의 시골은 매혹적이고 이상화된 세계를 표현하는 배경으로 적합했다. 클로드의 풍경에서는 자연뿐만 아니라 인물과 신화적인 사건, 폐허의 유적들이 정확히 묘사되어 있어 건축 요소들을 직접 관찰한 듯 보인다. 화가는 이런 직접적인 관찰을 통해 빛에 대한 심도 깊은 연구뿐만 아니라 현실과 환상의 결합을 시도했다.

클로드 로랭
〈아폴로에게 제물을 바치는 풍경〉
1662–63
앙글레시 수도원, 케임브리지셔

클로드 로랭
〈바다풍경〉, 1674
알테 피나코텍, 뮌헨

항구와 해안가, 고요한 호수의 잔잔한 물결에 반사되는 햇빛은 클로드의 풍경화에 반복적으로 등장하는 주제이다. 그는 특히 이러한 조건 하에서 끊어지지 않고 이어지는 공간과 빛의 연속성을 실험할 수 있었다. 결과적으로 눈부신 태양과 점차 멀리 사라져가는 풍경은 터너를 앞서는 것이다.

클로드 로랭
**〈이삭과 레베카의 결혼식이 있는
풍경〉**, 1648
국립미술관, 런던

전성기 클로드의 풍경화는
안니발레 카라치와 도메니키노의
영향 아래 더욱 광활해지고
평온해졌다. 지나칠 정도로
이상적으로 표현된 민속춤을
추는 사람들은 다음 세기의
이탈리아 풍경화에서 남용되는
모티브이다.

"로마여, 정말 아름답구나!"

'로마 풍경'은 17세기 에밀리아와 프랑스의 이상적 풍경에서 창작된 양식과 배경을 재작업한 것으로, 유럽 미술시장에서 독립된 장르로 성립되었다. 1675년경 실경을 그린 그림의 등장은 네덜란드 화가 카스파 반 비텔(1651-1736, 왼쪽 작품은 그가 그린 성 베드로 바실리카의 실경)이 로마에 도착한 시기와 일치한다. 반 비텔은 현실에 대한 인식이 너무나 강렬해 풍경을 고전적으로 이상화시킬 수 없었다. 그는 카메라 옵스큐라를 처음으로 사용한 사람 가운데 하나로 꼽히고 있다. 이미지를 평면에 투사하는 이 시각장치의 구조는 기술적인 면에서 사진기와 유사하다. '로마 풍경' 장르는 코로와 터너에 이르기까지 계속 큰 인기를 누렸으며, 다양한 역할을 담당하고 있었다. 말하자면 젊은 예술가들에게는 원근법 연습용으로, 또는 잘 팔리는 주제로, 향수어린 추억으로, 자연과 과거에 대한 낭만적 해석으로 자주 채택되었다.

파리와 베르사유 궁전

1640-1715

영광의 세월

"짐이 곧 국가다"

프랑스 왕실의 야심은 길고 화려했던 바로크 회화로 표출되었다. 존경받는 프랑스 화가들이 로마에 정착한 반면 루벤스와 베르니니가 파리를 방문하는 등의 교류를 통해 파리 화파는 유럽에서 가장 다채롭고 역동적인 화파로 자리 잡았다. 17세기 전반기는 두 가지 중요한 흐름이 지배하고 있었다. 푸생의 세련된 고전주의와 리슐리외가 선호했던 필리프 드 샹파뉴의 근엄하고 고상한 화풍이었다. 그러나 1661년부터 1715년까지 루이 14세의 오랜 재위기 동안 취향과 예술에 변화가 나타났으며, 그것은 곧 절대권력에 대한 표출로 이어졌다. 태양왕은 자신과 자신의 이미지가 중심이 되도록 했다. 왕은 복잡한 의전 절차에 둘러싸여 있었으며 자신의 생활 가운데 하찮고 사사로운 순간까지 중요한 의식처럼 궁정의 가신들 앞에서 거행했다. 이 모든 것들이 왕 개인을 위한 사치스러운 축하 행사였던 것이다. 즐겨 이용된 무대는 베르사유 궁전이었다. 베르사유 궁전은 로마의 바로크 교회에서 시작된 건축, 조각, 회화의 통합이 세속적인 건축에서 재창조된 것이다. 샤를 르 브룅은 아카데미의 교장이자 왕립 제작소의 관리자로서 수많은 회화 주문을 받았으며, 이아생트 리고는 공식적인 궁정 초상 화가로 임명되었다.

필리프 드 샹파뉴
〈리슐리외 추기경의 3중 초상화〉
1642
국립미술관, 런던

냉정하고 과묵하며 완고했던 리슐리외 추기경은 루이 13세가 재위하는 동안 노련하게 프랑스 정치를 끌어가는 동안 개인과 국가의 운명을 좌지우지했다. 그는 특히 필리프 드 샹파뉴(1602-74)의 엄격하고 날카로운 자기 성찰적 예술에 애착을 느끼고 그에게 많은 주문을 맡겼다. 이 3중 초상화는 기교를 연마하기 위한 연습용이라기보다는 추기경의 흉상 조각을 위해 만든 스케치인 듯하다.

필리프 드 샹파뉴
〈엘리야의 꿈〉, 1660년경
테세 박물관, 르 망

이 화가의 엄격한 도덕성은 포르 루아얄 수도원의 얀센주의자(코르넬리우스 얀세니우스가 주장한 교의로 초기교회의 엄격한 윤리로 되돌아갈 것을 주장함-옮긴이)의 도덕성에 비견될 정도였다.

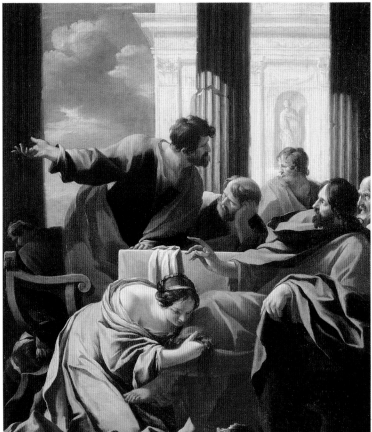

시몽 부에
**〈시몬의 집에 있는 마리아
막달레나〉**, 1630년경
개인 소장

프랑스에 바로크 화가
부에(1590-1649)는 중요한
시기를 이탈리아에서 보냈다.
1613년경 부에는 베네치아에
갔다가 곧 로마로 이주했다.
그곳에서 부에는 장엄한 연극적
표현과 카라바조의 빛 처리법을
결합시켜 상당한 성공을 거두었다.
부에가 아카데미아 디 산 루카의
교장으로 선출되었던 1627년 이후
작품들은 좀더 엄숙하고 빛을
발하게 되었다. 파리로 돌아온
부에는 루이 13세의 수석 화가로
임명되었다.

이아생트 리고
〈루이 14세〉, 1701
루브르 박물관, 파리

부조리할 정도로 위대하고
엄격했던 태양왕은 너무나
완벽하게 군주의 전형을 요약하고
있어 오히려 코메디 프랑세즈
배우처럼 우스꽝스럽다. 흰 담비를
댄 망토를 두른 왕은 눈부시게
빛나고 있다. 그는 무거운
옷차림을 하고 통치자다운 자세를
취하고 있는데 프랑스를 나타내는
푸른 바탕의 황금 백합이 그의
몸을 감싸고 있다.

르 냉 형제의 농부들

앙투안, 마티유, 루이 르 냉 3형제
가 그린 농부의 애수어린 삶은 17
세기 프랑스 공식 화풍인 화려한
고전주의와 대립되었다. 르 냉 형
제는 시골에서 자랐으며 플랑드르
의 화풍을 모범으로 삼았다. 그럼
에도 불구하고 르 냉 형제의 특색인 고요한 신비주의와
엄격한 금욕적 태도는 밀레의 낭만적 구성이나 반 고흐
의 광부들을 예시하는 듯 보인다. 3형제 가운데 가장 재
능이 많은 루이(1593-1648)는 화가로서 상당한 성공을
거두었다. 그는 1629-30년 로마를 여행하고 파리로 돌
아온 후 미술시장과 수집가들 사이에서 상당한 인기를
끌었다.

암스테르담, 델프트, 라이덴, 위트레흐트

1582-1670

네덜란드 화가들

신생 국가의 황금시대

16세기 말 저지대 연합 7개국은 펠리페 2세가 다스리는 스페인과 치열한 전투를 치르고 독립 국가가 되었다. 저지대 국가 중 특히 네덜란드에 주요 도시와 사건들이 집중되어 있었다. 연합 국가들은 오라녜 공작 가문의 총독이 다스리는 공화국 체제를 갖추고 있었지만 동시에 지방 자치권을 허용했다. 이 연합 국가들은 갑작스럽게 유럽의 중심 세력으로 부상했다. 오랜 세월 동안 운하로 얽혀 있고, 풍차가 곳곳에 있으며, 끊임없이 바다와 싸워야 하는 저지대 국가의 국민들은 전 세계로부터 질시를 받았다. 동인도 회사 때문에 암스테르담과 로테르담의 항구는 상업과 교역 중심지로 번영을 누렸다. 17세기 초 네덜란드인들은 세계의 곳곳에서 자신들의 부를 늘려가면서 결속과 자긍심을 느꼈다. 이 그림에는 이러한 17세기 네덜란드의 문화가 고스란히 담겨 있다. 수천 개의 이야기가 단조로운 풍경을 배경으로 펼쳐진다. 얼어붙은 운하 위에서 즐겁게 스케이트를 타는 아이들, 남편을 기다리는 동안 집안을 쓸고 닦으며 힘들게 일하는 여인네들의 단조로운 삶, 부유하고 살집이 퉁퉁한 기사들이 선술집에서 옛 친구들과 팔짱을 끼고 술을 마시며 즐거워하며 장인조합이나 단체의 진지한 회의에 모여든 장인들과 전문가 등. 또한 선량하고 착실한 마을의 의사들, 교활한 농부들, 파이프 담배를 피우는 사람들, 풀 먹인 모자를 쓴 귀여운 아이들, 반짝이는 눈을 가진 젊은 하녀들, 동방에서 온 물건과 향료로 넘쳐나는 부둣가의 시장들도 그려져 있다. 그러나 무엇보다도 완벽하게 손질된 집의 밝고 깨끗한 방이 시선을 사로잡는다. 어느 아이가 잃어버린 듯한 장난감이 깨끗히 청소한 복도 위에 놓여 있다. 지금 막 손님들이 일어선 것처럼 보이는 탁자에는 말라비틀어진 레몬 껍질과 중국도자기 꽃병, 아무렇게나 잘라 놓은 케이크 조각, 깨어진 호두 조각들이 널려 있다. 네덜란드 그림들은 가까이 볼수록 점점 더 많은 세부들이 눈에 들어오는 게 특징적이다. 컵에 부딪혀 반짝이는 빛, 빛나는 유리창, 집 앞의 청결한 도로, 벽 밑동에 바른 희고 푸른 델프트 도기 타일, 하얗게 표백한 셔츠들이 조심스럽게 개어져 라벤더 향기가 나는 상감된 옷장을 채우고 있다. 미술의 역사에 있어서 이처럼 그림 속에 국민 전체가 모습을 가득 드러낸 적은 없었다.

마인데르트 홉베마
《미델하르니스로 가는 길》, 1689
국립미술관, 런던

19세기 말까지 풍경을 전문으로 그렸던 네덜란드 화가들은 풍경화 분야에서 강력한 영향력을 행사했다.

얀 스텐
《사치 조심》, 1665년경
미술사박물관, 빈

칼뱅주의자들이 주도하는 국가에서 카톨릭 신도인 화가 얀 스텐은 자연과 사회의 질서를 완전히 뒤엎는 매우 독특하고 상징적인 주제의 그림들을 제작했다. 엄격하고 도덕적인

조화는 술꾼들의 즐거운 여흥, 집안을 휩쓸고 있는 무질서, 울먹이는 아이들, 말 안 듣는 개들, 점잖지 못하게 몸을 쭉 뻗고 있는 사람들로 깨어진다. 이것이 건실하고 독실한 네덜란드의 다른 얼굴을 보여주고 있다. 네덜란드의 이면에는 마을 축제, 환락, 음주, 호색이 자리하고 있었던 것이다.

피테르 데 호흐
〈어머니〉, 1660년경
국립박물관, 암스테르담

데 호흐(1629–84년경)의 그림은
목가풍의 가정적 감성에 젖어
있으며 모든 것들이 고귀한
질서의 일부분으로서 평화롭고
친근한 운율에 따라 펼쳐진다.
그는 티끌 한 점 없이 깨끗한
바닥, 향기로운 리넨 옷들이
개어져 있는 벽장, 잘 가꾸어진
정원, 깨끗이 쓸린 계단 등을
고요하고 우아한 모습으로 그렸다.
데 호흐는 17세기 네덜란드
사회에서 가장 사랑을 받은
친숙한 화가였다.

프란스 할스
〈웃고 있는 기사〉, 1624
월리스 미술관, 런던

프란스 할스(1580년경–1666)의
초상화는 바로크 미술의 정수를
보여준다. 호사스러운 복장을 입은
모델들에게 위엄 있고 연극적인
몸짓을 부여하고 있다. 복장과
장식물의 세부, 그리고 무엇보다도
모델들의 대담한 표정이 그들의
부와 당시의 시대적 상황에 대한
자신감을 나타낸다.

게라르트 테르 보르흐
〈연애 담화(아버지의 훈계)〉
1650년경
국립박물관, 암스테르담

이 그림의 주제는 화가가 애호해
수없이 반복해서 그렸던 것이다.
테르 보르흐(1617–81)는 소녀의
실크 드레스에서 반짝이는 달빛
같은 은색 반사광을 포착해 그리는
것이 특징이었다. 이 반사광은 집안
실내장식의 고요한 그림자 속에서
부드럽게 빛을 발하고 있다.

레이덴과 암스테르담

1606-1669

렘브란트 반 린

색채의 힘, 격렬한 영혼

렘브란트의 예술에는 그의 인생 역정이 펼쳐져 있다. 그중에서도 40년 동안 제작된 일련의 자화상에는 렘브란트의 인생이 담겨 있다. 제분업자의 아들로 태어난 렘브란트는 성서나 문학적 주제를 매우 섬세하게 다룬 초기의 소품들에 고향인 레이덴을 그려 넣었다. 암스테르담에 정착한 이후 렘브란트는 명성이 점차 높아지면서 경제력도 갖게 되었다. 그의 인생에서 사스키아 반 윌렌부르흐와 함께한 결혼생활은 가장 행복한 시기였다. 이 시기에 초기의 소품들 대신 루벤스와 이탈리아의 르네상스 화가들처럼 웅장한 규모의 작품을 제작했다. 1642년 〈야간순찰대〉를 그릴 무렵 렘브란트는 화가로서 절정기에 다다랐다. 그러나 아내 사스키아가 사망하고 파산 위기에 몰리는 등 그해 렘브란트는 불운의 연속이었다. 렘브란트의 최전성기 양식은 티치아노의 후기 양식과 비교될 수 있다. 말년으로 접어든 렘브란트는 세월을 뛰어넘는 걸작들을 제작했는데, 이 작품들은 매우 인간적이며 심오한 감정을 담고 있다. 1668년 사랑하는 아들 티토의 죽음은 렘브란트의 드라마 같은 생애와 미술사의 한 시대를 마감하는 비극적인 사건이었다.

렘브란트
〈포목상 조합의 평의원들〉, 1662
국립박물관, 암스테르담

이 작품은 렘브란트가 〈해부학 수업〉을 그린 지 30년 후 그린 단체 초상화이다.

렘브란트
〈니콜라스 튈프 박사의 해부학 수업〉, 1632
마우리추이스, 헤이그

튈프 박사가 수업하는 모습을 담은 이 그림은 암스테르담의 외과의사 조합이 주문한 것이다. 튈프 박사는 시체의 왼쪽 팔을 절개하여 힘줄을 보여주고, 왼손으로는 손가락의 수축과 움직임을 흉내 내고 있다. 해부학적인 정확성으로 볼 때 렘브란트가 이 장면을 직접 관찰하고 그렸음을 알 수 있다. 렘브란트는 움직임에 관심을 갖고 있었고 레오나르도 만큼 인체에 대해 잘 알고 있었다.

어느 인생 이야기

화가로서 인간으로서 렘브란트 인생의 시작과 끝은 헤이그의 마우리츠이스에 소장된 두 그림에 담겨 있다. 〈훈장을 단 젊은 날의 자화상〉(1629)과 렘브란트가 사망한 1669년에 그려진 〈자화상〉의 화가의 얼굴과 몸에는 40년이라는 세월이 묻어나고 있다. 자신감에 찬 잘생긴 젊은이가 힘없고 군살이 붙은 늙은이로 변해버린 것이다. 그러나 두드러진 코가 젊은 시절의 렘브란트를 떠올리게 한다. 물감의 사용법 또한 급격히 변화했다. 금속에 반사된 빛을 놀랍도록 정확하게 포착하던 젊은 시절의 작고 정확한 붓질은 빛을 빨아들이는 두껍고 무거운 붓질로 대체되었다. 렘브란트는 감동적인 위엄성, 인간이자 예술가로서 터득한 현명함을 그림으로 표현할 수 있었고, 시간과 불운이 가져온 파괴의 자취 또한 숨기지 않고 있다.

렘브란트
〈얀 식스의 초상화〉, 1654
식스 미술관, 암스테르담

렘브란트는 개성이 없거나 평범한 얼굴을 한번도 그린 적이 없다. 뛰어난 통찰력을 지닌 이 예술가는 유연하고 뚜렷한 화필을 통해 표정, 몸짓 그리고 미묘한 감정을 전달하는 방법을 잘 알고 있었다.

렘브란트
〈유태인 신부〉 세부, 1666
국립박물관, 암스테르담

렘브란트는 숙련된 솜씨로 빛과 색, 안료를 다루어 다정하고 사랑스러운 감정을 살려내고 있다

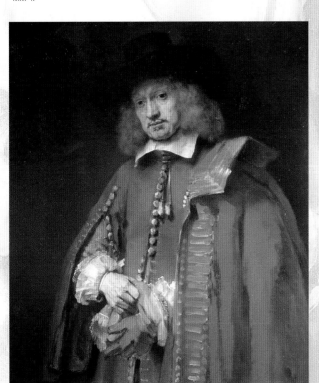

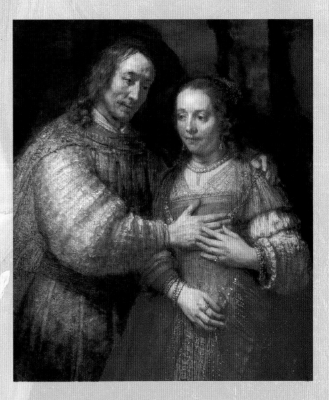

렘브란트 반 린

1642

〈야간순찰대〉

렘브란트가 그린 이 유명한 작품의 제목은 그림을 올바르게 설명하지 못하고 있다. 사실 이 그림은 야간순찰을 그렸다기보다는 한낮의 즐거운 행진을 묘사한 것이다. 이 작품은 암스테르담의 시민군 회의실을 장식하기 위해 주문을 받아 제작된 것이다. 암스테르담에는 시민방범 조직의 단체 초상화가 오랫동안 전통으로 내려왔다. 시민방범 조직은 본래 독립전쟁 동안 경찰대와 야경꾼들로 구성되었으나 렘브란트의 시대에는 상징적인 조직으로서 명맥만 잇고 있었다. 역동적인 전체 구도 안에서 28명의 성인과 3명의 어린아이가 혼란스럽게 움직이면서 활력을 불어넣고 있다. 빛과 색채의 인상적인 대조, 각 인물들에 대한 개별 묘사, 복잡한 구성을 아우르는 그림 전체의 통제력으로 인해 이 시기는 렘브란트의 경력에서 최고의 정점으로 평가받고 있다. 운명인지 우연인지 이 작품은 사랑하는 아내 사스키아가 죽던 해에 그려졌다. 삼십대 초반에 폐결핵으로 사망한 아내의 죽음은 렘브란트에게 일어난 수많은 불행의 시작에 불과했다. 1642년은 렘브란트의 예술과 삶에 있어서 불운이 시작되는 분수령이었다. 이때부터 렘브란트의 사생활은 불운의 연속이었다. 그러나 렘브란트의 그림들은 절대성을 향해 나아가 경외심을 일으키는 실존적인 강렬함과 무한한 체념으로 가득차 있었다.

암스테르담의 시민군은 부유한 중상류층의 남성들로 구성되었다. 그들은 제대로 된 훈련을 받지 못했지만 열성적으로 참여했다. 렘브란트는 훈련받지 못한 이들의 행동을 강조하고 있다. 사람들이 형태가 제각각인 창을 들고 있어 벨라스케스의 〈브레다의 항복〉에서 나타난 완벽하게 일렬로 늘어선 창과는 완전히 다른 분위기를 풍긴다. 또한 긴 대각선의 창이 관찰자의 시선을 장면의 중심으로 끌어간다.

깃발을 든 사람 바로 뒤로 키 작은 남자의 얼굴이 보인다. 눈과 베레모만을 볼 수 있지만 이 세부만으로도 그가 누구인지 금방 알 수 있다. 렘브란트는 자신의 가장 위대한 작품에서 사람들 사이에 자신을 그려 넣은 것이다.

이 작품에서 가장 눈부신 인물은 우아하게 수놓인 군복을 입은 빌렘 반 루이텐부르크 중위이다.

다행히도 이 시기의 계약서, 문서들이 아직까지 남아 있어 그림에 등장하는 인물 대부분이 누구인가 밝혀낼 수 있다. 시민 순찰대원들은 그림 안에서 자신이 차지하는 면적과 두드러지는 정도에 따라 화가에게 보수를 나누어냈다. 그러나 몇몇 인물과 닭을 허리춤에 차고 달려가는 낯선 소녀가 누구인지는 아직까지 밝혀지지 않았다. 닭은 아마도 대장의 성(性)인 콕(Cocq)을 비유한 듯하다.

패기만만한 중위의 섬세한 옷옷 아랫부분에 콕 대장의 손 그림자가 선명하게 나타난다. 그림자에 나타난 빛의 각도로 추측해 볼 때 이 장면은 낮에 벌어진 일이다. 오랜 세월에 그림의 색채가 퇴색된 것을 사람들이 야간 장면이라고 잘못 해석한 것이다.

이 장면의 주인공은 프란스 반닝 콕 대장이다. 검은 옷에 붉은 허리띠를 두른 대장은 엄숙하면서도 우아해 보이며, 커다란 레이스 옷깃이 생기를 불어넣고 있다. 그는 위엄 있게 중위에게 제멋대로 흩어져 떠드는 대원들을 정렬시키라고 명령을 내린다. 렘브란트가 살던 무렵 네덜란드 사회에서 시민군은 상징적인 역할을 하고 있을 뿐이었다.

이 장면은 입구가 아치로 된 커다란 홀 앞에서 벌어지고 있다. 이곳은 원래 이 작품이 걸려 있었던 조합실이다.

델프트

1632-1675

요하네스 베르메르

빛으로 그려낸 일상의 기적

베르메르는 영혼과 평화, 빛의 화가였다. 그는 짧은 생애를 델프트에서 보냈고, 그곳에서 마을 여인숙의 주인이자 미술상으로 일하며 대가족을 먹여 살렸다. 따라서 베르메르는 그림을 많이 그리지 못했을 것이다. 초기 작품에서부터 이미 베르메르 특유의 섬세한 솜씨가 나타나기 시작했다. 다양한 크기로 제작된 초기의 종교적, 신화적인 그림들은 델프트 화파의 양식을 상당히 보여주고 있다. 1656년부터 화가는 일상생활에서 선택한 모티브들에 몰두하기 시작했는데, 이는 게라르트 테르 보르흐 등 가까이 지내던 당대의 여러 예술가들로부터 자극을 받은 것이었다. 끈기 있게 기술을 연마한 결과 베르메르는 불후의 걸작을 세상에 내놓을 수 있었다. 그의 작품은 색채 사용방식과 아주 작은 세부까지도 소홀히 하지 않는다는 점에서 15세기 플랑드르 회화를 연상시킨다. 그러나 각 장면을 자신의 감각으로 새롭게 해석해 냈다. 베르메르의 삶은 단순했으나 유명인사들과 교우관계를 맺고 있었다. 특히 현미경을 발명한 델프트 출신의 위대한 과학자 안토니 반 레벤후크와의 교류는 중요한 의미가 있다. 베르메르 그림의 비밀을 푸는 흥미로운 열쇠가 될 수 있기 때문이다. 그의 그림은 빛을 통해 소소한 사물 속에 숨겨진 비밀스러운 생명력을 눈과 심장, 끈기를 가진 이들에게 드러내 준다.

요하네스 베르메르
〈연애편지〉, 1669-70
국립박물관, 암스테르담

베르메르는 짧았던 활동 기간이지만 말기로 가면서 독특한 구도를 사용했다. 하인이 쓰는 빗자루와 실내화가 어지럽게 흩어진 어두운 곁방으로 들어간 듯한 느낌을 주고 있다. 무거운 커튼 뒤의 방은 빛에 잠겨 있으며 정확한 구도로 묘사되어 있다. 여주인과 하녀가 서로에게 묻는 듯한 시선을 주고받는 순간 연애편지는 사회적 신분을 넘어서 여인들만의 은밀한 공모의 분위기를 자아낸다.

요하네스 베르메르
〈레이스를 뜨는 여인〉, 1670년경
루브르 박물관, 파리

이 유명한 베르메르의 그림은 실내 장면을 그린 다른 작품들과 달리 레이스에 몰두한 소녀를 매우 가까이에서 묘사하고 있다. 이미지는 인물 자체에 중점을 두는 반면 주변 공간은 간략하게 처리했다. 이러한 단순성이야말로 이 작품에 절묘하고 섬세한 매력을 느끼게 하는 요소이다.

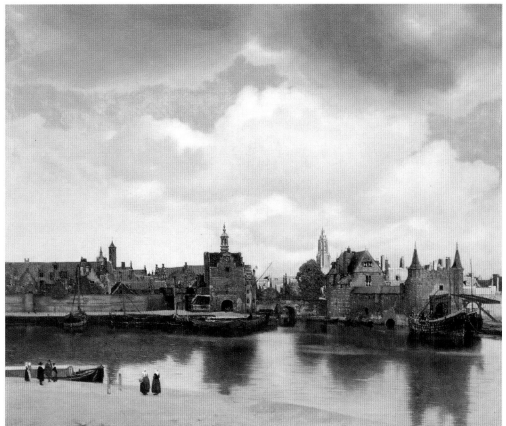

요하네스 베르메르
〈델프트 풍경〉, 1660~61년경
마우리추이스, 헤이그

베르메르는 풍경을 거의 그리지
않았지만 고향을 그린 이 풍경은
의심할 여지없이 최고의 작품이다.
프루스트는 이 작품을 특히나
좋아했고, 이로 인해 일반대중이
베르메르를 재발견하게 되었다.
베르메르 작품이 시적이고
양식화된 특징을 갖고 있다는
점에서 이 그림은 객관적이고
정확한 풍경화가 아니다. 여기서
델프트는 성벽 밖에서, 역사적
중심지를 둘러싼 운하 건너편에서
보고 그린 것이다. 몇몇 건물만이
델프트의 실제 건축물을 기록한
것이다. 대신 베르메르는 현실과
환상, 애정과 자유로운 기억을
뒤섞고 있다.

요하네스 베르메르
〈부엌의 하녀〉, 1658~60년경
국립박물관, 암스테르담

소녀와 진주 그리고 비밀

베르메르는 엄격히 말해 풍경화가도, 초상화
가도 아니다. 그러나 뛰어난 초상화, 정물화,
풍경화를 제작하면서 베르메르는 각 장르에
서 영예의 자리를 차지하고 있다. 그는 완벽한
우아함과 세련된 미적 감각을 통해 여인의 영
혼이 지닌 비밀을 침착하고도 집요하게 파헤
치고 있다. 그의 작품에 등장하는 여인들을 화가의 부인이나 누이,
친척이라고 단정해선 안 될 것이다. 그 대표적인 예가 헤이그의 마
우리추이스에 걸려 있는 〈터번을 두른 소녀〉이다. 누구인지 밝혀지
지 않았지만 이 소녀는 베르메르의 작품을 상징하고 있다.
이 그림은 매우 정확하고 생생하게 그려져 있다. 여기서 빛은 안료
를 투과하여 안료 자체에 내적인 온기를 불어넣는 듯 보인다. 또한
빛이 소녀의 귀에서 반짝이는 진주 귀걸이 같은 세부와 함께 안료
에 생명을 전달하고 있다.

요하네스 베르메르

1670년경

〈회화의 알레고리〉

빈의 미술사박물관에 소장된 이 유명한 걸작은 짧았던 베르메르의 활동 기간 중 말기에 제작된 것으로 추정된다. 고요함, 집중, 형이상학적이고 순수한 이미지가 정제된 분위기로 인해 더욱 두드러진다. 정제된 분위기는 색채와 텅 빈 공간 사이를 오가는 이상적인 구도 안에서 각 요소들이 완벽하게 배열되면서 만들어진다. 이 위대한 작품은 죽음을 앞둔 화가의 일종의 '유언'이라고 볼 수 있다. 화가는 이젤 앞에 앉은 자신의 뒷모습을 그려서 관찰자와 시점을 공유한다. 또한 무거운 휘장을 왼쪽으로 밀어올림으로써 관찰자로 하여금 작업실의 내부로 더욱 깊숙이 들어가게 한다. 환한 빛으로 인해 방에 있는 모든 사물이 명료해지는 가운데 고전적인 옷차림을 한 젊은 여인이 고대의 뮤즈처럼 자세를 취하고 있다. 모든 것이 평화롭고, 아름다우며, 생각은 즉시 행동으로 이어진다.

세부를 정교하게 그린 금도금된 상들리에는 이 그림의 윗부분에서 시점의 중심이 되고 있다. 구도에서 볼 때 이 상들리에에는 피에로 델라 프란체스카가 그린 〈몬테펠트로 제단화〉에 등장하는 유명한 타조알과, 반 에이크의 〈아르놀피니의 결혼〉에 등장하는 상들리에에 비견될 만하다.

뒷벽에는 꼼꼼하게 그린 거대한 네덜란드 지도가 걸려 있다. 네덜란드 지도 제작자들은 어렵게 이룬 독립에 대한 연합 국가의 자부심을 흠잡을 데 없는 솜씨로 표현했다. 국가의 정체성에 대한 상징인 지도는 네덜란드 가정집에서 자주 장식품으로 사용되었다.

무거운 커튼이 무대 막의 역할을 해 관찰자들의 시선을 작업실의 어두운 공간 속에 끌어들인다. 베르메르는 후기에 이러한 장치를 상당히 자주 사용했고, 피테르 데 호흐 같은 화가들도 실내를 그릴 때 사용했다.

기이하게도 뒷모습의 이 자화상 외에는 베르메르의 용모를 기록한 문서를 발견하지 못했다. 화가는 모델의 푸른 머리장식을 조심스럽게 칠하면서 작품에 몰두하고 있다. 그는 막대에 손을 얹고 있다. 이런 막대는 화가들이 좀더 정확하게 그리면서도 손목을 쉴 수 있게 하기 위해서 사용했던 것이다. 의자는 그리 편해 보이지 않는다. 화가가 몸을 앞으로 구부리면서 의자 다리 하나가 땅에서 약간 들려 있다. 그림 속의 화가는 베르메르이다. 어느 누구도 이 그림이 실제 장면에 대한 재현인지 일상의 현실과 상관없는 자유롭고 시적인 장면인지 정확하게 말할 수 없다. 그러나 이 장면이 17세기 네덜란드를 배경으로 하고 있음은 확실하다. 가구, 장식물, 의복 등이 모두 매우 사실적으로 묘사되어 있기 때문이다. 그러나 베르메르의 그림들은 특정한 시간이나 장소에 얽매이지 않는다. 그의 그림에는 감정과 열정을 표현한 시간을 초월하는 이미지들이 등장한다. 베르메르는 빛의 대가답게 숙련된 솜씨로 그림에 생기와 감동을 불어넣고 있다.

구성의 관점에서 볼 때 〈회화의 알레고리〉는 베르메르의 실내 장면에서 나타나는 전형적인 배열방식을 반복하고 있다. 빛은 왼쪽 창문으로 들어오며, 정적인 인물이 공간의 중심을 차지하고, 호화로운 정물들이 탁자 위에 어지럽게 놓여 있다. 화가가 선호했던 노란색과 푸른색은 빛나는 조화를 이루며, 원근법을 적용한 바닥의 검은색과 흰색으로 이루어진 바둑판무늬가 방의 규모를 정확히 알려준다.

모든 요소들이 감정과 감각을 일깨우는 이 시적인 걸작에서 허전함이 느껴진다. 전경의 빈 의자와 뒷벽의 지도는 두 사람이 누군가를 기다리고 있음을 교묘히

파리

1699–1779

장-바티스트-시메옹 샤르댕

베르메르와 세잔 사이에 존재했던 고요함과 빛의 대가

파리 출신의 화가 샤르댕은 궁정 미술과 18세기 프랑스 회화를 지배하던 경향과 다른 그림들을 그렸다. 그는 1700년대에 로마 여행을 거부하고 정규 아카데미 교육을 받지 않은 유일한 화가였을 것이다. 샤르댕은 17세기 플랑드르와 네덜란드 풍속화에 관심이 많았다. 하찮아 보이는 일상의 이야기에서 느껴지는 시적인 면모를 좋아했던 것이다. 샤르댕은 페트 갈랑트 회화(우아한 연회를 그린 그림 – 옮긴이)의 밝은 색조가 아니라 가라앉은 색채들을 선택했다. 당시 궁정 화가들이 고상한 정원의 덤불숲이나 귀족들의 침실을 배경으로 흥미 위주의 유혹적인 장면들을 그렸다면, 샤르댕은 중산층의 가정생활을 애정 어린 눈으로 관찰하고 일상적 습관, 상투적인 몸짓, 부드러운 감성, 절제된 감정을 평범한 일상의 정물들에 묘사했다. 그러나 샤르댕의 작품은 차분히 억제된 것이 아니라 오히려 인간적인 면모와 새로운 조형적 표현들로 가득했다. 이와 유사한 그림들이 19, 20세기에 나타나고 있다.

샤르댕은 프랑스 미술계에서 예외적인 화가이기는 했지만 그렇다고 고립된 예술가는 아니었다. 그는 프랑스 미술가 모임에서 높은 지위를 유지하고자 했다. 1728년 도핀 궁에 전시된 그의 뛰어난 정물화를 보고 아카데미는 샤르댕을 "동물과 과일의 화가"로 찬양했다. 1737년 샤르댕은 예술가와 대중이 직접적 대면하게 되는 살롱전의 중요성을 인식하고는 제1회 살롱전에 7점의 새로운 작품을 선보였다. 이 페이지의 배경그림으로 실린 피렌체 우피치 미술관 소장 〈라켓과 셔틀콕을 든 소녀〉도 포함되었다. 이 전시는 샤르댕에게 엄청난 성공을 안겨주었다. 그는 중요한 사회적 책임을 맡으며 살롱과 아카데미에서 중요한 인물이 되었다. 샤르댕은 관람객과의 교감이 중요하다는 것을 확실히 이해하고 있었다. 그의 작품들은 디드로 등 중요한 계몽주의 비평가들이 쓴 논평에서 찬탄을 받기도 하고 논쟁거리가 되기도 했다. 이러한 작품평이 확산되면서 예술가들과 지식층 사이의 의사소통이 더욱 활발해졌다.

장-바티스트-시메옹 샤르댕
〈요리사〉, 1738
알테 피나코텍, 뮌헨

장-바티스트-시메옹 샤르댕
〈파이프와 물주전자〉
1737년경
루브르 박물관, 파리

샤르댕은 1737년 사망한 첫 아내의 유품을 상세히 목록으로 작성했다. 이 목록 가운데 〈파이프와 물주전자〉에 관한 자세한 설명이 나오는 것으로 보아 아마도 이 작품은 샤르댕이 부인에게 선물했던 것으로 짐작된다. 이 그림은 샤르댕이 정물 특히 일반적으로 접근하기 어려운 정물의 친밀하고 감동적인 시적인 성질을 인식했다는 것을 알려준다. 여기서 샤르댕은 푸른색과 흰색의 미묘하고 섬세한 조화를 이루어내면서 대상물의 윤곽선을 약간씩 흐릿하게 그리고 있다. 마치 사물들 위로 기억의 먼지가 부드럽게 내려앉은 것처럼 말이다.

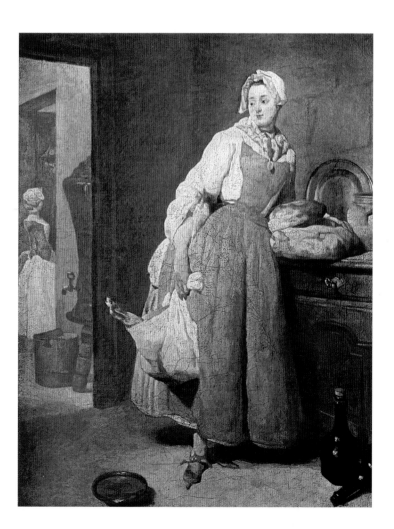

장-바티스트-시메옹 샤르댕
〈시장으로부터의 귀가〉, 1739
루브르 박물관, 파리

이 그림은 1739년 살롱전에 전시된 것으로 특히 구성이 돋보인다. 열린 문 사이로 보이는 구리 물통 때문에 소녀가 그림 앞으로 더 바짝 다가와 있는 듯 느껴진다. 생각에 잠긴 소녀는 단조로운 현실의 일상으로부터 멀리 떠나 있는 듯 넋이 나간 표정을 짓고 있다

특별한 자화상

이 자화상을 그릴 당시 샤르댕은 이미 76세였다. 샤르댕은 이 작품을 끝내자마자 결혼한 지 31년 된 두 번째 아내 마르그리트 푸제의 초상화와 함께 1775년 살롱에 전시하기로 마음먹었다. 이 작품은 샤르댕의 삶을 집약적으로 보여주는, 그의 인생에서 마지막 페이지를 장식하는 자화상이다. 현실세계를 날카롭게 관찰하고 묘사했던 샤르댕은 이 자화상에 대해 독특하면서 예기치 못한 해석을 남겼다. 얼핏 보면 이 작품은 그림을 그리고 있는 화가의 초상화처럼 보인다. 커다란 안경을 걸치고 빛을 가리기 위해 챙이 달린 모자를 쓰고 있으며, 터번처럼 수건을 머리에 두르고 있기 때문이다. 그러나 이것은 분장이다. 마르셀 프루스트는 이 작품을 보고, 여행 중인 영국 노인처럼 옷을 입은 화가의 모습에서 그의 기이한 독창성을 발견했다. 이 초상화는 파스텔로 그려졌는데, 샤르댕은 몇 년 전부터 파스텔을 사용하기 시작했다. 이 매혹적인 자화상은 위대한 예술가들이란 결코 예측할 수 없는 존재라는 사실을 일깨워준다.

파리

1684-1721

장-앙투안 와토

행복한 섬에 대한 동경

발랑시엔에서 태어난 와토는 스물한 살 때 파리로 이주했다. 이곳에서 그는 17세기 네덜란드와 플랑드르 화가들의 세밀하고 섬세한 자연주의를 터득했고, 뤽상부르와 루브르 궁에 수집된 위대한 걸작들을 연구했다. 와토는 역사와 사회 발전에 대한 날카로운 인식을 바탕으로 기본적인 양식과 주제를 선택했으며, 이로 인해 유럽 로코코 양식에 있어서 페트 갈랑트를 그린 최초의 화가 가운데 한 사람이 되었다. 와토는 그늘진 공원과 환희에 찬 풍경을 배경으로 자그마한 인물들을 자주 그렸는데, 그의 가볍게 반짝이는 붓질로 인해 인물들은 더욱 우아해 보였다. 와토는 18세기 회화에서 인기있던 〈키테라 섬(신화 속에 등장하는 사랑의 섬)으로의 출항〉과 같은 주제를 즐겨 다뤘다. 와토는 키테라 섬으로의 출항에 관한 그림 두 점을 그렸는데, 이 그림들로 인해 아카데미에 입문할 수 있었다. 이 두 작품은 현재 루브르 박물관과 베를린 박물관에 소장되어 있다. 페트 갈랑트 장르는 근심 없어 보이는 주제들, 즉 귀족들의 연회, 춤, 구애, 정원의 오락, 가면무도회, 연극적인 여흥, 관능적 놀이 등을 다루며, 일반적으로 주인공들은 작게 표현된다. 그러나 와토의 그림들을 가까이에서 살펴보면 향수어린 감정, 깊은 멜랑콜리가 꿈꾸는 듯한 장면에조차 스며들어 있음을 알 수 있다.

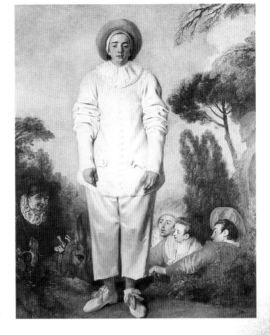

장-앙투안 와토
〈지유〉
루브르 박물관, 파리

열정적인 연극 애호가였던 와토는 변장과 허구, 형식의 관계에 정통했다. 코메디아 델라르테(16세기 중반 이탈리아에서 발생한 즉흥가면극으로, 배우들은 정형화된 가면을 쓰고 연기한다 – 옮긴이)의 등장인물들이 보여주는 세계는 열정과 모호함, 무상함과 불확실성으로 가득하다. 지유는 애수에 찬 어릿광대로, 깊고 절박한 외로움을 표현하고 있다.

장-앙투안 와토
〈전원의 모임〉
1717-18
드레스덴 미술관

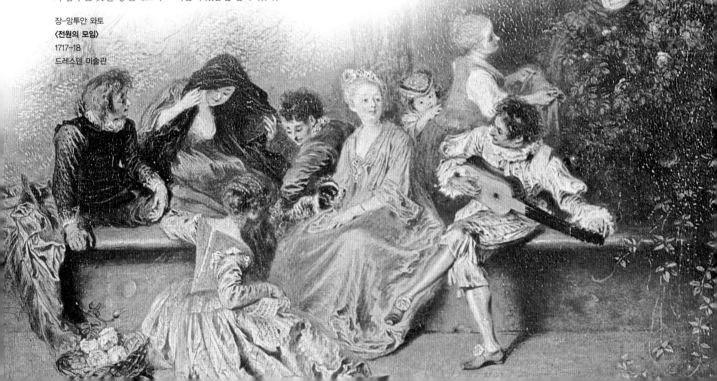

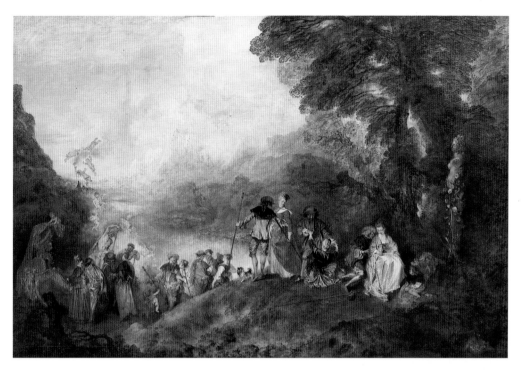

장-앙투안 와토
〈키테라 섬으로의 출항〉
1717
루브르 박물관, 파리

이 작품은 현실로부터 도피하려는
열망을 상징하며, 신화에 나오는
사랑의 섬은 아르카디아(고대
그리스·로마 시대의 전원시와
르네상스 시대의 문학에
'낙원'으로 자주 묘사되는 고대
그리스의 산악지역-옮긴이)적인
피난처가 된다. 이 사랑의 섬이
바로 키테라 섬이다. 그림은
오른쪽에서부터 왼쪽으로
이야기가 전개된다. 이 섬의
주인인 아프로디테의 고전적인
조각상은 덩굴장미로 장식되어
있다. 한 쌍의 연인이 여신상 앞에
앉아 있고, 다른 이들은 상륙
장소로 이어지는 짧은 비탈길을
내려가기 위해 일어서고 있다.
기쁨에 찬 에로스들이 하늘을
날아다니며 밝고 정교하게 도금된
곤돌라로 향하는 연인들을 반기고
있다. 이 곤돌라는 연인들을
사랑의 섬으로 데려갈 것이다.

장-앙투안 와토
〈메제탱〉
1717–19
메트로폴리탄 박물관, 뉴욕

메제탱은 코메디아 델라르테의
감상적인 인물로, 이 작품에서는
귀머거리에게 바치는 세레나데를
부르고 있다. 배경에서 등을
돌리고 있는 어느 여인의
조각상은 그가 사랑하는 여인의
냉정함과 거절에 대한 비유인 듯
보인다.

장-앙투안 와토

1720

〈제르생의 상점 간판〉

제르생 화랑에서 가장 커다란 그림 가운데 하나는 사티로스가 갈대 숲 속에서 님프를 쫓아가는 관능적인 신화의 한 장면을 그린 것이다. 이곳에 전시된 작품들의 주제와 양식은 18세기 초에 인기있던 취향을 나타낸다. 풍경, 신화의 한 장면 그리고 누드 여인상이 두드러지는데, 모두 가벼운 터치와 특유의 창백한 색채로 칠해져 있다. 어둡고 근엄한 초상화들은 분명 17세기의 작품일 것이다. 이탈리아 화가가 그린 듯한 동방박사들의 경배를 다룬 두 작품과 기도하는 수사 등의 종교화도 있지만 이 작품들은 주로 눈에 덜 뜨이는 장소에 배열되어 있다.

와토의 성지라고 할 수 있는 베를린의 샤를로텐부르크 성에 소장된 이 작품은 짧았던 와토의 생애 말년에 제작되었다. 폐결핵으로 고통받고 있던 와토는 이 작품이 완성된 해에 사망했다. 이 그림은 장르화 치고는 상당히 크기가 큰 작품으로 폭이 3미터가 넘을 뿐만 아니라 엄격한 원근법의 규칙에 따라 구성된 것으로서 18세기 유럽 회화를 대표하는 걸작 중의 하나이다. 원래 이 작품은 '오 그랑 모나르크' 화랑 입구를 장식할 목적으로 그려진 것이다. 오 그랑 모나르크 화랑은 와토의 친구이자 미술품 상인인 제르생이 소유했던 것으로, 제르생과 와토는 1719년엔 함께 살기도 했다. 이 작품은 다양한 방식으로, 즉 와토의 정신과 양식에 대한 선언문, 역사와 예술의 시대적 변화에 대한 상징, 새로운 회화적 규범, 상류 부르주아에게까지 확장된 미술품 시장의 발전을 보여주는 생생하고 약동적인 이미지 등으로 해석되어왔다. 이처럼 수많은 의미들이 와토의 전형적 특색인 가볍고 밝게 빛나는 양식 안에 담겨 있다. 또한 매우 사실적이며 심지어 지루하기까지 한 주제를 통해 희비가 엇갈리는 아이러니를 전달하는 것 역시 와토의 특징이다.

제르생 화랑의 이름은 태양왕에 대한 찬사인 '오 그랑 모나르크'였다. 오랫동안 계속된 태양왕의 치세는 1715년에 종식되었다. 그림에서 한 조수가 17세기의 루이 14세 초상화를 상자 속에 담고 있는데 유행에 뒤떨어진 것이라는 상징적인 의미를 지니고 있다. 이는 취향의 급격한 변화와 프랑스 역사의 전환점에 대한 은유이다.

전경에 있는 밀 짚단은 포장 재료로 쓰일 뿐만 아니라, 관찰자의 시선을 그림의 중심으로 이끄는

캔버스의 중심부에서 와토의 자화상으로 보이는 젊은 신사가 정중히 숙녀를 화랑 안으로 초대하고 있다. 숙녀의 겉옷에서 반사된 은분홍빛은 그녀가 입구를 지나 왼쪽으로 몸을 돌려 루이 14세 그림이 내려지는 것을 관찰하는 우아한 몸짓을 더욱 부각시킨다.

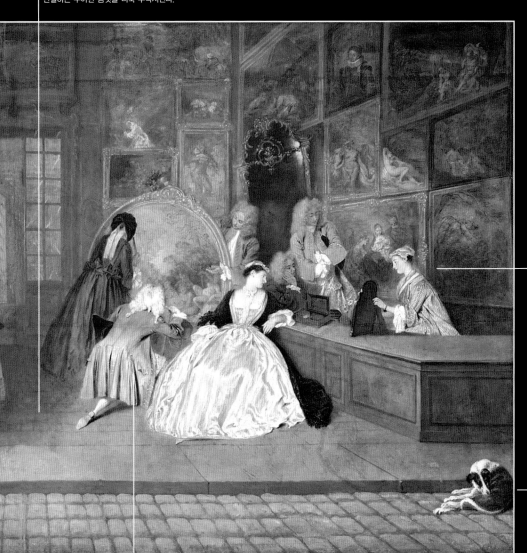

제르생 부인이 예술 애호가들에게 작은 그림에 나타난 특징들을 설명하고 있는데, 그들은 다소 지루해하는 듯 보인다. 판매대의 각도는 측량한 것처럼 정확한 원근감을 만들어내고 있다. 중앙의 포석과 유리문이 완벽한 정사각형의 인상을 만들어내고 있긴 하지만 이 공간은 얼핏 보기에만 대칭적이다. 이는 대단히 뛰어난 구성 솜씨가 낳은 결과이다.

벼룩을 털어내고 있는 개는 이 우아한 파리 거리에 예기치 않은 사실주의적 특징을 더하고 있다. 이 개는 작품에 절대적으로 필요한 세부로서, 그림에 현실성을 부여하고 있다. 만약 개가 없다면 이 작품은 지나치게 양식화되고

그림들을 검토하는 손님, 수입업자, 수집가들이 실제로

18세기
유럽 순례 여행

'감성 교육'을 찾아서

18세기 유럽의 신사들과 예술가들은 상이한 문화를 몸소 체험하고, 국제 교류에 대한 보편적인 욕망을 채우고자 여행을 떠나기 시작했다. 유럽 대륙을 종횡으로 누비는 여행은 종종 쫓아가기 힘든 긴 여정이었지만, '훌륭한 취향'을 발전시키기 위해 반드시 필요한 것으로 인식되었다. 비록 몇몇 사람들은 러시아와 러시아의 새로운 수도 상트페테르부르크처럼 멀리 떨어진 곳으로 여행을 떠나기도 했지만, 영국인과 프랑스인, 독일인의 주된 목적지는 이탈리아였다. 여행안내서의 추천과 상당한 문화적 소양을 지닌 사람들의 충고는 여행 중에 방문해야 할 일련의 '의무적' 장소들을 발전시켰다. 특히 이탈리아의 주요 방문지들은 절대 놓쳐서는 안 되는 곳이었다. 과거에는 여행객들이 선진국이 이룩한 새로운 장점들을 발견했으나, 이제 여행객들은 숨이 멎도록 아름다운 풍경 속에서 위대한 국가와 과거의 유산들이 부주의하게 보존되는 것을 목격하게 되었다. 비록 몇몇 이탈리아 도시의 사교계가 왕후들의 연회와 장엄한 연극적인 여흥으로 화려하게 빛났을지라도 이탈리아는 여러 분야에서 사회, 경제적 위기를 겪고 있었다. 기념비적인 유산들을 보존하는 것은 희망사항일 뿐이었다. 이와 대조적으로 산업혁명과 계몽주의 문화가 만개한 국가들에서 온 여행객들은 시골풍의 옷차림을 한 농부들과 양치는 소녀들이 살고 있는 농업국가 이탈리아를 발견했다. 이탈리아에서 외국인들은 뛰어난 예술작품들을 구입할 수 있었다. 최근의 그림이나 조각품, 특히 베네치아 실경화가들이 제작한 그림들은 매우 인기가 높았으며, 화가들은 후에 외국으로 초청되기도 했다. 또한 여행객들은 끔찍한 가난에 시달리던 귀족 가문들이 내놓은 오래된 걸작들도 살 수 있었다.

잠바티스타 티에폴로
〈하롤드 주교의 서품식〉
1751-53
황제 홀, 레지덴츠
뷔르츠부르크

유럽의 지성인들이 이탈리아를 방문한 반면, 이탈리아 예술가들은 외국 궁정에 고용되어 있었다. 티에폴로가 뷔르츠부르크의 왕자(주교)의 궁전에서 오랫동안 머물며 황제 홀에 그린 프레스코에서는 빛과 환희의 폭발이 시작되었다. 그리스 신화의 혼합, 중세 독일과 그 지방의 주교권을 비유하는 심오한 도상은 티치노 출신의 예술가 솔라리가 만든 백색과 황금색의 스투코로 인해 휘황찬란한 장식적 작품이 되고 있다. 솔라리의 스투코는 젖혀진 커튼처럼 보인다. 티에폴로는 화려한 의복을 걸친 수많은 인물들 뒤로 엄숙한 건축적 배경을 그려 넣었다.

카스파 반 비텔
〈볼로냐 거리에서 바라본 피렌체 풍경〉, 1695년경
데본셔 공작 컬렉션. 채스워스

베르나르도 벨로토
〈드레스덴의 신 시장 풍경〉, 1751
드레스덴 미술관

아마도 실경을 그린 풍경화는
국제 여행객들을 위해 고안된
가장 전형적인 예술 장르일
것이다. 17세기 후반에 태어난
실경은 풍경화의 한 지류로서
독립적으로 발전했으며 특히 유럽
순례 여행에 나섰던 수집가들과
귀족들로부터 대단한 인기를
얻었다. 베네치아 출신의
벨로토(1720~80)는 카날레토의
조카로, 위대한 유럽 실경화가 중
한 명이다. 진정 범세계적인
영혼을 지녔던 그는 불과
스물일곱 살에 이탈리아를 떠나
빈, 뮌헨, 드레스덴, 바르샤바 같은
중부 유럽의 궁정에서 활동했다.

베르나르도 벨로토
〈벨베데레에서 바라본 빈 풍경〉
1759~60
미술사박물관, 빈

여황제 마리아 테레지아가 주문한
이 거대한 작품은 오스트리아
수도의 전통적 풍경을 보여준다.

멩스, 유럽 순례 여행부터 신고전주의까지

18세기 예술가들은 여행객들이 고대의 기념
물들을 보면서 느꼈던 두 가지 상이한 감정을
표출했다. 그것은 그토록 위대한 기념물들이
폐허로 남아 있는 것을 바라보는 회한과 그러
한 유산들을 여유롭게 연구하고자 하는 문화
적 충동이었다. 여행객들로부터 인정받았던
아카데미 회화는 차분하고 우아하지만 형식적, 지적으로 지나치게
통제되고 있었다. 이러한 개념들을 받아들이고 발전시킨 안톤 라파
엘 멩스(1728-79)는 드레스덴에서 공부한 후 로마에서도 활동했다.
빙켈만이 고전 예술을 분류 방식에 따라 다루었던 반면, 멩스는 회
화에 참고할 만한 것들을 정착시키기 위한 방법을 연구했다. 이에
따라 1770년경에는 주제와 모델을 선택, 응용하는 데 있어 매우 엄
격한 규범이 차용되었다. 이것이 바로 신고전주의 시대의 시작이다.

파리

1703-1770 1732-1806

부셰와 프라고나르

프랑스 로코코의 환희

루이 14세의 치세 동안, 관능적인 페트 갈랑트 양식의 회화가 성립되었다. 이 양식은 특히 궁정 사회에서 높이 평가되었고 퐁파두르 후작부인의 취향과도 맞아떨어졌다. 화가 프랑수아 부셰의 양식은 생기있고 가벼우며 밝게 빛나는 것으로, 그는 관능적인 갈랑트 양식의 대표자였다. 17세기 고전 화가들의 이상적 풍경과 달리, 숙녀들과 신사들은 아르카디아적인 배경에서 농민 복장을 하고 인위적으로 만든 순진한 놀이를 즐겼다. 이는 동시대에 발전한 목가적 연극과 연결된다. 부셰가 부르주아지의 방과 침실, 내실을 은근슬쩍 엿보듯 그린 작품에서는 즉흥성이 두드러진다. 이러한 공간들에서 부셰는 유쾌한 관능적 색채와 내밀한 일상생활의 비밀들을 성공적으로 잡아내고 있다. 반면 장 오노레 프라고나르는 16세기의 회화적 특징들을 따랐다. 그는 티에폴로처럼 베네치아 전통으로부터 영감을 받아 생생한 색채와 간결한 화법을 받아들였다. 프라고나르는 주로 비유를 사용하여 미묘하게 암시적인 분위기를 만들어냈다. 1770년 이후 프라고나르는 프랑스 회화의 일반적인 진보에 발맞춰 관능적인 주제를 점차 포기하고 전(前)-낭만주의적인 섬세한 감정들을 표현했다.

프랑수아 부셰
《아침 커피》, 1739
루브르 박물관, 파리

17세기 네덜란드 회화로부터 영향을 받은 이 매력적인 작품은 아마도 화가의 가족이 집에서 편히 쉬고 있던 한순간을 묘사한 듯하다. 당대의 로코코 양식으로 제작된 가구들과 의복들, 물건들에 대한 세심한 묘사가 매혹적이다.

프랑수아 부셰
《퐁파두르 후작부인의 초상》, 1759
월리스 미술관, 런던

루이 15세의 정부였던 퐁파두르 후작부인은 18세기 중반의 문화적 취향에 있어서 절대적인 권위자였다. 또한 그녀는 열렬한 예술 후원자로서, 부셰의 중요한 주문자 가운데 하나였다.

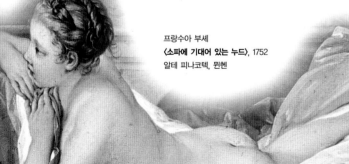

프랑수아 부셰
《소파에 기대어 있는 누드》, 1752
알테 피나코텍, 뮌헨

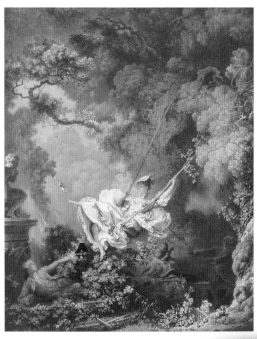

오노레 프라고나르
〈책 읽는 여인〉
1776년경
국립미술관
워싱턴 D.C.

이 섬세하고
매혹적이면서 친밀한
작품은 18세기 후반의
유명한 그림 가운데
하나이다. 여기서
베네치아 회화에
정통했던 프라고나르의
가벼운 붓터치는
르누아르의 등장을
예고한다.

오노레 프라고나르
〈그네〉, 1766
월리스 미술관, 런던

프라고나르는 페트 갈랑트 장르를
다시 일으켰지만, 와토의 미묘한
멜랑콜리를 대담하고 흥겨운
관능성으로 대체했다. 이 작품은
전형적인 사랑의 삼각관계를
그리고 있다. 거의 눈에 띄지 않는
남편은 그네줄을 당기고 있으며,
호탕한 연인은 꽃핀 관목숲에
몸을 숨기고 유리한 위치에서
젊은 여인을 바라보고 있다.
날아가는 신발은 장난스런
분위기를 더하고 있다

오노레 프라고나르
〈둥근 과자〉
1770년경
카유 재단, 파리

이 도발적이고 암시적인 그림에는
흐트러진 침대 위에서 애완용
개를 데리고 노는 반 누드의
소녀가 등장한다.

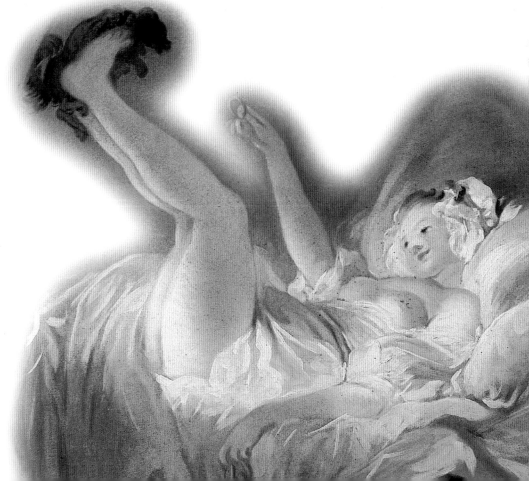

남부 독일과 오스트리아

1700-1780

독일의 로코코

환상과 색채의 폭발

17세기 동안 전쟁으로 피폐해진 중부 유럽에서는 몇몇 흥미로운 화가들이 등장하긴 했지만 통일된 화파가 나타나지는 않았다. 그러나 18세기 오스트리아와 독일의 가톨릭 지역에서는 건축, 장식 조각(스투코와 목재 조각), 회화에서 큰 반향을 일으키는 유파가 등장하게 되었다. 이는 대단히 풍요로운 예술시대의 개막을 알리는 것이었다. 아잠 형제와 같은 예술가들은 왕실과 성대하게 재건된 베네딕트 대수도원을 위해 거대한 장식품들을 제작하였고, 다른 한편에서는 수많은 소규모의 그림들, 거대한 작품들을 위한 스케치, 빠른 시일 내에 완성되는 독립적인 작품들이 생산되었다. 18세기 오스트리아의 위대한 로코코 대가들 가운데 특별히 언급되어야 할 인물은 파울 트로거(1698-1782)와 프란츠 안톤 마울버취로, 이들은 누구보다도 혁신적인 인물들이었다. 18세기 중반 이후, 예술의 '교화(moralization)'라는 흐름이 독일에서 시작되었다. 가장 독창적이고 창의적인 로코코 작품들이 생산되던 독일에서, 고전적 모델에 바탕을 둔 금욕적 예술에 대한 이론적 토대와 예술작품이 생산되었다.

프란츠 안톤 마울버취
〈성모 마리아의 교육〉
1755년경
쿤스트할레, 칼스루에

마울버취(1724-96)의 특징을 가장 잘 드러내는 작품들은 스케치처럼 빠르고 생생하게 그려진 이젤화들인데, 그 자체만으로도 독자적인 구성이라 봐야 할 것이다. 이 작품에서 마울버취는 폭발적인 환상을 통해 주제를 드러내고 있다. 천사들은 하늘을 날아다니고, 빛은 몇몇 부분들만 밝게 비춘 채 다른 부분들은 어둠 속에 남겨두었다. 이 작품 전체는 매우 역동적이지만 알맞게 통제되어 있다.

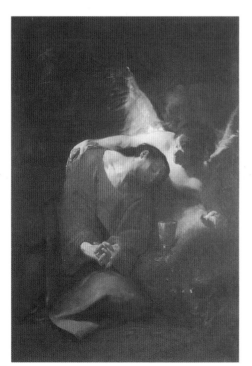

파울 트로거
〈천사의 위로를 받는 그리스도〉
1730년경
디오체사노 박물관, 브레사노네

빛에 잠겨 길게 늘어난 인물의 세련된 형태에서 깊은 비애감과 극적인 면이 강조된다.

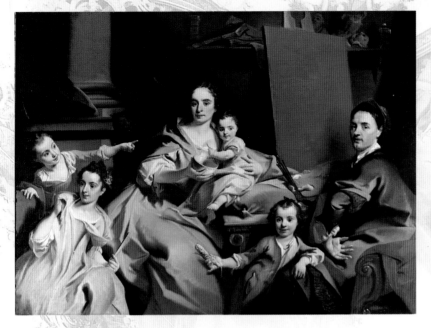

카를로 이노첸조 카를로니
〈가족과 함께 있는 자화상〉
1728
개인 소장

로마에서 교육받은 카를로니(1696-1775)는 주로 독일어권 국가들에서 활동했지만, 마라타와 루카 조르다노를 비롯해서 가장 진보적인 후기 바로크 예술가들과도 교류했다. 카를로니의 국제무대 경력은 사보이 왕가의 왕자 외젠이 빈의 벨베데레를 위한 작업에 그를 고용했던 1715년부터 시작되었다. 카를로니는 보헤미아, 오스트리아, 독일에서 30년 동안 성공적인 경력을 쌓아가며, 국제언어인 전형적인 로코코 양식을 발전시켰다. 그는 웅장하고 찬미적인 알레고리들을 즐겨 다루면서 자유로운 구성, 가벼운 터치, 빛나는 색채들을 사용했다.

코스마스 다미안과
에기트 크비린 아잠
〈알더스바흐 수도원 교회의 프레스코〉, 1720-25
수도원 교회, 알더스바흐

아잠 형제는 남부 독일의 로코코 장식 시대에 주도적인 역할을 담당했다. 에기트 크비린(1692-1750)은 제단화, 군상 조각들과 장식 스투코를 전문으로 다루었다. 회화를 선호했던 코스마스 다미안(1686-1739)의 양식은 초기에는 로마에서 받았던 교육을 바탕으로 했으나, 이후 열린 하늘로 날아올라가는 형태, 색채, 원근법을 자유롭게 발전시켜갔다. 그러한 것들은 대단히 극적이어서 아잠 형제가 세우고 장식한 로코코식 대수도원의 빛나는 내부는 연극적으로 보인다. 때문에 관람객은 역동적으로 넓은 공간을 돌아 움직이면서 연속적으로 이어지는 장관을 즐기고 감상해야 한다.

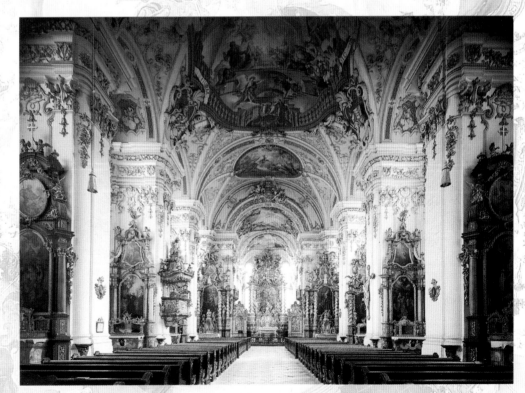

런던
1697-1764
윌리엄 호가스

사회풍자의 탄생

17세기 동안 영국 화가들은 특별히 두드러진 활동을 보여주지 못했다. 초상화와 왕실 주문 작품을 비롯해 모든 중요한 회화 작품들은 외국 예술가들에게 할당되었다. 그러나 18세기 초, 최초의 영국 태생 화가인 윌리엄 호가스가 미술무대에 등장했다. 그는 유명한 동판화가였으며, 중요한 미학 논문인 〈미에 대한 분석〉의 저자이기도 하다. 호가스는 대단한 인기를 끌었던 유쾌한 초상화가였을 뿐만 아니라, 새로운 주제를 창안해내기도 했다. 그것은 바로 '근대의 도덕적 주제', 즉 사회풍자였다. 호가스는 교훈적 목적과 명랑하지만 통렬한 선동적 태도를 숨기지 않았다. 부패한 귀족들의 세계와 상류사회에 진입하고자 하는 꼴사나운 부르주아지 출세주의자, 탐욕스런 성직자, 게으른 군인, 가난한 하류계층을 포함한 모든 사회계급의 관습을 날카롭게 비판하였다. 그의 그림들은 풍자화에 가까운 몸짓과 표정을 보여주는 등장인물들로 넘쳐나며, 상세한 서술적 세부묘사들로 인해 호가스 자신조차도 때때로 설명적인 글을 덧붙여야 할 필요성을 느꼈다. 이러한 설명문들은 호가스의 뛰어나고 성공적인 동판화들을 완벽하게 이해하는 데 도움이 되고 있다.

윌리엄 호가스
〈퍼그와 함께 있는 자화상〉
1745
테이트 미술관, 런던

이 자화상은 호가스의 시적인 특성을 보여주는 복잡한 작품이다. 그의 작품들은 교묘하게 배열된 상징적 사물들을 세밀하게 읽도록 요구하는 경우가 많다. 화가의 초상화는 셰익스피어, 밀턴, 스위프트의 책더미 위에 놓여 있다. 개는 그가 본성에 충실함을 상징하며 화가의 팔레트에는 '아름다움과 우아함의 선'이라는 단어가 새겨져 있다. 호가스에 따르면 이는 그림에 있어서 미와 조화의 토대가 되는 요소이다.

윌리엄 호가스
〈새우잡이 소녀〉
1740년경
국립미술관, 런던

호가스의 기법은 17세기 네덜란드 회화에 대한 연구에서 파생된 것으로, 생기있고 재빠르며 자유로운 화법이 특징이다. 이 작품은 프란스 할스를 상기시킨다.

윌리엄 호가스
〈결혼식 후〉
연작 〈최신식 결혼〉 중 한 에피소드
1743-45
국립미술관, 런던

연작 〈최신식 결혼〉은 호가스가 선호했던 사회적 신분상승의 주제를 다룬 여섯 개의 그림으로, 그의 가장 성숙한 작품이다. 영국에서는 가정의 실내 모습을 그린 그림들이 너무나 유행해서 일반적인 초상화 대신 '대화 장면'을 다룬 소규모 집단초상화가 독립된 장르로 발전하기 시작했다.
기지개를 켜는 신부는 돈 많은 아버지가 지참금으로 산 멋진 신랑을 힐끔힐끔 훔쳐보는 반면, 방탕한 귀족 출신의 신랑은 지치고 어두운 표정이다. 그의 손목시계는 12시가 넘었음을 보여준다. 어지러진 실내 풍경을 통해 밤새 파티가 있었음을 알 수 있다. 귀족의 호주머니에 있는 레이스모자는 혼외정사를 암시한다.

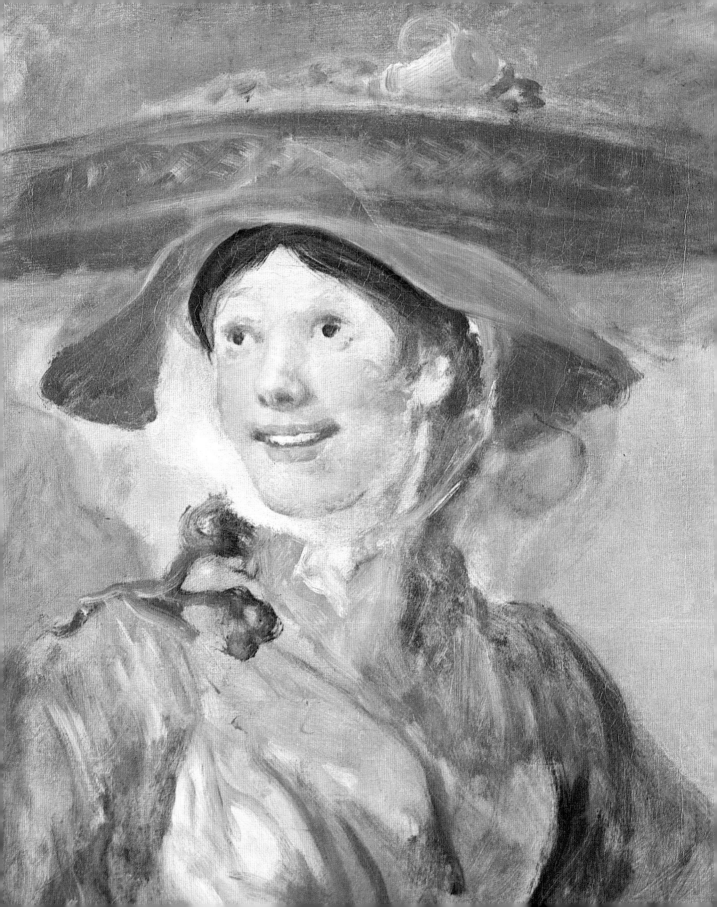

윌리엄 호가스

1733-1735

〈탕아의 편력〉

사회적 신분상승으로 인한 부패를 날카롭게 다룬 이 우화는 1802년부터 런던의 소안 박물관에 걸려 있다. 존 소안 경은 이 여덟 개의 캔버스를 엄격한 육군대령으로부터 작품당 508파운드 10실링에 구입했는데, 이 가격은 육군대령이 이 그림을 샀을 때 지불했던 가격보다 거의 100파운드나 덜 낸 것이었다. 이 연작의 첫 소유자는 런던 시장이었던 벡포드 경으로, 그는 호가스로부터 직접 이 작품들을 사들였다. 동시대의 대륙 미술에서 호가스의 신랄하고 반어적이며 교훈적인 설화 양식에 비견될 만한 것을 찾아보기란 매우 어렵다. 상당히 독자적인 이 양식은 어떠한 영향이나 편견, 모범으로부터 자유로웠다. 호가스는 대단한 연극 애호가였으며, 당대 수많은 감독들과 매니저, 배우들의 친구이자 초상화가였다. 이 연작에선 마치 일종의 연극 공연처럼 장면이 연속적으로 펼쳐지고 있다. 호가스는 중심인물들에게 쉽게 알아볼 수 있는 이름과 성격을 부여하였고, 암시적인 비유들로 가득한 무대 배경 속에 이들을 위치시켰다. 이고르 스트라빈스키는 이 연극적인 회화 연작을 동명의 오페라 대본으로 옮겨 놓았다.

첫 번째 장면은 〈재산을 물려받은 젊은 상속자〉로, 주인공인 젊은 톰 레이크웰이 등장한다. 몹시도 인색했던 그의 아버지는 지금 막 죽고 말았다. 죽은 자의 인색함이 방의 가장 세밀한 부분에까지 반영되어 있다. 열성적인 재단사는 젊은 상속자의 치수를 재고 있으며, 회계사는 동전 몇 닢을 세고 있다. 그 사이 톰의 아이를 임신한 사라 영이 눈물지으며 단호한 그녀의 어머니와 함께 문가에 나타난다. 톰은 사라에게 결혼을 약속했었으나, 이제는 보상금으로 한 줌의 동전을 어색하게 내밀고 있다.

두 번째 장면은 〈예술가들과 선생들에게 둘러싸여〉로, 톰은 격렬한 소용돌이에 휩쓸려 들어가 있다. 뛰어난 음악가가 하프시코드로 그의 최신곡을 연주하고 있는 동안, 두 명의 전문가들은 자기방어적으로 자신들의 공로를 과시하고 있다. 나이 많은 펜싱 선생은 공격 자세를 취하고 있는데, 막대기를 든 채 팔짱을 낀 권투선수가 다소 난감한 듯이 그를 바라보고 있다. 가발을 쓴 뚱뚱한 권투선수와 달리, 우아하게 옷을 차려입은 춤 선생이 포세트 혹은 연습용 바이올린을 들고 발끝으로 걸어가고 있다. 그 뒤로, 정원사가 영국식 공원 설계도를 보여주고 있다. 전경에서는 아직도 잠잘 때 쓰는 모자를 쓰고 있는 톰이 위협적으로 보이는 남자로부터 경호원으로 일하고 싶다는 소개장을 받아들고 있다. 오른쪽에서는 사냥개들의 주인이 필사적으로 호른을 불고 있으며, 긴 채찍을 든 기수는 커다란 컵을 안은 채, 톰 앞에서 무릎을 꿇고 있다. 이 장면의 우스꽝스런 효과는 강렬하면서도 신랄하다. 탕아의 부는 곧 탕진될 것이다.

세 번째 장면인 〈선술집〉에서 탕아는 떠들썩한 파티가 지나고 난 뒤 의자에 팔다리를 뻗은 채 앉아 있는데, 그의 시중을 들고 있던 두 창녀는 시계를 훔칠 기회만 엿보고 있다. 선술집은 지저분하다. 한 쌍의 남녀가 서로를 희롱하는 동안, 방종한 다른 여인들은 술을 마시고 침을 뱉으며 수다를 떨고 있다. 전경에서는 그들 중 한 여인이 옷을 벗고 있으며, 문 옆에서는 임신한 소녀가 노래를 부르고 있다.

네 번째 장면인 〈빚으로 인한 체포〉에서는 배경에 성 제임스 궁이 나타나는데, 이곳은 오늘날에도 왕실 주거지로 사용되고 있다. 탕아는 여왕 탄신일에 모인 관중을 향하고 있다. 오른쪽의 웨일스인은 모자에 파를 달고 있는데, 이것은 이날이 웨일스 국경일인 3월 1일이라는 것을 알려준다. 두 명의 치안판사가 가마 위에서 톰을 발견하고 채무 불이행의 이유로 그를 체포한다. 사라 영은 그를 돕기 위해 다가오려고 애쓰지만 소용이 없다.

다섯 번째 장면은 〈노처녀와 결혼하기〉로, 돈이 필요한 톰이 편의를 위해 결혼한다. 뚱뚱한 사제 앞에서 탕아는 화관을 쓴 늙은 사시 여인의 손가락에 반지를 끼워주는데, 눈은 아리따운 하녀를 향하고 있다. 이 장면을 흉내내고 있는 두 마리의 개 가운데 하나는 호가스의 퍼그인 트럼프이다. 배경에서는 사라 영과 그녀의 어머니가 결혼식을 방해하려고 하지만 화난 경호원에 의해 뒤로 밀려나고 있다.

여섯 번째 장면은 〈도박장〉으로, 악덕에 물든 타락한 인물들의 모습이 인상적으로 담겨 있다. 어느 누구도 곧 닥쳐올 파국을 감지하지 못하고 있다. 이 장소를 완전히 태워버릴 벽난로의 연기가 방의 뒤쪽에서부터 다가오는 것이 보인다.

일곱 번째 장면은 〈감옥〉으로, 톰이 도박 빚으로 인해 수감되었다. 그는 공포에 질린 것처럼 보이며, 눈은 불뚝 튀어나와 있다. 부인이었던 늙은 여자는 톰의 귀에다 대고 울부짖고 있으며, 사라 영은 과거에 자신을 유혹했던 남자의 모습을 보고 기절한다.

마지막 장면은 〈정신병원에서〉로, 거의 벌거벗은 톰이 바닥을 구르고 있다. 두 명의 간호사가 그의 허리와 발목을 잡으려 애쓰고 있다. 흐느끼는 사라 영은 이 이야기의 비극적 여주인공이 되었다. 두 명의 여인들이 미치광이들을 즐거운 오락거리로 삼기 위해 방문하고 있다. 그녀들의 그로테스크한 미소는 이 연작 전체에서 가장 비인간적인 요소이다.

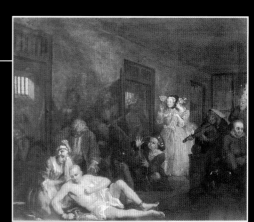

베네치아

1700-1797

베네치아의 번영과 몰락

날개 달린 사자의 마지막 도약

베네치아는 교역로의 변화에 따라 빈곤에 허덕이게 되었으며, 오토만 제국이 침략함으로써 영토가 축소되고 무력해졌다. 1797년 나폴레옹의 정복으로 인한 종말을 기다리며 베네치아는 18세기를 보내고 있었다. 그러나 정치적 몰락과는 대조적으로 문학, 음악, 연극, 예술은 이례적으로 번성하고 있었다. 몇십 년 동안 베네치아 공화국은 다시 한번 유럽 문화의 수도가 되었으며, 대륙의 다른 국가들은 베네치아를 모범으로 삼게 되었다. 이 시기에 베네치아는 유럽 순례 여행의 주요 목적지 가운데 하나였고, 회화작품, 유리, 피류, 레이스, 가구 등의 베네치아 생산물은 세련됨, 우아함, 부의 동의어가 되었다. 신고전주의가 퍼져나가기 전인 1770년까지 베네치아는 귀족적 취향의 수도이자, 예술가와 수집가들의 가장 중요한 시장으로서 파리와 명성을 다투게 되었다. 유럽 궁정에서 베네치아 양식이 대단한 인기를 얻었던 이유는 위대하고 명성이 높았던 16세기의 화가, 특히 티치아노와 베로네세의 부흥, 즉 17세기 동안 쇠퇴해버린 전통의 부활에 있었다. 베네치아파는 모든 회화 영역에서 뛰어난 화가들을 배출했다. 리치, 피아체타, 티에폴로는 종교적이고 세속적인 장식의 대가들이었다. 카날레토, 벨로토, 구아르디는 비할 데 없이 뛰어난 실경을 제작하였다. 피에트로 롱기와 잔도메니코 티에폴로는 사회풍자를 다루었으며 파스텔을 전문적으로 사용했던 초상화가 로살바 카리에라는 전 유럽에서 갈채를 받았다.

잠바티스타 피아체타
〈성 루이 베르트랑, 빈센트 페레르, 히아신스〉
1738
산타 마리아 데이 제수아티 교회
베네치아

자테레에 있는 아름다운 산타 마리아 데이 제수아티 교회는 18세기 베네치아 회화의 성소 가운데 하나이다. 이곳에는 세바스티아노 리치, 잠바티스타 티에폴로, 피아체타가 그린 거대한 제단화가 있다. 티에폴로는 천장의 프레스코도 제작하였다. 피아체타는 몸을 뒤로 돌려 날아가는 천사를 표현하면서 자신이 습관적으로 사용하는 흰색, 검은색, 갈색의 조화와 세 성인들의 열정적인 표정을 통해 위대한 활력을 보여주고 있다

카날레토
〈산 로코 교회로 향하는 총독의 행렬〉, 1735
국립미술관, 런던

세바스티아노 리치
〈목욕하는 밧세바〉, 1720
부다페스트 박물관

리치는 이 빛나는 구성을
반복해서 다양하게 변형시켰는데,
여기에는 18세기의 회화적
특징들이 효과적으로 혼합되어
있다. 성서적 주제는 눈부시게
매혹적인 세속 장면을 그리기
위한 구실일 뿐이다. 이 세속적인
장면은 아름답게 빛나는 벌거벗은
소녀에 중점을 둔 것으로, 여러
몸종들이 그녀의 시중을 들고
있다.

프란체스코 구아르디
〈석호 위의 곤돌라〉, 1770년경
폴디 페촐리 박물관, 밀라노

카날레토가 아름다운 궁정들이
운하에 반사되는 찬란한
베네치아를 그렸던 반면
구아르디(1712-93)는 차분히
가라앉은 흐릿한 도시를 그렸다.
절박한 위기가 베네치아로
다가오는 동안, 가난한 이들은
생계를 위해 투쟁하며 살아가고
있었다.

피에트로 롱기
〈코뿔소〉, 1751년경
세테첸토 베네치아노 박물관
카레조니코, 베네치아

이 그림은 선풍적인 인기를 끌었던
이국적인 동물 전시를 묘사한
것으로, 이러한 전시는 유럽에서
유명한 볼거리였다. 그림 오른쪽에
행사를 기념하는 안내문이 보인다.
롱기(1702-85)의 그림은 야수와
같은 거대한 코뿔소뿐만 아니라,
코뿔소의 인상깊은 배설물 또한
작품에 포함시키고 있으며 쇼를
관람하는 관람객들의 흥분도
전달하고 있다.

베네치아와 런던

1697-1768

카날레토

전설이 된 베네치아의 이미지

카날레토와 잠바티스타 티에폴로는 동시대의 베네치아 인으로서, 베네치아 회화가 지닌 눈부신 빛으로 유럽 회화의 등불을 밝혔다. 도시 풍경을 그린 카날레토의 그림들은 거의 모두가 수출되어 그의 작품 가운데 아직까지 베네치아에 남아 있는 것은 극히 소수이다. 그의 작품은 미술시장에서 큰 인기를 끌게 되었고, 250년 후에도 그 인기는 여전했다. 카날레토는 아버지의 조수로서 경력을 쌓기 시작했는데, 그의 아버지는 베네치아와 로마에서 활동했던 연극무대 화가였다. 이때의 작업은 젊은 예술가에게 확실한 흔적으로 남았다. 섬세하고 깊은 원근법적 배경구도는 카날레토가 지닌 가장 뛰어난 특징 가운데 하나가 되었다. 카날레토의 실경들은 카메라 옵스큐라의 도움으로 제작되었으며, 그는 확신에 찬 솜씨와 빛을 사용하는 뛰어난 능력으로 인해 유럽 미술에서 중요한 역할을 담당하게 되었다. 1746년 그는 런던으로 이주하였고 그곳에서 수년간 세부까지 세밀하게 표현된 스케치를 바탕으로 베네치아 풍경, 런던, 영국 시골의 대저택들을 그렸다. 1757년 베네치아로 돌아온 카날레토는 원근법의 독보적인 대가로서 환영받았으며, 죽을 때까지 그림 그리기를 계속하였다.

카날레토
〈석공의 작업장〉, 1727년경
국립미술관, 런던

이 그림에서 채석기와 건축물은 공간과 빛을 다루는 카날레토의 능숙함을 보여준다.

카날레토
〈도가나에서 바라본 성 마르코 계선지〉, 1735년경
피나코테카 디 브레라, 밀라노

카날레토
〈워릭 성의 동쪽 정면〉, 1751년경
버밍햄 미술관

카날레토는 빛에 둘러싸인 청명한
날들을 그리면서 공원과 역사적
건물 간의 관계를 중심으로 영국
풍경의 아름다움을 찬양하였다.
이는 컨스터블과 보닝턴에
이르기까지 모든 영국 풍경화를
읽는 열쇠가 되고 있다.

카날레토
〈대 운하〉, 1730-35
발라프-리하르츠 박물관, 쾰른

1728년경 카날레토는 외국
여행객들을 위해 베네치아 풍경을
그리기 시작했는데, 화창한 날씨를
배경으로 한 장면들을 주로
선택했다. 그는 당시 베네치아의
영국 영사인 조지프 스미스가
수십 점의 그림을 주문할 정도로
커다란 성공을 거두고 있었다.
후일 이 작품 모두는 조지
3세에게 팔렸으며, 카날레토의
명성은 영국 수집가들 사이에서
널리 퍼지게 되었다.

베네치아, 뷔르츠부르크, 마드리드

1696-1770

잠바티스타 티에폴로

환상의 날개 위에서

티에폴로가 주로 왕후들의 궁전에 제작한 프레스코로 유명하긴 하지만, 그는 여러 분야를 두루 섭렵하고 주제, 재료, 작품 크기를 가장 다양하게 활용할 수 있었던 다재다능한 화가로 평가받아야 할 것이다. 피아체타와 세바스티아노 리치의 작품에 매혹된 티에폴로는 부활한 베네치아 르네상스로부터 영감을 받았고 태양빛에 반짝이는 장면들을 위해 바로크의 '그림자들'을 포기했다. 티에폴로는 우디네의 주교 궁 회랑을 환희의 빛으로 장식함으로써 첫 성공을 거두었다. 이때부터 티에폴로는 개인 그리고 종교적 의뢰인들로부터 주문을 받기 시작했다. 그는 주문자들을 위해 캔버스와 프레스코를 환상과 즐거움으로 가득 채우면서, 파올로 베로네세의 영향을 연극적 효과와 신중하게 결합시켰다. 티에폴로의 명성이 절정에 달했을 때의 작품들, 즉 베네치아의 스쿠올라 델 카르미네와 라비아 궁에 있는 작품들을 비롯한 그의 그림들은 이전보다 훨씬 더 혁신적이고 경이로워졌다. 티에폴로는 자신의 상상력과 알레고리에 대한 애정을 자유롭게 풀어 놓고 있었다. 1750년 그는 뷔르츠부르크로 이주하는데, 이곳 주교 궁에 있는 그의 프레스코는 유럽 로코코의 정점을 나타내는 동시에 위기의 시작을 알리고 있다. 1762년 티에폴로는 아들 잔도메니코를 비롯한 여러 조수들과 함께 마드리드를 향해 떠났다. 이곳에서 티에폴로는 왕실 궁전의 알현실을 포함한 몇몇 방에 프레스코를 제작하였다. 그러나 신고전주의의 탄생은 티에폴로의 신화적인 환상들을 유행에 뒤떨어진 것으로 만들어버렸고, 이 위대한 화가는 마드리드에서 사실상 잊혀진 채 사망하고 말았다.

잠바티스타 티에폴로
《태양신의 수레》세부, 1740
클레리치 궁, 밀라노

티에폴로가 롬바르디아 지방에 머무르는 동안 제작한 클레리치 궁의 커다란 방에 있는 이 거대한 천장화는 티에폴로의 표현기법이 최고조에 달했음을 보여준다. 작품의 구성은 상상력으로 가득하며, 개개의 인물들은 부드러우면서도 건장하고 격렬하며, 손으로 만져질 듯이 사실적으로 그려졌다.

잠바티스타 티에폴로
《베네치아에게 선물을 바치는 포세이돈》, 1748-50
두칼레 궁, 베네치아

티에폴로는 총독 궁을 위해 바다의 여왕 세레니시마에 대한 알레고리 가운데 하나를 그려 베네치아의 '전설'을 기렸다.

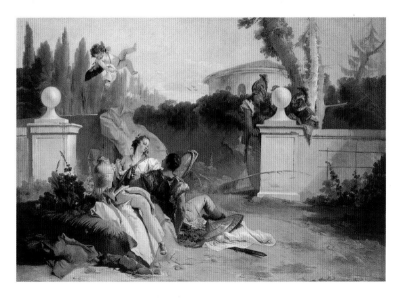

잠바티스타 티에폴로
〈아르미다의 정원에 있는 리날도〉
1745년경
시카고 예술재단

이 작품은 시카고 예술재단에
소장되어 있는 네 편의 연작
가운데 하나로, 티에폴로가 매우
좋아했던 타소의 《해방된
예루살렘》에 나오는 낭만적
이야기를 다룬 것이다. 그는 이
이야기를 여러 번 그리면서
유혹과 향수, 마법, 고통스런 체념
등을 아름다운 배경 안에서
감동적으로 표현하고 있다.

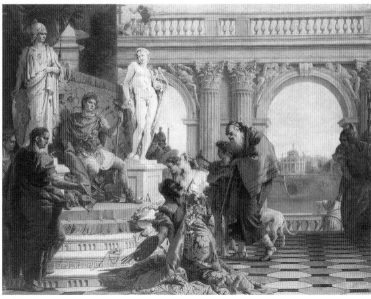

잠바티스타 티에폴로
〈앵무새와 함께 있는 여인〉, 1761
애슈몰린 박물관, 옥스퍼드

이 빛나는 그림은 단순한
초상화가 아니라 18세기의
우아함에 대한 상징이다. 아리따운
소녀의 장밋빛 가슴은 200년 전
티치아노가 그린 감각적인 여성
반신상을 상기시킨다.

잠바티스타 티에폴로
**〈아우구스투스에게 예술을
소개하는 마이케나스〉**, 1744
에르미타슈 미술관
상트페테르부르크

이 그림은 권위있는 감정가였던
프란체스코 알가로티가 작센
궁정의 영향력있는 고관인 브륄

백작을 위해 주문한 것이다.
배경의 건물은 드레스덴의 엘베
강변에 위치한 백작의 성이다.
코린트식 주랑은 팔라디오의
영향을 보여주며, 연회를 그린
파올로 베로네세의 작품에 나타난
배경을 상기시킴으로써 베네치아
르네상스 회화를 암시한다. 빛나는
색채, 어느 18세기 비평가가

"아마도 이 태양에 견줄 만한 것은
없을 것이다"라고 말한 분산된 빛,
연극적 복장과 몸짓, 그리고
장면을 더욱 풍부하게 만드는
즐거운 부수적 이야기들, 이 모든
것들은 위대한 유럽 로코코
장식의 대가 티에폴로의 명성을
확고하게 만들었다.

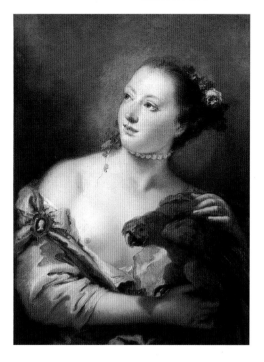

1750-1780

계몽주의

계몽사상에 대한 굳건한 믿음

18세기 조형예술에서는 바로크가 점차 몰락하고 새로운 형태의 수집, 장식, 예술이 발전하였다. 또한 영국에서 시작된 관학파들의 입지도 상당히 넓어졌다. 특히 18세기 중반 이래로 호화로운 바로크의 건축, 회화, 조각은 좀더 이성적이고 정확하며 통제된 형태로 대체되었다. 문학, 철학, 과학의 발전과 더불어 예술과 자연에 대한 경이로움이 세계와 역사를 바라보는 새로운 길을 열었다. 이는 새로운 분석 도구와 디드로와 달랑베르의 《백과전서》에 나타난 체계적 조직을 바탕으로 침착하고 명료하게, 때로는 반어적인 방식으로 이루어졌다. 예술에 있어서 계몽주의는 하나의 통일된 국제적 흐름이 아니라 시기와 지역, 문화에 따라 다르게 나타나는 일종의 운동이었다. 18세기 유럽 회화는 양식적인 면보다는 내용적인 면에서 유사성을 공유하고 있었다. 과학과 사회윤리, 독서와 여행에 대한 일반적인 관심이 바로 그것이었다.

조슈아 레이놀즈 경
〈주제페 바레티〉, 1773
개인 소장

세계적인 명성을 지닌 지식인이자 존경받는 문학비평가였던 바레티는 영국 계몽주의 화가들의 왕자 격인 조슈아 레이놀즈의 초상화 모델이 되는 영광을 누렸다.

장-에티엔 리오타르
〈프랑수아 트롱샹〉, 1757
예술사박물관, 제네바

리오타르(1702-89)는 제네바에서 태어나고 공부했다. 그는 범세계적인 화가였고 다양한 재료를 능숙하게 다루었다. 그가 그린 초상화들은 활기에 넘치며 생명력으로 가득 차 있다. 이 그림 속의 신사는 렘브란트의 작품을 설명하고 있다.

더비의 조지프 라이트
〈공기 펌프 안에서의 새 실험〉
1768, 국립미술관, 런던

렘브란트의 〈해부학 수업〉으로부터 영향을 받은 이 화가는 군중의 호기심과 두려운 표정을 집중적으로 다루고 있다. 그 결과 반어적으로 유쾌한 분위기가 더해진다. 과학자는 불온하게도 악마적인 마법사를 닮아 있다.

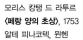

프라 갈가리오
〈콘스탄티누스 기사단에 소속된 어느 기사의 초상(트라이콘 모자를 쓴 신사)〉
1745년경
폴디 페졸리 박물관, 밀라노

이 창백한 신사는 낡고 병들어 허약해진 사회계급의 비열한 옹호자이다. 베르가모 출신의 화가 프라 갈가리오(1635-1743)의 뛰어난 초상화 기법을 보여주는 이 작품은, 일찍이 예술에 사회적 주제를 도입한 북부 이탈리아 문화의 훌륭한 본보기이다.

장-에티엔 리오타르
〈초콜릿 잔을 든 소녀〉, 1744-45
회화미술관, 드레스덴

알가로티 백작이 드레스덴 왕실 컬렉션에 추가하기 위해 베네치아에서 사들인 이 그림은 유쾌하면서도 매우 실험적인 작품이다. 기법적인 면에서 볼 때 양피지에 파스텔로 그린 캔버스 크기의 이 작품은 채색된 도자기처럼 빛난다. 영리하고 민첩한 어린 하녀는 모차르트의 오페라에 등장하는 인물들과 비슷하다.

모리스 캉탱 드 라투르
〈페랑 양의 초상〉, 1753
알테 피나코텍, 뮌헨

편안한 실크 실내복을 입은 젊은 여인이 뉴턴에 관한 두꺼운 책을 읽다가 고개를 들어 전형적인 계몽주의적 미소를 보여준다. 박학다식한 백작 프란체스코 알가로티는 뉴턴이 사망한 지 10년 후인 1737년 《숙녀들을 위한 뉴턴의 과학》이란 제목의 성공적인 개론서를 출판하였다. 이 책은 계몽주의 시대 이전에 여성 독자들을 대상으로 삼았던 중요한 출판물 중의 하나이다.

런던

1723-1792 1727-1788

레이놀즈와 게인즈버러

위대한 영국 초상화의 시대

18세기 후반 영국의 산업혁명은 사회 환경을 변화시키고 중산층 계급과 예술 간의 새로운 관계를 만들어냈다. 그리하여 귀족과 고위 성직자들에게만 한정되어 있던 초상화를 이제는 부르주아지들도 접할 수 있게 되었다. 귀족 초상화의 전형적 특징인 강렬하고 찬미적인 양식은 좀더 실물과 닮게 그리는 유사성에 자리를 내주게 되었다. 홀바인과 반 다이크가 런던에 머무는 동안 형성된 영국 초상화 장르에 있어서, 가장 위대한 화가는 조슈아 레이놀즈 경(1723-92)과 토머스 게인즈버러(1727-88)이다. 레이놀즈는 런던의 왕립아카데미의 초대 교장으로, 초상화를 '저속하고 제약된' 장르라고 생각했으며 오직 천재의 손만이 초상화에 존엄성을 부여할 수 있다고 보았다. 그는 실물 크기의 전신 초상화를 선호했으며 때때로 모델들을 역사적, 신화적 인물로 표현했다. 이와 반대로 게인즈버러는 인물들을 풍경 속에 위치시켜 실물과 비슷한 자연스런 모습으로 그려내고자 했다. 레이놀즈와 게인즈버러의 이러한 차이는 독립적인 영국 초상화파의 발전으로 이어지는 예술논쟁에 불을 붙이게 되었다.

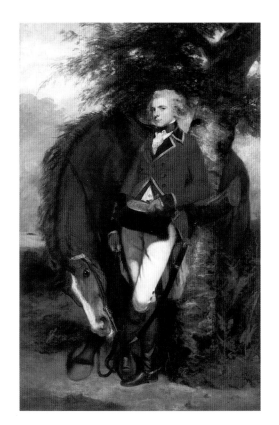

조슈아 레이놀즈 경
〈영국 근위보병 1연대 조지 K. H. 코스메이커 대령〉, 1782
메트로폴리탄 박물관, 뉴욕

이 그림은 레이놀즈의 고상한 양식을 보여주는 전형적인 작품이다. 귀족적인 젊은 대령이 무심해 보이는 자세로 서 있다. 인물의 우아한 태도는 나무줄기와 말의 목선에 의해서 강조된다.

조슈아 레이놀즈 경
〈개와 함께 있는 볼스 양의 초상〉, 1775
월리스 컬렉션, 런던

〈헤어 도련님〉, 1788-89
루브르 박물관, 파리

영국 화가들은 대륙 출신들보다 아동 초상화를 많이 그렸는데, 이 장르에서 레이놀즈에 대적할 사람은 아무도 없었다. 세련되고 매혹적인 이 두 작품은 화가가 지닌 환상, 섬세한 필치, 교묘하게 사용된 빛, 신선한 생동감을 드러내면서, 레이놀즈가 그린 다른 인위적인 작품들과 대조를 이룬다.

왕립 아카데미

레이놀즈가 그린 이론의 알레고리는 1780년부터 런던 왕립 아카데미의 입구에 걸려 있다. '영국파'의 성립에 결정적 기여를 한 이 학교는 건축가 윌리엄 챔버스가 착안한 것으로서, 1768년 런던의 벌링턴 하우스에서 문을 열었다. 아카데미의 초대 교장이었던 레이놀즈는 자신이 뛰어난 조직력과 교습법을 지니고 있음을 증명하였다. 오랫동안 이탈리아에서 공부한 그는 고상하면서도 자신감 넘치는 '장엄 양식'을 발전시켰다. 이는 라파엘로의 전성기 양식에서 영감을 받은 것으로, 일부러 부주의한 듯 그리는 로코코 양식과는 거리가 멀었다. 레이놀즈의 화풍은 관습적이거나 체제순응적인 태도의 결과가 아니라 하나의 필요성에 대한 정확한 인식을 바탕으로 한 것이었다. 젊은 영국 예술가들에게 한 세기 동안 간과되었던 본질적인 기법과 문화의 토대를 마련해주고자 했던 것이다. 이러한 결정은 특히 벤저민 웨스트와 싱글턴 코플리처럼 북아메리카 식민지에서 온 최초의 학생들에게 큰 영향을 미쳤다. 왕립 아카데미의 초창기 발전 기간 동안 젊은 예술가들은 초기 신고전주의에 해당하는 일반 교육을 받았다. 그러나 영국에는 전통적인 화풍이 거의 없었기 때문에 아카데미 학생들은 다른 유럽 국가의 화가들보다 표현의 자유를 즐길 수 있었다. 18세기와 19세기 사이 영국에서는 유난히 회화와 문학 간에 친밀한 대화가 이루어졌는데, 이는 유럽의 다른 국가들에서는 19세기에나 가능한 일이었다. 영국 화가들은 미술의 고전들보다는 오시안(3세기에 생존했다는 스코틀랜드의 전설적 영웅이자 시인 – 옮긴이), 셰익스피어, 밀턴, 단테에 이르는 문학의 고전들에 몰두했다. 또한 영국 화가들은 악몽, 무의식, 환상적인 것을 탐구하던 과거의 시문학으로부터 영감을 받았다.

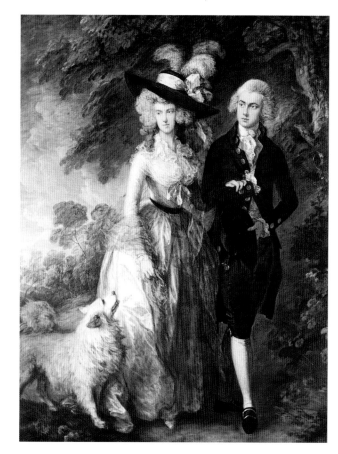

토머스 게인즈버러
〈아침 산책〉, 1785
국립미술관, 런던

레이놀즈의 작품이 날카롭고 정확하며 정적이었던 반면 게인즈버러의 작품은 율동감, 생기, 활력을 지니고 있었다. 게인즈버러는 실크와 공단에 반사되는 빛, 벨벳의 깊은 색조, 섬세한 레이스에 관심을 두었다. 그는 종종 전신 크기의 인물들을 그렸는데, 정지 상태에 있는 레이놀즈의 모델들과 달리 이들은 자연 배경 안에서 움직이고 있다. 풍경에 대한 특유의 감각은 게인즈버러만의 독특한 특성으로, 그는 영국 낭만주의 시대에 대단한 인기를 누리며 발전했던 풍경화 장르의 발전을 앞서 나가고 있었던 것이다.

토머스 게인즈버러
〈화가의 딸들〉
1755–56
국립미술관, 런던

게인즈버러는 자신의 두 딸이 육체적, 심리적으로 성장하는 모습을 기록하기 위해 그들을 자주 그렸다. 이 작품에서 두 아이는 아직 어리지만 이미 큰 딸은 나비를 쫓아다니는 동생의 놀이에 별다른 흥미를 보이지 않고 있다.

미합중국

1776-1800

미국파의 탄생

예술과 역사 : 영국의 규범으로부터의 독립

1776년 독립을 쟁취한 이후에도 미국의 예술가들은 유럽에서 영감을 찾고자 했으며 계속해서 런던 왕립 아카데미에서 교육을 받았다. 그러나 이 시기에 새로운 화파 또한 등장했다. 상당한 재능을 지닌 화가들이 완전히 새로운 주제를 다루면서 미국 회화는 최고조로 발전했다. 젊은 미국 예술가들에게 귀감이 되었던 인물은 벤저민 웨스트(1738-1820)로, 그는 로마에 머문 후 미국에서 런던으로 이주하였다. 웨스트는 레이놀즈가 사망한 뒤 왕립 아카데미의 교장으로 선출되었으며, 만개한 자신의 신고전주의적 양식을 통해 동시대 사건들을 고상하게 표현하는 데 몰두하였다. 그는 많은 미국 화가들을 초대하여 자신의 집에 머물게 하고 그들이 위대한 유럽 회화의 전통을 미국에 전파할 수 있도록 독려했다. 또한 그들이 예술가로서 발전할 수 있도록 도와주었다. 보스턴 출신의 존 싱글턴 코플리(1738-1815) 역시 웨스트에게 고무되어 런던으로 이주하였다. 이곳에서 그는 성공적인 초상화가가 되었으며, 동시대의 역사적 사건과 장면들을 그려냈다. 전형적인 미국적 사실주의 양식을 추구한 코플리의 초상화에는 생생한 긴박감이 넘쳤으며 특히 뉴잉글랜드의 중산층이 이러한 특징을 높이 평가했다.

길버트 스튜어트
〈스케이트를 타는 신사의 초상〉
1782
국립미술관, 워싱턴 D.C.

미국에서 초상화의 성공은 길버트 스튜어트와 존 트럼벌에 의해 이루어졌다. 이들은 런던의 벤저민 웨스트 아래에서 도제 수업을 마친 후 미국으로 귀환하였다. 길버트 스튜어트(1755-1828)는 초대 대통령이자 국가적 영웅인 조지 워싱턴의 공식 초상화를 비롯해서 수많은 영미 정치인의 초상화를 그렸다. 존 트럼벌(1756-1843)은 역사화에 몰두하면서 워싱턴 D.C.의 로툰다에 독립전쟁의 사건을 묘사한 일련의 그림을 제작하였다.

벤저민 웨스트
〈인디언과 조약을 맺는 펜〉
1771-72
펜실베이니아 미술아카데미
필라델피아

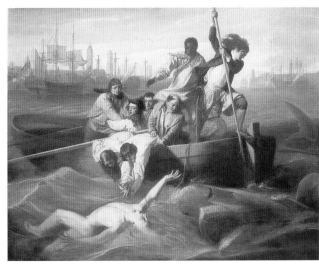

존 싱글턴 코플리
〈브룩 윗슨과 상어〉
1778
국립미술관, 워싱턴 D.C.

이 그림은 윗슨이 젊은 시절
경험했던 끔찍한 사건을 기억하기
위해 주문한 것이다. 젊은 시절
윗슨은 아바나 항구의 바다에서
수영하던 도중 상어의 공격을
받고 오른쪽 다리를 잃게 되었다.

이 작품은 런던에서 제작되어
왕립 아카데미에 전시되었다.
색조는 서사적이며 이국적이다.
여기서 개인의 극적인 사건은
성서적 장면이 갖는 장엄함을
취하고 있다. 이처럼 이야기의
서술성이 강조되려면 뛰어난
기법이 바탕이 되어야 하며, 이는
미국 시각예술의 전형적
특징으로서 20세기에 이르러
회화에서 영화로 전이되었다.

벤저민 웨스트
〈가이 존슨 대령의 초상〉, 1776년경
국립미술관, 워싱턴 D.C.

가이 존슨은 아메리카 식민지에서
인디언 사건을 담당하던 영국군
장교로, 영국으로 귀환할 때 모호크
족의 추장을 자신의 수행인으로 데리고
갔다. 여기서 추장은 전형적인 '고귀한
야만인'으로 그려져, 자비심 어린
표정과 함께 이상화되어 있다. 대령의
복장에서 모카신과 깃털 달린 모자
같은 몇몇 세부들은 인디언풍이다.

존 트럼벌
〈독립선언문 체결〉
1776(1820년에 첨가)
예일 대학교 미술관, 뉴 헤이븐

아메리카 식민지가 독립전쟁에서
승리한 후 미국의 모든 시청이
이를 찬미하는 그림들을 주문했다.
실제 사건과 명사들이 유럽
역사화의 규범에 따라 그려졌다.

영국

1770-1820

환영적 회화

이성이 더 이상 충족시켜주지 못할 때

18세기 말 지적, 사회적 분위기가 계몽주의에서 신고전주의로 옮겨 가면서 순수한 이상적 형태와 고전적 단순성이 추구되었다. 그리고 이와 함께 새로운 낭만적 감각의 등장을 알리는 감성적이고 비이성적인 요소들도 함께 분출되었다. 인간의 숨겨진 내면을 발견하고 무의식의 영역으로 들어가려는 욕망은, 계몽주의 사상에 반발하면서 이성을 넘어서고자 하는 저항할 수 없는 충동에서 시작되었다. 그 결과 화가들은 환상적이고 비현실적인 양식을 통해 끊임없이 변화하는 세대를 표현했다. 이러한 흐름은 19세기 초의 유럽을 휩쓸었으며 스위스 태생의 영국 화가 헨리 푸셀리(1741-1825)와 영국의 윌리엄 블레이크(1757-1827)가 이러한 흐름을 대변했다. 푸셀리는 환영적인 주제를 상반된 양식으로 표현했다. 인물들의 육체는 고전 모델들을 상기시키는 반면 극적이고 환영적인 분위기는 비이성적이고 악마적이며, 섬뜩한 것에 대한 낭만적 취향을 반영하고 있다. 이러한 특징들은 블레이크의 작품에서도 발견되는데 그의 작품에는 성서, 단테, 밀턴, 셰익스피어로부터 영향받은 상징적이고 문학적인 암시들이 넘쳐난다. 자유로운 상상력이 블레이크의 캔버스와 삽화를 지배하고 있으며, 선의 순수함과 고전적 인물들의 아름다움이 절대적으로 찬미되고 있다.

윌리엄 블레이크
〈전능자〉, 1794
대영박물관, 런던

블레이크의 밀교(密敎)적인 영감은 전에는 존재하지 않던 완전히 새로운 이미지를 만들어냈다.

헨리 푸셀리
〈악몽〉, 1790-91
괴테박물관, 프랑크푸르트

셰익스피어와 밀턴 같은 위대한 영국 시인들로부터 영감을 받은 꿈과 악몽이라는 주제는 푸셀리의 작품에서 끊임없이 나타난다. 푸셀리는 깊은 무의식을 분석적으로 탐구하고 연구한 최초의 화가이며 그의 작품에서는 영혼과 밤의 정령들이 끔찍한 존재로 구체화되고 있다. 이 그림에서는 망령 둘이 소녀의 잠을 방해한다. 무시무시한 말 머리가 흰 눈으로 뚫어지게 소녀를 바라보고 있으며, 반은 악마, 반은 원숭이의 모습을 한 괴물의 모습도 보인다. 그러나 푸셀리는 계몽주의의 특징대로 자신의 작품을 지적으로 엄격하게 통제하고 있다. 그림의 불안한 분위기는 고전적으로 묘사된 소녀의 몸에 의해 상쇄된다. 부자연스러운 소녀의 몸은 푸셀리가 로마에 머무는 동안 관찰했던 고대 로마의 조각상으로부터 영감을 받은 것이다.

프리드리히 싱켈
〈밤의 여왕〉, 1815
고등도서관, 베를린

싱켈(1781-1841)은 흥미로운
화가이기도 하지만, 무엇보다도
위대한 건축가이자 무대
디자이너이다. 그는 19세기 초
독일 조형예술의 대표자 가운데
한 사람으로 그의 작품에는
낭만적, 고전적 요소들이 공존하고
있다. 싱켈은 모차르트의
《마술피리》를 위한 유명한 무대
디자인에서 보여주었듯, 자유롭게
과거로 돌아가 이집트적인
비유들과 우주적인 환상들을
가지고 신고전주의와 신고딕 간의
신비로운 균형을 이루어냈다.

프란시스코 고야 이 루시엔테스
〈거인〉, 1808-12
프라도 미술관, 마드리드

고야는 나폴레옹의 스페인 정복이
가져온 참담한 현실 그리고 청각
상실로 인한 암울한 운명과
마주하고 있었다. 겁에 질린
인간들이 그가 만들어낸
무시무시한 괴물로부터
필사적으로 도망치고 있다.

헨리 푸셀리
〈티타니아와 보톰〉, 1780-90
쿤스트하우스, 취리히

세익스피어의 영향을 받은
푸셀리는 《한여름밤의 꿈》에서
매혹적으로 묘사된 마법에 걸린
요정들의 향연을 매우 세련되게
보여주고 있다.

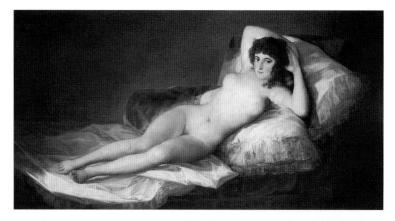

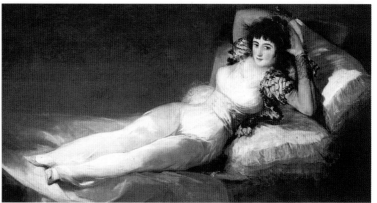

마드리드

1746-1828

프란시스코 고야 이 루시엔테스

미몽에서 깨어난 신세계의 이미지

고야는 부르봉 왕가의 정치적 사건들과 매우 밀접하게 연결
되어 있었으며 도덕적, 사회적인 문제들에 매우 민감했다.
그는 프레스코에서부터 미니어처, 필사본 삽화, 제단화에
이르기까지 모든 표현 수단들을 망라하는 절충적인 훈련을
받았다. 사라고사에서의 첫 번째 도제수업 이후 고야는 마
드리드로 이주했고 그곳에서 최신 유행을 접하게 되었다.
그의 활동은 궁정과 귀족 사회 내에서 시작되었고, 그가 초
기에 보여주었던 사실주의는 점차 신랄한 풍자로 바뀌었다.
그러한 풍자는 때때로 왜곡된 표현으로 이어졌다. 고야는
초상화를 사실적으로 그리지 않았는데, 모델을 향한 그의 감
정은 초상화를 통해 쉽게 눈치챌 수 있다. 18세기 말, 고야는
당대의 유행으로부터 고립되어 도덕적인 주제, 인간에 대한
극적인 비유, 환영적인 장면들을 그렸다. 그의 동판화들 또
한 섬뜩하고 고통스런 상상력에서 나온 어두운 이미지들을
담고 있다. 이 시기의 악몽이 절정에 달했음을 보여주는 작
품은 1820년 고야의 시골 별장 킨타 델 소르도(Quinta del
Sordo, 귀머거리의 집이라는 뜻 – 옮긴
이)에 제작된 벽화이다. 1823년, 고
야는 몰래 스페인을 떠나 보르도에
정착했고 이곳에서 활동하며 남은
생을 보냈다.

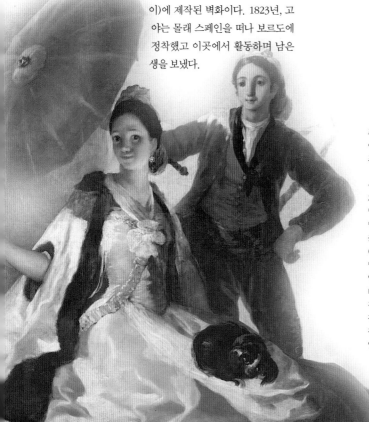

프란시스코 고야 이 루시엔테스
〈파라솔〉, 1777
프라도 미술관, 마드리드

〈파라솔〉은 왕실의 태피스트리
제작(1776-80)을 위해 그린
밑그림 가운데 하나이다. 이
밑그림들에는 평화로운 오락과
궁정풍의 여흥을 보여주는
이상적인 장면들이 포함된다. 이
밑그림들은 부분적으로 로코코의
영향을 받았으며, 잔도메니코
티에폴로가 보여주는 반어와
각성을 예견하고 있다. 당시
잔도메니코 티에폴로는 아버지
잠바티스타와 함께 마드리드에 와
있었다.

프란시스코 고야 이 루시엔테스
**〈옷을 벗은 마야〉, 〈옷을 입은
마야〉**, 1803년경
프라도 미술관, 마드리드

옷을 입은 마야는 벌거벗은
여인을 그린 그림을 위한 일종의
겉표지처럼 보인다. 이 그림의
모델이 누구인지는 불분명하다.
알바 공작부인이라고도 하고,
대단한 권세를 누리던 까다로운
고도이 장관이 이 그림을
주문했다고도 한다.

프란시스코 고야 이 루시엔테스
〈1808년 5월 3일〉, 1814
프라도 미술관, 마드리드

1808년 마드리드의 민중들은
나폴레옹 점령군에 대항하여
혁명을 일으켰다. 그러나 이
봉기는 대학살로 진압되고
말았다. 1814년 마침내
부르봉가가 왕위를 되찾았을 때,
고야는 '유럽의 독재자에 맞선
우리의 영광스런 봉기가 지닌
영웅적 행위'를 그리게 되었다. 이
주제는 칭송받을 만한 것이지만
고야는 이를 반영웅적인 방식으로
다루고 있다. 이 그림은 어두운
밤에 총을 쏘는 군대를 그린
것인데, 밤의 어둠처럼 얼굴이
보이지 않는 군인들이 공포에
질린 사형수들을 향해 발포하고
있다. 죽어가는 이들은 나라를
위해 목숨을 바친 영웅들이
아니라, 전쟁의 혼란 속에 휩쓸려
들어가 자비를 탄원하는
일반인들이다. 이 작품에서
고야는 인류의 역사가 어떻게
피로 물드는지를 강조한다. 이제
곧 총탄이 뚫고 지나갈 하얀
윗옷은 전쟁에 대한 반기라고 할
수 있다.

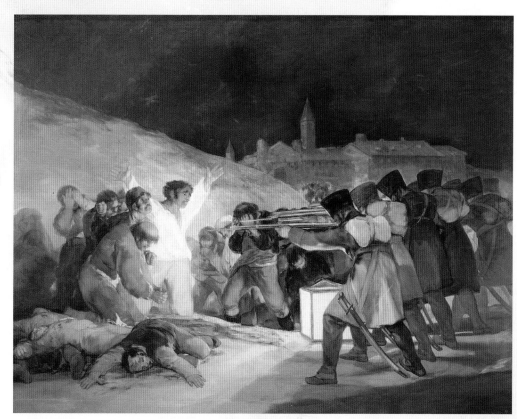

프란시스코 고야 이 루시엔테스

1820-1821

검은 그림들

1820-21년, 일흔이 넘은 고야는 자신의 시골 별장에서 지친 상태로 우울하고 고독하게 요양생활을 하고 있었다. 그는 젊은 시절 마드리드 근교의 이 시골 별장으로 사냥을 하러 오곤 했다. 고야는 병을 앓은 후 청각을 잃어버린 상태였기 때문에 이 별장은 '킨타 델 소르도', 즉 귀머거리의 집으로 불렸다. 고야는 두 개의 방 벽 위에 회반죽을 칠하고 인상적이고도 무시무시한 환영적 장면들을 유화로 그렸다. 이 그림들이 '검은 그림' 이라고 불리는 이유는 검은 색조가 지배적일 뿐만 아니라 소름끼치는 주제들을 다루었기 때문이다. 이 작품들은 1873년 벽에서 떼어져 현재 마드리드의 프라도 미술관에 있는 특별실에 원래의 순서대로 재배치되어 있다. 그러나 연속된 장면들은 하나의 이야기 전개를 따르지 않는다. 오히려 각 장면들은 분리되어 끔찍한 악몽처럼, 또는 야비하고 짓눌린 인간들을 공포에 빠뜨리는 악마들이 출몰하는 것처럼 보인다. 어떤 작품은 정확한 주제를 구별해내는 것조차 불가능하다. 그림들은 비극과 우울한 분위기를 자아내면서 고야가 동판화 모음집의 첫 장에 쓴 '잠든 이성은 괴물을 낳는다' 라는 문장을 반영한 듯 보인다.

두 명의 농부는 무릎까지 진흙에 빠진 채 서로를 막대기로 공격하고 있다. 이 상황은 극적인 동시에 모순적이다. 두 남자는 늪에서 빠져나오기 위해 서로를 돕는 대신 상대방을 죽이려 애쓰고 있다. 이 이미지는 유혈 전쟁으로 황폐해진 유럽 국가들에 대한 정치적 은유일지도 모른다. 그러나 인간의 광기와 모든 것을 파멸시키는 눈먼 폭력에 대한 통렬한 고발이라고 볼 수도 있을 것이다.

고야는 오직 자신만을 위한 이 회화 연작에서 창조적 자유를 바탕으로, 인물들이 가득한 거대한 장면, 섬뜩한 형태, 신비로운 이미지, 단순하게 보이는 작은 그림들을 번갈아 제시하고 있다. 아마도 이 작품은 전체 연작 중 가장 비참한 이미지를 보여주는 후반기 작품일 것이다. 작은 개가 모래늪에 빠져들고 있는데, 아직까지는 어리둥절해하는 순진한 개의 얼굴이 보이지만 곧 그 얼굴은 모래에 삼켜지고 잊혀질 것이다. 어떤 깊이나 기억도 없이, 개는 무섭게 드리운 광대한 하늘 아래서 회갈색의 불투명한 배경 속에 묻히게 될 것이다.

이 작품은 미술사에서 가장
무시무시한 그림 중 하나로,
자신의 자식을 게걸스럽게
먹어치운 사투르누스에 관한
신화로부터 영감을 얻었다. 이
문학적인 비유는 어마어마하게 큰
괴물이 토막난 인간의 피 묻은
육체를 갈갈이 찢는 환영적인
악몽으로 표현되었다.

T 536

1770-1820

신고전주의

문화와 권력의 공식적 이미지

신고전주의 예술은 1745년부터 나폴레옹 시대까지 미술계의 지배적인 양식이었으며 계몽주의의 논리들을 충족시켰다. 무엇보다도 신고전주의는 고대 연구로 되돌아갈 것을 강력히 주장하면서 바로크 예술의 비이성적인 풍부함을 종결시키고자 했다. 이러한 문화적 변화는 이탈리아, 그리스, 이집트에서 일어난 고고학적 발견에 의해 지지되었고, 교양 있는 대중들은 고대 문명의 위대함을 확인하면서 고귀한 조형적 모델들을 찬탄하게 되었다. 가장 위대한 신고전주의 학자들과 지지자들은 독일어권 국가 출신이었다. 고고학자 빙켈만과 화가 멩스는 고대 예술을 방법론적으로, 열정적으로 부활시킨 최초의 사람들이자 가장 중요한 투사들이었다. 고대 예술은 과장된 로코코에 맞서는 해독제로 여겨졌다. 신고전주의는 지식인들과 궁정으로부터 환영받으며 유럽 전체로 급속히 퍼져 나갔다. 회화 영역에 있어서 프랑스 미술가인 자크-루이 다비드(1748-1825)는 적어도 두 세대 동안 유럽 화가들의 모범이 되었다. 또한 다비드는 매우 훌륭한 초상화가였는데, 이는 화학자 라부아지에와 그의 부인을 그린 초상화를 보면 알 수 있다. 이 초상화는 옆 페이지의 배경 그림으로 사용되었다. 다비드는 고대에 대한 찬탄, 정치적, 도덕적 의미를 전달하려는 욕망, 세심하게 다루어진 작품의 형식적 측면, 그리고 후기에 나타난 나폴레옹에 대한 찬양을 비롯해, 신고전주의 예술이 지닌 다양한 면모를 총체적으로 보여주었다. 신고전주의는 나폴레옹의 치세 동안,

자크-루이 다비드
〈호라티우스 가문의 맹세〉
1784-85
루브르 박물관, 파리

로마에서 제작된 이 작품은 신고전주의의 탄생을 알리고 있다.

고대사의 한 사건을 그린 이 작품에서 다비드는 당대의 감정과 사상, 정치적 결단성, 전사(戰士)들과 아내들의 대조적인 태도 등을 효과적으로 표현하고 있다.

제정 양식에서 절정에 달했고, 제정 양식은 당시 취향과 규범에 있어서 유일한 모범이었다. 신고전주의 예술은 차갑고 지적인 것으로 여겨졌다. 그러나 신고전주의는 역사와 고전 시문학에 등장하는 영원한 주인공, 주제, 그리고 언제나 인간 경험의 일부가 되어온 감정들을 다루고 있다.

안드레아 아피아니
〈파르나소스〉, 1811
빌라 레알레, 밀라노

나폴레옹의 치세 동안 밀라노는 예술과 가구의 대표적인 중심지였다.

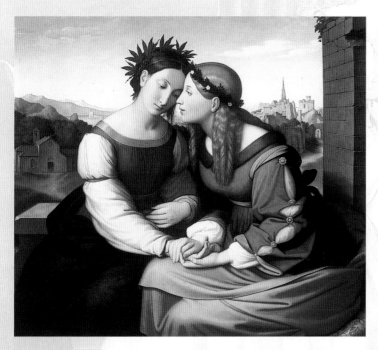

요한 프리드리히 오버베크
〈이탈리아와 독일〉, 1812-28
노이에 피나코텍, 뮌헨

이 작품의 긴 제작기간은
나자렛파로 알려진 단체의
수명과도 일치한다. 1810년
오버베크와 다른 젊은 독일
화가들은 로마로 이주하여 핀치오
언덕의 폐허가 된 수도원에
정착했다. 여기서 그들은 독특한
예술공동체를 형성하고, 마치
수도사들처럼 엄격한 규율에 따라
생활했다. 이 공동체의 목적은
15세기 이탈리아 예술의
미학적이고 종교적인 가치를
되살려 그것을 독일의 고딕
전통과 결합시키는 데 있었다.

빌헬름 폰 샤도브
**〈동생 루돌프와 베르텔
토르발센이 함께 있는 자화상〉**
1815-16
국립박물관, 베를린

게르만적 세계와 고전적 지중해
세계 간의 조화라는 주제는 오토
왕조의 문예부흥(10세기
신성로마제국의 황제 오토 1세
시기의 문예부흥-옮긴이)
시기부터 20세기에 이르기까지
독일 문화에서 강박적으로
등장하고 있다. 신고전주의
시대에 많은 지성인들은 괴테의
범례를 추종하였으며, 가장
존경받은 당대의 미술가는 덴마크
출신의 조각가 토르발센이었다.
그는 고대의 대리석상들을
세심하게 복제하고 복원했다.

파리

1789-1815

나폴레옹의 영웅적 공적들

독재자에게 봉사하는 선전과 웅변 그리고 예술

18세기에서 19세기로 넘어가는 동안 문화와 미술 분야에서는 예술 관련 직업, 대중의 기대치와 취향에 커다란 변화가 일어났다. 이 시기에 세계의 눈은 나폴레옹을 향하고 있었다. 계몽주의와 중용과 절제라는 가르침이 있은 지 50년 후 나폴레옹은 제국의 규모와 위대함에 어울리는 장엄하고 찬미적인 예술 양식을 발전시켰다. 독수리, 월계수, 홀, 왕관, 모노그램, 군사 행렬에 대한 비유 등이 집요하게 반복되었으며, 황제의 인상적인 모습을 선전하는 데 사용되었다. 나폴레옹은 과거의 영광과 상징을 부활시키면서 최초의 '근대적' 독재자가 되었다. 나폴레옹을 다룬 수많은 조각과 초상화들 또한 그의 권력을 강화시키려는 선전전략의 결과물이었다. 이러한 작업은 다비드가 그린 기마 초상화에서 절정에 달했는데, 이 작품은 옆 페이지의 바탕 그림으로 실려 있다.

장-오귀스트-도미니크 앵그르
〈제1 재상 나폴레옹〉, 1804
무기박물관, 리에주

이 작품은 아직 젊지만 이미 강력한 권세를 누리고 있던 나폴레옹에 대한 찬사로서 리에주 시에서 주문한 것이다. 리에주 시의 풍경이 배경에 나타나 있는 이 초상화는 의복과 가구에 대한 정확한 세부묘사로 인해 더욱 풍요로워진다.

장-오귀스트-도미니크 앵그르
〈황제관을 쓴 나폴레옹〉
1806
군사박물관, 파리

1801년 앵그르는 로마상을 수상했으나, 정치적인 사건들로 인해 이탈리아로 가지 못했다. 황제 나폴레옹에 대한 이 장대한 초상화는 나폴레옹의 정치적 성공이 절정에 달했을 때 그려진 것이다. 이 그림이 완성되고 나서야 나폴레옹은 앵그르가 로마로 떠날 수 있도록 허락했다. 앵그르는 영원의 도시 로마에서 18년을 살았기 때문에 나폴레옹이라는 별이 빛나고 꺼져가다 마침내 떨어지는 것을 멀리서만 바라볼 수 있었다.

안-루이즈 지로데-트리오종
**〈자유전쟁 기간 동안 조국을 위해
목숨을 바친 프랑스 영웅들의
신성화〉**, 1802
말메종 성, 파리

장-피에르 프랑크
**〈나폴레옹이 이집트에서 돌아오기
전의 프랑스를 나타내는
알레고리〉**, 1810
루브르 박물관, 파리

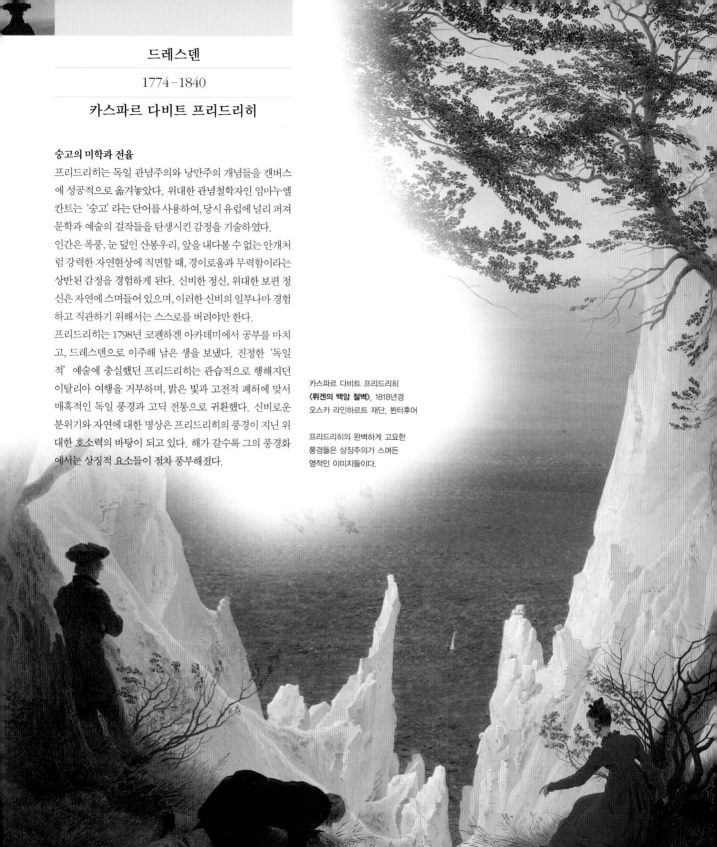

드레스덴

1774-1840

카스파르 다비트 프리드리히

숭고의 미학과 전율

프리드리히는 독일 관념주의와 낭만주의 개념들을 캔버스에 성공적으로 옮겨놓았다. 위대한 관념철학자인 임마누엘 칸트는 '숭고'라는 단어를 사용하여, 당시 유럽에 널리 퍼져 문학과 예술의 걸작들을 탄생시킨 감정을 기술하였다.

인간은 폭풍, 눈 덮인 산봉우리, 앞을 내다볼 수 없는 안개처럼 강력한 자연현상에 직면할 때, 경이로움과 무력함이라는 상반된 감정을 경험하게 된다. 신비한 정신, 위대한 보편 정신은 자연에 스며들어 있으며, 이러한 신비의 일부나마 경험하고 직관하기 위해서는 스스로를 버려야만 한다.

프리드리히는 1798년 코펜하겐 아카데미에서 공부를 마치고, 드레스덴으로 이주해 남은 생을 보냈다. 진정한 '독일적' 예술에 충실했던 프리드리히는 관습적으로 행해지던 이탈리아 여행을 거부하며, 밝은 빛과 고전적 폐허에 맞서 매혹적인 독일 풍경과 고딕 전통으로 귀환했다. 신비로운 분위기와 자연에 대한 명상은 프리드리히의 풍경이 지닌 위대한 호소력의 바탕이 되고 있다. 해가 갈수록 그의 풍경화에서는 상징적 요소들이 점차 풍부해졌다.

카스파르 다비트 프리드리히
〈뤼겐의 백암 절벽〉, 1818년경
오스카 라인하르트 재단, 빈터후어

프리드리히의 완벽하게 고요한
풍경들은 상징주의가 스며든
영적인 이미지들이다.

카스파르 다비트 프리드리히
〈바닷가의 카푸친 수도승〉, 1808-10
국립미술관, 베를린

이 그림은 형태와 색채가 거의
결여되었다는 점에서 상당히
독자적이며, 프리드리히 작품 가운데
가장 '추상적인' 작품이다. 흐릿한

회색의 구름 낀 하늘이 길게 뻗은
모래해변과 물가에 펼쳐진 검은 파도
위로 무겁게 드리워져 있다. 이처럼
중압감을 주는 배경 속에서 아주
작게 표현된 수도승의 모습은 다시
한번 성스러운 신비주의와 자연과의
관계를 암시한다.

카스파르 다비트 프리드리히
〈떡갈나무 숲의 대수도원〉, 1809
샤를로텐부르크 성, 베를린

황폐한 분위기를 전달하고 있는
이 그림은 독일 낭만주의의
표상으로서, 신고전주의적 양식이
보여주는 햇살 넘치는 지중해식

폐허의 대안을 제시한다. 벌거벗은
나무들은 황량한 수도원 폐허를
둘러싼 공동묘지의 비석들을
상기시키며, 극히 제한된 범위로
사용된 회갈색의 색조는 우울한
슬픔을 전달한다.

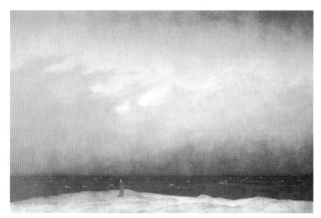

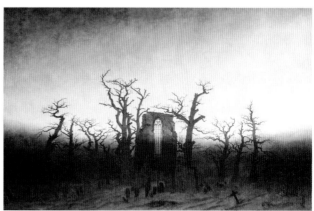

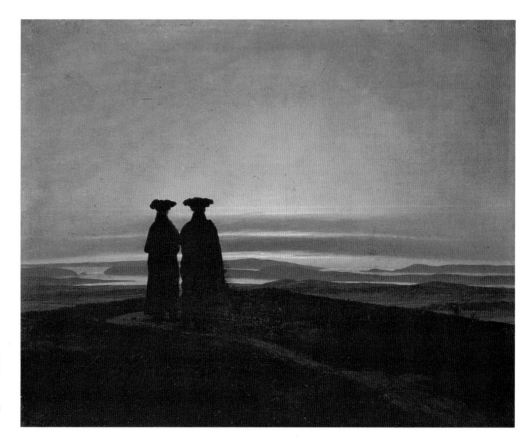

카스파르 다비트 프리드리히
〈일몰(형제)〉, 1830-35
에르미타슈, 상트페테르부르크

노발리스와 괴테 같은 독일
낭만주의 시인들처럼, 프리드리히
또한 무한이라는 개념에 매혹되어
있었다. 관찰자의 시선은 그림을
가로질러, 마지막 햇살을
집어삼키며 수평선에 퍼지는 노을
속으로 사라지게 된다.

파리

1791-1824 1798-1863

제리코와 들라크루아

낭만주의의 열렬한 애국심과 이국적 향기

낭만주의는 단어가 지닌 의미에서 볼 때, 어떤 조직적인 움직임이 아니라, 19세기 초 유럽 전반에 퍼져 있던 하나의 분위기였다. 화가들은 독립적으로 활동했고 지역마다 고유한 특징을 갖고 있었지만, 그들은 동일한 이상에 불붙어 있었다. 이들은 너무나 오랫동안 억눌려져 왔던 감정이 표현될 필요가 있음을 보여 주었다. 처음에는 바로크의 현란함에 의해, 그 다음에는 계몽주의의 합리성에 의해, 그리고 마침내는 신고전주의의 규범에 의해서 억제되어 왔던 감정을 표출하고자 했던 것이다. 이러한 이유로, 시인과 예술가는 그들의 낭만적 정열과 애국적인 열망, 공포와 열정을 자유롭게 풀어 놓았다. 프랑스 낭만주의의 대표적 인물 들라크루아는 〈민중을 이끄는 자유〉에서 낭만주의를 회화적으로 선언했다. 여기서 자유로운 프랑스를 의인화하고 있는 영웅적인 여인은 반 누드로 그려졌는데, 그녀는 프랑스 혁명의 상징인 프리지아 모자를 쓰고, 한 손에는 깃발을, 다른 한 손에는 총을 들고 있다. 이와 달리, 제리코는 정신병자들을 묘사한 초상화에서 어두운 얼굴들, 번뜩이는 눈, 넋 나간 표정들을 포착해 사회적으로 무시당한 외로운 정신병자들의 처지를 미화하지 않고 그려냈다. 메두사의 뗏목이 나폴레옹의 몰락에 대한 상징이 될 수 있는 것처럼, 정신병자들은 자기 자신의 죄악에 갇힌 일반인들을 비유한다고 볼 수 있다.

테오도르 제리코
〈메두사의 뗏목〉, 1818-19
루브르 박물관, 파리

1816년 메두사 호가 아프리카 서부 해안에서 침몰하였다. 보잘것없는 뗏목 위에 올라탄 150명의 사람들은 바다 위에서 끔찍한 나날을 보내다 결국 15명만이 살아남게 되었다. 나폴레옹의 파멸에 대한 은유로도 풀이되는 이 극적인 사건에서 깊은 인상을 받은 제리코는 거대하고 강렬한 그림을 제작하게 되었다.

테오도르 제리코
〈광인〉, 1822-23
오스카 라인하르트 재단, 뷘터후어

테오도르 제리코
〈광인: 유괴범〉, 1821
스프링필드 미술관

테오도르 제리코
〈도박에 중독된 여인〉, 1820-24
루브르 박물관, 파리

외젠 들라크루아
〈알제리의 여인들〉, 1834
루브르 박물관, 파리

이국적인 옷차림, 시원한 그늘,
할렘의 부드러운 빛, 나른한 관능,
검은 피부의 알제리 여인들을
그린 이 작품은 오리엔탈리즘에

대한 최초이자 가장 중요한 예로
꼽힌다. 낭만주의 시대에 시작된
오리엔탈리즘은 19세기를 지나
오늘날까지도 지속되고 있다.
절정에 달한 성숙기의
들라크루아는 금지된 관능을
암시하는 독특한 주제를 다루고
있다.

외젠 들라크루아
〈민중을 이끄는 자유〉, 1830
루브르 박물관, 파리

이 그림은 절충적, 낭만적,
문학적인 문화의 결실로서,
사실주의, 선동, 수사학이 동시대
사건의 기록과 독특하게 혼합되어
있다.

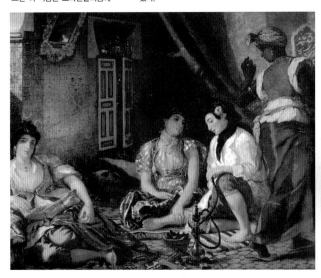

테오도르 제리코
〈미친 여자〈질투〉〉, 1820-24
리옹 미술관

테오도르 제리코
〈어느 절도광의 초상〉, 1821-24
겐트 미술관

독일, 덴마크, 오스트리아

1810–1860

비더마이어

사적인 미덕, 진실한 즐거움

일반적으로 예술 운동의 명칭은 그 흐름의 정수 혹은 설립자의 지적인 계획을 반영하고, 때로 과거의 흐름을 비난하기도 한다. 그런데 비더마이어란 명칭은 이 시대의 풍자지에 정기적으로 등장했던 허구의 인물(정직하고 존경할 만한 스웨덴 학교 선생)의 이름이다. 비더마이어 양식은 독일 중산층을 지향하고 있었기에, 이 경우 비더마이어의 성격은 바로 독일 중산층을 대변한다. 나폴레옹의 '폭풍'이 누그러지고, 성실한 부르주아 계급이 낭만주의란 용어를 접하고 난 뒤, 비더마이어는 고상한 제정 양식에 대한 '가정적인' 해석을 보여주었다. 가구들과 실내 공간의 표현은 고전주의와 비슷했으나, 서로 다른 요소들 간의 종합으로 이루어진 비더마이어는 꾸밈없고 유려하며 단순했다. 비더마이어 회화는 주로 독일과 오스트리아-헝가리 제국에서 발전했다. 주제들은 너무나 접근하기 쉬운 것들이었기 때문에 진부해지기 쉬웠고, 그러한 주제가 전달하는 감정은 온건하고 절제된 것이었다. 비더마이어는 온화한 가족 초상화, 꼼꼼하게 제작된 정물화, 17세기 네덜란드 회화를 상기시키는 사소한 일상의 장면들을 주제로 삼았다. 전체적으로 비더마이어 회화는 공상의 결과물이 아니라 분명한 한계점을 가진 자족적인 사회를 그렸다. 국가에 대한 자부심이 영웅 혹은 개인을 통해 표현된 것이 아니라, 사회 전체에 의해 공유되면서, 비더마이어의 작품에 스며들어 있다는 것 또한 눈여겨보아야 할 것이다.

카를 슈피츠베크
〈가난한 시인〉, 1837
노이에 피나코텍, 뮌헨

독일에서는 매우 유명한 화가인 슈피츠베크(1808–85)의 그림들은 종종 동시대 사회에 대한 온화한 성격의 풍자화를 보여준다.

다비트 콘라트 블룬크
〈로마의 선술집에 있는 덴마크 예술가들〉, 1836
프레데릭스보르 박물관, 힐러로트

비더마이어 시대에 풍요롭고 중요한 덴마크 화파 하나가 성립되었다. 로마에서 공부한 예술가들로 구성된 이 화파는 '선구자' 토르발젠(테이블 맨 앞에 앉은 회색 머리칼의 남자)을 존경하고 있었다.

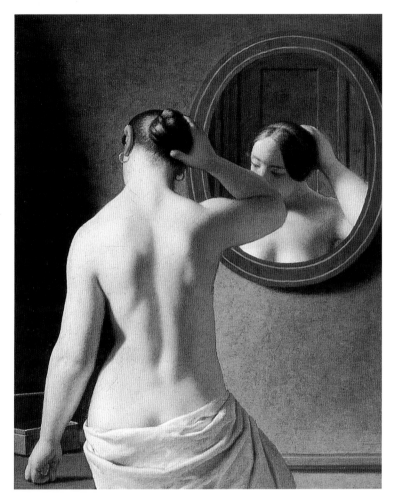

요한 프리드리히 아우구스트
티쉬바인
**〈안느 폴린 뒤포르-페랑스와
그녀의 아들 장 마르 알베르〉**
1802
현대미술관, 카셀

중요한 독일 예술가 집안에서
태어난 티쉬바인(1750-1818)은
신고전주의 시대에
비더마이어적인 소박함을 이끈
선구자였다.

크리스토퍼 빌헬름 에커스베르크

〈거울 앞에 선 여인〉, 1841
히르쉬스프룽 미술관, 코펜하겐

에커스베르크(1783-1853)는 가장
섬세한 덴마크 비더마이어
화가로서, 부르주아 앵티미슴의
부드러운 감성과 가벼운 몸짓을
떠올리게 하는 기법을
사용하였다.

주세페 토민츠
〈약혼한 연인들〉, 1830
주립박물관, 고리지아

토민츠(1790-1866) 같은 19세기
초의 초상화가들은 가정의 소소한
일상을 즐겨 묘사했다. 고리지아
출신인 토민츠는 합스부르크
제국의 지역 예술을 대표하며, 이
그림에서 뛰어난 비더마이어
가구들을 보여주고 있다.

대영제국

1770 – 1840

영국 풍경 화가들

'픽처레스크' 라는 개념

18세기와 19세기 사이, 영국에서 풍경화는 국가를 대표하는 양식으로 발전하였다. 이는 18세기 중반 런던에서 살았던 카날레토로부터 터너에 이르기까지 대단한 재능을 지닌 예술들 덕분이었다. 왕립 아카데미의 교육뿐만 아니라, 당대의 시문학도 이러한 발전에 기여했다. 콜리지와 워즈워스의 '발라드' 는 감정과 신비가 가득한 자연을 노래했다. 영국 화가들은 낭만적 미학을 열렬히 신봉했으며, 감정과 기억을 일깨우는 장소들을 찾아 나섰다. 그 결과 '픽처레스크' 풍경화가 등장했다. 원래 이 개념은 화가의 감성에 호소하는 풍경을 말하는 것이었으나, 이제는 너무나 진부해져서 실상 '우편엽서' 와 같은 의미를 띠게 되었다. 수채물감은 영국 풍경 화가들이 선호했던 매체였다.

토머스 존스
〈나폴리의 어느 담〉, 1782
국립미술관, 런던

존스는 유럽 순례 여행을 마치고 그린 평화로운 그림들에서 고요하고 황량한 풍경를 묘사하는 데 뛰어난 감각을 보여주고 있다.

존 로버트 커즌스
〈라고 마지오레 위의 이졸라 벨라〉, 1783
대영박물관, 런던

커즌스는 영국의 전(前) 낭만주의 풍경의 선구자로서, 특히 스위스와 이탈리아에서 '픽처레스크적인' 장소들을 선택하였다. 그러나 그의 성공은 심각한 정신병으로 인해 짧게 끝나고 만다(커즌스는 1797년 정신병원에서 사망했다). 그럼에도 불구하고 커즌스는 영국 화파의 발전에 중요한 역할을 담당했다. 컨스터블과 터너도 화가 수업을 받는 동안 커즌스의 수채화들을 모사하곤 했다.

존 컨스터블
〈에섹스 비벤호에 공원〉, 1816
국립미술관, 워싱턴

이곳은 컨스터블이 좋아했던
영국의 시골이다. 그는 오랜
시간에 걸쳐 다양한 형태로
풍경을 그리면서 '객관적'이고
사실적으로, 즉 모든 세부와
반사된 빛을 정확하고 세밀하게
표현하고자 노력했다.

존 컨스터블
〈플랫포드 물방앗간〉, 1817
테이트 미술관, 런던

컨스터블은 다른 화가들과 달리
여러 나라를 여행하지 않았다.
컨스터블의 풍경화 대부분은 그가
태어난 시골 서픽에서 영감을
받은 것이다. 비록 그가 명쾌하고
정확한 자연의 이미지를 그리고자
노력했지만 정적인 몇몇 인물들이
등장하는 시골 풍경에 대한
애착을 숨길 수는 없었다. 종종
그러한 장면들은 넘쳐나는 햇빛
속에 잠겨 있다.

런던

1775-1851

조지프 말로드 윌리엄 터너

풍경화의 급진적 전환점

터너는 타고난 천부적 재능을 지니고 있었을 뿐만 아니라, 왕립 아카데미에서 드로잉, 판화, 수채화, 지형학, 회화 과정을 이수할 만큼 지성과 인내심 또한 갖추고 있었다. 아카데미의 교육은 터너가 풍경화로 향하는 길을 닦아 놓았다. 터너는 자연을 숭배했고, 클로드 로랭, 푸생, 네덜란드 화가들 같은 전통적인 대가들을 매우 존경하였다. 그는 다른 영국 풍경화가들보다 앞서 나가고 있었다. 1803년 첫 번째 유럽 여행인 스위스 여행 중, 눈 덮인 알프스의 풍광에 감동한 터너는 '숭고' 라는 낭만적 감정을 경험하게 되었다. 이로 인해 그는 대기 효과와 자연의 경이를 회화적으로 탐구하기 시작했으며 컨스터블과 카날레토의 분석적 태도에서 벗어나, 감정과 소통하고자 했다. 터너는 비판적인 논쟁의 한가운데서 수집가들의 인정을 받았고, 왕립 아카데미의 중요한 인물로서 과거 예술을 기계적 기술 혁신에 따른 새로운 가능성들과 비교하였다. 터너는 작품 활동 말기에 이르러 비와 증기 표현에 골몰했으며, 젊은 시절 한니발과 아이네이아스를 그렸던 그는 이제 미술사상 최초로 빠르게 달려가는 증기 열차를 그림의 소재로 삼게 되었다.

J. M. 윌리엄 터너
〈크로마크 해역 일부와 버터미어 호수, 소나기〉, 1798
테이트 미술관, 런던

터너는 초기 작품에서부터 물에 반사되는 빛의 효과에 깊은 관심을 드러냈다. 태양광선이 대기 중에 남아 있는 빗방울에 반사되면서 생겨난 색채 스펙트럼이 무지개를 만들어낸다. 자연의 경이로움을 집약적으로 드러낸 무지개는 터너에게 강한 호소력을 지니고 있었다.

J. M. 윌리엄 터너
〈카르타고를 건설하는 디도〉, 1815
국립미술관, 런던

터너는 이 작품에 특별한 애착을 갖고 있었으며, 진정한 걸작이라고 생각했다. 심지어 유서의 초안에서 자신을 이 캔버스에 싸서 묻어 달라고 할 정도였다. 많은 이들이 이 그림을 사고 싶어 했으나 절대 팔지 않았고, 결국 런던의 국립미술관에 기증하였다. 단, 터너에게 영감을 불러일으킨 작품임이 분명한, 클로드 로랭의 바다 풍경 옆에 걸어야 한다는 조건을 달았다. 터너의 작품에는 고전적인 주제들이 자주 등장한다. 그는 역사적인 사건이나 문학적이고 서술적인 장면들을 풍경의 '내용' 으로 선택하곤 했으며, 왕립 아카데미에서 작품을 전시할 때는 고대와 근대 시인들로부터 인용한 글을 함께 곁들이기도 했다.

J. M. 윌리엄 터너
〈줄리엣과 유모〉, 1836
개인 소장

1819년, 1833년, 1840년, 세
차례에 걸쳐 베네치아를 여행했던
터너는 반짝이는 물, 멜랑콜리,
광휘와 함께 도시에 대한 기억을
소중히 간직하고 있었다. 터너가
카날레토와 대립적인 관계에
있었다는 것 또한 기억해야 한다.
카날레토는 영국 풍경화의 탄생에
중심적인 인물이었지만, 터너는
그와는 다른 길을 걷고자 했다.

J. M. 윌리엄 터너
**〈죽은 자들과 죽어가는 자들을
바다로 던지는 노예상인들-태풍이
다가온다〉**, 1839-40
보스턴 미술관

당대의 극적인 사건으로부터
영감을 받은 이 작품은
비평가들과 대중 사이에 첨예한
대립을 불러 일으켰다. 러스킨은
이 작품을 "지금까지 인간이 그린
바다 가운데 가장 고귀한
것"이라고 평했다. 불타는 일몰은
터너의 성숙기를 대표하는 것으로,
불길한 분위기를 자아내고 있다

J. M. 윌리엄 터너
〈불타는 일몰〉, 1825-27
테이트 미술관, 런던

근원적인 원소들이 지닌 힘에
매혹되었던 터너는 종종 열광과
고뇌 속에서 자연의 에너지를
숙고하였다. 이 같은 작품에서
터너의 그림은 거의 추상에
가까워진다.

아카데미의 황금시대

노력하면 대가가 될 수 있는가?

19세기 초, 유럽에서는 중요한 현상이 일어났다. 새로운 표현 형태를 발전시키고 이를 공식화하려는 욕망을 지닌 순수 예술 아카데미들이 대륙 전반에 걸쳐 일어나기 시작한 것이다. 이러한 아카데미들은 많은 젊은 예술가들에게 도제 제도의 대안이 되었다. 아카데미는 역사와 문학을 강조하면서 매체와 표현 규칙에 대해 가르쳤다. 또한 많은 아카데미들이 이론 교육과 지역 박물관 건립을 통해 아카데미가 위치한 도시 혹은 인근 지역의 예술을 연구, 보존하였다. 일반적으로 아카데미에서는 개인의 창조성을 위한 자유가 거의 주어지지 않는, 표준화된 교과과정이 이루어질 수밖에 없었다. 과거의 대가들과 미학적 규범에 초점이 맞추어져 있었기 때문에, 많은 예술가들의 상상력은 제한되었다. 따라서 19세기 후반에 이르자 점차 불만이 커져갔고, 많은 이들이 아카데미 교육을 거부하기 시작했다. 빛과 색채 효과에 주력한 인상주의자들의 외광회화는 바로 이러한 흐름의 결과였다.

안젤름 포이어바흐
〈파올로와 프란체스카〉, 1863
샤크 미술관, 뮌헨

뮌헨, 안트웨르펜, 파리, 베네치아, 로마에서 활동했던 범세계적인 화가 포이어바흐(1827-88)는 우아하고 절충적인 아카데미 문화의 기조 안에서 베네치아 르네상스에서부터 루벤스와 반 다이크의 웅장한 화풍에 이르기까지 다양한 양식들을 받아들였다.

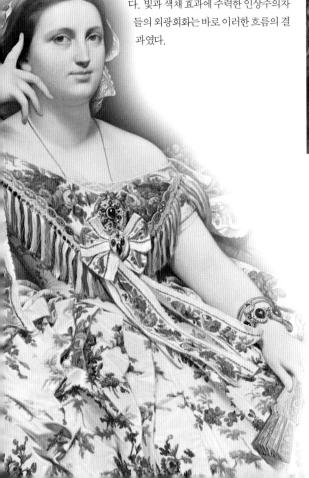

장-오귀스트-도미니크 앵그르
〈무아테시에 부인〉, 1856
국립미술관, 런던

완벽한 기법과 양식을 보여주었던 앵그르(1780-1867)는 19세기 아카데미 미술을 대표한다. 앵그르의 회화작품은 고귀하고 영속적인 가치들을 추구하며, 그 자신이 밝힌 것처럼 고전과 라파엘로의 전통을 따르고 있다.

장-오귀스트-도미니크 앵그르
〈그랑드 오달리스크〉, 1814
루브르 박물관, 파리

앵그르는 역사에 도전한다는
의식을 가지고, 지금까지
반복적으로 탐구되어온 주제인
비스듬히 기대 누운 누드에 대한
고유의 해석을 제시했다. 이
작품에서 앵그르는 점차 증가하고
있는 이국풍의 유행과 오리엔트의
유혹을 구체화함으로써, 벌거벗은
여인을 동시대의 삶과 연결짓는다.
들라크루아가 낭만주의로 향했던
반면, 앵그르는 고전적인 순수성이
지닌 고양된 색조를 유지하고
있었다.

프란체스코 아예스
〈입맞춤〉, 1859
피나코테카 디 브레라, 밀라노

아예스(1791-1882)의 이 작품에서
중세 복장을 한 주인공들은 감정을
감추지 않고 있다. 이 그림은 이탈리아
낭만주의를 상징한다. 동시대 베르디의
오페라에서 종종 나타나는 즉흥적인
몸짓과 완벽히 숙련된 기법은 정치적
알레고리, 즉 이탈리아와 프랑스가
맺은 동맹의 입맞춤을 내포하고 있다.

장-오귀스트-도미니크 앵그르
〈오송빌르 백작부인〉, 1845
프릭 미술관, 뉴욕

앵그르의 초상화들은 19세기
회화 가운데 대단히 빼어난
작품들이다. 부드러운
미소가 지닌 심오한
매력은 우리를 자연과
예술의 끊임없는 경쟁
속으로 뛰어들게
만든다. 점차 커져가는
예술적 기량이 거울,
옷감, 완벽하게 표현된
피부색조, 보석, 빛, 꽃,
쿠션, 도자기 사이에서
유희를 벌이고 있으며 세부들은
거의 세밀화처럼 표현되어 있다.

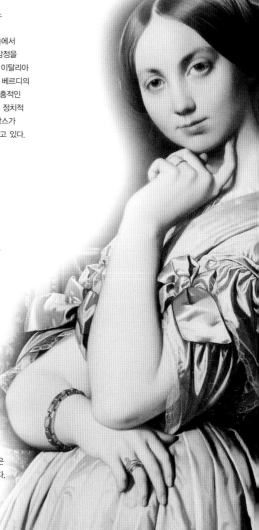

미합중국

1830 – 1900

19세기의 미국

서구 예술의 새로운 개척자

미국의 19세기는 산업과 대량 이민의 세기였다. 1860년경 뉴욕 인구는 이미 백만에 달했으며, 미국은 말 그대로 '인종의 도가니'가 되어가고 있었다. 19세기 전반의 미국 회화는 여전히 유럽의 경향과 흐름에 의존하고 있었다. 18세기 말 런던은 예술 교육의 최신 중심지였으나, 파리에 그 자리를 내주게 되었고, 제2차 세계 대전이 발발하기 전까지 파리가 유행을 주도했다. 최초의 진정한 미국적 예술운동이라고 할 수 있는 허드슨 강 화파는 컨스터블과 프랑스 사실주의, 바르비종 화파의 영향을 받아 등장하였다. 유능한 화가 토머스 콜(1801–48)이 주도했던 허드슨 강 화파는 1825–75년 사이에 가장 왕성하게 활동했으며, 허드슨강 계곡을 비롯해 훼손되지 않은 미국의 강, 산맥, 계곡 등, 자연을 주제로 삼았다. 회화 양식은 사실성을 기초로 삼고 있었으나, 그 사실성이란 것은 강렬한 미국적 자부심과 더불어 이상화된 낭만적 형태로 변형되어 있었다. 풍경화와 함께 풍속화 또한 19세기 중반에 발전하였다. 풍속화를 주도했던 인물은 조지 칼렙 빙엄(1811–79)으로, 그는 마크 트웨인의 소설에 등장하는 주인공들처럼 미시시피 강과 미주리 강에서 나룻배를 타고 여행하는 사람들을 그리는 데 열중했다. 윈슬로 호머(1836–10)도 대서양 어부들의 삶을 담은 인상적인 바다 풍경들을 그렸다. 호머는 반 아카데미적인 입장과 자유롭고 비관습적인 양식으로 인해 뛰어난 미국화가 가운데 한 사람으로 꼽히고 있다. 19세기 후반 메리 커샛, 존 싱어 사전트, 제임스 A. 휘슬러 등 중요한 미국 예술가 몇 명이 파리와 런던으로 이주하였고, 이곳에서 그들은 후기 인상주의와 최신 경향을 접하게 되었다.

토머스 콜
〈매사추세츠 노샘프턴의 홀리요크 산에서 바라본 풍경, 폭풍이 지난 후(초승달호)〉, 1846
메트로폴리탄 박물관, 뉴욕

거친 폭풍이 지난 후 희미한 태양빛 아래 반짝이는 이 푸른 풍경은 자연에 대한 콜의 영적인 접근을 보여주는 가장 유명한 예이다.

에마뉘엘 고틀립 로이체
〈델라웨어를 건너는 워싱턴〉, 1851
메트로폴리탄 박물관, 뉴욕

거대한 역사화를 그리는 미국의 전통은 19세기에도 지속되었고 그 주제들은 미합중국의 독립과 탄생으로 연결되었다. 로이체는 1776년 크리스마스 밤 델라웨어 강을 건넜던 워싱턴을 웅장하게 그렸다. 이 그림은 독일의 뒤셀도르프에서 제작된 것으로, 젊은 미국 예술가들은 이곳에서 종종 교육을 받았다.

존 싱어 사전트
〈E. D. 보이트의 아이들〉, 1882
국립미술관, 워싱턴 D. C.

미국 상류사회를 그린
사전트(1856~1925)의 뛰어난
초상화들은 벨라스케스와 마네의
영향을 받은 것으로, 동시대 소설가
헨리 제임스의 등장인물을
상기시킨다. 사전트의 초상화는
미국이 세계경제의 정상을 향해
빠르게 성장하고 있다는 사실을
인식하고 있는 지배 계급의 모습을
보여준다.

제임스 A. 휘슬러
**〈회색과 검정색의 배열(화가
어머니의 초상)〉**, 1871
오르세 박물관, 파리

이 그림은 이제 미국 미술을
대표하는 아이콘이 되었지만,
사실은 휘슬러가 1859년에
이주했던 런던 근교의 첼시에서
제작된 것이다. 휘슬러는
라파엘전파와는 다른 방식으로
색채의 울림이 있는 그림을
그렸는데, 그는 종종 자신의
그림을 색조의 '편곡'이나
'교향곡'이라고 표현했다.

운동하는 사람들을 그리기

열렬한 조정경기자였던 토머스 에이킨스
(1844-1919)는 1872년경 이 작품을 제작하였
다. 관례적으로 행하던 파리(그곳에서 마네를
만나기도 했다)에서의 수업을 끝내고 미국으
로 돌아온 직후였다. 이 작품에서 에이킨스는
유명한 조정팀이었던 비글랜 형제를 묘사하
고 있다. 드가가 파리의 롱샹 경기장에 운집한 사람들을 다루는 동
안, 에이킨스는 새로운 장르인 운동경기를 다룬 회화의 발전에 중
요한 기여를 하였다. 운동은 이제 엘리트들만 즐기거나 귀족적인
오락이 아니었으며, 점차 대중적인 인기를 얻고 있었다. 19세기 후
반, 영어권 사람들은 대부분 여가 시간을 운동으로 보내곤 했다.
1896년 아테네에서 열린 최초의 근대 올림픽 경기는 새로운 시대
의 여명을 알리는 것이었다. 이 시대의 예술가들은 근대적인 운동
경기를 그리면서, 고대 그리스 예술이 보여준 이상화된 육체를 영
감으로 삼았다. 조정경기자, 육상선수, 권투선수, 테니스선수와 럭
비선수들은 인간 육체를 새롭게 관찰하는 영감이 되었으며, 움직임
을 표현하는 기법의 발전에도 도움이 되었다. 이와 마찬가지로, 장
대높이뛰기선수와 기수는 초기 연속 사진 촬영이 다루었던 주제 가
운데 하나였다.

런던

1848-1898

라파엘전파

빅토리아 시대의 세련됨, 수사학, 열망

1838년 6월 28일, 19세의 빅토리아 여왕은 대영 제국의 군주가 되었고, 그녀가 다스리는 동안 제국은 5대륙으로 확장되었다. 빅토리아 시대는 영국 역사에서 길고도 중요한 시기로, 경제 발전이 활발하게 이루어졌을 뿐만 아니라 도덕성에 대한 관심도 증대되었다. 또한 과학과 기술 진보의 중요성을 굳게 믿었던 시기이자, 사회적, 경제적으로 격변의 시기였다. 1848년에 설립된 라파엘전파는 빅토리아 시대의 예술을 상징한다. 나자렛파의 영향을 받은 라파엘전파(윌리엄 홀먼 헌트, 단테 가브리엘 로제티, 존 에버릿 밀레이)는 라파엘로의 '근대적 방식' 이전의 이탈리아 대가들과 중세 예술이 지닌 순수한 회화 양식으로 회귀할 것을 주장했다. 라파엘전파는 신앙심과 관능을 혼합하곤 했기 때문에, 비평가들과 대중으로부터 모순된 반응을 이끌어내었다.

포드 매독스 브라운
〈영국에서의 마지막 순간〉, 1855
사전트 미술관

이민을 떠나는 부부에 대한 슬프면서도 부드러운 이 초상화는 빅토리아 시대 노동자 계급의 독특한 면모를 보여준다. 브라운(1821-93) 자신도 인도로 이민을 가고자 계획했었다. 그는 라파엘전파의 활동에 가담하지 않았지만, 그들과 지속적으로 접촉하고 있었다. 또한 그들 중 이탈리아에 머무른 적이 있는 유일한 화가였다.

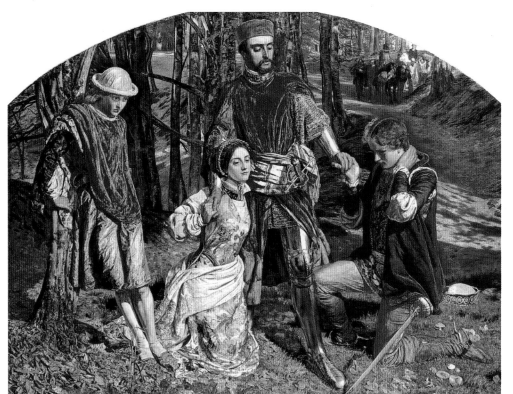

윌리엄 홀먼 헌트
〈프로티어스로부터 실비아를 풀어주는 발렌타인〉, 1850-51
사전트 미술관

이 작품은 셰익스피어가 쓴 〈베로나의 두 신사〉의 한 장면을 보여준다. 헌트(1827-1910)는 그림을 그리기 전에, 그 시대의 복장과 무기들에 관한 정확한 자료들을 수집하였다. 이처럼 세심하게 주의를 기울인 세부 표현은 헌트 작품의 특징이다.

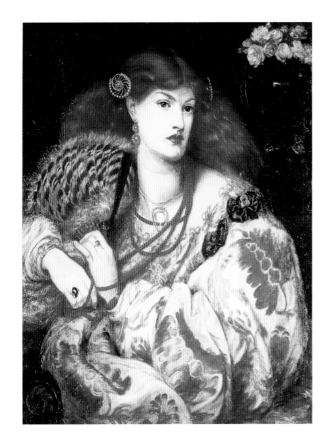

단테 가브리엘 로제티
⟨몬나 반나⟩, 1866
테이트 미술관, 런던

티치아노의 작품으로부터 영감을 받은 것이 분명한 이 초상화는 '베네치아의 비너스'라고 해도 손색이 없을 것이다. 로제티(1828−82)의 그림에 나타나는 팜므 파탈들은 로제티와 여성들과의 관계를 반영한다. 로제티는 1862년 부인 엘리자베스가 여아를 사산한 후 자살해 버리자 매우 괴로워했다. 그는 남은 생애 동안 자책감을 느끼며 악몽과 우울증으로 고통 받았다. 깊은 우울함이 화려한 표현 아래서 감지된다.

존 에버릿 밀레이
⟨눈먼 소녀⟩, 1854−56
버밍햄 미술관

어려서부터 신동이라고 불리던 밀레이(1829−96)는 라파엘전파의 미술에 감상적인 주제와 감동적인 아동 초상화를 도입하였다.

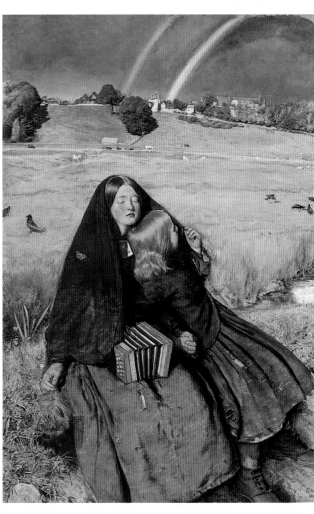

눈뜨는 양심

헌트의 이 그림은 1853과 1854년 사이에 제작된 것으로, 런던의 테이트 미술관에 소장되어 있다. 이 작품은 빅토리아왕조 사회의 문학적이고 '박애주의적인' 교훈을 상징한다. ⟨눈뜨는 양심⟩이라는 제목은 어느 젊은 창녀가 자신이 영원한 파멸의 길을 걷고 있다는 사실을 갑작스럽게 자각하는 것을 의미한다. 소녀는 젊은 쾌락주의자의 무릎에 앉아 있는데, 그는 노래를 부르며 왼손으로 피아노를 치고 있다. 헌트는 가구들의 세부를 정성스럽게 그렸다. 전형적인 빅토리아왕조의 취향인 과도한 장식과 장신구들, 커튼과 양탄자들이 마치 배경 음악처럼 사용되었다. 화가는 폭력, 유혹, 잃어버린 명예 등에 대한 상징도 포함시켰는데, 이 가운데 몇 가지는 알아보기가 쉽지 않다. 이 남녀가 결혼하지 않았다는 사실을 강조하기 위해, 헌트는 결혼반지를 끼는 손가락을 뺀 소녀의 모든 손가락에 반지를 그려 넣었다. 그녀는 젊은 남자의 유혹을 받는 동안 갑작스런 깨달음을 얻은 듯 두 손을 움켜쥐고 있다.

독일

1840 - 1880

멘첼과 독일 사실주의

비스마르크 시대의 견실함, 신뢰성, 진보

1840년경 독일과 유럽 전역에서 낭만주의에 관한 열정은 차츰 식어가고 있었다. 나자렛파의 이상은 부적절해 보였으며, 대중은 더 이상 프리드리히의 열망에 공감할 수 없었다. 비더마이어 양식이 성장하는 부르주아 계급의 요구에 우아하게 반응했던 반면, 귀족과 상류계급은 테오도어 폰타네의 소설에서처럼 강한 독일 사회의 이미지를 전달하는 구체적이고 사실적인 양식을 추구하였다. 프랑스의 쿠르베나 도미에, 인상주의 화가들이 관람객들을 성나게 했던 반면, 독일 사실주의 예술가들은 문화적으로나 사회경제적인 면에서 대중과 일체감을 갖고 있었다. 대표적 인물인 아돌프 폰 멘첼은 1815년 브로츨라브에서 태어나 90세에 베를린에서 사망했다. 그는 19세기 후반, 유럽 문화의 무대에서 활약한 주인공이었고, 그의 예술적 삶은 사실주의 운동의 진화를 반영하고 있다. 보잘것없는 배경 출신인 멘첼은 삽화가로서 활동을 시작했으며, 이탈리아에서 공부하였다. 1848년의 혁명 운동을 지지했고, 베를린 아카데미에서 가르쳤으며, 파리 인상주의자들과 교류했다. 또한 멘첼은 과학기술의 진보에 경탄했으며 이를 찬미하는 회화를 제작함으로써, 비스마르크 지배 아래 놓인 독일의 힘을 강화하는 데 일조하였다.

한스 토마
〈야생꽃다발〉, 1872
국립미술관, 베를린

쿠르베의 자연주의로부터 영향을 받은 토마(1839-1924)는 간결한 회화적 방식을 추구하였다. 그는 "좋은 그림은 언제나 스스로 자란 것처럼 보이든가, 혹은 마치 자연이 그들을 창조해낸 것처럼 보인다"라고 하였다.

요한 에르트만 훔멜
〈화강암 단지 닦기〉, 1830년경
국립미술관, 베를린

훔멜은 거대한 단지를 제작하는 마지막 작업 단계를 거의 극사실적으로 표현하였다. 이 작품은 최초의 '산업' 회화 가운데 하나이다. 라우엔 산맥의 화강암으로 만들어진 이 단지는 베를린의 고대 박물관 광장에 놓여져 있다

아돌프 폰 멘첼
〈프랑스식 창〉, 1845
국립미술관, 베를린

이 작품은 비교적 늦게 화가의 길을 걷게 된 멘첼의 초기 작품으로, 그가 과거를 찬미하는 나자렛파와는 거리가 멀었다는 것을 분명히 보여준다. 이 그림에서 멘첼은 따스함과 간결함, 그리고 빛의 효과를 다루는 뛰어난 감수성을 통해 비더마이어 양식의 침실을 묘사하고 있다. 오른쪽의 커다란 거울 속에 침실이 부분적으로 반사되고 있다.

아돌프 폰 멘첼
**〈상수시 궁전에서 열린 프레데릭
대왕의 플루트 연주회〉**, 1852
국립미술관, 베를린

베를린과 프로이센의 정치적,
군사적, 경제적 성장은 프레데릭
대왕의 복귀로 더욱 박차가
가해졌다. 그는 '조국의 아버지'로
여겨졌고, 인간적으로나 나라를
다스리는 데 있어서 미덕의
본보기가 되었다.

아돌프 폰 멘첼
〈주물공장〉, 1875
국립미술관, 베를린

근대적 주제들에 매력을 느낀
멘첼은 노동 장면을 묘사하고,
여기에 서사적 분위기를 입혔다.
용광로 주변의 노동자들은
헤파이스토스의 대장간에서
일하는 키클롭스와 비슷하다.
멘첼은 "열기, 노동, 소음, 흥분이
그림에서부터 관람객에게 쏟아져
나온다"라고 했다.

파리

1840-1870

쿠르베와 프랑스 사실주의

새로운 영웅을 찾아서

1855년은 프랑스 사실주의 운동에 있어 중요한 해라고 할 수 있다. 바로 이 해에 귀스타브 쿠르베(1819-77)는 파리 살롱전에 반대하는 사실주의관이라는 전시관을 만들어 공식 전람회에서 거부당한 작품들을 전시했다. 이 사건은 사실주의적인 경향이 이미 몇 년 전부터 존재하고 있었지만 비평가들은 이 경향을 인정하지 않았고 그것에 어떠한 명칭도 붙이지 않았음을 알려준다. '사실주의'는 미술에서 현실을 충실하게 재현하는 것을 의미할 수도 있다. 그러나 쿠르베는 단순한 외적 모방뿐만 아니라 현실의 모든 측면을 드러내고자 했다. 사실주의 회화는 아카데믹한 미술의 특징이었던 도덕적인 이상에 반대하면서 등장했다. 화폭에 주로 노동자 계급, 가난한 사람들, 소외된 사람들이 묘사되고, 1848년의 정치적, 사회적 봉기 후에 사실주의가 유럽에서 인기를 얻어 널리 퍼져나간 것은 우연이 아니었다. 낭만주의의 이국적이고 장엄하며 정신적인 주제는 일상의 구체적인 상황들로 대체되었다. 불쾌하거나 음란하기까지 한 주제를 다룬 쿠르베의 어둡고 무거운 회화들은 부르주아 계급의 이상에 부합하지 못했고, 따라서 비평가들에게 인정받을 수 없었다. 사실주의 운동에는 신비주의적 경향의 화가인 장 프랑수아 밀레(1814-75)와 신랄한 풍자 만화가이자 사회의 최하층 계급을 묘사한 오노레 도미에(1808-79)도 포함된다.

귀스타브 카유보트
〈바닥을 긁는 사람들〉, 1875
오르세 미술관, 파리

프랑스 회화에서 현실적인 주제를
다루려는 경향은 오랫동안
지속되었으며, 이는
인상주의에서도 나타난다.

귀스타브 쿠르베
〈화가의 스튜디오〉, 1854-55
오르세 미술관, 파리

이데올로기적이고 도덕적인 의미로 가득
차 있는 이 자화상은 미술가의 사회적
역할에 대한 새로운 인식을 담은
선언서가 되었다. 쿠르베는 풍경을 담은
이젤 앞에 있다. 그 옆에는 순수함과
청순함을 상징하는 누드모델과 큰 흰
고양이, 어린이가 있다. 쿠르베는 좌우
대칭을 이루는 두 그룹으로 둘러싸여
있는데, 오른편에는 그의 친척, 친구,
학생들이 있고 왼편에는 일상에서 흔히
볼 수 있는 인물들이 있다. 이 두 그룹은
각각 승자와 패자, 부자와 빈자 사이의
끊임없는 갈등을 나타낸다. 화면 중심에
있는 화가는 이러한 현실의 해석자이자
중재자이다.

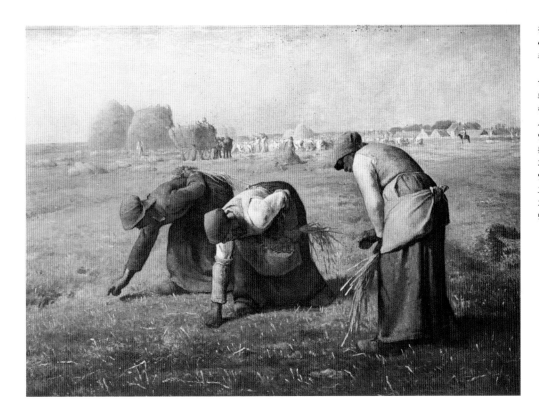

장-프랑수아 밀레
〈이삭 줍는 사람들〉, 1848
루브르 박물관, 파리

1850년대부터 밀레의 전형적인
특징을 보여주는, 농부를 주제로
한 대형 작품들이 제작되기
시작했다. 이 작품에서 들판에
있는 일꾼들은 엄숙하고 신성한
분위기를 통해 영웅적인
지도자처럼 표현되며 칭송되고
있다. 지평선의 공간감과 들판의
고요한 시간은 이삭을 줍는
가난한 사람들의 고된 노동에
낭만적인 고귀함을 부여해준다.

귀스타브 쿠르베
〈체질하는 사람들〉, 1854-55
낭트 미술관
이 작품의 일꾼들은 지쳐있는

한편 밀레 작품의 이삭 줍는
사람들은 마치 여사제처럼
표현되어 둘 사이에는 확실히
차이점이 있다.

"Courbet in vinculis faciebat"

1871년에 제작된 이 특이한 작품은 취리
히의 쿤스트하우스에 소장되어 있는데,
라틴어로 "족쇄에 채워진 쿠르베가 만
듦"을 뜻하는 문구가 서명되어 있다.
낚싯바늘에 잡힌 거대한 송어의 이면에
는 극적인 자화상이 숨겨져 있는데, 이
는 화가가 남긴 자화상 중 가장 나중에 제작된 것이다.
정치적, 도덕적 이유로 투옥되고 스위스로 추방당했던 쿠르베
는 원래 살던 물에서 끌려나와 꼼짝 못하고 괴로워하며 피 흘
리는 물고기와 자신을 동일시하고 있다. 이러한 배경지식을
모른다 하더라도 헐떡거리는 고기에 공감하는 표현 방식과 회
갈색의 무겁고 어두운, 흙을 연상시키는 쿠르베의 전형적인
색채는 이 작품이 걸작임을 한눈에 알 수 있게 해준다.

파리

1832-1883

에두아르 마네

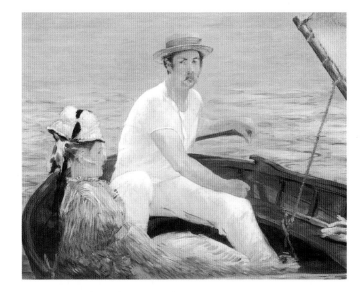

고전에 대한 사랑, 근대성에 대한 반감

마네는 야외보다는 미술관의 분위기를 선호했으며 인상주의 화가들 중에서 가장 교양 있는 작가였다. 파리의 훌륭한 부르주아 계급에 속하는 그의 가족들은 마네가 해군 사관이 되기를 기대했다. 그래서 마네는 고전적인 정규 교육을 따른다는 조건 하에서 미술에 전념하는 것을 허락받을 수 있었다. 1850년대에 그는 유럽의 미술관들을 방문하는 긴 여행을 통해 티치아노, 렘브란트, 벨라스케스, 고야를 존경하게 되었다. 파리로 돌아오자마자 보들레르와 졸라의 사실주의 문학에 동참하였고 현실적인 인물들로부터 영감을 받은 대규모 회화를 제작하기 시작했다. 마네는 곧 유럽에서 논란을 일으키는 가장 유명한 예술가 중 한 사람이 되었다. 1863년경 〈올랭피아〉와 〈풀밭 위의 점심〉처럼 물의를 일으킨 작품들을 통해 그는 고상한 전통적인 주제에 의지할 필요 없이 어떠한 주제도 다룰 수 있는 자유를 주장했다. 비록 초기단계에 머문 것이긴 했지만, 이 개념은 근대 미술의 토대가 되었다. 1870년대에 마네는 인상주의 운동에 참여했다. 이 기간 동안 그의 스타일은 대가들에 대한 연구와 개인적인 해석을 지속적으로 반영하면서도 색채는 한결 가벼워졌다.

에두아르 마네
〈선로〉, 1873
국립미술관, 워싱턴 D.C.

마네가 인상주의 미술가들과 매우 밀접하게 교류하는 동안 그의 색채는 보다 가벼워졌고 주제는 파리인들의 생활을 반영했다. 하지만 그는 결코 순간적인 인상에 전적으로 압도당하지 않고, 엄격한 구도와 형식적인 통제력을 유지했다.

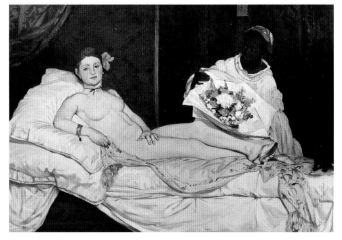

에두아르 마네
〈뱃놀이〉, 1874
메트로폴리탄 미술관, 뉴욕

르누아르나 모네와 달리 마네는 수면에 비치는 빛에는 관심이 없었다. 그는 인물에 주목하여, 이를 재치 있게 표현했다. 이 작품에서 베일을 쓰고 있는 소녀는 티셔츠와 밀짚모자 차림을 한 초보 선장의 즉흥적인 행동에 다소 당황한 듯이 보인다.

에두아르 마네
〈올랭피아〉, 1863
오르세 미술관, 파리

올랭피아는 마네의 작품 중 가장 악평을 받았던 작품이다. 이전에는 창녀가 이렇게 당당하게 직접적으로 묘사된 적이 없었다. 이 작품에서 마네는 매우 고상한 방식으로, 주제가 무엇이든지 간에 예술은 최고의 존엄성을 지님을 선언하고 있다. 인물이나 주제는 외설스러울 수도 있지만 그것이 작품의 절대적인 순수성을 침범할 수는 없다는 것이다.

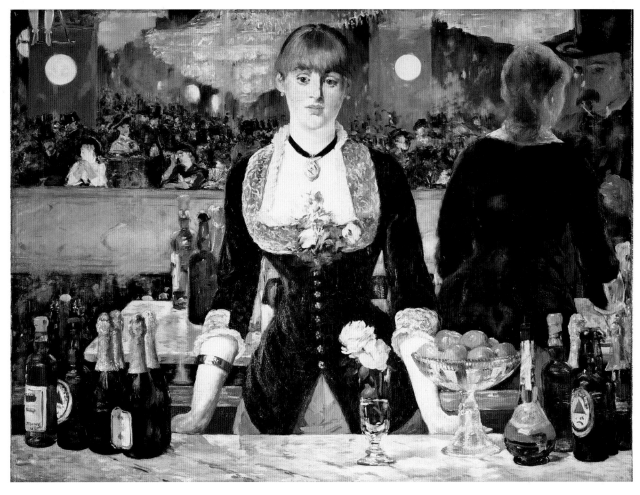

에두아르 마네
〈폴리-베르제르의 술집〉, 1881
코톨드 예술재단, 런던

이 작품은 마네의 최후의
걸작이자 19세기에 제작된 가장
낭만적인 회화 중 하나이다.
파리의 인기 있는 나이트클럽을
배경으로 한 이 장면에서 우리는
군중들의 흥겨운 중얼거림,
샴페인의 경쾌한 거품소리를 들을
수 있을 듯하고, 향기로운
담배냄새를 맡을 수 있을 것 같다.
그러나 작품을 주도하는 것은
접대부의 지쳐있는 듯한
분위기이다. 그녀는 윤기 나는
술병들, 반짝거리는 술잔들,
대리석 바닥, 환한 샹들리에로
둘러싸여 있으나 헤어날 수 없는
고독과 슬픔의 그늘에서 살아가는
노동자계급의 소녀이다.

마네와 마그리트, 82년 후의 발코니

 왼편의 작품은 1868년에 제작되어 파리의 오르세 미술관에
소장되어 있는 마네의 가장 유명한 작품 중 하나이고, 오른
편의 작품은 82년 후 마네의 작품에 영감을 받아 르네 마그
리트가 제작한 패러디이다. 이 작품은 겐트 미술관에 소장되
어 있다.

마네의 작품을 재해석한 오른쪽 작품은 당황스러움을 안겨주기도 하지만 회화의 전통에 대한 벨기에
초현실주의의 태도를 보여주는 중요한 예이다. 마그리트는 과거의 걸작들을 이용하여 현실에 대한 새
로운 이론, 즉 세계와 세계를 재현하는 이미지에 대한 새로운 관점을 설명한다.

마그리트는 다음과 같이 말했다. "마네가 하얀 인물들을 보았던 그곳에서 내가 관을 보게 된 것은 내 회
화에 제시되어 있는 이미지 때문이다. 그 이미지 속에서 발코니의 장식은 관과 잘 어울려 보였다. 여기
서 작용하는 '메커니즘'은 학술적 연구의 주제가 될 수도 있겠지만, 왜 그런 생각이 들었는지 난 설명
을 할 수 없다. 타당하고 명확한 설명을 시도할 수도 있지만 여전히 신비로운 측면은 남아있을 것이다."

마네는 발코니의 난간 쪽으로 몸을 기울인 두 명의 소녀와 한 명의 남자를 그린 고야의 유사한 작품에
서 영감을 받았다. 미술의 역사는 이렇게 연상, 시대와 양식, 대가들의 직관을 통해서 나아가게 된다.

〈풀밭 위의 점심〉

파리의 오르세 미술관에 소장되어 있는 이 작품은 19세기의 가장 유명한 걸작 중 하나로 꼽힌다. 인상주의 초기 작품이며 작품의 구도는 루브르에 있는 티치아노 작품의 영향을 받았다. 매우 세련된 마네의 작품에서는 종종 과거의 회화에 대한 존경이 드러난다. 하지만 그 존경은 아카데믹한 방식을 통해서가 아니라 예술의 자유에 대한 촉진제로서 표현된다. 이 작품은 일요일에 파리 교외의 공원으로 소풍 간 사람들을 묘사한다. 음식은 전경에 묘사되어 있는데, 화면 중앙에 자리한 여성이 벗어 놓은 옷 위에 일부가 놓여져 있다. 완벽하게 옷을 갖춰 입은 두 명의 남성 사이에 앉아 있는 누드의 여성이 보여주는 분명하면서도 암시적인 에로티시즘은 주변의 자연환경과 서늘한 그늘, 그리고 나뭇가지들 사이로 비치는 밝은 햇살로 인해 완화된다. 마네는 이 작품을 1863년 살롱전에 출품했으나 엄격하고 보수적인 심사위원회에 의해 거부당했다. 당시 출품된 약 5,000여 점의 작품 중에서 3/5이 거부당했다고 한다. 이 작품은 낙선전이라는 전시회에서 공개되었고 작가의 의도를 넘어서서 엄청난 파장을 일으켰다. 하지만 작품이 불러일으킨 격노, 분개는 마네가 직설적이고 현실적인 회화를 지속하도록 이끌어 주었다. 이후에 제작된 〈올랭피아〉는 훨씬 더 직설적이고 외설적이었다.

관람자를 향해 의도적으로 뻔뻔스럽게 얼굴을 돌리고 있는 누드의 여성은 빅토랭 뫼렁으로 술집의 기타리스트였다. 마네의 작품에 여러 번 등장하는 그녀는 확실히 고전적인 미인은 아니지만 자유로운 영혼과 독특한 생김새로 마네를 매료시켰다. 그녀의 미심쩍은 배경은 추문거리가 되기도 했는데, 이로 인해 마네는 점잖은 비평가들과 자신이 속한 부르주아 계급으로부터 상당한 악평을 받았다.

뛰어난 정물화가이기도 한 마네는 전경의 소풍광경에 빵과 과일이 든 바구니를 기울여 놓았다. 이것은 아카데믹한 기준에서 보더라도 매우 뛰어난 마네의 역량을 보여주는 훌륭한 예이다. 빅토랭 뫼렁의 옷이 임시로 테이블보로 쓰였다.

슈미즈만을 걸친 두 번째 여성은 티치아노의 《전원 음악회》를 연상시키면서, 인물들의 수에 균형을 맞춘다. 마네에게 이 여성은 작품의 화면을 연장시키고, 짙은 녹색의 나무들이 햇빛으로 가득 찬 들판을 향해 열려있는 배경으로 시선을 끌기 위한 회화적 장치이기도 하다.

제롬과 카바넬의 형식적인 에로틱한 누드를 좋아했던 1803년의 대중과 비평가들이 이 작품에서 가장 불쾌하고 비도덕적이라고 느낀 점은 대낮에 누드의 여성과 함께 있는 부르주아 차림의 두 명의 남성들이었다. 관람자를 향하고 있는 젊은 남성은 마네의 형제 외젠 마네이다. 오페라와 소설 같은 다른 예술에서도 그러하듯이 대중들은 그들과 화면 사이에 놓여 있는 역사적 거리감에 의해 안도감을 느낀다. 그들은 과거 속에서 재현된 외설적인 주제는 받아들일 수 있었지만 실제 삶을 묘사한 작품들은 매우 불편하게 느꼈다.

파리, 지베르니

1840-1926

클로드 모네

인상주의의 아버지

프랑스 문학이 역사소설에서 현대의 파리나 시골을 배경으로 한 현실적인 인물에 대한 이야기로 전환해가는 동안, 몇몇 화가들은 단조롭고 아카데믹한 훈련에서 벗어나 자신의 개인적인 감정과 일상들을 표현할 필요성을 느꼈다. 1860년대에 모네, 르누아르, 시슬레는 아카데미와 미술관을 벗어나 야외에 펼쳐진 풍경의 빛, 색채, 대기를 포착하고자 하였다. 모네는 인상주의의 진정한 창시자였다. 그는 1874년에 사진가 나다르의 스튜디오에서 역사적인 단체전을 조직하였는데, '인상주의'라는 이름은 출품된 그의 작품 제목에서 따왔다. 모네는 파리 사람들의 삶의 정경에서 풍경으로 관심을 옮겼고, 그 풍경화들은 색채의 효과와 빛의 굴절에 주목했고 윤곽선은 점차 흐려졌다. 인상주의 그룹이 해체되자 모네는 파리를 떠나 지베르니로 갔다. 1890년부터 그는 동일한 대상이 다른 광선 조건에서 어떻게 보이는지 탐구하는 작품들을 지속적으로 제작했다. 그 예로 루앙 성당, 건초더미, 브르타뉴 절벽, 런던의 국회의사당을 그린 작품들이 있다. 생애 말년에는 수련을 그리는 데에 몰두했다.

클로드 모네
〈흰 수련〉, 1899
푸슈킨 미술관, 모스크바

지베르니에 있는 매혹적이고 잘 가꾸어진 정원에서 모네는 일본풍 다리가 있는 연못의 수련을 그린 연작들을 제작하기 시작했다. 오랜 기간 동안 지속된 이 연작을 통해 그는 거의 추상의 단계로까지 나아가게 된다.

클로드 모네
〈생타드레스의 테라스〉, 1866
메트로폴리탄 미술관, 뉴욕

수평선 위로 증기선과 범선이 떠있는 바다가 내려다보이는 전망 좋은 테라스를 묘사한 이 그림의 자유분방함과 즉흥성은 세심한 연출에 의한 것이다. 전체 화면은 펄럭이고 있는 두 깃발의 색채(노란색-빨간색, 파란색-흰색-빨간색)에 기초하고 있다.

클로드 모네
〈일몰 무렵의 루앙 성당〉, 1894
푸슈킨 미술관, 모스크바

인상주의 그림이 여전히 인기
있는 이유는 널리 퍼지는 빛과
빛의 특성에 대한 과학적 연구
때문이다. 인상주의는 사진과
거의 비슷한 시기에 나타났는데,
감판이 빛을 받아 그 순간의
이미지를 고정시키는 사진과
인상주의 사이에는 유사성이
있다.

클로드 모네
〈풀밭 위의 점심〉, 1865
푸슈킨 미술관, 모스크바

1863년 마네의 〈풀밭 위의
점심〉에 영향을 받아 모네도 '풀밭
위의 소풍'을 그렸다. 이 작품은
완성작을 위한 스케치인데,
최종적으로 완성된 작품은 이에
비해 크기도 줄어들고 단편적인
장면으로 축소되었다.

파리의 마르모탕 모네 박물관에 소장된 이 작품은 인상주의 운동에 명칭을 부여해 준 작품이기도 하다. 본래 인상주의라는 명칭은 전통적인 아카데미의 관습과 반대되는 화가의 즉각적인 감성을 비난하려는 의도에서 비평가들이 사용한 용어였다.

모네의 회화는 1874년 파리에 있는 사진가 나다르의 스튜디오에서 열린 역사적인 전시에서 다른 인상주의 작가들의 작품들과 함께 선보였다. 이 전시에 대해 대중과 비평가 모두 부정적이고 거센 반응을 보였다. 작품의 제목이 말해주듯이, 이 작품은 풍경에 대한 사실적인 '묘사' 가 아니라 하루 중 특정 순간에 대한 화가의 '인상' 을 표현한 것이다. 여기에서 모네는 르 아브르인 듯한 항구 위로 떠오르는 일출을 그렸다. 물과 하늘은 푸른색으로 녹아들며 붉은 태양이 화면을 지배한다.

화면의 중심부에서 두 사람이 탄 작은 배의 희미한 윤곽선을 볼 수 있다. 모네의 그림은 아카데미의 전통에서 벗어난 것이었기 때문에 사람들의 반발에 부딪힐 수밖에 없었다. 빛과 색채에 대한 감각을 일깨우려는 그의 바람은 고전적인 구성의 법칙에 위배되는 것이었다. 이러한 의미에서 인상주의 회화는 감각적인 경험을 강조한 19세기 프랑스 문학에 견줄 수 있다.

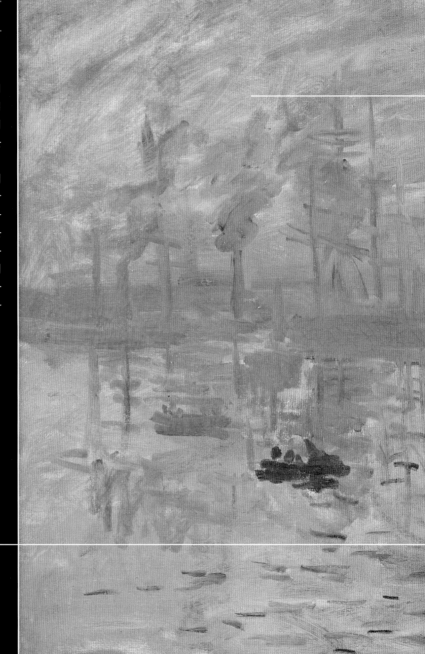

안개로 반쯤 가려진 배경에서 고깃배와 두루미들로 붐비는 항구의 실루엣을 볼 수 있다. 연기는 안개와 섞이면서 독특한 빛의 효과를 창출해낸다.

둥글고 붉은 오렌지 빛의 태양의 색채가 화면을 주도하면서 차갑고 푸르스름한 회색톤 위로 반사되고 있다. 모네의 뛰어난 색채 감각은 수면 위로 길게 드리워진 반사된 태양빛과 희미한 핑크빛으로 연출된 구름에서 분명하게 드러난다.

물은 모네가 좋아하는 주제 중 하나였고 그는 물을 매우 다양한 방식으로 표현했다. 여름 일요일의 반짝이는 센 강 기슭, 브르타뉴 해안에 부딪히는 격렬한 파도, 대서양 연안 리조트의 넓게 펼쳐진 수평선, 리귀리엄 해변, 베니스의 운하, 영국의 국회의사당을 지나가는 템스 강, 그리고 유명한 지베르니의 수련이 있는 연못을 그렸다.

파리, 코트다쥐르

1841-1919

피에르-오귀스트 르누아르

인상주의의 미소

르누아르는 마네, 세잔, 드가보다 하층계급이라고 할 수 있는, 리모주의 한 장인 가정에서 태어났다. 그는 인상주의자들에게 참신하고도 본능적인 삶의 기쁨을 가져다주었다. 이러한 정신은 야외 무도회, 센 강에서의 뱃놀이, 여름날의 그늘진 공원에서의 산책 등 당시에 인기 있었던 여가 놀이를 그린 그의 작품에 표현되었다. 르누아르는 1862년 에콜 데 보자르에서 미술 공부를 시작했는데, 모네, 시슬리와 같은 반이었다. 아카데미의 규범에 압박감을 느끼던 그와 그의 친구들은 야외로 나가서 시골의 자연 그대로의 색채와 광선을 그림에 담기 시작했다. 인상주의가 탄생하게 된 것이다. 시슬레와 모네가 시골 풍경을 즐겨 선택했던 것에 비해 르누아르는 파리로 시선을 돌려 파리인들의 일상에 주목하였다. 그는 젊은 여성과 어린이들에 대한 독특한 감각을 보여주는 훌륭한 초상화로 두각을 나타내었다.

1881년에 르누아르는 이탈리아로 장기간의 여행을 떠났는데, 그곳에서 그림의 양식이 근본적으로 변화하고 발전하기 시작했고, 이전의 유쾌하고 자유로운 이미지 대신 루벤스의 작품처럼 여성 누드로 가득한 대규모 작품이 나타났다. 이러한 경향은 코트다쥐르로 이주한 뒤에 더욱 심화되었다. 관절염으로 휠체어에 의지해야 했던 노년의 르누아르는 손에 붓을 묶은 채 생애 말년까지, 프랑스 리비에라 지역의 찬란한 햇살 속에 빛나는 젊음과 아름다움을 찬미하는 작품들을 그렸다.

피에르-오귀스트 르누아르
〈샤르팡티에 부인과 그녀의 아이들〉, 1878
메트로폴리탄 미술관, 뉴욕

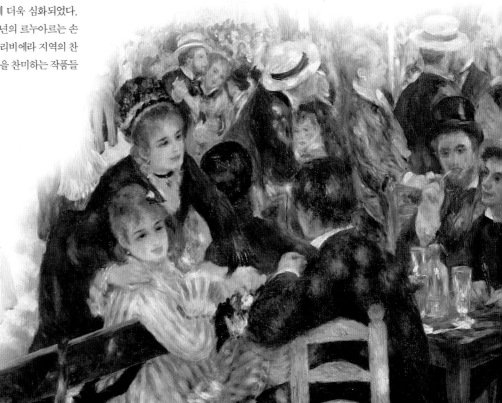

피에르-오귀스트 르누아르
〈물랭 드 라 갈레트〉
오르세 미술관, 파리

르누아르는 대중적인 휴일 무도회에 즐겨 참여했다. 가장 유명한 인상주의 작품이라고 할 수 있는 이 작품을 제작한 시기는 르누아르의 활동 시기에서도 매우 중요한 때였다. 이 시기에 그는 인상주의 동료들과 공유하고 있던 일상적인 주제, 채색된 그림자, 야외에서 그리기에 대한 생각들을 색감이 풍부한 자기 고유의 스타일로 정립해 나가기 시작했다.

피에르-오귀스트 르누아르
〈특별석〉, 1874
코톨드 예술재단, 런던

관람용 안경을 들고 열중하여
오페라를 보는 상류층 남자는
르누아르의 형제인 에드몽이다.
그는 니니라는 유명한 모델과
함께 있는데 그녀는 매우 생기
있고 광채가 나게 표현되어 있다.
다른 작품에서처럼 르누아르는
여성의 얼굴에서 눈과 입술을
강조하고 다른 부분은 특별한
특성이 없이 남겨두었다. 그녀의
줄무늬 드레스의 네크라인 쪽으로
살짝 들어간 꽃은 작가의 탁월한
감각을 부여준다.

피에르-오귀스트 르누아르
〈우산〉, 1885년경
국립미술관, 런던

우산과 가을 옷의 회색빛 도는
파란색을 기본으로 전체 화면의
색채를 조화롭게 구성하고 있다.
화면 전체를 주도하는 어두운
색조는 비가 마침내 그친 데 대해
안도하는 젊은 여성들의 밝은
얼굴과 균형을 이룬다. 화가가
실제로 초점을 맞추고 있는
부분은 화면 오른쪽 하단에 있는
어린이이며 이 부분이 화면을
경쾌하게 만들어준다.

피에르-오귀스트
르누아르
**〈물뿌리개를 들고 있는
소녀〉**, 1876
국립미술관, 워싱턴 D.C.

르누아르처럼 어린이들의
상냥함과 순진무구함을
잘 표현한 작가도 없다.
값비싼 옷을 잘 차려 입은
어린이의 '공식적인'
초상화에 나타나는
경직된 자세를 피해
르누아르는 어린이들이
자유롭게 웃고 놀도록
내버려 두었다. 이
작품에서 화가는 햇빛을
받은 꽃밭과 작은
금발머리의 소녀를
매력적으로 조화시키고
있다. 이 소녀는 마치
혼자서 이 만개한 멋진
정원을 가꾸었다는 듯이
녹색 물뿌리개를
자랑스레 들고 행복하게
미소 짓고 있다.

파리

1834-1917

에드가 드가

우아한 드로잉, 멋스러운 삶

고귀한 가문의 은행가의 아들이었던 드가는 풍경화에는 거의 흥미를 느끼지 못했다. 대신 그는 사람, 특히 여성의 표정, 몸짓, 감정을 포착하는 데에 열중했다. 1860년대 즈음에 드가는 파리 미술계의 일원이 되었고 그곳에서 자신과 비슷한 사회, 문화적 배경을 가진 마네를 만나 우정을 쌓았다. 또한 그는 사진이나 우아한 일본 판화 등 당시 파리에서 막 인기를 얻기 시작한 새로운 표현 방식에 흥미를 느꼈다. 1870년대 전반기에 그는 자신이 선호하는 두 가지 주제에 초점을 맞추기 시작했다. 오페라 극장(특히 발레리나)과 롱샴 경마장의 경주가 그것이다. 1873년 뉴올리언스를 여행한 후 드가는 빈민가의 세탁부와 가정부, 재봉사 등 평범한 인물에서 영감을 받기 시작했다. 인간 형상에 대한 연구의 일환으로 그는 다림질이나 빗질, 또는 목욕하는 여성들을 묘사했다. 눈의 질병으로 결국 시력을 잃기까지 한 드가는 그러한 영향으로 일종의 속기처럼 속도감 있고 보다 눈에 잘 띄는 붓질을 사용하기 시작했다. 그는 또한 흙과 브론즈로 조각을 하기도 했다.

에드가 드가
〈다림질하는 여성〉, 1884-86
오르세 미술관, 파리

시간이 지나면서, 드가는 점차 우아한 배경 대신에 노동자 계급의 세계로 관심을 돌리기 시작했다. 구부린 채 다림질을 하거나 하품을 하고 있는 여성들의 자세는 다소 거칠고 투박해 보일 수 있지만, 귀족적인 드가는 이러한 장면조차 전혀 천박스럽지 않고 인간적 연민과 진실로 가득 찬 이미지로 만들었다.

에드가 드가
〈사진 스튜디오의 무희〉, 1875
푸슈킨 미술관, 모스크바

드가는 매우 뛰어난 데생능력을 지녔지만 다른 인상주의자들처럼 색채와 빛에 관심을 갖지는 않았다. 그는 발끝으로 서 있는 발레리나의 동작과 균형의 미묘한 조합에 흥미를 느꼈다. 당시 사람들은 사진의 발전으로 새롭고 예상치 못한 방식으로 이미지를 바라보게 되었다. 작업실 창문을 통해 보이는 파리의 옥상들이 인상적이다. 천창, 굴뚝, 회색빛 하늘은 무치니의 오페라 〈라 보엠〉의 첫 장면을 연상시킨다.

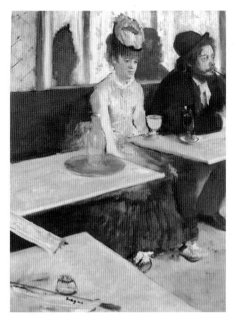

에드가 드가
〈압생트를 마시는 사람〉, 1875-76
오르세 미술관, 파리

1874년 나다르의 스튜디오에서
열린 역사적인 전시회는 인상주의
운동의 정점이었다. 어떤
미술가들에게 그것은 가장
창조적인 시기가 끝났음을
의미하는 것이기도 했지만 드가는
달랐다. 이 작품에서 지저분한
술집의 정경은 홀로 술 마시며
괴로워하는 젊은 여성의 침울한
분위기를 반영한다.

에드가 드가
〈무대 위의 발레 연습〉, 1874
메트로폴리탄 미술관, 뉴욕

오페라 극장의 단골손님이었던
드가는 관객을 무대 뒤로 이끌어
저녁 개막을 앞둔 열광적이고
흥분된 분위기를 전달한다.

에드가 드가
〈벨렐리 가족〉, 1858
오르세 미술관, 파리

르네상스 회화에
자극을 받은 드가는
자신의 이탈리아
친척들을 차분하면서도
품위 있게 묘사했다.
자연스러운 구성과
전통적인 기법이 결합된 이
작품은 지나치게 엄격하지
않으면서도 진지해 보인다.

파리

1841-1895 1845-1925

베르트 모리조와 메리 커샛

인상주의의 다른 반쪽

인상주의의 절정기에 파리의 두 여성은 최고의 미술적 재능을 보여주었다. 이는 당시 프랑스 문학이나 음악에서는 찾아볼 수 없는 특별한 경우였다. 코로에게서 배웠고 마네의 제수이기도 했던 모리조는 인상주의 운동의 출발부터 함께한 작가였다. 르누아르나 드가의 생동감 있는 화면과는 대조적으로 그녀는 가정의 실내 공간을 배경으로 자매들과 다른 친척들을 반복해서 묘사하면서 평온하고 고요한 순간을 포착해냈다. 그녀의 섬세한 테크닉과 앵티미슴적 경향은 뷔야르와 보나르의 작품을 예견해준다. 모리조가 미술가가 되기로 결심한 것은 좋은 가문 출신의 여성에게는 드문 경우였다. 그녀는 '불행한 화가(peintre maudit)'와는 대조적이었다. 그녀의 작품은 자신의 평온한 부르주아적인 배경을 반영한다.

피츠버그 은행가의 딸이었던 메리 커샛은 1870년대에 파리로 가서 전통적인 훈련을 받았다. 드가의 눈에 띄어 인상주의 그룹에 참여하게 되었고 남은 여생을 프랑스에서 보냈다. 정확하고 자신감에 찬 기량을 가지고 있었으며 일본 판화에 대한 관심도 갖고 있었다.

베르트 모리조
〈거울〉, 1876
티센-보르네미사 미술관,
마드리드

모리조의 섬세한 화법은 인상주의
운동에 밝음과 우아함을
가져다주었다. 밝은 색조는
심리적인 상호작용을 암시하는
넓게 퍼진 빛을 실내로 가져온다.

메리 커샛
〈머리를 손질하는 소녀〉, 1886
국립미술관, 워싱턴 D.C.

삶의 대부분을 파리에서
보냈음에도 불구하고 커샛은
조국인 미국에서도 유명했다.
은행가 아버지의 친구 덕택으로
그녀는 프랑스 화가들의 작품을
미국으로 들여오는 데에 중요한
역할을 담당했다.

메리 커샛
〈해변에서 놀고 있는 아이들〉,
1884
국립미술관, 워싱턴 D.C.

커샛의 회화는 항상 감정과
섬세하고 여성적인 심리에
주목했다. 모래 위에서 조용히
놀고 있는 두 명의 어린 소녀를
묘사하면서 아이들을 방해하지
않고 관찰하기 위해 화가 자신은
한쪽 구석에 자리를 잡았다.

피렌체, 리보르노, 마렘마

1860–1890

마키아이올리

역사와 일상의 사실주의적인 감각

19세기 이탈리아 미술은 대개 과거를 배경으로 역사적인 인물, 장면, 일화를 활용해 국민적인 자긍심을 고취하고자 했다. 음악, 문학, 회화에서 역사적인 주제를 바탕으로 한 예술은 독립의 과정에서 이탈리아인들의 자각을 높이는 데 중요한 역할을 하였다. 1848년의 반란이 지나고 나서야 현재를 묘사하는 미술이 등장하기 시작했다. 이는 독립전쟁과 가리발디의 시칠리아 섬 정복에 참여했던 토스카나와 롬바르디아 미술가들 덕분이었다. 피렌체와 토스카나의 마렘마 지역에서 활발히 활동했고, 조반니 파토리가 이끌었던 마키아이올리 그룹은 당대의 사건 묘사에 집중했다. 파토리의 전투 장면은 역사적인 사건을 보여주기보다는 오히려 혼란스럽고 피로에 지친 무명의 군인들과 후방 부대를 묘사했다. 이후에 햇살이 따가운 외딴 시골에서 영감을 받은 그는 일하고 있는 농부를 담은 단순하고도 연민이 깃든 회화를 제작했다. 이런 관점에서 볼 때 파토리를 사회적 사실주의와 연관시켜 볼 수 있다. 사회적 사실주의는 1870년의 이탈리아 통일에서 비롯된 사회, 경제적 대변동과 점차 증가하는 농촌의 산업화를 묘사한 미술운동이다.

조반니 파토리
〈순찰〉, 1872
개인 소장, 로마

파토리는 전쟁장면을 묘사하는 데 뛰어난 화가였으나, 한적한 이탈리아 시골에서 순찰하고 있는 보초 또한 그가 좋아하는 주제였다. 옅은 색채로 묘사된 기병들은 전쟁이 지나간 뒤 무의미한 임무를 띠고 이리저리 배회하는 듯 보인다.

조반니 파토리
〈종려나무 테라스〉, 1866
팔라초 피티, 현대미술관, 피렌체

실베스트로 레가
〈포도 덩굴〉, 1868
피나코테카 디 브레라, 밀라노

이 정겨운 그림은 마키아올리
양식의 기초가 되는, 빛과 색채의
'마키아' 또는 '조합'의 개념을
능숙하게 구사하고 있다. 한
무리의 여성들이 여름날 오후의
찌는 듯한 열기를 피해 시원하게
그늘진 정자에서 쉬고 있다.
색채의 조화를 훌륭하게 구현하고
있는 이 작품은 같은 시기
파리에서 새롭게 형성된 인상주의
운동의 발전을 상기시킨다.

실베스트로 레가
〈발라드를 노래함〉, 1867
팔라초 피티, 현대미술관, 피렌체

이 회화작품은 실베스트로
레가(1826-95)의 아름답고
서정적인 앵티미슴을 잘
보여준다. 레가는 평온하고
정겨운 삶의 순간을 포착하는 데
뛰어났다.

북해연안 저지대 지역, 파리, 프로방스

1853-1890

빈센트 반 고흐

빈센트 반 고흐
〈자화상〉, 1890
오르세 미술관, 파리

고흐의 비극적이고 고통스러웠던 삶의 여정이 그의 자화상에 반영되어 있다. 그가 밀밭에서 자살하기 전, 파리에서의 짧고 불안정했던 체류 기간 동안 고흐는 인상주의 회화의 쾌활한 분위기를 넘어서서 각각의 붓질에 실존적인 의미를 불어 넣었다.

"나는 붉은색과 녹색으로 인간의 지독한 열정을 그릴 것이다"
개신교 목사의 아들이었던 빈센트는 젊었을 때 신학을 공부하였다. 그 후 런던, 파리, 헤이그의 미술계에 진입하려는 시도를 수없이 했으나 허사였다. 그래서 벨기에의 탄광지역인 보리나주로 떠나 그곳에서 설교를 하며 지냈다. 이때부터 빈센트의 타고난 미술적 재능이 무르익기 시작했다. 미술가로서 막 활동을 시작한 고흐는 곧 브뤼셀을 거쳐 안트웨르펜으로 가서 에콜 데 보자르에서 교육을 받았다. 그러나 어떠한 정규 교육도 전통적인 원근법과 기법에서 벗어나 자신을 표현하고자 하는 그의 본능적인 욕망을 억누를 수 없었다. 도미에의 영향을 받은 고흐의 초기 작품은 하층계급의 사회, 경제적 상황을 표현하고 있다.

1886년에 동생 테오의 도움으로 고흐는 파리로 돌아갔다. 당시 파리에서는 새로운 인상주의 양식에 대한 논쟁이 여전히 활발했다. 1888년에 그는 아를에 정착하여 고갱과 함께 어울렸다. 많은 걸작들이 두 사람 사이의 특별한 연대의식에서 나왔으나 그 관계는 몇 달간만 지속되었다. 그 기간 동안 고흐는 신경증과 발작적으로 나타나는 폭력성으로 인해 고통스러워했는데 결국은 병원에 입원하게 되었다. 입원해 있는 동안 그는 계속해서 그림을 그렸지만 상태는 급속도로 악화되어 결국 스스로 자신의 가슴에 총을 겨누어 자살하고 말았다.

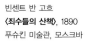

빈센트 반 고흐
〈죄수들의 산책〉, 1890
푸슈킨 미술관, 모스크바

진리에 대한 욕구에 사로잡혀 고흐는 현실을 도전으로 보았으며 이것이 끝내는 정신질환과 자살로 이어졌다.

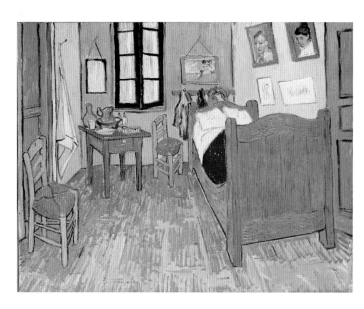

빈센트 반 고흐
〈침실〉, 1888
시카고 예술재단

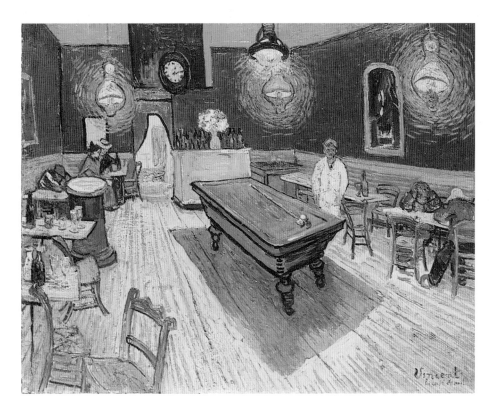

빈센트 반 고흐
〈밤의 카페〉, 1888
예일 대학 미술관, 뉴헤이븐

위안을 찾아다니는 올빼미족,
떠돌이, 예술가들의 장소인 이
카페를 비스듬하게 놓인 큰
당구대가 꽉 채우고 있다. 흰
상의를 입은 카페의 주인은
인공조명에 의해 강조된 밝은
색채들 사이에서 시각적으로
단절되어 있다. 고흐의 이와 같은
작품들은 이후의 표현주의 발전에
결정적 역할을 했다.

빈센트 반 고흐
〈별이 빛나는 밤의 론 강〉, 1888
오르세 미술관, 파리

아를의 조용한 밤 론 강에 비친
별의 이미지가 여기에서는
미술가의 심리적인 긴장감을
반영하는 폭발적인 에너지를 통해
우주적인 장관으로 변모한다.

암스테르담의 반 고흐 미술관에 전시된 이 작품은 반 고흐의 극적이면서도 불안한 삶을 예고하고 있다. 그해 7월 고흐는 여기에 보이는 밀밭 언저리에서 자살했다. 자살하기 전까지 고흐는 창작에 대한 열의에 불타 맹렬한 속도로 작업을 해나갔는데, 이것이 그의 불안한 정신상태를 더욱 악화시켰다. 최소한의 붓질로 거칠게 그린 왜곡된 풍경과 불길한 검정 까마귀가 반 고흐를 자살로 이끌었던 강한 심리적 혼란을 암시하고 있다.

물감은 섞거나 타지 않았으며 각각의 붓질은 신중하고 매우 분명하다. 밝은 노란색 밀과 갈색 토양, 흐릿하고 어두운 푸른색의 하늘빛이 대비를 이루고 있다. 이것은 거친 선들에 의해 더욱 두드러지고, 고전적인 조화, 정교한 색조가 없어지면서 더더욱 강조된다. 단순한 밀밭은 완전히 변형되어 작가의 불안한 정신상태를 반영하고 있고, 외부세계의 현실은 모호하게 재현되어 있을 따름이다.

반 고흐는 풍경에 대한 습작을 거의 하지 않았다. 그의 붓질은 캔버스를 칼로 찌르는 듯 절박한 심정을 느끼게 한다.

유사한 주제를 다룬 초기 작품들과 달리 여기에서
밀밭은 햇빛에 대한 인상을 담고 있지 않다.
극적이고 어두운 분위기는 불길하게 주변을
선회하는 까마귀와 따로 있는 듯한 격렬한 붓질에
의해 강조된다. 하늘에 보이는 소용돌이는 반
고흐의 환상적인 밤 풍경을 연상시킨다.

까마귀 떼는 최소한의
속도감 있는 검정색
선들로 묘사되어 있다.
까마귀들은 멀리 날아
어두운 하늘 속으로
사라진다.

반 고흐는 결코 자신의 기술적인

덧칠된 붓질은 뚜렷하게 분리

브르타뉴, 타히티

1848-1903

폴 고갱

땅 끝까지, 순수를 찾아서

모험과 순수성을 추구한 고갱은 인상주의자들과 전혀 다른 관점에서 파리를 보았다. 고갱에게 파리는 탈출하고픈 숨막히는 감옥이었다. 1885년 고갱은 브르타뉴의 외딴 마을에서 자신의 첫 번째 주요 작품을 그렸다. 그는 인상주의자들의 매혹적인 광선과 부드러운 색채를 거부하고 단순한 형태와 강렬한 색채를 사용하여 "묘사보다는 암시"를 의도했다. 1888년 고갱은 고흐와 아를에 머물렀지만 이 '불행한' 이 두 후기인상주의 화가들의 우정은 금방 끝나버렸다. 고갱은 브르타뉴의 퐁타방으로 돌아갔고, 다시 그곳에서 보다 순수하고 직접적인 것을 찾아서 타히티로 떠났다. 타히티에서 고갱은 근대 사회로부터 완전히 단절되었다. 근대 사회에는 더 이상 상상력의 여지가 없다고 믿었던 것이다. 타히티에 전기가 들어오자 고갱은 마르케사스 섬으로 피신했고 그곳에서 주술사와 선교사가 지켜보는 가운데 임종을 맞이했다.

폴 고갱
〈설교 후의 환상, 천사와 씨름하는 야곱〉, 1888
스코틀랜드 국립미술관, 에든버러

고갱이 브르타뉴 시기에 제작한 이 작품은 '종합주의' 라고 알려진 양식을 잘 보여주는 본보기이다. 브르타뉴의 전통 의상을 입은 여성이 등장하는 현실의 장면과 성경에 나오는 야곱과 천사의 씨름을 담은 상상의 장면을 결합시키고 있다.

폴 고갱
〈당신 질투하나요?〉, 1892
푸슈킨 미술관, 모스크바

고갱은 이국적이고 원시적인 것에 대한 열정을 젊고 아름다운 폴리네시아 여성의 따뜻한 피부색을 통해 표현했다. 이를 통해 점점 비인간화되고 억압적으로 변모해가는 근대 세계와는 거리가 먼, 일종의 잃어버린 낙원의 이미지를 만들어냈다.

폴 고갱
**〈우리는 어디에서 왔는가? 우리는
누구인가? 우리는 어디로
가는가?〉**, 1897-98
보스턴 미술관, 보스턴

단순화된 형태, 종합적이고
기하학에 가까운 윤곽, 강한
명암대조가 모든 관습이 사라진
소박하고 신비로운 세계를
암시하고 있다.

폴 고갱
〈바닷가에서〉, 1892
국립미술관, 워싱턴 D.C.

고갱이 남태평양에 머무는 동안
그린 작품들은 자연과 도덕적인
순수성에 대한 상징적인

표현이라고 볼 수 있다. 이 바닷가
풍경은 '묘사'와 '암시'를
결합시키고 있다. 대담하고 독특한
자연의 색채, 원주민의 그을린 몸,
무성한 식물은 당시 유럽인들의
눈에 낯선 것들이었다.

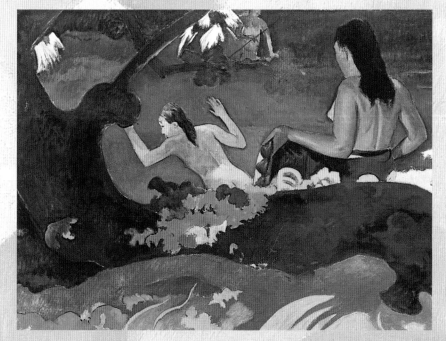

나비파의 부적

1880년대 퐁타방의 브르타뉴
마을에서 글로아넥 부인의 여
관은 가장 진보적인 예술의 중
심지로 이름을 날렸다. 작가 에
밀 베르나르, 미술가 모리스 드
니, 폴 세루지에를 포함한 한 무
리가 고갱의 작품경향을 새로운 계시로 받아들이는
모임을 결성했다. 나비파는 상징주의에 크게 영향을
받아 회화가 자연과 개인적인 은유의 종합이라고 믿
었다. 나비파라는 명칭은 예언자를 의미하는 히브리
어 '나비'(navi)'에서 유래했다. 세루지에의 작은 풍
경화는 나비파의 부적으로 알려졌다. 이 작품에서 물
감은 색의 혼합이나 원근법 또는 빛을 통한 공간감을
표현하려는 의도가 없이 길고, 평평하며 넓게 분리된
층을 이루며 쌓여 있다. 이 작품은 고갱 역시 공감했
던 "그림은 본질적으로 색채로 덮인 표면이다"라는
나비파의 모토를 매우 효과적으로 보여준다.

파리, 생트로페

1880-1900

쇠라와 점묘법

사진 필름의 은(銀)입자처럼

1870년대 말 많은 주요 화가들이 여전히 활발하게 작업하고 있었지만 인상주의 운동은 쇠락하기 시작했다. 피사로 같은 인상주의 화가들은 빛과 색채의 '인상'이라는 원리에 대해 여전히 굳은 신념을 갖고 있었지만, 모네 등 많은 화가들이 새로운 영역을 탐색하면서 각자 추상적인 세계로 근접해가고 있었다. 인상주의가 새로운 회화 운동에 의해 잠식당했다 하더라도 유럽회화에서 인상주의는 1910년까지 강력한 영향력을 행사했다. 자연광과 색채의 관계에 대한 인상주의의 개념은 점묘법을 계기로 흥미로운 방향으로 전환된다. 점묘법의 주창자인 조르주 쇠라(1859-91)는 훌륭한 사진가이기도 했다. 쇠라는 사진 필름의 은입자처럼 모든 대상을 수천 개의 작은 점의 형태로 공들여 채색했다. 먼 거리에서 보면 이 색점들이 합쳐져 아름답고 생기 넘치는 빛의 변화를 만들어내는 것이다. 그의 그림은 즉석에서 그린 것이 아니라 오랫동안 숙고하고 연구한 결과물이었다. 인물들은 움직이는 순간이 아니라 절대적이고 완전한 정지상태에서 포착되었다.

많은 미술가들이 쇠라의 뒤를 따랐는데, 그 중에 폴 시냑(1863-35)도 있었다. 그는 특히 바다풍경과 지중해 연안의 색채에 매료되었다.

조르주 쇠라
〈서커스〉, 1890
오르세 미술관, 파리

쇠라는 오후 햇살의 인상에서 서커스 공연장의 전기조명에 의한 인공적이고 강렬한 색채로 관심을 옮겨 갔다. 이 그림에서는 몸짓, 표정, 동작이 모두 의도적으로 강조되어 있다. 이 작품은 쇠라의 급작스러운 죽음으로 인해 미완성으로 남았다.

조르주 쇠라
〈아스니에르에서의 물놀이〉
1884
국립미술관, 런던

꼼꼼하게 구성된 이 대형 작품에서 쇠라는 〈라 그랑 자트 섬의 일요일 오후〉(1884-86)에서 시작된 시적이고 우아한 경향을 이어가고 있다.

폴 시냑
〈여성복 재봉사들〉, 1885
E.G. 뷔를레 미술관, 취리히

1884년 앙데팡당 전에 초청된
이후 시냑은 새로운 미술세대의
대표주자로 떠올랐다. 그는
1886년 쇠라의 점묘법을
받아들였고, 그 무렵 색의 분할에
대한 책을 쓰기 시작했다. 시냑은
이 이론을 회화양식에 적용해
쇠라의 점을 작은 붓질로
확대시켰다. 하지만 반 고흐와의
만남과 1891년 쇠라의 죽음을
계기로 시냑은 '신인상주의'로
알려진 화파를 정립했다.
신인상주의 화파는 쇠라의
계획적인 리듬에 따른 구성과
인상주의의 색채와 밝은 빛을
결합하고자 했다.

폴 시냑
〈앙틀리 강둑〉, 1886
오르세 미술관, 파리

시냑은 처음에는 건축을 공부했고,
다른 아마추어 화가들처럼 센
강둑에서 그림을 그리면서 경력을
쌓아갔다. 그는 유명한 화가가
되고 난 후에도 이 주제를
좋아했다.

조르주 쇠라

1884 - 1886

〈라 그랑 자트 섬의 일요일 오후〉

끝없는 스케치와 습작, 실험을 거쳐 이 대형 그림(2×3m)은 완성되었다. 시카고 미술관에 소장된 이 작품은 미술사에서 가장 중요한 작품의 하나로 평가되고 쇠라의 작품 중에서 가장 유명하다.

라 그랑 자트는 센 강에 위치한 작은 섬 공원으로 여름에 파리 시민들이 즐겨 산책하는 곳이었다. 쇠라는 햇살 가득한 오후를 묘사하고 있지만 흥겨운 분위기는 아니다. 정적인 인물들은 우울한 고독과 서로 대화가 없음을 암시하는데 이는 일요일의 여가를 그린 르누아르 작품에 드러난 삶의 기쁨과는 대조적이다.

주제나 작품에 넓게 스며든 빛은 인상주의 화풍을 생각나게 하지만, 쇠라의 감수성과 기법, 철저히 계산된 구성의 리듬감은 인상주의자들이 주목한 순간성과는 매우 다른 것이다. 쇠라는 거대하게 표현된 정지 상태의 인물들이 만들어내는 리듬감을 염두에 두고 화면구성을 진지하게 고려했다. 정지되어 있으며 성스럽기까지 한 자세의 분위기는 피에로 델라 프란체스카의 15세기 회화, 특히 아레초에 있는 프레스코화와 비교된다.

이 작품은 점묘법(쇠라에 의해 창조된 신인상주의 양식)에 대한 일종의 선언서이다. 무수히 많은 작고 분리되어 있는 물감의 점들이 모여 빛과 그늘의 미세한 변화를 표현한다.

시간과 공을 들여 꼼꼼하게 칠하는 쇠라의 채색법은 물체로부터 오는 광선을 렌즈로 모아 필름에 상을 맺게 한 뒤에 화학적으로 처리하는 사진의 원리에 기초를 두고 있다. 쇠라는 사진 분야에서 선구적인 역할을 하기도 했다.

쇠라가 물을 처리한 방식은 인상주의와 확연한 차이를 보인다. 모네, 시슬리, 르누아르는 물의 끝없는 흐름을 포착해 강, 바다, 호수를 그림에 담으려 했다. 그러나 쇠라는 보트, 돛, 강둑에 투영된 색채에 초점을 맞추면서 정지해 있는 화면을 그렸다. 쇠라 작품의 이성적이고 계산된 특징은 추상미술을 예견하고 있다.

공간감은 빛과 그늘의 조직적인 병치를 통해 달성되었다. 그림의 배경에 보이는 이런 변화는 체스 판의 구획을 연상킨다. 인물들이 마치 말처럼 놓여 있다. 화면은 일상을 묘사하고 있지만 정지되어 있어 거의 초현실적인 분위기를 풍긴다. 이 작품에서 델보, 발튀스, 마그리트에 미친 쇠라의 영향을 확인할 수 있다.

쇠라는 의식을 치루는 듯한 분위기의 옆모습과 실루엣으로 표현된 인물들의 몸가짐, 인상, 의복을 감지하기 불가능할 정도로 미묘하게 왜곡시켰다.

훌륭한 교육을 받았고 지적인 쇠라는 혜성처럼 갑자기 나타나 미술의 역사에 큰 자취를 남기고 사라졌다. 32세의 젊은 나이에 요절했음에도 불구하고 얼마 안 되는 그의 작품들은 회화와 이미지의 역할에 대한 심도 깊은 재해석을 촉발시켰다. 꼼꼼한데다가 인내심이 강했던 쇠라는 세심하게 칠한 하나하나의 점에 주목하게 함으로써 관람자들이 실제로 그리는 과정의 시간에 동참하게 한다. 따라서 관람자들은 줄에 묶인 작은 원숭이처럼 눈에 잘 띄지 않는 요소들까지 천천히 감상하게 된다.

북부 이탈리아

1880-1910

분할주의

통일이탈리아를 위한 분할된 색채

19세기 말과 20세기 초의 이탈리아 회화에서 가장 흥미로운 개념은 분할주의 운동이었다. 이것은 프랑스의 점묘법을 독자적으로 발전시킨 운동이다. 이들의 그림은 점묘법처럼 밀집된 작은 색점들로 구성되어 있다. 가까이 보면 점 하나하나를 분명하게 알아볼 수 있지만 멀리서 보면 형태, 인물, 색채를 표현하고 있다. 초기의 분할주의는 세련된 구성으로 상징주의적인 자연을 표현하곤 했다. 예를 들어 세간티니의 작품은 신비로운 자연, 빛과 영혼의 순수성에 대한 열망을 담아 정제된 산의 풍경을 그리고 있다. 하지만 분할주의 기법은 사회문제를 다루거나 통일된 조국을 비판하는 대형 회화에서 훨씬 더 효과를 발휘했다. 특히 북부이탈리아에서는 산업화의 흐름이 농촌의 오랜 사회구조를 바꿔가고 있었다. 급진적인 미래주의 운동은 보초니의 〈도시 봉기〉에서 보듯이 대규모 건설 프로젝트와 새로운 세기에 대한 기대감으로 신세계를 재현하고자 했다.

주세페 펠리차 다 볼페도
〈낭만적인 산책〉, 1902
피나코테카 치비카
아스콜리 피체노

주세페 펠리차 다 볼테도
〈일 콰르토 스타토(제4국가)〉
1898-1901
현대미술관, 밀라노

십여 년의 연구를 통해 정리가 된

이 회화 선언서는 산업의 발달로 인한 이탈리아 사회의 변모를 묘사한다. 새로 등장한 노동자 계층은 일자리를 찾아 시골을 떠나 새로운 산업도시들로 향했다.

안젤로 모르벨리
〈논에서〉, 1898-1901
보스턴 미술관, 보스턴

모르벨리(1853-1919)는
통일 이후 이탈리아의
인간적, 사회적인 주제들을
문학적인 상징성이나
신앙심에 바탕을 둔
온정주의를 취하지 않고
재현해낸다.

조반니 세간티니
〈호수를 건너는 성모 마리아〉,
1886, 개인 소장, 산 갈로

이 작품에서는 전원생활에 대한
묘사보다 상징적인 의미가 훨씬
더 중요하다. 잔잔한 호수를
건너고 있는 보트 위의 가축 떼는
초기 항해에서 선한 목자에게

맡겨졌던 인류의 운명을 상징한다.
세간티니(1858-99)는 트렌토
토박이로 자연과 산을 매우
좋아했다. 그는 자연의 영원한
리듬을 간직하고 있고
산업화되어가는 도시의 때가 묻지
않은 농촌의 생활을 매우
인상적으로 묘사했다.

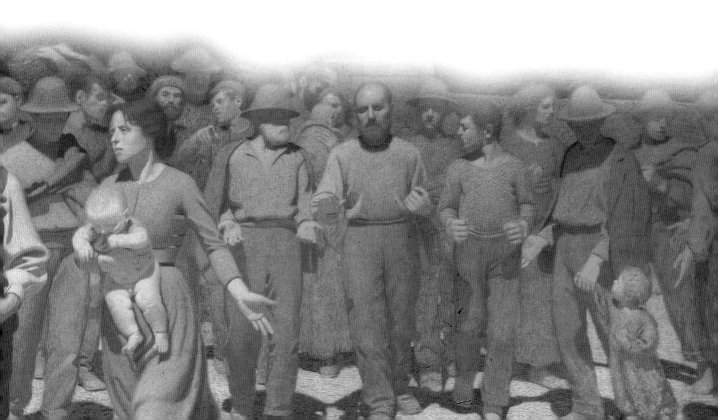

상징주의

꿈과 악몽: 문학적 암시와 퇴폐적인 운동의 미학 사이에서

1886년 《르 피가로》지에 시인 장 모레아스의 상징주의 선언이 발표되면서 상징주의 운동은 시작되었다. 1886년은 인상주의의 마지막 전시회가 열린 해라는 사실은 우연의 일치가 아니다. 당시의 문학운동과 비교되는 세련되고 엘리트적인 시각예술을 지향하던 상징주의 화파는 인상주의자들이 그린 다채로운 자연 이미지에 반대하고 현실을 초월하여 진정한 존재의 의미를 찾으려 했다. 상징주의는 공통의 양식을 만들어내지 않았지만 유럽 전체로 확산되었다. 상징주의의 다양한 경향은 매우 예민하고 개성적인 기질을 가진 각 국가들의 다양한 작가와 철학가들의 영향에서 비롯되었다. 예컨대 오스카 와일드, 마테를링크, 위스망스, 단눈치오, 쇼펜하우어, 프로이트, 베르그송 등에서 영향을 받았다. 19세기 말 상징주의에 자극받은 유사한 운동들이 유럽 전역에서 나타나기 시작했다. 독일의 유겐트슈틸, 프랑스와 영국의 아르누보, 스페인의 모데르니스모, 이탈리아의 리버티 등이 그것이다. 이들은 자연에서 영감을 찾으며 활기차고 물결 모양의 선을 선호하는 등 우아하고 장식적인 스타일을 추구했다.

아르놀트 뵈클린
《죽음의 섬》, 1880
바젤 미술관

스위스 출신의 미술가 아르놀트 뵈클린(1827-1901)은 흰 망토를 걸친 영혼이 내세로 항해하는 장면을 그린 수많은 작품을 남겼다. 작은 보트가 고요하고 무한한 바다 위를 천천히

미끄러지듯 나아가면서 높고 험준한 바위투성이 절벽의 신비로운 섬으로 다가가고 있다. 크고 어두운 삼나무는 묘지를 암시하고 건축물은 묘비를 암시한다. 뵈클린은 이탈리아에서 작업하면서 인문학적 지식을 바탕으로 실제 풍경에 상징적인 요소를 결합한 가상의 공간을 창조해냈다.

페르낭 크노프
《미술》, 또는 《스핑크스》 또는
《포옹》, 1896
왕립미술관, 브뤼셀

다양한 해석이 가능하다는 것이 상징주의의 전형적인 특징이다. 크노프(1858-1921)는 이 운동을 주도적으로 이끈 인물 중 하나였다.

페르디난트 호들러
〈밤〉, 1890
베른 미술관

고산지역의 눈부신 빛에서 영감을
얻어 스위스 출신의 화가
호들러(1853-1918)는 대형 화면에

꿈처럼 신비스러운 분위기에 젖은
정지한 듯한 인물들을 배치시켰다.
갑작스러운 유령의 출현은
오스트리아에서 노르웨이에
이르는 북유럽 회화를 휩쓸고 간
세기말의 불안과 관련이 깊다.

귀스타브 모로
〈유령〉, 1876
귀스타브 모로 미술관, 파리

이국적인 요소와 신비주의적
에로티시즘의 결합은 모로
작품에서 핵심적인 요소이다.
모로는 세기말 작가들과 가까이
지낸 파리 화가였다.

가에타노 프레비아티
〈낮은 밤을 깨운다〉, 1905
레볼텔라 미술관, 트리에스테

프레비아티(1852-1920)는
분할주의의 기법을 사용해 빛과
색채의 미묘한 변화를 암시적이고
상징적인 화면 안에 표현했다.

엑상프로방스

1839-1906

폴 세잔

"자연을 좇아 푸생을 되살리기"

세잔은 프로방스의 부유한 중산층 가문에서 태어났다. 젊은 시절 은행가인 아버지의 강요로 법학과에 등록했지만 이내 흥미를 잃고 1861년 파리로 이주했다. 세잔은 파리에서 인상주의 운동을 접했지만 과거의 회화에 대한 깊은 존경심 때문에 순수한 빛과 색채의 즐거움에 빠져들지 못했다. 초기의 넓고 순수한 붓질이 주는 생동감은 점차 절제되고 섬세한 붓질로 변했다. 몇 년의 훈련을 거치면서 세잔은 인상주의로부터 벗어났다. 그는 회화는 빛과 색채의 인상이 아니라 엄격하고 기하학적인 입체에 대한 이성적인 구성이라고 생각했다. 그리고 주제는 가족 초상과 자화상, 정물, 프로방스의 생트 빅투아르 산과 같은 특정 장소의 풍경으로 제한했다. 성숙기에 그린 크고 넓게 펼쳐진 풍경화는 그가 세웠던 "자연을 좇아 푸생을 되살리기"라는 계획의 의미를 전달해 준다. 여기에 전제되어 있는 두 가지 선택, 즉 과거의 미술을 형식적인 모델로 삼은 것과 자연광선의 사용은 입체감과 색채를 종합시키는 세잔의 뛰어난 재능이 없었다면, 어느 화가에게나 적용될 수 있는 일반적인 특징에 불과했을 것이다. 화가들로부터 존경을 받았으나 대중에게 외면당했던 세잔은 죽은 후에야 20세기 미술을 여는 데 중요한 역할을 했음을 인정받을 수 있었다.

폴 세잔
〈복숭아와 배〉, 1890-94
푸슈킨 미술관, 모스크바

세잔은 광택 나는 도자기와 천, 손질되지 않은 나무와 과일 껍질 등의 표면 질감과 선원근법의 규칙을 무시하고, 과일과 물체를 균형 잡힌 기하학적인 입체로 묘사했다. 이것이 입체주의로 가는 길을 열어주었다.

폴 세잔
〈카드놀이 하는 사람들〉, 1890-92
루브르 박물관, 파리

세잔은 이 두 인물과 자신을 동일시한 듯하다. 그들이 반복되는 문제에 대한 성공적이면서도 새로운 해결책을 조용히 모색하고 있다고 생각한 것이다.

폴 세잔
〈에스타크에서 본 마르세유 만〉
1883-85
메트로폴리탄 미술관, 뉴욕

이 풍경화는 세잔과 인상주의
화파의 차이를 확연히 보여주고
있다. 프랑스의 리비에라 지역에서

고요하고 평평한 바다와 앞으로
높고 어울리지 않는 굴뚝이
펼쳐진 이 이름 모를 마을은 별로
매력적인 풍경이 아니다. 빛과
색채는 인상주의의 주요
주제였지만 세잔은 이미 다른
방향으로 나아가고 있었다.

폴 세잔
〈온실에 있는 세잔 부인〉, 1891
메트로폴리탄 미술관, 뉴욕

자신의 부인을 그린 이 감동적인
작품에서 분산된 빛, 푸른 식물과
꽃, 그리고 대각선의 구성이
상당한 공간감이 느껴지는
매력적인 장면을 만들어낸다.

폴 세잔
〈목욕하는 사람들〉, 1900-06년경
국립미술관, 런던

이 여성누드화는 오랜 미술
전통에서 영감을 얻은 것이다. 이
전통은 아르테미스가 목욕하는
광경을 다룬 르네상스의 신화
장면에서부터 시작하여 19세기
프랑스를 거쳐 앵그르와 마네로
이어진다. 세잔은 표현주의적으로
윤곽선을 강조할 뿐만 아니라
입체주의에서 부피의
단순화까지도 예견하면서 현대
회화사에서 전환기를 마련했다.

폴 세잔

1885 - 1904

〈생트 빅투아르 산〉

1880년대 이후로 줄곧 세잔은 세심한 주의를 기울여서 주제를 선택했다. 터너가 리기 산을 그리고, 모네가 건초더미, 루앙 성당의 정면과 노르망디의 절벽을 그렸듯 세잔 역시 몇 가지 주제를 반복해 그렸다. 세잔의 작업실 창에서 바라본 생트 빅투아르 산의 육중하고 웅크리고 있는 듯한 윤곽선은 성숙기에서 후기까지 작품 곳곳에서 나타난다. 이는 단일 주제에 집중해 마치 체스를 두는 사람처럼 인내심을 갖고 꼼꼼하게 더 효과적인 해결책을 찾아 분석적으로 접근해가는 세잔의 능력을 보여주고 있다.

생트 빅투아르 산 연작은 세잔이 인상주의 화파에서 주장하는 실제 세계에 대한 충실한 재현을 점차 단념하고, 대상에 대한 신중한 분석을 선호하여 풍경이 화면 구성연습을 위한 소재로 변해가는 정도로까지 나아갔음을 설명해준다. 그의 그림들은 인상주의라는 안전한 경로를 거부한 세잔의 끊임없는 불만족과 탐구의지를 전해준다. 형태들은 밝고 찬란한 대기의 빛 속에서 점차 단순한 기하학적 형태로 변해간다. 여기에 실린 네 작품은 런던의 코톨드 예술재단, 암스테르담의 시립미술관, 볼티모어 미술관과 필라델피아 미술관에 소장되어 있다.

1885년경 제작된 첫 번째 작품은 세잔이 스스로 세웠던 계획, 곧 "자연을 좇아 푸생을 되살리기"의 의미가 무엇인지를 말해준다. 빛으로 가득한 풍경을 향해 열려 있는 원거리 시점은 17세기의 위대한 회화에 대한 암시로 볼 수 있지만, 빛과 색채는 인상주의를 연상시킨다.

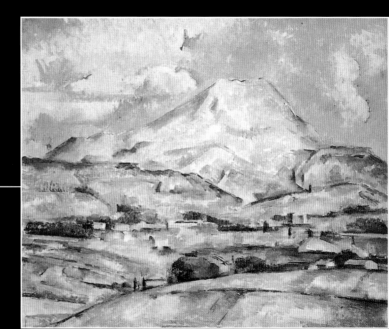

이 작품(1887년경)에서 산의 형태는 입체감이 사라져 가고 있다. 세잔은 산의 경관을 더욱 앞으로 끌어당기고, 코톨드 예술재단에 소장된 1885년경 작품에서 보이던 소나무를 제거했다. 소나무는 풍경화에서는 상당히 진부한 소재였다. 그 결과 이미지는 '픽처레스크'적인 풍경과 재현적인 특징을 상실하게 되었다.

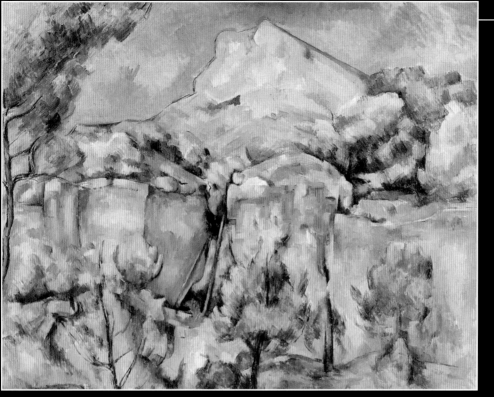

10년 후(1897년경) 이미지는 더욱 단순해진다. 나무줄기와 풍경의 선들이 규칙적인 격자무늬를 만들어내기 시작한다. 자연은 기하학의 엄격한 기준을 통해 관찰되고 있지만 대기의 빛에 대한 작가의 관심은 여전하다.

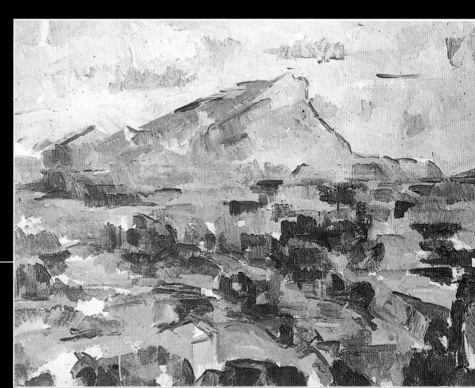

1904년경 그린 이 작품은 생트 빅투아르 산 풍경에 대한 마지막 변주이다. 다른 작품들과 달리 이 작품의 색조는 다소 어둡다. 산과 그 아래 시골풍경의 기하학적인 입체감은 크고 규칙적인 색의 파편들로 해체되어 있다. 작가는 심지어 아무 색도 칠해지지 않은 캔버스 화면을 그대로 드러내놓고 있다.

알비, 파리

1864-1901

앙리 드 툴루즈-로트렉

카바레의 스타와 파리 "밤의 여인들"

툴루즈-로트렉은 프랑스의 유서 있는 귀족 가문 출신이었다. 파리에서 회화 수업을 받던 어린 시절에 그는 인상주의 작품에 매력을 느꼈고 인상주의자들이 현실 세계를 선호하고 동양 판화의 양식적인 면에 주목한 점을 공감했다. 그는 특히 무희와 세탁부를 풍자하기보다는 공감과 동정으로 받아들여 그린 드가와 훨씬 가까웠다. 반 고흐와 같은 시대를 살던 툴루즈-로트렉은 인상주의에서 벗어나 선을 강조하고 도식적으로 그림을 그리고 표현수단을 단순화시킴으로써 독자적인 방법을 모색해 나갔다. 이 로트렉 가문의 고귀한 자손은 노동자 계급과 노래가 흘러나오는 카페, 매음굴, 더러운 댄스홀, 싸구려 극장의 서커스 홀과 같은 평판이 나쁜 장소들에서 영감을 받았다.

툴루즈-로트렉은 회화, 드로잉, 석판화, 포스터를 제작했다. 그는 종종 이런 매체들을 결합하고 외설스러운 주제를 택해 주눅 들지 않으면서도 자유로운 미술을 창조했다. 그는 미술가로서 길지 않은 기간 동안 미술의 발전에 중대한 기초를 마련했다. 인상주의로부터 이탈한 사실이 표현주의로 가는 촉진제 역할을 했고, 다른 한편으로 이미지, 문자, 색채의 효과적인 결합이 광고라는 새로운 미술장르를 낳게 했다.

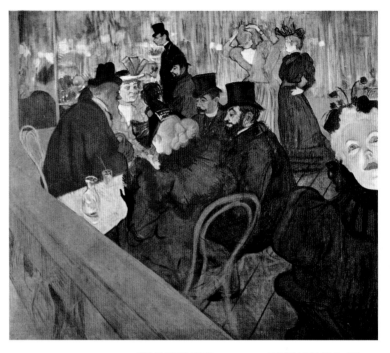

앙리 드 툴루즈-로트렉
〈물랭 루즈에서〉, 1892
시카고 미술관

르누아르가 물랭 드 라 갈레트의 무희들과 파리의 여러 중하층계급의 유흥장소를 그린 지 불과 몇 년 되지 않아 툴루즈-로트렉은 매우 다른 해석을 내놓았다. 인상주의

그림에서 보이던 빛나는 삶의 기쁨은 사라지고 대신 인공조명 아래 여성의 창백한 피부에서 보듯 억지스럽고 불안정하며 숨겨진 그 무엇을 드러내게 된다. 이 작품에는 마네의 후기 작품에서 보이던 귀족적인 우울한 정서와 함께 도미에와 드가의 드로잉에서 받은 영향이 로트렉의 독특한 암시와 결합되어 나타난다.

앙리 드 툴루즈-로트렉
〈인사하는 이베트 길베르〉, 1894
툴루즈-로트렉 미술관, 알비

툴루즈-로트렉은 세기말 파리인들의 삶인 춤, 쇼, 밤의 유흥, 조명, 극장, 웃음, 카바레 스타, 무희, 가수에 대한 갈채 등을 그린 삽화가이다. 그는 현실의 삶에서 끌어낸 이런 이미지들을 회화 또는 채색 석판화로 옮겼다.

앙리 드 툴루즈-로트렉
〈물랭가의 살롱〉, 1894
툴루즈-로트렉 미술관, 알비

툴루즈-로트렉의 영향으로 파리
물랭가 매음굴의 붉은색 소파는
19세기 후반 회화의 전형적인
요소가 되었다. 이 작품은 같은
장소를 배경으로 한 모파상의
소설을 떠올리게 한다.
매춘부들이 화려하고 고급스러운
가구로 치장되고 조명을 환하게
밝힌 방에서 손님을 기다리고
있다. 툴루즈-로트렉은 이
여성들을 과장하거나
우스꽝스럽게 풍자하기보다 매우
사실적으로 묘사했다. 개인들의
삶은 겉으로 드러났다가 잠시
밝게 빛날 뿐 곧 사라진다. 화가는
이 여성들의 불안하고 나른하고,
지루해하거나 지친 분위기를
얼굴과 옷, 자세, 몸짓 등을 통해
암시하고 있다.

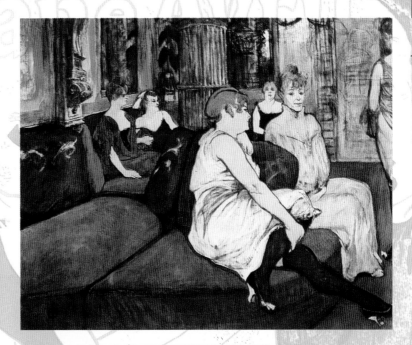

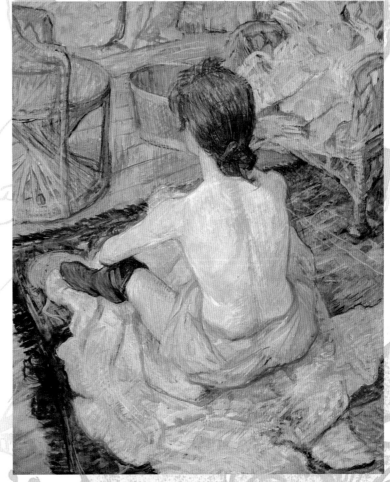

앙리 드 툴루즈 - 로트렉
〈치장〉, 1889
오르세 미술관, 파리

이 그림은 툴루즈-로트렉의
자유롭지만 날카로운 솜씨를
보여준다. 여기에서 작가는
관람자에게 등을 보이고 앉아
있는 인물의 성격과 인상, 뚜렷한
개성을 전달해준다. 이 회화는
공감과 동정심을 갖고 매춘부를
그린 초상화 연작 〈그녀들〉의
일부다.

에드바르트 뭉크

"해가 지고 구름은 핏빛으로 물들어 있다. 나는 자연을 뚫고 지나가는 비명소리를 들었다"

뭉크는 실증주의적 낙관론의 허위성을 드러내면서 인간 존재의 고독감에서 오는 고뇌에 찬 비명을 묘사한 작가이다. 오슬로 디자인 학교에서 교육받은 뭉크의 초기 작품은 인간 영혼의 가장 깊숙한 심연을 탐구하려는 열망으로 고동쳤다. 그의 화풍은 프랑스, 독일, 이탈리아 여행에서 영향을 받았다. 노르웨이에서 살면서 작업했지만 뭉크는 결코 고립된 미술가가 아니었다. 그는 당대의 매우 흥미로운 화가들과 교류했으며 정신분석학의 발전에 지대한 관심을 갖고 있었다. 같은 노르웨이인이었던 입센의 연극에 고무된 뭉크는 1890년대부터 불안한 긴장감이 지속되는 정신상태에 시달리고 있었다. 그는 고통스러운 영혼을 파고들어 격렬하게 고뇌하는 내면을 그림에 표현했다. 뭉크의 작품은 여러 면에서 자신의 심리적인 고통을 반영하는 것으로 해석할 수 있다. 현재가 고통스러운 향수 속에서 과거와 결합된다는 점은 잉그마르 베르히만의 〈산딸기〉 같은 스칸디나비아 지역의 영화와 연극 경향을 예견하고 있다.

미술사에서 가장 자주 모사되고 또한 가장 널리 인정받는 작품 중 하나인 〈비명〉을 완성한 직후 뭉크는 야심작 〈삶의 프리즈〉의 제작에 착수했다. 이 작품은 탄생부터 죽음에 이르는 인간의 삶에 대한 일종의 대중적인 서사시로, 연속되는 그림들이 하나의 알레고리를 이루도록 되어 있다. 이 계획은 완성되지 못했지만 오슬로에 보관되어 있는 작품들은 그 자체만으로 충분히 감상될 수 있다. 폐쇄적이면서 지속적으로 물결치도록 구성된 구도와 강렬하고 인공적이며 과장된 색채가 결합된 뭉크의 스타일은 독일 표현주의의 발전에 깊은 영향을 미쳤다. 회화 외에도 뭉크는 많은 수의 판화를 남겼는데 몇몇은 당대의 시집에 실릴 삽화로 제작되었다. 1905년에 그는 정신장애를 일으켰고 회복하는 데 3년이 걸렸다. 뭉크는 다시 그림을 시작했으나 이전의 표현력을 완전히 회복하지는 못했다.

에드바르트 뭉크
〈비명〉, 1893
국립미술관, 오슬로

이 유명한 작품은 인간 정신의 어두운 심연에 대한 탐구가 싹트던 19세기에서 20세기로 접어들던 시기를 대표하는 작품으로 꼽히고 있다. 이 작품의 강렬한 표현력은 반 고흐나 상징주의자들 외에는 전례를 찾아보기 힘들다. 뭉크는 끊임없이 계속되는 물결치는 선을 사용하는데 이 선은 화면 안의 모든 것을 벗어날 수 없도록 강력하게 옭아맨다. 화면은 다리를 배경으로 하고 있고 기묘한 일몰이 격렬한 색채의 분출 속에서 극적이고 고통스러우며 심지어 고막이 터질 것 같은 분위기를 만들어낸다. 귀를 막고 소리를 지르는 사람은 인간에 가까운 형태 또는 애벌레 같은 형태로 매우 단순화되어 있다. 이 긴장감 어린 작품은 독일 표현주의의 종합적이고 거친 스타일보다 시기상 앞서는 것이다.

에드바르트 뭉크
《흡혈귀》, 1893-94
뭉크 미술관, 오슬로

이 그림은 뭉크의 노이로제
증세가 점점 심해져 감을
보여주고 있다. 에곤 실레의
강렬한 작품에 필적할 정도로
불안감이 배어나오는 이
작품에서 뭉크는 남녀관계에
있어서 자신의 문제를
공개적으로 드러낸다.

에드바르트 뭉크
《다리 위의 네 소녀》, 1905
발라프-리차르츠 미술관, 쾰른

뭉크는 고독과 절박한 심정을
거칠게 표현한 《비명》으로 가장
유명하지만, 차분한 작품들도 그
작품만큼이나 흥미롭다. 수정처럼
맑은 빛에 모든 색채들이 더욱
선명해지는 북유럽의 짧은 여름은
덧없음을 표현하기에 적합하다. 이
작품의 짧게 정지된 순간은 여름,
아름다움, 젊음, 충만한 인생이
획획 사라져가는 것들임을
일깨우고 있다.

에드바르트 뭉크
《달빛》, 1895
국립미술관, 오슬로

이 그림은 의도적으로 낭만적인
분위기를 피하고 있지만 달이라는
주제를 매우 시적으로
해석해냈다. 추운 노르웨이의
바다 위에 뜬 달이 고요한 경관을
비추고 있다. 경관은 마치 연극의
무대처럼 가늘고 검은 나무줄기로
분할되어 있다. 잔잔한 수면 위에
비친 달의 그림자가 견고한
인상을 풍기는 것이 독특하다.

빈

1862–1918 1890–1918

구스타프 클림트와 에곤 실레

"각 시대마다 그 시대의 미술을, 각 미술마다 자유를"

이 문구는 1898년 오토 바그너가 설계하고 클림트의 〈베토벤 프리즈〉가 장식된 빈 분리파 건물의 현관에 새겨져 있다. 〈베토벤 프리즈〉의 세부는 이 페이지의 배경그림으로 실려 있다. 빈 분리파는 19세기 말 중부 유럽에 등장한 분리파, 즉 공식적인 관학 미술에 반대하며 미술가들이 조직한 단체 중에서 가장 유명하다. 분리파의 결성은 국가가 지원하는 미술과 중부 유럽의 부르주아적인 실증주의를 재확인시켜 주는 미술에 위기가 다가왔음을 의미했다. 왈츠와 웅장한 건축물로 유명한 장엄한 제국의 도시 빈은 또한 말러나 프로이트, 문학 연구, 혁신적인 건축과 산업디자인의 도시였으므로 거기에서 전적으로 새로운 흐름이 그 윤곽을 갖추어 나갔다. 아방가르드 운동이 활발하던 파리처럼 빈도 다양한 예술 분야에서 흥미로운 실험들이 펼쳐지던 중심지였다.

클림트는 쇠락해가는 합스부르크 제국의 마지막 빛과 그늘을 표현했다. 고전적인 교육을 받은 클림트는 공식적인 장식화를 그리는 일로 시작했으나 1890년대에 건축가 바그너와 올브리히와 함께 분리파의 옹호자가 되었다. 분리파라는 명칭은 합스부르크 제국의 머리가 둘인 독수리 문장 아래에 결집했던 많은 국가들의 열망을 상기시키는 정치적 상황에서 비롯되었다. 그의 작품은 고전미술과 비잔틴 미술, 일본 판화, 상징주의의 선 중심의 스타일을 암시하는, 화려하면서 매우 장식적인 화풍을 보여준다. 클림트의 그림에서는 신비스럽고 매혹적인 여성들이 한 시대의 종언을 아주 훌륭하게 보여준다. 분리파에 가담한 미술가와 작가들은 오스트리아의 몰락과 1914년 발발한 제1차 대전의 참상, 오스트리아 왕조의 해체를 〈라데츠키의 행진곡〉의 곡조 속에서 고통스럽게 목격해야만 했다.

에곤 실레는 필사적이고 격렬한 에로티시즘과 삶에 대한 병적인 욕망을 그림에 표현해 20세기 초 유럽에서 가장 극적인 미술을 선보였다. 초기에는 클림트와 유사했던 실레의 화풍은 곧 분리파를 선도한 클림트의 눈부신 색채와 세련된 우아함과는 대립되는 방향으로 나아갔다. 오스카르 코코슈카와의 교류와 국제 표현주의와의 관계에서 영향을 받아 실레는 긴장감이 느껴지는 예리한 솜씨에 의존하면서 고딕미술에서 주제와 요소를 차용해왔다. 그가 사랑했던 에디트 하름스와의 교제는 고통스러웠던 전쟁기간에 시작되었다. 어린 아내는 작가의 에로틱한 유화와 드로잉, 수채화에서 거의 강박적으로 되풀이되는 주제가 되었다. 1918년 에디트가 유행성 독감에 걸려 죽어가자 그의 미술에서 삶과 죽음의 갈등이 전면으로 부각되었다. 아내가 죽은 지 3일 후 실레 역시 아내의 뒤를 따라 한 무덤에 묻혔다.

구스타프 클림트
〈다나에〉, 1907–08
개인 소장, 그라츠

쏟아지는 금비를 맞고 있는 신화 속 젊은 여성의 웅크린 자세가 클림트의 놀라운 기술적인 숙련도를 보여준다.

에곤 실레
〈누워 있는 여성 누드〉, 1917
알베르티나 미술관, 빈

실레의 에로티시즘은 음란한
인상까지 풍기는 매우 관능적인
여성들을 통해 표현된다. 그중에서
가장 격찬을 받는 이 작품은
화가의 짧고 고통스러웠던 생애
중 유일하게 평화로웠던 시기에
그려졌다. 전쟁이 거의 끝나갈
무렵인 1917년에 실레는 빈에서
예술을 소생시키려는 다양한
운동들을 주창했다.

에곤 실레
〈죽음과 소녀〉, 1915
오스트리아 미술관, 빈

사랑과 죽음은 실레의 전 작품에서
극적으로 얽혀서 나타난다. 그러나
1915년 이 주제는 그의 삶에서
현실적인 문제가 되었다. 그해 화가는
제국군으로 징병되기 바로 직전
사랑하는 에디트 하름스와 서둘러
결혼했다. 하지만 다행히 실레는
후방부대에서 복무했다.

구스타프 클림트

1908

〈입맞춤〉

빈 벨베데레 궁전의 오스트리아 미술관에 소장된 이 작품은 20세기 초에 제작된 가장 흥미로운 작품 중 하나로 꼽히고 있다. 클림트는 개인적으로 형상과 배경의 관계에 대해 완벽의 경지에 다다를 정도로 철저히 연구했다. 이를 통해 서로 끌어안고 있는 두 연인에게 매우 감각적이고 독특한 분위기와 관능적인 배경을 만들어 주고 있다. 이것은 클림트의 꼼꼼한 장식적인 스타일의 승리이면서 라벤나의 모자이크화를 연상시킨다.

두 연인은 금으로 된 덮개를 덮고 있는 것처럼 머리와 손만 겉으로 내놓고 있다. 클림트는 아르누보와의 공통점이기도 한 색채와 금박의 장식, 상징주의, 분리파를 결합시켜 이 걸작을 만들었다. 입맞춤은 오랜 세월 동안 그 의미가 변하지 않는 인간의 중요한 몸짓 중 하나이다. 이 그림은 키스에 대한 다양한 상징과 내포된 의미를 담음으로써 그 중요성을 한층 더 부각하고 있다. 클림트의 그림은 남성과 여성의 관계에 대한 지극히 '낭만적인' 관점과 영원히 지속될 듯한 느낌을 전달한다. 반면 뭉크, 실레, 툴루즈-로트렉같은 동시대 화가들의 작품들은 전혀 다른 방향에 있었다. 수세기 동안 정숙함과 우아함이 지배적이었던 경향에서 이 화가들은 키스의 또 다른 면을 파헤쳤다. 그들의 입맞춤은 한쪽이 다른 한쪽을 전적으로 소유하다시피 지배하는 야만적이고 탐욕적이며, 흡혈귀처럼 착취하는 측면을 상징하고 있었다. 샤갈과 마티스의 작품에서처럼 클림트는 입맞춤의 시적이고 달콤한 면을 되살려내었다. 그럼에도 불구하고 죽음의 키스와 진정한 사랑의 키스는 동일한 성격을 가지고 있다. 키스 이후 모든 것이 달라진다.

연인의 얼굴은 외부의 금빛 덮개에 의해 더욱 두드러진다. 여기서 클림트는 연인의 표정과 감정을 강조하기 위해서 작품의 나머지 부분과는 전혀 다른 회화기법을 선택했다. 상징주의 회화에 등장하는 영웅들처럼 두 인물은 머리에 화환을 쓰고 있다.

정밀하게 그려진 두 연인의 2차원적인 옷은 상징적인 의미로 가득하며, 자유롭고 장식적인 부속물처럼 묘사되고 있다. 남성 외투의 겉에는 금색을 배경으로 검정색과 흰색의 직사각형 패턴이 교차되고 있는 반면, 여성 뒤로 보이는 안감은 포옹의 원형의 형태를 강조하는 나선 모티브로 장식되어 있다.

〈키스〉는 클림트의 인생에서 '황금시대'에 제작되었다. 배경의 질감을 섬세하게 표현한 것이 화려하게 빛나는 장식적인 효과를 내며 금 조각으로 이루어진 모자이크화를 연상시킨다. 클림트는 유럽 아르누보 화풍을 전형적으로 보여주는 브뤼셀 스토클렛 성의 프리즈에서 다시 이 장식 기법을 사용했다.

여기에도 상징적인 의미가 들어 있다. 꽃이 흩뿌려져 있는 부분이 갑자기 끝나고 소녀의 발이 땅의 가장자리에 붙어 있는 반면 황금빛 배경은 갈라진 절벽의 인상을 준다. 허공에는 작가의 서명이 떠 있다. 두 연인은 위태로운 상황에 처해 있다. 클림트는 젊음의 덧없음과 사랑하기에 가장 좋은 시기는 빠르게 지나가 버린다는 고전적인 주제를 환기시키고 있다.

클림트는 다른 미술 전통에 대한 무수한 암시를 남기고 있다. 꽃밭은 라벤나에서 가까운 클라세의 산 아폴리나레 교회에 장식된 비잔틴 모자이크에 대한 찬사이며, 또한 보티첼리의 〈봄〉에 나오는 인문주의적인 알레고리를 연상시킨다. 클림트는 일년 중 한 계절만이 아니라 영혼의 한 계절을 그리고 있다.

드레스덴, 베를린

1905-1913

다리파

독일의 비극에 대한 고통스러운 예감

20세기 초 독일에서는 불안, 긴장, 노이로제가 고조되어 있었다. 독일문화의 중심부에서 시작된 표현주의 운동은 현대를 사는 인간의 고통과 좌절감을 드러내면서 유럽 전역으로 빠르게 확산되어 갔다. 표현주의는 비단 시각예술에 한정되지 않고 문학, 연극, 영화에서도 형성되었다. 첫 번째 공식 표현주의 그룹이었던 다리파는 에른스트 루트비히 키르히너에 의해 1905년경 드레스덴에서 결성되었다. 다리파의 특징은 고통스러워 보이는 선과 캐리커처처럼 왜곡된 형상, 거칠고 감정적으로 격앙된 색채였다. 다리파는 1911년 드레스덴에서 베를린으로 옮겨갔고 1913년 해체되었다. 이후 구성원들은 모두 독자적인 경향을 추구해나갔다.

카를 슈미트-로틀루프
《S.과 L. 두 명의 초상》, 1925
암오스트발 미술관, 도르트문트

슈미트-로틀루프(1884-1976)는 다리파 미술가 중 가장 어렸다. 그는 자유로운 붓놀림과 대담한 윤곽선, 넓은 색면이라는 스타일을 발전시켰다. 그의 작품에 등장하는 양식화되고 변형된 형상은 아프리카와 폴리네시아의 조각을 연상시킨다.

다리파의 창시자인
키르히너(1880-1938)는
원시미술품뿐만 아니라 뭉크, 반
고흐, 고갱 등으로부터 뚜렷한
영향을 받았지만, 리듬감 넘치는
선이 그의 작품에 아르누보적
성격을 부여해준다.

에밀 놀데
〈꽃밭〉, 1908
에르벤게마인샤프트, 크레펠트

몽환적이고 신비로운 회화 양식을
발전시킨 에밀 놀데는 잠시 동안
표현주의에 빠져 들었다. 독일
북부 해안가의 외딴 마을에
위치한 제뷜의 작업실에서 놀데는
표현주의의 전형적 특징인
강렬하고 눈부신 색채로 자연에
대한 신비로운 시각을 표현했다.

에리히 헤켈
〈플랑드르의 봄〉, 1916
시립미술관, 하겐

다리파의 다른 화가들처럼 헤켈도
공업 디자인과 건축을 배웠다.
그의 풍경화는 반 고흐를
연상시킨다. 표현주의자들은
고흐를 가장 중요한 선구자 중 한
명으로 언급했다.

모스크바, 뮌헨, 바이마르

1866-1944

바실리 칸딘스키

추상표현주의의 압도적인 힘

모스크바의 명석한 법률가이자 러시아 민속 문화를 공부하던 칸딘스키는 법학 교수가 될 것처럼 보였다. 그러나 돌연 30세에 법학을 포기하고 뮌헨으로 옮겨와 미술을 공부하면서 동료학생이자 자신보다 13살 어린 파울 클레와 오랜 우정을 쌓기 시작했다. 칸딘스키는 20세기 가장 혁명적인 미술가 중 한 사람으로 꼽히고 있다. 그의 초기 회화는 러시아에서 내려오던 전설을 시적이고 마술적으로 그려냈다. 그러나 1908년 42세 되던 해 뮌헨을 떠나 무르나우의 산촌 마을에 머물며 풍경을 그리면서부터 그의 미술에 중요한 전환점이 찾아온다. 자연의 이미지는 곧 격렬하게 상충하는 색채와 형태의 조각과 선들로 분해되었고 시간이 지날수록 더욱 추상화되어 갔다. 칸딘스키는 시각적인 표현과 아울러 이론을 글로 남기기 시작했다. 칸딘스키는 많은 전위파 예술가들과 어울렸다. 1911년에는 프란츠 마르크, 아우구스트 마케 등의 동료들과 함께 청기사파를 결성했다. 이들은《청기사》라는 잡지를 통해 추상표현주의를 유럽에서 가장 흥미로운 운동으로 발전시켰다. 제1차 세계대전이 발발하자 칸딘스키는 러시아로 돌아가 혁명에 열렬히 참여했고 모스크바 미술 아카데미의 교수로 임명되었다. 제1차 세계대전에서 마르크와 마케 둘 다 목숨을 잃었다. 칸딘스키의 화풍은 블라디미르 타틀린과 알렉산드르 미하일로비치 로트첸코의 구축주의 운동에 크게 영향을 받아 다시 한번 극적으로 변모했다. 1922년 칸딘스키는 독일로 돌아와 클레의 초청으로 바이마르와 데사우의 바우하우스에서 연구하게 된다. 그는 색채에 대한 실험을 계속했고 이즈음부터 기하학적인 양식을 보여주었다. 1926년 바우하우스와의 관계가 끝난 후 그는 《점·선·면》이라는 미술이론과 미학에서 중요한 논문을 발행했다. 그는 파리 근교의 뇌이쉬르셴으로 이주한 뒤 1944년 그곳에서 사망했다.

바실리 칸딘스키
〈무르나우의 철길〉, 1909
렌바흐하우스, 뮌헨

기차는 터너, 모네, 보초니 등 유럽의 많은 미술가들의 상상력을 자극하는 주제였다. 칸딘스키의 작품에서 기차의 동력, 증기, 선진적인 기술이 만들어낸 에너지가 들과 집에도 메아리치고 있다.

바실리 칸딘스키
〈즉흥 26〉
렌바흐하우스, 뮌헨

즉흥적인 시각적 구성이란 개념은 아방가르드 음악가 아르놀트 쇤베르크와의 만남에 자극 받아 만들어졌다. 쇤베르크가 음악을 통해 표현한 것을, 칸딘스키는 추상미술을 통해 전달하고자 했다.

바실리 칸딘스키
〈원〉, 1926
솔로몬 R. 구겐하임 미술관, 뉴욕

바우하우스 시기는 칸딘스키에게
기하학적 탐구가 절정에 다다른
때였다. 그는 파울 클레, 알렉세이
폰 야블렌스키, 리오넬 파이닝거와
함께 '청색 4인조'를 결성하고,
회화와 이론을 결합시켰다.

바실리 칸딘스키
〈교회가 있는 풍경〉, 1913
폴크방 미술관, 에센

이 작품에는 무르나우를 둘러싸고
있는 알프스 산맥이 나타난다.
칸딘스키는 세잔이나
입체주의자들처럼 기하학적인
선으로 풍경을 분해하지 않고
타고난 색채 감각에 의존하여
그림을 그렸다.

바실리 칸딘스키

1914

〈붉은 점으로 그리기〉

파리 퐁피두센터에 소장된 이 유명한 작품은 칸딘스키 회화의 '즉흥성'과 뛰어난 화면구성에 기초한 면밀함을 분명하게 보여준다. 1913년 칸딘스키는 작품 제목을 '즉흥'에서 '구성'으로 바꾸었다. 이는 현대음악에 대한 화가의 관심과 음악을 미술에 적용시키려는 의도를 반영한다(구성 [composition]은 음악 용어로는 '작곡'이라는 의미이다—옮긴이). 청기사파의 역동성에서 벗어나, 추상표현주의의 절정기에 제작된 칸딘스키의 회화에는 종종 이론적인 글이 덧붙여졌다. 이 작품은 1914년 2월 완성되었지만 1912년 그가 쓴 《형태의 문제》라는 글이 이 작품을 설명하는 데 적용될 수 있다. 여기서 칸딘스키는 형태란 본래 저절로 존재할 수 있는 반면, 색채는 한계를 필요로 한다고 언급했다. 그래야 각 요소가 서로의 가치를 높일 수 있다는 것이다. "주어진 색채의 특성은 주어진 형태에 의해 고양될 수도 있고 약화될 수도 있다. '날카로운' 색채의 특징은 예를 들어 삼각형 안의 노란색과 같은 두드러진 형태에 의해 더욱 강화된다. 그리고 '깊은' 색채들은 둥근 형태에 의해 강조되고, 그 색채의 작용이 더 강화된다. 원형 안의 파란색이 그 예이다."

작품의 상단을 보면 큰 붉은색 원형의 오른편에서 중복된 선으로 만들어진 뚜렷한 모티브를 확인할 수 있다. 이 시각적 표상은 이 시기의 다른 작품에도 사용되었다. 이 형태는 뾰족한 지붕, 산, 높은 탑, 나뭇잎, 돛과 같은 구상적인 형상이기도 하면서 그 자체가 추상적인 모티브가 된다. 화가는 그 주위에 풍부하면서도 조화로운 일련의 색채들을 배열한다.

20세기의 위대한 작곡가 쇤베르크와 뛰어난 재능을 가진 화가 칸딘스키는 서로에게 도움을 주고 서로를 격려하는 사이였다. 따라서 음악은 칸딘스키의 추상회화 탄생에 중요한 역할을 했다. 음악은 원재료와 그것들의 특성, 조합방식에 주목하고자 하는 모든 예술의 표본으로 간주되었다. 음악가가 소리를 결합하듯, 화가는 색채와 형태를 결합하는 것이다.

칸딘스키는 주로 빨강, 노랑, 파랑의 삼원색에 집중했다. 이것은 모든 색채와 형태의 바탕이 되는 기본적인 색이었다.

작품 제목에는 붉은 점이 하나라고 되어 있지만 붉은색은 다양한 농도와 배합을 보여주면서 화면 곳곳에서 반복된다.

뮌헨

1910-1916

청기사파

색채의 마술과 표상의 시

독일 표현주의가 주도하는 흐름 속에서 뮌헨의 화가들은
《청기사》라는 잡지를 중심으로 그룹을 결성했다. 이들은 베
를린의 전위파 미술가들이나 키르히너와 강한 대조를 이루
었다. 칸딘스키가 공동 창설자로 참여했던 청기사파는 무엇
보다도 색채에 기초한 운동이었다. 이러한 측면에서 이 그
룹과 마티스, 야수파, 들로네, 클레는 긴밀한 유사성을 갖고
있다. 이미 추상미술로 가고 있던 칸딘스키 외에 프란츠 마
르크(1880-1916), 아우구스트 마케(1887-1914), 그리고 알
렉세이 폰 야블렌스키(1864-1941)가 참여했다. 동물을 매
우 좋아한 마르크는 말에서 운동의 명칭을 따올 것을 희망했
으나 칸딘스키는 기사를 고집했다. 하지만 파랑이라는 단어
의 선택에는 둘 다 동의했다. 두 미술가 모두가 파랑색을 좋
아했기 때문이다.

마르크의 생애에 치열하게 작품에 몰입한 기간은 1914년의
몇 달간 뿐이었다. 그해 마르크는 클레와 튀니지 여행을 했
고, 프랑스의 전쟁터에서 사망했다. 하지만 전장에서도 청
기사파 화가들은 자신들이 좋아하는 모티브에서 위안을 찾
았다. 마르크는 동물을 그렸고 마케는 자연과 대화하는 인
물들을 그렸다.

알렉세이 폰 야블렌스키
《모란》, 1909
폰 데어 하이트 미술관, 부퍼탈

칸딘스키의 친구로서 역시 러시아 태생이었던 야블렌스키는
청기사파 전시회에 딱 한번
참여했을 뿐이어서 이 운동의
'동조자' 정도로 간주할 수 있다.

프란츠 마르크
《푸른 말 I》, 1911
렌바흐하우스, 뮌헨

프란츠 마르크
《꿈》, 1912
티센-보르네미사 미술관
마드리드

마르크는 동물학자에 버금갈
정도로 해부학, 행동학에 대한
지식을 갖고 있었으므로 동물의
움직임과 형태를 훌륭하게 표현해
냈다. 그러나 이 요소들을 맑은
색채의 평면적인 배경 위에
배치하여 화려한 스테인드글라스
창의 분위기를 내고 있다.

가브리엘레 뮌터
**〈테이블에 앉아 있는
남자(칸딘스키의 초상)〉**, 1911
렌바흐하우스, 뮌헨

1877년 베를린에서 태어난
가브리엘레 뮌터는 1904년
칸딘스키를 만나 예술적으로도
개인적으로도 함께 했다. 마티스의
영향을 받은 뮌터의 그림은
청기사파에 정신적인 의미를
더했다. 그들의 관계는 1916년
끝났다. 그해 칸딘스키가 러시아로
돌아가고 베르딩에서 마르크가
전사하면서 청기사파는 종말을
고했다.

아우구스트 마케
〈동물원〉, 1912
암오스트발 미술관 , 도르트문트

밀라노

1909-1916

미래주의

"빨리 달리는 자동차는 사모트라케의 승리의 여신보다 아름답다"

제1차 세계대전이 발발하기 직전 미술가, 작가, 음악가들이 모여 결성한 미래주의는 유럽에서 가장 활발하고 자극적인 전위파 운동 중 하나였다. 움베르토 보초니(1882-1916)와 독창적이고 영리한 작가 필리포 토마소 마리네티에 의해 시작된 미래주의는 과거를 거부하고 움직임, 운동, 소음, 동력을 수용해 세계를 강력하고 역동적으로 표현했다. 보초니는 미래주의 운동의 이론적 근거를 정리한 선언문 등 논문과 미래주의의 대표작들을 남겼다. 입체주의가 발전하고 있던 이때에 보초니는 회화와 조각에서 동시에 발생하는 주어진 환경 속의 인물과 사물을 모두 보여주려 했다. 미래주의 작가들은 강한 상징적 효과를 얻기 위해 강렬한 색채, 힘찬 붓질, 모티브를 선택했고, 이를 통해 진보, 과학기술, 강철 등 현대적인 모든 것을 찬양했다. 훌륭한 미술가였던 보초니는 제1차 세계대전 동안 승마 사고로 사망했다. 그의 사망 이후에도 20세기 이탈리아 미술에서 가장 중요한 운동이었던 미래주의는 지속되었다.

움베르토 보초니
〈동시적인 관점〉, 1911
폰 데어 하이트 미술관, 부퍼탈

이 작품은 도시에 대한 묘사, 대상에 대한 역동적인 분석, 건축과 인간의 밀접한 관계를 통해 전형적인 미래주의의 세계관을 보여준다. 시각(視覺)의 '동시성'은 대상과 인물, 배경이 동시에 공존한다는 견해에 바탕을 두고 있다. 소용돌이치는 모습이 움직이는 듯한 환영을 만들어내고 있다.

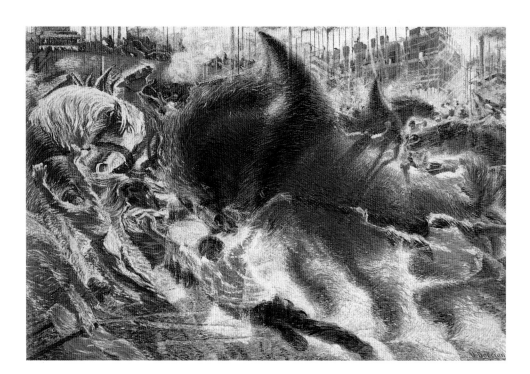

움베르토 보초니
〈도시 봉기〉, 1910-11
현대미술관, 뉴욕

보초니는 이탈리아 남부의 칼라브리아에서 태어났으나 1907년 북부의 밀라노로 이주했다. 보초니는 밀라노 교외의 산업지구에서 새로운 노동자 계급의 성장을 목격했다.

포르투나토 데페로
〈나의 '플라스틱 춤'〉, 1921
개인 소장

이 흥미로운 작품에서 데페로는
무대 위의 기계 발레리나들과
꼭두각시들을 보여준다. 제1차
세계대전 때문에 미래주의
제1기가 끝난 후
데페로(1892-1960, 트렌티노
출생)는 응용미술에 뛰어난 재능을
갖고 있던 덕분에
"미래주의적으로 재건설된
우주"라는 즐거운 유토피아를
지속해 나갈 수 있었다.

카를로 카라
〈붉은 기수〉, 1913
시립현대미술관, 밀라노

움직이고 있는 이 인물은 영화의
연속화면처럼 역동적으로
분해되었다. 카라(1881-1966)는
미래주의 실험에 적극 참여했고
후에 형이상학적 회화 운동의
창시자가 되었다.

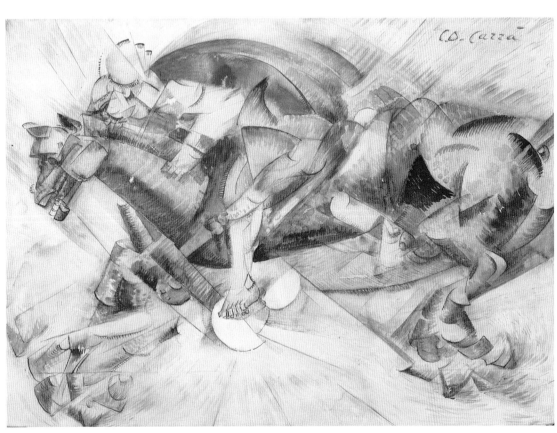

파리, 코트다쥐르

1869-1954

앙리 마티스

"우리는 색채에 대해 생각하고, 꿈꾸고, 상상해야 한다."

20세기 미술의 핵심인물 중 하나인 마티스는 색채와 곡선의 시인이었고 장식에 대한 뛰어난 감각을 지니고 있었다. 반 고흐나 고갱의 순수한 색채의 영향이 생생하게 남아 있던 19세기 말 마티스는 상징주의 화가인 귀스타브 모로 밑에서 공부했다.

마티스는 잠시이긴 하지만 야수파를 경험했고 1907년 피카소 등 입체파 화가들과 교류하기 시작했다. 또한 일본 판화, 페르시아 도자기, 아랍 세계의 디자인을 공부했는데, 이것들이 마티스가 자신만의 스타일을 발전시키는 데 도움을 주었다. 인간 형상은 점차 기하학적으로 변해 갔지만, 밝은 색채, 특정한 배경의 재현, 장식성과의 관계를 계속 유지해나가면서 이후 스페인과 모로코에서도 영감을 받았다. 1911년 마티스는 모스크바의 화랑들에서 자신의 작품 설치를 감독하게 되었는데, 이것이 모스크바 전위파의 발전에 기여하게 된다. 오랜 세월 작업을 계속했지만 그의 창조력은 지칠 줄 모르고 향상되어 갔다. 태피스트리, 도예, 생 폴 드 벙스의 벽화, 마지막 작품인 오려내기 그림에 이르기까지 마티스는 시각적인 지평의 확대를 멈추지 않았다.

앙리 마티스
〈금붕어〉, 1912
푸슈킨 미술관, 모스크바

금붕어 어항은 마티스의 작품에서 반복되는 주제이다. 모로코 여행에서 이에 대한 영감을 얻었고, 싱그러운 꽃과 식물의 풍부한 묘사 역시 그 여행을 환기시켜 준다.

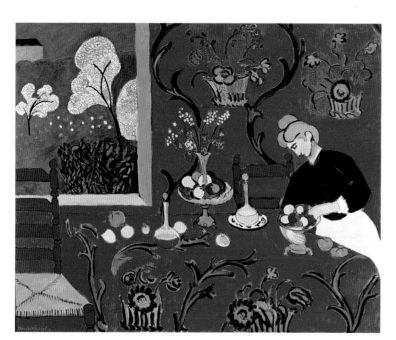

앙리 마티스
〈붉은 방〉, 1908-09
에르미타슈
상트페테르부르크

이 작품의 준비단계에서 마티스는 원래 방을 푸른 녹색으로 칠하려고 했다. 작가는 나중에 이를 변경했는데, 러시아 출신 수집가인 세르게이 시추킨에게 쓴 편지에서 그 이유에 대해 "그것이 충분히 장식적으로 보이지 않기 시작했다"라고 적었다.

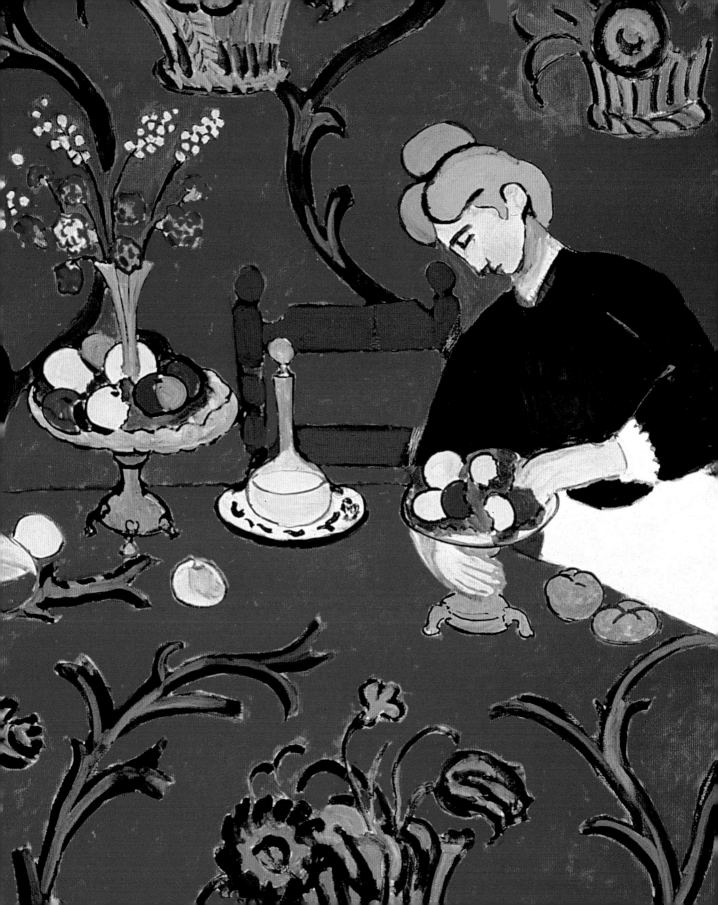

앙리 마티스

1910

〈춤〉

이 작품은 모스크바의 유명한 수집가인 세르게이 시추킨에게 의뢰를 받은 작품이다. 그 수집가는 자신의 집에 대형 여성 누드화를 걸자는 당돌한 제안에 대해 주저하지 않았다. 아직 그림을 그리고 있던 마티스에게 시추킨은 "춤을 그린 작품이라면 우아할 것이므로 동료 부르주아들의 의견을 무시하고 이 누드화를 내 집 계단 위에 걸어놓기로 결심했다"고 썼다.

상트페테르부르크의 에르미타슈 박물관에 소장된 이 작품은 현대미술의 주요 작품 중 하나이다. 마티스 자신도 그 중요성을 알고 있었던 듯 여러 작품에서 이 작품의 도상을 참고했다. 마티스는 형상의 윤곽선을 단순화시키고 사용된 색채의 범위를 줄임으로써 차분하고 시적인 분위기를 만드는 데 성공했다. 얼굴 없는 소녀들이 만드는 원형 대형은 관람자를 단순하고 영원히 반복하는 자연의 순환리듬으로 끌어들인다. 마티스는 이 그림이 어떻게 시작되었는지에 대해 다음과 같이 설명한다. "나는 춤을 아주 좋아한다. 춤은 정말로 특별하다. 춤은 삶이요, 리듬이다. 춤은 나를 편안하게 한다. 어느 일요일 오후 모스크바로 갈 '춤'이라는 주제의 그림을 그려야 했을 때 나는 물랭 드 라 갈레트로 갔다. 거기서 무희들이 춤추는 모습을 관찰했다.……무희들은 홀을 누비며 서로 손을 마주잡고 당황한 듯한 관객들을 리본처럼 둘러쌌다.……집에 오자마자 전체 화면과 모든 무희들이 같은 리듬으로 움직이도록 하기 위해 물랭 드 라 갈레트에서 들었던 곡을 흥얼거리며 4미터짜리 화폭에 나의 춤을 배치했다."

작품의 왼쪽에 무희들의 손이 떨어져 있는 곳이 화면의 중심이다. 춤의 원형 리듬을 깨트리지 않기 위해 서로의 손을 잡으려는 두 인물의 시도에서 전체 화면을 가로지르는 균형 잡힌 대각선, 탄력적인 곡선, 멈추지 않는 집요한 움직임이 드러난다.

몇 년 후 이 그림을 보고 마티스는 다음과 같이 말했다. "물감의 두께를 달리하여 칠한 결과 곳곳에 드러난 캔버스의 흰 부분이 멋지고 변화무쌍한 효과를 만들어낸다는 점을 발견하고 놀랐다."

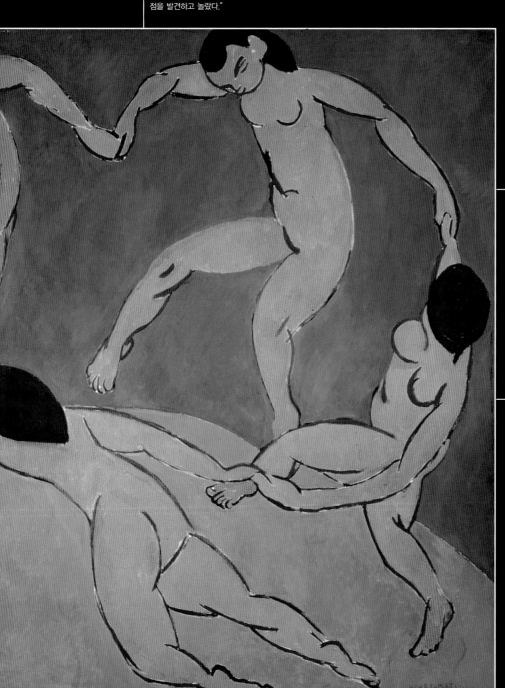

춤에 관한 발터 오토의 언급은 이 작품에 대한 적절한 설명을 제공한다. "춤은 무언가를 가르치거나 토론하려 들지 않는다. 당당하게 앞으로 나아가며, 당당한 걸음걸이로 모든 것의 기반을 드러낸다. 그것은 존재에 어떠한 의지나 권력, 불안, 고통을 부여하려 하지 않고 오히려 자신과 신 위에 영원히 군림한다. 춤은 존재하는 것의 진실이자 생명을 갖고 있는 것의 진실이다."

붉은색, 파란색, 녹색의 사용으로 인해 활력이 생기며 대지, 하늘, 인간의 단순성을 나타내는 색채로서 더욱 강화된다. 줄리오 카를로 아르강은 다음과 같이 말했다. "이 작품은 신화적이고 우주적인 의미를 갖고 있다. 대지는 지구의 지평선이자 세계의 곡선이고, 하늘은 별 사이 공간의 깊은 푸른색의 심연이며, 인간들은 땅과 하늘 사이에 있는 거인처럼 춤춘다."

파리

1907–1914

입체파의 탄생

새로운 시각

세잔의 회고전을 본 후 파블로 피카소(1881-1973)는 입체파 미술운동의 기초를 쌓기 시작했다. 피카소는 안달루시아 출신으로 파리에서 몇 년간 머물렀다. 피카소는 즐거움과 위안의 논리를 거부하고 사물과 인간의 내부에 숨어 있는 내적 기하학을 드러내려 했다. 그는 거친 회화를 제작하기 시작했다. 기하학적인 선과 윤곽선으로 대상을 분해함으로써 물질이 그 입체성을 상실하게 되는 지경에 이르렀고 이는 거의 추상에 가까웠다. 1909년경 피카소는 더 위대한 순수성을 찾아서 색채를 제거하고 회색과 갈색조의 바탕에 오려낸 종이, 숫자, 글자들을 붙였다. 이 시기에 분석적 입체주의는 피카소와 몽마르트르에 있는 작업실을 함께 쓰던 친구 조르주 브라크(1882-1963)에 의해 시작되었다. 이 시기 이후에는 종합적 입체주의(1912-14)가 시작되었는데, 다시 사물이 인식될 수 있게끔 표현되었다. 입체주의는 주요 갤러리 소유주들의 용기와 열린 지식인들의 지지, 그리고 현대미술의 선구적인 수집가들의 후원 덕택에 큰 성공을 거두었다.

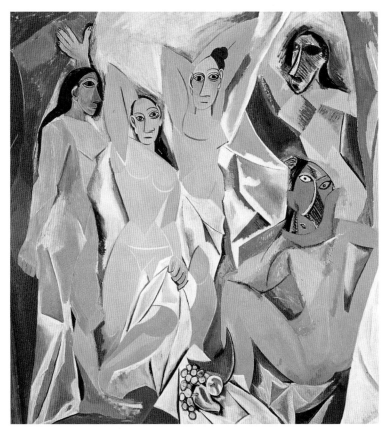

파블로 피카소
〈아비뇽의 처녀들〉, 1907
현대미술관, 뉴욕

이 작품은 세잔 회고전에서 받은 감동을 반영하고 있다. 피카소는 매력적인 그림을 만드는 데에는 관심이 없었다. 그는 의도적으로 '모범적인 회화'라는 아카데미의 규칙을 무시했다. 아프리카 미술의 영향을 받아 외설스러우며 거칠게 만든 이 작품에서 세잔의 〈목욕하는 사람들〉은 손님을 기다리는 매춘부가 되었다. 이 그림은 평평한 표면 위로 펼쳐진 저돌적인 여인들로 가득하다.

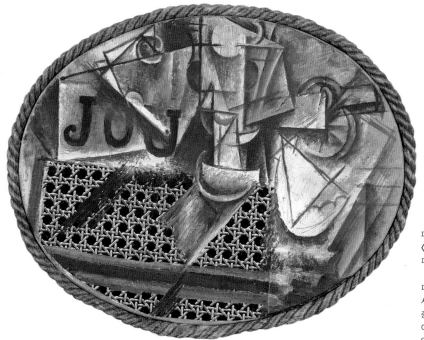

파블로 피카소
〈등나무 의자가 있는 정물〉, 1912
피카소 미술관, 파리

피카소는 '발견된 오브제'의 사용과 문자, 단어의 포함과 같은 중요한 새로운 요소들을 도입했다. 이 작품의 경우 쓰레기에서 주운 엮은 나무가 쓰였다.

조르주 브라크
〈레스타크의 집들〉, 1908
베른 박물관

모네, 르누아르, 시슬리가
협력하면서 작업실을 버리고
야외에서 직접 그린 풍경화에
열중했듯 피카소와 브라크도 겨울
동안에는 몽마르트르의 바토
라부아르에서 함께 작업했고
여름에는 레스타크의 시골로
나아가 햇살이 뜨거운 프랑스
남부에서 풍경화를 그렸다. 이
협력의 시기에 두 작가는
입체주의의 양식과 기법의 혁신을
작업실 내의 무생물뿐만 아니라
나무, 풍경, 숲 속의 집 같은
소재에도 적용했다. 정물화보다 이
작품에서 세잔의 영향이 더욱
두드러진다. 이 그림은 색채와
기하학적인 입체의 절제된
단순화에 대한 브라크의 탐구를
보여준다.

파블로 피카소
〈앙브로와즈 볼라르의 초상〉,
1909-10
푸슈킨 미술관, 모스크바

유명한 미술상이자 비평가인
볼라르의 얼굴이 평면과 조각으로
파편화되어 있다. 이는 분석적
입체주의가 초상화에서 특별히
효과적이었음을 보여준다.

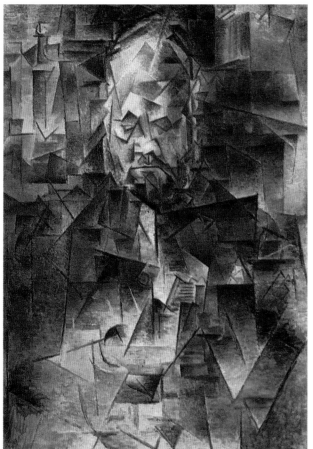

아프리카 미술의 영향

아프리카와 폴리네시아 조각은 20세기 초의
전위파 운동, 특히 입체주의와 독일 표현주의
에서 중요한 역할을 했다. 19세기 말 아프리
카 등의 지역들을 식민지화 하려는 유럽 국가
들 간의 경쟁이 미술가들에게는 새로운 종류
의 미술을 접하게 했다. 이 작품들은 절제된
아카데미의 스타일이나 데카당 운동의 과도한 분위기와는 전적으
로 달랐다. 부피감의 단순화와 자신감 넘치는 표현은 통합과 본질
에 대한 중요한 가르침을 주었다.

모스크바

1910-1924

러시아 아방가르드 운동

혁명기의 기대, 실험, 열정

후기 인상주의의 중요한 작품을 개인 소장한 사람들이 모스크바에 있었다. 이 소장품들은 젊은 러시아 작가의 호기심을 불러일으켰으며, 사실주의 전통을 포기하고 아방가르드 예술의 중심지인 파리로 눈을 돌리게 하였다. 최초의 러시아 아방가르드 운동인 광선주의를 주창한 것은 미하일 라리오노프(1881-1964)와 나탈리아 곤차로바(1881-1962) 부부였다. 1913년에 절대주의 운동을 시작한 카지미르 말레비치(1878-1964)가 광선주의를 경험한 적이 있다는 점 또한 주목할 만한 사실이다. 절대주의는 말레비치가 입체파에서 끌어낸 미술운동으로, 순수한 감각을 지적으로 표현하고자 했다. 1917년 차르의 지배를 종식시키고 사회주의 정부를 수립한 볼셰비키 혁명은 예술가들에게 새로운 사회건설에 참여할 것을 요구했다. 타틀린과 로트첸코에 의해 형성된 구성주의는 혁명적인 프롤레타리아의 열망을 표현하고 노동자 계급의 조건을 증진시킴으로써 더 나은 세계를 건설하려 했다. 하지만 그들의 장대하고 유토피아적인 생각은 당시의 척박한 현실과 갈등을 빚었다. 레닌의 죽음(1924)과 스탈린의 집권은 사회주의적 사실주의의 승리를 가져왔는데, 사회주의적 사실주의는 다른 많은 독재정권이 공식적으로 채택한 언어와 마찬가지로 아둔한 언어였던 것이다.

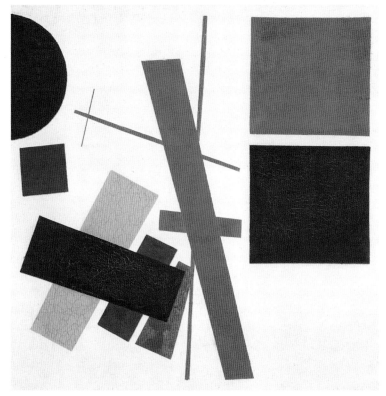

카지미르 말레비치
〈절대주의 – 추상적 구성〉, 1915
구상미술관, 예카테리넨부르크

나탈리아 곤차로바
〈자전거 타는 사람〉, 1913
러시아 미술관, 상트페테르부르크

이 유명한 작품이 보여주듯,
아방가르드적인 광선주의 운동은
입체파, 미래주의,
오르피즘(그리스의 오르페우스교
사상을 일컫는 말이었는데,
회화에서는 입체파로부터 갈라져
나온 경향의 명칭이 되었다.

아폴리네르가 입체파 화가
들로네의 작품을 '큐비즘
올피크' 라고 한 데서 비롯되었다
– 옮긴이)을 독창적으로
통합하고자 했다. 곤차로바는
1914년 러시아를 떠나 파리로
가서는, 그곳에서 프랑스
아방가르드와 함께 작업하였다.
파리에서는 세르게이
디아길레프의 러시아 발레를 위한
무대와 의상을 제작하기도 했다.

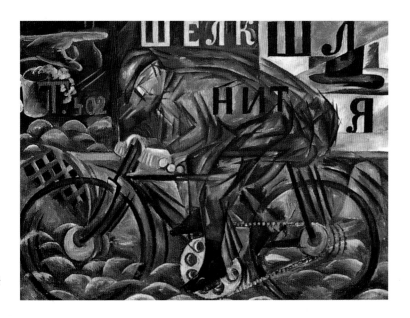

나탈리아 곤차로바
〈도시의 봄〉, 1911
쿠드노프스키 컬렉션, 모스크바

광선주의와 절대주의 이전에,
러시아의 '이동파 화가들'은
19세기의 리얼리즘 전통을
역동적이고 자유로운 양식으로
발전시켜나갔다. 이동파는
한편으로는 표현주의와 비슷한
점도 있었으나, 치밀한 관계 속에
형태를 배치하고 분위기를
창조하는 면에서 표현주의보다
한층 정교했다. 작품을 보면
곤차로바는 현대도시에
주목하였으며 종합적인 입체감을
표현했는데, 이를 통해 입체파와
미래주의가 동시에 곤차로바에게
영향을 미쳤음을 알 수 있다.

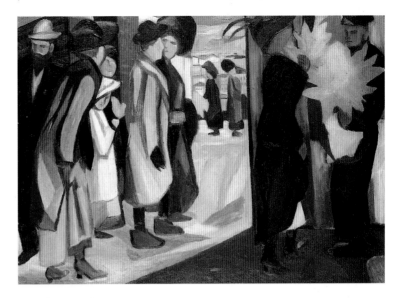

미하일 라리오노프
〈광선주의적 풍경〉, 1912
러시아 미술관, 상트페테르부르크

광선주의는 선언문(1913)을 통해
그들의 운동이 "입체파와
미래주의, 오르피즘의 통합"이라고
정의했다. 광선주의라는 명칭은
밝은 색채의 '광선'을 뒤섞어
사용한 데서 유래한다. 이 같은
기법을 통해 광선주의는
역동적이고 표현주의적인 구성,
현대사회에 대한 가슴 두근거리는
전망 등을 이끌어내었다.

카지미르 말레비치
〈흰 바탕 위의 검정 사각형〉,1915
러시아 미술관, 상트페테르부르크

말레비치는 순수한 기하학적
요소를 선호하여 구상회화를
포기하고 형태의 '절대성'을
표현하고자 하였다. 그의 다음
작품인 〈흰색 위의 흰색〉의
절대적인 간결함은 이 회화를
능가한다.

페라라, 로마

1917-1930

데 키리코와 형이상학적 회화

침묵의 수수께끼

여기에 실린 작품은 조르조 데 키리코(1888-1979)가 시작한 이탈리아 형이상학적 회화의 주요작품이다. 고대 그리스어에서 따온 '형이상학'이라는 용어는 현실의 대상을 초월한다는 의미이다. 그리스에서 태어난 데 키리코는 고전에서 영감을 받았다. 그의 회화는 오브제와 풍경, 빛, 원근법을 비현실적이고 환영적이며 모호하게 보이도록 조합하는 방식에 바탕을 두고 암시적이고 비현실적인 상황을 묘사한다. 형이상학적 회화는 제2차 세계대전 기간에 페라라의 군인병원에서 비롯되었다. 당시 그 병원에는 조르조 데 키리코, 알베르토 사비니오, 카를로 카라, 필리포 데 피시스가 모두 함께 입원해 있었다. 이들은 이 만남을 계기로 미래주의자의 역동적이고 때때로 모순적인 행동주의에 반대하면서, 차분한 성찰을 추구하는 예술적, 지적인 운동을 전개하게 된다. 두 개의 마네킹은 불안함을 가져오는 뮤즈이다. 연극무대처럼 가파른 원근법으로 표현된 도로가 있는 황량한 광장의 절대적인 침묵 속에서, 이들은 다채로운 색채의 다른 오브제들로부터 고립되어 있다. 해시계처럼 뚜렷한 그림자가 드리워지고 있으나 특정 시간이나 계절을 알려주고 있지는 않다. 하늘빛은 짙고 무겁다. 탑이 있는 인상적인 건물은 상징주의 시인인 가브리엘레 단눈치오가 "침묵의 도시"라고 찬양한 바 있는 페라라의 에스테 성으로, 이 작품에서 데 키리코는 정적인 구성을 위한 배경으로 쓰고 있다. 그 안에 놓인 형체는 윤곽선이 뚜렷하고 색상이 선명해서 마치 거대한 체스말 같아 보인다. 데 키리코는 15세기 회화를 미약하게 연상시키는 정적인 도시풍경을 담은 〈이탈리아 광장〉 연작에서 이 모티브를 계속 발전시켜 나갔다.

조르조 데 키리코
〈불안하게 하는 뮤즈들〉, 1918
개인 소장, 밀라노

조르조 모란디
〈마네킹이 있는 정물〉, 1918
에르미타슈, 상트페테르부르크

볼로냐 출신 화가인
모란디(1890-1964)는 자신만의
시적인 탐구로 나아가기 전에
잠시 형이상학적 회화운동에
참여했었다.

카를로 카라
〈타원형의 유령〉, 1918
국립현대미술관, 로마

마테킹은 초현실주의
문학에서뿐만 아니라 형이상학적
회화에서도 반복되는 주제이다.
이는 영혼이 없고 동작이나
인간적인 표현이 불가능한, 기계
같은 인간을 표현한다.

조르조 데 키리코
〈사랑의 노래〉, 1914
현대미술관, 뉴욕

기욤 아폴리네르의 시에서 영감을
받아 제작된 이 작품은
형이상학적 회화가 공식적으로
시작되기 몇 해 전에 완성되었다.
이 작품에서 데 키리코는
벨베데레의 아폴로 두상을
고무장갑과 병치시킨다. 배경의
기차는 철도 엔지니어였던 자신의
아버지에 대한 경의의 표시이다.

토스카나, 파리

1884-1920

아메데오 모딜리아니

위대한 '모디(Modi)'의 귀족적인 우울, 애수, 구슬픔

1884년에 리보르노에서 태어난 모딜리아니는 토스카나 마키아이올리(아카데믹한 회화양식에 반대하여 새로운 화풍을 시도한 젊은 화가 그룹-옮긴이) 양식의 그림을 배우던 중 베니스 비엔날레에서 뭉크, 툴루즈-로트렉, 클림트의 작품을 보게 되었다. 모딜리아니는 1906년에 파리로 갔으나 도시생활에 잘 적응하지 못했다. 그는 미술가들의 모임 변두리에 머무르면서, 세잔과 아프리카 조각에 대한 관심을 공유하고 있던 야수파와 입체파 등의 어떠한 조직에도 가담하기를 꺼렸다. 수틴, 키슬링, 브란쿠시, 샤갈 등 그와 가까운 미술가들은 모두 동유럽 출신으로 그와 같은 유태인이었다. 폴 기욤, 레오폴트 즈보로프스키와 같은 갤러리 소유주들의 노력에도 불구하고 모딜리아니는 예술적으로 고립된 채로 있었으며 슬픔을 거의 술로 달랬다. 하지만 그는 스스로 선택한 자신의 스타일을 고수할 만큼 강한 의지를 갖고 있었고 여성 누드와 초상이라는 두 가지 주제에만 열중했다. 1917년에 그가 전도유망한 미술가인 잔 에뷔테른과 사랑에 빠지게 되면서 그의 작품 세계는 밝아졌다. 그러나 코트다쥐르에서 파리로 돌아오던 중에 모딜리아니의 건강은 급속도로 악화되었다. 그는 1920년 1월 20일에 결핵성 수막염으로 사망했고 몇 시간 뒤 에뷔테른도 투신자살했다. 이 열정적이고 절박했던 두 연인은 페레 라쉐즈 묘지에 나란히 누워 있

아메데오 모딜리아니
〈아기를 안고 있는 집시 여인〉
1918
국립미술관, 워싱턴 D.C.

1918년 초에 즈보로프스키는 수틴과 후지타뿐만 아니라 모딜리아니와 에뷔테른 등 파리에서 벗어나기를 소망하던 이들을 위해 니스로 이동할 준비를 했다. 프랑스의 리비에라는 피카소, 마티스, 르누아르를 포함한 많은 미술가들에게 쾌적한 은신처가 되어주었다. 그러나 자신의 어린 시절에 경험했던 지중해의 햇빛 속에서도 모딜리아니는 풍경에는 거의 관심을 보이지 않았고 초상화를 이전보다 더 많이 그렸다. 이 시기에 그린 초상화 중에는 아이들과 보통 사람을 그린 인상적인 이미지들이 포함되어 있다.

다. 그들의 장례식에는 파리의 모든 미술가들이 참석했다. 그들은 15년 전 파리에 도착했던 이 재능 있는 토스카나인의 위대함과 시정을 뒤늦게야 충분히 깨달았던 것이다.

아메데오 모딜리아니
〈거대한 누드〉, 1913-14
현대미술관, 뉴욕

토스카나 지방의 르네상스 회화가 모딜리아니의 스타일에 미친 영향을 꼬집어 설명하기는 어렵지만, 전형적이고 시대를 초월하는 특성을 부여했다고 할 수 있다.

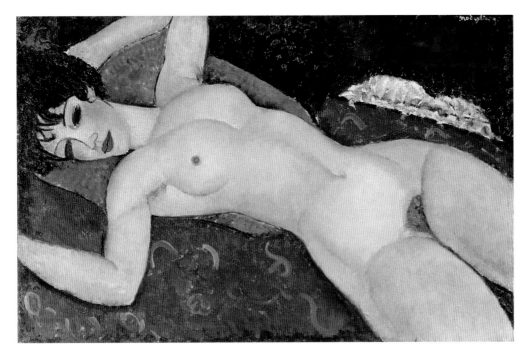

아메데오 모딜리아니
〈누워 있는 누드〉, 1917
개인 소장, 밀라노

모딜리아니는 1910년 파리의
베르트 베이유 갤러리에서 최초의
개인전을 열었다. 그러나 여성
누드가 창문에 걸려 있어
외설스럽다는 고발 때문에 몇
일만에 문을 닫아야만 했다.

아메데오 모딜리아니
〈자화상〉, 1919
상파울루 대학 현대미술관
상파울루

살아 있는 내내 모딜리아니는
늑막염, 장티푸스, 결핵 등의
중병과 싸워야만 했다. 이로 인해
건강은 많이 악화되었으나 그의
수려한 외모나 매력은 그대로였다.

아메데오 모딜리아니
〈폴 기욤의 초상〉, 1916
시립현대미술관, 밀라노

장 콕토가 썼듯이, 모딜리아니의
초상화는 "그의 내적인 특성, 즉
유니콘의 뿔처럼 고귀하고
민감하며 민첩하고 위험스러운
우아함"을 반영한다. 모든
작품에서 관람자는 통찰력 있는
그의 감성에 감동받게 된다.
파리에서 가장 예리한 갤러리
소유자 중 한 명이었던 폴 기욤은,
많은 외국 작가들이 거주하며
작업하는 근거지였던
몽파르나스의 라뤼슈에서
모딜리아니가 치열한 시기를
보내고 있을 때 그의 진정한
친구가 되었다.

비테브스크, 파리, 모스크바

1887 - 1985

마르크 샤갈

현대 회화의 중심에 자리한 동화 같은 매력

'아방가르드 시기' 동안 출신 문화권과 배경이 서로 다른 다양한 사람들이 파리에서 예술적인 삶을 꽃피웠다. 그들은 센 강변 주위에서 무리를 이루었다. 성스러운 것과 세속적인 것, 현실적인 것과 불가사의한 것들이 유쾌하게 혼합되어 있는 샤갈의 작품에는, 종교적이면서 시골 분위기가 나는 러시아에 대한 시적이고 이상화된 기억이 흐르고 있다. 그는 다양한 미술운동 어느 쪽에도 가담하지 않으면서 자신의 길을 충실히 걸어갔다. 1910년 비테브스크와 상트페테르부르크에서 공부한 후 샤갈은 파리로 가서 유대교적 의식과 러시아의 성스러운 아름다움을 몽파르나스의 미술가들에게 전해 주었다. 그는 10월 혁명이 발발했을 때 러시아로 돌아가 1923년까지 머물렀다. 이 기간 동안 그는 모스크바 유대인 극장의 벽화를 포함한 다양한 작품을 제작하였다. 파리에 돌아오자마자 샤갈은 유명한 성경 삽화를 포함한 일련의 부식동판화에 착수하였다. 1940년에 그는 프로방스로 옮겨 메츠와 마인즈의 스테인드글라스, 뉴욕 메트로폴리탄 오페라하우스와 파리 오페라 극장의 장식 등과 같은 대규모 작품을 제작하였다.

마르크 샤갈
〈분홍빛 연인들〉, 1916
초노프스카야 컬렉션
상트페테르부르크

이 작품은 오르피즘적인 색채 등 파리 아방가르드 운동이 남긴 영향을 보여준다. 아울러 입체파와 비슷한 기하학적 형태도 찾아볼 수 있다. 그렇다 해도 샤갈은 자기 고유의 스타일을 항상 유지하였다.

마르크 샤갈
〈산책〉, 1917-18
러시아 미술관, 상트페테르부르크

아내 벨라와의 사랑은 샤갈이 즐거움으로 가득 찬 그림을 그릴 수 있도록 만든 영감의 원천이었다. 이 작품에서 샤갈은 자신의 고향인 비테브스크의 풍경을 배경으로 연처럼 공기 중에 떠 있는 벨라의 손을 잡고 있다.

마르크 샤갈
〈정원을 마주보고 있는 창〉, 1917
브로드스키 미술관
상트페테르부르크

구상화에 충실했던 샤갈은 따뜻한
색감과 온화한 빛을 좋아했다.
그는 또한 대규모 작품을
좋아했다.

마르크 샤갈
〈창을 통해 본 파리〉, 1913
페기 구겐하임 컬렉션, 베네치아

창가에 있는 두 얼굴의 사람은
내면과 외면의 관계를 나타낸다.
이 기간 동안 샤갈은 다양한
문화권에서 온 미술가들로
가득했던 몽파르나스 지역에서
살았다.

마르크 샤갈
〈녹색 바이올리니스트〉, 1923
솔로몬 R. 구겐하임 미술관, 뉴욕

이 유쾌한 거리의 악사는
모스크바에 있는 유대인 극장을
위해 샤갈이 그린 인물 연작
가운데 하나이다.

네덜란드

1872-1944

피트 몬드리안

"나는 플러스(+)와 마이너스(-)의 연속으로 바다를 본다"

1910년경에 등장한 다른 아방가르드 운동과는 달리, 추상미술은 뚜렷하게 조직된 운동이 아니었다. 추상미술은 처음부터 세 가지 경향으로 나뉘었다. 말레비치와 몬드리안은 기하학적 선으로 나뉜 순수한 표면을, 클레, 쿤야, 로베르 들로네는 빛의 확산을, 칸딘스키는 몸짓, 표상, 색채의 절대적 자유를 추구했다. 암스테르담에서 공부한 뒤, 몬드리안은 순수한 질서와 균형의 법칙을 찾아내려고 독자적으로 시도해야 할 필요성을 느꼈다. 파리 여행을 통해 그는 야수파의 원초적인 색채와 입체파의 구성 연구에 익숙해졌다. 제1차 세계대전 기간 동안 그의 풍경화는 공간감을 배제한 수학적인 기호로 분해되었다. 그는 1917년에 반 동겐과 함께 데 스테일을 만들고 흰 바탕 위에 파란색, 노란색, 빨간색의 직사각형으로 된 최초의 작품들을 그렸다. 이때부터 그는 세계 미술계에서 중요한 존재가 되었다. 몬드리안은 구성주의와 바우하우스에 관심을 가지고 있었지만 독자적으로 작업하기를 더 좋아했다. 제2차 세계대전이 발발하자 그는 뉴욕으로 이주했고 1944년에 폐렴으로 사망했다.

피트 몬드리안
〈은나무〉, 1911
시립미술관, 헤이그

몬드리안이 실제의 재현을 포기하고 완전 추상으로 나아간

경로는 그의 그림을 통해 추적할 수 있다. 그는 등대와 나무처럼 풍경 속에서 골라낸 몇 가지 모티브를 반복해서 연구하면서 점차 추상적인 격자무늬로 단순화시켰다.

피트 몬드리안
〈방파제와 바다(구성 No. 10)〉, 1915
크뢸러-뮐러 주립미술관, 오테를로

피트 몬드리안
〈베스트카펠의 등대〉, 1910
주커 컬렉션, 시립현대미술관,
밀라노

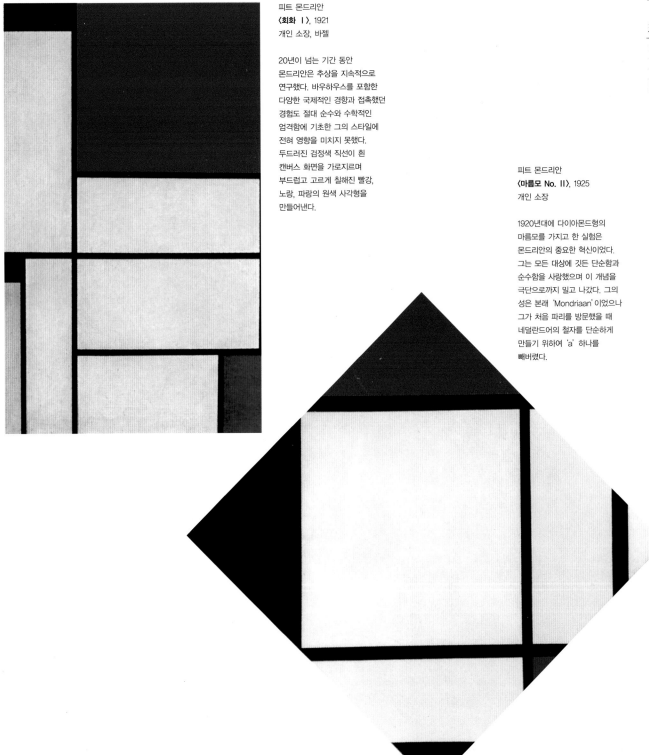

피트 몬드리안
〈회화 I〉, 1921
개인 소장, 바젤

20년이 넘는 기간 동안
몬드리안은 추상을 지속적으로
연구했다. 바우하우스를 포함한
다양한 국제적인 경향과 접촉했던
경험도 절대 순수와 수학적인
엄격함에 기초한 그의 스타일에
전혀 영향을 미치지 못했다.
두드러진 검정색 직선이 흰
캔버스 화면을 가로지르며
부드럽고 고르게 칠해진 빨강,
노랑, 파랑의 원색 사각형을
만들어낸다.

피트 몬드리안
〈마름모 No. II〉, 1925
개인 소장

1920년대에 다이아몬드형의
마름모를 가지고 한 실험은
몬드리안의 중요한 혁신이었다.
그는 모든 대상에 깃든 단순함과
순수함을 사랑했으며 이 개념을
극단으로까지 밀고 나갔다. 그의
성은 본래 'Mondriaan'이었으나
그가 처음 파리를 방문했을 때
네덜란드어의 철자를 단순하게
만들기 위하여 'a' 하나를
빼버렸다.

몬드리안은 자신의 마지막 작품이 〈승리
부기우기〉를 위해 그가 좋아했던 마름모꼴
선택했다. 이 작품은 1944년 초 그가
폐렴으로 사망하게 되면서 미완성으로
남겼다. 전선으로부터 전해오는 다양한
소식에 용기를 얻어 제작한 이 작품은 작가
자신은 목격할 수 없었던 전쟁의 승리를
찬양하는 듯이 보인다. 처음 쓴 것들은
승리 황진의 깃발처럼 흰은 특별한 환시 때
배에 나부끼는 장식과도 같이 속도감 있게
연속적으로 움직인다.

살아 있다. 몬드리안의 질서정연한 접근방식은 폴록이나 뉴욕 화파의 '액션 페인팅'과는 전적으로 다르다. 그러나 몬드리안의 접근법은 앨버스와 로스코와 같이 새로이 이주해 온 유럽 미술가들의 과학적인 색채 연구에 크게 영향을 미쳤다.

베른, 뮌헨, 바이마르

1879–1940

파울 클레

"색채와 나는 하나이다; 나는 화가이다!"

클레는 놀라울 정도로 일찍부터 미술에 재능을 보였다. 그가 어렸을 때 그린 드로잉과 수채화는 이미 그의 강렬하고 독창적인 양식을 보여준다. 베른과 뮌헨에서 공부한 후, 클레는 1901년부터 1910년 사이 대부분의 시간을 대가들의 작품을 보러 다니고 당대의 미술경향을 공부하는 데 할애했다. 그는 청기사파 화가들과 접촉하면서 아우구스트 마케와 함께 1914년에 튀니지로 여행을 떠났다. 이 여행을 통해 그는 빛과 색채에 대한 새로운 경험을 하게 되었다. 이 경험을 계기로 클레는 빛의 색조와 명암에 대한 끈기 있고 값진 연구를 계속하게 되는데 이는 시적인 직관과 과학적 체계화 사이의 가교 역할을 하면서 클레의 활동 중기의 특징이 된다. 1920년에 그는 바우하우스에 참여하게 되고 1924년에 칸딘스키, 야블렌스키, 파이닝거와 함께 '청색 4인조'를 창설했다. 1920년대부터 그는 작고 섬세한 전원 풍경화를 그렸는데, 형상은 희미하게나마 실제 사물과 인물을 상기시키지만 색채는 부드러운 기하학적 패턴으로 칠해졌다. 후에 나치가 퇴폐미술가로 고발하자 클레는 스위스로 돌아갔다. 생애 말년에 그는 심각한 병으로 고통 받았다. 후기 작품의 어둡고 둔탁한 선은 그가 말년에 겪은 고통을 선명하게 보여준다.

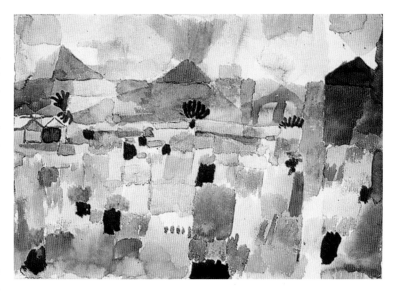

파울 클레
〈튀니스 근처의 생제르맹〉, 1914
퐁피두센터, 파리

이 훌륭한 수채화는 1914년 아우구스트 마케와 튀니지를 여행하는 동안 클레가 경험한 감정을 전달해 준다. 북아프리카에서 체류함으로써 클레는 빛을 발견할 수 있었다. 세련되고 섬세한 클레의 작품에서 그가 포착하고 재생한 빛을 볼 수 있다.

파울 클레
〈검은색 그래픽 요소가 섞인 색채 구성〉, 1919
베르그루엔 컬렉션, 제네바

전쟁이 끝난 후 클레는 이미지의 질서와 합리화에 대해 개인적으로 연구하기 시작했다. 이 작품은 문자와 불규칙적인 윤곽선 등 다양한 요소가 혼란스럽게 뒤섞인 구성을 보여준다. 클레는 이러한 요소들이 아직 확립하지 못한 자신의 스타일에 어떤 영향을 미칠지 시험하고 있었던 것이다.

파울 클레
〈밤의 이별〉, 1929
펠릭스 클레 컬렉션, 베른

이 유명한 작품은 클레 미술의
전형을 보여준다. 규칙적이고
질서정연하게 포개진 색띠 위에
화살표 두 개를 올려놓아
부드러운 밤의 느낌을 신비롭게
전달한다.

파울 클레
〈빛과 다른 것들〉, 1931
개인 소장

이 작품은 점과 선, 빛과 색채 등
구성상의 모든 요소를 끈기 있게
분석하는 클레의 대표적인
작품이다. 수학기호를 늘어놓은
것처럼 보이기도 하지만,
가까이에서 살펴보면 클레 특유의
달콤하고 서정적이며 은밀한
아름다움이 드러난다.

형태와 합리성

질서에 대한 욕구와 고전의 영원한 매력

아방가르드 운동과 제1차 세계대전의 비극이 지나간 뒤, 유럽미술은 전통적인 형태와 모티브에 대한 새로운 평가와 성찰의 시기를 맞이했다. 긴 생애에 걸쳐 끊임없이 스타일을 변화시켜온 피카소는 이탈리아 여행 이후에 입체주의에서 벗어나 '고전적인' 단계로 이행해 갔다. 뚜렷한 윤곽선으로 인물과 사물의 형체를 표현했다는 점이 이 시기 피카소의 특징이다. 같은 때에 마티스는 오달리스크라는 주제에 열중했다. 매혹적이고 이국적인 여인상을 그리면서 그는 장식성과 빛, 여성의 신비로움을 중심에 놓은 화면배치에 대한 자신의 열정을 재발견했다.

독일의 패배 후, 독일 미술가들은 전면적인 재건의 필요성을 느꼈다. 1919년 건축가 발터 그로피우스(1883-1969)가 바이마르에 세운 바우하우스는 구조, 기하학, 그리고 선의 기능적인 단순성이라는 분야에서 풍부하고 복합적인 발전을 이끌었다. 바우하우스의 예술적, 문화적 이념은 조각가, 화가, 건축가, 디자이너들 간의 끊임없는 협력과 교류를 요구하였고, 예술과 공예의 결합을 촉진하여 기능적이면서도 심미적인 일상용품을 창조하게 만들었다. 순수미술과 응용미술을 구분하지 않는 통합적인 훈련이라는 이념에 따라 미술가들은 다양한 기법과 재료를 능숙하게 다룰 수 있게 되었다. 1925년에 데사우로 이전한 바우하우스를 나치정부는 1933년에 폐교하고야 만다. 그러나 바우하우스의 교수진이 유럽과 미국으로 이주하면서 구성주의적인 개념은 서구세계 전체로 퍼져나가게 된다. 이 기간 동안 칸딘스키, 클레, 파이닝거, 야블렌스키는 청색 4인조라는 그룹을 결성했다.

리오넬 파이닝거
〈밤거리〉, 1929
노이에 마이스터 미술관, 드레스덴

독일 출신의 미국 미술가인 파이닝거(1871-1956)는 바우하우스의 멤버였다. 이 작품에서 파이닝거는 명암을 여러 단계로 구사함으로써 다양하고도 동적인 분위기를 자아내는 데 성공했다. 규칙적이고 기하학적인 구성에서 바우하우스적인 스타일도 찾아볼 수 있다.

오스카르 슐레머
〈가상의 건축적 공간에 배치한 14명의 그룹〉, 1930
발라프-리차르츠 미술관, 쾰른

오스카르 슐레머(1886-1943)는 화가이고 무대 디자이너이자 바우하우스의 조각 교사였다. 이 작품의 중심 모티브는 간결하게 특징만 표현한 인체의 형상이다.

파블로 피카소
〈연인들〉, 1922
국립미술관, 워싱턴 D.C.

추상적인 표현 없이 젊은
부부의 모습을 부드럽게
그렸다. 두 사람의 몸짓과
표정에서 사랑의 상호성,
그리고 욕망과 저항의 교차가
드러난다. 피카소는 매우
고전적인 구성과 단순한
윤곽선으로 인물들의 부피감,
깊이감, 섬세한 움직임을
성공적으로 표현하고 있다.
색채는 인물들을 채우고
있다기보다는 부분적으로
자유롭게 퍼져나가고 있다. 더
나아가 희미한 색채는 충만한
감정의 분위기를 암시한다.

페르낭 레제
〈과일그릇이 있는 정물〉, 1923
현대미술관, 빌뇌브다스크

이 그림은 구상과 추상의 갈등을
보여주는 작품이다. 이 그림에서
과일그릇을 알아보기는 쉽다.
배경의 테이블, 과일그릇, 열린 창
등을 압축적으로 표현한 순수
기하학적인 형태가 과일그릇을
'포위'하고 있는 것처럼 보인다.
단일한 구성 내에서 동일한
요소가 여러 번 반복되지만, 놓인
위치에 따라 다른 대상을
표현한다는 점이 레제의 모든
작품이 지닌 가장 흥미로운
특징이다.

앙리 마티스
**〈장식적 배경 앞에 앉은 장식적
인물〉**, 1925-26
국립현대미술관, 파리

1920년대 마티스의 작품을
지배하는 요소는 동양에서 영감을
받은 색채와 장식적 요소이다.

베를린

1918-1933

두 비극 사이의 독일

표류하는 세계에 대한 신랄한 비판

많은 미술운동과 사조의 분수령이었던 제1차 세계대전도 독일 표현주의의 발전을 가로막지는 못했다. 전쟁이 끝난 후 통렬한 비판의식은 오히려 고양되었다. 이 무렵에 베를린 화파의 신즉물주의가 등장했다. 그로스와 딕스 같은 재기 넘치지만 냉정한 화가들은 전후 독일사회를 비난하면서 전쟁이 가져온 인간적, 물질적, 도덕적 재앙을 묘사하였다. 암시장에서 폭리를 취하여 부당이득을 얻는 자들, 매춘부, 아부하는 국가관료, 무기를 팔아 돈을 버는 탐욕스러운 산업가, 가난한 상이군인, 참전용사, 장애를 입은 사람들의 물결이 거리마다 넘쳐났다. 카바레와 표현주의 영화가 있던 1920년대 베를린에서 활동한 많은 미술가들은 앞으로 어떠한 정치적인 상황이 벌어질지 예상하고 있었다. 히틀러가 권력을 잡았을 때 딕스는 체포되었고 다른 작가들은 미국으로 강제 이주되었다.

오토 딕스
〈대도시〉, 1927-28
시립미술관, 슈투트가르트

이 세 폭 그림은 이 시기의 베를린 분위기를 가장 잘 묘사한 작품 중 하나이다. 중앙 패널에 턱시도를 입은 악단의 남성이 색소폰을 불고 있고 우아한 커플들이 초현실적인 분위기 속에서 춤추고 있다. 여성들의 두터운 화장과

세련된 옷차림에 남아 있는 좋았던 시절의 화려한 외관으로도 다가오는 전쟁에 대한 긴장감을 감출 수 없다. 양쪽 측면 패널은 상이한 두 장면을 묘사한다. 왼쪽 화면에는 참전용사가 목발을 짚고 길을 걸어가고 있고 오른쪽 화면에서는 관능적인 탐닉과 야만적인 성도착을 결합시킨 선정적인 공간을 배경으로 창녀들이 고객을 기다리고 있다.

조지 그로스
〈우울한 날〉, 1921
슈투트가르트 미술관, 베를린

전쟁이 끝난 뒤를 다룬 이 황폐한 이미지는 베를린 교외의 어느 날 아침을 묘사하고 있다. 앞쪽에 있는 사팔뜨기는 장애를 입은 참전용사의 연금을 관리하는 공무원이다. 옷깃에 장식핀을 꽂고 코안경까지 걸친 말쑥한 차림새의 이 공무원은 자신의 팔 사이에 굳게 닫힌 서류가방을 꼭 끼고 있다. 이는 연금을 제대로 지급하지 않는 정부의 비효율적인 지원을 의미한다. 냉담한 벽돌담장이 지원금을 받아야 하는 참전용사와 공무원의 사이를 상징적으로 갈라놓고 있다. 이 비참한 상황을 배후에 숨어서 실질적으로 지휘하는 암시장 투기꾼인 한 남성이 일터로 가는 동안 구석에서 이 광경을 은밀하게 엿보고 있다.

오토 딕스
〈플랑드르〉, 1936
국립미술관, 베를린

1893년생인 딕스는 제1차 세계대전에 참전하였다. 이는 평생 그에게 상처로 남은 끔찍한 경험이었다. 이 작품은 무겁고 답답한 빛이 흩어지는 연기로 뒤덮이는 장면을 보여준다. 격렬한 전쟁 뒤에 남은 것은 갈고리만 남겨놓은 채 뜯겨나간 철조망, 파괴된 자연, 죽은 사람들의 유해뿐이다. 이 작품처럼 반(反)군국주의적인 신념에 따른, 전쟁의 야만성을 비난하는 그림은 나치정권의 검열을 받아야만 했다. 나치정권은 1933년에 딕스의 회화 250여 점을 공개적으로 불태웠다. 베를린의 아카데미에서 쫓겨나고 히틀러에 대한 음모를 꾸몄다는 이유로 체포되어 드레스덴에 투옥된 이 작가는 1935년에 풀려나자마자 스위스로 탈출했다.

막스 베크만
〈턱시도를 입은 자화상〉, 1927
하버드 대학교 미술관, 케임브리지, 매사추세츠

얼굴의 명확한 선, 흰색과 검정색으로 뚜렷하게 표현한 양감, 매우 도식적인 형태는 베크만이 독일 표현주의에 속해 있음을 분명하게 말해 준다. 그럼에도 불구하고 이 작품에서 의상을 통해 그는 자신을 베를린 사회에 잘 적응한 세련되고 아이러니한 미술가로 묘사하고 있다.

크리스티안 샤트
〈수술〉, 1929
렌바흐하우스, 뮌헨

이 작품의 외과수술 장면에서 신즉물주의의 전형적 특징인 무자비한 사실주의를 볼 수 있다. 이에 덧붙여서 샤트는 1920년에서 1925년 사이에 로마에서 살면서 얻은 15세기 이탈리아 미술에 대한 깊이 있는 지식을 보여준다.

1916-1940

다다에서 초현실주의로

순수한 환상을 추구하는 세계적인 운동

다다운동은 1916년에 취리히에서 시작되었다. 취리히는 전쟁기간 동안 많은 지식인과 예술가들의 피난처였다. 마르셀 뒤샹의 레디메이드에 자극받은 다다는 억눌려 있는 창조적인 자유라는 기치 하에 모든 가치와 기준에 전면적으로 저항할 것을 제안하였다. 이 운동은 매우 다양한 표현 언어와 수단을 받아들이면서 파리에서 베를린으로, 유럽 전체로, 그리고 미국으로 퍼져 나갔다. 그럼에도 불구하고 1922년 즈음에 이 운동은 이미 쇠퇴하기 시작했다. 실상 많은 미술가들이 아방가르드 시대의 대단원이었던 초현실주의로 빠져들었다. 파리에서 생겨나 앙드레 브르통이 이론화한 초현실주의는 정신의 가장 깊숙한 곳을 탐구하고자 한 새로운 운동이었다. 초현실주의 작가들은 가장 깊숙한 내면에 있는 충동과 욕망이 자발적으로 드러날 수 있도록 캔버스 위에서 붓을 자유롭게 움직이는 기법을 개발했다. 이는 프로이트의 '자동기술' 과정을 본뜬 것으로 호안 미로와 앙드레 마송의 작품이 대표적이다. 발튀스, 달리, 델보는 한결 구상적인 흐름을 보여주었는데, 형이상학적 회화의 영향을 받은 이들은 일상생활에서 끌어들인 오브제를 통해 모순적이고 교란시키는 작품을 만들었다.

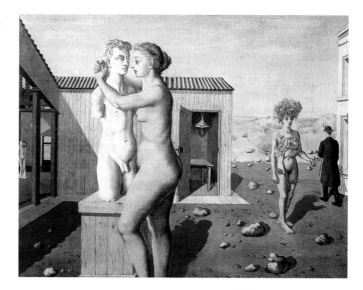

폴 델보
〈피그말리온〉, 1939
왕립미술관, 브뤼셀

벨기에 화가인
델보(1897-1994)는 이 작품에서
피그말리온 신화를 역전시켰다.
여성이 남성 조각에 키스해서
생명을 불어넣으려 하고 있다.

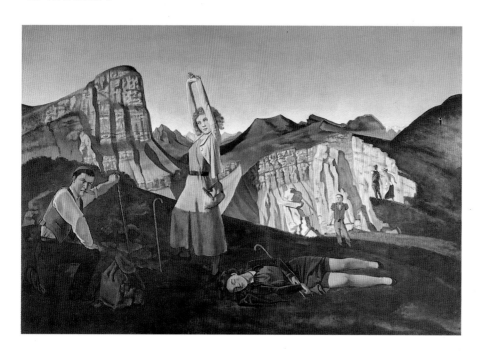

발튀스
〈산〉, 1937
메트로폴리탄 미술관, 뉴욕

본명이 발타자르 클로소프스키인
발튀스(1908-2001)는 폴란드
출생이지만 주로 파리에서 살았다.
그는 때때로 의심스러운 상황에
처한 어린 소녀들을 묘사해서
비난을 받기도 했지만 20세기에
가장 많은 찬사를 받은 수수께끼
같은 화가였다. 그는 비평가들에게
"젊음을 그리든 풍경을 그리든 내
그림을 지배하는 것은 삶, 더
정확하게는 삶의 깨달음이라는 한
가지 개념이다"라고 말했다.

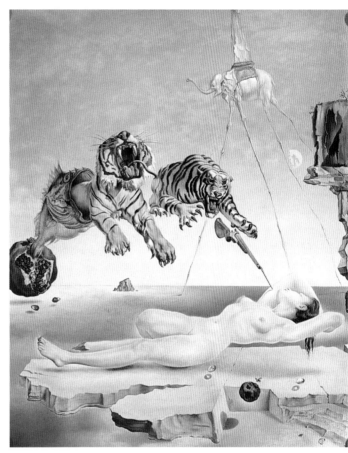

마르셀 뒤샹
**〈총각들이 발가벗긴 신부,
그조차도〉**, 1915-23
필라델피아 미술관

오랜 기간에 걸쳐 제작했으나
유리판이 깨져 나중에 복구한 이
거대하고 복잡한 작품은 뒤샹
미술의 진정한 결정체라고 할 수
있다. 실상 이 작품을 완성한 후
뒤샹은 회화를 중단했다. 자신이
좋아했던 체스의 논리적이고

이성적인 상징주의에 영향을 받은
그는 투명한 유리판 표면에
조각들을 배열했다. 그리고
비평가와 관람자들이 이상한
기계와 선, 형태, 오브제와 내용에
대해 나름대로 자유롭게
해석하도록 하였다. 복잡한 제목은
작품을 두 부분으로 나누어
언급한다. 아래쪽에는 금속성의
기계장치와 기구들이, 난해하고
이해하기 어려운 위쪽에는
'신부'가 있다.

살바도르 달리
**〈석류 주위에 벌이 날아다녀
꿈에서 깨어나기 전 1/2〉**, 1944
티센-보르네미사 미술관
마드리드

이채로운 문학적 언급과 성적
강박관념에 대한 암시로 가득한
달리(1904-89)의 작품은 작가
자신이 '비판적 편집증'이라고
설명한 방법의 결과물이다. 그것은
일상 세계에 내재된 부조리를
드러내기 위한 방법이다.

브뤼셀

1898-1967

르네 마그리트

역설, 모순과 이미지의 상호작용

마그리트가 단순히 유별난 이미지의 창조자인지 20세기의 대표적인 대가 중 한 명인지에 대한 미술 비평계의 의견은 분분하다. 반면에 대중들은 의심의 여지가 없다. 알아보기는 쉽지만 이해하기는 불가능한 작품 이미지 덕분에 마그리트는 많이 사랑받고, 많이 모사되며, 유명한 화가가 되었다. 그는 잠시 광고와 관련된 일을 한 적이 있는데 이 경험이 모든 작품에 반영된다. 이후 데 키리코의 형이상학적 회화 작품을 보고 깊이 영향받은 마그리트는, 그때부터 불가능한 형태로 풍경, 사물, 인물을 병치시켜 그렸다. 아직까지 마그리트 그림 속의 형체는 뚜렷하고 명료했다. 그는 파리로 이주하여 달리와 친구가 되었으며 초현실주의 운동에 참여하게 되면서 기사와 에세이 등을 작성하였다. 이 기간 동안 마그리트는 15세기 이탈리아 회화의 거장들뿐만 아니라 쇠라와 같은 최근의 대가들도 유심히 관찰했다. 마그리트는 모순적이고 수수께끼 같은 현존에 바탕을 둔 자신의 스타일을, 1930년 브뤼셀로 돌아갈 때까지 매우 탄탄하게 다졌다. 르누아르의 방식을 따랐던 짧은 시기가 유일한 예외였을 뿐이다.

르네 마그리트
〈대가족〉, 1963
개인 소장

마그리트의 작품은 초시간적이다. 화가는 그가 이전에 사용했던 이미지, 모티브, 실루엣, 인물, 오브제를 변형시켜 새롭고 낯선 효과를 창출한다. 늘 그렇듯이 마그리트의 제목은 작품이 실제로 재현하고 있는 것을 그대로 설명하지 않고 의도적으로 갈피를 못 잡게 만든다.

르네 마그리트
〈골콘드〉, 1953
메닐 컬렉션, 휴스턴

이 유명한 작품을 모사한 사람은 셀 수 없이 많다. 중산모와 짙은 회색 양복을 착용한 작은 남성들이 빗줄기처럼 떨어지고 있다. 이는 개인 정체성의 상실과 일상의 단조로운 진부함으로 고통받는 20세기 인간의 조건에 대한 은유이다.

르네 마그리트
〈유클리드 기하학적인 산책〉
1955
미네아폴리스 예술재단

내부와 외부가 겹친 이미지는
마그리트 작품에 자주 등장하는
주제이다. 여기에서 이젤 위의
캔버스는 창밖의 실제 풍경과
겹쳐진다. 이는 회화의 환영과
모호함에 대한 명료한 상징이다.

르네 마그리트
〈이미지의 배반〉, 1929
로스앤젤레스 카운티 미술관

이 작품은 마그리트의
초현실주의를 이해하는 열쇠를
제공해 준다. 작가는 파이프를
그리고 그 아래에 "이것은
파이프가 아니다"라는 문장을
썼다. 현실은 보이는 대로
존재하지 않음을 폭로하는
작품이다.

르네 마그리트
〈향수병〉, 1940
개인 소장

마그리트는 자신이 가장 좋아하는
나라인 프랑스와 벨기에로 나치가
진격했을 때, 프랑스 남부의
유명한 중세도시 카르카손에서 이
작품을 제작하였다. 고요함과
정적이라는 특징 외에도 이
작품은 사자를 통해 분열과
소통불가능성, 임박한 위험을
보여준다. 마그리트의 작품에
종종 등장하는 검정색 옷을 입은
남자는 보통 화가 자신과
동일시되는데, 이 그림 속에서는
불안한 현실에서 탈출할 수
있도록 날개를 달고 서 있다.

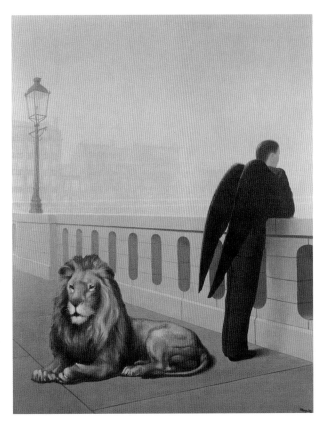

바르셀로나, 파리, 팔마 데 마요르카

1893-1983

호안 미로

"이 기차는 멈추지 않는다"

미로는 쓰레기더미에서 이 문구가 적혀진 녹슬고 오래된 철도 표지판을 발견했고, 그 문구를 자신의 계획으로 삼고 작업실 벽에 걸어놓았다. 이 카탈루냐 화가의 삶과 작품을 특징짓는 것은 멈추지 않는 창작력과 생명력으로 충만한 다채로운 이미지를 만드는 탁월한 능력이다. 다양한 미술의 흐름과 아방가르드 운동, 특히 초현실주의와 교류했지만, 미로는 독자적인 경향의 작가로 남았다.

1919년에 카탈루냐를 떠나 파리로 간 미로는 그곳에 오랜 기간 머무르면서 같은 스페인 출신인 피카소, 다다이스트인 트리스탄 차라, 1921년에는 초현실주의를 포함한 다양한 아방가르드 운동의 일원들과 교류하게 되었다. 이 시기 그의 작품은 초상과 시골의 풍경 등 구상적인 주제를 다루었지만 점차 추상으로 옮겨가고 있었다. 좀더 정확하게 말하자면 미로는 본능과 기억, 잠재의식의 심연을 파악하려는 불안정하면서도 쾌활한 파편들을 독창적으로 조합해 나갔다. 제2차 세계대전과 스페인 내전의 엄청난 비극에서 자극받은 미로는 오려내기와 콜라주 같은 새로운 스타일과 재료들을 실험한다. 흥미로우면서도 시적인 〈성좌〉 연작은 극적인 단계를 거친 후 시작되었다. 미로의 전시는 미국에서 엄청난 성공을 거두었다. 그의 자유롭고 창조적인 스타일은 뉴욕 화파의 화가들, 특히 잭슨 폴록에게 강한 영향을 주었다. 1950년대에 조각, 거리미술, 대형 장식 작업에 집중하던 미로는 〈파랑〉 연작을 계기로 다시 회화작업으로 돌아왔다. 1976년에는 미로 재단이 바르셀로나에 설립되었다. 이곳의 훌륭한 컬렉션은 20세기의 위대한 미술가의 정열적이고 다양한 창조력을 보여준다.

호안 미로
〈할리퀸의 카니발〉, 1924-25
올브라이트-녹스 아트 갤러리
버펄로

이 환상적인 축제에서는 이상하게 생긴 개체들이 화가의 방에 빼곡하게 들어가 기쁨으로 가득한 춤을 추고 있다. 그림 중앙에서는 할리퀸 꼭두각시 인형이 기타 반주를 하는 중이다. 미로가 초현실주의 시기에 그린 그림으로, 구상에서 추상으로 가는 과도기의 작품이다.

호안 미로
〈달 앞의 인물과 새〉, 1944
펄스 갤러리, 뉴욕

전쟁 기간 동안 미로는 자신의 작품에 남근의 상징들을 표현하곤 했다. 성행위의 암시는 물감으로부터 새로운 종류의 인간이 탄생할 수 있음을 의미한다.

호안 미로
**〈아름다운 새가 연인들에게
미지의 사실을 누설한다〉**, 1941
뉴욕 현대미술관

미로는 제2차 세계대전 기간 동안
밝은 배경에 표상과 이미지의
패턴을 그린 〈성좌〉라는 연작을
제작했다. 이 연작은 우아하고
인간적이며, 전쟁의 야만적인
폭력에 반대하는 감동적인
사랑노래로, 순수한 서정성을
보여준다.

호안 미로
〈사람과 새〉, 1974-76
개인 소장

미로의 이 거대한
회화(162×316cm)는 위치토
주립대학 미술관의 파사드를
장식한 감동적인
모자이크(9×17m)의 모형이다.
두꺼운 검은색 윤곽선과 넓은
색면을 사용한 작품이다. 화면은
이 카탈루냐 미술가의 이후
작품들처럼 상상력과 서정성으로
가득 차 있으며 유쾌하면서도
평화롭다.

미술과 독재와 이데올로기

파블로 피카소
〈한국의 대학살〉, 1951
피카소 미술관, 파리

피카소는 후기작품에서
〈게르니카〉를 통해 선보였던
스타일과 역사적, 사회적 메시지를
반복했다. 이 작품은 150년 전에
고야가 그린 사형장면을 극적으로
인용함으로써 인류의 역사에서
반복되는 폭력을 강조한다.

고발과 선전 사이에서

독재정부는 추상미술을 좋아하지 않았다. 영웅의 업적 등
찬양의 의미를 담기에 적합하지 않았기 때문이다.

1930년대에 등장한 여러 독재정권 아래서, 미술은 강력한
선전매체에 적응하면서 포스터 미술과 영화에 치우치게 된
다. 멕시코 혁명 이후의 벽화에서 볼 수 있는 것과 비슷한 사
례들이 유럽 저 끝까지 퍼져나갔다. 20세기 초에 표현주의,
미래주의, 절대주의를 낳았던 독일, 이탈리아, 러시아 삼국
에서는 1930년대에 유사한 경향이 나타났다. 정부가 공인
한 미술은 현실적이고 쉽게 이해할 수 있는 상황과 인물을
종종 과장된 수사학으로 묘사했다. 자유로운 표현양식을 추
구하는 미술은 어떤 것이라도 잔인하고 반역사적인 검열을
받아야 했고 결국은 금지당했다. 같은 시기에 국제적으로
퍼진 신입체주의(Neo-Cubism)는 강력한 정치적 메시지를
전달하기 위한 수단으로 사실주의적 기법을 도입했다. 그
양식은 피카소의 〈게르니카〉(1937)에서부터 시작되었는
데, 이 작품이 지닌 보편적 가치 때문에 공산주의 경향의 미
술운동은 이 작품을 필수적인 양식적 준거로 삼았다. 피카
소의 양식을 정치적인 모범으로 삼는 경향은 제2차 세계대
전 기간 동안 이념적 균열을 만들어냈다. 그 한편에는 사회
주의와 공산주의에 공감하는 사실주의가 있었고, 다른 한편
에는 반동적이라는 평가를 받았던 앵포르멜을 포함한 추상
미술 운동이 있었다.

페르낭 레제
〈건설자들〉, 1950
페르낭 레제 미술관, 비오트

젊은 시절에 반(半)추상을
추구했던 레제(1881-1955)는
솔직한 정치적, 사회적 발언에
자극받아 인간 형상으로
되돌아갔다. 이 같은 전환은 특히
거대한 벽화에서 확인할 수 있다.
파랑, 노랑, 빨강의 삼원색에
기초한 후기 입체파(Post-Cubist)
회화를 통해 레제는 두껍고
분명한 윤곽선으로 그려진 숙련공,
육체 노동자, 건설 노동자들을
찬양했다.

다비드 알파로 시케이로스
〈자화상(엘 코로넬라소)〉, 1945
국립미술관, 멕시코시티

시케이로스(1898-1974) 작품의
기본 주제는 사회에서의 인간의
역할과 자유를 향한 인간의
투쟁이다. 이 작품에서 작가는
멕시코 혁명기의 자신을 재건설의
신인(神人)으로 묘사하고 있다.
그의 조형언어는 자신이 유럽에서
공부했던 이탈리아 고전과
르네상스 미술에 표현주의적,
초현실주의적 요소와 개념을
결합시킴으로써 대중에게 강렬한
시각적 충격을 주는 극적인
회화를 만들어낸다.

레나토 구투소
〈십자가 책형〉, 1940-41
국립현대미술관, 로마

이 작품을 통해 시칠리아 화가인
레나토 구투소(1912-87)는
파시스트 정권에 반대하는 입장에
섰고 신예술전선운동의 주창자 중
한 사람이 되었다. 이 작품에서는
화면 중앙에 놓인 말을 비롯해
〈게르니카〉에 대한 암시가
분명하게 드러난다.

독재와 풍자

그로츠와 딕스의 작품에서는 초기부터 히틀
러에 대한 신랄한 캐리커쳐가 나타났다. 그 결
과 나치 정권은 표현주의 작품처럼 신즉물주
의 작품들도 퇴폐적이라고 비난하며 금지했
고 수백 점의 작품을 거리에서 공개적으로 태
웠다.
다행스럽게도 〈7대 죄악〉이라는 대형 회화는 파괴되지 않고 남아
있다. 왼편의 도판은 이 작품의 세부이다.
딕스는 히틀러가 독일에서 정권을 잡았던 1933년에 이 작품을 완
성하였다.

파블로 피카소

1937

〈게르니카〉

마드리드 레이나 소피아 미술관의 보석인 이 유명한 작품은 20세기 회화 중 가장 잘 알려진 그림일 것이다. 거대한 화면(3.45×7.70m)은 스페인을 분열시킨 내전이 진행 중이던 1937년에 바스크 지방 게르니카라는 마을이 폭격당한 일에서 받은 충격을 그리고 있다. 피카소의 뛰어난 재능을 보여주는 이 작품은 파리 국제박람회의 스페인 공화국 정부관을 장식하기 위해 단 5주 만에(1937년 5월 1일-6월 4일) 제작되었다. 당시 피카소와 사귀었던 도라 마르가 찍은 사진들은 작품의 착상과 빠른 제작 속도를 보여준다. 종합적 입체주의의 요소를 변형시켜 새로운 역사적, 미술적 문맥에 적용함으로써 피카소는 상징과 의미로 가득한 거대한 알레고리를 구성해내었다. 전체주의 정권의 선전적인 사실주의와는 대조적으로 피카소는 실제 사건에 대한 현학적인 묘사를 뛰어넘어 야만성과 폭력에 대한 일반적인 비판으로 확장해나갔다. 작가의 정치적인 신념을 궁금해 하는 사람들에게 피카소는 "나는 죽음에 대항하는 삶의 편에, 그리고 전쟁에 반대하는 평화의 편에 서 있다"고 대답했다.

화면 상단 왼편의 진지하고도 품위 있는 황소의 이미지는 1930년대에 피카소가 반복해서 그렸던 도상이다. 이 전형적인 신화적 동물은 작품 내의 다른 형상들보다는 덜 압도적인데, 힘들어도 패배하지 않았던 스페인 사람들의 힘과 고귀함을 나타낸다.

화면 위쪽 테두리 매우 가까이에 두 개의 광원이 그려져 있다. 하나는 창밖으로 몸을 굽힌 여성이 들고 있는 등불이고 다른 하나는 전구이다. 이 도상들은 잔학성을 드러내는 진리의 빛을 의미한다.

죽은 아이를 팔에 안고 비통해 하는 어머니상은 참을 수 없는 슬픔과 공포를 드러낸 매우 훌륭한 이미지이다. 여기에서 피카소는 미술사의 고전적인 모티브를 현대적인 것으로 변형하는 데 성공했다. 영아대학살의 도상을 환기시키면서 피카소는 또한 세속적인 피에타를 만들어낸 것이다.

비평가들은 그림에 포함된 동물을 비롯한 세부요소를 다양한 방식으로 해석했다. 실제로 피카소도 여러 개의 다른 해석을 내놓았다. 중앙의 큰 말은 4년 전 작가가 〈투우사의 죽음〉에서 그린 끔찍한 이미지, 즉 황소의 뿔에 찔린 겁먹은 말을 연상시킨다. 말의 이미지가 어떤 인간 형상보다도 이유 없는 잔인함을 잘 드러내고 있다.

이전의 습작 스케치에서 피카소는 몇 가지 색상의 하이라이트를 그렸으나 최종 완성작에서는 중간 톤의 회색, 그리고 선명한 검정과 흰색만을 사용하였다. 이러한 방식을 통해 그는 영화와 사진의 발달에서 영향을 받은 뚜렷하면서도 신랄한 효과를 이루어냈다. 실제적으로 스페인 내전 기간 동안 로버트 카파는 중요한 사진들을 찍었다.

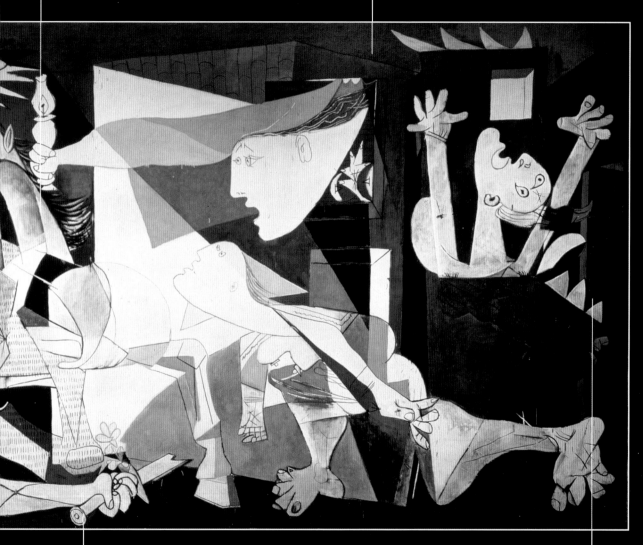

이 죽은 군인은 현대의 전쟁에서는 쓸모없는 무기인 부러진 칼을 쥐고 있다. 이 이미지를 통해 피카소는 호메로스의 고대 영웅에 대한 기억을 불러일으키면서 전쟁은 1000년간 인간과 함께 해온 악이라는 사실을 강조한다. 칼자루를 든 손 옆에 꽃이 피어난 것처럼 보인다. 이 부분은 본래 군인의 손이었으나 작가가 이후에 재치 있게 새로운 상징으로 변형시킨 것이다.

〈게르니카〉의 모든 인물들은 지중해식 장례식을 연상시키는 기품 있는 슬픔의 감정으로 통합되어 있다. 화면 오른쪽 끝에서 양팔을 위로 든 여성의 옆과 위로 불타고 있는 집을 찾아볼 수 있다.

미국

1913-1940

미국적인 장면

그랜트 우드
〈혁명의 딸들〉, 1932
신시내티 미술관

우드는 흥미롭게도 유명한
역사화의 모사 앞에 세 명의
여성을 위치시켜 놓았다.

그랜트 우드
〈미국식 고딕〉, 1930
시카고 미술원

우드는 수많은 도시풍경화에 대항하여
중서부 시골에서 볼 수 있는 인물과 풍경을
그림으로써 미국의 본질을 보여주었다.

아모리 쇼에서 뉴딜정책까지 : 현실의 단면들

1913년 2월 17일은 미국 회화사에서 기억해야 할 날이다. 1,100여 점에 이르는 유럽과 미국의 미술작품으로 구성된 대규모 현대미술 전시가 뉴욕의 제69보병연대의 병기고에서 개최되었다. 아모리 쇼는 미국 미술운동의 독립성을 주장했고 뉴욕은 미국뿐만 아니라 세계 미술의 중심지가 되었다. 에이트 그룹, 도시 사실주의, 정밀주의와 같은 새로운 생각과 그룹, 운동이 빠르게 발전하는 와중에서 우세했던 경향은 사실주의이다. 이 양식은 도시와 농촌의 갈등관계를 나타내는 '도상'이 될 만한 장소와 인물을 묘사했고, 새로운 미국을 표상하는 장면을 보여 주려는 욕구를 실현했다. 세부묘사와 도시의 광경, 산업단지, 새로운 기계에 대한 선호가 점점 강해졌다. 1929년의 사회, 경제적 위기는 미국적인 이미지를 강화하는 데 도움이 되었다. 미국은 경제를 재도약시키려는 노력을 지지해 줄 미술이 필요했고, 그래서 미술가들에게 우체국, 은행, 학교, 기차역, 정부건물을 장식하는 작품을 의뢰하는 대규모 프로그램을 후원했다. 뉴딜 정책 시기에 미국 회화는 멕시코의 벽화운동과 접촉했고 이로써 한층 더 유럽 미술로부터 독립하게 된다. 그러나 1930년대에 유럽과의 긴밀한 교류가 재개되었는데, 많은 미술가들이 전쟁과 독재정치를 피해 미국, 특히 뉴욕으로 왔기 때문이다. 그들은 미국에 정착한 유럽의 다른 대가들과 합류했다. 그로스, 파이닝거, 뒤샹, 에른스트, 미로, 몬드리안이 뉴욕을 문화의 용광로로 만드는 데 기여했다.

찰스 실러
〈고전적인 풍경〉, 1931
바니 엡스워드 재단, 세인트루이스

작품의 제목을 통해 유럽과는
다른 미국 미술의 자율성에 대한
인식을 드러내는 경우도 있다.
실러는 굴뚝과 선로가 있는

산업지역의 풍경을 주저하지 않고
고전적이라고 묘사했다. 이
'고전주의'는 분명히 구세계의
고전주의와는 전적으로 다르다.
그렇다 해도 구성과 자신감 있게
그린 분명한 선들, 균형 잡힌
입체감, 색조의 조화에서 구세계의
고전주의를 엿볼 수 있다.

찰스 더무스
〈나는 금으로 된 숫자 5를 보았다〉
1928
메트로폴리탄 미술관, 뉴욕

미래주의와 관련 있어 보이는 이 작품은, 당대의 특정 인사들에 대한 경의를 그림으로 표현하기 위해 더무스가 그린 연작의 한 부분이다. 윌리엄 카를로스 윌리엄스의 시에서 영감을 받은 이 작품은 숫자 5가 표시된 소방차가 빗속에서 사이렌을 울리며 도시를 질주하고 있는 모습을 묘사한다. 더무스는 강렬한 색채와 완벽하게 통합된 문자, 숫자, 단어를 통해 상징적인 이미지를 만들었다.

조지 벨로스
〈뎀시와 퍼포〉, 1924
휘트니 미술관, 뉴욕

19세기 미국에서 최초로 등장했던 경향을 이어가면서 벨로스는 종종 스포츠를 현대적인 서사시로 표현하였다. 그가 좋아하는 주제 중 하나가 권투였는데, 특히 권투선수의 격렬한 행동과 관중들의 거칠고 때로는 야만적이기까지 한 표현 사이의 긴장감을 즐겨 그렸다.

미국

1882 - 1967

에드워드 호퍼

미국적 사실주의의 '고전적인' 대가

미국의 지방 특유의 공간과 빛, 고요함이 불러일으키는 환멸
과 고독은 호퍼의 작품에 영화의 시나리오, 상황, 인물들을
환기시키는 능력을 불어넣어 주었다. 뉴욕에서 공부한 후
호퍼는 1905년에서 10년까지 유럽에서 머물면서 아방가르
드 운동과는 별다른 관계를 맺지 않고 구상미술을 연구했다.
뉴욕으로 돌아와서 그는 조각에 몰두하였는데, 1924년부터
27년 사이에만 수채화와 유화를 그렸다. 그는 즉각 성공을
거두었고 대공황과 뉴딜정책 시기에 중요한 미국 화가가 되
었다. 그는 멀리 있는 지평선, 사무실과 호텔방의 평범함, 낯
선 도시의 밤을 차분하고 명료하게 묘사하였다. 그러나 그
의 작품이 보여 주는 장면의 의미는 명료하지 않다. 호퍼는
또한 인물간의 공간, 빛의 각도 등 화면의 기하학을 세심하
게 계획하는 구성의 대가였다. 그는 이러한 요소들을 통해
시적인 순간을 전달한다.

에드워드 호퍼
〈주유소〉, 1940
메트로폴리탄 미술관, 뉴욕

호퍼의 작품에는 외롭고 아득한
분위기가 충만하다. 그의
풍경화는 특정 장소가 아닌
익명의 공간을 보여준다.

에드워드 호퍼
〈호텔방〉, 1931
티센-보르네미사 미술관
마드리드

호퍼는 들어오는 사람에 따라
표정과 존재, 감정이 끊임없이
변화하는 호텔방에 매력을
느꼈다. 이 작품에서 편리하고
단조로우며 철저히 비인간적인
배경과 그것에 한시적으로
생명력을 부여하는 여성 사이의
대조를 즉각적으로 느낄 수 있다.
호퍼는 '익명의' 환경을 주인의
이름이 적힌 닫힌 옷가방과
대조시킨다.

에드워드 호퍼
〈사무실의 밤〉, 1940
워커 아트센터, 미네아폴리스

에드워드 호퍼
〈두 개의 등이 있는 등대〉, 1929
메트로폴리탄 미술관, 뉴욕

이 작품은 유럽의 고요하고
잔잔한 형이상학적 회화와 독일
사실주의의 영향을 드러낸다. 이에
기초하여 호퍼는 세계에 대한
자기만의 독특한 해석을
만들어냈다.

에드워드 호퍼

1942

〈밤의 사람들〉

시카고 미술원이 소장하고 있는 이 작품은 도시의 외로움을
다룬 호퍼의 뛰어난 작품 중에서도 가장 유명하다. 화가는
이 작품의 기원에 대해 다음과 같이 설명한다. '나는 그리니
치가(街)의 모퉁이에 있는 음식점에서 이 작품에 대해 착안
했다. 나는 장면을 단순화하고 식당을 확대하였다. 나는 무
의식적으로 그곳에서 대도시의 고독을 보았다.'
그가 선택한 특정한 시점과 각도, 조명의 사용은 영화에서
영향을 받았음을 알려주며, 작품은 헤밍웨이의 단편에 나오
는 장면을 환기시킨다. 작가가 줄거리를 말해주고 있지는 않
지만 단일 장면을 제시함으로써 관람자가 이야기를 이어나
가게 만드는 것이다.

무엇을 파는 가게인지는 전혀 알 수
없다. 정면의 어두운 유리창을 통해서
현금출납기만을 겨우 알아볼 수
있는데 이는 현대사회에서 돈의
지배적이고 필수적인 역할에 대한
무언의, 그러나 의미심장한 상징이다.

어두운 상점의 유리창, 그리고
식당의 황량한 인공조명과 어둠의
대조는 호퍼가 형이상학적
회화로부터 재해석한 모티브로써,
소통불가능성과 거리감을
전달한다.

카운터 주변에 놓인 둥근
의자들은 두드러지지 않지만
중요한 세부이다. 밤에 오는
손님과 그들의 이야기, 비밀을
기다리고 있는 이 빈 의자들은,
호퍼가 그린 도시풍경의 쓰디쓴
측면, 즉 우연한 만남, 덧없는
교제, 은밀한 사생활을 보여 주는
구체적 형상이다. 빈 의자를
둘러싼 배경은 개성 없고
단조로우며 생기 없다.

걸어다닐 수 있는 넓고 황량한
공간 오른쪽에 사람들을
몰아넣음으로써 이 작품은 낯설고
균형 잡히지 않은 구성을
보여준다. 사람들은 밤새
영업하는 상점의 은신처 속으로

모자를 눌러쓴 채 등을 보이고 있는
이 수상쩍은 인물은 생각에 빠져
그의 손에 든 술잔을 물끄러미
바라보고 있는 것처럼 보인다.
할리우드 고전에서 묘사하는
이방인의 전형과 닮은 인물이다.

카운터의 가장 끝부분에 앉아 있는 손님들은
당시 미국 영화의 이미지를 환기시킨다. 여자는
손톱에 신경 쓰고 있고 남자는 담배를 피우며
허공을 응시하고 있다. 두 인물의 손은 거의
닿아 있지만, 호퍼는 이 접촉이 의도적인 것인지
알아챌 만한 어떠한 실마리도 주지 않고 있다.

바텐더는 그나마 활기를 보여
주는 유일한 인물이다.
하지만 이는 인간적인 소통에
대한 욕망 때문이라기보다는
기계적이고 직업적인
습관에서 나온 것처럼
보인다.

뉴욕

1912-1956

잭슨 폴록

신세계의 모든 에너지가 천년의 전통을 무너뜨리다

미술의 역사는 대개 점진적으로 전개된다. 그러나 한 대가의 창조력이 기존의 리듬을 깨고 전례 없이 급격한 도약을 이루어낼 수도 있다. 잭슨 폴록은 이러한 '혁명적' 화가 중한 사람이었다. 대작이 대부분인 그의 회화에서 간혹 20세기 대가들로부터 받은 영향을 확인할 수 있지만, 세계 미술계에 갑작스럽게 등장한 폴록이 전통과의 급격한 단절을 초래했다는 점에는 의문의 여지가 없다. 폴록은 우연의 역할을 매우 중시하였다. 물감을 떨어뜨리는 기법을 사용하여그는 캔버스 위로 물감을 자유롭게 튀기거나 심지어 통째로부었으며 물감은 바닥으로 흘러내렸다. 그의 삶은 마치 소설 같았다. 폴록은 나바호족 인디언의 손에서 자랐으며, 인디언이 제의에 사용하기 위해 모래 위에 그린 드로잉은 그의인상에 오래도록 남았다. 증권 시장에서 대폭락이 일어났던 1929년에 뉴욕에 도착한 폴록은 거기에서 유럽미술을 접하게 되었고, 미로의 자유로운 표현에 감탄하며 추상미술의 길로 들어서게 되었다. 부족미술과 원시미술에 대한 그의 지식은 그가 그리는 행위에 상징적인 의미를 부여하도록 이끌었다. '액션 페인팅(action painting)'이라고 알려진 그의작업 방식에는 신체적 요소가 매우 강하게 개입한다. 이는바닥에 놓인 캔버스 주변을 돌아다니는 일종의 '춤'이라고할 수 있다. 그 결과 폴록은 추상표현주의의 창시자가 되었고 행위예술이라는 개념을 예견하게 되었다. 소위 뉴욕 화파로 불리는 다른 화가들이 그의 뒤를 따랐다. 폴록은 작업하는 동안 일어나는 미술가의 행위도 작품의 일부라고 생각했다. 그 결과 몸짓과 행위가 작품제작에 있어 중요한 요소가 되었다.

잭슨 폴록
〈할례〉, 1947
페기 구겐하임 컬렉션, 베니스

표현력이 뛰어난 작품 덕분에
폴록에게는 추종자가 많았다. 윌렘
드 쿠닝, 샘 프랜시스, 프란츠
클라인을 포함한 추상표현주의
작가들은 폴록의 액션 페인팅에
영향을 받았다.

앵포르멜 (추상표현주의)

표상, 몸짓, 물질

앵포르멜은 제2차 세계대전과 1960년대 사이에 유럽과 미국에서 일어난 일련의 실험적인 미술이었다. 앵포르멜은 합리적이고 인식적인 가치에 대한 불신을 표현한다. 형상을 전적으로 거부하는 앵포르멜은 베이고 찢기거나 불에 탄 표면 등의 비합리적인 요소를 내포한다. 미술가들은 전통적인 표현수단을 더 이상 중시하지 않으면서 새로운 가능성과 재료를 탐구했다. 앵포르멜은 유럽과 미국에서 동시에 발전하였으나 양자 간에는 뚜렷한 차이점이 있다. 미국 앵포르멜을 대표했던 뉴욕 화파 가운데는 로스코와 앨버스같이 색채에 몰두하는 작가도 있었지만 잭슨 폴록, 윌렘 드 쿠닝, 샘 프랜시스, 프란츠 클라인과 같은 작가들처럼 신체적인 요소(액션 페인팅)에 중점을 두는 분위기가 우세했다. 유럽의 앵포르멜은 미국처럼 감각적이거나 과격하지 않았다. 그리고 초현실주의의 자동기술법과 표현주의의 에너지 넘치는 색채 등 이전 시기의 운동들로부터 영향을 받았다. 타피에스, 포트리에, 뒤뷔페 등의 화가들은 기호를 연구했고, 클랭과 부리는 재료에 대해 탐구하였다.

이브 클랭
⟨파란색 스펀지 부조⟩, 1958
루트비히 미술관, 쾰른

클랭(1928-72)은 화가이자 조각가, 음악가였으며 '비물질적인 것으로 진화하는 미술'에 대해 연구했다. 자신이 '자유의 풍경'이라고 묘사한 것을 창조하고자 클랭은 1955년부터 줄곧 파란색으로 적신 스펀지를 사용했다.

요제프 앨버스
⟨사각형에 대한 경의⟩, 1958
시드니 제니스 갤러리, 뉴욕

앨버스(1888-1976)는 독일에서 태어나 바우하우스에서 활동했으며 1932년에 미국으로 이주했다. 그는 색채의 비율과 상호작용에 대한 대가였다. 그는 변화를 확연하게 보여 주는 작품과 가능성을 탐색하고 있는 듯한 작품을 번갈아 가며 발표했다.

(왼쪽) 마크 로스코
〈No. 19〉, 1960, 개인 소장

본래 성이 로츠코비츠인
로스코(1903-70)는
에스토니아에서 태어나서 열 살
때 미국으로 이주했다. 그는
엄격한 기하학적 질서에 따라
배열된 거대한 색면 회화를
그렸다. 그의 작품에는 특별한
표현력이 깃들어 있으며 색면
추상을 대표하는 그의 회화는
폴록의 액션 페인팅과 정면으로
대비된다.

(오른쪽) 루초 폰타나
〈공간적인 개념. 예상〉, 1962
개인 소장

폰타나(1899-1968)가 단색조의
캔버스를 베어 버린 행위는 유럽
앵포르멜의 가장 과격한 동작 중
하나이다.

알베르토 부리
〈빨간 플라스틱〉, 1964
팔라초 알비치니 재단
치타 디 카스텔로 (페루자)

부리(1915-97)는 그의 작품에
누더기 황마 자루와 그가
태우거나 꿰매거나 색칠한
쓰레기 조각을 사용하였다.

만초니와 '미술가의 배설물'

도발적이고 모독적이면서 동시에 재미있
고 반어적이기도 한 피에로 만초니의 작
품은 미술의 본질에 대한 깊이 있는 사고
를 보여준다. 매우 어린 나이에 호평을 받
았고 1963년에 29세로 사망한 그는 성
공의 불안정함뿐만 아니라 1950년대의
미술이 겪고 있던 위기도 분명하게 인식하고 있었다. 내면의
권태감에서 비롯된 예리한 비판력과 더불어 만초니는 미술가
가 만든 모든 것을 미술로 간주할 수 있으며 값이 치솟는 시장
에 내놓을 수 있음을 보여 주었다. 그는 역사적인 퍼포먼스에
서 관람객의 팔에 직접 자신의 이름을 서명하거나 삶은 달걀에
엄지손가락의 지문을 찍었고, 풍선을 불어 '공기 덩어리'를 제
작하기도 하였다. 그는 '미술가의 배설물'을 깡통에 담아 보증
서를 첨부하고 무게 당 금을 매겨 팔아버리는 식으로 자극적인
행동을 극단까지 밀고나갔다.

미국

1958 - 1968

팝아트

일상생활의 무관심하고 예측가능한 진부함에 반대하여

팝아트라는 용어는 대중미술(popular art)을 축약한 말로, 일반 대중을 위한 소비문화를 의미한다. 1960년대 초에 갑자기 등장한 이 운동은 대중매체로부터 자극을 받았다. TV, 광고판, 만화에 등장한 광고언어는 이 시기에 하나의 표현 양식으로 자리잡았다. 팝아트가 등장한 이후 전설적인 유명 인사들의 이미지, 그리고 코카콜라 병이나 수프 깡통과 같은 일상의 사물들이 대량으로 집요하게 복제되었다. 이 이미지들은 미묘한 역설적 의미를 지니면서 소비상품이 지배하는 몰개성한 세계를 묘사하는 새로운 조형언어가 되었다. 팝아트 미술가들은 감정이 결여된 일상의 단면을 냉정한 견지에서 다소 강박적으로 복제했다. 그 결과 이미지들은 본래의 의미를 잃고 우리가 살고 있는 상업주의 세계를 상징하게 된다. 리처드 해밀턴(1922 -)과 앨런 존스(1937 -) 같은 런던의 미술가들이 처음 길을 열었다고는 하지만, 팝아트는 앤디 워홀(1930 - 1987), 로이 리히텐슈타인(1923 - 97), 클래스 올덴버그(1929 -)와 같은 미술가들 덕분에 주로 미국에서 발전하였다. 그들 중 가장 유별나고 극단적이었던 워홀은 대중매체의 이미지를 조종하고 왜곡했다. 차가운 느낌을 주기 위하여, 그리고 모든 감정적인 내용을 제거하기 위하여 배경색을 바꾸는 방식으로 이미지를 재가공한 것이다. 리히텐슈타인은 이와 달리 만화의 기법을 회화에 적용하여 거대한 규모로 제작했다. 이렇게 그린 그림은 크게 확대한 사진과 비슷해 보인다. 올덴버그는 뜻밖의 재료로 일상의 사물을 만들어 제시함으로써 흥미로운 모호함을 창조하였다. 1968년은 팝아트가 문화의 분기점을 예고한 해인 동시에 운동의 막을 내린 해이기도 하다.

로버트 라우셴버그
〈지점〉, 1963
슈투트가르트 미술관

라우셴버그는 평범한 이미지의 파편을 사용한다는 측면에서 팝아트와 부분적으로 관계가 있다. 그는 본래의 맥락에서 떼어낸 이미지를 특이한 방식으로 캔버스에 배열한다. 라우셴버그는 20세기 후반 미국 미술의 경향을 흡수하여 자신의 스타일로 재정립했다. 1925년 텍사스에서 태어난 그는 1950년대에 콤바인 회화라는 기법을 창안했다. 이 기법은 추상표현주의의 흘리기 기법과 다양한 사물과 재료들의 콜라주를 결합시킨 것이다.

재스퍼 존스
〈세 개의 깃발〉, 1958
바튼 트레마인 컬렉션, 코네티컷

1930년에 태어난 존스는 라우셴버그와 함께 1954년에 네오다다 운동을 선언하였다. 네오다다는 팝아트의 직접적인 전조였다. 그는 작품에서 깃발과 미국이라는 주제를 강박적으로 반복한다.

앤디 워홀
〈캠벨 수프 깡통〉, 1962
키키모와 존 파워스 컬렉션
콜로라도

워홀은 1962년 페러스
갤러리에서 첫 번째 개인전을
열었다. 당시 주요 슈퍼마켓에서는
캠벨사의 통조림 수프 30가지를
인기리에 팔고 있었다. 워홀은 이
숫자에서 힌트를 얻어 30개의
통조림 수프를 그렸다. 이
이미지는 소비사회에서 집요하게
반복되는 상품과 상품선전을 말해
준다. 자신이 하고 있는 일의
의미를 충분히 이해했던 워홀은
자신의 작품을 대량생산된
제품으로 변형시키는 데에까지
나아갔다. 1965년에 그는 이와
똑같은 통조림 수프를 다른
색깔로 표현한 일련의 작품을
제작했다.

로이 리히텐슈타인
〈우리는 천천히 일어났다〉, 1964
현대미술관, 프랑크푸르트

이 작품과 워홀의 〈캠벨 수프
깡통〉을 비교해 보면 팝아트의
기법과 표현이 얼마나 다양한지
알 수 있다. 워홀은 특정한 물건을
복제함으로써 그 물건의 의미를
제거해 버린다. 리히텐슈타인은
현대의 삶을 풍자하기 위해 만화
이미지를 확대함으로써 같은
효과를 거둔다. 리히텐슈타인의
작품은 만화를 사진으로 찍어
확대한 것이 아니라 인쇄
이미지를 캔버스에 모사한 것이다.
망점인쇄처럼 보이도록 만들기
위해 구멍이 뚫린 눈금판을 놓고
채색했다.

워홀은 할리우드 배우인 마릴린 먼로가 1962년 8월에 자살한 얼마 뒤 마릴린 시리즈를 제작했다. 이 작품은 최근에 가장 인기 있는 이미지 중 하나가 되었다. 워홀에게는 마릴린이 신화창조를 전형적으로 상징하는 인물일 뿐만 아니라 유명인사의 극적인 종말을 상징하는 인물이기도 했다.

이상화된 여배우인 동시에 고통을 겪은 여성이었던 마릴린 먼로를 작가는 의도적으로 포스터나 영화의 장면처럼 정형화된 표현으로 고정시켰다. 광고는 항상 세련되고 매력적으로 보여야 하며 따라서 도식적이고 단순해야 한다. 이 같은 무정한 요구에 따라서 마릴린의 인간적인 측면은 제거되어 있다.

텍사스 포트워스의 현대미술관이 소장하고 있는 〈25개의 채색된 마릴린〉은 워홀이 이 여배우를 그린 초기 작품에 속한다. 코카콜라 병, 캠벨 수프 통조림, 〈30이 1보다 낫다〉는 조롱 섞인 제목을 붙인 모나리자 시리즈 등의 주제를 강박적으로 반복한 것이 워홀의 특징이다. 이러한 작업은 같은 단어를 기계적으로 반복함으로써 그것이 점차 본래의 의미를 잃고 단순한 빈껍데기가 되어버리는 것과 같은 효과를 낳는다. 워홀은 여배우의 광고사진을 실크스크린 기법으로 캔버스에 옮김으로써 약간 멍한 표정의 밝지만 공허한 이미지로 변형시켰다. 실제의 마릴린 먼로는 대중적으로 알려진 이미지와 고통스러웠던 개인적인

1967년에 제작된 이 작품을 보아 알 수 있듯 워홀은 계속 마릴린의 이미지에 주목했다. 사진이나 포스터의 이미지를 정밀하게 만든 다른 초상화로는 엘비스 프레슬리, 엘리자베스 테일러, 재클린 케네디, 마오쩌둥 등이 있다. 워홀은 투명양화를 겹치고 색채를 여러 가지로 바꾸는 기법을 즐겨 썼다. 이는 뉴욕에서 그래픽 미술가로 일한 적이 있는 워홀의 초기 경력에서 비롯된 것이다. 워홀은 상업적인 오해가 팝아트의 성공을 불러온 핵심적인 요인 가운데 하나라는 사실을 알았다. 대중적인 이미지를 인식하고 이에 주목하게 하려는 행위를 통해 워홀은 오히려 그 신화를 강하게 만들었고 자신이 비난하고자 한 소비주의의 공모자가 되었다. 후에 워홀은 작품 제작의 엄청난 속도를 감당해내기 위하여 조수들이 딸린 작업실 '팩토리'를 만들었다. 그의 작업실에서 얻은 경험은 많은 젊은 미술가들에게 중요한 영향을 미쳤다.

런던

1909-1992

프랜시스 베이컨

"대상과의 투쟁이 없다면 회화에는 어떠한 긴장감도 없다"

더블린에서 태어나 마드리드에서 사망한 베이컨은 20세기의 가장 중요한 영국 화가이다. 고통스럽고 불안한 느낌과 자전적인 요소 때문에 그의 작품은 20세기 후반에 세계적인 명성을 얻었다. 20세기 후반기에 등장한 '신구상'은 앵포르멜과 추상미술에 대한 대안으로 발전하게 되었다. 이러한 흐름은 헨리 무어의 조각에서도 나타난다.

베이컨의 활동경력은 제2차 세계대전부터라고 할 수 있다. 그 이전에 제작한 거의 모든 작품은 작가가 손수 없애 버렸기 때문이다. 〈십자가 책형 아래에 있는 인물을 위한 세 습작〉(1944, 테이트 갤러리, 런던)이라는 충격적인 세 폭 그림에서 베이컨은 그의 계획을 단호하게 드러냈다. 그는 주로 초상화와 인간형상에만 몰두하면서 고전적인 회화의 모티브와 모델을 20세기의 개인적, 집단적 비극과 공포에 비추어 재창조하였다. 그가 참조한 자료는 매우 광범위하다. 한편으로 그는 신중하게 선택한 자기만의 미술사를 정리해 나갔다. 그는 그뤼네발트, 티치아노, 벨라스케스, 반 고흐, 피카소, 표현주의의 대가들, 고대 유물의 토르소와 파편 등을 연구하고 개작하면서 미술사를 개인적으로 해석하려 했다. 다른 한편으로 그는 에이젠슈테인, 폰 슈트로하임, 부뉴엘 등의 표현주의적, 초현실주의적 영화와 마이브리지의 사진실험, 엑스레이 사진, 해부학 보고서, 구강과 턱의 병리학과 장애와 관련된 의학서적 등에 나온 기괴한 이미지에 관심을 가졌다. 이 모든 것들을 통해 그는 신체와 성욕, 누드에 대한 풀리지 않는 문제를 탐구하였다. 그 결과 인간을 가두고 비틀며 망가뜨리는 파괴력 앞에 무방비 상태로 놓여 찢기고 탈골된 현대인을 고통스러운 시각으로 표현하였다. 베이컨은 그의 모델이자 파트너였던 조지 다이어 등 작품에 등장하는 인물을 통해 사회의 희생자인 현대인의 불안을 상징한다. 이러한 느낌은 서커스의 곡예장 같은 장소, 또는 밀실공포증을 유발할 듯한 배경 속에 주인공을 등장시킴으로써 더욱 강조된다. 거울과 굽은 벽, 유리를 통해 인물이 왜곡되어 보이기 때문이다. 극적인 고통, 죽음, 절대적인 것에 대한 작가의 불안정한 사고라는 측면에서 본다면 베이컨의 작품은 극단으로 치달은 낭만주의의 일종이라고 해석할 수 있다.

프랜시스 베이컨
〈조지 다이어의 초상화 습작〉
1971
개인 소장

베이컨의 모델이자 파트너인 조지 다이어가 이 작품의 중심이다. 여기에서 그는 양쪽의 거울 사이에 앉아 있다. 거울은 인물을 다른 각도에서 보여주려는 르네상스 회화의 기술적 장치이다. 그러나 베이컨의 작품에서 거울이 맡고 있는 역할은 파편화된 다른 얼굴을 보여주기 위한 장치이다. 배경은 의도적으로 비어 있고 중성적이며 간소화되어 있다. 연극조명과 같은 둥근 불빛은 인물을 고립시킨다.

프랜시스 베이컨
〈5월–6월 세 폭 그림〉 중
중앙 패널, 1974
개인 소장

베이컨은 세 폭 그림 형태를
종종 사용했다. 세 장면의
연속을 통해 이미지 사이에
극적인 줄거리를 만들어내려
한 것이다. 가운데 있는
인물은 벨베데레의 토르소를
연상시킨다.

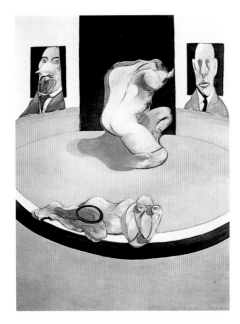

프랜시스 베이컨
〈이사벨 로스톤에 대한 세 연작〉
1967
국립미술관, 베를린

베이컨은 이 작품에서 무엇보다도
항상 관심을 가져왔던 주제인
실제와 허구에 대한 의심과
암시를 잘 표현하고 있다.

프랜시스 베이컨
**〈벨라스케스의 교황 인노켄티우스
10세 초상화 습작〉**, 1950
토니 샤프라지 갤러리, 뉴욕

그뤼네발트의 〈십자가 책형〉을
처음으로 재해석했던 1933년부터
베이컨은 과거의 걸작을 개작하기
시작했다. 벨라스케스의 작품을
기초로 한 8점의 시리즈에서 그는
원작을 점진적으로 왜곡한다.
의자는 인물을 가두는 우리가
되었고 손은 발작을 일으키듯
의자의 팔을 붙잡고 있다. 얼굴은
고통으로 일그러져 있으며 크게
벌린 입으로 비명을 지르고 있어
뭉크의 작품을 연상하게 된다.

몇 세기를 거친 후의 벨라스케스

사후의 명성이 벨라스케스처럼 대
단한 작가는 없을 것이다. 고야와
마네, 베이컨과 피카소에 이르기까
지 많은 19, 20세기 화가들이 그의
작품을 인용하였다. 피카소가 〈시
녀들〉을 다양하게 변주한 경우처
럼 많은 화가들이 열광적인 관심을 쏟으며 벨라스케스의
원작을 분석했다. 그러나 베이컨은 예외이다. 베이컨은
교황 인노켄티우스 10세의 초상화를 원작이 아닌 사진을
보고 제작했다. 베이컨은 로마의 도리아 팜필리 미술관에
걸린 원작을 보고 싶어 하지 않았다고 한다.

독일

1970 – 2000

표현주의로 복귀하다

역사적 전통, 베를린 장벽, 그리고 이미지의 힘 한가운데에서의 긴장과 자극

1960년대 초에 요제프 보이스(1921-86)는 독일 미술에 큰 영향을 미쳤다. 보이스는 분류하기가 쉽지 않은 작가이다. 수많은 해프닝을 통해 미술계의 기존 토대를 와해시킨 그는 새로운 출발점을 만들어 백지상태로 되돌아가고자 했다. 베를린 장벽은 동독과 서독의 심리적 측면뿐만 아니라 회화를 포함한 문화적 측면까지도 분열시켜 타격을 주었다. 이 분열은 1989년에 베를린 장벽이 붕괴되는 상징적인 사건이 일어날 때까지 지속되었다. 이런 상황에서 독일은 보이스의 탐구를 통해 예술적 정체성을 다시금 확립할 수 있었다. 전쟁의 처참한 상처를 경험한 후에 독일 회화는 히틀러가 와해시킨 운동을 다시 시작했다. 한결 새롭고 극적인 형태의 퇴폐미술, 즉 표현주의로 되돌아간 것이다. 세계적인 추세를 따르면서도 독일 회화는 적극성과 결단력을 갖춘 색채를 다시 회복했다. 독일 회화의 색채는 20세기의 아방가르드 운동에만 국한된 것이 아니라, 그림에 정서적인 힘을 부여한 독일 전통으로까지 거슬러 올라가 기원을 찾을 수 있다.

게오르크 바젤리츠
⟨눈물의 머리⟩, 1986
개인 소장

바젤리츠는 그의 이름으로 알 수 있듯 1938년 작센의 한 마을에서 태어났다. 그의 본명은 한스 게오르크 케른이다. 외설적이라는 이유로 고발당하고 포르노라고 낙인찍히는 등의 작품과 관련된 악평을 무시하면서 그는 초기부터 신표현주의적인 경향을 보여주었다. 1969년에 그는 한결 절제된 국면으로 접어들었다. 아래위가 뒤집힌 그림을 처음 그린 것도 이 해였는데, 이후 그는 모든 작품을 이 법칙에 따라 그리게 된다. 이런 방식을 통해 그는 구상과 추상을 구분하지 않으면서 환영으로서의 이미지와 채색된 표면으로서의 회화의 가치를 강조하려 했다.

디터 크리크
⟨무제⟩, 1984
현대미술관, 프랑크푸르트

단순화된 형태, 종합적이고 기하학에 가까운 윤곽, 강한 명암대조가 모든 관습이 사라진 소박하고 신비로운 세계를 암시하고 있다.

게오르크 바젤리츠
〈사과나무〉, 1971-73
융 컬렉션, 아헨

"진실은 회화이다. 그러나 진실은
회화 안에는 없다." 이 말을 통해
바젤리츠는 위 아래가 뒤집힌
자신의 작품의 모호함을
강조했다. 캔버스는 그것이
무엇을 재현하고 있느냐와
관계없이 그 자체가 실질적이고
구체적인 사물이라는 것이다.
그러나 그의 작품에는 서정성이
있다. 숙련된 솜씨로 칠해 놓은
색채 덕분에, 나뭇가지가 아래로
자라는 역설적인 상황에서도
자연의 분위기와 신선함이
살아난다.

안젤름 키퍼
〈내부〉, 1981
시립미술관, 암스테르담

키퍼는 뒤셀도르프에서
보이스에게 사사했다. 그는
표현주의 경향을 보여주면서
전통적인 기법과 다양한 재료의
콜라주를 사용했으며, 독일의
전통과 신화적 인물, 역사를
의식적으로 탐구하였다. 이
작품의 비어 있는 내부공간은
관람자를 위협적으로 포위하는 것
같아 보인다.

런던

1922년, 1937년 출생

루시안 프로이트와 데이비드 호크니

영국 구상미술의 발전

20세기의 영국 회화는 걸출한 인물을 많이 배출했다. 영국 회화의 다양한 영역은 대륙에서 활발하게 전개된 아방가르드 운동에서 독립해 나온 것으로, 작품의 독창성을 강하게 추구한다. 이 점은 제2차 세계대전 중에 추상실험을 시도한 벤 니콜슨과 식물의 성장을 회화로 전환시킨 그레이엄 서덜런드만 생각해도 알 수 있다. 1950년대 이후의 영국 미술에서는 베이컨의 영향으로 형상에 대한 강한 관심을 유지할 수 있었다. 최근의 구상미술 분야에서 눈에 띄는 두 작가가 있다. 심리학자 프로이트의 손자인 루시안 프로이트는 베를린에서 태어났으나 열세 살에 나치의 인종차별을 피해 영국으로 이주했다. 그의 작품은 고독하고 밝고 날카로우며 세심한 형태의 표현주의 작품이다. 반면 데이비드 호크니는 1961년에 추상미술에서 구상미술로 전환하였는데, 미국 미술과 팝아트와 밀접한 관계가 있다.

루시안 프로이트
〈두 가지 식물〉, 1977-80
테이트 갤러리, 런던

프로이트가 좋아하는 주제는 인물이다. 그러나 간간이 그린 도시풍경이나 정물 등을 보면 회화 매체에 대한 프로이트의 숙련도가 얼마나 뛰어난지 알 수 있다. 그의 정밀함은 보는 이를 불안하게 만드는 효과가 있다.

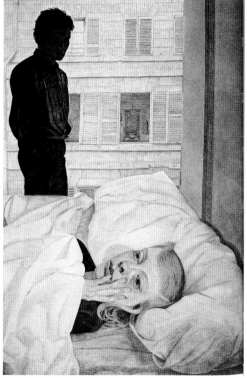

루시안 프로이트
〈호텔방〉, 1954
비버브룩 미술관
프레더릭턴(뉴브런즈윅, 캐나다)

1950년대 프로이트의 작품이 보여주는 스타일은 아직 후기 작품의 고통스러운 격렬함에는 도달하지 못했다. 그렇지만 고통스러워하는 인간의 심리와 영혼을 탐구하려는 그의 경향은 여기서도 드러난다. 베이컨의 작품처럼 형체를 기형적으로 왜곡하지 않고도 프로이트는 현실과 성에 대한 냉정한 시각을 보여준다.

루시안 프로이트
〈누드의 뒷모습(라이히)〉,
1991-92
메트로폴리탄 미술관, 뉴욕

프로이트의 무정하고 비전통적인 누드는 충격적이다. 그의 전시 중에는 미성년자의 관람이 금지된 것도 있다.

데이비드 호크니
〈나의 어머니 브래드퍼드, 요크셔, 1982. 5. 4〉, 1982
작가소장

동시대 미국과 유럽의 많은 화가들과 마찬가지로, 호크니 역시 작품을 제작하기 위해 주제를 분석하고 수정하며 탐구하는 과정에서 사진에 크게 의존했다. 작품 제목은 장소와 날짜를 정확하게 명시한다. 제목조차 앨범에 사진을 정리하는 전형적인 방식에 따라 붙인 것이다.

데이비드 호크니
〈클라크와 퍼시 부부〉, 1970~71
테이트 갤러리, 런던

호크니는 1964년에 캘리포니아를 여행했다. 이 경험을 통해 호크니의 작업과 스타일은 중요한 전환점을 맞게 된다. 이후 그는

아크릴 물감을 사용하여 플라스틱 같은 느낌을 작품에 부여하였다. 캘리포니아 대저택의 수영장에 매료된 호크니는 이 주제를 즐겨 다루게 되었다. 이 페이지의 배경그림이 바로 수영장을 그린 1971년 작품이다. 패션계의 명사인 오시 클라크와 셀리아 버트웰

부부의 초상화는 날카롭고 사실적인 호크니의 묘사력을 보여주는 대표적 작품이다. 이러한 묘사 방식은, 극도의 정밀함으로 인해 오히려 인공적으로 보이는 미국의 하이퍼 리얼리즘을 연상시킨다.

독일, 이탈리아

1970 – 2000

구상으로의 복귀

**트란스아방구아르디아, 사진의 실험, 과거와 현재 이미지의
상호작용**

유럽의 현대미술전시 가운데 가장 주요한 두 가지는 베니스
비엔날레와 카셀 도큐멘타이다. 지난 수십 년간 이 두 전시
에서는 국제적인 경향이 양극화되는 현상이 뚜렷하게 나타
났다. 구상과 추상, 전통적인 매체와 새로운 표현매체간의
분열도 그 가운데 하나이다. 1980년 베니스 비엔날레에서
미술 비평가 아킬레 보니토 올리바는 키아, 클레멘테, 쿠치,
달라디노, 디 마리아 등 다소 전통적인 회화기법을 사용하는
이탈리아 구상 화가들을 선별해서 트란스아방구아르디아
(Transavanguardia) 운동이라는 이름을 붙였다. 이 화가들
은 구상회화에 다시 주목하는 경향을 가장 뚜렷하게 대변한
다. 1960, 70년대를 지나고 난 후 구상회화는 다시 한번 주
목받게 되는데, 지금 와서 돌이켜보면 이 시기가 분기점이었
던 것이다. 그 이후 구상회화는 영국, 독일 등의 여러 나라에
서도 발전하였다. 새로 시작된 구상회화는 초현실주의에 적
극적인 관심을 기울였다. 초현실주의는 상징, 형상, 주제라
는 면에서 결코 고갈되지 않을 원천이었기 때문이다.

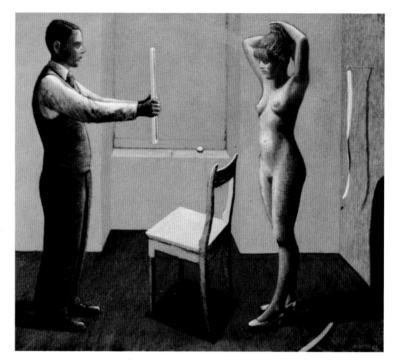

헤르만 알베르트
〈거울을 들고 있는 남자〉, 1982
개인 소장

최근의 구상미술은 종종 전통적인
오브제와 작품을 끌어들이는
경향이 있다. 거울은 이미지와
현실의 경계를 나타내기에 탁월한
효과가 있는 매력적인 도구이다.

밈모 팔라디노(1948–)
〈왕〉, 1980
개인 소장

사진가였던 팔라디노는
1970년대에 추상회화로
전환하였다. 1976년에는 다시
구상으로 전환했는데, 1980년
베니스 비엔날레에서
트란스아방구아르디아의 일원으로
인정받음으로써 공식적으로
구상화가의 일원이 되었다.
그때부터 그는 인간 형상에
집중해 왔으며, 때때로 대형회화를
제작하기도 했다.

인용의 모호한 즐거움

신구상미술 운동을 이야기하자면 인용주의
(Citationism)를 반드시 짚고 넘어가야 한다.
인용주의는 고전 미술을 암시하고 정밀한 양
식을 적용함으로써 의도적으로 회화를 고급
문화로 부활시키려는 경향을 말한다. 앵포르
멜 이후 비평가와 대중은 미술의 죽음을 예견
했는데, 인용주의는 이러한 가정에 대한 분명하면서도 논쟁적인 반
응으로 등장했다. 이는 또한 현대미술 관람자들이 종종 보여주는
"이런 정도라면 나도 할 수 있겠다"는 반응에 대한 아카데믹한 화
가들의 역설적인 복수라고 볼 수도 있다. 카를로 마리아 마리아니
는 이 경향의 대표주자이다. 그는 에서의 도식적인 퍼즐, 1930년대
미국의 정밀주의, 발튀스, 마그리트, 달리의 몽상 같은 서정적인 구
상화, 데 키리코의 형이상학적 회화 등을 인용한 작품을 그렸으며,
신고전주의와 그 이전까지 거슬러 올라가기도 한다. 고전적 미술작
품을 넌지시 언급하는 그의 작품이 전통적인 평온함을 느끼게 하는
것은 아니라는 사실은 놀랄 만하다. 그보다는 오히려, 시대를 초월
하는 느낌을 창출하고 작품의 진정한 의미를 이해하기 어렵게 만들
어 혼란스러운 효과를 낳는다. 이것은 꿈인가, 악몽인가? 아니면 단
지 화가가 자신의 숙련도를 뽐내고 있을 뿐인가? 1983년 작인 〈지
성을 따르는 손〉은 미켈란젤로의 유명한 시 구절을 상기시킨다. 미
켈란젤로는 이 시에서 미술가의 손은 정신의 도구일 뿐이라고 썼
다. 마리아니의 작품은 똑같이 생긴 두 인물이 서로를 그리는 장면
을 보여준다. 이렇게 되면 미술의 주체와 대상을 구별하는 것이 불
가능해진다.

게르하르트 리히터
〈계단을 내려오는 에르나〉, 1966
루트비히 미술관, 퀼른

최근의 미술계를 이끌고 있는
리히터(1932)는 드레스덴에서
태어나 교육을 받았고 1971년부터
1994년까지 뒤셀도르프
아카데미에서 가르쳤다. 그는
풍부한 창조력과 다양한 양식을
보여준 다재다능한 화가로서,
1964년에 자신이 독일 팝아트의
선구자라고 자칭했다. 수많은
주제에 대한 사진을 수천 장 모아
파일을 만든 리히터는, 인상과
기억에 의거해 작업하면서
사진화(photopainting)를
제작했다. 이는 현대사회의
도상과 이미지를 묘사한 워홀의
실크스크린 작품에 대한
유럽적이고 앤티미슴적인
반응으로 볼 수 있다.

뉴욕

1958–1990, 1960–1988

키스 해링과 장–미셸 바스키아

도시의 낙서: 분개의 대상에서 미술관의 작품으로

두 화가는 저주받은 미술가들의 비극적 운명을 공유했다. 해링은 에이즈로 34세에 사망했고, 바스키아는 약물 과잉복용으로 28세에 사망했다. 원래 낙서는 도시풍경에 대한 공격이었지만 두 낙서화가는 이 행위를 새로운 장르의 미술로 탄생시켰다. 해링은 고전적인 교육을 받은 작가였다. 뉴욕의 시각예술학교에서 공부한 후, 그는 우스꽝스럽고 만화 같은 작품들을 통해 기어다니는 '빛나는 아이'와 같은 캐릭터를 제작했다. 광고계에서 일한 적이 있는 그는 매우 다양한 재료를 통해 창조력을 발휘했다. 아이티인인 아버지와 푸에르토리코인인 어머니 사이에서 태어난 바스키아의 작품은, 다인종이 모여 사는 뉴욕 빈민굴의 어려운 삶을 상징적으로 보여준다. 그는 사모(SAMO)라는 이름으로도 알려져 있는데 이 이름은 그가 뉴욕의 지하철역에 스프레이 페인트로 그린 낙서에 써넣은 '서명'이었다.

바스키아는 자신의 작품 속에 커져가는 절망감을 숨겨 놓았다. 그의 그림은 본능적이고 공격적인 스타일의 원시적인 이미지를 보여준다. 바스키아를 처음 발견해낸 사람은 앤디 워홀이었다.

키스 해링
《무제》, 1981
작가 소장, 뉴욕

신세대 팝아트 작가에 속하는 해링은 참신한 관점에서 팝아트를 재해석하였다. 오늘날 그는 가장 유명한 미술가 중 한 명이 되었고, 미술시장에서 그의 작품에 대한 수요는 계속해서 늘어나고 있다. 그러나 그의 초기작품은 미술관과 갤러리 전시에 대한 비판에서 비롯되었다는 점을 기억할 필요가 있다. 그런데도 뉴욕의 광고판에 그가 그린, 오래 가지 못하고 지워져 버리곤 했던 거대한 그림은 폭넓은 환영을 받았다. 미술사에서 볼 수 있는 수많은 경우처럼 이 저항적 양식도 체제 속에 동화되고 흡수된 것이다.

키스 해링
《자화상, 11월 7일》, 1985
개인 소장, 밀라노

해링은 자의식이 강한 작가였다. 이 작품에서 그는 자신을, 만화 같은 역동성을 지닌 캐릭터를 명확한 윤곽선으로 공간감을 배제한 채 그려내는, 지칠 줄 모르는 창조자로 묘사하고 있다. 에이즈에 걸리자 해링은 여생 동안 젊은이들에게 에이즈 감염의 위험을 알리는 데 헌신했다.

장-미셸 바스키아
〈담배〉, 1984
브루노 비쇼프베르게르 갤러리 컬렉션
취리히

해링과는 달리 바스키아는 광고
이미지의 영향을 거의 받지 않았다.
그러나 도시풍경에서 큰 비중을
차지하지만, 과도하게 사용되어 의미를
잃어버리고 진부해진 시각적 '토템'은
잘 알고 있었다. 이 작품이 보여주는
데스마스크도 그러한 토템 중 하나이다.

장-미셸 바스키아
〈에로이카 I〉, 1988
개인 소장

바스키아가 약물
과잉복용으로 죽던 해에
그린 이 극적인 작품은
혼란과 괴로움에 찬 유언

같다. 작가는 글과 그림을
함께 사용하면서 서로
갈등을 일으키도록 만들었다.
이 대립으로 생겨난
상호작용은 덧씌워진 이미지,
오른쪽 끝에 있는 노래의
패러디, 랩의 가사와 같은
단순한 언어유희 등을

늘어놓은 화면을 가로질러
가다가,
'에로이카(Eroica)'라는
단어와 '사람은 죽는다(man
dies)'는 문장의 갈등에서
명확하게 드러난다.

장-미셸 바스키아
〈자화상〉, 1982
개인 소장

스프레이 페인트와 유화물감으로
그린 이 거대한 회화에서
바스키아는 자신을, 무기를
휘두르는 부족의 전사로 묘사하고
있다. 큼직하게 그려진 인물의
눈과 치아, 손, 발은 소수민족의
미술을 연상시킨다. 반면 그림의
배경은 바스키아가 폴록,
라우센버그, 톰블리와 같은
20세기 미국 미술의 대가들을 잘
알고 있음을 보여준다.

위도
Parallels

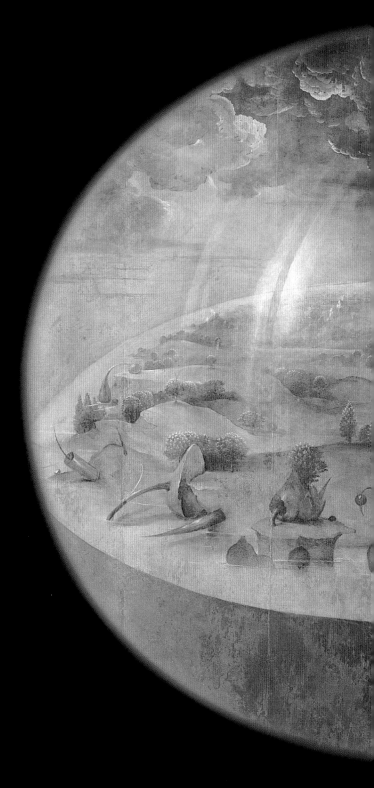

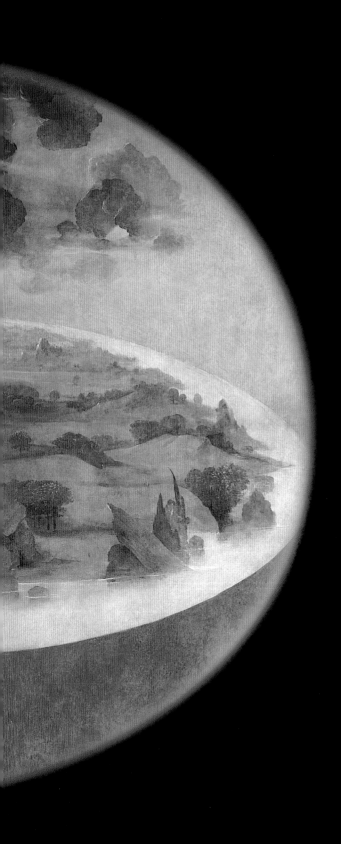

경도
Meridians

1390-1441년경 얀 반 에이크

1395-1455 프라 안젤리코

1399-1464년경 로히르 반 데르 베이덴

1400-1451년경 슈테판 로흐너

1401-1428 마사초

1415-1466년경 앙게랑 샤롱통

1416-1492 피에로 델라 프란체스카

1420-1481년경 장 푸케

1430-1498년경 미하엘 파허

1430-1479년경 안토넬로 다 메시나

1430-1515년경 조반니 벨리니

1435-1494년경 한스 멤링

1440-1495년경 바르톨로메 베르메호

1445-1510 산드로 보티첼리

1450-1516년경 히에로니무스 보스

1452-1519 레오나르도 다 빈치

1453-1491 마르틴 숀가우어

1466-1530 퀜틴 메치스

1471-1528 알브레히트 뒤러

1472-1553 대(大) 루카스 크라나흐

1475-1564 미켈란젤로

1477-1510년경 조르조네

1480-1528년경 마티스 그뤼네발트

1480-1556년경 로렌초 로토

1483-1520 라파엘로

1489-1534년경 코레조

1490-1576년경 티치아노

1494-1557 폰토르모

1495-1540 로소 피오렌티노

1497-1543 소(小) 한스 홀바인

1515-1572년경 프랑수아 클루에

1525-1569년경 대(大) 피테르 브뢰겔

1519-1594 틴토레토

1528-1588 베로네세

1541-1614 엘 그레코

1560-1609 안니발레 카라치

1571-1610 카라바조

1575-1642 귀도 레니

1577-1640 페터 파울 루벤스

1580-1666년경 프란스 할스

1594-1665 니콜라 푸생

1593-1652 조르주 드 라 투르

1599-1641 앤터니 반 다이크

1599-1660 디에고 벨라스케스

1600-1682 클로드 로랭

1617-1682 바르톨로메 에스테반 무리요

1632-1675 요하네스 베르메르

1634-1705 루카 조르다노

1684-1721 앙투안 와토

1696-1770 잠바티스타 티에폴로

1697-1768 카날레토

1697-1764 윌리엄 호가스

1699-1779 장 바티스트 시메옹 샤르댕

1703-1770 프랑수아 부셰

1723-1792 조슈아 레이놀즈

1727-1788 토머스 게인즈버러

1738-1820 벤저민 웨스트

1741-1825 헨리 푸셀리

1746-1828 프란시스코 고야

1748-1825 자크 루이 다비드

1774-1840 카스파르 다비트 프리드리히

1775-1851 윌리엄 터너

1776-1837 존 컨스터블

1791-1824 테오도르 제리코

1798-1863 외젠 들라크루아

1815-1905 아돌프 폰 멘첼

1819-1877 귀스타브 쿠르베

1821-1893 포드 매독스 브라운

1827-1901 아르놀트 뵈클린

1828-1882 단테 가브리엘 로제티

1832-1883 에두아르 마네

1834-1903 제임스 휘슬러

1834-1917　에드가 드가

1840-1926　클로드 모네

1841-1919　피에르 오귀스트 르누아르

1845-1926　메리 커샛

1848-1903　폴 고갱

1853-1890　빈센트 반 고흐

1859-1891　조르주 쇠라

1862-1918　구스타프 클림트

1863-1944　에드바르트 뭉크

1866-1944　바실리 칸딘스키

1867-1956　에밀 놀데

1872-1944　피트 몬드리안

1879-1940　파울 클레

1880-1938　에른스트 루트비히 키르히너

1881-1973　파블로 피카소

1882-1916　움베르토 보초니

1882-1967　에드워드 호퍼

1884-1920　아메데오 모딜리아니

1888-1970 조르조 데 키리코

1890-1918 에곤 실레

1891-1969 오토 딕스

1893-1959 조지 그로스

1893-1981 호안 미로

1898-1967 르네 마그리트

1904-1989 살바도르 달리

1908-2001 발튀스

1909-1992 프랜시스 베이컨

1912-1956 잭슨 폴록

1915-1995 알베르토 부리

1923-1997 로이 리히텐슈타인

1928-1987 앤디 워홀

1932- 게르하르트 리히터

1937- 데이비드 호크니

1938- 게오르크 바젤리츠

1958-1990 키스 해링

1960-1988 장 미셸 바스키아

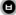

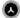

사진출처

Archivio Alinari, Florence
Archivio Electa, Milan
Archivio Lessing/Contrasto, Milan
Archivio Scala, Antella (Florence)
Civici Musei e Gallerie
d' Arte of Verona
Diego Motto, Milan
Fondazione Palazzo Albizzini,
Città di Castello (PG)
Musei Civici of Venice
Palazzo Te, Mantua
Sergio Anelli/Electa, Milan

Soprintendenza per i Beni
Ambientali, Architettonici,
Artistici e Storici of Arezzo;
Soprintendenza ai Beni Culturali,
Rome;
Soprintendenza Speciale alla
Galleria d' Arte Moderna e
Contemporanea, Rome
Soprintendenza per il Patrimonio
Storico, Artistic e
Demoetnoantropologico
of Mantua;
Soprintendenza per il Patrimonio
Storico, Artistico e
Demoetnoantropologico of Milan;
Soprintendenza per i Beni
Architettonici e per il paesaggio,
Milan;
Soprintendenza per il Patrimonio
Storico, Artistico e
Demoetnoantropologico of Venice.

스테파노 추피는 밀라노에 거주하는 미술사학자로서 르네상스, 바로크 미술에 대한 책과 《이탈리아 회화》, 《현대 회화》, 《미술과 에로티시즘》 등 많은 책을 기획하고 편집했다. '아트 가이드', '아트북' 시리즈 등 대중을 위한 미술책을 주로 저술하였고 문화잡지와 여행잡지에 글을 기고하고 있다. 그 밖에도 전시회를 기획하고 학술서 집필에 참가하는 등 활발한 활동을 펼치고 있다.

서현주는 홍익대학교 대학원 미술사학과를 졸업하고 홍익대학교 박물관이 주최한 〈한국근현대회화〉전(1999) 전시기획과 도판해설을 담당했다. 논문으로 〈디에고 벨라스케스의 실 잣는 여인들과 결혼도상 연구〉가 있다.

이화진은 이화여자대학교 대학원 미술사학과를 졸업하고 현재 이화여자대학교 기호학 연구소 연구원으로 근무하고 있다. 논문으로 《C.D. 프리드리히의 풍경화에 나타난 공간 구성 연구》가 있다.

주은정은 이화여자대학교 대학원 미술사학과를 졸업하고 현재 이화여자대학교 박물관 인턴으로 근무하고 있다. 논문으로 〈일리야 카바코프 연구〉가 있다.

천년의
그림여행

초판발행 | 2005년 1월 5일
4쇄 발행 | 2009년 5월 11일

지은이 | 스테파노 추피
옮긴이 | 서현주, 이화진, 주은정
펴낸이 | 한병화
펴낸곳 | 도서출판 예경
등록 | 1980년 1월 30일 (제300-1980-3호)
주소 | 서울시 종로구 평창동 296-2
전화 | 02-396-3040~3
팩스 | 02-396-3044
전자우편 | webmaster@yekyong.com
홈페이지 | http://www.yekyong.com

ISBN 978-89-7084-395-7(03650)

Grande Atlante della Pittura
by Stefano Zuffi
Copyright ⓒ 2001 Electa, Milan
Elemond Editori Associati
Korean Translation ⓒ 2005 Yekyong Publishing Co.

This book was designed and produced by Electa, Milan
Elemond Editori Associati.

This Korean Edition was published by arrangement with Electa, Milan
Elemond Editori Associati.

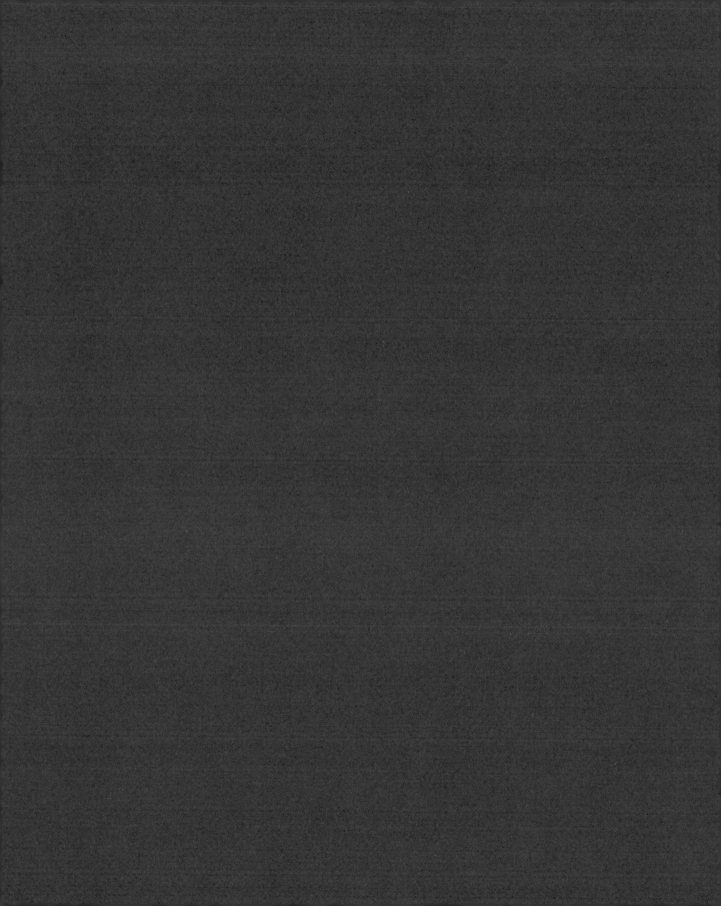